KB142077

# QUEERISM
## 퀴어리즘

크리스티와 소더비 경매를 집어삼킨
10명의 퀴어 화가들

———
최찬
지음
———

씨마스21

1476년 24세 때

소아 동성애 혐의로 고소당한 후

그 두려움으로 평생을

자신의 성 정체성을 숨긴 채

결국 '커밍아웃'하지 못하고,

죽음이 찾아오는 마지막 순간까지

자신의 그림을 통해

애절한 '퀴어 시그널'을 보내준

'레오나르도 다빈치'에게

이 책을 바친다.

# 불현듯 날아온 시그널,
# 퀴어리즘을 소환하다

어느 날, 고상한 미학자들과 이론가들이 '미술'이라는 아름다운 새 한 마리를 실험실로 가져와 연구와 분석을 시작했다. 도저히 설명이 불가한 아름다움을 뽐내며 자유롭게 하늘을 날던 이 생명체는 그들에 의해 잔혹하게 해부되었고, 그렇게 만들어진 '미학 서적'들은 이제 현대인들의 지적 신분 상승과 사회적 기품을 충족시켜 주기 위한 뮤브$_{muve}$[1]가 되었다.

그런데 이상한 일들이 벌어지기 시작했다. 진정한 미를 알기 위해 이 책들의 페이지를 펼치는 순간 우리가 아름다움을 느낄 때 본능적으로 작용했던 내측 안와전두엽의 뇌 기능이 멈춰버리게 된 것이다. 애석하게도 언제부턴가 우리는 반 고흐의 그림을 볼 때 그의 마음과 그의 눈으로 작품을 보는 것이 아니라 학문적 사조와 미학 이론으로 그를 해부한 글을 보게 되었다. 우리가 그를 그토록 사랑했던 건 그가 가진 미술에 대한 불멸의 영혼이지, 화려하고 고상한 미사여구로 포장된 미학 이론이 아니지 않은가!

그렇게 자유의 새들이 만든 아름다움의 게놈 지도가 하나둘 해독되면서 고상한 미학자와 이론가들은 언어유희를 통해 자신들의 입맛에 맞게 그들의 내장과 날개를 잘라내 버렸고, 더 이상의 연구가 필

---

1 뮤브(muve)는 머스트 해브(must have)의 합성어로 꼭 가져야 하는 필수 아이템을 일컫는 말이다.

요 없게 된 새는 서양미술사라는 두꺼운 백과사전 안에 갇혀 안락사를 기다리고 있는지도 모른다.

30년 전 처음 접하게 된 옥스퍼드 백과사전 '삘' 나는 서양미술사 서적들은 나름 명문이라 불리는 상아탑에서 서양화를 전공하는 나에게조차도 따분함과 지루함 그 자체였다. 자연산 활어 같은 생명력으로 찬란한 우주의 빛을 내뿜으며 내 심장에 아름다운 큐피드의 화살을 아낌없이 쏘아주었던 나의 뮤즈muse 미술이 어쩌다 미학 이론이라는 쇠창살에 갇히게 되었을까? 참으로 허탈했다.

내가 미술을 학문으로 본 걸까? 아니면 그들이 미술을 학문으로 만든 걸까? 그때부터 난 미술을 보는 '제3의 눈'이 필요하다고 생각했다. 어느새 멀어져 버린 그 오랜 친구를 다시 만나기 위해 먼저 미술을 하나의 유기적 생명체로 간주해 보려고 노력했다. 작은 세포로 태어나 오늘날까지 아름답게 진화해온 미술의 DNA를 말이다.

그렇게 그들의 아름다운 날갯짓을 살펴보던 어느 날, 미술이라는 이 친구가 약 4만 년간 진화하는 과정에서 우리에게 던진 두 개의 특이한 시그널을 발견할 수 있었다.

첫 번째는 뉴욕의 크리스티 & 소더비 경매에서 최고가로 거래되는 작품의 화가들 중에는 여류(?) 화가가 거의 전무했다는 점이었고, 두 번째는 이렇게 남류(?) 화가를 주류로 이루어진 최고가 화가들

중 상당수가 여성성을 지녔거나 동성애적 기질을 가졌다는 것이다. 이렇게 인류 역사상 최고의 반열에 오른 작가들의 무리에서 '퀴어'들이 존재한다는 시그널은 지속적으로 감지되었고, 그때부터 난 막연한 호기심에 이끌려 그들의 발자취를 따라가 보기 시작했다.

먼저 인류가 남긴 최고가 화가들을 찾고, 그 화가들 중 퀴어가 실제 얼마나 존재했는지를 알고 싶었다. 그러기 위해서는 주관적 감정을 배제한 객관성과 엄밀성이 필요했다. 어쩔 수 없이 그 기준점을 자본주의 이데올로기(?)에 입각한 옥션 최종 낙찰가를 기준으로 1차 선정 작업을 시작했다. 하지만 이 역시도 쉬운 문제가 아니었다. 뉴욕 크리스티와 소더비를 중심으로 한 거대 자본의 옥션 시장에서 약 20~30년간 거래된 낙찰 가격 하나만으로는 최고가를 선정하는 데 있어 너무도 다양한 변수와 그에 따른 수많은 오류들이 도처에 도사리고 있었기 때문이다.

하지만 안 된다고 생각하면 세상에 할 수 있는 건 아무것도 없다. 생각해 보자. 피겨스케이팅 대회에서 프리부문 예술점수를 매길 때 그 점수를 AI로봇이 알고리즘으로 분석하여 채점할 수 있는 건 아니지 않은가? 최고가 작가 선정에 있어 낙찰가의 유동성 문제나 문화재 지정으로 인한 경매 자체 불가의 문제 등이 있었지만 선정은 결국 이루어졌다.

작가의 대중적 인지도, 연도별 역대 최고가 경신의 빈도수, 작가와 작품의 미술사적 가치, 작품 거래 가격의 총량, 사후 치솟게 될 현존 작가의 작품이 가진 잠재적 가치들을 기준으로 숙고에 숙고를 거쳐 최고가 작가 22인을 선정했다. 그런데 이 22인 중 1위는 사실 누구나 알고 있는 작가이다. 누굴까? 누구겠는가! 역대 최고 1위 작가가 미술 대장주 '레오나르도 다빈치'라는 것에 이의를 제기할 사람은 아무도 없을 것이다. 그럼 이제 선정 결과를 보자.

놀랍게도 최고가로 선정된 22인의 화가 중 9명이 퀴어였다.[2] 무려 40%가 넘는 수치이다. 퀴어 화가의 점유율에 대해 막연히 예상은 했지만 막상 뚜껑을 열어보니 결과는 내 예상을 훨씬 뛰어넘은 수치였다. 이것은 단지 우연일 뿐일까? 여러 연구 자료를 볼 때 퀴어의 유전적 · 사회적 발생 확률은 대략 4%이다. 단순 비교해 보자. 세계 인구 중 퀴어의 수는 4%인 데 반해 최고가 작가 중 40% 이상이 퀴어라는 이야기는 일반적인 퀴어 발생 확률의 10배를 뛰어넘는 수치이다.

하지만 이건 단순 비교일 뿐이다. 계산식을 달리할 필요가 있다. 왜냐하면 지구상의 모든 사람이 빈센트 반 고흐 같은 전업 화가가 아니기 때문이다. 그래서 전 세계 인구 중에 순수미술을 생업으로 하는

---

2 크리스티 & 소더비 경매 최고가로 선정된 22인의 화가와 그중 9명의 퀴어 화가 리스트는 퀴어를 이해하기 위한 〈퀴어 리엔테이션〉(44~45페이지)에서 확인할 수 있다.

전업 화가 1%와 전 세계 인구 중 퀴어 수 4%를 곱하면 전 세계 인구 중 '퀴어이면서 전업 화가'는 0.0004%가 된다. 여기에 전업 작가이면서 최고가 작가가 될 확률 1%를 곱하여 다시 계산하면 '퀴어이면서 전업 화가이자 최고가 작가가 될 최종 확률'은 0.000004%가 된다. 이러한 확률을 깨고 퀴어가 최고가 작가 중 40%가 된다는 것은 '백만 분의 일'밖에 안 되는 불가능에 가까운 일이다. 이렇듯 '0'에 가까운 확률을 깨고 퀴어 작가들이 전 세계 경매시장의 패권을 쥐게 된 이유는 무엇일까? 그것은 그들만이 가진 독특한 뇌 구조와 특별한 삶의 환경에서 찾을 수 있다.

### 두 개의 성, 두 개의 뇌

'악마의 손'이라고 불린 왼손잡이들은 오른손잡이 환경 시스템에 반자동적으로 적응하면서 왼손과 오른손을 동시에 사용하게 될 뿐만 아니라 좌뇌와 우뇌도 동시에 사용하게 되고 이러한 뇌 기능의 발달로 이들은 스포츠, 예술, 과학 분야에서 탁월한 재능을 보이게 된다. 이는 퀴어 화가들도 마찬가지다. 자신에게 주어진 생물학적 성과 사회적 성에 의해 좌우의 뇌가 동시에 작동하면서 뇌의 특이점이 발생하게 되는 것이다.

세계적인 진화 생물학자인 하버드대 교수 E. O. 윌슨은 동성애

자의 감성지능EQ이 이성애자보다 높게 나왔으며, 어릴 적 감성지능이 높게 나온 아이들이 낮게 나온 아이들보다 동성애자가 될 확률이 2배 이상 높았다고 말했다. UCLA의 로저 고르스키 교수는 인간의 뇌 구조에서 좌뇌와 우뇌를 잇는 여성의 뇌량腦梁 단면적이 남성보다 13% 정도 넓다는 것을 밝혔다. 이 때문에 여성은 좌우의 뇌를 함께 사용해 다양한 일을 동시에 처리하는 '다중처리 능력'이 남성보다 뛰어난데, 남성 동성애자의 경우 이 뇌량의 단면적이 생물학적으로 남성임에도 불구하고 여성보다 18%나 넓었고, 일반 남성 이성애자보다는 무려 34%나 넓었다는 것이다.

그래서였을까? 남성 동성애자는 남성의 뇌 기능을 가지면서도 여성을 능가하는 좌우의 뇌를 동시에 사용하는 능력이 있었고, 이 특별한 뇌 기능으로 탁월한 예술적 인지기능을 발휘하게 된 것이다. 퀴어 작가들의 천재성은 뇌의 기능적 차별성 이외에 사회적 젠더gender가 주는 이른바 '타자에게 부여된 고통의 재능'을 부여받는다. 사회의 마이너리티소수자로서 받게 되는 오랜 정신적인 억압과 고통이 창조성의 발현으로 이어진 것이다.

미국의 문화 연구가 폴 러셀은 "퀴어는 이반異般으로서의 사회적 성장 과정에서 동성애자의 세계뿐 아니라 이성애자의 세계도 스스로 이해하려 노력한다."라고 말했다. 즉 하나가 아닌 두 개의 세계에 살면

서 이 두 개의 삶을 모두 이해해야 하는 환경이 결국 특별한 발상으로 이어진다는 것이다. 도쿄 메이지대학明治大學의 가시마 시게루 교수도 "동성애자들이 이성 간의 사랑에 대한 글을 쓸 경우 그 감각을 이해할 수 없기 때문에 헤테로이성애적 사랑과는 다른 것을 상상하게 되고, 스스로 이해할 수 없는 영역을 표현하려고 악전고투한 결과, 그것이 유려한 문체와 특별한 문학성으로 이어지고 있다."라고 설명한다.

이에 따라 천재 화가 중 퀴어가 많은 이유는 세 가지로 분석된다. 첫째는 뇌의 인지기능 확장에 따른 독창성, 둘째는 두 개의 성을 살아가는 과정에서 생겨난 특이한 창조성, 셋째는 사회적 고립과 편견으로부터 자신을 보호하려는 자기애를 바탕으로 한 독특한 예술관이다. 그들은 낯설고, 이상하고, 색다르고, 기묘한 그들만의 재능으로 결국 인류 미술사의 최고 반열에 오르게 된 것이다.

현대미술contemporary art의 시작과 중흥을 이끈 두 명의 거장 역시 '퀴어'였다. 현대미술의 아버지이자 20세기 미술의 판도를 바꾼 개념미술의 선구자 마르셀 뒤샹, 그리고 미국 팝아트의 아버지이자 상업예술 시장의 선구자인 앤디 워홀은 두 개의 자아 사이에서 고뇌했던 드랙퀸이었다.

퀸? 어디선가 많이 들어본 말 아닌가! 역사상 가장 위대한 영국

의 록밴드 '퀸queen[3]'의 이름도 리드 싱어이자 동성애자인 프레디 머큐리가 지은 이름이다. 프레디 머큐리의 천재성과 동성애의 전기를 담아 제작된 영화 〈보헤미안 랩소디〉는 음악영화 역사상 최고의 흥행 기록을 세웠다. 이 영화를 가장 많이 관람한 민족은 누굴까? 아이러니하게도 그들은 퀸의 고국 영국인들이 아니라 초超유교주의 국가라고 불리는 곳에 살고 있는 '한국인'들이었다.

### 이제는 말할 수 있는 그들의 이야기

한국의 연예인 중 최초로 홍석천이 커밍아웃한 지 20년이 지났다. 그의 용기 덕분인가? 이후 20년이라는 세월 동안 대중들이 가지고 있는 퀴어에 대한 인식은 너무도 많이 변해버렸다. 한국인들은 참으로 수상한 민족이다. 필자는 유교 문화의 잔재가 아직 남아 있는 초보수적 국가 문화에서 성 소수자가 인정된다는 것은 먼 미래의 이야기일 줄만 알았다. 그래서 이 책이 한국이라는 나라에서 나오게 될 명분도 그리고 시점도 알 수 없었고, 그런 이유로 마음에만 이 책을 묻어둔 채 차일피일 집필을 망설여왔던 게 사실이다. 그런데 이 수상한 나라에서 어느 날 갑자기 인식의 급전환이 일어난 것이다.

---

3 '퀸'은 여왕, 창녀, 게이를 의미한다.

국제 여론조사 연구기관인 퓨 리서치 센터에서 발표한 「동성애에 대한 국제적 인식 차」라는 보고서에 따르면, 2007년부터 2013년까지 7년 동안 "사회가 동성애를 받아들여야 한다."라고 답한 비율이 전 세계에서 가장 빠르게 증가한 나라가 다름 아닌 '한국'이었다. 그로부터 7년이 지난 지금 한국 사회가 성 소수자를 지지한다는 의견은(60대 이상 제외) 과반수가 긍정 의견을 보이고 있는 것이다. 이제는 우리가 그들의 인생을 있는 그대로의 한 존엄으로 보기 시작한 걸까?

인식의 변화는 결국 이 책이 한국이라는 세상에 나올 용기와 명분을 주었다. 창의성은 늘 '낯설고, 이상하고, 기묘한' 생각에서 나온다. 미술 분야에서 이 낯설고, 이상하고, 기묘한 퀴어 화가들의 삶을 이해한다는 것은 사실 서양미술사의 전반을 이해한다는 것과 같은 것이다. 이는 당연한 말이다. 인생은 예술이고 한 폭의 그림은 한 인간의 삶을 그려놓은 한 편의 시이기 때문이다. 어쩌면 누군가 나 대신 이 책을 써주기를 간절하게 바랐는지도 모른다. 영화는 만드는 것보다 보는 게 더 즐겁고, 그림은 그리는 것보다 감상하는 게 더 행복하다. 책은 오죽하겠는가?

이제는 퀴어 화가들의 이야기를 말할 수 있게 되었지만 아직도 이 사회가 성 소수자들에 대한 편견과 오해를 풀어내기에는 수많은 암초가 도사리고 있다. 그 이유는 매우 단순하다. 인류의 역사에서 오랜

시간 유전되어 고착된 이분법적 제로섬 게임과 주류 기득권 중심의 문화 속에서 우리를 뼛속 깊이 세뇌시켜 버린 유무형의 힘들은 폭력에 대한 합법적 당위성마저 지니고 있기 때문이다. 하지만 그렇다고 해서 이 책을 포기할 순 없었다. 나에게 퀴어 작가들의 삶과 예술혼은 너무도 치명적이고 매력적인 '세이렌의 노래'였기 때문이다. 그래서 혹시 매를 맞는 한이 있더라도 내 생이 끝나기 전 단 한 번만이라도 그들이 남겨준 불멸의 영혼을 단 한 명의 누군가에게라도 들려주고 싶었다.

고대 그리스 로마의 미술을 시작으로 르네상스를 거쳐 현대미술의 출발과 정점을 관통하고 지금까지도 진행형으로 남아 있는 퀴어 미술가들의 예술적 특이점을 지금부터 '퀴어리즘Queerism'이라 명명命名하고자 한다. 그동안 존재했지만 존재할 수 없었던 그들의 꾸밈없는 예술의 민낯을 만나 금기시되어 닫혀 있던 은밀하고, 비밀스러운 그들만의 방문을 이제 함께 열어 보도록 하자.

멘세 카시아

최 찬

prologue
불현듯 날아온 시그널, 퀴어리즘을 소환하다 ........... 004

퀴어리엔테이션
퀴어, 낯선 행성에서 온 사람들 ........... 016

-1부-
## 3천 년 서양미술의 모든 시작

Unit **1** 퀴어 유전자의 전승, 그리스에서 르네상스까지
아청법 위반자, 레오나르도 다빈치의 이중생활 ........... 051

Unit **2** 변기 하나로 뒤집혀 버린 인류의 미술사
'예술'로 성전환 수술을 한 마르셀 뒤샹 ........... 105

Unit **3** 인간을 베이컨처럼 썰어버린 현대미술의 이반아
조커가 사랑한 화가, 프랜시스 베이컨 ........... 149

Unit **4** 액션 페인팅처럼 살다 간 마초 퀴어
피카소를 저주한 바이섹슈얼, 잭슨 폴록 ........... 201

-2부-
**현대미술을 이끈 알파 퀴어들**

Unit **5** 팝아트의 선구자가 된 말더듬이 아싸
게이 공장장 앤디 워홀, 팝아트의 교황이 되다
261

Unit **6** 고요(ZEN)의 세계로 간 네오다다이스트
민족주의 이데올로기를 거세한 재스퍼 존스
313

Unit **7** 지극히 사적인 것, 그것이 바로 예술
동성애는 내 창작의 샘, 데이비드 호크니
341

Unit **8** 아동들의 우상 키스 해링, 알고 보니 29금 화가?
동심 파괴자 키스 해링, 퀴어들의 우상이 되다
375

Unit **9** 하위문화의 신화가 된 검은 피카소의 낙서
비주류 바스키아, 백인 예술계의 주류가 되다
403

Special
Unit **10** 절망에서 피어난 페미니즘의 꽃
복수로 깨어난 바이섹슈얼, 프리다 칼로
429

epilogue
이제는 말해버린 그들의 이야기
470

참고 문헌 · 이미지 출처
474

# 퀴어QUEER,
# 낯선 행성에서 온 사람들

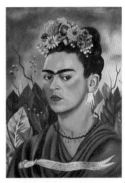

Bisexual Frida Kahlo(1907~1954)

퀴어의 사전적 의미는 '낯선, 괴상한, 이 상한'이라는 뜻이다. 참으로 이상하다. 딱 봐 도 동성애를 경멸하고 비하하는 말인데, 왜 이 단어가 이들을 대표하는 상징적 단어가 되었을까? 그 답은 미술 사조에서 간단히 찾 을 수 있다.

오늘날 대중들에게 가장 사랑받으면서 전 세계 옥션에서 최고가로 거래되고 있는

미술계의 절대 주류는 인상주의Impressionism와 야수파Fauvism 화가들이다. 하지만 그들이 낯설고, 괴상하고, 이상한 그림을 세상에 처음 내놓았을 때 그들은 화단의 비주류이자 소수자였다. 과연 결과는 어땠을까?

그들의 그림을 접한 그 시대의 주류 화가들과 비평가들은 인상주의 화가들에게 "너희들 차암~ 인상적이다."라고 했고, 야수파 화가들에게 는 "이딴 걸 그림이라고… 너희들이 사람이냐? 짐승(야수)이냐?"라는 말로 조롱하고 비하했다. 아니 실제로는 욕설에 가까웠다. 하지만 그들 은 오히려 "뭐? 우리 그림이 인상적이라고?", "우리가 야수적이라… 이 거 쩌는데?"라며 그들의 조롱 섞인 비하와 욕설을 자신의 색깔로 받아 들이고 새로운 창조의 길을 당당하게 열었다. 사실 대다수 미술 사조 의 이름은 다 이런 조롱과 욕설에서 시작된다. 현대미술을 완전히 쌈

싸먹은 피카소의 입체주의 역시 '복셀러'라는 비평가의 조롱에서 시작되지 않았던가!

퀴어들의 DNA에는 선천적으로 예술의 피가 흐르는 걸까? '퀴어'라는 조롱의 말도 인상주의나 포비즘 작가들처럼 1980년대 이후 미국 동성애 운동가들에 의해 재해석되어 긍정적으로 수용된 말이다. 당시 그들은 스스로 사회적 편견에 당당하게 맞서고 다름에 대한 인정을 받기 위한 이른바 '퀴어 프로파간다' 전략을 노린 게 아닌가 생각된다. 그래서 필자는 성 소수자들의 미술 사조를 '퀴어리즘'이라고 이름하였다.

생물학적 성性이 가져온 이데올로기는 주류가 가진 힘에 폭력이라는 합법성을 부여했다. 그래서 우리는 퀴어들을 성 소수자라고 부르는지도 모른다. 지금 이 순간도 여전히 비주류인 성 소수자들의 삶은 자유롭지 못하다.

성 소수자란 과연 유전학적 비율을 말하는 것일까? 단순하게 다수의 힘의 논리만은 아니다. 과거 고대 그리스의 철학자들을 중심으로 한 아테네 시민들과 이미 히틀러식 참혹의 역사가 준 참회 덕분에 더 빠르게 인류애적 개념 소프트웨어를 탑재한 지금의 독일인 같은 일부 문명을 제외하고는 약 1만 년 이상 지배해온 섹슈얼리티 이데올로기의 역사 속에서 성 소수자는 여전히 '다름'이 아닌 '틀림'의 존재로 구분된다. 그래서 지금의 퀴어들에게 소수자라는 의미는 수학적 비율의

## '퀴어' 그들의 또 다른 이름 LGBT

**L** (lesbian): 레즈비언은 인류 최초의 페미니즘 시인?

동성 여성에 대한 사랑의 시를 남긴 고대 그리스 4대 시인 중 하나인 사포Sappho가 살았던 섬 레스보스lesbos에서 유래한 말로, 과거에는 모든 동성애자를 게이라 불렀지만 20세기 초가 지나면서 여자 동성애자들이 게이라는 말을 사용하지 않고 레즈비언이라는 말로 자신들을 지칭하기 시작했다. 그래서 레즈비언의 다른 이름을 사포이즘sappoism의 줄임말인 사피즘sapphism이라고도 한다.

**G** (gay): 게이는 여성 지향적 남성이 아니다?

게이라는 단어에는 '쾌활한', '명랑한', '즐거운'이라는 뜻이 있다. 일단 트랜스젠더는 게이가 아니다. 포괄적으로 보면 남성과 여성의 동성애를 모두 지칭하는 말이다. 우리가 알고 있는 '호모'라는 단어는 19세기 중반부터 병리학적(정신병적)으로 해석하고 구분하기 위해 쓰인 단어이다. 그래서 게이들 사이에서 호모는 경멸과 조롱의 단어이다.

**B** (bisexual): 바이섹슈얼은 생물학적 성전환을 의미하는 게 아니다?

이 용어의 생물학적 의미는 선천적으로 두 개의 생식기를 가진 호모속屬, genus Homo에 속하는 자웅동체를 의미하지만, 퀴어의 개념에서는 정신적으로 남자와 여자의 구분을 두지 않는 성적 지향성을 가진 사람들을 말한다.

**T** (transgender): 트랜스젠더는 성전환 남자 게이?

생물학적으로 남성 또는 여성이지만 자신의 성 정체성을 찾고 육체적인 성과 정신적인 성을 인정받고자 하는 사람들을 말하며, 보통 여장女裝 남자를 게이로 알고 있으나 이는 트랜스젠더들과 엄연히 구분된다.

기준이 아닌 마이너리티의 의미를 말하는 것이다.

인류가 수만 년에 걸쳐 만들어낸 죽음의 포뮬러는 의외로 매우 단순하다. 사피엔스 vs. 비非사피엔스, 남성 vs. 여성, 백인종 vs. 유색인종, 그리스도교 vs. 이슬람교, 좌파 vs. 우파 중 어느 한쪽이라도 주류의 힘을 얻게 되는 순간 우리 뇌의 알고리즘은 제로섬 게임의 승리를 위한 제거 명령 코드를 자동 입력한다. 힘은 언제나 방향성을 가진다. 모든 학대와 폭력 그리고 죽음의 대상은 늘 비주류였다. 이것도 모자라 우리는 성적 취향의 다름을 이유로 또다시 일반인一般人과 이반인異般人을 나눈 뒤 그들을 성 소수자로 규정하여 비주류에 포함시킨다. 이렇게 사피엔스의 역사에서 나와 다르다는 것은 곧 '죽음'을 의미한다.

지금 이 글을 읽는 당신께 묻는다.

당신은 남성인가? 여성인가?
만약 남성이라면 자신을 주류라고 생각하는가?
당신은 백인인가? 흑인인가?
만약 백인이라면 자신을 주류라고 생각하는가?
당신은 그리스도교인인가? 이슬람교인인가?
만약 그리스도교인이라면 당신의 종교가 주류라고 생각하는가?

이 질문에 당신이 '예'라고 대답했다면 당신은 매우 평범하고 솔직하고 일반적인 사람이고, 만약 고민을 거쳐 이성적 판단과 진심을 담아 '아니요'라고 대답했다면 당신은 모든 사람을 인격체로 존중하는 보편적 인류애를 가진 4대 성인聖人에 가까운 위대한 인간 중 하나이다.

마지막으로 이 질문에는 어떻게 답할 것인가?

당신은 헤테로이성애자인가 이반퀴어인가?
만약 헤테로라면 자신을 주류라고 생각하는가?

우리는 아직도 다름을 온전히 인정하고 싶어 하지 않는다. 남성은 여전히 정재계의 주류로 있으며, 전 세계에는 아직도 3000만 명 이상의 노예가 있고, 노예로 팔려가 육체와 노동을 착취당하는 사람은 과거의 흑인이 아닌 여성과 어린 소녀들이다. 아직도 여성, 흑인, 난민들은 여전히 비주류로 살아가고 있다. 성 소수자 이반異般도 마찬가지다.

비주류에 대한 멸시, 억압, 학대, 폭력, 살육의 모든 형태는 성과 인종 그리고 종교의 전쟁으로 귀결되어 이어져 왔다. 그 인위적 죽음의 출발은 암묵적 우월주의에서 시작된다. 남성 우월주의, 인종 우월주의, 종교 우월주의의 모든 기반은 인간 본성에 내재된 이기적 탐욕이다.

퀴어 화가들의 이야기를 하기에 앞서 우리는 퀴어라는 비주류이자 소수자에 대한 진실을 이해하기 위해 우리라는 종의 추한 민낯을 알아야 할 필요가 있다. 주류가 저질러온 미개한 만행을 살펴봄으로써 주류와 비주류의 구분, 다수자와 소수자의 구분과 차별이 얼마나 미개하고 무의미한 허상이었는가를 말이다. 이제 그 길고 긴 역사의 허상 속으로 출발해 보자.

## 호모 제노사이드, 탐욕과 살육의 역사

인류의 역사에서 나와 다르다는 것은 곧 타자<sub>他者</sub>가 되는 것이고, 일단 타자화되는 순간 그 해당 집단과 개인은 곧 비주류이자 소수자가 된다. 이는 유전학적 수학의 비율 구분에 따른 소수의 개념과는 다른 문제이다. 인류사의 어떤 단면을 살펴보아도 비주류가 된다는 것은 살육과 폭력의 제단 위에 놓인 희생양이 되는 것이다. 우리는 나르키소스의 후예들인가? 참으로 뻔뻔스럽게도 우리는 스스로를 '인간<sub>人間</sub>'이라 부르며 이런 말을 서슴없이 내뱉는다.

"우리(人)는 신(神)과 동물의 중간(間)에 위치한 존재로서
살아있는 모든 생명체 중 유일하게 신에게 선택받은
고귀하고 특별한 존재이다."

진정 우리는 우리 스스로를 고귀한 존재라고 정의한 만큼 이 지구에서 고귀한 행동을 하며 살아왔을까? 우주 역사 137.98억 년 중 지구라는 행성에서 '우리'라는 특별한 생화학 덩어리가 활동을 시작한 지단 몇만 년 만에 지구상에 존재하는 90% 이상의 다양한 생명체가 멸종되었다. 38억 년간 장고의 시간을 거쳐 기적처럼 만들어진 이 소중한 생명체의 모든 존엄적 시간들이 이렇게 허무하게 먼지처럼 사라져 간 것이다.

우리의 몸에는 파괴의 신 아레스Ares의 피가 흐르고 있는 걸까? 일단 주류가 된 인간종種, species들이 펼친 살육의 카니발에는 같은 동족이라고 해서 예외는 없었다. 그 피의 축제를 보고 싶은가? 이제부터 3만 5천 년 전으로 거슬러 올라가 과학적 타당성을 확보한 최고最高의 코덱스 한 페이지를 열어 보자.

# 라인강 골짜기 소녀의 일기

### 패랭이꽃 개화, 그리고 삼일 정도

"코뿔소 사냥 중 팔과 대퇴부에 골절을 당했던 사촌이 어제 세상을 등졌다. 가족들은 여러 달 동안 그를 극진히 간호했지만 죽음의 신은 그의 손을 붙잡고 그를 저승의 세계로 인도했다. 우리가 할 수 있는 건 애도의 마음으로 그의 가슴에 꽃다발을 안겨주고 양지바른 곳에 그를 묻어주는 것밖에 없었다. 형언할 수 없는 슬픔 속에서도 오늘의 해는 떴다. 난 아침 햇살을 맞으며 옅은 화장을 한 뒤 달포 전에 잡은 동물 뼈로 만든 피리를 불었고, 옆에 있는 내 어미는 바느질로 사냥 나간 아버지의 가죽 옷감을 수선하셨다. 사촌을 떠나보낸 슬픔이 아직 남아 있었지만 그는 분명 이곳보다 더 아름다운 곳으로 떠났을 것이다. 우리는 그를 떠올리며 레치타티보recitativo의 선율처럼 아름다운 대화를 나누었고 어미는 내 붉고 하얀 볼을 어루만져 주셨다."

### 패랭이꽃 만개, 그리고 이십일 정도

"언제부턴가 무리로 떼 지어 다니는 낯선 종족이 우리의 영역에 들어왔다. 그들은 우리보다 강해 보이지 않았고 무기 또한 조악했지만, 우린 언제나처럼 그들과 공존하며 평화롭게 살고 싶다. 하지만 그건 나의 바람일 뿐일까? 그들에게서 무언가 알 수 없는 무례함이 느껴질 뿐만 아니라 악의 기운마저 느껴졌다."

지금의 언어로 필자가 각색한 이야기지만 이 일기를 쓴 소녀는 야생에서 침팬지를 맨손으로 제압하고, 우리보다 뇌 용량이 컸으며 타자를 배려하는 감성마저 지녔던 네안데르탈인에 관해 기록하고 있다. 아마도 이 일기를 끝으로 그녀와 그녀의 가족 모두 우리 종들에 의해 몰살당했을 것이다. 이유는 단 하나다. 그들은 우리에게 그저 '타자'였기 때문이다.

10만 년 전 지구에는 여섯 종의 인간종이 있었지만 남아 있는 건 지금의 우리 사피엔스 인간종뿐이다. 그렇게 순식간에 먹이사슬의 최상위 포식자가 되어 자신에게 필요한 가축만을 남긴 채 같은 인간종을 포함해서 대다수의 모든 생명체를 멸종시킨 사피엔스는 더 이상 죽일 게 없자 새로운 살육의 대상을 내부에서 물색한다. 그건 바로 자신의 동족이다.

폭력과 살상의 욕구를 충족시키기 위해서라지만 동족을 죽이는 데에는 명분이 필요했다. 놀랍게도 이에 반대하는 고결한 사피엔스의 저항도 일부 있었기 때문이다. 그래서 주류 우두머리들은 자신의 탐욕과 권력욕 그리고 살상의 본능까지 동시에 채우기 위해 먼저 자신들의 세상 내부에서 주류와 비주류를 나누기 시작했고, 그 과정에서 나와 다른 성, 종교, 피부색, 이념, 정치를 찾아 그들을 비주류로 분류했다. 순간 그들은 모두 주류의 살생부에 자동 등록됐다. 이는 생존을 목적으

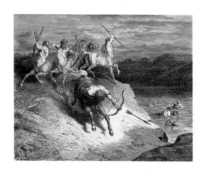

"단테의 『신곡』 제7 지옥에는 독재자, 장군,
주교, 황제, 교황들이 있었다."
**귀스타브 도레 〈단테의 『신곡』 지옥 제7편〉**

로 최소한의 살육을 허락한 신의 뜻과는 완전히 위배되는 것이다. 이
렇게 인류는 완벽하게 진화한 호모 제노사이드로 거듭나기 시작했다.

1096년 유럽 교황청은 주류 기득권의 탐욕을 위한 그들만의 알고
리즘 명령어를 수행하기 위해 이슬람교에 대한 타자화 작업을 거친
뒤, 신의 이름을 빌려 십자군 전쟁을 일으킨다. 성스러운 전쟁의 실상
은 실로 참혹 그 자체였다. 유럽 십자군들이 지나간 예루살렘 광장에
는 무슬림들의 잘린 머리와 절단된 시신이 겹겹이 쌓여 나뒹굴었다.
배 속에 금을 숨겨 놓았다는 가짜뉴스는 이슬람교인들의 복부를 톱으
로 열게 하였고, 시체의 살점은 굶주린 십자군 사병들의 전투 식량이
되었다. 인육으로 채워진 십자군 병사들의 에너지원은 살육의 뫼비우
스 띠가 되어 200여 년 넘게 지속되었다. 과연 이것이 구원의 성전聖戰
이었을까? 생각해 보자. 지금 이 순간, 단테가 창조한 지옥 속 플레게
톤 강의 끓는 핏물 속에 육신이 삶기고, 켄타우루스 무리의 화살을 맞
고 있는 자들은 무고하게 죽어간 무슬림들일까? 아니면 탐욕스러운
교황일까?

2003년 3월 20일, 마치 대놓고 표절한 것 같은 참으로 진부한 레퍼
토리가 이슬람 본토의 무대에서 칼춤을 추기 시작한다. 무려 900여 년
전 발발한 십자군 전쟁이 미국의 조지 W. 부시와 콜린 파월 정권에 의
해 이름만 바뀐 채 이라크 전쟁으로 재현된 것이다. 미·영국 연합군

은 '배 속에 황금이 숨겨져 있다.'는 그때의 소문처럼 존재하지도 않는 대량살상무기를 이슬람인들이 숨겨 놓았다는 가짜뉴스를 각종 언론에 대량 살포함과 동시에 죽음의 화약을 무슬림 민간인에게 무차별 살포한다. 무고한 민간인 10만 명이 사망한 이 전쟁은 2001년 9·11 테러에 대한 '눈에는 눈, 이에는 이' 방식의 함무라비 법전식 보복이 아니었다. 이 전쟁의 진짜 목적이 검은 황금, 즉 석유를 확보하려는 것이었다는 데 이의를 제기할 사람은 별로 없을 것이다. 그리스도교의 신도, 이슬람교의 신도, 그리고 해탈한 인간 붓다도 그 어느 누구도 이 전쟁을 원하지 않았을 것이다.

신의 장난이었을까? 이라크 전쟁 발발 직전인 2003년 2월 5일, 참으로 아이러니한 일이 발생한다. 전쟁을 진두지휘했던 콜린 파월 미 국무장관이 UN 안보리 이사회에서 '예방 전쟁론'을 운운하며 전쟁 명분 만들기용 선전포고 연설을 하기 직전이었다. 그런데 무슨 이유에서인지 UN 직원들이 분주하게 움직이기 시작했다. 콜린 파월이 기자 회견장의 벽면을 장식하고 있는 대형 미술작품 한 점을 대형 커튼으로 완전히 가리게 한 것이다. 그 그림은 파블로 피카소의 〈게르니카〉였다.

"커튼으로 눈을 가린다고 해서 전쟁의 야만성이 가려지지는 않는다."

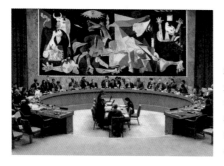

**파블로 피카소 〈게르니카〉 태피스트리 모작**
그림이 암막으로 가려지기 전의 UN 회의실
전경. UN 안보리는 국제 평화와 세계의 안전
유지를 상징하는 명화 〈게르니카〉를 선택했
다. 하지만 그들은 자신의 손으로 선택한 이
상징을 자신의 손으로 가리는 촌극을 벌였다.

명화 〈게르니카〉는 스페인 내전에서 비롯된다. 호모 제노사이드만
의 좌우 이분법 살상 논리에 맞춰 내전 당시 우파인 프랑코파를 지원
한 독일군은 좌파군이 있는 바스크족의 수도 게르니카에 무차별 전투
기 폭격을 가한다. 화가 피카소가 극도로 분노한 점은 살상당한 거의
대다수가 주류들의 이념이나 정치와는 아무 관련도 없는 죄 없는 비주
류 소수자인 장애인, 노약자, 임신부였다는 것이다. 이 게르니카 폭격
은 홀로코스트의 주범 히틀러라는 나치당의 수장이 제2차 세계대전의
서막을 알리는 첫 번째 대규모 공습이었다.

400만 년간 지구상에서 평화롭게 살아온 5개 인종을 한순간에 완
전히 몰살시킨 사피엔스의 후손답게 나치의 히틀러는 독일 게르만 혈통
의 우생학을 앞세워 동유럽 슬라브 계통 유대인들을 잔혹하게 몰살시
키는 인종 청소 작전을 감행했다. 이 홀로코스트로 600만 명의 유대인
이 지구상에서 사라졌다. 비슷한 시기에 일본도 황국신민화皇國臣民化라
는 정책을 통해 한국을 포함한 주변국에 민족말살정책을 펼칠 때였다.
이는 불과 75년 전의 일이다.

그로부터 58년 뒤인 2003년 종교의 우월성과 정치적 기득권을 위
해 21세기형 십자군 전쟁을 일으킨 조지 W. 부시가 이라크 전쟁을 통
해 백인 주류 민족의 종교적 우월성과 석유 확보를 위해 싸웠다. 이로
부터 5년 뒤인 10여 년 전 비주류이자 흙수저 출신인 한 흑인 정치인

은 우생학도, 종교도, 정치적 주류의 이권도 아닌 가장 낮은 곳에서 비주류로 살아가는 성 소수자들의 인권을 위해 싸웠다. 이 흑인이 제44대 미합중국 대통령 버락 오바마이다. 아이러니하게도 전 세계 최고의 권력을 지녔던 절대 주류 히틀러와 오바마는 철저한 비주류 출신이었다.

히틀러는 독일이 아닌 오스트리아 출신이었으며, 고아 연금을 탄 노숙자이자 병역 기피자였다. 공원 출입구나 놀이공원 벤치에서 노숙자로 전전하고, 추위를 견디다 못해 한 벌뿐인 오버코트를 팔아 쪽방촌에서 하루하루를 연명하였다. 그마저도 여의치 않을 때는 노숙자 쉼터를 이리저리 옮겨 다닌 말 그대로 최하위 극빈 계층 이주민이었다.

"아돌프 히틀러의 진짜 꿈은 화가였다."

히틀러는 일용 노동이라도 하고 싶었지만 왜소한 체격으로 삽질도 할 수 없었다. 그나마 그가 가진 유일한 꿈은 화가였다. 오스트리아 빈 아카데미에 두 번을 지원했으나 당시 야수파, 입체파, 초현실주의와 같은 혁신적 미술이 유행하던 시기에 고대 그리스 시대의 아카데믹스러운 딱딱하고 정적인 그의 건축 그림은 그에게 두 번의 낙방을 안겨주었다. 그림에 대한 근자감과 화가로서 성공하려는 꿈은 그의 마지막 희망이었기에 두 번째 낙방에는 그냥 물러설 수가 없어 낙방 이유

**아돌프 히틀러 〈뮌헨에 있는 알터 호프〉** 1914
히틀러가 25세 때 그린 수채화. 이전까지 그는 노숙자 쉼터를 전전하거나 엽서 그림을 팔아 근근이 연명하였으나 끝까지 화가의 꿈을 포기하지 않았다. 하지만 연이은 미술대학 낙방으로 그의 자존감은 거의 바닥이 드러났다.

를 따지러 빈 아카데미의 교장을 만나러 갔다. 그 자리에서 교장은 "넌 그림보다 건축에 소질이 있어 보인다. 건축가가 되어라."라는 회유성(?) 조언으로 그를 돌려보냈지만, 그 말 한마디에 다시 근거 없는 자신감을 회복한 그는 건축학과를 지원하고 싶었다. 하지만 실업학교 중퇴 출신이라 응시자격 조건이 되지 않아 이마저도 할 수 없었다. 만약 그가 빈 아카데미에 합격했다면 나치당은 그냥 지역의 군소정당 친목 모임으로 끝났을 것이고, 2차 세계대전의 홀로코스트와 아우슈비츠 학살은 없었을 것이다. 낙방한 히틀러에게 건축학과를 권유한 그 교장은 유대인이었다.

레오나르도 다빈치가 사생아인 것처럼 아돌프 히틀러도 그러했고, 둘 다 예술가를 꿈꾼 것 또한 같았지만 유년기는 조금 달랐다. 유방암으로 일찍 사망한 어머니와 폭압적인 알코올 홀릭 아버지 밑에서 자라다가 그토록 혐오했던 아버지마저 세상을 떠나자 그때부터 히틀러는 은둔형 외톨이로 성장했다. 학창 시절 반항적 기질로 인간관계가 단절되었고 왕따인데다가 학업 능력이 떨어져 유급까지 된, 그냥 디즈니 만화 캐릭터를 좋아하는 1년 꿇은 히키코모리형 오덕 형님이었다. 더 놀라운 사실은 학창 시절과 노숙자 시절 그의 유일한 친구들이 유대인들이었다는 점이다. 외톨이 밑바닥 인생이었지만 미술에 대한 꿈은 나치의 수장이 되어서도 버리기 힘든 것이었다. 절대 권력을 손에 쥔 이후에도

**유대인 소녀를 감싸 안은 히틀러** (좌). **히틀러가 그린 디즈니 캐릭터들** (중간, 우)
그의 최애 절친은 '로사 버넬'나'라는 척추 소아마비를 앓는 유대인 소녀였고, 그의 취미는
남몰래 디즈니 캐릭터를 그리는 것이었다. 히틀러는 감성이 풍부한 그냥 '인간사람'이었다.

히틀러는 독일을 방문한 영국 총리 일행에게 "나는 정치가가 아니라 예술가입니다. 폴란드 문제가 해결되면 전쟁을 멈추고 예술가로 살다가 내 인생을 끝내겠습니다."라고 말했다.

"히틀러는 한 유대인 소녀를 사랑했었다."

비주류 히틀러는 왜 악마가 되어 600만 명의 유대인과 150만 명의 어린아이들을 몰살시켰을까? 히틀러의 본래 정체는 독재자도 아니고, 감정이 없는 사이코패스도 아니었으며, 세계 정복을 노린 황당무계한 야심가도 아니었다. 화가의 꿈을 이루지 못한 열등감과 비주류의 삶 속에서 누구에게도 주목받지 못했던 그가 나치라는 군소정당에서 갑작스레 인정과 관심을 받게 된 순간 자신도 모르게 호모 제노사이드의 가면을 쓰고 스스로 전쟁이라는 허구의 연극 무대에 발을 디디게 된 것이다.

그가 벌인 종족 우월주의 프로파간다와 전쟁은 그저 잘 짜인 연극의 각본이었을 뿐이다. 그와는 반대로 같은 비주류이면서 우생학적 혈통도 그 무엇도 내세울 것 없었던 흑인 비주류 버락 오바마는 흑인 노예 해방이 비준된 지 144년 뒤 44대 미합중국 대통령인 세계 최고의 절대 주류가 된다. 쿠데타도 인종 우월주의도 학살도 전쟁도 없는 순수한

개인의 열정과 민주주의의 힘만으로 말이다. 오바마의 목에는 144년 전 동물과 흑인의 목에 걸던 '사슬'이나 어깨에 짊어지던 '멍에' 따위 없었다. 대신 그의 어깨에는 세계 최강국에 있는 모든 지휘권과 강력한 힘이 짊어져 있을 뿐이었다.

> "모든 인간은 평등하게 창조되었으며
> 이 원칙은 미국의 가치이다."

그러나 이러한 오바마의 어린 시절도 왕따 히틀러보다 나은 게 전혀 없었다. 우월한 아리아인도 아닐뿐더러 흑인 아버지는 그가 2세 때 가족을 떠났고, 싱글 맘인 어머니는 날아오는 연체 고지서 쇄도 속에서 어린 오바마에게 해줄 수 있는 것이 거의 없었다. 오바마는 늘 아버지를 그리워했지만, 그의 아버지는 1982년 교통사고로 존재마저 사라져 버렸다. 그는 외롭고 힘든 삶 속에서 어디에서든 어울릴 수 없는 사람이라고 느낀 적이 많았다. 그는 히틀러처럼 학교생활에서 문제아였으며 농구에만 미쳐 지냈다. 고등학교 시절 인종 문제와 정체성의 갈등으로 '피카롤로'라는 마약에 손을 댄 적도 있었다. 그의 인생은 최악의 상황으로 치달을 수도 있었다. 그러나 어머니의 헌신으로 꿈을 가지게 되었고 목표를 위한 모든 것을 이루고자 노력했다. 이후 흙수저

출신 아내를 만난 뒤 두 아이의 가장으로 살아가던 중 그의 꿈인 대통령이 되었다.

절대 비주류에서 지구 최강대국의 절대 주류 중 넘버원이 된 그는 미국의 비주류들을 위한 정책을 이행하기 시작한다. 오바마 케어로 빈민들과 소시민들의 의료 문제를 해결하고자 했고, 십자군 전쟁이나 이라크 전쟁이 아닌 협상을 통해 이란과의 핵문제를 해결했다. 종교적 우월주의를 명분으로 한 침략의 대상이었던 중동 이슬람에는 평화정책을 펼쳐 노벨 평화상을 받기도 했다. 그렇게 그의 가장 큰 유산은 전쟁과 학살을 통한 정권 유지가 아닌 '휴머니즘'이었다.

그가 흑인이었기에 비주류의 허상이 주는 편견과 오해의 교훈을 더 절실히 깨달았을지도 모른다. 사실 피부색 하나가 왜 인간의 존엄을 빼앗아 갈 치명적인 이유가 될 수 있단 말인가! 과학적으로 검증해 보면 흑인의 피부는 멜라닌 색소의 농도 차이일 뿐이며 외모 역시 기후에 적응하기 위해 최적화된 매우 이상적인 진화의 선물일 뿐이다. 이건 황인도 그러하고 백인도 마찬가지다. 그저 그렇게 진화한 것뿐이다. 또한 문명의 발달 차이 역시 유전학적으로 백인이 우월한 것이 절대 아니다. 그들이 서식한 곳인 유라시아가 횡의 영역에 분포되어 있어 단지 지리적 기후 환경의 혜택이 더 있었을 뿐이다.

오바마가 탄생하기 이전, 링컨 대통령과 그의 고귀한 백인 지지자

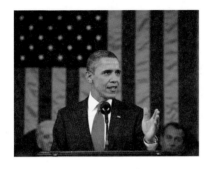

오바마는 종교나 석유 패권을 위해 싸우지 않고 소외된 소시민과 성 소수자의 인권을 보호하기 위해 주류 기득권과 싸웠다. 오바마 케어와 동성애 차별 금지법은 이렇게 탄생했다.

들이 인간이 가진 가장 고결한 인류애를 발휘하지 않았다면 아직도 뉴욕 거리에 있는 흑인의 목에는 사슬이 감겨 있을 것이다. 그리고 오늘날 미합중국 대통령 버락 오바마가 성 소수자의 인권을 위해 싸우는 일도 없었을 것이며, 미합중국 최초의 흑인 여성 부통령 그리고 흑인 게이 하원의원을 볼 수 없었을 것이다. 이렇듯 흑인과 성 소수자에 대한 편견의 역사가 깨져가고 있는 것처럼 우리는 오랜 시간 인류에게 가장 소중한 존재였음에도 그들을 소외시키고 타자화했던 여성들에 대한 이야기를 퀴어리엔테이션의 마지막 이야기로 담고자 한다. 이제부터 여성이라는 이름으로 살아간 그들의 오랜 고난과 편견의 역사를 살펴보자.

## '타자'라는 이름의 비너스, 그 참혹한 역사

인류사에서 주류에 의한 억압과 폭력이 가장 오래 지속된 사례가 여성의 타자화他者化에 대한 에픽이다. 사실 남자라는 젠더적 주류 문화는 사냥과 전쟁이 아니었으면 존재조차 불가능했을 것이다. 그 알량한 테스토스테론 호르몬이 가져다준 생물학적 힘의 논리로 여성은 철저히 '타자화'되었고, 오랜 시간 참혹한 비주류의 삶을 살아왔다.

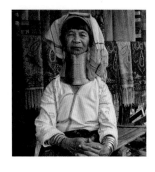

**카렌족**(Karen, Thai: กะเหรี่ยงคอยาว) **여성**

여성의 목은 길어진 것이 아니다. 어깨뼈의 근육이 서서히 짓눌려 늑골이 주저앉아 목이 길어진 것처럼 보이는 것이다. 목에 감은 황동 고리는 최대 11kg이 넘으며, 다섯 살 때 처음 감기 시작하여 남자에게 형벌을 받거나 죽어야만 벗을 수 있다.

우리는 아직도 태국의 치앙라이 관광지에서 카렌족의 황동 고리를 보고 여성의 수동성에 대해 찬미하고 있으며, 전족纏足의 다른 이름인 하이힐과 현대판 코르셋의 양상들에 당위성을 부여하고 있다. 프랑스 여성해방 운동인 68혁명(신좌파운동) 이후 50년 넘는 기간 동안 많은 긍정적 변화가 일어난 건 사실이지만 아직도 전 세계적으로 남성 헤게모니Hegemonie의 주류 문화에 대한 문제는 완전히 풀리지 않은 숙제로 남아 있다.

'인간 동물원', '카렌족 관광지'에서 만날 수 있는 카렌롱넥Long-neck People, 카렌족은 지금 이 순간에도 우리와 함께 이 시대를 살아가고 있는 인류의 모습이다. 이 차디찬 황동 고리 족쇄는 단지 여성의 수동성에 관한 상징적 관습에서 시작되었다. 마치 야생의 생태계에서 초식 동물이 가진 긴 목처럼 이들은 포식자인 남성의 소유욕과 우월감을 채워주기 위해 철 조각 따위에 여성이라는 성 정체성을 가둔 채 죽어야만 비로소 인생의 무거운 짐을 버릴 수 있었다.

주류 남성을 위해 우리에게 지속적으로 세뇌되어 온 여성의 육체에 대한 미개한 구속은 동양 최고의 문명이라고 스스로 자부하는 중국에도 있었다. 무려 천 년을 이어온 잔혹의 미, 바로 전족이다. 도대체 중국은 왜 이 그로테스크한 전족 문화를 무려 천 년이나 이어갔을까? 전족은 중국의 음양오행 사상에 맞춰 여성은 음에 속하기 때문에 전족을

카렌족 여성의 삼각형 신체처럼 전족도 엄지발가락을 기준으로 삼각형 모양이다. 양귀비의 발도 10㎝가 채 안 되는 전족이었다고 한다.

통해 여성의 연약함과 수동성 그리고 정숙을 요구하는 것에서 출발했다. 나아가 남성 포식자의 구미에 맞추기 위해 발의 기능성보다는 심미성을 위해 기형적으로 변형시켜 남성의 성적 욕구를 충족시키는 도구의 역할까지 하도록 요구된 것이다. 심리학에서 전족은 여성에 대한 남성의 사디즘sadism으로 해석하기도 한다. 즉 상대방을 학대하면서 성적인 흥분을 느낀다는 것이다. 실제로 중국 남성들은 여성의 발이 썩어 들어가는 냄새에 더 큰 흥분을 느꼈다고 한다. 이러한 전족식 사고는 동양만의 것이었을까?

1세대 월트 디즈니의 세계관에서 '재투성이 아가씨' 신데렐라는 왕자의 구원을 받는 수동적인 여성의 전형적인 모습을 보여 준다.[1] 아니나 다를까, 원작자인 그림 형제의 의식 체계 속에서 '여성의 발이라 함은 자고로 작아야 한다.'는 전족식 사고가 신데렐라의 발을 통해 투영된다. 서구 문명의 주류 소설가들과 월트 디즈니는 "자고로 여자란 남자의 손보다 작은 발을 가져야 남자의 구원을 받을 수 있는 자격이 있다."라고 말하고 싶었던 것일까?

서양이라고 중국과 달랐을까, 그들에게는 전족에 필적하는 남성 주

---

1 순응적 여성상을 강조했던 디즈니의 세계관은 시대와 상식의 변화에 따라 1세대 공주들이 가진 전형의 틀을 벗어난다. 포카혼타스를 시작으로 한 디즈니 넥스트 웨이브(Next Wave) 세대의 공주들은 신분, 인종, 성별 가치관의 변화를 보여 주고 있다.

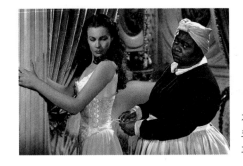

거침없는 성격의 스칼릿 오하라가
코르셋을 그토록 조이려고 한 것은
과연 자유의지였을까?

류 우월주의의 산물이 있었다. 바로 '죽음의 옷' 코르셋이다. 제12회 아
카데미 8개 부문 수상작인 위대한 영화의 한 장면 속 대사를 살펴보자.

● "음… 유모 다시 한 번 재봐."
○ "20인치네요. 아씨."
● "20인치? 너무 뚱뚱해!! 어서 더 조여 봐. 더….'
○ "18.5인치로 만들어 봐."
● "아씨… 아일 낳았는데 옛날로 돌아갈 수는 없어요.
  그런 생각은 마세요."
○ "대책이 있어야 해! 난 절대 늙은 뚱보가 되긴 싫어.
  이제 아이는 안 낳을 거야."
● "나리는 내년에 아들을 바라신댔어요."
○ "안 낳는다고 말씀드려. 어! 렛트?"
● "달링… 난 결정했어요. 이제 아이는 안 낳겠어요."

    누구나 한 번쯤은 들어본 고전 영화의 대작 〈바람과 함께 사라지다〉
에서 주류 귀족 스칼릿 오하라가 비주류 흑인 하녀와 함께 코르셋을
조이며 나누는 대사이다. 코르셋이 카렌족의 황동 고리나 중국의 전족
에 비해 양호할 것이라 생각하면 큰 오산이다. 실제 코르셋은 갈비뼈

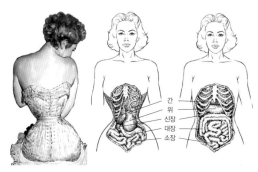

간
위
신장
대장
소장

**죽음의 의상, 코르셋의 위험**
1900년대 초반 코르셋을 입은 여성의 허리는 심한 경우 오늘날 현대 여성의 일반적 허리 사이즈 73.2㎝(28.8인치)의 절반 수준인 14인치였다.

하단을 기준으로 모든 장기가 내려앉은 상태에서 심하게 허리를 조이면 뼈가 부러지고 부러진 뼈가 장기를 찔러 죽음에 이른다. 장기간 착용으로 혈류가 막혀 뇌에 산소 공급이 되지 않기 때문에 여성들은 숨쉬기 위해서 이른바 '코르셋 브레이크 타임'이라는 몇 시간의 휴식을 가졌다.

누군가가 이 죽음의 코르셋을 여성들의 아름다움에 대한 본능적인 선택이자 여성들 간의 미에 대한 경쟁에서 비롯된 자연스러운 문화 현상이라고 말한다면 그건 큰 오산이다. 그 경쟁의 출발은 결국 남성의 가부장적 문화에서 시작된 암묵적 강요에서 출발했기 때문이다. 독일의 미학자 요아힘 빙켈만은 인간 취급조차 못 받았던 고대 그리스 시대의 여성들조차도 그들이 착용했던 옷은 신체를 전혀 구속하지 않고 자연적으로 생성된 육체에 그 어떤 작은 압박도 가하지 않는 부드러운 천으로 입혀졌다고 말한다. 영화 속 스칼릿 오하라는 고위 주류층으로 비춰지지만 실제는 비주류의 삶을 살아온 수동적 여성의 표본이었다. "내일은 내일의 태양이 뜬다." 하지만 그 태양은 결국 '남자'였던 것이다.

그렇게 남성의 욕망에 대한 충족 조건에 의해 여성의 당위적 문화가 된 코르셋은 간단한 보정 속옷으로 시작하다가 천에서 가죽으로, 가죽에서 고래 뼈로, 그리고 인조인간이나 감당할 법한 강철로까지 진화한다. 그렇다. 코르셋의 다른 이름은 여성에 대한 속박과 억압이다.

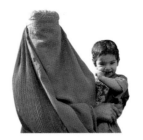

니캅을 착용한 여성 　　　　부르카를 착용한 여성

영국의 페미니스트 학자 쉴라 제프리스는 『코르셋-아름다움과 여성혐오』라는 책에서 코르셋을 다음과 같이 정의한다. "여성에게 차별적으로 요구되는 각종 의무, 그리고 여성 혐오나 차별에 익숙해져 부당한 억압에 순응하는 상태 또는 그러한 상태인 여성을 이르는 말"이라고 말이다. 그녀는 여성이 언제나 수동적이고 예의와 도리를 엄격히 지켜야 한다고 스스로 여기는 것 또한 '도덕의 코르셋'이라 말했고, 이런 억압에서 여성 스스로 벗어나는 행위를 '탈코르셋'이라고 표현했다. 탈코르셋은 남성으로부터의 진정한 해방을 의미함과 동시에 여성이라는 비주류가 받아온 부당한 탄압과 속박으로부터의 탈피를 말한다.[2]

　무슬림 여성의 탈코르셋 사건일까? 2019년 9월 이란의 한 20대 여성이 남장을 한 채 축구 경기장에 입장하려다 발각되어 기소되었다. 단지 축구가 보고 싶었던 이 여성은 테헤란 법원에 출두하기 직전 6개월의 실형이 확실하다는 말을 듣고 자유의 억압에 대한 억울함을 호소하며 법원 앞에서 분신자살하였다. 이 사건을 계기로 이란은 1979년 이슬람 혁명 이후 40년 만에 여성의 축구장 입장을 허용하게 된다.

　누군가는 이제 여성 인권이 많이 신장되었으니 성차별에 대한 과

---

2 쉴라 제프리스의 탈코르셋에 대한 기본 담론을 차치하고 그녀의 래디컬 페미니즘(radical feminism · 급진 페미니즘)이 신마르크스주의와 자크 데리다가 주창한 포스트모더니즘의 해체 사상과 결합하게 되면서 남녀를 상호보완과 협력의 관계가 아닌 투쟁과 대립의 구조로만 보았다는 것은 이성적 관점에서 충분한 논의가 필요하다.

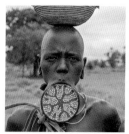

에티오피아 수르마족 여성의 쟁반  인도의 아파타니족 여성의 야삐울루

도한 피해의식을 멈춰달라고 한다. 하지만 적어도 현재의 이슬람 문화권에서는 아직 풀어야 할 숙제가 많이 남아 있는 건 확실한 듯하다. 왼쪽 사진의 부르카를 보자. 갑자기 "내가 너 평생 빨대로 살게 해줄까?"라는 허구의 영화 속 대사가 현실에서 들리는 것 같지 않은가! 필자는 이따위 문화의 다양성은 존중할 가치가 없다고 생각한다. 단언컨대 "악법은 법이 아니다." 하긴 그동안 언급된 비너스들 중 납득할 만한 것이 하나라도 있었는가?

　이제 남은 건 아프리카와 인도다. 이곳에는 납득할 만한 게 있을까? 예외는 없다. 에티오피아의 수르마족서마족과 인도의 아파타니족은 같은 맥락의 풍습을 가졌다. 특히 수르마족은 카렌족의 황동 고리 정당화의 근거인 '야수의 습격에 대비한 목의 보호'가 아니다. 그들은 다른 종족의 침략과 납치, 강간의 역사에서 자신의 순결과 목숨을 보호하기 위해 추醜를 선택했다고 주장한다. 하지만 그것이 남성 우월주의를 만나자 본질과는 다른 방향으로 기괴스럽게 변질되었고, 보호의 목적으로 시작된 것이 역으로 자신의 부족 남성의 성욕과 성별상의 구분을 통한 지위적 의미의 보상을 채워 주는 문화가 된 것이다. 무척 그로테스크하지만 생각해 보면 적어도 죽음을 담보로 하는 잔혹의 미에서는 벗어난 것 같아 다행이다.

　흑인 노예 제도는 사라졌지만 아직도 인도에는 수천만 명의 여성이

노예의 삶을 살아가고 있다. 이렇게 우리는 오랜 시간 나와 다른 타자를 탄압해 왔으며 진화의 과정에서 그 알량한 약간의 지능을 얻는 순간부터 생태계 연쇄 살인마이자 동족 살인마의 원죄原罪적 삶을 이어 왔다. 왕후장상에 무슨 씨가 따로 있으랴. 사실 주류와 비주류, 지배자와 소수자, 천황과 신민, 군주와 노예는 본디 정해져 있는 것이 아니다. 단지 우리가 스스로 그렇게 정해놓은 허상의 영역일 뿐이다.

그렇게 주류가 비주류가 되고 비주류가 주류가 되는 것은 그리 복잡한 문제가 아니었다. 주류가 저질러온 잔혹한 살육의 뫼비우스 띠는 수만 년간 동족 살인의 띠로 이어져 지금까지도 영원히 무한 반복되었음을 알 수 있다. 독일 아리아인의 포탄에 죽어간 게르니카의 에스파냐인들도 과거 그들의 선조인 피사로 원정대를 통해 3500년을 평화롭게 살아온 잉카 제국의 무고한 시민들을 포악하게 살육했으며, 에르난 코르테스를 앞세워 멕시코의 숭고하고 아름다운 아즈텍 문명을 침략한 뒤 바이러스를 퍼뜨려 그들을 거의 멸종시켜 버리지 않았던가!

그렇게 잉카 제국과 아즈텍 문명은 역사 속에서 완전히 사라져 버렸고, 지금 우리는 이들을 신대륙을 발견한 영웅, 혹은 위대한 탐험가라고 칭송하며 책장 한 곳에 아이들을 위한 위인전 필독서로 자리 잡게 하여 영원히 기억하게 만들고 있다. 퓨리터니즘puritanism, 청교도주의을 앞세워 자연의 이치에 순응하며 살아가는 인디언들을 무참히 살육한 살

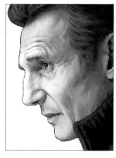

**〈쉰들러리스트〉의 주연 배우 리암 니슨 (좌), 〈프로메테우스〉에서 인간을 만든 신의 형상 (우)**
영화 〈쉰들러리스트〉에서 1200명의 유대인을 구한 독일 사업가 오스카 쉰들러 역을 맡은 배우 리암 니슨과 리들리 스콧 감독의 〈프로메테우스〉에서 인간을 창조한 신 '엔지니어'의 얼굴은 나치가 주장했던 우생학적 외모와 매우 흡사한 모습을 보여 준다.

인마를 우리는 '아메리카 신대륙을 발견한 위대한 콜럼버스'라고 칭송하며 살아가고 있지 않는가! 어쩌면 우리는 오랜 시간을 유럽 백인 우월주의 문화에 종속되어 살아온 것이 아닐까? 아직도 우리네 영화 속 신의 모습은 나치가 주장하는 아리아인, 즉 게르만인의 형상으로 남아 있다.

## 당신의 편견이 감춰둔 그들의 공통분모

여전히 우리들 중 일부는 이 참혹한 역사가 안겨준 이 소중한 교훈을 뒤로하고 천조국의 절대 주류가 된 흑인 오바마를 니거Nigger라고 부르고, 인류를 잉태하고 낳아 키워준 여성을 타자他者로 취급하며, 그저 순수하게 자신들의 신을 모시고 살아가는 무슬림들을 이단異端 혹은 이교도인異敎徒人이라고 조롱하고 폄하한다.

이제야 우리는 지구상에서 유전학적 확률상 10%에 해당하는 왼손잡이를 악마로 취급했던 중세 기독교 주류들의 편견이 완전히 틀린 것이었음을 인정한다. 그럼에도 유전학적 확률상 3~4%에 해당하는 퀴어에 대한 인정은 아직도 중세 수준에 머물러 있다. 그렇다면 우리는 왜 아직도 이 미개한 편견에서 헤어 나오지 못하고 있는 걸까?

우리는 시리아 난민 수용에 목숨 걸고 반대하면서도 시리아 이민자 스티브 잡스가 만든 애플 노트북을 사기 위해 긴 줄을 서고, 아이폰 없이는 하루도 살아갈 수 없는 이중적인 사람들이다. 이제 오리엔테이션을 정리할 시간이 된 것 같다. 마지막으로 우리의 인생에 교훈을 주었던 역대 문화계의 위인들에 대한 이야기로 끝을 맺고자 한다.

우리는 어려서 안데르센의 〈인어공주〉를 읽으며 동심을 키웠고, 태어나 처음 만난 명화는 레오나르도 다빈치의 〈모나리자〉이다. 우리는 엘튼 존의 〈라이온 킹〉 테마송을 들으며 나이팅게일 위인전을 읽었고, 중학교에 들어가 소크라테스를 통해 철학이라는 게 무엇인지 알게 되었다.

고등학교에 진학해서는 차이콥스키와 슈베르트 그리고 헨델의 음악을 들으며 천상의 음이 주는 위대한 선물을 받았고, 세계를 정복한 알렉산더 대왕을 통해 정복의 역사를 배웠으며, 문학 시간에는 셰익스피어의 4대 비극을 접했다. 그러다 대학교에 들어가 문학 동아리에서 랭보의 시를 접하며 지성의 깊이를 키웠고, 최근엔 애플 CEO 팀 쿡이 만든 최신 에어팟 신제품으로 얼마 전 개봉한 영화 〈보헤미안 랩소디〉의 OST에 수록된 프레디 머큐리의 음악을 들으며, 「보그Vogue」 잡지에 실린 명품 돌체 시계와 조

르조 아르마니의 옷 그리고 베르사체 가방을 보며 언젠가는 이 명품들이 내 것이 될 것이라는 즐거운 상상에 빠진다.

위 인물들은 어느 가정의 책장에나 꽂혀 있는 위인집의 인물이거나 인류 최고의 유명 인사들일 것이다. 혹시 여러분은 위에서 언급된 이 인물들이 가진 단 하나의 공통분모를 찾았는가?

그들은 모두 '퀴어'다.

이제 '퀴어리엔테이션'은 모두 끝났다. 퀴어 화가들의 이야기를 시작하기에 앞서 마지막으로 묻는다.

아직도 당신은 퀴어 포비아입니까?

이제부터 역대 최고 경매가 화가 22인 중 9인의 퀴어 화가[3]들을 만나보자!

3 역대 최고 경매가 화가 순위는 저자가 옥션 최종 낙찰가에 따라 1차 선별 후 작가의 대중적 인지도, 연도별 역대 최고가 경신의 빈도수, 작품 거래 가격의 총량, 작가와 작품의 미술사적 가치를 반영하여 선정하였다.

# 역대 최고 경매가 화가 22인 그리고 9인의 퀴어 화가들

 Hetero

 Queer

 Queer
A female artist

**① Leonardo da vinci**
레오나르도 다빈치

**② Pablo Picasso**
파블로 피카소

**③ Vincent Van Gogh**
빈센트 반 고흐

**④ Paul Gauguin**
폴 고갱

**⑤ Amedeo Modigliani**
아메데오 모딜리아니

**⑥ Henri Matisse**
앙리 마티스

**⑦ Paul Cézanne**
폴 세잔

**⑧ Edvard Munch**
에드바르 뭉크

**⑨ Andy Warhol**
앤디 워홀

**Jackson Pollock**
잭슨 폴록

**Willem de Kooning**
윌렘 드 쿠닝

**Claude Monet**
클로드 모네

공동

**Jeff Koons**
제프 쿤스

**David Hockney**
데이비드 호크니

Survival artist

**Francis Bacon**
프랜시스 베이컨

**Mark Rothko**
마크 로스코

**Gustav Klimt**
구스타프 클림트

**Keith Haring**
키스 해링

**Alberto Giacometti**
알베르토 자코메티

**Jean Michel Basquiat**
장 미셸 바스키아

Survival artist

**Jasper Johns**
재스퍼 존스

**Marcel Duchamp**
마르셀 뒤샹

Special Unit

A female artist

**Frida Kahlo**
프리다 칼로

참고로 세계 최고가 작품 목록[4]을 덧붙인다.

4 옥션 경매와 개인 거래를 포함하여 집계한 순위이며, 온오프라인으로 발표된 여러 자료를 참고해 구성하
였다. 자료는 참고 문헌에서 확인할 수 있다. 비공개로 진행되는 개인 거래를 포함한 경매 특성상 판매 금
액과 순위는 계속해서 변동할 수 있다. 21위부터 23위는 책에 소개된 작가의 작품을 포함하기 위해 임의
로 선정한 순위다.

# 세계 최고가 미술품 순위

(2021년 기준, 원-달러 환율 1,130원 적용)

**1** 레오나르도 다빈치 | 살바토르 문디 | 약 5,098억 | 2017년　　450,300,000$

**2** 폴 세잔 | 카드놀이 하는 사람들 | 약 2,831억 | 2011년　　250,000,000$

**3** 폴 고갱 | 언제 결혼하니? | 약 2,378억 | 2015년　　210,000,000$

**4** 파블로 피카소 | 알제의 연인들 | 약 2,031억 | 2015년　　179,365,000$

**5** 아메데오 모딜리아니 | 누워 있는 나부 | 약 1,930억 | 2015년　　170,400,000$

**6** 프랜시스 베이컨 | 루치안 프로이트에 관한 세 가지 연구 | 약 1,613억 | 2013년　　142,405,000$

**7** 잭슨 폴록 | 넘버 5 | 약 1,586억 | 2006년　　140,000,000$

**8** 윌렘 드 쿠닝 | 여인 3 | 약 1,557억 | 2006년　　137,500,500$

**9** 구스타프 클림트 | 아델레 블로흐 바우어의 초상 | 약 1,529억 | 2006년　　135,000,000$

**10** 에드바르 뭉크 | 절규 | 약 1,358억 | 2012년　　119,922,500$

| 11 | 장 미셸 바스키아 \| 무제 \| 약 1,251억 \| 2017년 | 110,500,000$ |
|----|----|----|
| 12 | 재스퍼 존스 \| 깃발 \| 약 1,246억 \| 2010년 | 110,000,000$ |
| 13 | 앤디 워홀 \| 실버 카 크래시(이중 참사) \| 약 1,194억 \| 2013년 | 105,455,000$ |
| 14 | 알베르토 자코메티 \| 걷는 남자 \| 약 1,152억 \| 2010년 | 101,733,000$ |
| 15 | 제프 쿤스 \| 토끼 \| 약 1,031억 \| 2019년 | 91,075,000$ |
| 16 | 데이비드 호크니 \| 예술가의 초상 \| 약 1,023억 \| 2018년 | 90,312,500$ |
| 17 | 마크 로스코 \| 오렌지, 레드, 옐로 \| 약 984억 \| 2012년 | 86,882,500$ |
| 18 | 빈센트 반 고흐 \| 가셰 박사의 초상 \| 약 934억 \| 1990년 | 82,500,000$ |
| 19 | 클로드 모네 \| 수련 \| 약 911억 \| 2008년 | 80,471,000$ |
| 20 | 앙리 마티스 \| 휴먼 누드 4 \| 약 553억 \| 2010년 | 48,802,500$ |
| 21 | 마르셀 뒤샹 \| 오드 보일레트의 벨 할레인 \| 약 130억 \| 2009년 | 11,500,000$ |
| 22 | 프리다 칼로 \| 숲 속의 두 누드 \| 약 91억 \| 2018년 | 8,000,000$ |
| 23 | 키스 해링 \| 무제(천사 그림) \| 약 74억 \| 2017년 | 6,537,500$ |

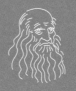

io leonardo de Binci

Marcel Duchamp

Francis Bacon

Pollock

# 1부

# 3천 년 서양미술의 모든 시작

고대에서 르네상스로 그리고 현대미술의 포문을 연
퀴어 화가들의 대서사시

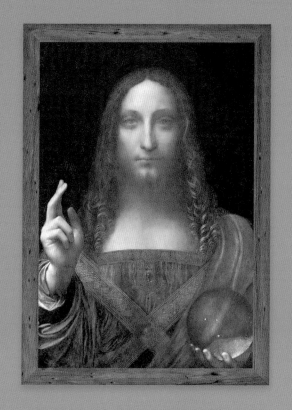

2017년 크리스티 경매 〈살바토르 문디〉 4억 5천만 달러(약 5천억 원)

# 레오나르도 다빈치

"하늘만은 알고 있다. 내가 퀴어였음을…"

# 아청법 위반자, 레오나르도 다빈치의 이중생활

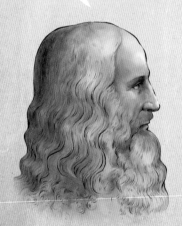

레오나르도 다빈치! 그는 과연 가장 완벽한 인류의 표본이었을까?

우리는 그를 무결점형 천재로 알고 있지만 정작 그가 가진 불완전성과 치명적인 결함들은

잘 모르고 있다. 그가 한 인간으로서 진정 바라고 원했던 진짜 꿈이 뭔지 아는 사람도

극히 드물다. 그리고 또 하나, 그가 진정 원했던 사랑도….

"레오나르도 다빈치, 동성애 풍기 문란으로 사형 선고를 받다."

1476년 4월 9일 이탈리아 피렌체의 시뇨리아궁 시청에 한 장의 고발장이 날아든다. 이 고발장의 내용은 이렇다. 지금으로 따지면 아동·청소년의 성보호에 관한 법률, 즉 '아청법' 제2장 12조에 해당되는 성범죄 내용으로 17세의 자코포 살타렐리라는 청소년 남자와 남색 행위[1]를 한 네 명의 범죄 혐의자를 강력하게 고발하는 내용이었다. 고발장에 적힌 네 명의 혐의자 중 한 명은 '인류가 낳은 최고의 천재' 레오나르도 다빈치Leonardo da Vinci, 1452~1519였다.

당시의 종교법상 상대가 미성년자인 것을 차치하고라도 남색 자체는 사형으로 엄히 다스려지는 중죄였다.[2] 24살의 다빈치는 이렇게 인류 역사에서 한순간에 사라질 뻔했다. 하지만 다빈치가 줄 하나는 정말 기가 막히게 서는 사람인 건 확실한 것 같다. 고발된 네

---

1 남색(男色)이란 사내끼리의 성교를 말한다.
2 메디치 가문의 통치 시절 동성애는 암묵적으로 용인되었지만 남색은 명백히 불법이었다.

명의 범죄 혐의자 중 한 명이 잘나가는 귀족, 메디치 가문의 사돈이었던 것이다. 그가 가진 후광 덕분에 당시 피렌체의 실질적 지배자인 메디치가가 힘을 쓰게 되면서 감방에서 죽음을 기다리고 있던 다빈치는 극적으로 무혐의 처분을 받은 뒤 훈방 조치 후 풀려나게 된다.

다빈치의 성적 트라우마는 여기서 시작된다. 아청법 위반 혐의자 다빈치는 구속 상태에서 수치스럽고 치욕적인 취조를 받은 뒤 기적적으로 풀려났지만 이후 몇 달에 걸쳐 소년 동성애sodomia, 소도미아에 대한 풍기 문란 단속반인 야경단에 의해 일거수일투족을 감시받게 된다. 이런 목숨을 위협하는 충격적 사건과 성범죄자 보호 관찰(?)을 겪은 이후 그는 평생을 자신의 동성애적 성향을 감춘 채 살아가게 된다. 너무 어린 나이에 겪은 트라우마 때문이었을까? 정작 자신의 동성애 취향은 숨기면서도 이성간의 사랑에 대해선 극도로 혐오하게 되었고, 죽는 날까지 철저하게 독신으로 살다 생을 마감하게 된다. 다빈치는 자신의 성인지 감수성에 대해 제자들에게 이런 말을 남긴다.

"정신적 열정만이 관능적 쾌락을 몰아낸다.
화가는 성性의 쾌락 앞에서 고독해야 한다."

그런데 과연 그는 성의 쾌락 앞에서 진정 고독하게 지내왔을까? 그는 사랑에 대한 자신의 철학이 정신적이었다고는 주장했지만 미소년에 대한 동성애적 집착은 그의 인생과 회화 작품 전반에 고스란히 남아 있다. 그래서일까? 퀴어로서의 그의 삶을 안다는 것은

그의 진정한 회화세계를 안다는 것과 같은 말일 것이다. 실제 그는 제자들을 실력보다는 미모와 나이를 기준으로 뽑은 게 사실이다. 생각해 보라. 그토록 위대한 다빈치의 제자였건만 그들 중 세상에 알려진 화가가 단 한 명이라도 있는가? 이제부터 그 미소년 제자들 중 가장 각별한 관계였던 두 명의 제자를 이야기해 보고자 한다.

다빈치가 38세 때 제자로 삼은 잔자코모 카프로티는 고작 10살의 소년이었고, 58세 때 제자로 삼은 프란체스코 멜치 역시 14살 소년이었다. 먼저 10살에 입양된 잔자코모 카프로티는 다빈치가 소유한 포도밭 소작농의 아들이었다. 다빈치는 거짓말을 밥 먹듯이 하고 온갖 도둑질을 일삼는가 하면 갖가지 범죄에 연루되어 있는 카프로티를 십자군 전쟁에서 예루살렘을 탈환한 이집트의 술탄 '살라딘'에서 따와 '모든 기독교인에게 해가 되는 존재'란 뜻을 가진 악마 '살라이'라고 불렀다. 하지만 살라이에게는 이 모든 단점을 단 한 번에 뒤집어 버릴 수 있는 비장의 무기가 있었으니, 그것은 바로 다빈치가 추구하는 동성애의 이상적 아름다움에 관한 조건을 모두 갖추었다는 것이었다. 실제 살라이는 우아하고 아름다운 외모에 생명력 넘치는 금발의 곱슬머리를 가진 미소년으로, 당대 어떤 미인도 그만한 아름다움을 뽐낼 수 없었다고 전해진다.

하지만 다빈치에게 이것은 늘 양날의 검이었다. 10살의 '작은 악마' 살라이는 자라면서 더 큰 악마로 업그레이드된 것이다. 작은 거짓말은 사기 행각이 되었고, 더 나아가 난봉꾼의 기질까지 발휘하여 다빈치가 멀리 타국으로 심부름을 보내면 그곳에서 여러 여성들과 음탕한 시간을 가지고 수많은 사생아들을 낳고도 뻔뻔하게 더더

욱 문란한 호색한의 삶을 이어갔다. 악마 행보의 끝은 어디겠는가? 살라이는 그것도 성에 안 찼는지 마지막에는 살인까지 저지르게 된다.

그럼에도 불구하고 다빈치는 모태 악마 살라이를 30년간 자신의 곁에 두고 같이 살다가 죽기 직전에는 그를 처음 만나게 해준 드넓은 포도밭까지 모두 유산으로 물려준다. 살라이에 대한 그의 절대적 애정은 그것으로 끝난 게 아니다. 그가 물려준 유산 중에는 그가 죽을 때까지 품에 안고 있으면서 후원자인 프랑스 왕의 끊임없는 간보기에도 끝까지 내주지 않았던 인류 최고의 회화 〈모나리자〉도 포함되어 있다. 최종적으로 〈모나리자〉는 프랑스 왕 프랑수아 1세의 손에 들어가게 되었지만 말이다.

이 정도면 다빈치가 그토록 금이야 옥이야 아꼈던 살라이의 절대 미모가 그의 회화 속 인물로 반영되지 않았을 리 만무했다. 2011년 발표된 연구 자료가 모나리자의 얼굴이 살라이라는 주장에 힘을 실어 주는 것도 그의 동성애적 성향과 관련이 있다는 것이 타당한 이유일 것이다. 그가 죽기 전 마지막으로 남긴 작품으로 알려진 〈세례자 성 요한 St. John the Baptist〉을 보라. 이 그림에는 그의 동성애에 대한 마지막 코드가 담겨 있다.

오른쪽 작품의 인물은 여성에 가까운 얼굴을 하고 있지만 실제로는 남성인 그의 제자 살라이의 얼굴이다. 그림을 보라. 여성스러운 살라이의 얼굴과는 반대로 어깨는 과도하게 넓으며, 남성 호르몬 테스토스테론의 결정체인 가슴털이 야성미 넘치게 자리 잡고 있다. 〈세례자 성 요한〉에서 나타나는 이 양가적 형태는 다빈치가 가지고 있는 성 정체성에 대한 시그니처를 오롯이 담고 있는 듯하다.

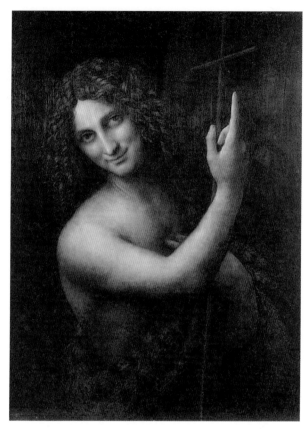

레오나르도 다빈치 〈세례자 성 요한〉 1513년경(69×57㎝)

이 그림은 고증 따위는 물 건너간 오롯이 자기만족용으로 그려진 그림인 것이 확실하다. 실제 성경에서 나타나는 세례요한의 이미지는 거친 광야에서 낙타 가죽을 입고 야생 메뚜기와 석청을 먹는 야성적 이미지가 아니던가?

"요한은 낙타 털옷을 입고 허리에 가죽 띠를 띠고
메뚜기와 석청을 먹더라." 〈마가복음 1:6〉

다빈치의 나머지 모든 유산을 물려받은 그의 충심 어린 동성 연인 프란체스코 멜치는 다빈치에 대해 이렇게 회고한다. "다빈치와 나는 매우 열정적이고 타오르는 사랑을 가지고 있었다."라고….

## 다빈치와 미켈란젤로의 평행이론

"엄마가 좋아? 아빠가 좋아?"는 어린 시절 들었던 가장 곤혹스러운 질문 중 하나일 것이다. 이 둘의 우열을 가리기 힘든 것처럼 고대 그리스 시대를 대표하는 지성의 양대 산맥은 소크라테스와 플라톤으로, 르네상스를 대표하는 미술의 양대 산맥은 레오나르도 다빈치와 미켈란젤로로 보는 것이 일반적 견해이다. 그런데 두 양대 산맥들은 성적 취향에 있어 묘한 평행이론을 가지고 있다.

르네상스Renaissance는 말 그대로 고대 그리스의 위대한 영광을 다시 한 번 재현한다는 '계승'의 의미를 가진다. 그런데 르네상스는 고대 그리스의 동성애 유전자마저 그대로 물려받은 것일까? 르네상스의 전성기를 이끈 두 명의 천재 다빈치와 미켈란젤로가 소도미아였던 것처럼 인류 최고의 철학자이자 4대 성인聖人 중 하나인 소크라테스와 서양의 학문에 가장 큰 영향을 미친 그의 제자 플라톤도 소도미아였다.

앞서 퀴어리엔테이션에서도 언급한, 인류가 만들어낸 '남성 이데올로기에 의한 여성의 타자화'라는 어처구니없는 오류처럼 고대 그리스의 문화에서 나타나는 무차별적 여성 비하에 대한 강한 의

구심이 든다. 과연 그들이 물려준 모든 헤리티지들은 고대 그리스 예찬론자 빙켈만이 주장하는 것처럼 고귀하고 위대한 문화였을까? 아니면 인간이 가진 '지킬 박사와 하이드'와 같은 이중성은 그 위대한 그리스인들조차도 풀어내지 못할 인류의 난제難題였던 것일까?

마치 외계 문명에 살았던 것처럼 수천 년을 뛰어넘는 고대 그리스의 문명에도 유일한 아킬레스건이 있었다. 고대 그리스 문명은 성숙한 민주주의 체계가 갖춰져 있었지만 실상은 노예를 등에 업고 세워졌으며, 여자는 번식을 위한 수단이었을 뿐 인간 그 자체로도 취급받지 못했기 때문이다.

고대 그리스 철학자들의 주장은 이렇다. 태초에 인간의 몸은 하나였는데 둘로 나뉘게 되면서 서로에 대해 원래의 상태로 합쳐지려는 본능적 갈망을 느꼈고, 그들이 말하는 그 갈망이 바로 '성욕'이라는 것이다. 그래서 그들은 동성 간의 사랑이야말로 인간이 가진 본연의 사랑이고, 이성 간의 사랑은 번식을 위해 어쩔 수 없이 할수밖에 없는 필요악으로 간주한 것이다. 따라서 이성애는 인간이 할 수 있는 사랑의 모든 형태 중 가장 저급하고 추한 사랑으로 간주되었다. 인류 최고의 지성이라 불리는 플라톤 역시 여자를 '아이를 찍어내는 자동판매기' 이상으로 생각하지 않은 것이 사실이다.

"자궁은 생산하고 싶어 하는 짐승이다. 아기를 낳고 싶은가?
아내에게 가라. 여자와 자고 싶은가? 노예나 창녀에게 가라.
진정한 사랑을 하고 싶은가? 그렇다면 '미소년'에게 가라."

플라톤의 〈향연〉 중

**2000년간 이어져 온 고대 그리스의 예술 정신**

| 고대 그리스 미술 | 르네상스 미술 | 근대 미술의 시작 |
|---|---|---|
| (BC4~5세기) | (15~16세기) | (19세기 초반) |
| 프락시텔레스, 라오콘 군상 | 다빈치, 미켈란젤로 | 신고전주의 : 다비드, 앵그르 |
| 초탕 | 재탕 | 삼탕 |

'사랑에 관한 철학의 백미' 하면 떠오르는 것이 플라톤의 〈향연〉이다. 플라톤의 저서 중에서(그의 책 『국가』와 페이지 분량을 비교했을 때) 가장 많이 읽힌 서양 고전 〈향연〉은 그리스어로 '함께sym+마신다poison'는 뜻으로 말 그대로 철학자들이 모여 거나하게 취해 사랑의 신 에로스를 찬양하는 연사들의 내용으로 이루어진다. 이 고전판 지역 카페 동호회의 시낭송 경연 대회는 지금의 막장 드라마에서도 차마 다룰 수 없는 동성 원조 교제 불륜이었다. 소크라테스의 오랜 연인 알키비아테스는 소크라테스와 새로 썸을 타기 시작한 아가톤과의 삼각관계에서 격한 질투를 느끼게 되지만 나이가 깡패(?)라고 5살 더 젊고 아름다운 외모를 가진 청년 아가톤은 결국 성인 소크라테스의 마음을 훔친다. 이렇게 고대 그리스에서는 중장년 남자후원자이자 스승와 청소년 남자수동적인 제자 그리고 다시 청소년 남자가 장년이 되면 미소년 제자를 찾는 구조만이 상류층이 할 수 있는 가장 고귀한 사랑이라고 인식한 것은 확실해 보인다.

고대 그리스의 정신은 르네상스에서 끝나지 않았다. 국내에는 잘 안 알려져 있지만 19세기 신고전주의의 출발과 근대 미술사학의 이론적 근간을 만들어낸 독일의 미술사학자 요한 요아힘 빙켈

만Johann Joachim Winckelmann, 1717~1768은 고대 그리스의 예술 정신은 인류가 남긴 모든 것들 중에 가장 완벽한 것이라고 이야기하면서 근대로의 오마주를 재현한다. 이렇게 본다면 인류 미술사의 9할 이상이 고대 그리스의 영향 아래 연속적으로 놓여 있다는 건데 이 고전이라는 것이 참으로 대단해 보이기는 하나 한편으로는 서글퍼지기도 한다. 몸에 좋은 음식도 너무 오래 먹으면 탈이 나는 법, 보약으로 따지면 르네상스 재탕까지는 좀 약효가 있었지만 19세기 신고전주의식 삼탕은 너무 약발이 떨어지는 것이 아닌가! 그래서 신고전주의는 차라리 나타나지 말았어야 할 미술사조라고 말하는 미술학자

**요한 요아힘 빙켈만** | 고대 미술을 처음 연구하고, 근대 미술사에 큰 공헌을 한 빙켈만, 그가 제안한 '신고전주의'에서의 고전은 '고대 그리스의 미술'을 말한다. 즉 그리스의 고전적 이상을 근대 시대에도 다시 한 번 계승하겠다는 것이다.

**도슨트톡** 고대 그리스 사생팬 빙켈만은 그리스를 너무 사랑한 나머지 고대 시대에 로마가 포함되는 것조차 거부했다. '고귀한 단순과 고요한 위대'라는 말로 그리스 미술을 절대 찬양한 그 역시도 고대의 동성애 유전자 코드를 물려받은 걸까? 빙켈만도 레오나르도처럼 소년 제자들과 우정의 선을 넘어선 동성애자였다. 기록에 따르면 업무를 마치고 이탈리아로 귀가하던 중 그를 칼로 살해한 강도도 여행길에 그와 관계를 맺었던 동성애 파트너였다.

들도 있다.

억지로 끼워 맞추기도 힘든 이 퀴어 지놈<sup>독일식 발음 '게놈'</sup> 유전자 지도는 유기적 생명체처럼 고대 시대를 거쳐 르네상스로, 르네상스를 거쳐 근대 미술로, 그리고 근대 미술을 거쳐 지금의 현대미술가들에게 이어져 왔다. 천재들에게 낯설고, 이상하고, 기묘한 이 퀴어 DNA는 그들의 작품 세계뿐만 아니라 그들의 인생에도 필요충분조건의 요소인 것 같다.

그래서인가? 최고가 퀴어 화가를 이야기하면서 늘 마음 한구석에 걸렸던 천재 퀴어 화가가 바로 '미켈란젤로 부오나로티'였다. 22명의 최고가 퀴어 화가 선정에서 최고가 화가 1위로 선정해도 무방한 작가이나 안타깝게도 미켈란젤로의 작품은 경매 시장에서 거래될 수 없는 문화재급 조각품이 대다수이거나 회화의 경우 성당의 벽화로 존재하여 거래 자체가 불가능하다. 조각만이 진리이고 회화는 하급 미술이라고 생각한 그는 무려 23살이나 연상인 (당시 나이면 아버지뻘) 다빈치와 수시로 맞짱을 떴지만 당시 절대 권력자 교황 율리우스 2세의 협박(?)에는 꼬리를 내렸다. 프레스코화라곤 거의 그려보지도 않았던 그가 교황의 어명에 툴툴거리며 4년 만에 그려낸 것이 바로 '천지창조'(일본식 명명이고, 실제로는 구약성서에 대한 전반적 내용임)이다. 그런데 이 작품을 팔기 위해 시스티나 성당의 천장 전체를 뜯어서 크리스티 경매 시장에 내놓을 수는 없지 않은가!

다빈치도 경매 시장에 나올 수 없는 문화재급 작가인 것은 미켈란젤로와 똑같다. 그럼에도 이 책에서 다빈치가 퀴어 최고가 작가 1위로 선정된 이유는 고작 6만 7000원에 거래되었던 짝퉁 작

품 〈살바토르 문디Salvator Mundi〉가 갑자기 진품으로 확인되면서 2017
년 11월 크리스티 경매에서 4억 5000만 달러약 5000억 원에 거래되었
기 때문이다. 그렇기에 퀴어 미켈란젤로의 아쉬움을 덜기 위해 그
에 대한 썰을 조금만 더 풀기로 한다.

1500년을 넘나드는 운명이었던가? 기원전 그리스의 조각가들

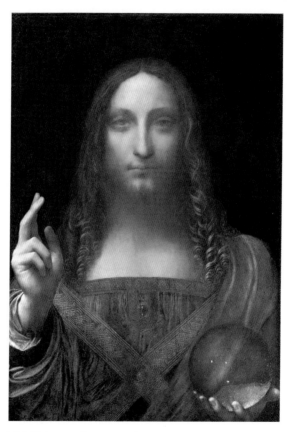

**레오나르도 다빈치 〈살바토르 문디〉** 15세기 후반(66×45㎝) | 일명 '남자 모나리자'로 불리는 이 작품은
1900년 영국인 콜렉터 프레드릭 쿡 경이 구입하고, 그의 후손이 1958년 러시아 수집가 드미트리 리볼로
프레프에게 6만 7000원에 팔았다. 그 뒤 오랜 시간 세상에서 사라졌다가 47년 뒤인 2005년에 다시 발견된
뒤 고미술품 전문가들의 오랜 감정 끝에 111년 만에 진품으로 밝혀졌고, 2011년부터 복원이 시작되었다.

이 만든 라오콘이 1506년 로마의 한 농부에 의해 우연히 발견될 때 공교롭게도 발굴 당시 그곳에는 르네상스 조각의 신 미켈란젤로가 있었다. 그때 미켈란젤로는 그 앞에서 무릎을 꿇고 이렇게 말했다고 전해진다.

"신이시여! 이 위대한 작품이 세상에 나오게 해주심에 감사드립니다.
이 작품을 보니 저의 미천한 재주는
이것에 비하면 발가락의 때만도 못합니다."

이건 도대체 뭐 어울리지도 않는 지나친 겸손형 망언이란 말인가! 저 위대한 〈피에타〉를 보라. 굳이 따지자면 군대를 갓 제대하고, 막 복학한 미대 학생이 이제 온전한 작품 하나 만들어 보려고 폼 잡을 나이인 24세에 저 말도 안 되는 걸작을 만들어낸 천재이거늘 그는 고대의 퀴어 작가들이 만든 〈라오콘 군상〉 앞에서는 한없이 고개를 숙인 것이다. 발굴 당시 라오콘과 그의 왼편에 있던 그 아들의 팔은 잘려 나간 상태였고, 이때 미켈란젤로의 나이는 32세로 그의 명성은 르네상스라는 특이한 시대에 다수 출몰한 천재들 중에서도 가장 돋보이는 천재로 더 이상 오를 곳 없는 절정의 상태였다. 로맹 롤랑이 『미켈란젤로의 생애』라는 자신의 저서에서 "천재를 믿지 않는 사람 혹은 천재란 어떤 것인지 모르는 사람은 미켈란젤로를 보라."고 말한 것처럼 말이다. 그런 그에게 로마 문화재 당국이 라오콘의 보수를 청하자 다빈치와도 맞짱을 뜨는 '근자감'(여기서는 근거 있는 자신감)을 지닌 그였지만 차마 라오콘에는 털

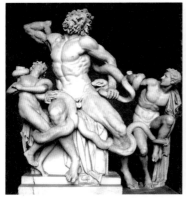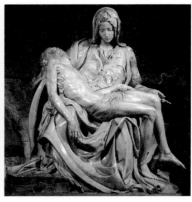

고대 그리스 로도스 섬 조각가 추정 〈라오콘 군상〉 BC 2세기~?(112×163×208cm) (좌), 미켈란젤로 부오나로티 〈피에타〉 1498(195×174cm) (우) | 라오콘과 피에타는 약 1500년 이상의 차이가 있지만 작품 수준은 큰 차이가 없어 보인다. 미켈란젤로는 타고난 천재였지만 그가 충격을 받을 만한 이유가 바로 그것이다.

끝 하나 손을 댈 수 없다며 보수를 거부했다. 아마도 그는 라오콘에 손을 대는 것 자체가 불손하다고 생각했던 모양이다. 그래서 우리는 오른팔이 잘린 〈라오콘 군상〉을 500년이 지난 지금까지도 있는 그대로 보고 있는 것이다.

만약 미켈란젤로를 최고가 작가 22명에 포함시켰다면 퀴어의 비율은 45%로 절반에 가까이 올라갔을 것이다. 그가 58세에 만난 연인 토마소도 16세의 미소년이었고, 그도 다빈치처럼 평생을 독신으로 살아간 남색가였지만 이 둘의 퀴어적 소신은 달랐다. 그는 트라우마로 소심해진 다빈치와 달리 공공연하게 자신의 동성애를 커밍아웃하고 다닌 플라톤식 능동형 커밍아우터였던 것이다.

퀴어 유전자의 전승傳承에 대한 이야기는 이제 끝났다. 고대 그리스를 거쳐 르네상스로 이어진 이 두 명의 퀴어 천재들에 의해 인류 예술의 다음 역사가 열리게 된 것은 자명한 사실이다. 미켈란젤

로에 대한 아쉬움은 이것으로 달래고 이제 다빈치를 만나봐야겠다. 먼저 우리가 알고 있던 다빈치는 잊고 진짜 다빈치를 만나기 위해 그에 대한 모든 고정관념을 깰 필요가 있다. 그를 깰 준비가 되었는가! 제대로 한번 깨보자.

## 레오나르도 고정관념 깨기

### piece 1. 다빈치는 화가가 아니다?

'스티브 잡스의 심장'
'추정 아이큐 220+α'
'인류가 낳은 최고의 천재'
'인류 역사상 최초의 초융합적 통섭형 인간'

우리는 다빈치에 대해 과연 얼마나 알고 있을까? 다빈치가 사망한 지 500년이 넘었다. 반 천년이라는 긴 세월 동안 우리는 그를 분석하면서 위대한 엔지니어이자 과학자 그리고 의학자이자 해부학자 또는 수학자이자 철학자라고 설명해 왔다. 하지만 뭐니 뭐니 해도 우리가 '그' 하면 가장 먼저 떠오르는 것은 〈모나리자〉일 것이다.

그렇게 우린 그를 화가로 인식하고 있다. 그러나 그의 첫 이미지를 화가로 떠올리기에는 다소 문제가 있어 보인다. 그 이유는 그가 17세의 나이에 베로키오 공방에 보내져 그림을 그리기 시작한 이

후로 죽는 날까지 무려 50년 동안 그린 그림이 전부 다해 20점에 지나지 않는다는 것에서 문제가 발생한다. 그것마저도 제대로 완성된 작품이라고 해봐야 고작 15점이 채 안 된다. 이 사실이 던지는 의미는 무엇일까? 우리가 가지고 있는 그의 이미지와 실제 모습은 생각했던 것과는 달리 많은 차이가 있다는 것이다. 그의 진짜 모습을 이야기하기 위해서 그의 치부를 조금 드러내 봐야겠다. 물론 그 치부들이 역으로 가져온 창조적 행보도 함께 봐야겠지만 말이다.

먼저 그는 ADHD 환자였다. 한 가지 일을 제대로 끝내지 못하는 산만한 성격을 가진 주의력결핍 및 과잉행동장애로 호기심이 너무 과하여 한 가지로 반복되는 일을 참을 수 없는 정신적 결함이 있어서인지 화가로서의 삶보다는 자신의 호기심과 지적 욕망을 채우는 데 모든 에너지를 쏟아부었던 천상천하 유아독존형 보헤미안이었다. 이는 미켈란젤로가 자신을 화가라고 부르는 것에 대해 깊은 반감을 가지는 것과 같은 이유일 것이다. 그는 늘 자신을 "나는 조각가이지 화가가 아니다."라고 공공연하게 떠들고 다닌 것처럼 어쩌면 다빈치도 자신의 정체성을 화가로만 소개하는 것에 대해 반감을 느낄지도 모를 일이다. 그의 메인타이틀이 화가가 아니라면 그가 일생을 통틀어 가장 공들인 작업은 무엇일까?

다빈치는 화가로서는 고작 15점의 완성작을 남겼지만 반대로 29종의 학문에 대해 1만 3000페이지에 달하는 노트를 남겼다. 그것도 남아 있는 것일 뿐 그가 쓴 노트의 절반도 안 되는 양이다.[3] 그

---

3 그나마 남아 있는 15점의 완성작도 일부는 크게 손상돼 있다. 조각품의 경우 역시 미완성이거나 후일 완전히 파손되었다. 전문가들의 의견으로는 현재 세상에 남아 있는 그의 노트가 실제 분량의 절반이 채 안 될 거라 예상한다.

가 화가로만 평가되지 말아야 하는 이유가 바로 이것이다.

이 노트에 대한 이야기를 위해 잠깐 레오나르도 다빈치vs. 빈센트 반 고흐의 이야기를 해야겠다. 아마도 다빈치의 호기심과 열정의 총량을 감히 견줄 수 있는 작가가 있다면 그는 세계인이 가장 사랑하는 '불멸의 영혼' 빈센트 반 고흐일 것이다. 반 고흐가 남긴 800통의 편지를 이야기하기 전에 워낙 유명한 그에 대해 더 할 말이 뭐가 있겠냐마는 다빈치와의 비교를 위해 간단하게 그의 불굴의 예술 의지에 대해 잠시 언급해 보고자 한다.

일단 수학적으로 계산한 반 고흐의 작업량은 참으로 불가사의한 영역이다. 반 고흐는 29세에 탄광촌 목사 일을 하다가 32세에 처음 그림을 그리기 시작했고 37세에 권총 자살을 할 때까지 단 5년이라는 기간 동안 900여 점의 작품과 1100여 점의 습작을 남긴다. 그는 이 위대한 작품들을 하루에 한 점 이상 그려냈다는 계산이 나온다.

그런데 반 고흐는 숨만 쉬면서 주야장천 그림만 그렸을까? 먼저 그가 보낸 시간의 유형들을 하나씩 분석해 보자. 심각한 알코올 중독 환자로 '압생트'라는 싸구려 술에 취하는 시간, 성경에서 에밀 졸라까지 다양한 서적을 탐독하는 시간, 기본적인 생리 현상을 해결할 시간, 동생 테오와 주고받은 800통이 넘는 편지를 쓴 시간 (단순한 편지가 아닌 그림까지 포함된 편지), 동생이 보내준 돈만 생기면 2주일에 한 번꼴로 드나들었던 성매매 업소에서의 매춘 시간, 5살짜리 딸을 둔 임신한 창녀 시엔과 동거하면서 매독에 걸린 그녀의 병을 간호해 주고, 출산과 동시에 그녀의 아들 빌렘의 양육을 도운 시간 플러스 그녀의 병든 어머니를 돌보는 시간까지 생각하면 도저

히 납득 불가한 양의 작품을 남긴 것이다. 추측하건대 작품 하나를 완성하는 데 걸리는 시간은 24시간이 아닌 최소 3시간에서 길어야 7시간이 걸렸다는 계산이 나온다. 다만 둘의 다른 점이 있다면 그 수많은 노트와 작업물 중 반 고흐의 경우 목표가 오로지 그림 하나였다는 데 반해 다빈치는 그림보다는 전 우주적인 것들에 목표를 두었다는 점이다. 그래서 다빈치를 화가로만 볼 수 없다는 것이다.

이렇듯 다빈치의 삶은 마치 자신만의 우주적(?) 행복을 위해 화가로서의 길을 포기한 것으로 보인다. 예를 들어 "30개월 내에 그림을 완성하지 못하면 아무런 보상 없이 그림을 몰수당해도 좋다."라는 계약서에 서명했음에도 결국 그의 중도 포기 습성은 막을 수가 없었다. 그렇게 〈동방박사의 경배〉는 밑그림만 남은 채 오늘날까지 전해지고 있다.

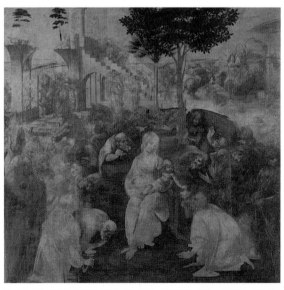

레오나르도 다빈치 〈**동방박사의 경배**〉 1481~1482(246×243cm, 미완성 밑그림)

이렇게 미완성으로 남은 작품은 〈광야의 성 히에로니무스〉, 〈앙기아리 전투〉 등이 있다. 다빈치의 선천적(?) 불성실함과 화가로서의 신용등급 하락으로 르네상스의 예술적 중흥을 이룬 최고의 패트런미술 후원자인 메디치 가문마저 두 손을 들고 그를 포기하고 이내 후원을 끊기에 이르게 된다. 그렇게 다빈치는 화가로서의 삶에 최선을 다하지 않았음을 자기 스스로도 인정했던 걸까? 죽기 직전 〈모나리자〉를 바로 곁에 두고 자신의 제자에게 이런 말을 남긴 뒤 이승과의 연을 끝맺는다.

"내 작품의 질이 본질에 다다르지 못했기에
난 신과 인류에게 모욕을 줬다."

## piece 2. 다빈치는 다빈치가 아니다?

이건 또 무슨 말인가? 당황하지 말고 그를 부르는 이름부터 깨보자. 타이틀 그대로 "다빈치는 다빈치가 아니다." 그 이유는 우리가 그를 부를 때 '다빈치'라고 부르는 것이 매우 적절하지 않기 때문이다. 일단 '다빈치'라는 말의 의미는 그가 태어난 이탈리아의 피사와 피렌체 사이에 있는 작은 마을의 이름으로 굳이 이름으로 해석한다면 면리 정도의 마을인 빈치vinch에서 태어난 사람이라는 뜻이다. 그래서 그의 이름을 부를 때 다빈치라고 부르는 것은 매우 적절치 않다. 아니 사람 이름을 동네 이름으로 부르는 경우가 세상 천지에 어디 있단 말인가? 예를 들어 평안남도 평원군 조운면 송천

리에서 태어난 이중섭 작가의 이름을 '송천리'라고 부르는 게 맞는 말인가? "이름이야 애칭처럼 부르면 되는 거지, 그게 무슨 큰 문제냐?"라고 누군가 묻는다면 전남 해남읍 고도리 마을에서 태어난 화가의 이름을 '고도리'라고 불러야 한다는 말인가?

그래서 이탈리아나 영어권 국가에서는 그를 '레오나르도'라고 부른다. 빈치에 사는 동네 사람 모두가(에브리바디 전부 다) 빈치 출신 사람들이기에 모두가 위대한 다빈치로 불릴 수는 없다. 실제 레오나르도는 태어나서 죽는 날까지 단 한 번도 다빈치라 불린 적이 없었다. 그의 정확한 법적 서명 이름은 '레오나르도 세르 피에로'이다. 우리는 미켈란젤로 부오나로티를 부오나로티라고 부르지 않고 '미켈란젤로'라고 제대로 부르면서 왜 레오나르도 다빈치는 다빈치라고 부르는 걸까? 생각해 보면 전 세계에 44개국의 언어로 번역되어 최소 1억 명 이상이 본 『다빈치 코드』라는 책 제목도 참 어이 상실할 일이 아닐 수 없다.

필자는 지금 이 순간부터 그를 '레오나르도'라고 명기하려 한다. 그것이 그에 대한 글을 쓰는 사람으로서 최소한의 예의라고 생각한다. 이탈리아에서는 미켈란젤로라는 이름을 불러주는 것으로 천재였던 그에 대한 최고의 예우를 해준다고 들었다. 마찬가지다. 레오나르도는 빈치골 아저씨가 아닌 레오나르도 그 자체이기 때문이다.

하기야 뭐, 바로잡아야 할 서양미술사에서의 명칭들이 이것뿐이랴? 이집트의 피라미드는 또 어떠한가. 이집트인들의 위대한 유산인 파라오의 거대 무덤을 처음 접한 서양인들은 자신들이 먹는 삼각형 모양의 케이크인 피라미스와 닮았다 하여 장난치듯이 '피라미

드'라고 부른 것을 지금까지 우리들이 아무렇지 않게 사용하는 것은 이집트인들의 역사적 문화유산을 공공연하게 무시하는 것과 같다. 이러한 서구 우월주의 문화의 잔재는 한둘이 아니다. 여기서 누군가 또 딴지를 걸지도 모른다. "수많은 사람들이 오랫동안 불러왔고 대중화된 단어라면 그냥 고유명사로 인정하면 되는 거지 뭐가 문제냐!"라고 말이다. 그런데 이건 짜장면이냐 자장면이냐의 문제[4]가 아니다. 이것은 한 국가의 문화적 자존에 관한 문제이기 때문이다.

111년 전 일제 강점기에 한 국가의 왕이 살았던 궁궐인 창경궁을 동물원으로 바꾸어 조롱하듯 명명한 '창경원'이란 이름을 우리가 국권을 회복한 광복 이후에도 40년 넘게 창경원이라고 부른 것 또한 피라미드와 뭐가 다르단 말인가! 이제는 말할 수 있다. 피라미드의 진짜 이름은 '메르$_{mr}$'이고 다빈치는 '레오나르도'라고 말이다.

## piece 3. 레오나르도는 비주류였다?

"고난은 신이 주신 선물이다." 〈베드로전서 3:13~22〉

퀴어리엔테이션에서 만난 아돌프 히틀러, 버락 오바마, 스티브 잡스는 인류 최악의 절대 독재자, 천조국의 우두머리, IT계의 절대 거성이었다. 결과는 달랐지만 그들의 과정은 같았다. 그들은 최상위 주류였지만 태생적 성장 환경은 고난의 연속이었다. 어디 그들

---

4 '짜장면'이란 말은 1950년부터 사용한 말인데 외래어 표기법에 의해 1986년부터 자장면만 쓸 수 있도록 규정했었다. 그 후 법 개정을 통해 25년이 지나서야 우리는 짜장면을 다시 '짜장면'이라고 부를 수 있게 되었다.

뿐이랴? 에디슨은 입학한 지 3개월 만에 학습 부적응으로 퇴학당했고, 아인슈타인도 언어 능력이 부족하여 라틴어는 '양', 그리스어는 '가'를 받는 낙제생이었다. 레오나르도는 어떨까? 더 심했다. 초등학교는커녕 유치원 졸업장도 없었고, 당시 식자층의 언어인 라틴어와 그리스어를 전혀 모르는 문맹이었다.

미국 역사상 최초의 흑인 출신이자 3대 정권의 합참의장을 역임한 콜린 파월은 자메이카 이민자의 아들로 뉴욕의 빈민가에서 태어났고, 스티브 잡스는 시리아 이민자의 사생아로 형편이 어려운 싱글맘 때문에 블루칼라 집안에 입양되어 자랐다. 레오나르도는 15세 고아 소녀인 카테리나와 유부남인 아버지 사이에서 사생아로 태어났고, 아버지의 본처인 16세의 알베이라는 그를 자식으로 받아들였지만 몇 년 뒤 사망하였다. 이후 아버지의 두 번째 아내도 몇 년 뒤 사망했으며, 그나마 그의 유일한 생모인 카테리나마저 레오나르도를 낳고 몇 달 뒤 과자를 만드는 옹기장이에게 반강제적으로 혼인을 당했다. 그는 유년 시절을 세 명의 어머니와 지내다 결국 할아버지에 의해 입양되었다. 그가 1452년생인 것도 그의 할아버지가 출생 신고를 무려 5년 뒤에 하면서 밝혀진 것이다.

레오나르도의 아버지는 총 4명의 아내 사이에서 11명의 자녀를 두었는데 〈최후의 만찬〉에서도 11명의 사도들과 한 명의 사생아<sub>예수이자 레오나르도</sub>가 가운데에 배치되었다. 작품에 비밀 코드를 숨겨놓기 좋아했던 그의 성격으로 비추어 보아 예수의 오른쪽에서 유일하게 여성의 얼굴을 하고 있는 세례요한이 그의 연인 살라이의 모습과 묘하게도 닮았다면 이건 과연 필자의 억측일까? 다음 페이지 그림의

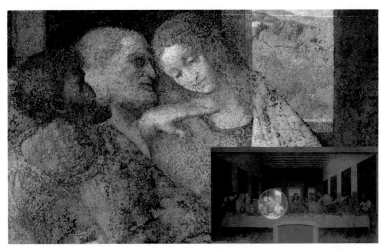

레오나르도 다빈치 〈최후의 만찬〉 1496~1498(460×880㎝) 부분 분석도 | 〈최후의 만찬〉에 등장하는 11명의 사도들은 하나같이 중장년의 남성적 얼굴을 하고 있지만, 예수의 오른쪽에 등장하는 세례요한만이 10대 후반의 여성적 얼굴을 하고 있다.

부분도를 보면 그의 마지막 작품 〈세례자 성 요한〉과 〈최후의 만찬〉에 등장하는 세례요한은 살라이와 도플갱어 같은 얼굴을 가지고 있다. 실제 레오나르도가 〈최후의 만찬〉을 그릴 당시 살라이의 나이는 16세에서 19세였으며 작품 속에 등장하는 세례요한의 얼굴에서 추정되는 나이와 정확히 일치한다.

레오나르도는 비록 당시 신분이 천한 여자의 몸에서 서자로 태어났지만 본인이 다빈치 가문의 장남이란 점을 늘 염두에 두고 〈최후의 만찬〉의 여러 이미지들을 계산한 게 아닐까? 비록 그에게는 서럽고 암울한 태생적 고통이 있었지만 자라면서 자신이 가진 천재성으로 아버지에게 인정받고, 사생아지만 가문의 장남으로서 자신의 모습을 예수로 투영하고 자신의 오른쪽에 살라이를 그려 넣어 자신의 존재적 가치와 성 정체성을 재차 확인시키는 시그니처를 남

긴 게 아닌가 생각해 본다. 이 주장이 진짜 억측일 뿐일까? 레오나르도 '그'라면 충분히 그런 생각을 하고도 남을 것이다. 그는 워낙 기발한 사고의 소유자이기에 그런 생각을 안 했다는 게 오히려 더 억측이 아닐까? 한 가지 확실한 것은 그의 성장 배경은 비주류였지만 11명의 자녀 중 유일하게 레오나르도만이 천재성을 보인 건 전 세계가 이미 다 아는 사실이라는 것이다.

## piece 4.  모나리자는 모나리자가 아니다?

레오나르도 다빈치의 〈모나리자〉에 관한 영상 강의를 할 때 일관되게 맨 먼저 학생들에게 하는 질문이 하나 있다.

○ 여러분 이 작품의 제목은 뭡니까?

◉ (어이를 상실한 듯) 모나리자요~~.

○ 그럼 이 작품을 그린 작가는 누굽니까?

◉ (어이로 한 대 때릴 듯) 레오나르도 다빈치요~~.

그래도 명색이 국내 최고 명문고 학생들이고 전공이 프랑스어인데 무언가 무시당하는 생각이었는지 몇몇 수강생들의 눈빛에는 분노의 레이저 빛 기운이 느껴지기 시작한다. 이에 곧바로 질문을 이어간다.

○ 그럼 작품의 제목은 누가 짓죠?

◉ (한두 명이 레이저를 뿜는다.) 당연히 그림을 그린 화가죠.

○ 좋습니다. 그럼 이 작품의 제목은 모나리자가 아닙니다.

◉ 네??

사실상 레오나르도는 단 한 번도 '모나리자'라는 제목을 붙인 적이 없다. 작가가 제목을 적지 않았다면 제목이 '무제無題'이므로 후대 사람들이 작품에 등장하는 모델의 이름을 찾아내서 '모나리자'라고 명명했을 텐데 이것 또한 아니다. 그녀의 이름은 모나리자가 아니기 때문에 결국 모나리자는 모나리자가 아닌 것이다. 이 작품의 제목인 그녀의 이름을 알 수 있는 가장 확실한 방법은 타임머신을 타고 가서 레오나르도에게 직접 물어보는 것인데 아직은 우리 과학기술의 한계상 시간 이동이 불가능하므로 그녀의 진짜 이름을 가늠할 수 있는 유일한 방법은 구전口傳과 문서화된 기록뿐이다.

　다행히 그녀에 대한 기록이 남아 있다. 조르조 바사리Giorgio Vasari, 1511~1574라는 인류 최초의 미술 평론가가 르네상스 예술가들의 전기傳記를 써서 문서로 남긴 증거가 있기 때문이다. 이렇게 보았을 때 바사리의 『미술가 열전』이 없었더라면 르네상스라는 미술사 전체가 사라질 뻔했던 것이다. 그가 이탈리아 르네상스를 구원한 사람인 건 확실하다. 어쨌거나 문헌에 기록된 모나리자의 진짜 이름은 바로 '프란체스코 디 바르톨로메오 디 자노비 델 조콘다Francesco di Bartolomeo di Zanobi del Gioconda' 여사이다.

　음… 길어도 너무 길다. 하지만 이게 모나리자의 진짜 이름이자 제목이 맞다. 한국에서는 호주제가 폐지되었지만 서양에서는 아직도 자식뿐만 아니라 결혼한 부인도 남편 가문의 성으로 불린다. 우리가 미국 역대 대통령의 영부인을 호칭할 때 조지 W. 부시 대통령의 영부인은 부시 여사, 빌 클린턴 대통령은 클린턴 여사, 버락 오바마 대통령은 오바마 여사라고 부른 것이 그러하다. 이와 같이 모

나리자의 실제 모델도 당시 이탈리아 문화의 특성상 남편의 풀 네임으로 불리는 것이 맞다.

요약하자면 모나리자(빠른 이해를 위해 모나리자라고 적겠다.)는 16세의 나이에 피렌체의 한 부유한 상인의 세 번째 부인, 즉 첩으로 결혼하게 된다. 그 잘나가는 상인의 이름이 바로 '프란체스코 디 바르톨로메오 디 자노비 델 조콘다'였고, 아내인 그녀를 정식으로 부를 때는 '프란체스코 디 바르톨로메오 디 자노비 델 조콘다 여사'라고 불렀을 것이다. 그런데 이름 부르다가 혀가 꼬일 것 같았던지 이탈리아에서는 유부녀인 그녀에게 여성격 존칭 'La'를 써서 '라 조콘다La Gioconda'라고 불렀고, 모나리자를 소유하고 있는 프랑스에서도 그녀의 이름을 존중하여 '라 조콩드La Joconde'라고 부르고 있다. 실제 프랑스 루브르 박물관을 방문한 관람객들의 대다수는 모나리자라는 작품을 보기 위해 반원을 그려가면서 수많은 인파에 떠밀려 그녀의 미소를 간신히 관람했겠지만, 정작 대다수의 사람들은 모나리자의 위치를 안내하는 표지판을 유심히 살펴보지는 않을 것이다. 그 안내판에 모나리자라는 이름은 없다. 지금 루브르 박물관의 공식 홈페이지의 전시품 검색어에 'Monalisa'라고 쳐 보라. 아무것도 나오지 않는다. 설사 있다 치더라도 모나리자라는 이름은 〈라 조콘다〉라는 제목 밑에 아주 작은 글씨의 부제목으로 적혀 있을 뿐이다.

그렇다면 도대체 이 '모나리자'라는 말은 어디서 나온 것일까? 이 역시 앞서 언급했던 피라미드와 같은 동일선상에 있다. 그녀의 이름이 뻔히 있음에도 뻔뻔한 영어권 주류 해석자들은 자기 편의에 따라 그녀의 이름을 마음대로 섞고 조합하고 또 빼서 부르기 편하

게 바꾼 결과가 바로 모나리자가 된 것이다. 그렇다면 모나리자라는 말은 어떻게 만들어진 걸까?

조콘다그녀의 실제 이름 부인은 첩의 신분이었지만 대부호의 아내였기에 피렌체에서는 귀족의 대우를 받았다. 바사리의 글에 따르면 그녀의 이름은 리자 마리아 게라르디니였고, 그녀의 실제 애칭은 엘리자베타였다. 그래서 귀부인을 부르는 호칭인 마돈나Madonna의 줄임말 몬나Monna와 그녀의 애칭 엘리자베타Elisabetta에서 리자lisa를 따온 뒤 이를 합성하여 리자 부인이라는 의미인 '몬나리자Monnalisa'가 즈그들 멋대로 탄생하게 된 것이다. 아마도 처음에는 '몬나리자'라고 불렀을 것이다. 그런데 영어권 해석자들은 자기들 입맛대로 만든 이 이름도 불편했었는지 표기법을 또 바꿔서 몬나Monna의 잘못된 표현인 모나Mona로 굳혀버려 결국 '모나리자Monalisa'라는 말을 만들어낸 것이다. 아… 서양 영어권 주류들은 '몬나'도 너무 '몬난' 것 같다. 이런 논리라면 파블로 피카소를 '빠쏘'라고 부르는 것과 뭐가 다르단 말인가!

여하간 원작가도 작품에 제목을 붙이지 않았고, 이탈리아 본국과 프랑스 국민들도 그녀의 진짜 이름을 불러 주는데 한쪽에서는 왜 멋대로 이름과 제목을 만들어 부르는지 난 잘 모르겠다. "그게 뭐가 대수냐?"라고 할지도 모르겠다. 하지만 누군가는 이를 알려줘야 하늘에 있는 조콘다 여사가 한번쯤 나에게 "당신 멋져!"라고 하트 구름을 날려줄까 내심 기대하며 하늘을 쳐다본다. 통성명도 했으니 이제 본격적으로 그녀를 깨보자.

## * 모나리자의 7가지 비밀

레오나르도 하면 모나리자, 모나리자 하면 레오나르도이기에 그녀의 이름도 밝혔겠다! 레오나르도 다빈치 서거 500주년을 기념하여 수많은 해석의 논란과 풍문들이 인터넷상에 난무하고 있는 이 〈모나리자〉를 제대로 볼 때가 온 것 같다. 과학의 발달로 새롭게 밝혀진 자료를 고증하여 잘못된 해석과 오해를 깨고, 99개의 비밀 중 대중들이 가장 궁금해하는 몇 가지를 간추려 이야기해 보고자 한다. 레오나르도를 안다는 것은 바로 모나리자를 안다는 것과 같기 때문이다.

먼저 여러 강연에서 느낀바 대중들이 가장 관심 있어 하는 것은 바로 눈썹이 없다는 것이다. 눈썹이 없는 '못 말리는 짱구'와 안경이 없는 '뽀로로'의 비주얼은 가히 충격적인 것은 사실이지만, 모나리자의 미모에서 눈썹은 그리 크게 중요한 비밀의 코드를 담고 있지는 않다. 수많은 관련 논문과 가짜뉴스부터 무한 억측 찌라시 기사도 읽어 봤고, N사의 지식in을 평정해 버린 초등학생 고수들의 발칙한 상상력도 만나 보았지만 눈썹이 없는 이유의 결론은 의외로 간단하다. "당시 잘나가는 귀족 부인들은 이마의 넓이가 미의 기준이었고, 평민들과의 구분을 위해 눈썹을 밀고 다니는 것이 성행했다."라고 끝맺음을 하고 싶다. 조콘다 여사는 피렌체에서 돈 좀 뿌려대는 대부호의 아내였다. 비록 첩이지만 그녀는 귀족이었다. 그게 다다. 눈썹 이야기는 이제 여기서 끝내기로 하자.

정작 모나리자에서 중요한 비밀의 코드는 눈썹이 아닌 다른 곳에 있다. 이제 그녀에 대한 수많은 논란들을 완전히 깨버려야겠다.

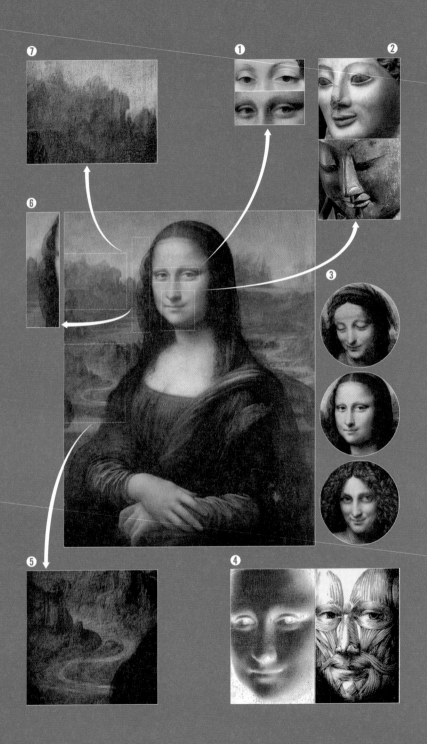

❶ 레오나르도의 다른 그림을 보면 분명 눈썹이 있다. 원래는 눈썹을 그렸는데 물감이 산화되어 없어졌다는 것은 수많은 주장 중 하나이다. 그냥 조콘다 여사는 이마가 넓어 보이도록 눈썹을 미는 걸 선호하는 부잣집 마님일 뿐이다.

❷ 모나리자의 신비한 미소는 고대 그리스의 아케익archaic 미소고졸미와 똑같다. 모든 인류는 한 핏줄이고 그 미소도 결국 하나인 걸까? 금동미륵보살 반가사유상의 입가에 지어진 엷은 미소도 모나리자의 미소와 똑같다.

❸ 모나리자의 얼굴은 레오나르도 자신의 젊을 적 얼굴과 자신의 동성애 연인 살라이를 많이 닮아 있다. 그래서 죽기 직전 이 그림의 원래 주인은 살라이라고 생각해서 이 작품을 유산으로 물려주는 게 맞다고 생각했는지도 모른다.

❹ 레오나르도는 시체의 얼굴 가죽을 벗겨 입술이 움직이는 근육의 윤곽을 그린 후에 모나리자의 미소를 창조해 냈다. 50개의 얼굴 근육은 거의 다 감정을 표현하기 위한 근육이다. 근육의 수는 많지만 표정은 고작 4개의 점에 의해 움직인다. 이를 표정근이라 한다. 만약 이 표정근 부분의 경계를 안개처럼 뿌옇게 표현하면 사람들은 표정을 읽기가 어려워진다. 그래서 모나리자의 표정은 보는 이에 따라 시시각각 변한다. 이 회화적 기법을 우린 스푸마토sfumato 기법이라고 한다.

❺ 배경의 물길은 탯줄을 의미하는 듯하다. 이 길을 위로 연장하면 호수로 가고 아래로 연장하면 모나리자의 자궁으로 이어진다. 물에서 태어나 생명의 기원이 자궁에서 잉태한다는 의미일까?

❻ 조콘다 부인은 당시 임신 중이었다. 아마 그런 이유로 레오나르도는 신경이 날카로워진 그녀를 위해 악사와 광대를 불러 마음을 편하게 해주었을 것이다. 그런데 그녀가 입고 있는 옷은 놀랍게도 이탈리아의 상복喪服, 즉 장례식 복장이었다. 레오나르도는 삶과 죽음을 한 공간에 표현하고 싶었던 것이다.

❼ 배경의 기암괴석은 지질학적으로 지구상에서 존재할 수 없는 형태이다. 이 기괴한 배경에서 존재하지 않는 새로운 미지의 외계 세계에 대한 레오나르도의 갈망을 엿볼 수 있다. 역시 그의 정신세계는 이미 이승 사람이 아닌 것 같다.

## piece 5. 진짜 레오나르도를 찾아서

이제 레오나르도 깨기의 마지막 이야기를 해야겠다. 그가 죽은 후 500년 동안 그와 그의 작품 그리고 그의 노트에 대한 수많은 연구가 이루어졌고, 과학이 진보할수록 그 비밀들은 실오라기 하나 없이 벗겨져 버렸다. 하지만 그럴수록 대중은 피곤했다.

수많은 위인들과 지도자들은 그에게서 영감을 얻었고, 유수의 기업가들도 그의 창의력을 본받아야 한다고 쉴 새 없이 찬양하는 것을 우리는 어려서부터 세뇌당하듯이 반복해서 들어 왔다. 그리고 그와 관련된 새로운 모든 것들이 반 천년에 걸쳐 서점과 도서관에 쏟아져 나왔고, 지금도 진행 중인 수많은 논문과 인터넷상에서 매일같이 접할 수 있는 관련 기사들은 오히려 그에 대한 부담을 키워 갔다.

그렇게 그의 이미지는 신화적 코드로만 장식되어 인간 레오나르도의 진짜 모습은 어느새 온데간데없이 사라져가고 있다. 그는 위대했다. 천 번이고 만 번이고 인정한다. 그가 21세기에 태어났다면 인류의 진화 속도는 더 가속도가 붙었을 것이다. 하지만 그러한 그도 위대함 이전에 불완전한 한 명의 인간이었다는 것을 먼저 알아야 한다. 그 불완전성을 알아야만 그의 진짜 가치와 그가 던져 주는 진정한 교훈을 얻을 수 있을 것이다. 그래서 그의 민낯을 안다는 것은 그의 신화를 보는 것 이상으로 더 흥분되는 일이고, 나아가 그의 본질에 가장 가까이 다가갈 수 있는 길이다.

레오나르도 고정관념 깨기 piece 1에서 필자는 레오나르도는

화가가 아니라고 말했다. 아마도 이 책을 읽지 않은 사람들은 바로 반문할 것이다. "그럼 레오나르도 다빈치가 화가가 아니면 도대체 뭐란 말이오?" 인류 최초의 로봇 개발자? 해부학자? 생물학자? 무대 장치 개발을 겸한 종합 공연기획자? 도시계획 설계자? 탱크, 곡사포를 개발한 군사기술 공학자? 수학자? 기하학자? 동물학자? 악기 개발자? 이러한 타이틀도 많이 생소하겠지만 인류가 가진 모든 지식을 삶에서 실천하려 했던 그가 ADHD 증상을 가지고 있음에도 끝까지 포기하지 않고 가장 많이 공을 들였던 것은 바로 '요리'였다.

## ❋ 레오나르도의 진짜 꿈은 셰프?

그가 꾸었던 수많은 꿈 중 진짜는 요리사였다. 선뜻 납득이 안 갈 것이다. 예를 들어야겠다. 불후의 명작 〈최후의 만찬〉도 4년이라는 제작 기간 동안 거의 9할 이상의 시간을 그림이 아닌 음식을 먹는 데 투자했다. 오죽하면 예배당의 사도들이 레오나르도라는 '작자'가 그림은 안 그리고 몇 년을 음식만 시켜 먹는 불한당이라며 탄원서를 제출했을까![5]

그가 선택한 진짜 달란트를 입증하기 위해 그의 유년 시절로 돌아가 보자. 그는 스스로를 무학자無學者로 낮춰 부를 정도로 열등감을 가진 라틴어 문맹이자 15세의 고아인 비첩婢妾, 신분이 낮은 여자 계집종의 사생아였다. 그의 생모는 레오나르도를 낳은 지 몇 달 만에 빈치 출

---

5 산타마리아 델레 그라치에 예배당의 부원장은 〈최후의 만찬〉을 주문한 밀라노 공작에게 정식으로 항의했으나 되레 레오나르도는 적반하장식으로 악마 유다의 얼굴을 부원장으로 그리겠다고 협박했다. 그날 이후부터 부원장은 더 이상 항의하지 않았다고 한다.

신의 농부이자 과자 제조업자인 아카타브리가Acatabriga of Piero del Vacca da Vinch와 정식으로 결혼했고, 계부인 그는 촌티 나는 먹보인데다 행색이 지저분했지만 처의 친아들인 레오나르도에게 의붓아버지로서 역할을 수행한다. 그 결과 레오나르도는 과자 제조사인 의붓아버지로부터 단것을 실컷 얻어먹었으며, 그때부터 그의 타고난 호기심 유전자는 단것에 대한 취미와 요리에 대한 섬세한 미각으로 한없이 증폭된다.

이것은 그에게 양날의 검이었다. 그가 〈최후의 만찬〉을 그리거나 위대한 업적을 쌓아갈 때마다 그의 의붓아버지가 전수한 요리에 대한 취미는 열정과 집착이 되었고, 거의 모든 에너지를 요리에 집중하는 바람에 다른 뛰어난 재능이 다 썩혀질 뻔했다. 열 살이 되면서 잘나가는 그의 친아버지 세르 피에로 다빈치가 의붓아버지와의 달콤한(?) 만남을 제지하기 시작했다. 공증인의 가문으로서 돈푼깨나 있는 상류층이었던 친아버지는 네 명의 아내 사이에서 낳은 배다른 형제들을 모아 기초 교육을 받도록 명령한 것이다. 사생아였던 레오나르도도 비록 천한 신분의 서자였지만 그의 유별난 천재성 때문에 '아버지를 아버지라 부르고 동생들을 동생이라 부를 수 있는' 특권이 생겼기 때문이다. 하지만 의붓아버지의 달콤한 사랑은 멈추지 않았다.

1469년 레오나르도가 고등학생 정도의 나이가 되었을 때 그는 의붓아버지의 '달콤한 유혹' 덕분에 어마 무시한 뚱보가 되어 있었고, 아버지는 그런 그를 피렌체의 베로키오 작업장에 보내 조각, 미술, 대장장이 일, 수학 등을 익히게 했다. 그때 함께했던 동기생이

바로 '보티첼리'다. 아버지의 재력과 그의 천재성이 없었다면 어쩌면 레오나르도는 빈치의 한 공간에서 의붓아버지와 함께 요리를 만드는 요리 천재가 되었을지도 모른다. 그도 그럴 것이 지구상에서 가장 타고난 뮤턴트돌연변이 유전자를 보유한 레오나르도가 베로키오 공방에 가서도 1년 동안 의붓아버지가 보내준 단 음식에 취해 하루하루를 포식에만 전념했고 별다른 두각을 나타내지 못했던 것이다.

결과적으로 이 주체할 수 없는 포식이 결국 잠자고 있던 레오나르도의 천재성을 깨우는 결정적 계기가 된다. 그의 스승 베로키오는 레오나르도의 포식에 대한 벌로 교회의 주문으로 들어온 〈그리스도의 세례〉라는 그림에 천사를 그리게 한다. 이렇게 그림 형벌(?)을 받으면서 그는 먹보뚱보의 타이틀에서 벗어나 자신의 재능을 발휘하기 시작한다. 역시 천재는 천재인 건가? 잘나가는 스승이었던

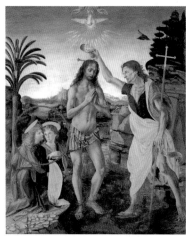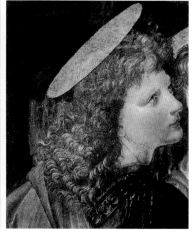

**베로키오 〈그리스도의 세례〉** 1472~1475(151×177cm) | 우측의 천사 부분도가 레오나르도가 요리사로서의 꿈을 키우다 가게를 말아먹고 줄행랑을 친 후 후다닥 완성한 천사의 모습이다. 이때 그의 나이는 고작 20세 정도였다. 스승의 그림보다 더 섬세하게 머릿결을 표현한 것에서 알 수 있듯이 단 몇 년 만에 스승을 뛰어넘는 경지에 올라가자 스승 베로키오는 절필絶筆을 선언하게 된다.

베로키오는 먹보를 벗어난 지 단 2년 만에 자신을 뛰어넘어 버린 레오나르도에게 "난 더 이상 가르칠 것이 없으니 하산하거라."라고 말하며 그를 돌려보냈고, 스무 살이 갓 넘은 그는 독립과 동시에 프리랜서 신세가 되었다.

그날 이후 그의 인생은 화가도, 공학자도, 과학자도, 철학자도 아닌 그냥 일감이 생기면 여기저기 떠돌며 임무를 수행하는 '단기 알바'의 삶이었다. 프리랜서로서 그가 선택한 첫 번째 직업은 무엇이었을까? 아… 이런 맙소사! 자신의 재능을 뛰어넘어 버린 제자에 대한 스승의 기대는 산산이 무너져 내렸다. 그가 선택한 첫 번째 직업은 피렌체 베키오 다리 근처에 위치한 '세 마리 달팽이'라는 일반 음식점의 주방장이었다.

천재 레오나르도가 만든 음식의 맛은 어땠을까? 그런데 여기서 문제가 발생한다. 음식마저도 시대를 넘어선 걸까? 스티브 잡스에게 애플의 철학 유전자를 전수한 레오나르도는 요리에서도 "단순함은 궁극의 정교함이다."라는 철학을 적용했다. 그냥 주방장이 아닌 그의 호기심과 천재성이 적용된 요리는 혁명 이상이었다.

그는 복잡한 요리를 단순화함과 동시에 음식 자체를 최신 문명으로 바꾸려 했고, 그 결과 시대를 초월해 버린 그의 요리는 가게의 오랜 단골손님들을 떠나게 했다. 가게의 주인장이 레오나르도에게 깊은 빡침(?)을 느끼려던 찰나 그는 바로 도망쳐 나와 스승 베로키오를 찾아가 〈그리스도의 세례〉 속 천사를 완전히 마무리하게 된다. 요리하다 도망쳐 온 그가 단숨에 그린 천사를 보고 스승 베로키오는 그의 천재성에 충격을 받고 그림을 포기하게 된다.

셰프에 대한 그의 끊임없는 욕망은 5년 뒤 다시 부활하게 된다. 레오나르도는 의뢰받은 예배당 그림을 그리는 와중에도 요리에 대한 꿈을 버리지 않는다. 이번에는 아예 가게의 주방장이 아닌 〈레오나르도 술집 1호점〉으로 창업을 하게 된 것이다. 1478년, 5년 전의 실수를 경험삼아 베로키오의 작업장에서 빼돌린 그림으로 실내를 전시회장처럼 장식하고 이름을 '산드로와 레오나르도의 세 마리 개구리 깃발'이라고 붙였다. 그 깃발의 한쪽 면은 레오나르도가 그리고 반대편은 공방에서 같이 일하던 7살 형 보티첼리가 그렸다. 가만있자, 보티첼리? 그가 누군가! 고대의 영혼을 이어받은 그 위대한 〈비너스의 탄생〉을 그린 천재 화가가 아니던가?

만약 이 깃발이 아직 남아 경매 시장에 나왔다면 이는 역사상 가장 위대한 두 명의 르네상스 천재가 콜라보로 제작한, 세상에서 가장 비싼 현수막일 것이다. 하지만 시대를 앞서가는 그의 독특한 사고는 요리에만 적용해서는 안 될 것이었다. 지금 보아도 파격적인 거꾸로 뒤집은 메뉴판을 시작으로 그의 음식도 여지없이 미래 사회의 모습을 보여주었다. 그 결과 너무도 초혁신적인 음식들은 손님들에게 반감을 사기 충분했고, 결국 베로키오 공방에서 빼돌린 인테리어용 그림들은 다시 제자리를 찾아감과 동시에 레오나르도의 일반 음식점 피렌체 1호점은 '세계 최초 프랜차이즈 음식점'이라는 타이틀을 거머쥐지 못한 채 문을 닫게 된다. 어쩌면 이는 인류의 역사에서 가장 위대한 실패였는지 모른다. 요리에 너무 심취했던 레오나르도의 가게가 만약 승승장구 성공했다면 우리는 아마 그의 범우주적 노트와 모나리자를 감상할 수 없었을지도 모른다.

## ✻ 시각장애인 레오나르도

비첩의 사생아, ADHD, 동성 소아성애자, 셰프가 꿈이었으면서
도 육류를 일절 입에 대지 않았던 비건Vegan(채식주의자), 계약 파기
를 밥 먹듯이 하는 무책임의 대명사 등의 이야기는 이미 앞서 다룬
내용이다. 하지만 그에게는 선천적인 신체의 결함도 있었다. 그는
사시斜視였다. 그가 사시인 증거는 그의 형상과 그가 그린 그림에 오
롯이 담겨 있다. 미국의학협회지의 연구 결과에 따르면 레오나르도
에게서 한쪽 눈이 바깥쪽으로 향하는 사시 증상을 발견했는데, 그
가 눈의 긴장을 풀었을 때 왼쪽 눈이 바깥쪽으로 평균 −10.3° 향해
있었던 것으로 분석되었다. 작품별로 살펴보면 레오나르도의 〈자화
상〉은 −8.3°, 〈살바토르 문디〉는 −8.6°, 〈세례자 성 요한〉은 −9.1°로
나타났다. 레오나르도의 스승 베로키오가 그를 떠올리며 만들었다

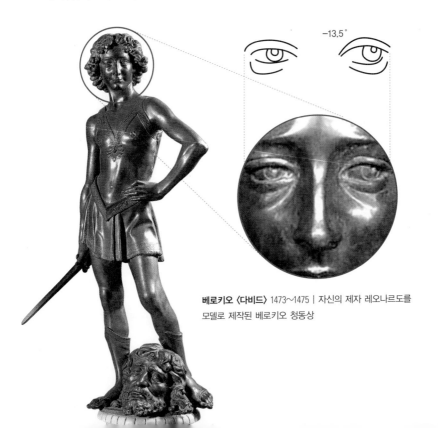

**베로키오 〈다비드〉** 1473~1475 | 자신의 제자 레오나르도를
모델로 제작된 베로키오 청동상

는 〈다비드〉와 〈어린 전사〉도 각각 -13.5°와 -12.5°로 드러났다. 그의 사시 장애가 사물을 보는 새로운 시각을 만들었다는 것일까? 이는 허황된 주장이 아닐 것이다. 반 고흐 역시 시각 장애로 인해 더 찬란한 노란색을 화폭에 담아내서 그 위대한 〈해바라기〉, 〈옐로우 하우스〉, 〈밤의 카페테라스〉, 〈별이 빛나는 밤〉, 그리고 〈밀밭 위의 까마귀〉 들을 남겼으니 말이다.

그의 사시 장애가 가져온 새로운 시각은 역사적인 걸작을 만드는 데 최적의 장애 요인이었다.[6] 그의 병명은 '간헐적 외사시'라고 불리는데 이 안구 질환은 집중할 때는 눈의 근육이 정상 작동하여 사물이 하나로 보이지만, 눈의 긴장을 풀면 사물이 두 개로 보이는 증상을 보인다. 신은 레오나르도에게 "모든 재능을 물려주었다."고 하는데 그에게 물려준 이 장애마저도 천재성을 위한 것이었으니 할 말이 없을 뿐이다. 그의 외사시 장애 증상은 일반인들이 보는 사물의 거리나 깊이를 넘어 고차원적인 계산이 가능하게 하여 평면상에 입체적 요소와 투시법을 정확하게 옮겨낼 수 있는 탁월한 장애(?) 요소로 작용했을 것이라고 의학자들은 이야기한다. 그도 그럴 것이 〈최후의 만찬〉은 인류 최초로 투시법이 적용된 그림이 아니던가.

영국 런던 시티대학의 크리스토퍼 타일러 교수는 미국의학협회 안과학 JAMA Ophthalmology 의학 전문 매거진에서 레오나르도의 후기 자화상 1점을 비롯해 그를 모델로 한 스승 안드레아 델 베로키오의 조각상 2점, 그리고 레오나르도가 자기 모습을 투영했다고 알려진

---

6 모나리자의 얼굴을 분석한 동시대의 내과 의사들은 그녀가 사시라는 최종 진단을 내렸다.

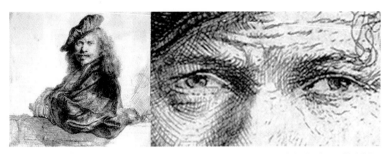

**렘브란트 〈자화상〉** 1639 | '빛의 마술사', '천재' 하면 떠오르는 바로크 미술의 거장 네덜란드의 천재화가 렘브란트 판 레인도 외사시였다.

그림 3점까지 총 6점의 작품을 대상으로 시선의 방향을 비교 분석한 결과 레오나르도가 외사시 덕분에 평소와 다른 각도로 세상을 볼 수 있었고, "그가 봤던 세상은 우리처럼 3차원 스크린이 아닌 평평한 캔버스에 가까웠을 것"이라면서 "이 때문에 대상을 캔버스에 표현하기가 쉬웠을 것"이라고 말했다.

### ✻ 레오나르도는 '여장 남자'였다?

우리는 레오나르도의 이미지를 떠올릴 때 노년의 자화상이나 그의 충직한 동성 연인 제자인 프란체스코 멜치가 남긴 초상화를 통해 '털북숭이 노인'만을 떠올린다. 하지만 그의 젊은 시절 용모는 매우 수려했으며 패션 스타일도 댄디함을 넘어서 게이스러움의 극치를 보여주었다. 이것은 젊은 시절 그의 독특한 패션에 나타나는 특징에서 엿볼 수 있다.

15~16세기 르네상스 시대의 남성 패션은 지금의 시각으로 보았을 때 이해불가의 수준이었다. 민망할 정도로 꽉 끼는 레깅스 스타킹과 치렁거리는 긴 머리 그리고 여성스러운 치마와 하늘거리는 옷

레오나르도의 평상시 패션을 재현한 삽화 (좌), 이아생트 리고 《루이 14세의 초상》 17세기경(157×1126.5 cm) (우) | 우리가 남성적이라고 생각하는 것 또한 시대적 가치 기준이 주는 환영이 아닐까? 하지만 레오나르도는 당시 일반 개념마저 뛰어넘는 패션을 보여준다.

소매 등 지금의 정서와는 차이가 있지만 이는 서양 남성의 일반적 패션과 상통하는 부분이기는 하다. 르네상스와 가장 가까운 17세기의 남성 패션을 보자. 당시의 남성 우월주의 상황 속에서 절대 권력마저 거머쥔 프랑스 왕 루이 14세의 공식 초상화에는 가발, 스타킹, 하이힐, 발레리나 같은 여성적(?) 요소뿐만 아니라 자세마저도 우아한 여성 발레리나의 '포잉' 자세가 보인다. 칼이 가지는 무력에 대한 상징성만 제외하면 '남성적이다'라는 기준은 도저히 찾아보기 힘들다. 루이 14세는 지금으로 보았을 때 사내답지 못함의 전형으로 여겨질 것이다. 하지만 그건 우리의 편견일 뿐이다. 유럽에서 루이는 남자다움의 전형이었다.

당시의 패션이 원래 그랬다 치지만 15세기의 레오나르도는 그러한 댄디즘을 넘어서 더더욱 여성스러운(?) 복장을 고수했다고 전해진

다. 그의 복장은 늘 붉은 색상에 핑크 핑크한 보석이 박힌 스타킹 그리고 하늘하늘한 옷 주름으로 아름답고 예쁜 치장을 한 것으로 유명하다. 그는 분명 여장 남자, 즉 '드랙퀸Drag queen'이었다. 그런데 언급한 레오나르도의 댄디즘은 과연 무엇일까? 이를 이해하기 위해 시인 보들레르의 이야기를 통해 레오나르도의 여성적 성향을 투사해 보자.

장 폴 사르트르Jean Paul Sartre, 1905~1980는 현대시의 대부로 추앙받는 보들레르에 대해 '상징적 지위 실추'라는 독특한 정신세계를 이야기했다. 이른바 보들레르라는 한 남성이 수컷의 지위 실추를 위해 선택한 것이 바로 댄디즘Dandyism이었다는 것이다. 보들레르는 비극적일 정도로 가난한 '문송' 글쟁이였음에도 당시에는 용납하기 힘든 패션을 선택했다. 관종주의자들도 함부로 입기 힘든 요란한 색채의 벨벳 코트와 실크 조끼에 지팡이를 짚고 외알박이 안경을 걸쳤으며, 초록색 염색 머리로 주변인들의 불쾌감과 경멸을 불러일으키려고 노력(?)했다.

실제 보들레르의 최종 목표는 최대한 동성애자처럼 보이기 위함이었다. 종교법에 의한 동성애의 처벌과 젊은 시절 죽음에 이를 뻔했던 트라우마로 평생 스스로를 올가미에 가두어 공식 헤테로로 살다간 레오나르도 드랙퀸 행위를 통해 자신의 진짜 모습을 보여주고 싶었던 모양이다. 확실한 것은 적어도 드랙퀸 복장을 하고 피렌체의 거리를 걷는 그 순간, 그는 누구보다 자유로운 정체성을 가진 퀴어로서의 행복한 시간을 만끽했을 '것이다.

## 작품에 남은 메타포와 판타지, 그리고 정체성

그는 정말 퀴어였을까? 만약 이 책을 통해 이 사실을 처음 접한 독자라면 다소 의구심에 휩싸일 수도 있다. "이거 심증은 있는데 물증이 없네."라는 증거 재판주의에 입각한 그동안의 부정도 이제는 의미가 없다. 그가 퀴어라는 것은 사후 500년 동안의 과학적 연구와 문헌의 고증들로 이미 다 밝혀진 사실이기 때문이다.

스티브 잡스, 빌 게이츠 등 세계적인 위인들의 전기를 집필해 베스트셀러 작가가 된 「타임」지의 편집장 월터 아이작슨Walter Isaacson, 1952~현재은 레오나르도가 남긴 1만 3000페이지 분량의 다빈치 노트를 충실히 연구한 결과 그가 동성애자, 즉 '게이'였다는 최종 결론을 내렸다. 아이작슨뿐이었을까? 그의 성 정체성에 대한 논의는 이미 100년 전 지크문트 프로이트라는 정신분석의 창시자에 의해 논의됐었다.

프로이트는 그가 천재로 다시 태어난 것은 불우한 가정사에서 나타나는 어머니에 대한 과도한 애착이 동성애로 이어지는 과정에서 남성과 여성의 새로운 시각을 가지게 되면서 세상을 보는 눈이 두 개의 뇌에 의해 양성적으로 발전했다고 주장한다. 실제 레오나르도는 양손잡이였다. 레오나르도의 동성애적 심리에 대한 프로이트의 의견에 단초가 되는 증거는 다빈치 노트의 한 구절에서 시작된다.

"유년기의 첫 기억들
솔개는 요람 속에 있던 나에게 날아와 꽁지로 내 입술을 열고
입술 사이를 몇 번이고 쓰다듬었다."

레오나르도가 유년 시절을 회상하며 남긴 이 글에서 솔개로 표현되는 Nobbio는 이탈리아어이며 독수리로 해석되어서는 안 된다. 인간이 뇌세포가 분열하기 시작하는 초기 단계에서 요람 속의 경험을 기억한다는 건 완전 불가능하다. 결국 이는 유년기의 환상이 요람으로 투사된 것으로 보아야 한다. 솔개의 꽁지는 무엇을 의미하는 걸까? 모든 조류 종의 95% 이상은 (사실상 100%) 음경陰莖, 즉 생식기가 없다. 그래서 수컷 솔개는 번식기에 긴 꽁지를 들어 구애 행동을 하고 짝짓기 역시 꽁지를 통해 이루어진다. 따라서 솔개의 꽁지는 '남근'을 상징한다. 솔개의 꽁지가 레오나르도의 입으로 들어오려는 것은 펠라티오fellatio를 의미하는 것으로, 프로이트에 따르면 레오나르도 자신이 가진 독특한 성적 취향에 대한 메타포적 의미를 담은 것이라고 해석한다.

서자로 태어난 레오나르도는 다행히 피도 한 방울 안 나눈 양모의 사랑과 보살핌 속에 자라다가 몇 해 뒤 양모의 사망으로 분리 장애를 느끼게 된다. 곧이어 생겨난 아버지의 두 번째 부인인 양모도 그를 보살핀 지 얼마 안 되어 사망하게 된다. 이러한 특이한 성장 환경에 대해 프로이트는 그의 심리적 특성을 이렇게 해석한다. 그의 정신분석 이론인 심리성적 발달 단계에서 심리 형성에 가장 중요한 시기인 구강기(출생~1세)와 항문기(1~3세), 남근기(3~5세)인 5세까지 양모와 친모 사이에서 자라다가 할아버지에게 입양된 레오나르도는 아버지 없이 여러 어머니 밑에서 성장하면서 생겨난 강한 유착 관계를 가지게 되고 이런 유형의 성장을 하는 사람들은 후일 여자를 사랑하는 데 지장을 받아 필연히 동성애자가 될 수 있다

고 주장한다.

그도 그런 것이 아래 그림에는 우리가 알고 있는 레오나르도를 생각했을 때 도저히 상식적으로 납득할 수 없는 형태 하나가 눈에 띈다. 성요한의 턱을 쓰다듬고 있는 왼쪽 팔의 표현에 너무도 치명적인 형태적 오류가 나타나기 때문이다. 천재도 실수를 한 걸까? 비율의 대가이자 해부학의 초고수였던 그가 절정기의 실력을 지닌 시기에 그린 아기 예수의 왼쪽 손목 두께는 오른쪽과 두 배 이상의 비례적 불균형을 이루고 있고, 골격 해부학Human bone anatomy으로 보았을 때도 아기의 팔에서 완전히 벗어난 비정상적인 위치에 있으며, 혹 의상을 입었다 치더라도 프릴frill, 옷 주름이라고 볼 수도 없는 묘사력을 보이고 있는 것이다. 이 왼쪽 팔의 주름 형태는 오히려 음경

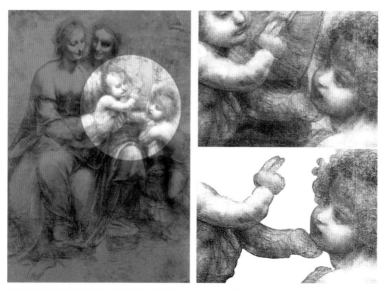

**레오나르도 다빈치 〈성안나와 성모자와 성요한〉** 1498(159×101cm) | 레오나르도는 무려 30구의 시체를 해부하고 1000여 장의 해부도를 그린 해부학에 정통한 사람이었다. 그런 그가 해부의 절정기였던 46세에 그린 이 그림은 무언가 납득이 안 가는 형태가 하나 감지된다. 솔개의 꽁지 같은 그런 장면 말이다.

해부학에서의 정맥으로 해석하는 것이 더 정확하다고 볼 수 있다.

이렇게 보았을 때 〈성안나와 성모자와 성요한〉에서 이미지의 특이점은 지크문트 프로이트가 해석한 솔개의 꽁지에 대한 동성애적 판타지가 잘 드러나 있다. 실제 남근에 대한 레오나르도의 환상은 그의 작품 곳곳에 표출되며, 그의 연인 살라이를 중심으로 한 인물의 중성적 표현은 작품의 곳곳에서 나타난다. 그의 동성애적 성 에너지에 대해 프로이트는 이렇게 결론을 내린다. 레오나르도의 성적 에너지가 행위 자체로 표출되는 것이 아니라 그의 왕성한 호기심과 결부되어 창조적 탐구 욕구를 구현하는 것으로 승화되며, 그의 천재적 행보에 대한 근거를 '수동적 동성애'의 성향으로 이야기한다.

레오나르도의 수동적 동성애의 성향과 남근에 대한 판타지는 오른쪽 〈세례자 성 요한〉의 스케치 작품에 잘 드러나 있다. 성경 속에서 거친 남성으로 표현된 그는 레오나르도의 해석에 의해 다시 창조된다. 남성이면서도 생물학적 여성의 코드를 품은 봉긋한 가슴과 갸름한 턱선, 그리고 갑자기 반전되는 완전 발기된 생식기를 보면 숨기는 듯 드러나고 드러나는 듯 숨기는 모호함으로 인해 인물이 가진 성 정체성에 대한 지속적인 혼란을 가져오게 한다.

그것이 프로이트가 해석한 수동적 동성애의 욕구였던 걸까? 오른쪽 상단의 〈세례자 성 요한〉으로 시작하여 하단의 〈모나리자〉 그리고 모나바나Monabana라 불리는 모나리자의 누드 버전과 남자 모나리자인 〈살바토르 문디〉까지 지속적인 자기 오마주 형식으로 이어지는 살라이 특유의 얼굴 골격은 과연 나의 추측일 뿐일까?

레오나르도는 평생 자신의 성 정체성을 숨겨 왔지만 그는 분명

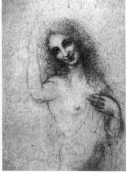

〈세례자 성 요한〉의 스케치 습작을 보면 생물학적 자웅동체인 인터섹슈얼intersexual 모습을 보는 것 같다. 레오나르도는 자신의 성적 판타지를 늘 이런 식으로 구현해 왔었다.

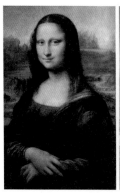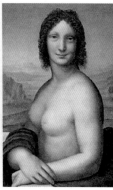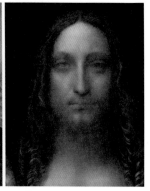

〈모나리자〉의 밑그림 습작으로 보이는 〈누드의 모나리자〉(가운데)처럼 그의 주요 작품 속 인물들은 여성적이면서도 남성적이고 남성적이면서도 여성적인 양가적 감정을 느끼게 하며, 늘 자신이 추구하는 미의 기준을 가진 동성애 연인 살라이가 등장한다. 어쩌면 살라이를 본뜬 듯한 이 중성적 캐릭터들은 레오나르도가 추구했던 자신의 진짜 성 정체성이 나타난 모습이 아니었을까?

퀴어였다. 레오나르도 이후에 소개할 화가들도 두 개의 성으로 살아가는 과정에서 생겨난 특이한 창조성과 탐구욕이 발현된다. 그들은 500년이 넘는 세월 동안 다른 시간, 다른 장소, 다른 유전자를 가지고 살아왔지만 그들이 지닌 퀴어 유전자는 그들의 예술 세계에서 동일하게 적용되고 나타나 있다. 우리는 〈모나리자조콘다 부인〉를 통해 신화적 존재가 아닌 인간 레오나르도의 진짜 모습을 볼 수 있었

다. 이제 또 하나의 퀴어가 다음 장에 기다리고 있다. 그는 퀴어 레오나르도와 같으면서 다른 점이 있다. 그는 스스로의 정체성을 숨기지 않고 더 이상하고 기묘하면서 낯설게 자신의 예술 욕구를 불태웠다. 그는 수동적 동성애로 숨겨 놓은 모나리자의 얼굴에 수염을 그려 넣어 현대미술의 시작을 알린다. 잠시 쉬어가는 페이지를 지나서 또 다른 20세기의 변종 레오나르도를 만나보기로 하자.

# 만약 <모나리자>가 크리스티 경매에 나온다면?

인류의 미술품 중 경매로 거래된 최고가의 작품은 2017년 11월 크리스티 경매에서 거래된 '남자 모나리자' 〈살바토르 문디구세주〉이다. 약 5000억 원에 거래된 이 작품은 현재 챔피언의 자리를 차지하고 있지만 진짜 최고가는 따로 있다. 말해서 뭐하겠는가! 만약 '여자 모나리자'가 경매에 등장하는 순간 그동안의 모든 최고가 경쟁은 다 의미가 없어진다. 천하의 피카소도 그의 대표 작품을 다 끌어모아야 〈모나리자〉 하나에 대적할 수 있을까 모르겠다. 그렇다면 모나리자의 예상 경매 낙찰 가격은 과연 얼마로 책정되었을까?

만약 크리스티 경매 시장에 모나리자가 나온다면 이건 아마도 프랑스라는 국가가 멸망하는 날이라고 가정해 보는 게 타당한 말일 것이다. 실제 모나리자는 보험 평가액만 1조 원으로 프랑스가 국가 부도 상태가 되어도 절대 팔릴 일은 없을 것이다. 하지만 누구나 상상은 자유다. 만약 모나리자가 경매 시장에 나온다면 그 가격은 얼마일까? 결론부터 말한다면 최소 40조 원 이상일 것이라는 게 경제학자들의 일반적인 계산법이다. 40조 원? 무척 큰 액수로 보일지는 모르겠으나 프랑스가 모나리자를 40조 원에 팔 이유 또한 없다.

40조 원의 평가액에 대한 근거는 경제학자들의 주장에 따른다. 먼저 상식적으로 생각해 보자. 루브르 박물관에서 꼭 관람해야 할 성삼위일체 3대 작품은 밀로의 〈비너스〉, 사모트라케의 〈니케〉 그리고 마지막으로 〈모나리자〉이다. 믿음, 소망, 사랑 중 그중에 제일은 사랑인 것처럼 전 인

아청법 위반자, 레오나르도 다빈치의 이중생활 ___ **99**

류가 제일 보고 싶어 하는 작품은 역시 모나리자인 것이다. 결국 루브르의 끝은 모나리자이고 그것으로 유럽 여행의 버킷리스트가 완성되기 때문이다. 모나리자가 없는 루브르는 이미 루브르가 아닌 것이요, 모나리자가 없는 프랑스는 이제 상상조차 할 수 없는 이야기이기 때문이다.

이렇게 숫자로 매겨진 가격만 들었을 때 모나리자의 가치는 잘 실감이 나지 않을 것이다. 하나 예를 들어보자. 모나리자의 작품 크기가 가로 53*cm* 세로 77*cm*인 점을 생각했을 때 흔히 화가들이 사용하는 캔버스 정사이즈인 20호 정도의 크기에 달한다. 그렇다면 통상 미술품 시장의 가격 선정 기준인 유화의 호당 가격을 적용하여 산출해 보면 모나리자의 가격은 대략 호당 2000억 원에 달한다. 보통 미술 시장에서 신진 작가의 호당 유화 가격이 약 5만 원 정도에 형성된다고 보았을 때 모나리자는 이 정식 작가들의 그림보다 400만 배나 비싼 가격이다. 쉽게 말해 시중에 판매되는 저급 이발소 그림이 아닌 꽤 수준 있는 유화 작품 400만 점과 모나리자 한 점의 가격이 동일하다는 이야기이고, 모나리자를 판매한 돈으로 일반 유화 작품들을 구입해 그 작품들을 일렬로 놓았을 때의 거리는 총알이 1시간 동안 날아갈 거리와 같다는 말이다. 이제 좀 실감이 나는가?

그렇다면 40조 원의 추정 가격은 어떻게 산출하는가! 전반적인 개요는 모나리자를 통한 프랑스의 국가 이미지, 전 세계인들이 루브르 박물관을 찾는 첫 번째 이유, 연간 약 천만 명에 달하는 관광객 중 85%가 모나리자를 보기 위해서라는 연구 결과를 베이스에 깔고 이를 통해 얻는 관광 수익과 경제적 파급 효과로 정리한다면 사실상 40조 원 이상의 가치가 될 수 있다. 아주 단순하게 계산해서 루브르 박물관 유료 입장료를 2만 2000원(현지인 제외)으로 따졌을 때 단순 입장료 수익만 연간 2000억 원이다. 세계 관광객 수가 14억 명인 시대에서 사람들이 가장 많이 찾은 나라 1위는 프랑스이다. 그 이유는 음식, 거리의 아름다움, 다양한 예

술 문화적 요소가 있겠지만 역시 프랑스를 찾은 가장 큰 요인은 문화이고, 그 문화를 대표하는 박물관은 루브르이며 루브르를 찾는 관람객의 100%는 죽기 전에 꼭 한 번 보고 싶다는 레오나르도의 모나리자를 찾기 위해 프랑스에 간다고 한다. 현재 중국인 관광객이 연간 사용하는 지출액은 335조 원이고, 앞서 언급했듯이 프랑스는 전 세계 관광객을 가장 많이 유치하는 나라이다. 향후 관광객들이 프랑스에서 머물며 사용할 돈을 예상하여 계산하면 어떤 계산이 나올까? 만약 당신이라면 이 황금알을 낳는 거위를 레스토랑의 고급 식자재로 보낼 수 있겠는가!

이러한 가격에 대한 이슈를 떠나 〈모나리자조콘다 부인〉에 대한 강의를 하다 보면 의외로 많은 수강생들이 일관되게 하는 질문이 있다.

○ "SAM~ 다빈치는 이탈리아 사람인데 왜 모나리자가 프랑스에 있는 거죠?"

◉ (나는 올 게 왔다는 마음으로 이야기한다.) "그러게 말이다. 원래 유서에는 그의 동성 연인인 살라이에게 주려고 했었는데… 그가 죽기 전에 미리 프랑스가 꿀꺽한 거지… 당시 왕인 프랑수아 1세가 레오나르도가 프랑스로 가져온 작품을 도매금으로 매입했는데 그때만 해도 모나리자는 그렇게 유명한 작품이 아니었기 때문에 은화 '4000 에이쿠'라는 헐값에 팔렸지."

○ "SAM~ 4000에이쿠가 얼만데요?"

◉ "에이쿠~ 그걸 모르는구나! (순발력을 포함한 아재 후럼) 4000에이쿠는 지금으로 따지면 약 8만 유로니까 약 1억 원이 조금 넘지. 서울의 원룸 보증금 정도라고 해야 하나?"

○ "SAM~ 그럼 40조 원짜리를 1억에 후려친 거네요?"

◉ "그러취~."

## 〈모나리자〉는 왜 유독 진위 논란이 많을까?

실제 〈모나리자〉의 주인은 자주 바뀌었고 도난과 파손 그리고 화학적 변형도 반복되었기에 오래전부터 작품의 진위 논란은 끊이지 않는 이슈였다. 그녀는 수많은 신화와 비밀만큼 사연도 많다.

프랑수아 1세의 땡처리 매입 이후 〈조콘다 부인〉은 몇 세기 동안 루이 14세와 나폴레옹 등 당대 권세가들의 품에 한 번씩 안겼으며, 한때 욕실에 걸려서 심하게 균열이 발생하기도 했다. 프랑스 7월 혁명 이후 "왕실 컬렉션은 민중의 것이다"라는 판단으로 국민의 소유가 되어 19세기부터 루브르 박물관에 전시되기 시작한다. 전시 이동 중에 우고 인자가 발레가라는 노숙자에게 돌을 맞아 파손되기도 했고 (이유는 배가 고파서 감방에 가려고), 이동 전시 중 염산 테러를 당해 일부가 훼손된 적도 있다. 최근에는 머그컵 테러(?)도 받았지만 지금은 방탄유리가 그녀를 든든하게 지켜주고 있다.

그렇게 갈라지고 파손되는 역사를 반복하며 루브르의 한 구석을 차지하던 모나리자가 유명해진 결정적 계기는 1911년 8월 22일 여느 유명 작품들 사이에서 조용히 자태를 뽐내며 전시되어 있던 그녀가 마법처럼 감쪽같이 사라진 이후에 생겨난다.

때는 1911년, 당시 〈조콘다 부인〉의 명성은 지금만 못한 상태였다. 하지만 작품의 사이즈가 아무리 작았어도 이것은 레오나르도의 작품이 아니던가! 그런데 이렇게 어느 정도 최소한의 존재감을 가지고 있었던 〈조콘다 부인〉이 하루아침에 그 어떤 침입자의 흔적조차 남기지 않고 바람처럼 사라졌다. 순간 경찰은 유력한 용의자 두 명을 긴급 체포한다. 과거 루브르의 흉상 작품을 훔쳐 판매했던 전과가 있는 동일 유사 범죄자 게리 피에르와 그 장물을 구입한 혐의자였던 화가가 체포된 것이다. 며칠간의 혹독한 취조 끝에 증거불충분으로 풀려난 게리 피에르와 나머지 한 명의 화가는 바로 파블로 피카소였다.

진범은 결국 2년 만에 잡혔다. 그는 빈첸초 페루자라는 〈모나리자〉의 보호 액자를 시공한 유리공이었다. 그는 유리 공사를 하고 바로 퇴근하지 않고 딱 하루를 벽장 뒤에 숨어 있다가 휴관일에 〈모나리자〉를 들고 박물관 정문으로 유유히 걸어 나온 것이다.

이 황당한 일보다 더 황당한 일은 이 좀도둑이 처벌은커녕 자고 일어나 보니 하루아침에 일약 스타덤에 올랐다는 것이다. 그는 법정에서 "이탈리아 사람으로서 이탈리아인인 레오나르도의 작품을 고국의 품으로 가져온 게 무슨 죄냐?"라고 따졌고, 평소 레오나르도와 〈조콘다 부인〉을 뺏겼다고 생각한 이탈리아 애국 시민들은 페루자를 영웅으로 추앙하게 된다. 그의 스타성에 힘입어 좀도둑 페루자는 고작 7개월의 형량을 받고 풀려나게 되었다. 당시 화단의 뜨거운 감자 피카소까지 연루된 이 이상한 사건이 세상에 회자되면서 〈조콘다 부인〉은 과거의 이력까지 들춰지기 시작했고, 레오나르도의 신화가 다시 한번 재조명되는 시너지 효과를 가져오게 된 것이다.

직접 보지 않았으면 말을 하지 말라고, 실제로 루브르 박물관에서 〈모나리자〉를 본 사람은 생각보다 작은 크기에 실망한 사람도 많을 것이다. 우리는 안 그런가? 석굴암에 가서 교과서에 등장하는 본존불상을 처음 본 그 순간의 허무함을 말이다.

[아트 비하인드]는 앞으로 다루게 될 9명의 작가들에 대해 차마 꺼내지 못했던 이야기로 구성된다. 누군가는 언젠가 이야기할 때가 오겠지만 그때를 기다릴 수 없어 필자가 총대를 메고 궁금했지만 아무도 안 알려주었던 대가들의 민낯 그리고 절대 봉인을 풀어서는 안 될 판도라의 미술 상자를 열어 보고자 한다.

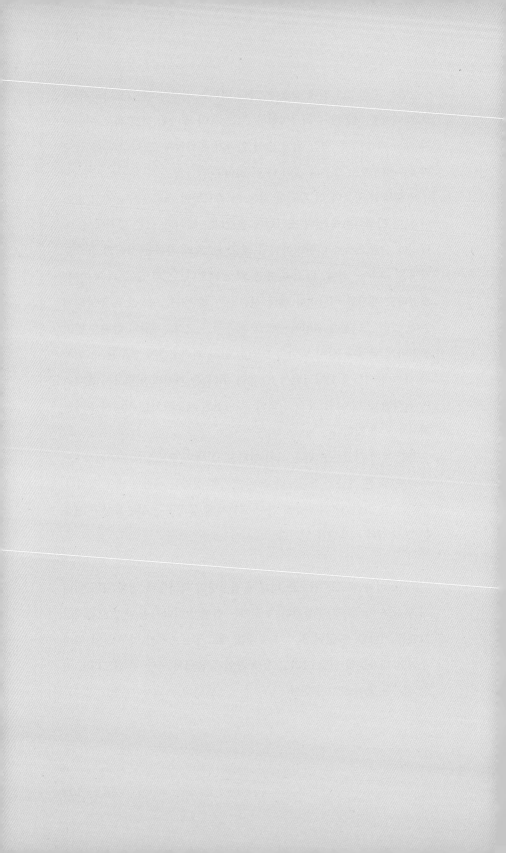

2004년 레디메이드 미술 최고가 〈샘〉 소변기에 사인만 해도 36억 원

# 마르셀 뒤샹

"레오나르도, 당신의 '엉덩이'는 뜨겁다."

변기 하나로 뒤집혀 버린 인류의 미술사

# '예술'로 성전환 수술을 한
# 마르셀 뒤샹

그가 소변기 하나를 전시장에 놓는 순간

인류의 미술 시계는 처음부터 다시 돌기 시작했다.

현대미술의 이단異端 마르셀 뒤샹의 예술적 성性은 이반異般이었다.

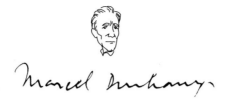

"어느 날 갑자기 변종 레오나르도가 등장하여
인류의 미술사를 뒤집어 버렸다."

　'현대미술의 아버지' 하면 떠오르는 사람이 누구일까? 대다수 사
람들은 그 유명한 파블로 피카소를 떠올릴 것이다. 과연 그럴까?
'미술 좀 안다'는 사람들의 생각은 다르다. 2004년 12월 올해의 미
술 작가를 뽑는 터너 상Turner Prize 시상식을 앞두고 영국의 저명한
미술가와 전업 미술가 500명을 대상으로 20세기의 가장 영향력 있
는 미술품을 뽑는 여론 조사를 하였다. 그 결과 1위는 파블로 피카
소가 아닌 마르셀 뒤샹Marcel Duchamp, 1887~1968의 〈샘〉뒤집힌 소변기이 차지했
고, 2위는 파블로 피카소의 〈아비뇽의 처녀들〉이 차지했다. 화가 인
지도에서 갑을 달린다는 앤디 워홀과 앙리 마티스도 그의 적수가
되지 못했다. 매해 이 결과는 바뀌지 않는다. 도대체 이 〈샘〉이라는
소변기 하나가 인류의 미술 역사에서 어떤 대형 사고를 친 걸까?
뒤샹은 어떻게 100년 이후의 미술을 내다본 것일까? 그리고 그의

이상하고 기묘하고 낯선 영감들은 어디서 나온 것일까?

만약 미술 교과서에서 뒤샹의 소변기 〈샘〉을 뺀다면 현대미술 자체를 뺀 것으로 간주하고 교과서로서 심의 부적격 판정을 받을지도 모른다. 그렇게 우리는 교과서를 통해 이미 그를 알고 있지만 그의 진짜 모습은 잘 모르고 있다. 그가 고대 그리스의 퀴어 유전자를 이어받은 레오나르도의 돌연변이 변종인 것을 말이다. 그런데 뭔가 좀 이상하다. 뒤샹은 과거의 전통적 아카데미즘을 전면 부정한 혁신의 아이콘Icon이고 레오나르도는 인류가 만들어낸 아카데미즘의 거장이다. 이렇게 전혀 어울리지 않을 것 같은 이 둘을 이어주는 코드는 무엇일까?

레오나르도 다빈치 하면 바로 〈라 조콘다모나리자〉가 떠오르는 것처럼 마르셀 뒤샹 하면 바로 〈샘〉이 떠오를 것이다. "레오나르도는 화가가 아니다."라고 앞서 말한 것처럼 마르셀 뒤샹도 미술 활동보다는 체스에 대다수의 에너지를 쏟았고, 평생 15점의 완성작을 남긴 레오나르도처럼 그가 남긴 작품 수도 손에 꼽힐 정도이다. 그것도 후반의 작품들은 그냥 기성품에 사인만 한 것 아니던가!

하지만 우리는 그를 체스 선수보다는 소변기를 뒤집어서 인류가 수천 년(멀리 거슬러 올라가면 무려 반 천만 년)을 이어온 기존의 미술 체계를 완전히 뒤집어 버린 '미술계의 이단아'로 기억한다. 그런데 그의 또 다른 이면에는 그가 '미술계의 이반아異般兒' 즉 '퀴어'라는 사실이 존재한다. 아마도 이를 아는 사람은 극히 드물 것이다. 우리는 앞서 레오나르도의 동성애적 기질이 작품에 미친 영향을 통해 진정한 그를 만났고, 이를 통해 그의 작품 속에 숨겨진 비밀의 코드

를 하나씩 풀어냈다. 뒤샹도 그렇다. 그의 동성애적 기질이 작품에 미친 영향 또한 그의 작품의 진정한 의미를 안다는 것으로 귀결될 수 있다. 뒤샹을 제대로 알기 위해서 먼저 여태껏 밝히지 못했던 퀴어 화가로서의 진실을 파헤쳐 봐야겠다.

## 현대미술계의 악동이 된 사기꾼

"지금까지 이런 화가는 없었다. 그는 예술가인가 사기꾼인가? 그는 화가인가 조각가인가? 그는 남자인가 여자인가?" 이 질문 중 대다수의 미술 평론가들조차도 마지막 질문에 대해 선뜻 쉽게 답을 할 수 있는 사람은 없을 것이다. 그도 그럴 것이 그의 예술적 삶 자체가 너무도 혁신적이었고, 초현실주의 화가들을 중심으로 한 광란적(?) 미술 파괴의 절대 교주였던 것과는 반대로 그의 사생활은 살얼음처럼 냉정할 정도로 비밀스러웠기에 그의 성 정체성에 대해 그 어떤 것도 정확히 규정된 증거는 없었다. 이 사실은 필자를 가장 어렵게 한 부분 중 하나다.

아이러니하게도 이 책을 쓰게 된 결정적인 영감과 집필의 용기를 북돋아 준 것도 마르셀 뒤샹이었고, 가장 큰 난관에 봉착하게 만들어준 것도 그였다. 처음 그의 작품들을 대했을 때 이건 마치 "난 퀴어다. 어쩔래?"라고 대놓고 외치는 아주 명료한 커밍아웃으로 보였다. 그의 작품들을 살펴보면 프로이트 심리학의 남근 선망penis envy 적 요소들이 나타났고, 자신을 '로즈 셀라비Rrose Sélavy'라는 여성으로

명명한 뒤 실제 삶에서도 여자 '로즈 셀라비'라는 작가로 살았으며, 더 나아가 단순히 개념적 성전환이 아닌 실제적 성전환을 위해 여장 남자로 분장하여 사진을 찍어 대중에게 자신의 또 다른 정체성을 알리는 등 의심의 여지가 없는 능동적 퀴어의 모습을 보여준 것이다.

그런데 이러한 모든 것들이 그의 함정이었다는 것을 그와 관련된 수많은 논문과 학술지를 분석하게 되면서 알게 되었다. 자신의 성 정체성에 대해서는 가혹할 정도로 비밀스러워서 그가 남긴 단서는 거의 제로에 가까웠다. 하지만 분명 그는 퀴어였다. 그래서 그를 포기할 수 없었다.

살아가면서 누구나 한 번쯤은 바다가 육지라면 식의 생각을 해본다. "만약 내가 여자라면 어땠을까?" 혹은 "만약 내가 남자라면 어땠을까?" 식의 상상… 하지만 이것은 단지 상상의 단면일 뿐 실제로 우리의 대다수(96% 이상)는 생물학적으로 주어진 성에 의해 살아가다 생을 마감한다. 하지만 뒤샹은 달랐다. 삶의 이 단순한 구조를 깨고 내부에 있는 또 다른 자아의 모습을 꺼내버린 것이다. 그건 바로 예술적 성전환 수술! 로즈 셀라비의 탄생이다.

'로즈 셀라비'라는 이름은 술자리의 건배사에서 시작된다. 이는 다다이즘Dadaism의 특징인 언어 놀이 즉 말장난에서 비롯되는데 프랑스식 건배사인 '삶을 위해 건배를'이라는 뜻의 아로제 라 비Arroser la vie에서 기본음을 빌려 로즈 셀라비Rose Sélavy라 명한 것이다. 여기에서 Rose의 R은 프랑스어 발음으로 '에르'가 되어 발음상 로즈는 '에로스' 즉 사랑이 된다. 이것을 풀이하면 '에로스, 세 라 비Eros, c'est la vie' 즉 '사랑, 그것이 인생이다.'라는 뜻으로 바뀐다. 이후 최종적으로 R을 첨

가하여 'Rrose Sélavy'로 개명이 완성된다. 잠깐! 에로스는 동성애 원조 교제의 원조 플라톤이 〈향연〉에서 찬양한 사랑의 신 아닌가?

뒤샹의 이 자기 아바타 복제는 〈샘〉에서 먼저 시작되었다. 1917년, 그가 기존의 관습을 깨고 "새로운 미술을 만들자!"라는 슬로건을 앞세워 미국의 진보적인 예술가들이 주최한 1회 뉴욕 앙데팡당 전시회에 처음 이 소변기를 출품했을 때 출품 명세서에 적혀 있던 작가의 이름은 마르셀 뒤샹이 아닌 리처드 머트Richard Mutt였다. 그리고 그 소변기에는 'R. MUTT(R.Mutt 1917)'라는 작가 사인이 일필휘지에 가깝게 갈겨져 있었다. 그런데 이 또 다른 자아는 어떻게 창조된 것일까?

R.Mutt의 'Mutt'는 소변기를 제조한 회사 이름 'Mott Iron Works'에서 Mott를 따온 건데 이미 이 상표는 대중에게 너무 잘 알려져 있어서 무언가 뻔해 보였는지 그냥 끝낼 수 없었나 보다. 그래서 한때 프리랜서 풍자 만화가로 일했던 '카툰 오덕'의 유머 감각을 살려 당시 대세인 버드 피셔Bud Fisher의 신문 만화 〈Mutt and Jeff〉의 주인공인 'A. Mutt'Mutt는 '똥개'를 의미에서 따오기로 결정한다. 이

---

**도슨트톡 '리처드 머트'의 생성 코드**

❶ Mott사는 뉴욕에 대형 쇼룸을 갖춘 배관 설비 및 화장실 제조업체다. 뒤샹은 이 소변기를 근처 매장에서 구입해 놓고 전시 날만 기다렸다.

❷ 만화 캐릭터 Mutt는 경마장을 전전하는 키다리 바보 '머트'를 말하며, 머트의 원래 의미는 '잡종 중의 잡종 개'라는 의미를 가진다. 우리말로 '똥개'다.

❸ Mott사는 분수Fountain도 제작했다. 분수를 우리말로 하면 샘泉이다.

❹ R. Mutt의 R은 Richard이며, 슬랭의 의미는 '머니백', 즉 벼락부자를 의미한다. 1917년 원조 작품 〈샘〉은 신원 불명의 노인이 망치로 깨부숴서 사라졌고, 지금 남은 〈샘〉은 그의 사인이 담긴 복제품만 남아 있다. 즉 복제의 복제인 것이다.

❺ 그래서 원래 전시되었던 원조 〈샘〉은 지금 사진으로만 남아 있다.

제 뒤샹 작명소의 비법 소스 '조롱'이 남았다. 그는 미국에서는 그냥 흔한 이름이지만 프랑스어에서는 경멸적인 의미를 가진 졸부를 의미하는 리처드Richard를 결합시켜 '리처드 머트'라는 강력한 개그를 한 방 날린다. (가만있어 보자. 그럼 이름 뜻이 '똥개 같은 졸부 새끼(?)'라는 말인데…) 전시 주최 측에서는 이것이 뒤샹의 장난인 줄 상상이나 했겠는가! 어느 날 리처드 머트라는 수상한 사람이 갑자기 나타나 총 6달러입회비 1달러와 출품료 5달러를 내고, 그의 수상한 정체보다 더 이상한 작품을 출품하며 뒤샹 아바타와 그의 소변기는 논란의 중심이 된다. 정작 이 사실을 아는 사람은 단 한 명 바로 뒤샹뿐이었을 것이다. 전시회의 조직 위원은 규정에 맞게 절차를 밟고 출품된 이 흉측한 쓰레기를 어떻게 처리할까 찬반 토론을 벌였고, 아이러니하게도 이 토론에 참여한 사람 중 한 명이 바로 자작 사기극의 주인공 마르셀 뒤샹이었다.

사람이 사람 골려 먹는 재미가 얼마나 쏠쏠한가! 조직 위원들은 이것이 뒤샹식 몰카용 사기극인 것도 모른 채 '똥개 머트' 씨의 작품을 두고 열띤 토론을 벌였다. 그때 그들과 함께 열띤 토론을 하고 있을 뒤샹을 떠올려 보면 '참 얄궂은 인간이구나!' 하는 생각이 든다. 여하간 조직 위원들은 오랜 토의 끝에 이 이상하고 기묘한 머트 씨의 소변기가 "음란하고, 외설적이며, 결정적으로 미술가가 직접 만든 작품이라고 볼 수 없다."는 이유를 들어 전시 불가 판정과 함께 철거를 결정한다.

이렇게 작품 실명제 위반 사기범 뒤샹은 '무늬만 혁신'인 그들에게 크게 실망하였고, 항의 차원에서 독립예술가협회의 이사에서 즉

시 사임하였다. 이 사건은 언론에 의해 대서특필되었고, 이날 이후 뒤샹은 미술계에서 악동의 아이콘이 된다. 아마도 이날이 인류 미술의 역사가 송두리째 바뀌는 날이었음을 뒤샹은 이미 알고 있었을 것이다. 그런데 잠깐, 앙데팡당 전시회의 조직 위원들은 왜 이 소변기가 외설적이고 음란하다고 생각한 걸까?

## 뒤샹의 은밀한 비밀

### secret 1. L.H.O.O.Q.

"자식은 부모의 거울이다."라고 했던가! 어머니의 철저한 무관심 속에서 자라난 뒤샹은 무서울 정도로 침착하고 차가운 사람이었다. 그는 쉽게 열광하거나 사랑하지 않았다. 열정적인 사랑과 감정 표현을 극도로 자제하여 어떤 사건이 발생하면 그것에 휘말리지 않고 팔짱을 낀 채 조용히 관망하는 자세를 취했다. 결국 또 성장 과정의 문제인 건가? 젖과 꿀이 흐르는 어머니의 아가페적 사랑 대신 차가운 무관심에 상처를 받고 자란 그는 어머니로부터 받은 상처를 다시 타인에게 돌려주는 '나쁜 남자'로 다시 태어난다. 프로이트가 심리적 분석을 통해 레오나르도의 동성애적 성향을 밝혀낸 것처럼 뒤샹 역시 레오나르도의 변종이기에 프로이트의 정신 분석용 어망에 걸려든 것이다.

지크문트 프로이트는 동성애자들의 심리 형성 과정에서 애착 과

정에 대한 이야기를 한다. 그렇다. 뒤샹은 그의 누나 수잔과의 애착 관계에 대한 문제가 추가된다. 성인에게 나타나는 퀴어적 정체성의 한 가지 원천은 어린 시절에 다른 성의 사람과 매우 밀접하게 동일시했던 경험, 즉 늑대 사이에서 자란 인간이 늑대가 되는 이론처럼 많은 정신 분석가들은 동성애자들이 겪는 성적 혼란의 유사한 경험이 마치 같은 환경에서 쌍둥이처럼 자란 이성의 혈육들 사이에서도 일어난다고 보고한다.

뒤샹과 누나 수잔은 놀이 친구이고 막역한 친구이자, 나머지 다른 형제자매들과 동떨어져 있었는데, 그들은 케미가 맞아도 너무 맞았던 것 같다. 이러한 성적 동일시 과정이 일어나는 변화 과정에 더 기름을 퍼부은 것은 모성애를 거스르는 어머니의 끝을 모르는 무관심이었다. 그렇게 그는 어려서부터 변종 퀴어로 진화해 가고 있었던 것이다.

1914년에 발견된 모나리자의 또 다른 버전인 〈아일워스의 모나리자〉는 기존의 중성적 이미지를 벗어나 완벽하게 여성스러운 모나리자를 지향하고 있다. 반면 뒤샹의 〈L.H.O.O.Q.〉는 레오나르도가 숨겨온 동성애적 성향을 제대로 조롱하는 듯하다. 뒤샹은 이 모나리자라는 중성적 여자가 레오나르도의 동성애 성향을 반영한 것이라는 것을 알아냈고, 성과 미술에 대한 기존의 상징적 권위를 깨부숴 버리기 위해 숭고한 그녀의 얼굴에 수염을 정성껏 그려 완전한 양성자로 바꿔 버린다.

여기서 피해갈 수 없는 뒤샹의 말장난 퍼레이드 3탄! L.H.O.O.Q.를 살펴보자. 그는 자기 작품을 감상하는 모든 사람을 아주 작정하고

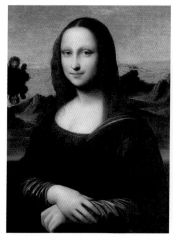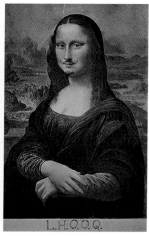

**작자 미상 〈아일워스의 모나리자〉** (좌), **마르셀 뒤샹 〈L.H.O.O.Q.〉** 1919(19.7×12.4cm) (우) | 뒤샹이 모나리자가 인쇄된 우편엽서에 수염을 그려 넣은 이유는 무엇일까? 뒤샹은 알고 있었다. 레오나르도가 퀴어인 것을….

암호 해독가들로 만들려고 했었나 보다. '여류 작가 로즈 셀라비 양', '남류 작가 리처드 머트 씨'에 이어 이 유명한 수염 난 모나리자의 제목도 말장난 작명소 소장인 뒤샹의 아이디어에서 나온다.

L.H.O.O.Q.는 프랑스어로 발음했을 때 하나의 문장이 된다. 뒤샹에 관한 관련 서적에 해석이 나와 있지만 무언가 못 미더워 직접 프랑스인에게 확인하고 싶었다. "사람이 힘이다."라고 하지 않았던가! 이 문장을 가장 정확히 해석해줄 사람이 갑자기 떠올랐다. 프랑스 원어민이면서 영어와 중국어에 능통하고 집에서 한국 영화를 보고 스스로 한국어를 마스터해 버린 자타공인 언어 천재 프랑스어 여강사 '쥘리'. 그녀가 있었다. '백문이 불여일행百聞不如一行.' 바로 아래 사무실에 있는 쥘리에게 달려가 정확히 캐물었다.

먼저 L.H.O.O.Q.를 네이티브 스피커인 그녀의 발음으로 들어보

니 '엘르 아쉬 오 오 뀌'가 된다. 그런 뒤 그녀에게 "이 발음을 이어서 프랑스어로 말하면 어떤 의미가 되냐?"라고 물었다. 그런데 이때부터 난감한 상황이 발생했다. 그녀가 나를 향해 약간의 레이저를 발사하면서 불쾌한 표정을 짓기 시작한 것이다. 예상은 했지만 그녀의 과도한 반응에 적응을 못 했고 순간 어색한 정적이 흐르기 시작했다.

물론 이런 일이 발생할 것을 대비하여 사전에 다다이즘을 설명해준 뒤 이 작품의 제목은 뒤샹의 레디메이드ready-made 미술 작품에서 나온 제목이라는 썰을 충분히 풀어 놓았다. 그럼에도 불구하고 그녀는 순간적으로 느껴지는 불쾌감을 거두지 않았다. 관련 서적에서의 내용과는 다른 무언가 강력한 의미가 또 있단 말인가? 궁금증은 더 증폭되었고 주저하는 그녀에게 이젠 아예 대놓고 물어보기 시작했다. 이 제목은 이어서 읽으면 발음상 "Elle a chaud au cul" 즉 '그녀의 엉덩이가 뜨겁다.'라는 뜻인데 정확히 맞는 말인지 물어보았다. 공신력 있는 책과 함께 물었음에도 그녀는 깊은 한숨과 함께 손사래를 치며 말했다. "오우~ 이건 이야기하기… 좀 그래요." 그래서 '더 이상 물어볼 수는 없었다.'라고 하며 끝날 줄 알았겠지만, 일반 대중들에게 부담 없이 있는 그대로 뒤샹의 작품을 알려주고 싶어서 물어본다는 간청과 회유 그리고 오랜 설득 끝에 그녀는 프랑스어 전공자를 떠나 프랑스 여자의 감성으로 조심스럽게 이 제목에 대한 자신의 이야기를 털어놓았다.

"제가 보았을 땐 이건 그냥 '뜨거운 엉덩이를 가진 여자다.'라고 해석할 수가 없고요. 생각하는 사람에 따라서 이건 엉덩이가 아닌 여자의 음부가 될 수도 있어요. 더 안 좋은 것은 만약 이걸 비슷한

프랑스 말인 'avoir chaud au cul'로 해석한다면 성적으로 불안정하고 조신하지 않은 여자를 암시하는 매우 저속한 표현으로 해석될 수 있고, 결과적으로 '모나리자는 창녀다.'라고 해석할 수도 있어요." 역시 언어 천재답다.

그렇다면 뒤샹이 말하는 모나리자는 그동안 우리가 알고 있던 모성을 자극하는 온화한 미소와 청교도적인 우아함을 가지고 있던 모나리자를 음부가 뜨겁게 달아오른 창녀라고 조롱한 것이란 말인가! 일단 어려운 질문에 솔직히 답을 해줘 고맙다는 말을 쥘리에게 연신 하고 뒤돌아서는 순간 머리를 망치로 얻어맞은 느낌이 들면서 허탈한 웃음과 함께 방백이 터져 나왔다. "아, 이 망할 놈의 뒤샹! 꼴랑 우편엽서 하나에 수염을 그려 넣고 연필로 알파벳 다섯 글자를 끄적여 놓았을 뿐인데 100년이 지난 지금의 우리는 당신의 이 말장난에 아직도 놀아나고 있는 것이 아닌가?"

어렴풋이 알고는 있었지만 한쪽 이성은 늘 반감을 가지고 있었던 레디메이드의 개념이 무엇인지 다시 한 번 깨닫게 되면서 그가 100년 뒤를 내다본 혁신적 미술가라는 말이 사실이라는 것을 확신했다.

결국 '졸부 똥개' 씨가 전시한 소변기 〈샘〉은 L.H.O.O.Q.를 해석한 언어 천재 쥘리의 말처럼 분수가 의미하는 수많은 성적 상상의 확장적 의미가 있지 않은가 생각해 본다. 앞서 1장에서 언급한 대로 뒤샹은 레오나르도의 모나리자가 청교도적 아름다움의 상징이었지만 수많은 권세가들의 품에 한 번씩 안겨본 여인이었고, 그녀의 얼굴에는 동성 연인 살라이의 중성적 이미지가 담겨 있으며, 이

그림을 그린 레오나르도 자신도 동성애적 경향을 숨긴 채 평생을 살아왔다는 것을 다다이즘의 미술 철학에 따라 조롱의 의미로 표현한 것이 아닐까?

결국 뒤샹의 〈샘〉을 19금 전시 불가로 판정한 조직 위원들은 일상에서 늘 사용했던 소변기를 소변기로 보지 않고 외설과 음란의 존재로 받아들인 것이고, 역설적으로 그렇게 개념 미술은 시작된 것이다. 결국 뒤샹은 〈샘〉이 철거된 그날, 패자가 아닌 '예술적 승자'가 된 것이다. 작가의 개념만으로도 '레디메이드'라는 생활용품들이 가진 본래의 기능은 정지되고, 새로운 의미를 부여받아 예술품으로서 다시 창조된다는 이 개념은 100년이 지난 지금까지 수많은 현대미술가들이 사용하고 있는 창작 방식이다. 그래서 뒤샹 없이 현대미술은 존재할 수가 없다고 이야기하는 것이다.

그렇게 현대미술의 모든 새로운 양식이 나올 때마다 그의 영역에서 벗어난 작가들은 단 한 명도 없었다. 백남준의 비디오 아트도, 독일의 행위 예술가 요셉 보이스도 그러했다. 맞다. 그가 현대미술의 아버지임을 인정한다. 그런데 그의 작품은 왜 하나같이 섹슈얼적인 요소들이 많을까?

그림이라고는 풍자만화밖에는 그려보지 못한 비정식 화가였던 뒤샹이 일약 스타덤에 오른 작품은 〈계단을 내려오는 누드 넘버 2 Nude descending a staircase No. 2〉이다. 이 작품 역시 1913년 뉴욕 최초의 국제 현대미술전 '아모리 쇼Amory Show'에 처음 출품했을 때 〈샘〉처럼 격렬한 논쟁을 야기했으며, 제28회 살롱 데 앙데팡당 전시회에서는 심한 조롱과 경멸을 당하며 전시 자체를 거부당했다. 하지만 급

에드워드 무이브리지의 사진 연구 〈계단을 내려오는 누드〉 1887 (좌). 마르셀 뒤샹 〈계단을 내려오는 누드 넘버 2〉 1912(146×89cm) (우) | 뒤샹은 피카소를 뛰어넘으려 했다. 입체파에 시간성을 추가한 이 작품을 끝으로 그는 붓을 들지 않았다.

진적 예술 혁명을 부르짖은 미국의 화단에서는 캔버스라는 평면에 표현된 입체주의가 극복하지 못한 회화에 시간의 개념을 부여한 작품으로 판정하고, 이 해체되고 연속적인 시간성을 보여준 작품에 대해 수많은 논쟁의 화두를 던졌다. 이렇게 몇몇 평론가들은 이 작품에 '입체주의라는 혁신을 뛰어넘는 또 다른 혁신'이라는 호평을 던지며 뒤샹의 이름을 미술계에 알렸다. 그런데 정작 뒤샹은 아이러니하게 도 무명의 화가인 자신을 세상에 알려준 이 작품마저 스스로 식상함을 느끼며, "회화는 끝났다. 그림은 죽었다."라는 말과 함께 절화絶畵를 선언한 것이다.

그런 뒤 다음 해에 레디메이드 작품의 신화를 쏘는 첫 번째 작품을 발표한다. 그는 이 작품에 물감 한 방울도 사용하지 않았다. 그 이유는 그가 내놓은 작품이 원형 의자 위에 올려진 자전거 바퀴였기 때문이다. 그가 이 작품에 한 것이라곤 〈샘〉처럼 자전거 바퀴를

뒤집어 놓고 사인을 한 게 다다. 우리는 이 작품을 최초의 키네틱 아트Kinetic Art라고 부른다. 뒤샹은 여기서 멈추지 않는다. 현대미술의 모든 기초를 만들기로 작정한 듯이 새로운 실험을 감행한다. 그런데 여기에는 그의 강력한 섹슈얼적 요소가 다시 등장하게 된다. 그건 이성적 사랑의 부정이었다.

뒤샹의 〈심지어, 그녀의 구혼자들에 의해 발가벗겨진 신부La mariée mise à nu par ses célibataires, même〉, 일명 〈큰 유리Le Grand Verre〉에서 구혼자 기계로 표현된 9개의 주형은 남자의 음경을 상징하는데, 이들 9명은 군인, 헌병, 제복을 입고 고용된 하인, 배달원, 바텐더, 사제, 장의사, 역장, 경찰관들로 설명된다. 무언가 음란한 느낌을 주는 작품의 제목과 수컷의 생식기를 상징하는 이 형태들 그리고 인간의 삶이라는 것은 결국 "번식을 위한 성욕에 이끌려 사랑이라는 이름으로 포장되는 육체적 욕망과 에로티시즘과 관련된 우연의 시간들이 가져온 결과에 지나지 않는다."라는 성에 대한 염세적 메시지를 던지고 있는 것이다. 그는 남녀의 사랑을 왜 최하위 개념으로 표현한 것일까? 이 작품은 레오나르도의 그것과 마찬가지로 남녀의 생식기에 대한 표현들이 주를 이룬다.

그의 작품에는 성적 상징물이 지속적으로 등장한다. 그런데 뒤샹은 왜 그 수많은 레디메이드들 중에 도저히 아름다움이라곤 찾아보기 힘든 이 51개의 돌기가 있는 괴기스러운 병 건조기를 작품으로 선택했을까? 이 돌기들은 남근을 상징한다. 병이 거꾸로 걸렸을 때 병의 내용물이 조금씩 흘러나온다는 것은 뒤샹이 의도한 감성적 욕망의 분출로 볼 수 있다. 또한 이 돌기들은 성적인 상징성을 넘어

서 인간과 인간이 만드는 모든 것들이 결국 하나의 동격이라는 것을 이야기한다. 병 건조기는 시중에서 누구나 살 수 있는 대량 복제품이다. 복제품은 모두 같은 기능과 역할을 가진 동격의 존재이며, 51개의 돌기도 모두 같은 목적을 가진 동격이다. 따라서 인간이 가진 성적 욕망 역시 모두가 동격의 성격을 가진다. 이것이 바로 기존의 예술을 파괴하는 뒤샹의 기본 개념이다.

**마르셀 뒤샹 〈심지어, 그녀의 구혼자들에 의해 발가벗겨진 신부〉 일명 〈큰 유리〉** 1915~1923 (좌), 구혼자 영역 확대본 (우) | 여자와 남자의 사랑은 결국 플라톤의 말처럼 종족 번식을 위한 호르몬의 움직임일 뿐일까? 이 작품은 관람자에게 수많은 개연성과 상상의 여지를 남긴다.

**도슨트 톡**

❶ 신부의 영역에서 유리판의 왼쪽에 있는 기괴한 형태의 곤충 모양은 신부를 상징한다. 여러 개로 늘어져 분산된 기관들은 여성의 복잡한 생식 기관이다.

❷ 신부의 오른쪽에 보이는 구름 모양의 주물판은 신부가 품고 있는 성적 욕망이 구름처럼 퍼져 나간다는 것을 의미한다. 그 구름의 우측 밑에는 9개의 총알 자국이 있는데, 9명의 남성에 의해 이미 성적으로 관통을 당했다는 의미로 해석할 수 있다. 실제로 이 작품에서 위와 아래 영역이 소통하는 유일한 통로이다.

❸ 뒤샹이 '구혼 기계'라고 부른 9개의 수컷 주형은 '에로스의 매트릭스'라는 제목을 가지고 있고, 각기 직업과 신분에 맞춰 제복과 유니폼의 형태를 늘어뜨린 뒤 최종적으로 생식기처럼 상징화해 제작했다.

❹ 이 구혼자들의 달콤한 성적 욕망들은 7개의 원형 깔때기의 체sieve를 지나 초콜릿 분쇄기에 분쇄되어진다. 결국 9명이 다 같은 사랑이라는 이야긴가?

**마르셀 뒤샹** ① 〈병 건조기〉 1914, ② 〈오브제 다르〉 1951, ③ 〈여성 무화과 나뭇잎〉 1950 | 뒤샹은 레오나르도처럼 남근 선망penis envy적 상징성이 있는 레디메이드 작품을 많이 선택했다. 하지만 60대 중반에 선택한 레디메이드는 노화된 자신의 남성성을 이야기하는 듯 축 늘어진 형태를 선택하게 된다.

**도슨트**📋

❶ 뒤샹이 〈자전거 바퀴〉라는 레디메이드 작품을 최초로 전시했을 때 우리가 잘 몰랐던 또 하나의 레디메이드 작품이 있었다. 이 〈병 건조기〉는 총 51개의 돌기를 가지고 있는데 이것은 남근을 상징한다.

❷❸ 뒤샹은 60대 중반의 나이에도 성에 관련된 에로틱한 물건을 작품으로 남긴다. 〈오브제 다르Objet dard〉와 〈여성 무화과 나뭇잎Female Fig Leaf〉은 그가 가진 두 개의 성 정체성에 대한 이야기를 담은 듯하다.

　　　"예술가들이 사용하는 튜브 물감들은

　　제조된 생산물이자 이미 완성된 물건이다. 따라서 우리는

　이 세상의 모든 그림들은 '도움을 받은 레디메이드'이자

　　아상블라주assemblage라는 결론에 도달할 수 있다."

　　뒤샹의 이런 주장은 다소 논리 비약적일 수는 있으나 딱히 틀린 말도 아니다. 기원을 올라가면 모두가 동격이다. 우리도 역시 하나의 세포에서 분화된 존재가 아니던가! 어쨌거나 그가 말하고 싶었

던 것은 예술가의 화구가 대량으로 생산된 복제품이듯이 예술품의 제작 욕망도 사실은 모두 동격인 것을 의미하는 것이다. 그런데 그가 27세 때 선택한 51개의 남근과는 비교되게 64세 때 선택한 남근은 기능성을 잃은 채 축 늘어져 있다. 또한 다음 해 65세 때 전시한 〈여성 무화과 나뭇잎〉은 전통적인 여성용 음부 가리개의 의미를 가진다. 이 두 개의 작품은 로즈 셀라비의 외향적 · 정신적 변신처럼 그가 가진 양성적 성 정체성을 의미하는 양가적 상징성을 보여주려는 의도가 아닌가 생각해 본다.

### secret 2. '밀땅'의 고수

"내 취향을 없애는 것이 나의 취향"이라고 말했던 뒤샹은 예술적 취향만 그랬을 뿐 성적 취향에 있어서는 일반 사람들이 가질 수 없는 기묘함을 보여주었다. 로즈 셀라비나 남근 선호의 작품들에서는 자신의 퀴어적 성향을 그대로 드러냈다가 정작 자신의 성 정체성에 대해서는 은밀하고 비밀스러운 행보로 주변 사람들의 눈에 자신의 동성애적 취향을 알 수 있는 모든 단서를 완전히 숨기는 치밀한 모습을 보여준 것이다.

남자 뒤샹은 야성남 테리우스라기보다는 귀공자 스타일의 여성적 감성을 지닌 안소니에 가까웠다. 거기에 하나 더 추가! 그는 로맨틱한 가정적인 아버지상과는 거리가 먼, 여자들의 애간장을 태우는 '밀땅'에 최적화된 나쁜 남자의 유전자까지 가지고 있었던 것이다. 이렇게 뒤샹은 생물학적으로는 남성이면서도 여성들이 가지는

섬세한 감각을 보유하고 있었고, 냉정하고 쿨한 성격에 댄디한 패션 스타일을 무기로 뭇 여성들에게 애정은 보여주면서도 어느 정도 사랑의 추가 기울어져 가는 중요한 타이밍이 되면 얼음처럼 냉정하게 거리를 유지하는 고도의 연애 스킬을 가지고 있었던 것이다. 희소성의 법칙인가. 마초남만이 즐비한 당시의 시대 상황에서 여성들은 순정 만화에나 나올 법한 이 희귀하고 낯설고 기묘한 남자에게 빠져들지 않을 수 없었을 것이다.

그의 연애사를 분석해 보면 그만의 유니크한 매력은 스스로 만들어낸 것이라기보다는 자신이 본래 가지고 있는 성의 이중성에서 비롯된 자연스러운 발현이라고 볼 수 있다는 생각을 갖게 한다. 아마도 그는 나이가 들어갈수록 호르몬의 균형이 무너지면서 본래 가지고 있었던 자신의 성 정체성에 대한 혼란이 더욱더 가중되었을 것이 분명했다.

그도 그런 것이 그의 연애사와 성적 취향을 보면 그 당시의 보편적 남자들이 보여주는 사랑과 결혼 그리고 가족관과는 상당히 동떨어진 패턴을 보여준다. 뒤샹이 태어난 해인 19세기 말은 평균 수명이 매우 짧아서 보통의 수컷들은 종족 번식의 목적을 달성하기 위해 갓 성년이 되면 결혼을 하고 자손을 보았을 텐데 뒤샹은 불혹이 넘은 나이에 15세 연하인 리디 사라쟁 르바소르Lydie Sarrazin-Levassor라는 부유한 자동차 회사 상속녀와 첫 번째 결혼을 감행한다. 지금으로 따지면 환갑의 나이에 결혼한 셈이다.

짚신도 제짝이 있다고 했던가? 뒤샹도 자신의 이상형에 대한 매우 독특한 기준이 있었다. 그의 기준은 여자는 무조건 예뻐야 한다는

불쌍한 일반 수컷 남자들이 지닌 단순형 뇌 구조와는 전혀 다른 것이었다. 그는 자신의 이상적 미의 기준에 대해 이런 주장을 한다.

"난 여자의 개념은 못생겨야 한다고 생각한다. 마르셀 프루스트는 자신의 자전적 소설 〈잃어버린 시간을 찾아서〉에서 '고전적으로 아름다운 여자는 남자에게 상상력의 여지를 주지 않는다.'라고 말했다. 또한 그가 '어여쁜 여자들은 상상력이 없는 남자들에게 넘겨주자.'라고 말한 것처럼 나 역시 그의 말에 전적으로 동감한다. 내 경험상 못생기고 매력이 없는 여성들은 아름다운 여성보다 섹스를 더 잘한다. 섹스와 사랑은 전혀 다른 개념이다."

실제 그의 첫 아내인 사라쟁의 외모에 대한 주변 지인들의 증언에 따르면 "사라쟁, 그녀는 매우~ 뚱뚱합니다."라는 말이 매우 공손하고 완곡한 표현이었다고 전해진다. 예정된 수순이었을까? 한 집안의 남편이자 늦사위였던 뒤샹의 결혼 생활은 사실상 일주일 만에 끝나버린다. 이혼 사유는 간단했다. 뒤샹은 신혼여행 첫날부터 아내를 거들떠보지도 않고 밤낮을 체스를 연구하는 데만 골몰했고, 이에 충격을 받은 새 신부 사라쟁은 아침에 일어나 체스 판의 말들을 본드로 모조리 붙여 고정시키는 귀여운(?) 시위를 했지만, 이는 남편의 심기를 제대로 건드린 결과를 초래하게 되었다. 결국 신혼여행은 지옥 같은 분위기 속에서 끝나고 둘은 곧바로 별거에 들어가게 된다. 애초에 뒤샹은 그녀를 일반적인 헤테로 섹슈얼 성향의 남자가 느껴야 할 여자로 보지 않았던 것이다. 뒤샹이 결혼하기 전 무려 5년 동안 연인으로 지낸 메리 레이놀즈는 이런 상황을 지켜보

며 또 얼마나 충격에 휩싸였을지 아… 뒤샹이라는 남자 그는 정말 뼛속까지 나쁜 남자다.

그의 독특한 이상형의 기준보다 더 이상하고 기이한 것은 그가 그와 만난 모든 여성들의 털을 완전히 다 밀게 했다는 점이다. 이건 또 무슨 변태스러운 상상을 가지게 하는 충격적인 이야기인가? 불행 중 다행인 것은 그의 또 다른 독특한 취향이 롤리타 콤플렉스가 아닌 헤어 포비아, 즉 인간의 몸에 난 모든 털에 병적인 공포를 느꼈다는 것이다. 실제 뒤샹은 자기의 몸에 난 아주 작은 솜털도 허락하지 않았다. 그는 털을 더럽고 추한 것으로 보는 동시에 털이 있다는 것은 사람이 동물에서 아주 조금밖에 진화 못한 미개한 존재라는 것을 알려주는 치욕적인 징표라고 생각했다. 이쯤 되면 결벽증을 떠나 정신적 감정이 필요한 상황인 것 같다.

참으로 아이러니한 것은 그가 인류의 미술사에서 아카데미즘을 완전히 부숴버린 미술 진화의 혁신의 아이콘이었지만 털에 있어서는 고대 그리스의 이상적 미에 머물러 있는 사람이었다는 것이다. 고대 그리스 시대부터 19세기 신고전주의까지 등장하는 모든 '아프로디테나체로 표현된 신화 속 여신'들은 뒤샹의 미적 기준에 맞게 모든 피부에 작은 솜털의 흔적도 존재하지 않는다. 고대부터 이어져온 아카데미즘 작가들은 인간이 가진 털이 추하고 더러운 것이라고 판단했기 때문이다. 뒤샹도 그 부분은 그들과 철저하게 같았다. 그런데 그건 단지 회화적 개념이었을 뿐임에도 뒤샹은 현실에서마저 이를 실천한다. 그 희생양이 누구겠는가? 바로 그의 아내였을 것이다. 첫 번째 부인이었던 사라쟁의 머리가 그 시대에는 매우 드문 파격적인

**귀스타브 쿠르베 〈세상의 기원〉** 1819 (좌), **마르셀 뒤샹 〈에탕 도네〉** 1946~1966 (우) | 아프로디테의 이상적 미에 종지부를 찍은 쿠르베의 작품은 기성 미술계의 가식적 위선을 조롱한다. 이에 감복한 뒤샹도 쿠르베의 정신을 이어 그를 오마주하지만 자신의 성적 취향 때문에 사실주의의 일부 정신(?)은 가볍게 내던져 버린 것 같다.

쇼트커트였다는 점도 뒤샹의 취향에서 비롯된 것이다. 그의 이런 독특한 취향 때문일까? 그의 마지막 유작인 〈에탕 도네(Étant donnés)〉에 나오는 나부 역시 단 한 올의 털도 존재하지 않는다. 〈에탕 도네〉는 그 위대한 사실주의 화가 귀스타브 쿠르베의 작품 〈세상의 기원〉에서 영감을 얻은 작품이다. 유작 〈에탕 도네〉는 그의 성과 사랑 그리고 예술적 철학이 모두 담긴 작품이라 해도 과언이 아니다.

뒤샹이 죽는 순간까지도 공개하지 않았던 그의 마지막 유작은 그가 미술과 작별을 고한 뒤 약 20여 년 동안 제작한 필생의 역작이다. 이 작품에 등장하는 나체의 모델은 그의 마지막 여자 연인이자 그가 모든 인간 여자 중에서 유일하게 사랑을 구걸한 존재였다. 그녀가 어떤 존재였기에 그토록 도도하고 냉철했던 뒤샹이 '유일함'과 '마지막'이라는 타이틀을 그녀에게 선사했을까? 그녀의 정체가 무척 궁금하다.

동물의 세계처럼 인간에게도 천적이라는 것이 존재한다. 사랑도

**마리아 마틴스** | 브라질 현대 조각가, 시각 예술가이다. 그녀의 에너지 넘치는 눈빛과 강렬한 조각품에는 무언가 커다란 자아감이 느껴진다.

매한가지다. 냉혈한 같은 연애 포식자 뒤샹에게도 결국 사랑 천적이 나타나게 되며, 그의 철옹성 같은 연애 공식과 여성 편력은 한순간에 무너져 버렸다. 그가 사랑에 빠진 것이다. 뒤샹의 마음을 훔친 그녀는 치명적 팜므파탈적 외모와 아름다운 몸매 그리고 메두사의 매력을 동시에 소유한 7살 연하의 유부녀 마리아 마틴스Maria Martins, 1894~1973였다. 잠깐 뭔가 이상하다. 예쁘고 날씬…? 이건 뒤샹의 이상형과 정반대 아니던가!

그렇게 그녀는 지금까지 만나왔던 여자들과 궤를 달리하는 여자였다. 그 어떤 것에도 열광하지 않겠다고 자부했던 뒤샹은 사교적이며 자신만만하고 강인한 성격을 가진 브라질 유부녀의 아우라에 완전히 매료되었고, 천하의 연애 고수 뒤샹은 찌질남의 대명사로 변신해 마리아에게 절절한 사랑의 편지를 보내는 것도 모자라 가정이 있는 그녀에게 결혼까지 요구하지만 이번 상대는 달랐다. 여자 밀땅 대표 마리아는 뒤샹의 마음을 쥐락펴락 가지고 놀았다. 그녀는 뒤샹과 오랜 불륜 관계를 유지하면서도 "뒤샹, 내가 만나는 주지만 지금의 남편과 이혼하는 일은 절대 없을 것이다."라고 차갑고

단호하게 선을 긋다가 "처음부터 너는 내 삶을 윤택하게 해줄 애인 대행용 남자일 뿐"이라고 말하며, 결국 남편에게 돌아가고 만다. 뒤샹이 자신의 주변에 있는 여자들에게 천하의 나쁜 냉혈한이었다면 마리아는 이 나쁜 남자를 길들이는 더 나쁜 여자였던 것이다.

그런데 이 신비스러운 여인 마리아 마틴스와의 불륜에서 무언가 수상한 단서 하나가 발견된다. 그녀는 그의 마지막 작품에 등장한다. 뭔가 이상하다. 마르셀 뒤샹 그는 분명 1946년 유유자적한 보헤미안의 삶을 살기 위해 잘나가던 화가의 모든 길을 내려놓고 "체스나 한번 실컷 즐겨볼까?" 하며 어느 날 갑자기 화단에서 홀연히 사라진 시크한 예술가 아니던가! 그럼 모든 예술 창작 활동을 포기하고 체스 선수로 활동한 것은 모두 속임수였던 걸까? 그가 1946년 모든 작품 활동을 안 하겠다며 잠적했던 그 순간이 마리아를 만난 순간이었고, 그때가 바로 마지막 유작 〈에탕 도네〉를 비밀리에 만들기 시작한 시기였던 것이다.

그가 잠적한 1946년부터 이 은밀한 작업을 할 수 있었던 것은 치명적 매력을 가진 브라질 유부녀 조각가 마리아 마틴스와의 예술적 열애 때문이었다. 그녀는 1951년까지 무려 5년 동안을 뒤샹의 아파트에서 문을 걸어 잠그고 모델 겸 여사친이자 애인 겸 불륜의 상대, 그리고 〈에탕 도네〉의 협력자로서 함께 숨어서 일했다. 그녀와는 결국 결별했지만 작업은 계속 진행되었고, 그는 2년 뒤 뉴욕에서 마지막 회고전을 열 때도 마리아와의 콜라보작 〈에탕 도네〉에 대한 언급은 단 한마디도 없었다. 왜 이토록 비밀스러울까? 이 작품이 격하게 궁금해진다.

## secret 3. 뒤샹의 마지막 비밀 <에탕 도네>

일단 '매의 눈'으로 작품을 살펴보자. <에탕 도네>는 그의 마지막 비밀이었다. 1955년 68세의 나이가 된 그는 미국 시민권을 따고 1956년 베네치아 비엔날레에서 미국인 자격으로 출전해 대상을 받게 된다. 대상을 받는 그 순간까지도 <에탕 도네>는 비밀리에 작업이 진행되었다. 상을 받는 그 순간도 그는 이 작품에 대한 일체의

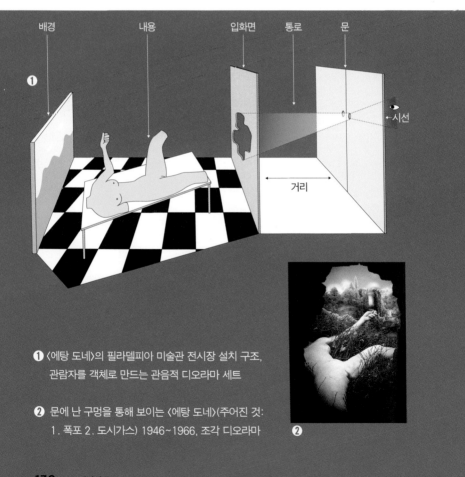

❶ <에탕 도네>의 필라델피아 미술관 전시장 설치 구조, 관람자를 객체로 만드는 관음적 디오라마 세트

❷ 문에 난 구멍을 통해 보이는 <에탕 도네>(주어진 것: 1. 폭포 2. 도시가스) 1946~1966, 조각 디오라마

언급을 하지 않았다. 이렇게 본다면 1968년 그가 81세의 나이로 사망할 때까지 약 23년간 〈에탕 도네〉를 제작했다는 이야기인데 도대체 이 작품의 정체는 무엇이란 말인가?

일단 이 작품은 천재 뒤샹의 필생의 역작이었던 것만큼은 확실하다. 기존의 모든 가치를 깨버리는 그의 작품들처럼 이 작품도 기존의 가치를 제대로 부숴버린 것이 하나 있다. 그것은 미술품이 그동안 지녀왔던 객체Object로서의 작품과 주체Subject로서의 관람자라는 도식을 단숨에 깨버리는 개념이었다. 쉽게 말해 〈에탕 도네〉는 작품과 관람자 사이의 관계에 있어 주객이 전도되는 상황이 발생한 것이다.

그렇다면 〈에탕 도네〉는 어떻게 주객을 전도시켰을까? 이 작품을 보기 위해서는 주체인 관람자가 전시된 벽면의 문에 있는 작은 두 개의 구멍을 통해 안에 있는 객체인 작품을 감상해야 한다. 그런데 문제는 여기에서 발생한다. 이 작품을 보는 순간 관람자는 주변의 시선을 의식하게 된다. 그림을 보라. 관람자는 졸지에 문 안쪽에서 적나라하게 다리를 벌린 채 누워 있는 마리아 마틴스의 나체를 구멍 사이로 훔쳐보는 관음증 환자가 된 것이다. 이때 놀란 관람자의 행동과 태도는 주변에 있던 또 다른 관람자들의 시선으로 들어오고 작품의 주체였던 관람자는 졸지에 객체인 작품이 되어 버린다. 발칙한 뒤샹이 마지막으로 〈에탕 도네〉를 통해 남기고 싶었던 메시지는 무엇일까?

이 작품을 알기 위해 먼저 통성명부터 시작해 봐야겠다. 제목이 왜 '에탕 도네'일까? 에탕 도네는 뒤샹 작명소의 마지막 말장난이다.

그런데 이번에는 리처드 머트 씨나 에로스 셀라비와는 달리 그답지 않게 조금 심각한 의미를 가진다. '에탕 도네'는 프랑스어 접속사로 '~로 주어졌을 때', '~ 때문에'라는 의미를 가진다. 접속사는 명사가 아니라서 완전한 뜻이 될 수 없다. 그런데 뒤샹이라는 자가 어떤 자인가? 이렇게 간단히 끝낼 사람이 아니다. 에탕과 도네를 따로 나누면 새로운 뜻이 나온다. Étant은 '존재', donnés는 '정해진'의 뜻이 되어 '이미 정해진 존재자'라는 의미가 된다. 이미 정해진 존재자? 고정된 존재? 무언가 그답지 않게 묵직한 한 방을 날린 것 같다. 그는 무슨 연유로 이런 제목을 지었을까? 다소 난해한가? 크게 어렵지 않다. 뒤샹의 말장난이 어디 한두 번이었는가. 먼저 그가 이야기한 '에탕' 즉 '존재'의 의미를 제대로 알기 위해 잠시 20세기 실존주의 철학의 거상 장 폴 사르트르의 도움을 청해야겠다.

사르트르는 자신의 저서 『닫힌 방』에서 그 유명한 "지옥은 바로 타인들이야."라는 말을 남겼다. 대다수의 사람들은 이 말을 "타인은 지옥이다."라는 단순명제로 받아들이지만 사실 이 말은 그리 단순히 해석해서는 안 된다. 왜냐하면 이 '지옥 같은 타인들'이 바로 우리라는 존재가 가지는 실존의 의미를 제대로 일깨워주는 역할을 하기 때문이다. 인간이라는 존재는 생화학적 유기물이자 영혼을 가진 존재로서 '오늘의 나는 어제의 나와 같지 않고 오늘의 나는 내일의 나와 같지 않은…' 매 순간 끊임없이 변하는 존재이다. 이렇듯 인간은 불변하는 고정된 사물과는 달리 자의식으로 움직이는 존재임에도 사르트르는 타인들이 '나'라는 자신을 아들, 딸, 손자, 아내, 남편처럼 하나의 고정된 대상으로 사물화해 나의 자유를 제한한다고 말

한다. 결국 사르트르의 입장에서 보았을 때 대자존재對自存在[1]인 인간을 즉자존재卽自存在[2]인 사물로 만드는 타인은 곧 지옥 같은 존재였을 것이다. 바로 이것이 즉자존재, 즉 '이미 정해진 존재자'라는 의미를 담은 에탕 도네가 관람객이라는 주체를 객체인 사물로 바뀌게 하는 타자의 시선을 만들어낸 것이다. 아직도 어려운가? 그럼 아주 단순하게 접근해 보자.

관람자란 무엇인가? 미술관에 들어오는 관람자들은 작품을 감상하고, 이해하며, 의미를 부여하는 절대적 주체이다. 이 관람자라는 주체가 없다면 〈에탕 도네〉라는 작품은 그저 각종 재료를 이용해 디오라마로 만들어진 물성만을 지닌 물체일 뿐이다. 그런데 주체인 관람자가 작은 구멍을 통해 작품을 관람하면서 타인의 시선에 의해 '관음증 환자'라는 고정된 사물이 되는… 즉 관람자가 작품이 되는 주객전도의 현상이 나타나게 되며 이때 타인은 〈에탕 도네〉를 관람하는 사람들을 작품의 일부로 사물화시킨다. 실존은 본질에 앞서는 것처럼 사유와 통찰을 할 수 있는 인간이 결국 사물화되는 것, 이것이 바로 뒤샹이 작품에 숨겨놓은 회화 전략이라고 볼 수 있는 것이다.

'후방주의'라는 말을 많이 들어 보았을 것이다. 공공장소에서나 사무실, 교실에서 한 번의 방심으로 그동안 쌓아왔던 이미지가 완전히 무너져 버릴 수도 있다. 나름 고상한 미술 인문학 책이라고 큰

---

1 대자존재란 '자신에 대한 존재'라는 뜻으로 인간은 자의식, 즉 '자기 자신에 대한 의식'으로 움직이는 즉 자유의지로 움직이는 실존적 존재라는 것을 말한다.
2 즉자존재란 '곧 자기라는 존재'라는 뜻으로, 풀어 말하자면 '그저 거기에 그 자체로 있을 뿐이다.'라는 뜻이며 의식 없이 본질로서만 존재하는 사물을 말한다.

맘 먹고 사서 봤는데 〈에탕 도네〉의 페이지를 여는 순간 이 다리 벌린 여성의 적나라한 나체를 보는 자신을 행여 뒤에서 누가 보지나 않았을까 하는 마음에 등골이 서늘해졌거나 흠칫 놀라 뒤를 두리번거리지 않았는가! 그렇다면 당신은 스스로가 대상화되고 사물화되게 하는 이 사진이 두려웠던 것이다. 왜냐? 이미 당신은 단 한순간만에 관음증 환자로 '이미 정해진 존재자'로 고정될까 두려웠기 때문이다. 걱정 말고 당당하게 책을 타인과 공유해도 좋다. 〈에탕 도네〉는 음란한 작품이 아니라 현대미술의 아버지이며 천재 중 천재인 뒤샹의 무려 23년 필사즉생必死則生의 심정으로 만들어낸 불후의 역작이기 때문이다.

이제 마지막으로 그의 작품이 왜 이토록 기묘하고 낯설고 독특했는지에 대한 해답을 찾기 위해 그의 정체성에 대한 이야기를 해보기로 한다. 그러기 위해서 먼저 그의 아바타 '로즈 셀라비'가 아닌 진짜 '퀴어 뒤샹' 그를 만나보자.

## 또 다른 성을 찾기까지

젊은 시절 여러 여자들과 연인 관계를 유지하고 결혼과 이혼 그리고 남성이 가진 성적 욕망의 표출과 유부녀와의 불륜만 놓고 본다면 뒤샹의 예술과 삶에서 나타나는 또 다른 자아alter ego와 남근 선망의 지향성 그리고 다양한 동성애적 코드와 달리 그의 삶은 지극히 평범한 일반적인 헤테로의 성적 취향으로 최종 귀결된다는 결

론이 도출된다. 실제로 수많은 미학자들은 "그가 '로즈 셀라비'라는 여자로 분장하여 과장된 몸짓으로 여성의 흉내를 내고 다녔다고 하여 그가 게이라는 것은 아니다."라고 단정 지어 말한다. 그는 마리아 마틴스라는 천적에게만 이성애적 사랑으로 굴복당했을 뿐 동성애적 성향에 대해서는 CIA가 놀랄 정도의 자기 보안을 철저히 지키다 생을 마감하게 된다.

인간의 마음속을 들여다볼 수 있는 것은 오로지 신의 영역일 것이다. 우리가 그의 마음속으로 들어갈 수는 없지만 그가 남긴 흔적은 그의 마음을 유추할 수 있는 단서로 남아 있다. 그가 자신의 퀴어적 경향을 숨길 수 있었던 결정적인 비결은 자신을 숨기는 냉정함이었다기보다는 여자와 남자 모두에게 성적 호감을 갖는 양성애자였기에 가능했을 것 같다는 생각을 해본다. 뒤샹의 성 정체성에 대한 결론은 이렇다. 그는 남자와 여자를 동시에 사랑하는 바이섹슈얼 퀴어이다.

뒤샹은 매우 비밀스러운 양성애자였고, 여성과의 관계를 형성하는 오랜 과정에서 오히려 자신이 남성적 성향이 아니라는 것을 스스로 깨닫게 되었다. 그는 왜 자신의 남성성을 부정했을까? 그의 내면 깊숙한 곳에서 우러나오는 또 다른 정체성을 스스로 부정하기 위해 오히려 더 댄디하고 스마트한 자신의 특성을 부각시켜 더 과한 이성애적 사랑에 탐닉하게 된 것이 아닐까? 앞서 언급한 대로 그는 수많은 여성과의 교제, 결혼과 재혼, 그리고 불륜과 난교 행위까지 서슴지 않으며 자신 안에 있는 또 다른 자아를 더더욱 매몰차게 부정했지만 또 다른 자아가 부르는 외침을 끝까지 부정하기는

힘들었을 것이다. 그리고 또 다른 자아가 자신을 지배하게 되었다는 사실을 깨닫게 되면서 서서히 남성으로서 가진 매력과 사회적 패권을 스스로 부정하는 단계에 이르게 된다.

유년기를 지배했던 어머니의 무관심이 어떤 식으로든 성적 취향과 결합이 되어 역으로 변질된 이성애의 성향을 그는 수많은 여성들과의 관계에서 자기만족과 반복된 헌신으로 보여 주었으며, 이 과정 속에서 얻은 부조화의 감정들은 그의 작품에 콤플렉스의 형태로 투영되었을 것이다. 이러한 자기 부정의 과정은 하루아침에 이루어지지 않았을 것이다. 그의 성 정체성의 변화에 대한 작품의 변화 추이를 시간의 흐름에 따라 정리하면 다음과 같다. 첫 번째 변화의 시그널은 입체주의적 여성을 재해체한 표현인 〈계단을 내려오는 누드 넘버 2〉로 시작되어 〈병 건조기〉 레디메이드 작품을 통한 남근성애적 표출로 확장되었고, 중장년이 되면서 무기력한 남근의 모습과 뒤이어 등장하는 여성의 생물학적 기관을 상징하는 레디메이드 작품들에서 나타나는 일련의 심적 변화의 표출이 그렇다. 결정적으로 그의 여성성에 대한 가장 강력한 동일시의 증거는 자신의 또 다른 자아인 로즈 셀라비의 정체성을 만든 것이었으며, 그가 중성적인 〈모나리자〉를 자신의 정체성에 대한 철학적 사유로 투영하여 다다스럽게(?) 재개념화한 것이 그러하다.

그가 작품을 통해 보여준 예술적 커밍아웃의 흔적은 그리 어렵지 않게 찾아볼 수 있다. 1938년 1월 17일 파리에서 열린 '초현실주의 전시회'에서 매춘을 주제로 한 16개의 여자 마네킹 전시에는 살바도르 달리를 비롯해 막스 에른스트, 후안 미로, 이브 탕기 등

초현실주의를 대표하는 7인의 거장들이 전시에 참여했다. 그런데 이 16개의 여자 마네킹 중 유일하게 중절모를 쓴 채 상의는 남자 정장 재킷과 조끼, 넥타이를 맨 셔츠를 입고[3] 하의는 실오라기 하나 걸치지 않고 적나라하게 벗겨진 이중적 성의 구조를 가진 마네킹이 하나 있었는데, 그 작품이 바로 마르셀 뒤샹의 작품이었다.

하기야 역대 미술 작가들 중에서 사회적 편견과 제도적인 위험 때문에 자신의 성 정체성을 숨기고 살아간 작가들이 어디 한둘이겠는가? 레오나르도가 자신의 성 정체성을 숨긴 경우는 정신적 트라우마에서 비롯된 것이지만, 뒤샹의 경우는 시대적 현실이 안겨주는 젠더로서의 현실적 고민과 자신이 가진 사회적 위치에서 고민이 컸을 것이다. 이는 아마도 지구상의 모든 잠재적 동성애자들이 가지고 있는 사회적 편견으로부터 자신의 성 정체성을 숨기는 것과 상통하는 것이다.

실제 당시 프랑스의 유명한 문화 인사들이나 이름이 알려진 공인들은 자신이 가지고 있는 사회적 위치와 체면치레를 위해서 혹은 맥주 안주처럼 대중의 입에서 씹고 뜯고 맛보고 즐기는 가십거리가 되지 않기 위해서라도 자신의 성 정체성을 감추는 게 더 합리적인 판단이라고 생각했을 것이다. 설사 그들의 모든 창작 표현물들에 자신의 성 정체성이 묻어 나왔다고 한들 작가 스스로가 "이건 그저 예술적 표현일 뿐 나와는 무관한 것이다."라고 말하면 그만인 것처럼 스스로 커밍아웃하지 않는 이상 누구도 단정 지어 개인의 성 정

---

3 이 여자 마네킹의 완벽한 상의 풀 옵션 정장은 뒤샹 자신이 평소 입던 옷이었다.

체성을 논할 수는 없는 것이다.

하지만 꼬리가 길면 밟히는 법, 많은 퀴어 문화 인사들은 자신의 성 정체성이 드러나는 것을 피할 수도 없었고, 설사 밝혀진다 한들 그 어느 누구에게나 그로 인해 특별한 해를 받는 사람 또한 없었기 때문이다. 뒤샹의 비밀스러운 성격처럼 그가 남성 애호가라는 결정적 단서를 그의 입을 통해 들을 수는 없었다.

1912년부터 더 이상 그림을 그리지 않다가 1918년 마지막 단 한 점의 그림을 그리고 회화와 완전히 결별한 이후 그는 몇 점의 개념미술을 간간이 내놓았을 뿐 미술가로서의 삶은 그의 관심사 밖에 있는 듯했다. 앞서 소개한 〈에탕 도네〉라는 종합개념미술 선물 세트를 제작하기 전 1923년부터 1946년까지 23년간 뒤샹은 아무런 작업도 하지 않은 채 오로지 체스에만 몰두한 것으로 세상에 알려져 있다.[4] 실제로 그가 공을 들였던 건 체스가 맞다. '삶은 곧 예술이다.'라는 말을 행동으로 실천한 것이 체스니까 말이다.

그는 미술가로서의 유명세는 별 신경 쓰지 않고 프로 체스 국가대표가 되어 프랑스와 미국을 오가며 수많은 대회에 출전했고, 1932년 8월에는 프랑스 체스 토너먼트에서 우승까지 하였다. 그는 그 후로도 프랑스 체스협회 대표위원으로 갖가지 공식 행사에 모습을 나타낸 바 있다. 이러한 생활 방식에서 보이듯 어느 순간 〈에탕 도네〉만을 마음에 둔 채 일절 다른 작품은 제작하지 않고 체스 클럽에서 시간을 보내고 그곳에서 성적 파트너를 찾았을 것은 뒤샹의

---

4 남자 뒤샹은 체스에 올인했지만 그의 또 다른 여자 분신 '로즈 셀라비'는 오직 숙녀들만을 위한 기능성 드레스를 디자인하는 등 예술가로서의 활동을 계속 이어나갔다.

동성애스러운 예술적 삶을 잘 알고 있는 주변인들이 생각하기에도 충분히 개연성이 있는 주장이다.

레오나르도가 자신의 성 정체성에 대한 암시를 작품에만 남기고 정작 동성애자로서의 자신을 입증할 수 있는 법망을 모두 피해갔지만, 그의 노트를 치밀하게 연구한 위인 저격수 월터 아이작슨은 그를 '호모섹슈얼 퀴어'라고 결론 내렸다. 필자도 뒤샹이 퀴어라는 점을 입증하는 데 법정에서 효력을 발휘할 강력한 물증은 없다. 하지만 그의 성장 배경과 예술적 행보 그리고 은밀히 숨겨온 사생활을 검토해본 결과 뒤샹은 바이섹슈얼 안드로진Androgyne[5] 퀴어라고 결론지었다.

그의 작품과 삶 속에서 나타나는 동성애적 시그니처들은 뒤샹이라는 한 인간의 미스터리를 열 수 있는 단서이자 그의 작품 세계를 진심으로 이해할 수 있는 하나의 시사점이 되었다. 그래서 '퀴어'로서의 삶은 곧 대가들의 예술 코드를 푸는 가장 강력한 열쇠라고 할 수 있는 것이다.

---

5 안드로진이란 그리스어에서 남성을 의미하는 접두사 안드로(Andro-)와 여성을 의미하는 진(Gyne)이 합쳐진 용어로, 생물학적이고 육체적인 개념이 아닌 문화적이고 심리적인 양성이 섞인 하나의 젠더를 가진 사람을 의미한다.

# 다섯 개의 샘으로 보는 미술사

신고전주의의 샘부터 뒤샹의 샘까지 톺아보자.

❶ 앵그르 〈샘La Source〉 1856
❷ 쿠르베 〈샘The Source〉 부분도 1853
❸ 부그로 〈샘At The Fountain〉 1897
❹ 샘표간장의 〈샘〉 Since 1964
❺ 뒤샹 〈샘The Fountain〉 재현작 1964

회화부터 간장 그리고 소변기까지 모두 다르지만 제목은 다 샘,샘,샘,
샘,샘이다. 5개의 샘Fountain을 통해 서양 미술사 전반을 이해할 수 있을까?
충분히 가능하다. 중학생 시절 교과서에서 앵그르의 〈샘〉을 처음 만났을

때 '작품의 제목이 왜 샘일까?' 생각해 보았다. 하지만 그 누구도 속 시원하게 설명해 주는 이는 없었다. "쌤~~ 샘이 뭐예요?"라고 물어봐도 선생님은 "이건 샘이야. 고대 그리스의 가장 이상적인 미적 요소만 모아 그린 신고전주의 작품이지."라는 곰브리치 미술 백과사전식 답만 앵무새처럼 되풀이해 줄 뿐이었다. 졸업 이후에 또 다른 샘을 만나게 되었지만 역시 시원하게 이를 설명해 준 사람은 없었다.

그러다 문득 필자의 어릴 적을 회상하다 보니 마가린에 비벼 먹던 간장이 떠올랐다. 그 간장의 상표 이름은 '샘표간장'이었다. 샘표간장의 '샘泉'을 보고 앵그르의 〈샘〉이 단순한 모델의 이름이 아닐 거라 생각한 뒤 도서관에 가서 제목을 찾아보았다. 막연한 추정이었지만 역시 예상이 맞았다. 앵그르의 〈샘〉은 모델의 이름이 아니었고, 프랑스어로 'La Source' 원천源泉의 의미였으며, 샘표간장의 샘泉과 같은 의미였다. 그런데 그건 그렇다 치고 뒤샹의 소변기는 왜 또 〈샘〉인가!

① 앵그르의 〈샘〉부터 알아보자. 앵그르는 신고전주의 작가이다. 그런데 이 모델은 2차 성징이 지났는데 왜 털이 없을까? 뒤샹이 헤어 포비아인 것처럼 이 모델도 같은 결벽 증세가 있었던 걸까? 이 질문의 답은 고대 그리스의 이상적 아름다움의 기준에서 털은 추함이라고 판단했기에 그리스 신봉자 앵그르는 당연히 어명에 따라 여성 모델의 털을 제거했다. 그런데 털은 정말 추한 것이고 뒤샹의 말대로 진화가 덜 된 증거일까? 절대 아니다. 털은 우리라는 인간종이 지구라는 행성의 현재 기후와 환경에 맞춰 살아가기에 최적화된 있는 그대로의 아름다운 선물이다.

그래서 이러한 구시대적 발상을 없애려고 했던 것이 앞서 사실주의 화가 귀스타브 쿠르베이다. 사실주의 화가들은 기존의 위선적 아름다움을 모두 깨버리고 인류의 회화를 드디어 현실의 세계로 완전히 돌려놓았다. 뒤샹이 "회화는 죽었다."라고 말한 것처럼 ③ 부그로의 〈샘〉은 지극히 인위적이고 꾸며진 아름다움일 뿐이다. 보기는 좋지만 뒤샹에게 이런 그림

들은 아마도 '식상하고 고루함 그 자체'였을 것이다.

이렇게 보았을 때 신고전주의 작가들이 만들어낸 〈샘〉을 바라보는 뒤샹의 표정은 아마도 역으로 가소로움이나 조롱의 표정이었을지도 모른다. 아카데미즘의 가식과 거짓말에 식상한 그는 오히려 쿠르베의 〈세상의 기원〉에 나타난 새로운 개념에서 큰 영감을 얻었을 것이다. 뒤샹의 뮤즈 ② 쿠르베의 〈샘〉에서는 지극히 현실적 몸을 가진 동네 아낙네가 샘물로 목욕을 하는 뒷모습이다. 이 그림을 보고 나폴레옹은 비도덕적이라며 그림에 채찍을 휘갈겼다지만 우린 이 사실적인 모습에 더 깊은 감동과 아름다움을 느낄지도 모른다. "회화는 죽었다."는 말은 곧 신고전주의의 죽음을 의미하는 말이다. "아카데미즘의 장인 정신은 그렇다 쳐도 시기적으로 이건 좀 너무 심하지 않냐?"라고 말하면서 "차라리 나오지 말았어야 될 주의였다."라고 말하는 양심적인 비평가도 있다. 팝아트 작가 래리 리버스는 신고전주의에 대해 "거울을 들고 있는 것 같은 미술에는 흥미가 없다."고 말했다. 격하게 공감한다.

그런데 ④ 샘표간장의 샘은 또 뭔가? 샘의 뜻은 땅속에서 솟아오르는 물을 의미한다. 그런데 ⑤ 뒤샹의 〈샘〉은 소변기이므로 물이 거꾸로 솟아오를 리도 만무할뿐더러 뒤집혀 있기까지 하다. 아마도 이건 남성의 체액이 밖으로 나와 소변기가 이것을 받아준다는 중의적 해석이거나, 나아가 소변기를 통해 여성의 성적 상징과 욕망을 상징하는 다양한 알레고리를 가지고 있는 게 아닐까 생각해 본다. 뒤샹의 〈샘〉을 음란하고 외설적이라고 말했던 심의위원들이 떠오르는가? 그들도 결국 뒤샹에게 제대로 낚인 거다.

이렇게 다섯 개의 〈샘〉을 통해 말하고자 한 최종 결론은 뒤샹의 레디메이드 미술에 대한 개념이다. 그는 예술가가 직접 자기 손으로 작품을 만들었는지는 중요하지 않고, 작가가 물체를 선택해 새로운 의미를 부여하는 것이 중요하다고 주장했다. 즉 소변기는 일상생활에서는 소변을 보는 용도로 사용되지만 작가에 의해 선택되어 전시회장에 놓임으로써 생

활용품으로서의 본래 기능은 정지되고 예술품으로서 새로운 물체로 다시 태어나게 되었다는 것이다. 기존 회화에서도 기성품인 물감을 사용하지 않는가! 뒤샹은 기성품 물감 대신 기성품 소변기를 사용했을 뿐이다. 이제 모든 설명은 끝났다. 아직도 〈샘〉을 쓰레기라고 생각한다면 모든 선택은 결국 본인의 몫이다. 다만 한 가지 확실한 것은 개념 미술은 결국 개념 있는 사람만이 이해할 수 있다는 것이다. 그래도 부족한가? 그럼 다음 페이지를 보자.

미포를 위한 특별한 만담
## 개념의 가치는 얼마일까

"난 그래도 뒤샹의 소변기가 이해가 안 간다."는 '미포<sub>미술 포기자</sub>'님들을 위해 작가 마르셀 뒤샹을 직접 소환했다. 이 만담을 끝으로 여러분은 현대미술을 대변하는 도슨트가 될 수 있을 거라 기대한다. 그럼 질문을 시작해 보자.

**미포**: 초면에 죄송합니다만, 솔직히 전 아직도 당신의 소변기를 이해 못하겠어요.

**뒤샹**: 그렇군요. 그런데 50년 만에 세상에 나와 보니 세상 참 신기합니다. 나를 추종하는 후배들이 이 정도로 많은 것도 놀랍고, 내 소변기가 전 세계의 모든 교과서에 나올 줄은… 허허.

**미포**: 선생님이 유명한 건 충분히 알고 있는데, 저는 왠지 영….

**뒤샹**: 제 작품이 어려운가요? 아니면 알고 싶지 않은 건가요?

**미포**: 이왕 이렇게 된 거 툭 까놓고 이야기하면 전 가치를 못 느끼겠어요.

**뒤샹**: 아! 그럴 줄 알았어요. 100년 전에도 똑같은 말을 들었는데 여기서 또 듣게 되네요. 안 그래도 여기 와보니 재미있는 친구가 하나 있던데, 그 친구 세상에 왔다가 많은 것을 남기고 황급히 떠났더군요. 그 친구 이야기를 잠깐만 한다면 이해가 더 빠를 듯한데….

**미포**: 누구를 이야기하시는 건지?

이 둘의 공통점을 알면 드디어 뇌에 개념 장착 끝!!

**뒤샹**: 스티브 잡스라는 친구인데….

**미포**: 뒤샹님, 죄송한데 그분은 지금 제가 사용하는 아이폰과 사고 싶은 맥북을 만드시고 떠난 분이세요. 세계 최초로 3D 애니메이션을 만드신 분이라고요.

**뒤샹**: 그래서 그 친구를 이야기하려고 하는 겁니다. 방금 그 친구가 아이폰과 맥북 그리고 〈토이 스토리〉를 만들었다고 했는데, 그가 만들었다는 개념은 뭐죠?

**미포**: '만들었다'의 개념요? 스티브 잡스를 잘 모르시나 본데 그는 세계 최초로 터치폰을 만들고, 애플 컴퓨터의 하드웨어와 소프트웨어를 만드는 것으로 끝나지 않고 모든 제품에 혁신적인 디자인까지 만들어 냈죠.

**뒤샹**: 어? 내가 알기로는 그가 직접 만든 건 하나도 없던데?

**미포**: 네? 만든 게 없다뇨?

**뒤샹**: 안 그래도 흥미로운 친구라 내가 뒷조사를 좀 해 봤는데 그 사람, 지금 말로 '컴맹'이었던데?

**미포**: 스티브 잡스가 컴맹이라니요, 무슨 가당치도 않은 말씀을. 그분은 자기 양아버지 차고에서 손수 애플 컴퓨터를 만들어 IBM과 HP까지 씹어버리신 분인데….

**뒤샹**: 미포님, 그 친구가 컴퓨터 공학과 출신이 아닌 건 알고 있나요?

**미포**: 그의 전공이 컴퓨터가 아니었다고요? 그건 금시초문인데요?

**뒤샹**: 그 친구 리드대학교 철학과 중퇴 출신이고, 그나마 도강으로 들은 수업은 몽땅 그리스 철학과 인문학 수업이 다더군요.

**미포**: 아, 그런가요? 철학과 출신이구나. 그런데 그게 뭐 중요한가요. 애플을 창업하고 그 모든 것을 만든 게 중요한 거지… 그리고 그게 이 대화의 목적과 무슨 연관성이 있는지 잘 모르겠네요.

**뒤샹**: 그러니까 하는 말입니다. 스티브 잡스라는 친구는 실제로 애플 제품을 직접 만든 건 하나도 없어요. 그는 애플의 공동 창업자일 뿐 재직 시절 단 한 줄의 프로그램 코드도 짠 적이 없어요. 그리고 하드웨어를 설계했다고 하는데 그는 엔지니어가 아니라서 컴퓨터를 직접 만들지도 못했어요. 아~ 그리고 디자인! 그것도 직접 만들었다고 했는데 그는 디자인 자체를 할 줄도 몰랐던 사람이에요.

**미포**: 네? 그럼 터치폰 기술도 그가 만든 게 아니라는 말인가요?

**뒤샹**: 알아보니 그 아이폰의 터치스크린 기술은 제가 살아 있을 때인 1960년에 영국의 존슨E. A. Johnson 박사가 이미 만들어낸 기술이에요. 터치스크린 컴퓨터도 HP가 1980년대에 HP-150으로 처음 세상에 내놓았고요.

**미포**: 아, 그런가요? 도저히 믿기 힘드네요. 전 스티브 잡스가 그래도 뭔가 하지 않았을까 생각했었는데… 그래도 기술 개발에 조금은 관여하지 않았을까요? 그런데 이거 무슨 정확한 근거라도 있는 말씀이신지… 가짜뉴스 아닌가요?

**뒤샹**: 허헣, 가짜뉴스? 당사자들에게 직접 듣고 알았어요. 모든 기술적인 부분은 스티브 워즈니악이라는 친구가 다 도맡아 했고, 디자인은 변기 디자인하던 조너선 아이브란 친구가 했다고, 그 친구들이 자기 입으로 직접 말해 주더군요.

**미포**: 아니, 그럼 스티브 잡스는 도대체 뭘 한 거죠?

뒤샹: 개념요.

미포: 개념요? 그게 단가요?

뒤샹: 그게 다라뇨? 잡스가 가장 중요한 일을 한 겁니다. 그는 엔지니어도 아니고 프로그래머도 아니며 디자이너도 아니었지만 진정 사람들이 원하는 것이 뭔지 정확히 알아냈고, 기존의 기술들과 이를 실현할 수 있는 실력 있는 사람들을 모아 자신의 개념을 현실로 만들어 냈잖아요. 잡스의 상상력은 결국 현실이 된 겁니다.

미포: 아… 충격이네요. 그건 오늘 처음 알게 된 사실입니다.

뒤샹: 그리고 그 친구, 100년 전에 내가 한 말과 똑같은 말을 남겼던데?

미포: 혹시 "Think Different?" 다르게 생각하라?

뒤샹: 네, 맞아요. 그런데 "다르게 생각하라."보다는 "틀리게 생각하라."가 맞는 말 같은데, 그리고 "Simple is always right." 단순한 것은 언제나 옳다도….

미포: 조금은 이해가 갈 것 같아요. 기술도 중요하지만 그 기술을 융합하고 혁신적인 사고로 새롭게 만들 수 있는 개념, 그 개념을 말하는 거군요.

뒤샹: 그렇죠. 그의 진정한 능력은 개념입니다. 그 수많은 다재다능한 사람들을 모아 자신의 개념 하나만으로 세상을 바꾸는 기획력, 그리고 인재를 알아보는 능력과 기존의 기술들을 조합하여 자신의 새로운 개념으로 재창조하는 철학적 심미안 바로 그것이 그 친구의 진짜 능력입니다.

미포: 이제 이해가 갑니다. 그런데 정말 딴지 거는 게 아니고, 작가님의 개념은 사실 어디 딱히 쓸데가 없는 레디메이드 예술품일 뿐이라 그게 자꾸 걸립니다.

뒤샹: 좋은 질문입니다. 실용적 가치가 없다는 말이죠? 그런데 미포 씨가 메고 있는 가방의 브랜드가 샤넬이군요. 그 샤넬이라는 상표 이미

지는 어떤 실용적 가치가 있나요? 그 가방은 10분의 1가격으로도 충분히 똑같은 제품을 만들 수 있습니다. 사실 당신은 가죽보다는 샤넬이라는 개념의 가치를 산 겁니다.

**미포:** 음…. 어… 음…. 하긴 이 작은 마크가 없으면 그 거금을 주고 살 이유가 없죠. 아, 이제 좀… 이해가 갑니다.

**뒤샹:** 이래도 이해가 안 간다면 그 사람은 '미포미술 포기자'가 아니고 '미포미술 포비아'인 거죠. 그분들은 그냥 죽는 날까지 예술과는 담을 쌓고 사시는 게 속 편합니다. 미술품을 보는 것보다 먹방 유튜브를 한 번 더 보는 게 더 행복한 거니까요. 인간의 가치란 과연 무엇일까요? 오히려 내가 더 묻고 싶네요.

**미포:** 아! 이… 인간의… 가치… 이제 알겠습니다. 당신의 가치를….

**뒤샹:** 미포님은 최소한 저에 대해서는 미포가 아닌 도슨트의 입장에서 사람들에게 말씀해 주실 수 있을 것 같은데… 맞나요?

**미포:** 제가 그럼 뒤샹님의 도슨트?

2013년 크리스티 경매 〈루치안 프로이트에 관한 세 가지 연구〉 1억 4200만 달러(약 1613억 원)

# 프랜시스 베이컨

"나 이제 '침팬지'로 돌아갈래~~ 우워어어억~~~"

인간을 베이컨처럼 썰어버린 현대미술의 이반아

# 조커가 사랑한 화가,
# 프랜시스 베이컨

삶 자체가 비극이었다. 그럼에도 그가 예술의 새로운 길을 개척한 것은

고통과 두려움의 자기 고백 때문이었을 것이다.

그에게는 이것을 가능하게 할 강력한 무기가 하나 있었으니

그건 바로 '더 이상 잃을 게 없는 삶'이라는 독특한 예술혼이었다.

"진짜가 나타났다! 뭉크의 〈절규〉는 잊어라. 초특급 버라이어티 엽기, 잔혹, 공포 어드벤처 블록버스터, 프랜시스 베이컨!"

무슨 신작 영화의 홍보용 캐치프레이즈 같은 이 구호는 '현대미술의 전복자' 프랜시스 베이컨Francis Bacon, 1909~1992을 설명하기 위해 필자가 지어낸 말이다. 도대체 그는 어떤 사람이기에 이 표현으로도 그를 설명하기가 부족하다는 생각이 들 정도일까? 그를 상징하는 수식어는 참으로 다양하다. 악마의 화가, 사도마조히즘, 소호Soho의 노름꾼, 지상 최고의 알코올 중독자, 불쾌한 괴물, 신성한 괴물, 소돔Sodom인의 절규, 자발적 매춘부. 듣기만 해도 그의 삶은 소름 돋는 상상의 나래를 펼치게 한다.

하지만 이것도 양호한 것이다. 그는 그를 처음 만나는 기자들에게도 "나는 고기 분쇄기에서 갈려 나온 썩어 문드러진 역겨운 존재이다."라며 '셀프 디스'까지 시전한다. 이쯤 되면 이미 인간이기를 포기한 것 같은 사람이지만 그는 현재 영국에서 터너 이후 최고로

존경받는 화가이자 전 세계의 수많은 미술 비평가들에게 인류 역사 상 가장 위대한 화가로 추앙받고 있다. 그리고 허구가 만든 최고의 염세주의자 '조커'가 유일하게 인정한 화가이다. 도대체 그의 정체 는 뭘까?

"베이컨, 그는 막살았다. 나는 자신 있게 말할 수 있다. 그의 인 생은 막장 인생의 끝판이었다." 국내뿐 아니라 해외의 미술 전문 사 이트 및 학술 기사를 둘러보다 보면 가끔 프랜시스 베이컨에 대한 이런 매우 자극적이고 무책임한(?) 소개 글들을 심심치 않게 접하 게 된다. 그렇다면 나도 자신 있게 말할 수 있다. "당신은 얼마나 고 귀하기에 그의 삶을 함부로 말하는가!"라고 말이다. 나는 베이컨을 막살았다고 말하는 일부 고상한 미술 평론가들에게 어느 시인의 말 을 빌려 이렇게 말하고 싶다. "연탄재 함부로 차지 마라. 너는 누구 에게 한 번만이라도 뜨거운 사람이었느냐!"

## 연탄처럼 뜨겁게 살다 간 영혼

프랜시스 베이컨! 그는 어느 누구에게도 털끝 하나 피해를 준 적이 없다. 그가 세계의 주목을 받고 유명세를 치르던 그 순간에도 가식의 가면을 쓰고 자신을 포장하지 않았으며, 있는 그대로의 자 신을 인정하고 자신이 가던 길을 묵묵히 걸어갔다. 그는 오직 그만 이 해낼 수 있는 예술혼을 연탄처럼 뜨겁게 불태우다 떠난 사람이 었다. 이제 그의 육신은 한 줌의 흙으로 돌아갔지만 그의 영혼은 아

직도 뜨거운 온기로 남아 '자신의 피로 작품을 만들어낸 마크 퀸', '개인적 상처와 치부를 예술로 승화시킨 트레이시 에민', '죽음에 대한 성찰을 표현한 데미안 허스트'와 같은 지금의 현대미술을 지배하는 세계적인 미술가들을 만들어냈다.

일부 사람들의 눈에는 '딱 하루만 산다는 심정으로 자신의 살점을 뜯어내 인생이라는 캔버스에 으깨서 뭉개버린' 듯한 그의 이드id 적인 삶에 심한 불쾌감을 느낄지도 모른다. 하지만 그가 화폭에 담아내었던 그 수많은 고통의 형상들이 품고 있는 비극들을 하나하나씩 알게 된다면 우리는 그를 단순히 관음적 호기심이나 측은한 동정심으로 바라보지 않고, 그가 우리에게 남기고자 했던 실존의 성찰에 대한 메시지를 분명 이해할 수 있을 것이다. 그가 있는 그대로의 삶을 그림으로 남기고 떠난 것처럼 우리도 있는 그대로의 그를 만나봐야 한다. 그러기 위해서 먼저 그와 통성명부터 해야겠다.

그의 이름에서 가장 먼저 떠오르는 건 뭘까? "설마 우리가 즐겨먹는 고기 '베이컨'?" 놀랍게도 이는 틀린 말이 아니다. 과거 잘나갔던 베이컨이라는 가문은 자신들의 문장에 돼지를 사용했기 때문에 염적해 훈연한 가공육은 베이컨이 되었다. 그리고 베이컨 가문 하면 누구나 떠오르는 또 하나의 이름이 있을 것이다. 맞다! "아는 것이 힘이다."라는 명언을 남긴 그 위대한 현대 철학의 아버지 프랜시스 베이컨이다.

그렇다면 17세기를 풍미한 위대한 철학자 프랜시스 베이컨이 수 세기 뒤에 환생해 화가로 다시 태어났단 말인가? "여보쇼, 이 책이 작가의 삶을 다루는 미술 인문학 책이지 무슨 판타지 소설입니

까?"라며 질타할지 모르겠으나 놀라운 것은 이 말 또한 틀린 말이 아니라는 것이다. 당최 이게 무슨 소리인가! 그럼 그가 진짜 다시 화가로 환생했다는 말인가?

놀랍게도 이 또한 완전히 틀린 말은 아니다. 20세기를 대표하는 퀴어 화가 프랜시스 베이컨은 17세기 근대 철학을 대표하는 프랜시스 베이컨1561~1626의 배다른 형인 니컬러스 베이컨의 직계 후손이다. 즉 같은 부계의 피가 흐르고 있는 동명 혈족인 것이다. "피는 속일 수 없다."라고 했던가! 이 둘은 성장 배경만 다를 뿐 같은 이름처럼 유사한 유전적 공통분모를 가지고 있다. 그 첫 번째는 '동물의 사체와 죽음'이라는 공통분모이다.

철학자 베이컨은 우연히 눈 속에서 푸른 풀이 자라는 것을 보고 자신의 귀납법을 실험으로 실천하고자 닭의 사체를 가져와 배를 가르고 눈을 채운 뒤 부패해 가는 닭에게서 새로운 생명의 기원을 찾

FRANCIS BACON
1561-1626
1909-1992

**철학자 프랜시스 베이컨** (좌), **화가 프랜시스 베이컨** (우) | 17세기의 베이컨은 근대 철학과 과학으로, 20세기의 베이컨은 현대미술로 최정상에 오른 '퀴어'였다.

**도슨트** 베이컨가의 유전자는 총명했다. 철학자 베이컨은 철학과 과학의 끝을 향해 날아갔다. 그가 남긴 『수상록Essais』은 현재 인류의 모든 철학과 지혜를 담아 삶의 문제에 대한 혜안을 제시한 불후의 경서經世書로 남아 있다. 그 문학적 피가 어디 가겠는가! 화가 베이컨도 어둠의 고통과 환락 사이에서 부유하면서도 책 읽기만큼은 게을리하지 않았다.

고자 했다. 그는 장시간을 포기하지 않고 이 차가운(?) 실험을 하다가 결국 폐렴에 걸려 사망하게 된다. 그의 후손인 화가 베이컨도 어려서부터 천식이 심해 모르핀을 달고 살았고, 말년에는 신장 제거로 몸이 쇠약해진 상태에서도 포기하지 않고 자신만의 동물적 회화 실험을 하다가 폐렴으로 사망한다.

조금 약한가? 이제 시작일 뿐이다. 두 번째는 철학적 사상의 공통분모이다. 이 두 베이컨이 인간을 대하는 철학적 태도는 놀라울 정도로 유사한 면이 있다. 철학자 베이컨은 인간이 가지고 있는 네 개의 우상<sub>종족의 우상, 동굴의 우상, 시장의 우상, 극장의 우상</sub>을 버리자고 했는데, 이는 '지구가 우주의 중심'이라는 인간의 오만과 자연을 인간화시키는 종족적 우월감을 버리고 허상과 관습의 편견을 깨자는 철학이었다. 화가 베이컨도 마찬가지다. 인간이 만들어낸 종교적 권위의 허상과 인간이 동물보다 우월하다는 편견을 깨고 인간도 결국 동물과 같은 고깃덩어리에 불과하다는 철학을 화폭에 담아낸 것이다. 그리고 이 둘의 결정적인 세 번째 공통분모는 화가 베이컨이 남성 동성애를 지향한 퀴어였던 것처럼, 철학자 베이컨도 모든 이들에게 공공연하게 알려진 '퀴어'였다는 것이다.

## 가혹한 삶은 나의 그림이다

일반―般인들이 이반異般인들을 만드는 공통된 주장이 하나 있다. 퀴어들은 정작 자신이 진짜 퀴어가 아님에도 사회적 영향을 받아

신이 부여한 본연의 성과 자연의 섭리 자체를 어기고 사탄의 죄악을 저지르고 있다는 주장이다. 그런데 이 주장이 기독교적 편견이 만들어낸 뇌피셜인 것은 유년기의 베이컨이 그 어떤 사회적 영향을 받을 수 없는 환경에서 자신의 성 정체성이 남과 다르다는 것을 깨달았다는 사실 때문이다. 프랜시스 베이컨의 동성애는 과연 사회적 환경이 만든 사탄의 저주일까? 이는 전혀 근거 없는 주장이다.

그는 아일랜드 더블린의 커다란 시골 농장에서 유년기를 보냈다. 유년 시절 심각한 만성 천식 때문에 모르핀을 투여하며 살아간 유약하고 어린 영혼이었지만 자신의 성 정체성과 그에 따른 관능이 어디로 가야 할지는 본인 스스로가 정확히 알고 있었다. 유년의 베이컨이 자신에게 동성애적 성향이 있음을 처음 깨닫게 되었을 때 자신의 이 비밀스러운 변화를 맨 먼저 보여줘야 할 사람은 유일하게 자신을 보호해줄 부모였을 것이다. 하지만 자신이 가진 성 정체성의 자연스러운 변화가 용서받지 못할 거대한 죄라는 것을 깨닫게 되는 시간은 그리 오래 걸리지 않았다.

애석하게도 정통 보수의 교육관을 가진 농장주 아버지는 이 어린 아들의 성적 혼란과 아픔을 어루만져 주기는커녕 이 모든 것들이 사탄의 저주에서 비롯된 것이라 생각하게 된다. 어린 베이컨은 부지불식간에 인간이 저질러서는 안 될 중죄를 짓게 된 것이다. 그에 대한 아버지의 형벌은 가혹했다. 베이컨이 조금이라도 동성애적 성향을 보일 때마다 그는 농장의 하인들을 시켜 어린 베이컨에게 채찍질을 하게 하였다.

타고난 걸 어쩌랴! 그는 그를 채찍질하는 하인과도 성관계를 맺

게 되었고, 이를 안 그의 아버지는 이 어린 소년을 더 가혹하게 채찍질하였다. '채찍질'이라는 게 말이야 쉽지 고대에 시작된 구시대적 형벌로 죽음에 이를 수 있는 태형이다. 그러던 어느 날 아들 베이컨이 자신의 농장에서 일하는 마부와도 관계를 맺은 사실을 알게 된 아버지는 그 벌로 그 마부를 불러 채찍으로 더 무자비하게 그를 내려치게 했다. 살점이 뜯겨 나가는 고통 속에서 닭똥 같은 눈물을 흘리며 그의 마조히즘은 점점 더 괴물처럼 커져 갔을 것이다. 그래서인가 수많은 심리학자들과 예술인들은 이 매정한 아버지를 '실패한 조련사'라고 불렀다.

베이컨이 16세가 되었을 때 어머니의 속옷을 입고 거울에 비춰진 자신을 황홀하게 처다보고 있는 모습을 목격한 그의 아버지는 더 이상 폭력만으로는 자식을 고칠 방법이 없다는 것을 깨달았는지 맹모삼천지교가 아닌 맹부삼천지교의 기지를 발휘해 그를 "바르게 키워 달라."는 부탁과 함께 런던에 거주하는 삼촌에게 보내 버린다. 자식교육은 허울 좋은 핑계일 뿐 사실상 베이컨을 그냥 버린 자식이라 생각하고 내쫓아 버린 것이다. 아버지의 이 선택은 결국 그의 동성애에 석유를 뿌린 것과 같은 사태를 초래하고 말았다. 베이컨의 삼촌은 집안의 애물단지 조카에게 최소한의 숙식만 제공하다가 이마저도 부담스러웠는지 이듬해에 그를 '남색의 몽상'이라는 동성애자의 천국인 베를린의 바이마르 공화국에 다시 내던져 버린 것이다.

자유분방한 성 문화에 철저한 개인주의까지 장착한 독일 베를린의 분위기는 베이컨에게 천국의 문을 열어준 것이나 다름없었다. 자유의 날개를 단 베이컨은 이 유토피아에서 수많은 독일 남자들과

관계를 맺으며 여러 도시를 방랑했고, 속기사, 요리사, 텍스타일 인 테리어 디자이너로 근근이 생계를 이어가며 살아가다가 1933년 모든 일을 그만두고 자신이 진짜 하고자 하는 일을 찾기 위해 첼시로 이주하게 된다. 그가 선택한 마지막 선택은 무엇이었을까? 그것은 바로 화가 베이컨이었다. 그는 말한다.

"얼굴을 가리지 말 것. 하지만 카오스 속에서 아름다움을 무시하지 말 것.
조화를 포기하지 말고 공포를 드러낼 것.
이제껏 한 번도 형태를 가져보지 못했던 것에 형태를 주도록 시도할 것.
그리고 고뇌를 형상화할 것!"

그는 왜 화가의 길을 자신의 달란트로 선택했을까? 유년기에 아버지로부터 환영받지 못한 동성애자로서 겪었던 그의 험난한 삶에서 발현된 인간의 추악함과 가학적 변태성, 공포와 죽음의 구토, 그리고 심연의 불안은 늘 그를 고통 속에 가두어 놓았고, 오직 살기위한 유일한 방법은 이 모든 비극적 고통을 화폭에 토해내는 방법밖에 없다는 생각을 한 것이다. 그는 실제로 공포와 잔혹의 이미지들을 통해 삶에 대한 애착을 느끼고 싶었다고 말했다. 결국 본인 스스로가 너무도 살고 싶었기에 자신을 치유하기 위해 그림을 그렸다는 이야기이다. 그렇게 그의 세기말적 죽음의 형상과 공포의 카타르시스는 하나둘씩 그의 화폭에 담기기 시작했다.

스스로를 '늦깎이'라 부른 베이컨은 독학으로 그림을 배워 1930년대 중반에 처음 그룹전에 참가했고 개인전도 기획했다. 일부 긍

정적인 반응도 기록되어 있고 한 명의 수집가가 그의 그림 한 점을 구입하기도 했다. 하지만 위대한 작품이 꽃을 피우기 위해 가혹한 눈보라는 필수 코스였던 것인가? 작품을 내놓을 때마다 쓰레기 취급을 받았던 퀴어 마르셀 뒤샹처럼 베이컨의 초기 작품에 대해 당시 고상한 미술 비평가들은 '유치한 구도'와 '캔버스와 종이 위의 배설에 불과'하다는 등의 거센 반발과 혹평을 쏟아부었고, 안 그래도 늘 자기비판적이었던 그는 이로 인해 크게 좌절하고 자신의 그림 대부분을 파기하게 된다. 그런 이유로 1929년에서 1944년 사이에 그린 작품은 약 15점만 남아 있다.

그가 여기서 화가로서의 삶을 포기했다면 인류의 미술사에서 베이컨의 작품은 흔적조차 남아 있지 않았을 것이다. 하지만 그는 포기하지 않았다. '삶이 곧 그림'이기에 그림을 포기한다는 것 자체가 그에게는 죽음을 의미하는 것이었기 때문이다. 그는 그렇게 살기 위해 자신의 고통을 화폭에 토해내고 또 토해냈다.

서른 중반이 된 베이컨은 이제 포기는커녕 화가의 꿈이 더 확고해졌다. 캔버스 살 돈도 없었던 그는 그리다 버려진 캔버스의 뒷면에까지 그림을 그리며 영혼을 토해내고 있었다. 그러던 어느 날 뒤샹의 〈계단을 내려오는 누드 넘버 2〉처럼 그의 인생을 송두리째 바꾸는 명작이 나오게 된다. 그의 트립틱triptych, 세 면을 가진 그림 작품인 〈십자가 책형의 발치에 있는 형상을 위한 세 개의 습작Three Studies for Figures at Base of Crucifixion〉은 그를 세상에 알려준 첫 작품이 되었다. 이 파격적인 영혼의 구토물이 처음 세상에 나왔을 때 거친 조롱과 비난은 여지없이 필수 옵션이었지만 이제 그는 과거의 심약한 베이컨

이 아니었다. 그는 더 이상 잃을 게 없는 초연한 '고타마 싯다르타' 같은 영혼을 지닌 화가가 되어 있었기 때문이었다. 셀 수 없는 죽음 의 환영 속에서 단단해져 버린 영혼의 껍질은 더 이상 그따위 영혼 없는 악플성 비평에 휘둘리지 않는 방어막이 형성되어 있었다. 이 후 더 많은 그룹전이 이어졌고, 몬드리안이 무명이었던 잭슨 폴록 의 재능을 유일하게 높이 평가해준 것처럼 1944년 런던의 하노버 갤러리에서 일하던 에리카 브라우센Erica Brausen도 베이컨의 작품을 높이 평가해 주었으며, 그가 작업을 계속 이어갈 수 있도록 작품값

**프랜시스 베이컨 〈십자가 책형의 발치에 있는 형상을 위한 세 개의 습작〉** 1944(94×74cm) | 퀴어들의 유토피아인 그리스적 요소와 뒤샹의 남근 상징성은 그의 작품으로 또다시 이어졌다.

**도슨트** 35세의 베이컨에게 화가로서의 명성을 얻게 해준 이 작품은 지금 보아도 충격 적인 그림이다. 육체를 뭉개고 또 뭉개 살덩어리만 남은 듯한 모습에 유일하게 남은 신체 기관이라고는 고통스러워하는 입밖에 남아 있는 것이 없다.

여기에 또 하나! 여기에는 특유의 퀴어 시그니처가 있는데 뒤샹이 생식기의 형상을 작 품에서 드러낸 것처럼 이 작품의 세 형태는 남성의 음경을 상징하는 모습으로 보인다. 베 이컨 자신은 그리스 신화 속 복수의 세 여신을 형상화했다고 했는데 그의 입장에서 이 여 신은 자신과 연관된 남자들에게 가졌던 심리적 상징성을 의미하는 것 같다.

그는 이 그림이 피카소의 영향으로 만들어진 것이라 했다. 하지만 그는 피카소를 넘어 서려 했다. 입체주의가 여러 시점視點을 한 화폭에 담았다면 베이컨은 여러 시점時點을 담은 것이다. 그래서 그의 인물들은 실제 인간이 가진 원초적 본질을 가장 정확히 전달한 것이 아닐까?

을 선불로 지급해 주기도 했다. 훗날 그녀는 베이컨의 금전적 후원자이자 대리인이 되어 한결같이 그를 지지했다.

이후 성공에 성공을 거듭하게 된 베이컨은 1954년에 루치안 프로이트, 벤 니컬슨과 함께 영국을 대표해 베니스 비엔날레에 참여했고, 조롱받던 화가에서 평단의 호평을 받는 화가로 거듭나게 된다. 프랑스의 저명한 미술 평론가 알랭 주프루아Alain Jouffroy는 파리의 미술 전문지 「아트」에 "인간 본성의 어두운 미래를 묘사한 이 작품은, 의심할 나위 없이 비엔날레를 통틀어 단 하나의 진정한 발견이다."라며, 드디어 비난이 아닌 극찬의 글을 남긴다.

## 베이컨식 회화의 시크릿 코드

"20세기의 모든 예술가 가운데 그와 같이 실존의 비극을 선명하게 표현한 화가는 없었다. … 베이컨은 실제 경험에서 얻은 감정을 언제나 매우 격렬하고 비극적인 방식으로 형상화했다. 그래서 그의 작품은 비극적 삶의 인식에 대한 즉각적이고 격동적인 현실이다."

'미술계의 이단아'라는 말은 앞서 뒤샹에게도 적용된 말이지만, 베이컨은 '미술계의 참혹한 이단아'라고 표현해야 맞을 정도로 존재의 비극과 참혹함은 그만이 가진 특유의 회화 코드이다. 그의 그림의 창조적 코드는 과연 무엇일까? 베이컨식 '잔혹 회화' 코드에 대한 그 첫 번째 이야기는 바로 '동물과 인간'이다.

## code 1. 동물 베이컨의 창조적 역진화

"섹스와 그림은 내 삶의 전부였다." 이는 베이컨이 늘 입에 달고 살았던 말이다. 그에게 사랑이란 삶 그 자체이자 존재의 이유이면서 고통 그 자체였다. 그의 사랑은 왜 '슬프도록 아름다웠던 우리 지난날의 고통'이었던 걸까? 최근 사회적 이슈가 되고 있는 데이트 폭력은 베이컨식 사랑 공식을 보는 것 같다. 그와 깊은 정신적 관계를 형성한 두 연인은 그의 주변에서 자살로 생을 마감하게 되는데 그 모든 원인은 강박과 집착에서 시작되었고, 폭력과 광기로 이어진 뒤 결국 자살로 마감했기 때문이다.

베이컨식 사랑 공식은 포식자와 먹잇감의 관계라는 개념에서 출발한다. 그는 '성적 쾌감을 위해 고통받으려는 욕망'인 마조히즘을 채우기 위해 도저히 끝을 알 수 없는 욕망이 정점에 치달을 때까지 수많은 남창들과 끊임없이 관계를 맺었고, 그래도 이 욕망이 다 채워지지 않으면 스스로 매춘부가 되는 것 또한 서슴지 않았다. 베이컨 왈 "돈을 받고 섹스를 하는 것만큼 짜릿한 일은 없다."고 말할 정도였으니 뭐 더 이상 따로 설명할 필요도 없을 것 같다.

그의 29금 패러디 영화 〈개 같은 내 인생〉은 보통 사람들의 눈으로 보기에는 감동으로 끝내기에 너무 파격적이었던 것이었을까? 그의 인생에는 인간과 동물의 경계 따위 존재하지 않았다. 오히려 그는 인간이 동물로 돌아가는 것이 기존의 관습을 깨뜨리고 새로운 미지의 세계를 열 수 있는 '창조적 역행'이라고 생각했던 것 같다. 위대한 세잔과 고갱 그리고 피카소와 마티스까지 수많은 미술의 거

장들이 원시 미술에서 새로움을 찾는 창조적 역행을 보여준 것은 베이컨의 이러한 주장에 설득력을 더해 주는 것 같다. 이렇게 역진화 인간 베이컨에게 일반인들이 가진 꿈과 가치가 무슨 의미가 있겠는가! 그가 살아가는 이유는 매슬로우의 '자아실현'이 아닌 최하위 단계인 '생리의 욕구'였다. 그는 '인간의 동물 되기 방식'에 대해 이런 말을 남긴다.

> "오만한 인간들이여, 너희들은 늘 자명한 사실을 망각하며 살고 있다.
> 우리가 동물이라는 지극히 당연한 사실을 말이다."

탈인간급 본능을 지닌 그였기에 20세기 초중반 동성애자를 처벌하고 천대하는 폐쇄적인 시대적 배경 속에서도 그는 자신의 성정체성을 숨길 이유도 필요도 느끼지 못했다. 그것 또한 그에게는 인간이 만든 사회적 제약일 뿐 그는 고향에서 채찍을 맞고 쫓겨나 타지를 전전하면서도 생존과 성욕을 채우기 위해 부유한 노인들을 상대로 '온갖 봉사(?)'를 했다는 사실까지도 떳떳하게 말하고 다녔다. 그는 동물처럼 자유롭고 싶었고, 그의 피가 시키는 대로 그의 피가 원하는 곳으로 움직였다. 법이라는 폭력과 사회적 통념 앞에서 한없이 나약한 우리들의 관점에서는 차마 입에 담지 못할 낯 뜨거운 이야기겠지만, 그는 그의 곁에 있는 동성 애인이 보는 앞에서도 또 다른 동성과의 섹스를 즐기기도 했다.

누가 베이컨에게 돌을 던질 수 있을까? 그에 대한 편견 그 자체 또한 인간의 기준일 수도 있다. 동물을 보라. 그 어떤 동물도 생존

과 번식 이외에는 절대 살생하지 않으며 생존 필수 조건 이외의 어떤 욕심도 부리지 않는다. 그렇다면 베이컨에게 명예와 사회적 지위는 어떤 의미일까? "그 잘난 명예 너나 많이 드세요."식의 베이컨식 사고는 그가 성공 가도를 달리고 사람들의 존경을 한 몸에 받을 무렵에도 잘 드러난다. 영국의 왕립아카데미 회원 제의와 연방 왕국이 주는 메리트 훈장Order of Merit뿐만 아니라 영국 왕실의 기사 작위마저도 개껌처럼 씹어줬던 일화를 보면 잘 알 수 있다. 이것은 문화계의 거장들뿐만 아니라 영향력 있는 사회 인사들이라면 누구나 군침을 흘리는 최고 등급의 명예들이었다. 이런 로또보다 받기 힘든 상과 명예 그리고 권위를 그는 일말의 미련이나 감정의 동요 없이 단칼에 거부한 것이다.

왜겠는가! 그에게 왕이나 왕실 그리고 정부가 주는 훈장 따위들은 그야말로 웃기는 짬뽕 같은 미개한 구시대적 산물이거나 유아들이 말장난으로 만든 것 같은 허구적 타이틀이었기 때문이다. 그는 그 후로도 밀려오는 수많은 수상 타이틀과 명예를 거부했지만 그가 도저히 거부할 수 없는 매춘 행위는 작가로 성공한 이후에도 계속 이어졌다. "돈 싫어, 명예 싫어, 따분한 인생 나는 정말 싫어"를 실천한 베이컨의 인생살이 방식은 먹이를 찾아 번식지를 옮겨 다니는 야생 동물 같았다.

비교적 이른 나이에 상위 0.1%나 누릴 수 있는 세계 최고의 작가라는 명성을 얻으며 그의 그림은 불티나게 팔려나갔다. 하지만 그림으로 벌어들인 천문학적인 수입은 들어오는 족족 그대로 술과 도박, 그리고 섹스를 즐기는 데 모두 허비해 버렸다. 그래서인가 베

이컨의 사생활을 흥신소 직원처럼 낱낱이 파헤쳤던 전기 작가 안나 마리아 빌란트는 그에 대해 '도저히 이해할 수 없는 사람'이라고 표현했고, '그래도 예술가인데'라며 제 식구 감싸기를 해야 할 동료 화가 브라이언 클라크마저도 '내가 아는 모든 인간 중 가장 철저한 불량배'라고도 표현했다.

"미쳐야 성공한다."는 말을 진짜 미친 듯이 실천했던 그를 위대한 인류의 한 사람으로 만든 단 하나의 비결은 그가 반 고흐처럼 자신의 영혼을 미친 듯이 화폭에 담아냈기 때문이 아닐까? 베이컨은 생전에 야생 동물을 묘사하는 것을 무척 즐겼다. 그렇게 그는 비록 야생 동물과 같은 삶을 살았지만 결국 인간의 가장 위대한 '실존의 비극'을 그림으로 옮겨냈다. 그는 동물로서는 창조적 역행을 했지만, 인간으로서는 혁신적 예술의 완전체가 되었기 때문이다.

## code 2. 예술의 완전체, 인간 베이컨

다시 반전! 만약 베이컨이 동물적 본능만 실천한 채 인간의 실존에 대해 깊이 있는 고민을 하지 않았다면 그는 이 책이 아닌 "인간의 탈을 쓴 세기의 금수들 10선"이라는 다른 책에 소개되었을 것이다. 뭐 그렇지 않더라도 그 위대한 베이컨가의 혈족들이 "우리 가문에서 당장 파문하고 호적에서 파버려라."라는 지령과 함께 킬러 '존윅'처럼 문중 제거 대상 1호가 되었을 것이다. 하지만 그에게는 위대한 근대 철학의 비조鼻祖 프랜시스 베이컨의 피가 흐르고 있었다.

베이컨은 레오나르도처럼 정식 미술 학교를 다니지 않았고, 잠

깐이나마 공방에서 스승을 만날 기회조차 없었다. 그에게 조기교육이라곤 아버지의 채찍질 훈육과 소호의 거리, 그리고 처절한 배고픔 속에서 전전한 매음굴이 다였다. 그는 오로지 스스로의 힘만으로 예술을 깨닫고 터득했다. 오히려 그것이 미술 역사의 한 획을 긋는 베이컨이라는 특이 변종을 만들었는지도 모른다. 그만의 회화적 특징인 미완성적 표면, 톤의 조화를 무시하는 강렬한 색과 무자비한 형태들은 어쩌면 틀에 박힌 아카데미즘적 교육을 받지 못했기 때문에 더 큰 빛을 발한 것이 아닐까?

모든 창작의 원천은 그냥 거저 얻어진 것이 아니라 끊임없는 예술적 수양에서 비롯된다. 그는 각종 미술 역사서를 시작으로 고대부터 현대까지 이어지는 수많은 인류의 철학서와 셰익스피어, 딜런 토머스, 예이츠, T. S. 엘리엇 등의 책을 탐독했다. 그는 스스로 이집트 미술, 스페인의 동굴 벽화, 앨 그레코, 드가, 세잔, 특히 프란시스코 고야의 말기 회화나 생 수틴Chaim Soutine, 1894~1943과 같은 화가들의 미술 코드를 흡수했고, 이들을 통해 베이컨식 미술의 기초 공사를 완성한 뒤 자신만의 회화 코드를 창조해냈다. 고야는 고대 로마 신화에서 영감을 얻어 오른쪽 작품을 자기 집 벽에 그렸다. 아마도 베이컨은 자신을 학대한 아버지와 자신을 먹는 포식자들을 떠올리며 이 그림에 자신을 투사했을 것이다.

마르셀 뒤샹이 두 개의 성性으로 살았다면 베이컨은 두 개의 성을 뛰어넘어 두 개의 종種으로 살다 간 최초의 예술가로 기록될지도 모르겠다. 사람들은 동물 베이컨을 신랄하게 비판하며 원색적인 비난을 퍼붓다가도 인간 베이컨을 만나 실존의 비극과 접하게 되면서

프란시스코 고야 〈아들을 잡아먹는 사투르누스〉 1819~1823(143×81cm) | 베이컨은 사투르누스의 입을 보며 무슨 생각을 했을까?

커다란 감동과 함께 동물 베이컨에 대한 동정의 감정과 동일시 과정을 겪게 될 것이다. 이것이 바로 베이컨만이 표현할 수 있는 아름답고 고통스러운 우리의 본질에 대한 고백이다.

어쩌면 우리는 자신의 몸에 베이컨의 피가 흐르고 있다는 것을 인정하지 못하고 가식의 가면으로 얼굴을 가린 채 평생을 살아가고 있는지도 모른다. 우리는 그의 그림을 통해 말할 수 없는 카타르시스를 느끼면서도 그 반대로 베이컨의 동물적 본능을 힐난하는 것은 매우 가증스러운 일일 수도 있다. 사실상 우리는 일생을 축사 안에 갇혀 사는 가축들처럼 자신을 법과 제도라는 울타리 안에 가두어

스스로 가축이 되어 살고 있는 건 아닌가 생각해 본다. 그렇게 본다면 죽는 날까지 단 한 번도 이 가식의 가면을 벗지 못하고 살아가는 우리와 비교해 보았을 때 그는 동물 베이컨으로 또는 인간 베이컨으로도 충분히 만족할 만한 삶을 살다 간 게 아닐까?

## code 3. 나의 존재, 그리고 나의 연인

25세의 젊은 베이컨은 어둠이 깔린 소호의 거리에서 기괴한 술꾼과 청년들에게 둘러싸여 폭주로 이성을 내려놓고 끝을 모르는 욕망을 탐한다. 하지만 동이 트는 그 순간 동물 베이컨은 예술가 베이컨으로 돌아와 전날 퍼마신 술이 얼마가 되었건 매일 아침 6시부터 굴로 해장을 하고 오후 두세 시까지 그림 작업을 멈추지 않는 그만의 독특한 루틴을 철저하게 지켰다. 그에게 밤의 향연은 낮이라는 캔버스에 뿌릴 예술적 분출이었다. 그의 그림은 "동성애는 내 삶이고 내 삶은 곧 그림이다."라는 말을 입증하는 일기장이었을 것이다.

그의 일기장에 기록된 첫 번째 동성애 연인은 성공한 사업가이자 두 자녀를 둔 유부남 에릭 홀Eric Hall, 1890~1959이었다. 그는 절망에 빠져 있는 베이컨에게 용기만 준 게 아니라 전시회를 다시 열 수 있도록 금전적 지원까지 해주었다. 친절하고 지적이며 감수성이 풍부한 에릭 홀은 가난한 베이컨의 집세를 내주었고, 배고픈 베이컨에게 고급 레스토랑과 와인의 신세계를 접하게 해주어 진정한 풍미를 아는 미식가로 만들어줌과 동시에 폭력과 학대를 통한 마조히즘의 쾌감마저 선물했다.

베이컨의 나이 든 이 첫 연인은 그리스식 '베이컨 스폰서'로 끝나는 것이 아니라 폭력을 통해 그의 독특한 성적 욕구까지 챙겨준 것일까? 훗날 베이컨이 자신의 예술에 지대한 영향을 준 사람이라고 했으니 일단 패스하자. 여하간 첫 연인과의 향기는 유통 기한이 16년까지였다. 불혹이 훌쩍 넘어 지천명을 바라보던 베이컨은 그와 결별하고 예술가로서 승승장구하던 중 1952년 런던의 소호에서 다시 영혼의 간이역을 만나게 된다. 그의 이름은 전 영국 전투기 조종사 출신인 피터 레이시Peter Lacy, 1916~1962이다.

이 둘은 사회적 편견을 가진 주류 포식자들의 탄압을 피해 게이 남성들의 사회적 피난처인 탕헤르Tánger, 탠지어라는 곳에서 폭풍처럼 열정적인 시간을 함께 나누게 된다. 하지만 댄디하고 수려한 외모에 세련된 매너 그리고 고급 와인을 음미할 줄 알았던 전통적 영국 보수 신사 피터 레이시의 '신사의 품격'은 그리 오래가지 않았다. 마조히즘은 '오직 하나뿐인 그대'식 강박과 집착으로 진화하고 이윽고 데이트 폭력의 양상을 띠게 된다. 야생 동물처럼 자유롭고 싶었던 베이컨의 마음은 그로부터 점점 더 멀어져 가게 됐다.

그의 몸과 마음이 멀어져 갈수록 피터 레이시의 광기와 폭력은 더 커져만 갔다. 그는 이제 품격 있는 영국 신사가 아닌 악명 높은 술꾼이라는 또 다른 얼굴을 드러냈다. 베이컨의 작품을 사정없이 찢어버리고, 캔버스의 액자를 부숴버리는 것도 모자라 베이컨의 얼굴까지도 사정없이 찢고 부숴버렸으며, 정작 자신은 다른 남성과 관계를 맺으면서 베이컨에게는 스토커 같은 집착을 보이는 찌질한 듣보잡 진상을 시전한다. 아마도 베이컨에게 그의 모습은 재앙처럼

느껴졌을 것이다. 베이컨은 의식이 절반밖에 남지 않은 상태에서도 폭행당한 자신의 얼굴을 그려냈다.

그의 동성애와 그와 관련된 연인들과의 모든 시간들은 곧 자신의 삶이었기에 그가 겪었던 참혹한 고통은 그의 화폭에 고스란히 담겨야만 했다. 이것은 '예술을 통한 자기 고백과 치유'였다. 그래서 그는 그림에 대해 이렇게 말한다.

"그림은 내게 즐거운 절망이다."

**프랜시스 베이컨 〈다친 눈의 자화상〉** 1972(35.5×30.5cm) | 피터 레이시의 광기와 폭력은 성적 쾌감을 넘어서 아버지의 채찍처럼 가혹한 고통이었을 것이다. 그를 처음 만난 지 10년 뒤 제작한 상처받은 자화상에서 베이컨은 분명 레이시를 회상했을 것이다.

베이컨은 결국 레이시와 결별을 선언했지만 그와 떨어져 지내면서도 꾸준히 편지를 주고받으며 과거 연인으로서 맺은 예우는 계속 지켜 나갔다. 하지만 그것은 레이시에게 오히려 독이 되었다. 자고로 이미 떠나간 사랑의 감정은 미련 없이 단칼에 잘라내야 하는 법. 이때부터 그와 관계된 연인들의 비극적 말로가 시작된 것일지도 모른다.

1962년 5월 테이트에서 베이컨의 첫 회고전이 있기 전날 사랑의 실연에 고통받던 레이시는 폭주로 인한 급성 알코올 중독으로 사망하게 된다. 본래 술을 잘 마시던 주당이 목숨을 잃을 정도로 술을 마셨으니 사실상 자살했다고 봐야 하는 것이 맞다. 베이컨은 연인의 비참한 최후에 고통스러워하면서도 채 2년도 되지 않아 새로운 동성애 연인을 만나게 된다. 그런데 이 만남이 피터 레이시와 똑같은 파국을 가져올 줄은 베이컨 자신도 몰랐을 것이다. 그의 이름은 갓 서른이 된 런던의 동쪽 빈민가 이스트 엔드 출신 좀도둑, 조지 다이어George Dyer, 1934~1971이다.

레이시가 죽은 지 약 2년이 지나 55세가 된 베이컨은 과거 배고픔에 매춘까지 서슴지 않았던 그때의 풋내기 화가 지망생이 아니었다. 그의 작품은 끝을 모르는 상한가를 계속 경신했고, 더불어 그의 명성 또한 하늘 높은 줄 모르고 올라갔다. 그러다 보니 과거 그의 작업실에서 쓰레기로만 취급되었던 작품들은 순금보다 더 비싼 가치를 가진 명화로 탈바꿈해 버렸다.

하이에나가 야생에서 4km 밖의 썩은 고기 냄새를 알아내는 것처럼 인간 하이에나 한 마리가 베이컨의 유명세를 알고 그의 집에

서 풍기는 돈 냄새를 맡게 되었다. 베이컨의 쓰레기 가득한 작업실에 드디어 좀도둑이 든 것이다. 그러나 이 어리숙한 좀도둑은 별다른 소득 없이 현장에서 체포되었다. 통상 여기서 이야기가 끝나야 정상이지만 이상하게도 이것이 이야기의 시작이 되었다. 이 풋내기 좀도둑은 매우 유별난 집주인을 만났기 때문이다. 베이컨은 그를 처벌하기는커녕 자기 집에 쳐들어온 도둑을 가엾이 여기다 못해 사랑에 빠지게 된 것이다. 마치 레오나르도가 좀도둑 사고뭉치 살라이를 사랑한 것처럼 말이다.

이유가 뭘까? 조지 다이어는 매우 잘생겼다. 그렇게 이 19금 삼류 반전 드라마 같은 스토리는 "예쁘면 모든 게 용서된다."는 불변의 진리에 부응하여 현실에서도 이루어지게 된 것이다. 물론 이것이 남녀의 관계가 아니었기에 이슈를 갈망하는 언론에서는 매우 파

**조지 다이어** | 베이컨도 고대 그리스의 퀴어 공식인 후원자와 제자의 동성애 개념을 따른 것 같다. 20대의 베이컨이 재력가이자 유부남인 에릭 홀의 정신적·물질적 후원을 받다가 50대 중반이 되어 화가로서의 명성이 정점에 올랐을 때, 역으로 15살 연하인 조지 다이어의 후원자가 되었으니 말이다.

격적인 화제였음이 분명했다. 어쨌든 베이컨은 기묘한 운명처럼 그를 만나게 되었다.

다이어는 잘생긴 외모에 터프한 남성미를 풀풀 풍겼지만, 또 하나의 반전! 그의 내면은 수줍음이 많고 쉽게 마음의 상처를 받는 타입이었다. 하지만 처음부터 정열적인 관계가 목적이었던 이 둘 사이에서 육체적 폭력과 그로 인한 내적 갈등은 과거 그의 연인 피터 레이시처럼 피할 수 없는 숙명이었다. 베이컨은 역시 이를 피하지 않고 자신의 삶을 작품에 투영하기 위해 그에게서 보이는 인간의 비극과 고통의 추억들을 그림을 통해 고백하기 시작한다.

그런 이유로 베이컨의 수많은 인물화 중 가장 많은 모델의 주인공은 바로 다이어였다. 하지만 아무리 젊고 잘생긴 다이어에게도 역시 베이컨식 사랑은 유효 기간이 있었고, 다이어의 향기가 점차 사라지면서 둘의 관계는 서서히 악화되기 시작한다. 이제부터 피터 레이시와 프랜시스 베이컨이 만든 사랑과 죽음의 공식은 평행 이론처럼 적용되기 시작한다. 둘의 관계가 서서히 악화되면서 이번에는 거꾸로 베이컨이 공개적으로 바람을 피우게 된다. 과거 수제자 역할이었던 베이컨은 이제 역으로 오리엔탈 특급 열차 여행과 최고급 와인을 다이어에게 제공할 수 있는 스폰서이자 그리스식 중장년 후원자가 되어버렸기 때문이다.

겉보기와는 달리 베이컨과의 순수한 추억을 간직하고 있던 단순한 성격의 다이어는 이내 극도의 질투심에 사로잡히게 된다. 다이어는 평소 베이컨이 자신을 경멸하고 깔보는 것 같다고 했으며, 더 이상 베이컨이 자신을 사랑하지 않는다고 절망했다. 1971년 10월

**프랜시스 베이컨** '검은 3부작'이라고 부르는 다이어에 관한 일련의 헌정작 중 〈1973년 5~6월 3부작〉 1973(198×147.5cm) | 다이어의 죽음을 숨긴 채 보냈던 하루는 참혹함 그 이상이었을 것이다. 그렇게 다이어의 죽음은 그를 떠나지 않고 계속 그의 주변을 맴돌았고 베이컨은 그 기억의 끔찍한 형상을 화폭에 분리하여 담아냈다.

25일, 파리의 그랑 팔레에서 베이컨의 회고전이 열리기 전날 밤, 함께 투숙했던 호텔 방에서 조지 다이어는 최면제의 일종인 바르비투르산염을 과다 투여하고 스스로 목숨을 끊었다. 끔찍한 상황이었지만 베이컨은 이미 예상이라도 한 듯 일말의 감정도 드러내지 않았고, 이후 다이어의 죽음을 애도하기 위한 일련의 헌정작인 '검은 3부작Black Triptych' 작업에 몰두했다.

누구에게나 비밀은 있다. 다만 그 비밀이 봄꽃처럼 아름다운 첫사랑의 기억인지 아니면 상상조차 할 수 없는 참혹한 비극의 고통인지는 오직 그 비밀을 소유한 당사자만이 알고 있을 것이다. 마치 동물처럼 자신의 모든 정체를 숨김없이 토해낸 베이컨조차도 결국 비밀이라는 게 있었다. 사실 베이컨은 자신의 전시회 개막 전날 자신과 함께 묵었던 호텔 방에서 다이어가 변기에 앉은 채로 죽어 있는 것을 이미 알고 있었다. 전시회를 무사히 끝내기 위해 다이어의 죽음을 비밀로 한 채 그의 시신을 전시회가 끝날 때까지 방치한 것

이다. 그림의 오른쪽 화살표는 자신의 공포감을 극대화시키는 상징성을 부여한다. 직접 눈으로 지켜본 주검의 표상들은 다이어가 죽어가는 시간의 잔상들이었으며, 이미 그의 죽음을 알고 있음에도 아무렇지 않게 자신의 전시회에서 미술계의 인사들과 웃으며 대화를 나눴던 자신의 이중성에 대한 지울 수 없는 고통과 참회의 고백을 보여주는 것이다.

베이컨은 파리에서 다이어의 장례를 치른 뒤 런던으로 돌아와 치른 장례식에서 그동안 억눌러 왔던 깊은 슬픔이 올라오자 기어이 대성통곡을 하게 된다. 베이컨은 사이코패스적 성향이 매우 높은 심리적 특성을 소유한 사람이었지만 약 10년간 다이어와 함께 쌓아온 아련한 추억들과 육체의 기억들은 그 역시도 감당할 수 없는 상처였을 것이다.

그렇게 그는 그동안 자신을 돌봐주었던 보모를 포함하여 자신과 관계된 친구와 동성 연인 넷을 잃었다. 그는 자신의 주변에서 발생하는 죽음에 관해 겉보기에는 냉정해 보였지만 실상 심연의 내면은 사막처럼 황폐해져 갔다. 그는 자신의 처지에 대해 이렇게 말한다.

"마치 그리스 신화의 복수의 여신 에우메니데스Euménïdes의 버전처럼,
마귀들의 재앙 그리고 불행이 나를 끊임없이 쫓아오고 있었다."

베이컨에게 불행은 슬프면서도 특별한 선물이었다. 다이어와의 운명적인 만남과 죽음의 재앙 역시 그에게는 삶의 일부이자 곧 작품의 소재였기 때문이다. 다이어가 자신의 관심을 끌기 위해 대마

초를 경찰서에 자진 신고하고, 자살을 하겠다고 수도 없이 엄포를 놓았던 일련의 기억들이 주마등처럼 떠오르며 매 순간을 괴로움에 시달릴 때 그는 이 씻을 수 없는 상처를 스스로 치료하기 위해 정신과에 가지 않고 지금까지 늘 그래 왔던 것처럼 붓을 들어 다이어의 죽음을 통한의 마음으로 토해내기 시작한다. 그래서 탄생한 것이 그의 걸작 중의 걸작인 '검은 3부작'이라고 부르는 다이어에 관한 일련의 헌정작이었던 것이다.

## code 4. 육신이라는 이름의 고깃덩어리

『철학적 인간학』이라는 저서로 인간의 존재에 대한 고찰을 이야기한 '고상한 사피엔스' 헬무트 플레스너Helmuth Plessner, 1892~1985는 유기체 즉 생명을 인간, 동물, 식물의 세 단계로 차등화했다. 그런 고상한 플레스너의 눈에 베이컨의 모든 그림들은 그저 퇴행적 야만성으로만 보였을 것이다. 하지만 베이컨을 깊게 연구한 프랑스의 위대한 철학자 질 들뢰즈Gilles Deleuze, 1925~1995의 생각은 달랐다. 그는 베이컨의 회화에서 새로운 가능성을 보았다. 바로 창조적 역행으로서의 유기체인 인간을 본 것이다. 들뢰즈는 베이컨의 회화에 대해 이렇게 이야기한다. "인간의 형상은 푸줏간의 고깃덩어리일 뿐이다. 따라서 고기는 인간과 동물의 공통 영역이다. 그리고 이 둘 사이는 구분을 할 수 없는 영역이기도 하다."

반박 불가! 완전 맞는 말이다. 우리의 육체가 동물과 다를 것은 하나도 없다. 단지 아주 미세한 유전자의 차이로 우리는 여기까지

렘브란트 판 레인 〈도살된 소〉 1656
(94×67cm) | 네덜란드 최고의 천재 화
가 렘브란트의 〈도살된 소〉는 동물의
장엄한 희생을 연상시키는 숙연한 느
낌을 준다. 이러한 렘브란트의 작가주
의 정신은 유대인 표현주의 화가 생
수틴을 거쳐 프랜시스 베이컨의 작품
으로 유전된다.

생 수틴 〈도살된 소〉 1925(140×82cm)

**프랜시스 베이컨 〈십자가 책형〉** 1933(62×48.5cm)

오게 된 것이다. 인간은 스스로를 위대한 존재이며 신에 가까운 영
혼을 가지고 있다고 주장한다. 하지만 베이컨은 동물과 인간 사이
에 본질적 경계가 있다고 보는 사실을 인정하지 않는다. 결국 그의
생각은 모두가 우주 안에서 존재하는 작은 세포들로 구성된 생명체
일 뿐이고, 나아가 세포를 존재하게 해준 무기물조차도 결국 생명
을 구성하는 주변 요소이므로 우주의 모든 것은 결국 하나라는 이
야기를 하고 싶었던 것이 아닐까?

"나는 언제나 도살장과 동물의 살덩어리 그림에 매료되곤 했다.

아! 죽음의 냄새여…."

렘브란트에 이어 생 수틴의 바통을 받은 베이컨의 도살장을 보라. "도축된 소와 십자가의 책형이라니!" 누군가에게는 베이컨의 그림에 나오는 형상들이 '불쾌한 골짜기'의 끝판을 보는 느낌일 것이다. 무신론자였던 그는 건드려서는 안 될 인류의 가장 무거운 비통함을 건드린 것이다. 비통함anguish이란 자신이 가장 사랑하는 사람의 죽음 앞에서 느끼는 극도의 아픔과 고뇌를 말한다. 경중의 차이가 있을는지는 모르겠으나 자신이 키우던 반려견의 죽음이나 자식을 잃은 부모의 비통도 결국 생명의 죽음이라는 공통점에서 벗어날 수는 없다. 그런데 왜 하필이면 그는 예수 그리스도의 순교를 차용appropriation 했을까?

베이컨은 마티아스 그뤼네발트의 〈이젠하임 제단화〉를 이미 알고 있었다. 이 성스러운 제단화에는 예수의 죽음에 대한 강렬한 비통함이 있다. 그뤼네발트가 당시 이 제단화를 제작할 무렵인 1500년대 유럽에는 사탄의 저주라 불리는 괴저병, 한센병 그리고 매독이 창궐한 시대였다. 피부가 썩어 들어가고 육신이 문드러지는 이 극한 고통을 겪는 환자들에게 예수 그리스도의 책형은 정신적 치유를 의미했을 것이다. 그들은 이 그림을 통해 들었을 것이다. "너희들의 육신이 고통에 매몰되기 전에 먼저 예수 그리스도가 겪으신 수난을 보라. 그분의 고통은 오직 너희들을 위한 고통이었느니라." 라는 구원의 소리를….

베이컨은 〈십자가 책형Crucifixion〉을 제작할 때 단지 형상만 차용했을 뿐 그 어떤 종교적 의미나 이야기를 떠올리지 않고, 그저 감각과 의식의 흐름에 따라 떠오르는 이미지만을 옮겨냈을 뿐이라고 말

마티아스 그뤼네발트 〈이젠하임의 십자가 책형 세 폭 제단화〉 1511~1515

프랜시스 베이컨 〈십자가 책형을 위한 세 가지 연구〉 1962(198.1×144.8cm)

했다. 그는 빈센트 반 고흐처럼 그저 자신을 치유하기 위해 붓을 들었을 뿐 어떤 고상한 사상이나 내러티브를 담으려 하지 않았다. 그의 예술적 행보를 또 다른 창조적 역행의 눈으로 본다면 그의 그림은 불쾌한 골짜기가 아닌 치유의 골짜기가 될 것이다. 고통받는 인간은 동물이고, 고통받는 동물도 인간인 것이다.

수많은 미술 전문가들은 베이컨의 그림을 '인간 본성의 어두운

미래에 대한 묘사'라고 표현했다. "어둠은 빛을 이길 수 없다."라는 성경의 구절요한복음 1장 5절처럼 우리가 어둠 그 자체에서 엄습하는 불쾌감과 함께 치유와는 거리가 먼 고통의 소환으로 귀결되는 것이 맞는 것 아닌가? 베이컨의 작품을 처음 접하는 관람자들은 순간 큰 충격에 휩싸여 한동안 그림 앞에서 우두커니 서서 한 발짝도 움직이지 못한다. 사람들은 그 어떤 여과나 정제 없이 자신의 감정에 그대로 전달되는 참을 수 없는 고통과 처절함을 제대로 맛보게 되는 것이다. 그런 그의 그림이 왜 치유의 효과를 가지게 되는 것일까?

생각해 보자. 우리 중 어느 누구도 '우리의 모든 죄를 사하여 주시기 위해 스스로 십자가에 못 박혀 돌아가신 예수 그리스도'의 고통을 보며 공포의 감정을 느끼는 사람은 단 한 명도 없을 것이다. 가혹한 죽음의 공포보다는 오히려 이 성인聖人의 숭고한 희생으로부터 신이 선사하는 '죄 사함'의 무한한 감동을 느낄 것이다. 우리는 비극과 고통의 레이어들이 마구 뒤엉킨 베이컨의 작품으로부터 모든 게 벗겨지고, 녹아내리고, 해체되어 뭉개져 버린 그 괴기스러운 형상을 통해 역설적으로 가장 순수하고 깨끗한 형태의 인간, 그리고 존재가 가진 본연의 욕망을 엿볼 수 있다. 그 결과 카오스처럼 엉켜버린 그의 작품에서 말로 표현하기 힘든 묘한 평온과 안식을 얻을 수 있는 것이다. 질 들뢰즈는 베이컨의 그림에서 '짐승에 대한 연민이 아닌 고통받는 모든 인간 고기'를 보았다고 말한다. 나 역시도 이렇게 말하고 싶다. "나는 베이컨의 고통스러운 인간 고기에서 우리라는 존재에 대해 단 한 번도 느끼지 못했던 가장 순수한 연민을 느꼈다."고….

## 베이컨의 스승과 후예들

스타워즈 히어로 루크에게는 절대 포스를 가진 스승, 마스터 요다가 있었고, 스무 살의 베토벤에게는 환갑의 후원자 하이든이 있었으며, 조선의 르네상스를 이끈 정조 대왕에게는 조선 최고의 물리학자 홍대용이 있었다. 그러나 베이컨은 함께 해줄 스승이 아무도 없었다. 그에게는 오직 누구에게나 평등하게 주어진 조건인 책과 미술관이 있었을 뿐 그를 직접 만나 도와줄 화가 스승은 없었다. 그래서 '무소의 뿔처럼 혼자서 가라.'라는 불교 경전의 말은 이 화가에게 가장 잘 어울리는 말인 것 같다.

그는 기존의 관념과 사회적 통념을 깨고 거센 강물을 스스로 거슬러 올라가 자신만의 길을 개척했다. 그래서 그는 스스로 무소의

**앙리 루소 〈잠자는 집시 여인〉** 1897(129.5×200.7cm) | 22년 동안 파리의 세관원으로 일한 앙리 루소는 사는 게 바빠서 일요일에만 그림을 그려 '일요일의 화가'로 불린다. 죽을 때까지 파리를 단 한 번도 벗어난 적이 없는 그가 만들어낸 이국적인 정글과 사막의 풍경 속에서 펼쳐지는 기묘한 세계들은 오로지 상상력 하나와 미술에 대한 열정에서 비롯된 것이다.

뿔 같은 사부들을 선택했다. 정식 미술 교육을 받지 않고 최고 화가의 반열에 든 이 무소의 뿔들은 인류 미술사의 새로운 변화를 주도한 영향력 있는 작가들 중에 다수가 포진해 있다. 야수파의 시조 폴 고갱이 그러했고, 20세기 아방가르드 미술의 뮤즈 앙리 루소Henri Rousseau, 1844~1910가 그러했다. 그렇게 베이컨을 만나 직접 손을 잡아준 스승은 없었지만 그가 추구하는 작품 세계에 강력한 영감과 동일시를 느끼게 해주는 뮤즈이자 스승이 있었다. 피카소의 파괴적 예술성을 시작으로 고야의 말기에 정신병적 환각의 그림들 그리고 특히 생 수틴의 회화 유전자는, 일면식도 없는 그들이었지만, 베이컨의 가슴속에 이미 훌륭한 스승으로 자리 잡고 있었던 것이다. 베이컨이 가슴으로 만난 그 수많은 스승들 중 최애 스승은 단연코 생 수틴이었다. 그는 수틴의 모든 것을 닮고 싶어 했다. 미술계의 잔혹한 이단아 베이컨의 스승답게 수틴의 작품과 예술적 사고 역시 '파격과 전율' 그 자체였다.

수틴의 삶과 그림은 마치 베이컨이라는 괴물 화가가 나오게 되는 전조 형상처럼 보일 정도였으니 말이다. 수틴은 두 개의 전쟁 속에서 살았고 이 전쟁 속에서 가장 박해받은 가난한 유대인이었다. 그래서 그의 작품은 세계에 대한 혐오와 박해받는 인간의 고독한 영혼의 절규를 보여준다. 외국에서 이주한 가난한 화가의 고단함 그리고 1, 2차 양차 대전 사이 유대인으로 겪어야 했던 공포와 두려움의 감정이 시각화된 수틴의 작품들은 윌렘 드 쿠닝, 뒤뷔페, 잭슨 폴록 등 현대미술의 주요 거장들에게 영향을 주었지만 그중 가장 큰 영향을 받은 사람은 역시 베이컨일 것이다. 마치 자신이 죽을 때

베이컨에게 자신을 통째로 바통 터치하고 떠난 것 같다는 생각이 들 정도로 그의 작품은 베이컨이라는 회화 괴물의 씨앗과 같은 존재였다. 수틴은 자신의 주관적 해석에 따라 인류에 대한 혐오를 강렬한 색채 그리고 대상의 강한 왜곡으로 표현했으며 짐승의 고기獸肉, 獸肉나 미친 여인들을 주로 주제로 삼았다. 그래서 당시 사람들은 수틴의 그림을 '잔혹의 회화'라고 부를 정도였다.

당시 입체파와 야수파가 주류를 이루는 화단에서 그는 주류의 흐름에 편승하지 않고 오직 자신만의 길을 고집스럽게 걸어간다. 이것 또한 베이컨이 그대로 물려받은 작가 정신이다. 그는 도살된 소와 동물의 사체를 그리면서 참혹했던 어린 시절의 기억을 지울 수 있었다고 말한다. 베이컨이 그러했던 것처럼 동물의 사체가 고통스럽게 뒤틀린 형상들을 표현함으로써 스스로를 치유받고자 한 것이다.

수틴은 작업실에서 썩어가는 동물 사체의 색깔을 살리기 위해 반복적으로 피를 부었다. 일례로 수틴은 〈도살된 소Carcass of Beef〉를 그리기 위해 작업실에 실제 사체를 보관했고, 그로 인한 심한 악취로 이웃들이 경찰에 신고한 일화가 있다고 한다. 철저한 '아싸'였던 그는 인간의 먹거리인 동물의 잔인한 죽음을 통해 동물과 인간, 아름다움과 추함, 쾌락과 고통, 생명과 죽음이라는 비극적 화두를 던져주고자 한 것이다. 나아가 수틴은 고향에서 직접 지켜본 유대인의 학살과 폭력에 대한 잔혹한 참상을 도살되고 해체된 동물의 사체를 통해 고발한 것이다.

중요한 것은 베이컨이 수틴이 가진 이 모든 예술적 신념과 에너

지를 모두 흡수했다는 것이다. 그것은 두 화가의 인물화를 보면 잘 알 수 있다. 고향에서도, 이주한 파리에서도 늘 이방인이었던 수틴은 괴팍하고 우울하며 불안정한 성격으로 사람과 잘 어울리지 못했다. 그의 유일한 삶의 목적은 자신이 평생 과업으로 여긴 미술을 위해 절대적으로 헌신하는 방법밖에 없었다. 그만큼 남들보다 더 철저하게 고독했고, 그렇기에 더 철저하게 그림에 매달렸다. 어쩌면 수틴의 자화상에서 보이는, 살이 터지고 일그러져 뭉개져 버린 듯한 모습은 베이컨의 비극과 같은 것이었을 것이다.

수틴은 이러한 모든 비극으로 인해 자기 증오와 혐오가 점점 더 커져갔다. 베이컨이 도살된 소를 보며 유년 시절의 참혹함을 지워나갈 수 있었던 것처럼 수틴도 도살된 소를 보며 유년 시절 겪었던 빈곤과 전쟁의 비참한 기억들을 지워나갈 수 있었다. 마스터 수틴은 2차 세계대전을 피해 방랑하다가 도피처를 만들지만 자신이 동물들의 사체에 피를 뿌린 것처럼 정작 자신도 급성 위궤양으로 인한 출혈 과다로 자신의 몸에 피를 뿌리고 사망한다. 수틴은 외롭게 살다 떠났지만 그의 장례식엔 그의 작가적 영혼을 존경하는 수많은 화가들이 애도의 뜻을 표했으며 파블로 피카소도 그의 장례식에 참석했다.

여기 또 한 명의 마스터가 있다. 생 수틴이 베이컨에게 작가 정신과 소재 그리고 기법을 물려주었다면 노르웨이의 국민 화가 에드바르 뭉크Edvard Munch, 1863~1944는 내면의 불안과 공포, 죽음의 절규에 대한 표정을 그대로 물려준 스승이었다. 그런데 뭉크는 그에게 장수라는 코드마저도 물려준 걸까? 이 둘은 매일같이 죽음에 대한 불

**생 수틴 〈자화상〉** 1916 부분도 (좌), **프랜시스 베이컨 〈조지 다이어에 관한 세 가지 습작〉** 1963 부분도 (우) | 만나지도 못했던 두 사제지간의 인물화는 마치 진화와 성장의 모습을 보는 것처럼 닮아 있다.

**에드바르 뭉크 〈절규〉** 1893 (좌), **프랜시스 베이컨 〈머리에 관한 연구〉** 1952 부분도 (우) | 두 인물의 절규하는 모습 역시 진화와 성장의 모습을 보는 것처럼 닮아 있다.

안과 공포를 느끼고 살아왔지만 스승 뭉크는 스페인 독감까지 이겨내며 82세까지 장수하였고, 제자 베이컨은 수많은 지인들의 죽음과 공포 속에서 평생 술을 입에 달고 살면서도 무려 84세까지 장수하였다.

수틴과 뭉크로부터 양손으로 바통을 이어받은 베이컨은 결국 미술이라는 계주 경기에서 '20세기의 가장 영향력 있는 작가', '전 세계 미술인들이 가장 존경하는 작가'라는 기록으로 결승 테이프를 끊었고, 사후에 그의 뒤를 잇는 수많은 작가들에게 두 스승에게서 받은 바통을 넘겨주었다. 베이컨의 정신을 이어받은 후예들은 지금 현대미술계에서 가장 영향력 있는 작가들이 되었다. 이제 베이컨의 후예들을 안다는 것은 현대미술의 흐름을 가장 잘 안다는 것과 상

통하는 말이 되었다. 그들을 통해 현대미술을 안다는 것은 흥미롭고 가슴 뛰는 일이다. 그렇게 지금의 동시대 미술contemporary art은 과거 낯설고 기묘한 퀴어 화가들의 회화 정신에 대한 오마주의 향연이었다.

베이컨식 죽음에 대한 오마주의 향연을 물리적 시간의 흐름으로 설명하면 다음과 같다. 렘브란트의 〈도살된 소〉는 수틴의 대표작 〈도살된 소〉로 오마주되었고, 수틴의 〈도살된 소〉는 베이컨의 〈십자가 책형〉으로 오마주되었다. 이러한 오마주의 향연이 현대미술에서 베이컨 오마주로 이어지고, 이 오마주는 현대미술계의 대세를 이루게 된다. 베이컨의 첫 번째 후예는 베이컨식 죽음 공식을 오마주한 데미안 허스트Damien Hirst, 1965~현재이다.

'죽음의 미술가' 허스트를 대중에게 가장 널리 알려준 작품은 베이컨식 미술 공식인 인간의 탐욕과 존재의 비극 그리고 그 이면에 존재하는 숭고한 죽음의 미학을 모두 기록한 〈신의 사랑을 위하여〉라는 작품이다. 이 해골의 주인은 300년 전 18세기를 살다 간 35세로 추정되는 유럽 남성이다. 이를 백금으로 주형鑄型을 뜬 뒤 이 모형에 다이아몬드 8601개와 두개골의 주인이 가진 치아를 박은 작품이다. 이 허스트식 아트 드라마는 약 200억 원이라는 거액의 제작비와 1000억 원이라는 경이적인 판매가로도 세간의 이목을 집중시켰다. 베이컨의 후예 허스트는 왜 죽음의 상징적 소재를 선택했을까? 그리고 죽음과 해골의 의미는 과연 어떤 예술적 다의성을 가지고 있을까?

베이컨과 그의 후예 허스트가 말하고자 한 죽음의 숭고한 아름

**데미안 허스트 〈신의 사랑을 위하여〉** 2007 | 허스트는 죽음이라는 궁극적 상징에 인간의 사치와 욕망을 덮어버려 생의 부질없음을 보여 주었다고 하는데, 이상하게도 많은 사람들은 인간의 해골 모습에 공포보다는 호감을 느낀다. 핼러윈의 펌프킨 헤드가 그러하고, 역대 최고의 흥행을 기록한 디즈니와 픽사의 해골 캐릭터가 그러했다.

다움에 대한 상징성은 결국 무엇을 말하는 걸까? 굳이 복잡하고 어려운 미학적 공식을 대입하여 어렵게 해석할 필요가 있을까? 우리는 우리가 가진 육체라는 껍질 안에 죽음의 해골이 존재한다는 것을 이미 잘 알고 있다. 그리고 죽음도 삶의 한 부분이며, 언젠가는 우리가 자연의 일부로 돌아가야 한다는 사실도 공포가 아닌 아름다

**팀 버튼 감독 〈크리스마스 악몽〉** 월트 디즈니, 1993 (좌), **리 언크리치 감독 〈코코〉** 픽사, 2017 (우) | 음산한 저승의 핼러윈 세계에서 해골 주인공 잭을 통해 사람들은 죽음의 악몽이 아닌 따스한 휴머니즘적 매력을 느낀다. 한편 저승의 세계에서 해골로 만나게 된 아버지의 모습에서 자신의 정체성을 찾게 되고, 삶과 죽음 그리고 사랑의 의미를 깨닫게 된 소년 미구엘은 결국 잃어버릴 뻔했던 자신의 꿈을 다시 인정받게 된다.

운 생명의 선순환으로 받아들여야 한다는 사실도 말이다.

이렇게 허스트의 작품은 베이컨의 창작 코드인 죽음 속에 숨어 있는 지독한 아름다움을 베이스로 깔고 시작되며, 그것을 뛰어넘는 방법으로 아름다움에 내재되어 있는 불가피한 부패를 묘사하는 미술을 목격할 수 있다. 허스트에게 죽음과 부패는 과연 어떤 의미일까? 베이컨은 동물의 사체와 인간 고기를 붓으로 그렸지만, 그는 실제 동물의 사체를 포름알데히드로 절여 전시장에 내놓았다. 듣기만 해도 엽기적이다. 하지만 뒤샹도 그러했고 베이컨도 그러했다. 아니 인류의 모든 위대한 화가들이 처음 등장할 때 모두 그랬던 것처럼 세기말에 등장한 베이컨 키즈 허스트 역시 온갖 혹평과 비난은 필수 코스였던 것이다.

베이컨의 후예답게 그의 작품은 베이컨이 보여준 충격과 엽기의 업그레이드 버전을 보는 것 같다. 말 그대로 기존의 미술 개념을 깨부숴버린 베이컨의 과감한 예술적 도전을 조금 더 진화된 모습으로

데미안 허스트 〈살아있는 자의 마음속에 있는 죽음의 육체적 불가능성〉 1991 | 살아있는 자는 진정한 죽음을 알 수 없다. 다만 죽음의 사체들을 통해 느낄 뿐이다.

다시 깨부숴버린 것이다. 그가 〈살아있는 자의 마음속에 있는 죽음의 육체적 불가능성〉이라는 제목으로 4m가 넘는 상어의 사체를 1991년도에 1억 원에 공수해서 곧바로 포름알데히드로 절여버린 이 작품을 내놓았을 때 미술계는 경악했다. 그가 이때 얻게 된 수식어가 '악마의 후예', '엽기 예술가'라는 타이틀이었다. 악마의 후예? 그럼 그 악마가 베이컨이란 말인가?'

지금 이 순간에도 성소수자들은 죽음에 이르는 편견과 핍박의 고통을 겪고 있다. 베이컨은 이런 악습에도 자신을 끝까지 버리지 않았다. 자신의 연인 조지 다이어가 싸늘한 주검이 되었을 때도 그는 엄습하는 일련의 고통들을 검은 3부작을 통해 끊임없이 토해내고 또 토해냈다. 그의 그림이 이성적 논리와 관습으로 이해가 안 되는 것은 어찌 보면 당연할 수도 있다. 하지만 이 공포의 극치와 비

정형의 유기체들은 우리에게 실존이라는 내면 속의 비극을 가장 적나라하게 열어주면서 존재와 삶의 이유에 대한 열락悅樂의 세계를 열어준다. 파괴가 창조의 어머니이듯 혁명은 완전한 카오스를 동반한다.

"고통받는 인간은 고깃덩어리와 같다."

누군가에게 베이컨은 아직도 이해불가일 수도 있다. 하지만 아무리 부정하고 싶어도 자명한 사실은 우리 모두에게 베이컨의 피가 흐르고 있다는 사실이다.

## 조커가 사랑한 화가, 프랜시스 베이컨

혹시 이 배우들을 아는가! 세라르 로메로(1966), 잭 니컬슨(1989), 히스 레저(2008), 자레드 레토(2016), 호아킨 피닉스(2019). 누구나 한 번쯤은 들어봤을 법한 할리우드 최고의 명품 연기파 배우들이다. 이들의 이름 옆에 적힌 숫자의 의미와 이 배우들이 가진 공통점은 무엇일까? 숫자는 이 배우들이 출연한 영화의 제작 연도이며, 이들이 열연한 배역은 천조국의 슈퍼 히어로 배트맨의 존재감마저 초라하게 만들어 버린 신 스틸러scene stealer '조커'이다.

우리는 순수 귀족 혈통 재벌, 웨인가의 상속남이자 람보르기니를 가볍게 뭉개주는 슈퍼카를 소유하고, 정의사회구현을 위해 고담시의 악당들을 초능력 없이 오로지 맨몸의 근력과 템빨아이템로만 무찌르는 미국의 영웅 배트맨에게 열광한다. 그런데 그와는 정반대로 사생아로 태어나 한 부모 가정에서 자란 기초생활수급자이자 일용직 광대로 홀로 계신 병든 노모를 봉양하며 코미디언이라는 소박한 꿈을 꾸지만 선천적인 뇌질환으로 한번 터지면 웃음을 멈출 수 없는 병리적 웃음 유발증의 일종인 투레트 증후군Tourette Syndrome 때문에 자신보다 조금이라도 더 가진 자들에게 온갖 멸시와 폭력을 당하고, 처절할 정도로 고통스러운 차별에 시달리며 살아가는 조커에게 더 크게 열광하는 건 왜일까?

이 이분법적 구조는 퀴어 화가들의 인생과 작품의 소개에서 가장 많이 언급되는 이야기의 소재였다. 우리는 상위 1%의 슈퍼 리치이자 슈퍼 히어로 배트맨보다 처절할 정도로 찌질한 '아싸' 조커에게 깊은 연민의 감

정을 넘어 동질감마저 느끼고 있다. 영화 〈기생충〉을 보며 자신을 IT 기업 CEO 박 사장의 계층이라 생각한 사람은 거의 없다. 반면 아무리 노력해도 벗어날 수 없는 계층에서 살고 있는 기택의 가정에 더 큰 공감과 연민을 느끼는 것 자체가 바로 조커식 동질감의 발로이다.

5세대 조커 '아서'호아킨 피닉스 분는 자살하기 직전 자신의 메모장에 이런 글을 남겼다. "내 죽음이 내 삶보다 가치 있기를." 하지만 아서는 죽지 않았다. 그는 죽어서 차디찬 마룻바닥에 널브러져 있는 고깃덩어리가 되느니 자신보다 더 무례하고 예의 없는 부자들의 죽음이 자신의 죽음보다 더 가치 있다고 생각한 것 같다. 〈기생충〉의 로그라인도 그러하다.

배트맨브루스 웨인 역의 아버지 토마스 웨인이 자신의 아버지라고 착각한 아서(조커)가 친아버지라고 생각했던 존재로부터 쓰레기만도 못한 냉대와 멸시를 받고 매몰차게 두 번 버려진 그 순간부터 그는 연약하고 고통받는 아서가 아닌 자신들과 같은 비주류들의 편에서 영웅이 되는 파괴자 조커로 창조적 역행을 시작한다.

불합리하고 불공정한 사회가 만들어낸 이 슬픈 광인은 암묵적으로 용인되어 버린 21세기형 자본주의 카르텔의 구조 속에서 죽어야만 벗어날 수 있는 지독한 가난 속에 살면서 서로 빵과 고기를 더 먹기 위해 머리채를 잡고 처절하게 싸우는 소외받은 계층들을 직시했다. 그리고 그 광경을 개싸움 쳐다보듯 조롱하고 비웃는 주류 부유층들의 역겨운 얼굴을 지켜보면서 결국 이 시대에서는 희망이 없다는 것을 깨닫고 도시의 모든 것을 파괴하기 시작한다. 그런데 이 슬픈 광인이 파괴하지 않고 지켜낸 단 하나의 존재가 있었으니 그것은 바로 미술계의 광인 베이컨의 영혼이 담긴 미술 작품이었다.

조커는 미술관에서 부하들과 함께 인류 역사에서 가장 유명한 근현대 작가들의 명화에 스프레이를 난사하고, 페인트 통 물감을 통째로 부어 던지는가 하면, 수백만 년 전 선조들이 동굴 벽에 손바닥을 찍는 것처럼

난장 퍼포먼스를 벌인다. 그러던 중 그의 부하 한 명이 아라비아 단검을 들어 미술 작품 하나를 단칼에 찢어 버리려는 찰나의 순간, 조커는 가볍게 지팡이로 단검을 막으며 말한다. "잠깐! 이 그림은 마음에 드는걸, 놔둬."

조커가 이 작품이 베이컨의 작품인 줄 알았을 리 만무하다. 단지 순간적으로 느껴지는 베이컨의 영혼에 압도당했을 것이다. 그들이 망가뜨리기 전에 이미 찢어지고, 뭉개지고, 훼손된 고통의 형상들을 보며 우리가 조커에게 동질감을 느꼈던 것처럼 조커 자신도 그 그림에 묘한 동질감을 느꼈을 것이다. 그런데 여기서 잠깐, 조커가 제거해 버린 그림들을 보면 조금 과하다는 생각도 든다. 그 이유는 겉보기에만 고상한 그림일 뿐 삶의 기쁨과 아름답고 풍요로운 여체를 그린 르누아르의 〈핑크 앤 블루〉를 제외하면 나머지 그림은 다분히 서민적이며 소외받거나 파산한 비주류들의 이야기가 담겨 있다는 것이다.

자세히 살펴보자. 빚으로 파산하고 남은 건 늙은 육신뿐인 자신의 인생무상을 자화상으로 표현한 렘브란트의 〈63세의 자화상〉, 빚에 시달려 그림을 빨리 그리기 위해 자신의 작품을 복제한 뒤 합성해 판매한 길버트 스튜어트의 〈조지 워싱턴의 미완성 초상화〉, 무대 뒤 고단한 발레리나의 삶과 애환을 그린 드가의 〈무대 위의 두 무희〉, 북유럽의 다빈치라 불리는 베일에 가려진 친서민 화가 베르메르의 〈저울을 들고 있는 여인〉 등 이들의 그림과 그림 속 내용은 소시민의 삶과 애환이 서려 있는 작품들이었다. 혹시 내용을 떠나 그냥 화가라는 것들이 그린 모든 게 재수 없는 가식이라고 생각했다면 할 말이 없으나 아무리 조커가 가진 배역상의 콘셉트가 '묻지 마 범죄'식 파괴라지만 영화에서 훼손한 6개의 작품 중 마지막 한 작품은 폐소 공포증마저 유발할 정도로 세계 대공황의 어둠과 현대 도시인의 고독과 외로움 그리고 심연의 절망감을 표현한 에드워드 호퍼의 〈도시 접근〉이라는 작품이 아니던가!

(좌 상단부터 우 순서대로) **렘브란트 〈63세의 자화상〉** 1669, **드가 〈무대 위의 두 무희〉** 1874, **르누아르 〈핑크 앤 블루〉** 1881, **베르메르 〈저울을 들고 있는 여인〉** 1664, **길버트 스튜어트 〈조지 워싱턴의 미완성 초상화〉** 1796, **에드워드 호퍼 〈도시 접근〉** 1946 | 조커가 망가뜨린 근현대의 대표 명화들은 한 작품을 제외하고는 슬픈 소시민의 이야기를 다루고 있다.

이 명화들 속에 숨겨진 비밀들을 조커라는 염세주의 캐릭터를 창조한 각본가는 모르고 있었던 걸까? 아니면 그것마저도 일부러 조커의 자비 목록에서 제거한 것일까. 한 가지 중요한 것은 그렇게 무자비하게 묻지도 따지지도 않고 미술 작품들을 파괴하면서도 딱 하나의 작품만은 살려 둔 것이다. 그것이 바로 베이컨의 〈고기와 남자 형상〉이다.

남녀가 첫눈에 반해 사랑에 빠지는 시간이 3초라고 하는데, 조커가 베이컨과 사랑에 빠지는 시간은 0.5초도 안 걸렸나 보다. 그도 그럴 것이 주류를 파괴하러 온 조커가 본 이 그림이 오히려 파괴의 끝판왕이었기 때문이다. 조커가 베이컨의 그림을 보며 느꼈을 감정을 생각하면 갑자기 베이컨이 했던 말이 하나 떠오른다.

"훌륭한 그림은 내 모든 감각의 밸브를 열어줌으로써
나로 하여금 격렬하게 삶으로 되돌아가게 만든다."

베이컨은 "내가 그리고자 한 것은 공포가 아니다. 내 그림에는 어떠한 이야기도 없고, 단지 나의 감각에서 떠오르는 이미지를 그렸을 뿐이다." 라고 말했다. 그래서 그가 삼면화로 그림을 세 등분 한 것도 분리와 단절을 통해 그림의 이야기성을 최대한 없애고 오직 강렬한 이미지만을 남기기 위한 전략이었던 것이다. 결국 조커도 영화 속 이 그림을 통해 베이컨이 열었던 감각의 밸브를 연 것이다.

영화 속 조커와 베이컨의 삶은 '매우 닮았다'는 표현이 무색할 정도로 그대로 복제된 두 인물을 보는 것 같다. 조커는 영화라는 현실에서 기존의 모든 권위와 세속들을 파괴했지만 베이컨은 예술을 통해 기존의 모든 권위와 세속을 파괴해 버렸다. 그의 그림이 자신을 살린 것처럼 비극적 실존을 지닌 조커라는 한 가여운 인간도 그 그림을 살린 것이다.

**프랜시스 베이컨 〈고기와 남자 형상〉** 1954(129×122cm) | 조커는 아마 0.5초 만에 모든 감각의 밸브가 열리면서 베이컨과 사랑에 빠졌을 것이다. 베이컨의 작품은 조커를 탄생시키는 모든 원천이 되었다. 2세대 조커잭 니컬슨가 영화 속에서 베이컨의 그림을 살린 것처럼 바로 다음에 등장하는 3세대 조커히스 레저는 베이컨의 광팬이었던 크리스토퍼 놀런 감독에 의해 베이컨식 조커로 재탄생한다. 실제 3세대 조커는 베이컨의 그림을 참고해 분장하여 만들어진 캐릭터였다.

미포를 위한 특별한 만담
## 베이컨의 '또 다른 세계'

베이컨이 영화 〈배트맨〉뿐만 아니라 또 다른 세계적인 영화들과 깊은 관련을 맺었다는 사실은 아마 생소할 것이다. 이제부터 영화를 통해 미술과 더 가까워지는 시간을 만들어 미포 여러분을 베이컨 전문 만담꾼으로 만들고자 한다. 이에 화가 베이컨을 이 자리에 소환해 보았다.

**미포:** 이렇게 뵙다니, 일단 영광입니다. 작가님의 작품이 지금의 영화에 영향을 미쳤다는 건데 무슨 공포 영화인가요? 공포의 대가 뭉크의 〈절규The Scream〉 같은 뭐 그런 영화?

**베이컨:** 자네… 미포 맞는가? 오늘부터 미술관에 돗자리 깔고 전문 평론가나 하시게나. 아주 대단한 직관력이야.

**미포:** 초면에 무슨 농을 이리 과하게 하시는 건지. 저 놀리시는 건 아니죠?

**베이컨:** 놀리긴… 정확했어. 내가 죽은 뒤 정확히 4년 후에 나온 영화가 나의 대스승이신 뭉크님의 대표작 〈절규〉를 패러디했더군.

**미포:** 네? 저는 그냥 장난으로 던진 말인데요?

**베이컨:** 뭉크 스승님의 작품 제목과 메인 캐릭터 둘 다 이 영화에서 패러디되었지. 세계적인 명화들이 영화의 소재가 되는 건 잘 알고 있잖는가?

**미포:** 에이~ 설마. 그게 어떤 영화인데요?

**베이컨:** 어떤 영화긴. 자네 입으로 방금 말했잖아. 뭉크의 〈절규〉라고… 절규를 영어로 하면 뭐라고 하는가? 친구?

**미포:** 절규는… 영어로 스크림이죠. 어? 설마 그 공포 영화의 레전드 〈스크림Scream〉? 올드 무비지만 워낙 공포갑 레전드라 핼러윈 데이 파티용품 구입 0순위가 그 영화의 스크림 가면인데 말입니다.

**베이컨:** 맞아. 뭉크의 절규도 원제목이 'The scream'이지.

**미포:** 아… 저거군요. 대박!! 완전 판박이~~ 이 영화감독이 어릴 적에 완전 뭉크 광팬이셨나 봐요. 제목과 캐릭터를 그냥 복붙 한 걸 보니… 그런데 죄송합니다만 작가님의 그림은 너무 기괴한 캐릭터라 영화에서 도저히 패러디 불가일 것 같은데요? 좀비 영화도 불

에드바르 뭉크 〈**절규**〉 1895 판화 버전의 부분도 (상), 웨스 크레이븐 〈**스크림**〉 1996 영화의 한 장면과 파티용 마스크 (하)

가할 듯.

베이컨: 하긴 나도 조금 깜놀인데, 내 작품이 지금도 영향을 미칠 줄은….

미포: 그럼 작가님 작품이 영화 캐릭터로 패러디가 가능하다고요?

베이컨: 여기 와서 살펴보다 정말 흥미로운 걸 하나 봤어. 내가 〈십자가 책형의 발치에 있는 형상을 위한 세 개의 습작〉에서 우리를 인간답게 하는 모든 기관을 없애고 입만 남긴 캐릭터가 얼마 전 개봉한 영화에서도 등장하더군. 그저 고마울 따름~.

미포: 오! 대박. 제가 방금 구글로 검색해 보니 리들리 스콧 감독이 작가님의 작품에서 영감을 얻었다고 기사가 나오네요. 그뿐만 아니라 크리스토퍼 놀런 감독의 〈인셉션〉과 데이비드 린치의 〈엘리펀트 맨〉 등 수많은 영화들이 작가님의 작품에 나오는 인물상과 사물뿐 아니라 전체적인 분위기와 느낌까지도 오마주한 게 맞다고 하네요. 진짜 대박!

베이컨: 이 모든 선물을 주신 분이 바로 뭉크 스승님이시지. 나 역시 누군가에게 영감을 얻어서 작품을 제작하는 건 똑같지. 무에서 유를 창조하는 건 신의 영역이니까. 본문에서 소개한 〈머리에 관한 연구〉도 뭉크 스승님의 〈절규〉에 나오는 입 모양과 고전 무성 영화 〈전함 포템킨〉에서 죽어가는 유모의 절규하는 입에서 결정적인 영감을 얻었어. 물론 나의 최애 스승님은 마스터 수틴이지만….

미포: 영화와 미술은 서로 공생하는 콘텐츠군요. 그렇게 말씀 들으니까 평생을 공포 속에서 죽음의 환영을 그려낸 뭉크 스승님은 정말 공포 영화의 조상급 레전드네요. 그런데, 작가님께서는 왜 그토록 입에 집착하셨는지요?

베이컨: 난 입이 좋아. 왜냐하면 입은 터너 Joseph Mallord William Turner, 1775~1851의 숭고미 같은 거거든. 입은 입술, 혀, 치아, 모두 아름다운 색의 떨림이 있어. 입은 인간의 삶 그 자체지. 벌린 입에서 나오는 공포와

고통의 빛과 색의 카타르시스, '공포보다 더 무서운 인간의 절규!'

미포: 음… 심오하군요. 그런데 실례지만 처음에 선생님의 그림을 보고 "이딴 게 무슨 그림이라고. 미친…."이라고 생각했었는데 제 생각이 짧았습니다. 네 발로 걷는 소아마비 소년의 모습과 에일리언의 재탄생… 저 이제 알 것 같습니다. 기존의 틀을 깨는 창조가 얼마나 의미 있는 것인지요. 레알 진심!!

베이컨: 이제부터 자네는 미술 포비아가 아닌 미술 포식자야!

프랜시스 베이컨 〈네 발로 걷는 소아마비 소년〉 1961 (좌), 리들리 스콧 감독 〈에이리언: 커버넌트〉 2017 中 에이리언 캐릭터 (우)

2006년 소더비 중개 개인 경매 〈NO.5〉 1억 4천만 달러(약 1586억 원)

# 잭슨 폴록

"No chaos, Damn it", "혼돈은 무슨 빌어먹을~"

액션 페인팅처럼 살다 간 마초 퀴어

# 피카소를 저주한 바이섹슈얼, 잭슨 폴록

찌질한 무명 화가 잭슨 폴록을 구원해준 여인은 유대인 화가 리 크래스너였다.

그녀의 아가페적 희생 덕에 폴록은 미국 역사상 가장 위대한 화가가 되었지만

그는 결국 크래스너를 배신하고 불륜의 강을 건넜다.

그리고 그 강의 건너에는 죽음의 여신이 기다리고 있었다.

"망나니 화가 잭슨 폴록, 패트런의 벽난로에 오줌을 휘갈기다."

응답하라 1944, 여기는 뉴욕의 맨해튼! 394년 전 자칭 유럽 식민지 개척자들이 인디언 원주민들에게 약 200만~300만 원 정도의 현물로 사들인 이 땅은 200~300m가 넘는 마천루가 즐비한 전 세계 금융계의 중심 도시가 되었다. 이 맨해튼의 중심부에서 아트 오브 디스 센추리라는 대형 갤러리를 운영하는 미술계의 큰손 페기 구겐하임의 집에서 뉴욕에 모인 예술가들을 위한 성대한 파티가 열렸다. 그런데 현대미술의 주류들이 모인 이 고상하고 우아한 파티에서 충격적인 사건이 발생한다. 구겐하임 가문의 미술관에서 허드렛일을 하던 목수 한 명이 술에 만취해 자신의 아랫도리를 내리고 그녀의 파티장 벽난로에 열정적으로 오줌을 휘갈기는 엽기적인 생체 퍼포먼스를 벌인 것이다.

미국 명문 유대인 가문의 상속자이자 당시 서슬 퍼런 나치의 위협도 두려워하지 않았던 강철 심장을 가진 그녀는 엽기적인 '오줌

드리핑'을 시전한 이 비정규직 잡부에게 공연음란죄와 재물손괴죄를 적용하기는커녕 되레 그가 물감으로 마음껏 드리핑할 수 있도록 모든 지원을 아끼지 않았다. 그녀가 후원한 이 무명의 화가는 훗날 미국에서 가장 위대한 화가가 된 잭슨 폴록Jackson Pollock, 1912~1956이었다.

만약 잭슨 폴록이라는 이 '알코올 중독자'의 천재적 광기를 '미술 중독자' 페기 구겐하임이 알아보지 못했더라면 그는 인류 역사상 가장 위대한 최고가 화가[1]가 아니라 지독한 가난에 허덕이며, 알코올 치매 정신병원에서 '방뇨 드리핑' 퍼포먼스를 벌이다가 결국 자살로 비참하게 생을 마감했을는지도 모른다. 이는 결코 필자의 근거 없는 추측이 아니다. 실제로 그는 화가로서 정점에 오른 순간에도 하루가 멀다 하고 이어지는 폭음과 반사회적 성향, 그리고 심각한 우울 증세와 정신 질환으로 인해 뉴욕의 허드슨강에서 수도 없이 자살을 시도했으니 말이다.

그런데 이토록 불안정했던 그가 어떻게 수천 년간 이어져 온 유럽의 미술 주도권을 미국으로 옮겨 놓는 중추적 역할을 한 화가가 된 것일까? 원조 퀴어 레오나르도를 죽음에서 구원하고 금전적 후원을 아끼지 않았던 이탈리아의 실세 메디치 가문과 노년에 접어들어 초라해진 이 늙은 천재 몽상가에게 대저택의 숙소와 작업실을 제공하고 무한 연금을 약속했던[2] 프랑스의 국왕 프랑수아 1세라는 기막힌 인복이 레오나르도에게 있었던 것처럼 잭슨 폴록 역시 그의 인생을 송두리째 바꿔버린 기막힌 여복이 있었다. 인생에는 세

---

1 2006년부터 2013년까지 7년간 그의 최고가를 깬 작가는 한 명도 없었다.
2 1516년 64세의 고령이 된 레오나르도는 생을 마감하기 3년 전에 프랑스의 젊은 왕 프랑수아 1세로부터 자신이 유년기에 살았던 클로 뤼세 성(Château du Clos Lucé)을 통째로 하사받고 충분한 연금도 받는다.

번의 기회가 온다고 한다. 폴록에게도 세 번의 기회가 주어졌고, 그 세 번의 기회는 이 세상 모든 남자들이 꿈꿔왔던 로망인 세 명의 여신들이 선사해준 기막힌 여복이었다.

## 폴록과 세 명의 여신

이제 영화보다 더 영화 같은 그의 회화 인생에서 탄생 – 성장 – 죽음의 플롯과 관련된 세 명의 여신들을 소개하고자 한다. 첫 번째 여신은 그의 성공에 관여한 행운의 여신 튀케Tyche[3] 역의 페기 구겐하임, 두 번째 여신은 그의 구원에 관여한 안전의 여신 소테리아Soteria 역의 리 크래스너, 마지막으로 세 번째는 그의 죽음에 관여한 쾌락의 여신 케르Kńp 역의 루스 클리그만이다.

이 이야기를 펼치기에 앞서 폴록의 '전기 다큐 영화'에 출연한 세 명의 여신들은 한 가지 공통분모를 가지고 있다. 이 세 명의 여신은 모두 나치가 극도로 혐오했던 정통 유대인[4]이었다는 것이다. 폴록의 이야기 안에 이 세 명의 유대인 여신을 언급하는 이유는 그녀들이 폴록형 예술의 생성과 진화 그리고 그의 작품이 미술사의 신화가 되기 위해 필수적으로 거쳐야 할 비극적 죽음에 대한 결정

---

3 '튀케'는 운명이나 행운을 나타내며, 대부분 긍정적 의미를 가진다. 튀케의 로마식 이름은 'Fortuna(포르투나)'이고, 행운을 뜻하는 영어 'fortune'은 여기서 유래하였다. 안전과 구원, 보존의 여신 '소테리아', 밤의 여신 닉스(Nyx)의 딸인 '케르'는 파멸과 죽음의 여신이며, 모두 그리스 로마의 신화에 등장하는 여신들이다.

4 미국 자본주의 경쟁 사회에서 수적으로 단 1.5%에 불과한 유대인들은 아이비리그 정원의 30%를 차지하고 있으며, 미국 GDP의 20%를 창출하고 있다. 나아가 전 세계 인구 중 불과 0.2%인 그들은 역대 노벨상 수상의 39.3%를 차지했으며(2013년 노벨상의 경우 12명의 수상자 중 6명이 유대인이었다), 개인상 부문 수상자는 22%를 휩쓸었고, 10억 달러 이상의 재산을 가진 미국인 중 3분의 1 이상을 차지하는 등 미국의 정재계를 완전히 장악한 민족이다. 이 점은 문화 예술계 역시 예외가 아니다.

적 원인과 단서를 제공해 주기 때문이다. 그럼 이제 폴록의 신화를 만들어낸 그 첫 번째 여신을 만나보도록 하자.

## goddess 1. 폴록 중독자, 페기 구겐하임

폴록의 첫 여인 페기 구겐하임Peggy Guggenheim, 1898~1979과 폴록의 조우遭遇는 어찌 보면 우주의 질서에 따라 필연적으로 만날 수밖에 없는 '태생적 운명'을 보는 것 같다는 생각이 든다. 이 '태생적 운명'이라는 말에는 '가난한 예술가와 부유한 패트런'이라는 상생 구조에서 이 두 괴짜들이 지닌 슬픈 성장기의 공통분모들이 교묘하게 맞물려져 있다는 뜻이 포함되어 있다. 그래서 페기의 삶을 안다는 것은 비단 폴록의 예술을 이해하는 것뿐만 아니라 현대미술이라는 레고 조각을 하나씩 끼워 맞춰가는 데 필수 불가결한 요소라고 볼 수 있다. 그렇기에 폴록의 첫 번째 여신 페기에 대한 이야기를 그냥 짧은 맛보기 소개로만 넘어갈 수는 없다.

페기 그녀가 '모더니즘의 여왕'이 되는 숙명적 과정에는 그녀만이 지니고 있었던 결정적인 사주팔자가 하나 있었으니 그건 바로 그녀가 타고난 재물운을 가졌다는 것이다. 물론 그녀의 사주가 단순한 재물복만으로 끝나버렸다면 앞으로 펼쳐질 그녀의 이야기는 매우 식상한 레퍼토리로 끝나겠지만, 그녀의 사주에는 재물운과 특이한 사업운까지 함께 있었다. 그녀의 특이한 사업운을 완성시킨 아이템이 바로 '죽어가는 미술 살리기'였다. 이것이 이 둘이 가진 운명의 비밀을 푸는 열쇠인 것이다.

페기 그녀는 또 하나의 포식자였다. "태어나 보니 아빠가 대기업 회장이었다."로 끝나는 정도가 아닌 "태어나 보니 엄마도 대기업 회장이었다."가 적용되었으니 말이다. 전통 유대인 혈통인 친가와 외가는 모두 성공한 전문 사업가였다. 그녀의 친가 구겐하임 가문은 구리 광산업으로, 외가 셀리그먼 가문은 군복 장사로 상상을 초월하는 엄청난 부를 축적했다. 그렇기에 그녀는 굳이 신분 상승을 위해 일반 서민들처럼 아등바등 살 필요가 없었다. 그럼에도 불구하고 스스로 2차 세계대전의 전쟁터 한복판으로 뛰어 들어가 미술계의 '오스카 쉰들러[5]'가 되어 전쟁의 화마 속에서 사라질 뻔했던 현대미술의 수많은 작품들과 나치의 데스노트에 적힌 현대미술 작가들을 구원한 '미술계의 수호천사'가 되는 신화를 만들어냈다.

물론 기회의 땅 미국에서 막대한 재력을 타고난 초갑부 2세들이 어디 그녀 하나뿐이었겠는가! 하지만 그녀는 일반적인 슈퍼리치 주니어와는 조금, 아니 아주 많이 달랐다. 그녀는 '가문의 이단아'로 불렸을 정도로 독특한 정신세계를 지닌 여성으로 자신이 가진 페미니즘적 사고를 실제 자신의 삶에 패기 있게 적용한 여인이었다. 페기는 유년기에 1:1 홈스쿨링 코디를 통해 '명문가의 여자가 지녀야 할 고상한 기품'을 쌓으며 그 흔한 친구 하나 없이 무미건조하게 살아가던 중 사춘기에 접어들면서 이미 정해진 자신의 뻔한 인생에 정면으로 승부수를 던진다.

먼저 그녀는 부호 가문 출신의 '틀에 박힌 여인'이라는 정체성에

---

5 오스카 쉰들러(Oskar Schindler, 1908~1974)는 체코 태생의 독일 사업가이다. 나치 정권 휘하에서 자신의 전 재산을 털어 아우슈비츠에서 학살될 뻔한 1만 1000여 명의 유대인들을 구해냈다.

대한 저항의 시그니처를 남기기 위해 〈조콘다 부인모나리자〉처럼 눈썹을 다 밀어버리는가 하면, 가족의 극심한 반대에도 최저 시급을 받으며 뉴욕의 아방가르드 서점에서 서민형 알바를 스스로 선택한다. 그런데 페미니즘적 사고에서 시작된 이 알바로 인해 그녀는 자신의 일터에서 수많은 예술 서적들을 접하게 되었고, 이는 20세기 유럽의 예술과 사상에 대한 그녀만의 배경지식을 만들게 되는 결정적 단초가 되었다. 그래서 성인이 되자마자 그녀는 마치 몽유병 환자처럼 출가하여 자신을 미술 중독자로 만들어줄 치명적이고 아름다운 예술의 도시, 프랑스 파리로 떠난다.

이쯤 되면 재벌 2세의 반항 어린 사춘기와 럭셔리한 성장기에 관한 식상한 로그라인은 시작되기도 전에 이미 엔딩 크레딧이 올라가는 게 맞을 것 같다. 그런데 그녀의 삶이 이렇게 평범하게 끝나버렸다면 그녀가 살려낸 수많은 현대미술의 작품과 작가들, 그리고 그녀가 가장 공을 들여 CPR심폐소생술해 살려낸 폴록이라는 화가가 과연 역사 속에 존재했을까? 그렇기에 평탄할 것만 같았던 '페기의 성장 스토리'에 있어서 그녀의 인생에 주어진 타고난 성질을 슬프도록 아름답고 낭만적이면서도 비극적인 성질로 탈바꿈하게 해줄 두 개의 변인變因이 있었으니 그것은 바로 그녀의 '불행한 가족사'와 '타이타닉호의 침몰'이었다. 타이타닉과 현대미술? 도대체 이건 또 무슨 말인가….

불행히도 페기에게는 유대인의 위대한 탈무드식 가정교육이 적용되지 않았다. 페기가 받은 이 가정교육의 하드웨어에 친할아버지의 재력은 있었지만, 소프트웨어는 어머니의 무관심과 아버지의 막

**페기 구겐하임** | 모더니즘 미술계의 여왕, 현대미술의 수호자이자 구원자, 20세기형 르네
상스를 이끈 여자 메디치, 미술 중독자이자 섹스 중독자, 이렇게 화려하고 자극적인 그
녀의 수식어가 말해주듯 그녀의 삶은 '현대미술계의 신화' 그 자체였다.

장 불륜을 기본 어플로 깔고 시작된다. 페기의 어머니는 무관심을
넘어서 극도로 신경질적인 모습으로 유년기 내내 페기를 지속적으
로 괴롭혔다. 그 피가 어디 안 간다고 그녀의 이모나 외삼촌들의 성
격과 행동 또한 참으로 기이하고 괴팍했다. 외가의 그로테스크함이

어느 정도였는지 목줄을 죄는 가풍을 참지 못한 이모부는 도박 중독자로 살다가 스스로 목숨을 끊었고, 허랑방탕한 주색잡기의 대가인 외삼촌 역시 조부에게 유흥비를 끊임없이 요구하다가 결국 분을 못 이겨 자신의 머리에 방아쇠를 당겼다. 이 죽음의 그림자는 친가에도 예외는 없었다. 그나마 그녀에게 위로가 되고 가까웠던 친언니 베니타는 급사하였고, 성인이 된 이후 그녀의 여동생 헤이즐은 자신의 어린 자녀를 죽이겠다며 핏덩이들을 지붕 위로 끌고 올라갔다가 결국 자녀 둘이 추락하여 즉사하는 끔찍한 결말을 맞이하게 된다.

불행한 가족사가 그녀와 늘 함께했지만 그나마 한 가지 다행인 것은 비록 막장 불륜을 가정교육으로 보여준 아빠였건만 그가 페기만큼은 끔찍이도 아끼고 사랑했다는 것이다. 그는 어린 페기에게 아름다운 세상을 보여주기 위해 유럽의 명소를 찾아 여행을 다니며 인류의 예술을 각인시켜 주었고, 연애 사업으로 공사가 다망한 와중에도 자신의 바쁜(?) 스케줄을 쪼개어 딸을 미술관에 데려가 고전 미술에 대한 심미안도 키워 주었다. 그렇게 그는 어린 페기가 미술과 사랑에 빠지게 되는 첫 번째 걸음마를 가르쳐 주었으며, 이후 페기가 미술에 대한 사랑을 넘어 미술 중독자, 그리고 미술사에 길이 남을 섹스 중독자로 진화하게 될 수 있도록 그의 삶과 죽음 전체를 통해 모든 물질적·정신적 유산을 남긴 것이다. 그리고 그가 남긴 이 모든 유산의 실질적 출발점은 바로 '타이타닉호의 침몰'에서 시작된다.

# 타이타닉의 침몰과 현대미술의 구원

"타이타닉호의 침몰은 현대미술의 구원과 잭슨 폴록의 신화를 가져왔다." 얼핏 듣기에 이 말은 참으로 농익은 허구적 언어유희 같을는지는 모르겠으나 이는 엄연한 미술사적 사실이다. 영국에서 바람을 피우던 페기의 아버지 벤저민 구겐하임은 '딸 바보'답게 사춘기를 맞은 페기의 14세 생일에 최대한 빨리 가고 싶다는 생각에 북대서양을 횡단해 뉴욕으로 향하는 한 대형 여객선에 서둘러 탑승하게 된다. 그런데 하필이면 그 배가 바로 '타이타닉'이었다. 1912년 4월 14일 자정이 될 무렵 이 거대한 여객선은 얄궂은 운명처럼 건조 후 첫 항해에서 빙산과 충돌하게 되고, 배는 빠르게 심연 속으로 가라앉기 시작했다. 폼생폼사 카사노바였던 그는 "정장 차림으로 신사의 품격을 지키며 죽겠다."며 자신의 구명조끼를 옆에 있는 사람에게 건네준 뒤 터미네이터 T-1000이 날렸던 '엄지 척'을 정부에게 날리고 스스로 차가운 심연의 죽음 속으로 빨려 들어갔다.

"그런데 도대체 이게 페기 구겐하임을 현대미술의 수호자로 만든 거랑 무슨 상관이 있냔 말이냐?"라고 생각할는지 모르나 중요한 문제는 바로 침몰의 타이밍이었다. '벤저민 구겐하임의 죽음은 곧 절묘한 타이밍의 상속'이라는 현대미술사의 구원과 맞물린 필연적 인과관계를 가진다는 것이다. 어린 나이에 이루어진 이 거대한 상속은 페기의 순수한 미술 사랑을 미술 사업으로 만들어 주는 기초 공사의 종잣돈이 되었고, 이후 외가에서 추가로 물려받은 거대한 유산을 통해 확장된 미술 사업은 수천 년간 유럽이 쥐고 있었

던 미술의 패권을 고작 166년이라는 역사밖에 없었던 미국으로 단숨에 이양하게 해준 씨과일이 된 것이다. 사실상 타이타닉호의 침몰에 따라 신속하게 이루어진 상속은 그녀가 자신에게 주어진 삶의 노선을 바꿀 수 있는 결정적 계기를 만들어 준 것이며, 이 밑바탕이 없었다면 그녀를 주목할 사람은 아무도 없었을 것이다. 그런데 그녀는 당대의 수많은 천재 예술가들을 만나 미술적 욕구를 충족시켰던 것도 모자라 그들과 몸까지 섞는 육肉과 영靈의 교감을 나누며 미술에 대한 초절정 심미안을 쌓았음에도 왜 이름 모를 미술관 잡부인 잭슨 폴록을 자신의 가장 큰 투자 대상으로 선택하게 된 것일까?

그녀가 미술과 사랑에 빠지게 되는 신화의 과정은 거대한 상속처럼 누구나 누릴 수 있는 것이 아니었다. 그녀의 인생은 모든 것이 절묘한 운명의 타이밍에 걸려 있었다. 리즈 시절 그녀는 '현대미술의 영원한 스승' 마르셀 뒤샹에게 미술의 ABC부터 개인 레슨을 받았고, (훗날 그녀는 갤러리를 운영하는 데 있어 가장 큰 멘토를 현대미술의 씨앗인 마르셀 뒤샹이라고 했다.) 전쟁 통에 그 유명한 마르크 샤갈의 목숨을 구해 주었으며, 지금의 미술 교과서에 등장하는 피에트 몬드리안, 레제, 이브 탕기와 같은 거장들과 친분을 쌓았고, 여성 미술 화가들의 전시회를 최초로 열어 멕시코의 신화 프리다 칼로를 세상에 알렸으니 그들과 교류하며 사사받은 엄청난 예술적 심미안은 상상 그 이상이었을 것이다.

페기는 나치에 의해 퇴폐 미술로 전락하여 판로가 막혀 땔감이 되어버린 위대한 현대미술 작품들을 매일 하루에 한 작품씩 약 천 달러의 돈을 지불하여 수집하기 시작한다. 유대인인 자신의 목숨조

차 위험한 상황에서 죽음을 무릅쓰고 (심지어는 히틀러가 노르웨이에 걸어 들어가는 그날에도 그녀는 레제의 작업실에 들러 그의 작품을 천 달러에 사들인다.) 이 수많은 작품들을 가재도구로 몰래 속여 이불보에 포장한 뒤 대서양을 건너 유럽의 미술을 미국으로 옮겨 왔다. 그녀는 말 그대로 패기 한번 제대로 쩌는 '세기의 철녀'였던 것이다.

현대미술 구하기 '미션 임파서블'에서 그녀는 작품만 사들인 게 아니었다. 함께 전장을 돌며 작품을 구했던 훈남 막스 에른스트의 모든 작품을 구입한 뒤 그의 미국 망명을 도왔고, 이후 그를 자신의 남편으로 만들어 버린다. 그렇게 그녀는 자신의 레이더망에 걸린 남자들을 기어코 자신의 것으로 만들고야 마는 집요한 남성 편력과 소유욕 또한 있었다. 페기의 인생은 초현실주의 그 자체였고, 그녀가 사들인 작품 역시 주로 초현실주의 미술 계열이었다. 실제로 전쟁 통에 그녀가 사들인 수많은 작품들은 모두 '금세기 미술'의 초석이 된 주옥같은 작품들이었다. 그렇게 미술에 대해서라면 생사를 넘나들며 육체와 영혼을 마다하지 않고 만렙의 경험치를 쌓은 그녀가 마지막으로 선택한 화가가 하필이면 왜 잭슨 폴록이었을까? 그녀는 폴록에게서 어떤 가능성을 보았던 것일까?

어찌 보면 페기의 인생 자체가 워낙 파란만장함 그 자체였기에 그녀의 눈에는 남들이 볼 수 없는 폴록이라는 괴짜 화가의 잠재력과 회화적 가능성이 보였을는지도 모른다. 사실상 이것이 바로 현대미술의 미래를 바라보는 그녀만의 독특한 도그마dogma이다. 그렇다면 그녀만의 이 독특한 미적 선구안은 어디서 나오는 것일까? 그것은 슬픈 가족사를 품은 유년기를 지나 그녀의 애달픈 사랑에서

그 첫 번째 실마리를 찾아볼 수 있다.

페기의 첫 번째 남편은 다다이즘 작가 로렌스 베일인데 이 사람은 다다이즘의 사조 특성인 저항과 조롱을 자신의 삶과 가정에까지 적용한 찌질남의 대명사였다. 그는 사회 부적응자로서 "세상이 자신을 알아주지 않는다."는 이유로 아내 페기를 욕조에 밀어 넣고 죽을 정도로 폭력을 행사했다. 아버지의 가정 폭력을 보고 자란 페기의 딸 페긴은 정신 질환을 앓다가 세상을 먼저 등졌고, 그나마 하나 있는 아들과는 남보다 못한 사이로 지냈다.

프랜시스 베이컨처럼 마조히즘이라는 성적인 병까지 얻은 그녀의 삶은 끝이 보이지 않는 기나긴 어둠의 통로였을 것이다. 하지만 긴 어둠이 걷히면 찬란한 빛이 나오는 법, 끝까지 가정을 지키고 싶었던 그녀는 결국 로렌스와 이혼하고, 여성을 아끼고 존중하는 존 홈스라는 비평가를 만나 비로소 지쳐 버린 영혼에 단비가 내려 안식을 얻고 치유를 받기 시작한다. 안 그래도 마르셀 뒤샹에게 100년을 앞선 미술의 눈을 이식받은 그녀는 홈스라는 천사 남친과 5년 동안 동거하며 예술 전 분야에서 견고한 심미안을 가지는 기초 공사를 마치게 된다.

그런데 "부부 금실이 너무 좋으면 하늘이 시샘을 해서 한 사람을 먼저 데려간다."고 했던가. 이 허무맹랑한 미신 같은 말이 맞는 건지 그녀에게 잠시나마 아름다운 추억을 선물해 주었던 홈스는 마치 저승사자가 억지로 그의 손을 잡아끄는 것처럼 어느 날 받게 된 아주 간단한 수술이 끝난 뒤 마취에서 깨어나지 못하고 세상을 떠나게 된다. 믿기 힘든 이 죽음을 통해 그녀는 인간의 삶에 대한 허

무함을 느낀다. 홈스와의 사별 이후 전쟁의 화마에서 목숨을 걸고 구해낸 남편으로 맞이한 막스 에른스트마저도 페기가 소개한 여류 미술가 도로시아 태닝과 눈이 맞아 불륜을 저질러 은혜를 원수로 갚는 배신을 하게 된다.

이때부터 페기는 인간의 사랑이라는 것이 허무하고 부질없다는 것을 알게 되었고, 그녀 안에 깊숙이 잠재되어 있던 성의 집착이 서서히 눈을 뜨기 시작한다. 실제 페기는 자신을 섹스 찬양자이자 중독자라고 밝혔다. 공교롭게도 페기가 상속받은 돈은 1000만 달러였고, 그녀가 잠자리를 가진 남자들도 1000명이었다. 그녀가 지닌 성적 집착의 발원지는 가정에서 시작된다. 당시 7살밖에 안 되는 어린 페기가 가족의 저녁 식사 자리에서 아빠가 집을 나서는 것을 보고는 "아빠, 밤마다 또 나가는 걸 보니 새로 애인이 생겼나 봐요?"라고 물을 정도로 어린 그녀에게 아버지의 외도는 유년기의 커다란 상처였을 것이다. 이렇듯 그녀의 섹스 중독은 외조부와 아버지의 여성 편력과 그녀의 첫 남편으로부터 얻은 마조히즘, 그리고 그것을 극복하게 해준 진정한 사랑의 죽음, 그리고 죽음에서 구해준 남자로부터의 잔혹한 배신에서 비롯된 일종의 정신적 편집증으로 귀결된 것이었다.

그녀의 섹스 중독이 어느 정도였는가 하면 음란의 신을 섬겼던 그 유명한 타락의 도시 폼페이의 춘화[6] 속 체위들을 모두 따라하면서 남자들과 섹스를 즐겼다고 했을 정도니 말이다. 하지만 그녀의

---

6 과거 화산 폭발로 매몰된 폼페이에서는 일반 가정의 침실 벽면이나 대문에 적나라한 동성애 장면뿐만 아니라 집단 성교 그리고 수간에 이르기까지 성적 타락의 끝판왕을 보여주는 그림들이 버젓이 그려져 있었다.

자서전에서 그녀 나름의 페미니즘적 철학을 엿볼 수 있다. "내가 섹스를 하는 것은 단지 하나의 여흥일 뿐입니다. 나는 일이 우선이고 내 아이들도 있습니다. 양쪽 모두가 내 인생의 중심입니다. 어떤 여자든 섹스 그리고 남자가 필요합니다. 그것은 여자에게 활기, 사랑, 여성성을 유지해 줍니다. 가끔 육체적 생활과 효과를 즐겨야 합니다." 프랜시스 베이컨처럼 그녀에게 미술과 섹스는 그녀의 리비도가 원하는 본연의 자유이자 고통의 해방구이며, 어둠의 틀 속에 갇혀 있는 자신을 구출해줄 유일한 돌파구였을 것이다.

"뭐 눈에는 뭐만 보인다."는 말이 꼭 부정적으로 쓰이는 말은 아닌 것이 페기가 폴록을 만난 데에는 또 하나의 결정적인 운명의 연결 고리가 있었기 때문이다. "천재의 눈에는 천재가 보인다."라는 말이 적용된 것일까? 1943년 페기 구겐하임의 '금세기 미술' 화랑에서 〈젊은 작가들을 위한 봄 살롱〉이 처음 전시되었을 때 자문 위원이었던 추상 미술의 선구자 '네모 황제' 피에트 몬드리안은 당시 전시 준비 중 갤러리의 외진 구석에서 아무도 거들떠보지 않았던 폴록의 작품 〈속기술의 인물 형상〉을 보고 그의 천부적 재능과 잠재력에 감탄하여 이런 말을 남긴다. "내가 여태껏 보아왔던 미국 화가의 작품 중 가장 흥미롭군요. 앞으로 이 사람을 눈여겨봐야 합니다."

알 만한 사람은 다 아는 피에트 몬드리안Piet Mondrian, 1872~1944 그가 누구인가? 전 세계 미술 교과서의 필수 탑재용 작가이며 추상 미술의 양대 거장(뜨거운 추상=바실리 칸딘스키, 차가운 추상=피에트 몬드리안)이 아니던가! 그렇게 몬드리안은 무명의 잭슨 폴록을 어둠에서 살려내는 호평을 유언처럼 남긴 뒤 페기에게 바통을 넘기고 다음

해에 사망하게 된다. 몬드리안은 폴록의 낙서 같은 그림에서 밝은 미래를 보게 되었고 그 덕에 미술 중독자 페기의 눈에도 역시 폴록의 미래가 포착된 것이었다. 아마 그때 미술 포식자 페기의 눈에 걸린 폴록의 예술은 꿈틀거리는 선홍빛 핏줄기가 선명히 투시되는 무한한 잠재력으로 보였을 것이다. 예술의 피 냄새를 맡은 그녀는 몬드리안마저 그를 X맨으로 지목하자 돈 많은 미국의 VVIP 콜렉터에게 특별 홍보를 시작하고, 가난에 허덕이는 그의 매니저를 자처하는 것을 넘어 매달 150달러의 생활비와 스튜디오를 제공했다. 또한 만약 작품이 2700달러 이상의 가치로 팔릴 경우 화랑 몫인 3분의 1을 제외한 금액을 모두 주겠다는 파격적인 계약서까지 작성하여 그를 후원하게 된다.

몬드리안이 폴록을 살리는 첫 단추였다니… 확실히 폴록에게는 '천운'이라는 게 있었나 보다. 1940년대 당시 상황은 어땠을까? 전쟁을 피해 유럽에서 넘어온 작품들과 신진 작가들에 의해 미국의 개척 정신을 미술에 적용해 급격하게 떠오르는 도시 뉴욕이 미술계의 핫 플레이스로 자리를 잡기 시작할 때였다. 미국은 피카소를 넘을 신화가 필요했고, 이 시기와 맞물려 1942년에 개관한 '금세기미술' 화랑에 전시된 그 수많은 혁신적 작가들 중 몬드리안이 지명한 단 한 사람이 바로 잭슨 폴록이었으며, 때마침 그 미술관을 운영하는 사람이 페기였으니 말이다.

이렇듯 그의 신화에 대한 첫 번째 단초가 되는 여인이 페기이다. 폴록과 그녀의 만남은 각본 없는 드라마였던 것이었다. 마치 만날 수밖에 없는 숙명의 장난처럼 페기는 잭슨 폴록이라는 듣보잡 화가

를 먼 과거의 황량한 맨해튼 뻘밭에서 끌어내 뉴욕에서 가장 우뚝
선 마천루로 만들어준 기적 같은 패트런이었다. 이렇게 페기 구겐
하임은 미국의 르네상스를 이끈 이른바 1인 메디치 가문 역할을 수
행하며 폴록을 키워나가게 된 것이다. 그녀가 어시스트해 준 수많
은 거장들 중 가장 성공적인 어시스트는 단연코 잭슨 폴록이었다.
미국 현대미술의 액션 히어로 잭슨 폴록을 발굴한 페기 구겐하임은
자신의 기가 막힌 어시스트에 대해 이렇게 자평했다.

"내 인생을 통틀어 가장 큰 성취는
바로 잭슨 폴록이라는 화가를 발굴한 것이다."

이렇게 폴록의 아름다운 신화는 순조롭게 시작되는 듯했으나 아
무리 그 여신이 모더니즘의 여왕이라 할지라도 이미 정신과 육체가
알코올에 찌들어 버린 망나니 화가를 구원하기에는 그녀의 역량에
도 한계가 있었다. 그래서 폴록에게는 또 하나의 어시스트를 해줄
여신이 필요했는데 이때 마침 그에게 운명처럼 다가온 두 번째 여
신이 있었으니 그녀의 이름은 바로 구원의 여신 리 크래스너이다.

## goddess 2. 엘리트 평강공주, 리 크래스너

서양에도 평강공주라는 존재가 있다. 최강 찌질 잭슨 폴록을 성
모 마리아의 가슴으로 품어줄 유일한 여인이 바로 리 크래스너Lee
Krasner, 1908~1984였다. 하필이면 그 많고 많은 여자들 중에 폴록의 아내

가 1989년에 나온 VTR 광고 대사처럼 "남자는요, 여자 하기 나름 이에요."라는 평강공주 콤플렉스를 가지고 있었으니 뭇 남성들이 들었을 때 이는 얼마나 염통이 쪼그라들 정도로 부러운 이야기인가.

사실 남자들은 여자들이 신데렐라를 꿈꾼다고 비난하지만 반대로 남자들 역시 누구나 한번쯤은 '셔터맨'을 꿈꾸어 왔을 것이다. 물론 아내가 아침에 출근할 때 약국과 가게의 셔터를 한 번 올려주고, 저녁에 퇴근할 때 셔터를 한 번 더 가볍게 내려주는 '부마駙馬 콤플렉스[7]'를 폴록이 실제 가지고 있었던 것은 아니지만 폴록의 두 번째 여신은 분명 그를 부마로 만들어줄 평강공주였던 것은 확실하다. 평강공주 콤플렉스란 비록 남자가 자기보다 한참 모자라지만 '진정한 사랑이란 남자의 부족한 부분을 채워주는 것이고, 그의 성공이 내 인생의 꿈이자 목표'라고 느끼는 것인데, 크래스너의 눈에는 폴록의 삶 자체는 자기보다 모자란다고 생각했을는지는 모르겠으나 예술성에 있어서만큼은 남들이 모르는 폴록만의 폭발적 잠재력과 혁신성이 보였던 것이다.

필자는 왜 그녀를 평강공주에 비유했을까. 그것은 그녀가 미술대학에서도 회화 능력이 떨어지는 열등생이자 누구에게도 관심을 받지 못했던 당시의 폴록과는 달리 미술계에서 엘리트 코스를 밟고 있었던 촉망받는 여인이었기 때문이다. 유대계 러시아 이민자의 딸이었던 크래스너는 뉴욕 토박이로 맨해튼에서 예술가들이 가장 입학하기 힘들다는 브루클린의 쿠퍼 유니언에서 미술 공부를 했고,

---

7 부마란 임금님의 사위로, 타고난 신분 이상의 상승 또는 노력 이상의 성공을 바라는 심리를 뜻한다.

내셔널 디자인 아카데미에서 정식 엘리트 코스를 밟았다. 하지만 그녀의 안정된 삶과는 달리 폴록은 정반대의 삶을 살고 있었다.

그녀는 독일 추상표현주의의 대가이자 그녀의 스승이었던 한스 호프만이 '크래스너는 추상화가로서 큰 명성을 남길 것'이라고 기대할 정도로 손꼽았던 전도유망한 미술가였다. 반면 폴록은 떠돌이 든보잡 화가 지망생으로 18세에는 이름값이 좀 있는 화가의 수제자가 되기 위해서 아기 돌보미<sub>베이비시터</sub>로 일하며 근근이 그림을 배웠지만 대부분의 시간은 술과 담배에 찌들어 정신과 치료를 전전했던 천하의 찌질남이었을 뿐이다.

그런데 승률이 곧 직장의 사운인 결혼정보회사에서도 매칭률이 지극히 희박하여 다른 차트로 분류하여 관리해야 할 이 두 사람이 어떻게 부부의 연을 맺게 되었을까? 이 둘의 만남 자체도 참으로 "우주의 기운이 만들어낸 운명이라는 것이 실제로 존재하는구나." 하는 생각이 저절로 들게 하는 기묘한 만남이었다. 이 둘의 운명적 만남을 만나보기 위해 잠시 타임머신을 타고 세계 대공황이 8년째 이어지고 있었던 뉴욕의 어느 미술관으로 돌아가 보자.

비록 비루하고 찌질한 화가 지망생이었지만 폴록도 누군가와 사랑이라는 것을 하고 싶었다. 하지만 그는 사랑할 자격조차 없는 사람이었다. 술에 취해 블랙아웃이 되어 끊임없이 실수를 남발하는 모습을 지켜보던 그의 주변 여인들은 매번 크게 실망하며 그의 곁을 떠났고, 또 어느 날은 파티에서 오랜 시간 흠모해 왔던 밤무대 여가수에게 프러포즈를 했다가 단번에 거절을 당하는가 하면 거절한 여인이 폴록을 만날까 무서워 다른 곳으로 이사를 갈 정도였으니,

지금으로 말하자면 불용 처리 처지에 놓인 '재고남'이었던 것이다.

하지만 그런 폴록을 재고남에서 품절남으로 바꾸었을 뿐만 아니라 미술계의 완판남으로 180도 인생을 뒤바꿔 놓은 운명적 만남이 있었으니, 때는 1936년 12월 25일 예술가 연합회에서 주최한 크리스마스 파티였다. 하지만 기적 같은 운명도 어느 정도 기본적인 베이스가 깔려야 하건만 이날도 역시 폴록은 언제나처럼 취하지 않아야 할 때 취해 있었다. 수많은 뉴욕의 예술가들이 한 해를 마감하며 예술을 논하며 우아한 차림새로 자신의 이미지를 관리해야 할 그 순간에도 폴록은 아랑곳없이 술 만난 하마처럼 폭주를 이어갔다. 운명의 여인을 만나는 그날도 적당히 민폐를 끼쳤으면 다행이건만 폴록은 평소보다 더 심각한 대형 사고를 저지르게 된다. 그는 지금으로 따지면 성추행범으로 연행될 만한 심각한 일을 저지른 것이다. 그런데 하필이면 그 성추행의 대상자가 바로 그의 평강공주 리 크래스너였다.

사건의 전말은 이렇다. 이미 폭음으로 인해 중추 신경계의 통제 기능이 상실되어 그동안 봉인되었던 자신감이 하늘까지 치솟은 폴록은 비틀거리며 춤을 추고 있던 남녀 군중 사이를 갑자기 헤집고 들어가 댄스 홀 중앙에 있는 (미인은 아니지만 육감적이고 글래머러스한) 유대인 여자를 향해 무작정 돌진한다. 그러고는 지독한 술 냄새와 안주 냄새를 풍기며 목표물을 향해 기괴한 한마디를 거침없이 던진다. "야!! 너 나랑 섹스할래?"

결과는 불을 보듯 뻔한 것 아니겠는가! 크래스너는 이 해괴망측하고 무례한 주정뱅이 성추행범에게 지체 없이 메가톤급 따귀 한

방을 시원하게 날린다. 이쯤 되면 크래스너와 폴록의 운명적인 만남은 여기서 완전히 끝나야 되는 것이 지극히 상식적인 스토리겠지만 어쩐 일인가 술만 취하면 물건, 동물, 사람을 가리지 않고 난폭함을 서슴지 않았던 폴록이 이 여신의 따귀 한 방에 갑자기 과학적으로 설명할 수 없는 호르몬이 나와 뉴런이 작동했고, 찰나의 순간 그의 중추 신경계가 정상으로 돌아오게 된다. 폴록이 누구인가? 술에 취하면 며칠씩 길을 헤매면서 지나가는 뉴욕의 개들을 발로 걸어차는 망나니 아니던가! 그런 폴록에게 이는 참으로 기적 같은 일이 아닐 수 없다.

정신이 번쩍 든 폴록은 어울리지 않게 뺨을 때린 그녀를 향해 간절한 용서를 구한다. 이렇게 낭만적인 뉴욕의 크리스마스 파티에서 벌어진 작은 소동은 성탄을 알리는 미사 종소리 클로징 음악과 함께 한 유대인 여성의 무시형 용서로 끝나게 되는 게 정상이겠지만 무슨 일인지 총명하고 촉망받는 엘리트 화가였던 크래스너는 이 초라한 남자의 애절한 모습을 보고 성탄의 자비 같은 호르몬이 작동되었으니 그게 바로 '평강공주 콤플렉스'였던 것이다. "이게 무슨 B급 영화에서도 나오기 힘든 진부한 스토리의 멜로 영화냐!"라고 할는지 모르겠지만 놀랍게도 그날 밤 폴록과 크래스너는 크리스마스의 원나잇을 함께 보내고 다음 날 아무 일도 없는 듯 시크하게 헤어지게 된다.

그렇게 둘은 서로 연락을 안 하고 지내다가 수년의 시간이 흐른 뒤 우연히 크래스너가 미술과 관련된 일로 폴록과 만나게 되었고, 무슨 일인지 그녀는 폴록의 영혼에 이끌려 그의 초라한 작업실에

**리 크래스너** | '사랑은 고통 속에서 피어난다.' 잭슨 폴록에게 가장 아름다운 축복은 리 크래스너라는 유대인 여신이었을 것이다. 우리는 유대인에 대해 조금 더 연구할 필요가 있다. 그들은 어느 방면에서 어떻게든 상위 0.1%를 만드는 재주가 있으니 말이다.

무작정 찾아가게 된다. 다시 만난 두 사람은 신이 내린 운명의 기류 같은 것을 느끼게 된다. 누구도 알아주지 않는 그의 그림이었지만 그녀는 그의 그림에서 강력한 아메리카 인디언의 주술 같은 생동의 힘과 앞으로 나타나게 될 그만의 천재적 재능을 감지하게 되었고, 폴록 역시 피에타와 같은 모성애가 뿜어져 나오는 4살 연상의 크래스너에게 마치 안식처를 만난 것 같은 포근한 매력을 느끼게 된다. 이렇게 이루어질 수 없는 사랑은 기적적으로 그들의 운명을 연결 짓게 되었고, 이내 둘은 곧바로 동거에 들어가게 된다. 그날부터 전도유망했던 화가 크래스너는 폴록이라는 하얀 종이에 자신의 인생

을 베팅하였고 망나니 폴록의 삶은 (비록 아주 잠시였지만) 180도가 아닌 720도로 뒤바뀌게 된다. 그녀의 폴록 살리기 작전명 코드 네임은 미국 최고의 작품 〈NO.5〉였고, 그녀만의 '폴록 살리기 알고리즘'이 본격적으로 작동하게 된다.

알고리즘의 첫 번째 명령어는 그를 알코올 중독에서 벗어나게 하는 것이었다. 이를 위해 그녀는 이 분야에 실력 있는 의사를 찾아다녔고, 늘 그와 동행하여 전문 치료 병원을 정기적으로 찾아갔다. 그리고 촉망받는 젊은 화가들과의 만남을 주선하고, 비평가들에게 남편을 소개하는 전속 매니저 역할을 수행하였다. 가정에서는 성실한 아내이자 집사의 역할을, 작업실에서는 마치 피카소와 브라크의 관계처럼 서로를 자극하며 늘 곁에 있는 트레이너의 역할을 해 주었다.

이걸로 끝이 아니었다. 그녀는 유대인 혈통답게 거침없는 추진력을 발휘하여 화랑계의 큰손들을 직접 만나고 다녔고, 그들에게 폴록의 그림을 소개하면서 자신의 지적 능력을 이용하여 남편의 그림을 침이 마르도록 홍보하고 다니는 에이전트의 역할도 하였다. 한마디로 '폴록의 폴록에 의한 폴록을 위한' 인생을 선택한 그녀가 자신을 스스로 표현한 말이 하나 있다.

"나는 큐비즘을 버리고, 폴록을 흡수했다."

놀랍게도 폴록은 그녀의 말대로 피카소를 버리고 폴록 자신이 되었다. 그녀의 눈물 나는 헌신과 페기 구겐하임의 막강한 후원을

등에 업고 폴록은 드디어 꿈에 그리던 첫 개인전을 열게 된다. 폴록의 생애 첫 개인전은 대성공이었다. 그림은 얼마 팔리지 않았지만 폴록이 뉴욕 미술 시장에서 라이징 스타로 발돋움하게 되는 발판을 마련해 주었다. 평강공주는 여기서 멈추지 않았다. 그녀는 폴록이 마음 놓고 작업할 수 있는 작업실을 마련하기 위해 미술계의 큰손 페기에게 도움을 요청했고, 결국 작업실 매입가의 절반과 생계를 유지할 수 있는 생활비를 받아내었다.

이렇게 따귀로 시작된 첫 만남 이후 오랜 시간을 함께한 둘은 동거 생활을 마감하고 1944년에 드디어 백년가약을 맺게 된다. 공식 조강지처가 된 그녀의 폴록 바라기는 더더욱 견고해진다. 결혼 이후에 안정을 찾게 된 폴록이 온전히 그림에만 몰두할 수 있도록 온갖 집안 살림을 담당하는 가정부이자 집사, 그리고 매니저이자 스태프, 작업 보조원이자 멘토로서 아내인 신분을 포함하여 1인 7역의 역할을 수행했고, 평강공주 크래스너의 '잭슨 폴록 살리기' 알고리즘은 결국 서서히 열매를 맺게 된다.

크래스너를 만난 이후 폴록의 숨은 잠재력은 폭발적으로 힘을 발휘했고, 이후 3년이 지난 1947년 문화의 변방이었던 미국을 세계의 중심으로 바꿀 결정적인 트레이드마크인 '액션 페인팅'이 인류 역사에 나오게 된다. 이 순간이 바로 미술의 중심이 유럽에서 미국으로 바뀌게 되는 순간이었다. 이후 폴록은 화가로서 탄탄대로를 걸었다. 내놓는 작품마다 당대 최고가로 거래되어 팔려나갔다. 그러나 크래스너의 희생과는 반대로 둘의 결혼 생활은 그다지 순탄하지 못했다. 기존의 틀을 깬 혁신적인 그의 작품은 성공의 필수 공식

처럼 찬사와 조롱이 함께했고, 투박한 외모와는 달리 마음이 여린 폴록은 "개 버릇 남 주냐?"라는 말을 입증하듯 다시 술독에 빠져들어 갔다.

갑작스러운 부는 권력을 부르고, 권력은 자만의 술에 빠지게 했으며, 술은 다시 여자를 불렀다. 폴록이 미국 미술계의 벼락 스타로 떠오르자 돈 냄새를 맡은 여자 하이에나들이 그 주위를 들끓었다. 폴록 역시 이들의 관심과 유혹을 단호하게 끊어낼 자제력과 품격을 지닌 소유자도 아니었다. 아무리 크래스너가 평강공주의 심장을 가지고 있었다지만 폴록의 성공과는 달리 그녀의 마음은 한시도 평온한 나날이 없었다.

아무리 노력한다 해도 절대 뒤바꿀 수 없는 타고난 운명이라는 것이 존재하는 걸까? 크래스너의 눈물 어린 노력에도 폴록에게 결정된 운명의 시계는 묵묵히 돌아가고 있었다. 크래스너를 고통과 절망의 늪으로 빠지게 하고, 그녀가 피눈물로 쌓은 공든 탑을 단 한 순간에 무너뜨려 버릴 불행이 이 부부에게 다가올 줄은 그녀도 상상하지 못했을 것이다. 그녀가 누구일까? 페기 구겐하임이었을까? 사실상 폴록의 성공적인 데뷔에 물질적으로 큰 도움을 준 후원자 페기 구겐하임도 크래스너를 고통스럽게 한 여인 중 하나였다. 이유가 뭐가 있겠는가. 아무리 폴록이 주정뱅이에 괴기스러운 성격이었다지만 1000명의 예술가와 섹스를 즐겼던 악명 높은 성 포식자 페기 구겐하임이 자신이 1순위로 후원했던 14살 연하의 폴록이라는 싱싱한 사냥감을 유부남이라고 해서 그냥 입맛만 다시고 고이 모셔 두었을 리 만무했을 것이다.

페기는 폴록이 블랙아웃이 되지 않는 한 기회가 된다면 그와 뜨겁게 몸을 나누었다. 크래스너는 페기의 남성 편력을 잘 알고 있었음에도 남편 폴록의 성공을 위해 그녀의 비위를 맞추어 주었고, 괴롭지만 이를 암묵적으로 눈감아 주었다. 그만큼 페기 구겐하임은 미술계에서 막대한 영향력이 있는 인물이었기 때문이다. 더 이상 이야기를 이어가다가는 우리의 평강공주가 너무도 측은해져 말하기조차 싫지만 반전에 반전을 거듭해야 손익 분기점을 넘어 관객을 제대로 모을 수 있는 할리우드식 폴록 영화에서조차도 다루지 않은 한 가지가 더 있었다. 그것은 바로 폴록의 불륜 대상이 여자에만 그치지 않았다는 것이다.

폴록은 양성애적인 성향도 갖고 있었다. 어머니같이 포근한 안식처였던 크래스너에게 늘 정신적으로 의지했었던 폴록은 어릴 적 자신이 겪었던 강간에 대한 기억과 성인이 된 이후 간헐적으로 나타나는 자신의 양성애적 성향에 대한 말 못할 고민을 아내인 그녀에게 털어놓았었다. 평강공주인 그녀는 그의 비밀스러운 고민에 대해 카운슬링을 자청해 그를 도닥여 주려고 노력했었다. 이렇게 심리치료 상담사 역할까지 하던 그녀는 폴록의 모든 치부와 비밀을 알고 있었기에 누구보다 더 끈끈한 유대 관계가 형성되었을는지는 모른다. 크래스너는 갑작스러운 성공으로 우쭐해진 그가 고삐가 풀린 채 거리로 나가면 그를 흠모하는 여자뿐만 아니라 남자와 동침할 것이 뻔히 걱정되어 마음을 놓지 못했다. 그녀의 고통이 여기서 적당히 마무리되면 좋으련만 가혹하게도 그 고통의 정점을 찍을 치명적인 독을 품은 꽃뱀 한 마리가 냄새를 맡고 폴록을 향해 빠른

속도로 움직이기 시작했다.

통상 학원 장르의 영화나 웹툰에서 그 학교의 최고 미녀는 일진의 옆구리를 꿰차는 것처럼 미술계에서 폴록이 일진이 되자 결국 미술계의 미녀 하나가 움직이기 시작한 것이다. 그녀가 바로 폴록의 세 번째 여신, 미술계의 팜므파탈 루스 클리그만이다. 필자가 이 비도덕적인 가정 파괴범 상간녀를 왜 폴록의 여신이라고 칭했는지 혹자들은 의아해할지 모르겠으나 그녀는 그녀만이 가진 치명적인 아름다움으로 폴록의 미술 신화에 마약 같은 MSG를 뿌렸으며, 한 작가의 작품을 최고가로 만들어낼 전설적 신화의 마지막 단추인 '천재 화가의 비극적 요절'이라는 필수 요소를 이끌어낸 장본인이기 때문이다. 이제 색욕과 죽음의 여신 루스 클리그만의 이야기로 들어가 보자.

## goddess 3. 쾌락과 죽음의 여신, 루스 클리그만

지고지순한 평강공주 리 크래스너의 끝 모를 고통에 결정적인 종지부를 찍은 폴록의 세 번째 여신은 아름답고도 얄미운 여인 루스 클리그만Ruth Kligman, 1930~2010이었다. 앞서 소개한 폴록의 두 여신은 모두 폴록보다 연상이었다. 폴록에게 페기는 14살, 크래스너는 4살 연상이었는데 아이러니하게도 폴록과 이 두 여인의 나이 차이를 합한 18세 연하의 여인이 바로 루스 클리그만이었다.

성공한 중년의 유부남과 젊은 여배우의 막장 불륜 스토리가 뭐어제오늘 일이겠는가마는 늘 이슈에 목말라 있는 미국의 미술계에

**루스 클리그만** | '팜므파탈' 루스 클리그만의 남자 사냥은 성공했지만 그렇다고 폴록을 영원히 잡아둘 수는 없었다.

서 벼락 스타인 폴록과 당시 미국에서 역대급 미모를 가진 세기의 미인 엘리자베스 테일러Elizabeth Taylor, 1932~2011와 도플갱어급 싱크로율을 보여주는 이 젊고 아름다운 정부와의 섹스 스캔들은 폴록이 현존하는 미국 화가들 중 일인자가 되었다는 사실을 방증해 주는 사건이었을 것이다. 게다가 클리그만에게는 젊음 자체가 주는 아름다움을 한 번 더 뛰어넘는 치명적인 몸매뿐만 아니라 당대 미술계의 알파 사피엔스들을 유혹할 수 있는 클레오파트라 뺨치는 탁월한 언변까지 있었다. 이러하니 가뜩이나 어리숙한 폴록은 아무리 조강지처 크래스너의 숭고한 헌신과 장고의 시간 동안 쌓아온 사랑의 추억이 있었다 한들 작정하고 달려드는 이 젊은 여인의 유혹을 하룻밤의 욕정으로만 끝낼 수는 없었을 것이다.

그러나 아무리 클리그만이 치명적인 아름다움을 가진 팜므파탈이라 할지라도 (영화 〈폴록, 2000〉에서는 제니퍼 코넬리가 클리그만 역을

맡았다.) 고작 대학을 갓 졸업하고 작은 갤러리에서 조수로 일하던 무명의 철없는 20대 화가 지망생이었기에 단지 미모 하나만 가지고 평강공주와 함께 사는 유부남 폴록의 마음을 훔친다는 것은 상식적으로 불가능한 일이었을 것이다.

폴록 부부의 정은 남달랐다. 폴록이 클리그만을 만난 해가 1956년이었으니 남편 뒷바라지하느라 어느덧 갱년기에 접어든 48세 평강공주 크래스너가 여자로서 가장 아름답게 만개한 26세 루스 클리그만의 공세를 이겨낼 강력한 무기는 어려운 시기를 함께 견뎌온 부부간의 깊은 정과 신뢰였을 것이다. 하지만 클리그만에게는 이 견고한 성을 깰 계획이 다 있었다. 그녀는 자기가 가진 능력에 대한 판단만큼은 인공지능보다 빠른 사람이었다. 당시 남성 패권주의에 찌든 미술계에서 살아생전에 자신이 주류가 되기에는 성별의 한계가 있었고, 미술적 능력에 있어서도 도저히 극복할 수 없는 거대한 벽이 있음을 빠르게 간파했다. 그렇기에 그녀는 자신이 가지고 있는 모든 무기를 사용해서라도 미술계의 상류층이 되기 위해 자신만의 알고리즘을 수행하기 시작한다. 이른바 '미술 일진 내 남자로 만들기 프로젝트'였다. 이 프로젝트가 시작되는 날 클리그만은 갤러리 관련 활동을 하는 친구에게 대뜸 묻는다.

○ 이봐 친구, 지금 뉴욕에서 가장 잘나가는 화가들이 누구니?

◉ 너 뉴요커 맞냐? 지금 찐대세 중 넘버1은 잭슨 폴록이고, 넘버2는 윌렘 드 쿠닝, 넘버3는 프란츠 클라인이지.

○ 뭐어? 그 유명한 윌렘 드 쿠닝보다 잭슨 폴록이 더 잘나간다고?

◉ 너, 잭슨 폴록을 잘 모르는구나? 그 사람은 페기 대모님과 미국이라는 이 나라가 대놓고 키워주는 작가야.

○ (클리그만의 눈동자가 흔들거린다.) 그 사람 지금 어디 있니?

◉ (한쪽 입꼬리를 올려 피식 웃으며 친구는 말한다.) 니가 그걸 알아서 뭐하려고? 야 너 혹시 그 사람 꼬시려고? 택도 없는 생각 말아라. 그 사람은 미국에서만 유명한 게 아니고 세계적으로 유명한 사람이야. 그리고 결정적으로 그 사람 옆에는 엄청난 여자가 한 명 버티고 있어. 폴록은 니가 작업했던 그저 예쁜 여자라면 환장하는 그런 류의 남자가 아니야.

○ (순간 클리그만은 알 수 없는 엷은 웃음을 흘리며 말한다.) 유부남? 그건 내 알 바 아니고, 그 남자 지금 어디 가면 만날 수 있냐고… 너 나름 이 바닥 정보통이라며.

◉ 너도 참… 개 버릇 남 못 준다고 어릴 때부터 일진을 그렇게 좋아하더니만 그 못된 버릇을 못 고쳤구나. 그 폴록이라는 사람 오랜 시간 정신 질환에 시달려서 잠시 그림을 접고 요즘 쉰다는데? 8번가 시더바Cedar Bar에 가면 종종 만날 수 있다고 들었어.

이 이야기를 들은 클리그만은 곧바로 시더바로 달려가 무작정 폴록이 나타나기를 기다린다. 그녀는 오랜 잠복(?) 끝에 결국 폴록의 무리가 있는 술자리에 합석을 하고 클리그만은 사랑의 화살을 단 한 명에게 일방적으로 날리며 그를 유혹하기에 이른다. 운명의 신이 장난을 친 것일까? 마침 클리그만이 폴록과 크래스너의 견고한 성을 깨기에 절묘한 타이밍이었다. 이 시기는 폴록이 유명세를

치르면서 세간의 찬사와 조롱을 함께 받던 때였다. 갑작스러운 관심과 비난이 혼란스럽게 교차하자 폴록의 심리 상태는 점점 더 불안정해졌으며 게다가 임신 문제로 크래스너와 감정의 골이 깊어진 상황에서 다툼이 일어날 때마다 폴록은 예전의 모습으로 돌아가 매일같이 폭주를 일삼는 시기였다.

클리그만은 일단 폴록을 자신의 남자로 만드는 것이 목표였기에 그녀가 할 수 있는 모든 수를 사용했다. 그녀는 미인계뿐만 아니라 폴록이 마음껏 술을 마시고 취할 수 있도록 배려(?)해 주었고, 그가 정신 줄을 놓고 실수를 범해도 모든 것을 다 받아주었다. 모지리 폴록은 크래스너와 함께 수많은 난관을 극복하면서 조금씩 조여 왔던 나사를 한 방에 풀어버리고 마치 물 만난 고기처럼 해방감을 만끽했다. 그의 곁에는 잔소리하는 아내가 아니라 아침부터 함께 낮술을 마셔 주며 온갖 감언이설로 그를 한껏 추앙해 주는 이 미모의 젊은 여자가 있었고, 그녀를 통해 미술계의 정복자만이 누릴 수 있는 짜릿한 쾌락과 성욕의 분출을 만끽했을 것이다.

결국 클리그만의 '미술 일진 내 남자로 만들기 프로젝트'는 별다른 난관 없이 성공을 거두게 된다. 그렇게 폴록은 조강지처 크래스너를 버리고 배신의 길로 걸어 들어간다. 배신의 향연은 상식을 뛰어넘는 것이었다. 폴록은 오랜 시간 함께 생활한 부부의 집에 클리그만을 불러들여 아내가 그토록 끊기를 간절히 부탁했던 술을 미치도록 마셔댔고, 오랜 시간 추억이 묻어있는 부부의 침대로 클리그만을 끌어들여 그녀와 짐승처럼 섹스를 했다.

이를 지켜보는 평강공주의 마음은 어땠을까? 배신감, 상실감,

억울함이 모든 괴로움에 복합적으로 휩싸여 몸부림치던 크래스너는 '쉽게 불붙은 사랑은 빨리 꺼질 것'이라는 그녀다운 생각을 하며 '폴록의 마음이 언젠가 돌아올 것'이라는 막연한 기대를 자신의 여행 캐리어에 넣고 말없이 유럽으로 떠난다. 이는 필자가 상상을 동원해 지어낸 말이 결코 아니다. 크래스너는 유럽으로 떠나는 배표를 사서 부두로 가기 전에 "난 가기 싫어. 폴록에겐 내가 필요해!"라고 울부짖었다고 한다.

폴록은 자신의 재능을 살려 주기 위해 껌딱지처럼 그의 곁에 붙어 작품 제작을 독려해 주었던 크래스너에게 마치 '반항하는 사춘기 아들'처럼 행동했고, 크래스너는 자신의 모든 것을 걸고 피, 땀, 눈물로 간신히 살려 놓은 폴록이 상간녀와 함께 외도를 하고 결국 다시 알코올 중독자가 되는 모습들을 보면서 공든 탑이 한순간에 무너지는 고통을 느꼈을 것이다. 그녀가 겪어야 할 심연의 고통에도 아랑곳하지 않고 클리그만은 크래스너가 집을 나가자마자 기다렸다는 듯이 짐을 싸서 폴록의 집으로 왔고, 그날부터 집의 안주인인 양 부부의 작업실과 보금자리를 차지하고 눌러앉아 버린다.

"시간이 약이다."라고 생각하고 유럽으로 떠난 크래스너의 예상이 맞아 들어가기 시작했던 걸까? 크래스너의 빈자리를 보며 폴록은 아내가 자신에게 얼마나 소중한 존재였는지 깨닫게 되었으며, 그녀의 마음을 돌리기 위해 매일같이 크래스너가 살고 있는 유럽의 집으로 꽃과 애절한 편지를 보낸다. 하지만 미술의 신화가 완성되기 위한 마지막 죽음의 단추는 예외 없이 적용되어야만 했다. 그 누구도 예상치 못한 사건이 폴록을 기다리고 있었으니 말이다.

에디스 멧처가 찍은 잭슨 폴록과 루스 클리그만

클리그만은 죽음의 여신 케르답게 결국 폴록의 운명을 생의 마지막 어둠으로 끌고 들어왔다. 1956년 8월 11일 사실상 안주인 자리를 차지한 클리그만은 미용실 카운터에서 일하는 스물한 살의 에디스 멧처라는 젊은 여성을 대동하여 폴록과 이른 시간부터 술 파티를 벌인다. 크래스너에게 사죄의 꽃과 편지를 보내는 와중에도 젊은 여자들과의 꿀맛 같은 술자리는 마다할 수 없었던 폴록은 한층 업이 되어 폭주하게 된다. 하지만 크래스너의 부재에 따른 정신과 치료의 중단과 늘 이어져 왔던 우울증으로 인한 자살 충동이 복합적으로 작용했던 것일까? 이미 블랙아웃 상태로 접어든 폴록에게 죽음에 대한 욕구는 어느 때보다 더 강력하게 밀려왔는지도 모른다. 클리그만은 자신의 회고록에서 당시 상황을 이렇게 증언한다.

"만취한 폴록은 갑자기 스피드를 내기 시작했고, 에디스 멧처는 간청하듯 울부짖으며 필사적으로 외치기 시작했다. "차를 세워줘요. 제발 날 내려줘요! 루스, 나 너무 무서워!" 그녀는 필사적으로 팔을 휘두르며 차에서 내리려고 했지만 폴록은 광인처럼 웃기 시작했다. 그는 멧처의 절규에도 아랑곳없이 엄청난 스피드로 커브를 돌고 또다시 더 빠른 속도로 커브를 돌았다. 금속이 부딪치는 굉음이 일어났고 폴록은 미친 듯이 웃다가 시야를 잃었다. 중심을 잃은 차는 왼쪽으로 미끄러져 나가면서 그대로 나무를 향해 정면충돌했다."

차가 나무에 부딪히면서 폴록은 앞 유리창을 뚫고 무려 50피트15m 24cm 밖으로 튕겨나갔고, 그대로 나무에 머리를 부딪혀 즉사하게 된다. 동승자 에디스 멧처는 차가 최초로 충돌할 때의 충격으로 트렁크 속으로 밀려들어가 처참하게 사망한다. 그런데 여기서 기이한 일이 벌어진다. 엄청난 충격으로 두 명이 즉사한 이 차량 사고 속에서 클리그만은 안전하게 차 밖으로 떨어져나가 약간의 부상만 입고 살아남은 것이다. 이날부터 그녀는 '잭슨 폴록의 상간녀'라는 타이틀과 '죽음의 차 속 소녀death-car girl'라는 추가 타이틀을 달고 평생을 살아가게 된다. 폴록의 허망한 죽음을 듣고 충격과 슬픔 속에 귀국한 크래스너의 주도로 1956년 8월 15일 장례식이 치러진다. 불륜과 음주운전 사고로 인한 어린 소녀의 사망 때문이었는지 정작 미국을 대표하는 한 예술가의 장례식은 추도사 하나 없이 불명예스럽게 끝나게 된다. 장례식장에서 그의 죽음에 오열하며 목 놓아 운 사람은 오직 그의 아내 리 크래스너뿐이었다.

## 상간녀와 본처의 악연, 그리고 찐 복수

'죽음의 차 속 소녀' 클리그만은 과연 어떤 종류의 민형사상 처벌을 받았을까? (우리가 잘 모르는 사실 중 하나지만 뉴욕에서는 아직도 간통죄가 인정되고 있다.) 하루아침에 남편을 빼앗긴 것도 모자라 처참한 시신이 되어 눈앞에 있는 남편을 보며 통곡하는 크래스너의 머릿속에는 오로지 단 한 명에 대한 증오감이 불타올랐을 것이다. 누구겠는가! 그런데 이 모든 단초를 제공한 클리그만은 인간이 지녀야 할 최소한의 인간적 양심으로 크래스너에게 애도와 유감의 표시라도 했을까?

놀랍게도 클리그만은 장례식장에 참석한 다른 화가에게 추파를 던진다. 구전에 따르면 폴록의 인지도에 밀려 늘 2인자에 머물렀던 윌렘 드 쿠닝Willem de Kooning, 1904~1997은 폴록의 장례식이 끝나는 날 "이제 폴록이 죽었으니 내가 넘버원인 건가?"라고 말했던 것으로 전해진다. 이는 결코 틀린 말이 아니었다. 실제 그는 폴록이 사망한 이후 미국의 화단에서 자동으로 '티오피TOP'가 되었다. 일진이 바뀌었다는 의미는 클리그만에게 그녀의 타깃이 자동으로 바뀌었다는 의미였다. 아니나 다를까 폴록의 죽음과 동시에 49재의 추모도 없이 클리그만은 미국 미술계의 일진 윌렘 드 쿠닝을 자신의 남자로 만들고 뜨거운 열애를 시작한다. 마치 영화 속에서 조폭 두목의 아내를 자신의 여자로 만들려는 '넘버2'처럼 평소 폴록으로 인해 늘 패배감에 시달려 왔던 2인자 드 쿠닝에게 폴록의 애인이 자신의 여자가 된다는 것은 진정한 넘버원이 되어야 할 마지막 단추를 끼우는 것과 같았다. 그렇게 폴록이 사망한 지 일 년도 채 되지 않아 드

**잭슨 폴록의 사망 직후 연인이 된 윌렘 드 쿠닝과 29세가 된 루스 클리그만의 모습**
루스 클리그만은 당시 미국의 3대 작가들과 염문을 뿌렸다. 사실상 그들이 클리그만
을 소유한 것이 아니라 클리그만이 그들을 소유한 것이라고 볼 수 있다.

쿠닝은 루스 클리그만에게 사랑의 증표로 작품을 선물한다. 그 작품은
〈루스의 조이Ruth's Zowie, 1957〉라는 제목으로 굳이 해석하자면 "와우, 놀라운
루스!"라는 그녀에 대한 감탄이다. 클리그만의 어떤 매력이 드 쿠닝을 그
토록 감탄하게 했는지는 독자 여러분의 상상에 맡기겠다.

클리그만은 음주운전 사망 방조죄로 처벌받기는커녕 뻔뻔하게도 바
뀐 일진과의 열애와 동시에 미망인 크래스너를 상대로 자신의 교통사고
부상에 대한 10만 달러 상당의 피해 배상 소송을 제기한다. 그리고 오랜
법정 공방 끝에 클리그만은 크래스너에게서 결국 1만 달러의 돈을 받아
낸다. 이것으로 둘의 악연이 여기서 끝났으면 좋겠지만 시간이 흘러 폴
록이 사망한 나이인 44세가 된 클리그만은 돈이 궁했던지 갑자기 폴록
과 맺은 약 5개월간의 불륜 스토리를 담은 회고록 『정사: 잭슨 폴록에 대
한 기억Love Affair: A Memoir of Jackson Pollock』을 출간하기에 이른다. 어이를 상실
한 크래스너는 이 뻔뻔한 회고록을 보고 차라리 책 제목을 '다섯 번의 섹
스와 폴록'이라고 하는 게 적합한 게 아니냐며 조롱한다.

클리그만의 회고록 『정사: 잭슨 폴록에 대한 기억』(1974)의 표지

애석하게도 상간녀와 본처의 악연의 끝은 여기서 끝나지 않는다. 젊음을 잃고 가난해진 클리그만은 뜬금없이 〈레드, 블랙, 실버Red, Black and Silver〉라는 작품을 잭슨 폴록의 유작이라며 세상에 함께 내놓는다. 무려 18년 동안 아무 말 없다가 갑자기 폴록이 죽기 전의 마지막 유작이 세상에 등장하게 된 것이다. 가뜩이나 눈엣가시 같은 그녀의 갑작스러운 진품 주장에 대해 폴록 작품 감정위원회는 폴록을 흉내 낸 가짜라고 판정을 내린다. 그도 그럴 것이 이 위원회에서 가장 막강한 힘을 가지고 있는 감정위원이 바로 크래스너였기 때문이다.

크래스너는 폴록의 죽음 이후에도 그의 그림자가 되어 존재를 과시하는 클리그만이 죽이고 싶을 정도로 미웠을 것이다. 하지만 세간의 비웃음 속에서도 클리그만은 절대 포기하지 않았다. 크래스너가 75세의 나이로 사망하면서 폴록 작품 감정위원회에서 자동으로 빠지게 되자 곧바로 클리그만은 이 작품을 다시 경매에 내놓는다. 하지만 크래스너의 저주는 구천에서도 멈추지 않았다. 1996년 폴록 작품 감정위원회가 해산된 이후에도 이 작품은 진품으로 인정되지 않았고, 결국 클리그만은 과거 젊은 시절 미술계의 넘버3에게 물려받은 작업실에서 정어리 통조림에 의존하며 20년을 넘게 연명하다가 80세의 나이로 쓸쓸하게 생을 마감한다.

크래스너와 클리그만 이 두 유대인 여성의 악연의 끝은 어떻게 결론이 났을까. 어느 날 둘의 악연에 종지부를 찍을 예상치 못한 반전의 반전이 또 벌어진다. 클리그만이 사망한 뒤 그녀의 유산 신탁위원회가 혹시나 하는 마음에 〈레드, 블랙, 실버〉의 감정을 다시 의뢰하게 되는데, 놀랍게도 CSI의 범죄 과학 기술을 이용한 결과 이 그림에 묻어 있는 북극곰의 털이 폴록의 이스트햄턴 집에서 쓰던 북극곰 카펫 털과 일치하였고, 그림 위에 뿌려져 있는 모래도 그 지역에서만 나오는 특유의 모래로 밝혀졌다. 결국 〈레드, 블랙, 실버〉는 폴록이 실제로 클리그만에게 선물한 것이었으며 57년 만에 진품으로 밝혀지게 된 것이다.

생각해 보라! 이 작품은 폴록이 죽기 전 남긴 마지막 진품 유작이다. 비슷한 크기의 작품이 6000만 달러 이상인 것을 감안하면 병들고 가난하게 고통받으며 살아가던 노년의 클리그만은 약 700억 원 이상을 허공에 날려버린 것이다. 어찌 보면 이는 크래스너의 통쾌한 마지막 복수가 아니었을까? 폴록의 죽음 이후 비운의 여인이 된 크래스너의 삶은 어땠을까? 폴록의 죽음 이후 그녀는 폴록과 함께 추억을 쌓았던 외양간 스튜디오에서 다시 붓을 들었고, 두 차례 개인전 이후 '잭슨 폴록의 미망인'이 아닌 화가 '리 크래스너'로서 이름을 날리기 시작했다. 클리그만이 정어리 통조림으로 비참하게 연명하면서 실패한 화가로 살아갈 때 크래스너는 화가로서 승승장구했으며, 생전에 폴록-크래스너 재단Pollock-Krasner Foundation을 설립해 재정 지원이 필요한 젊은 화가들을 지원하라는 유언을 남기고 떠난다. 그녀가 사망한 이후 이 재단의 보유 자산은 2800만 달러에 이르렀고, 매년 100명 이상의 신인 작가들에게 소중한 지원금이 전폭 후원되고 있다.

미딴을 위한 특별한 만담
# 잭슨 폴록 TMI

잭슨 폴록의 미술을 도저히 인정 못하겠다는 '미딴미술 딴죽'님들이 종종 있다. 실제 폴록의 작품이 처음 세상에 등장한 지 70년이 지난 오늘날까지도 폴록에 대한 의구심은 쉬이 사그라지지 않은 게 사실이다. 이런 이유로 저자와의 특별 만담을 통해 그의 작품에 대한 수많은 비판에 종지부를 찍는 시간을 가져보기로 한다.

**미딴:** 반갑습니다, 작가님! 전 '미포'의 친구인 '미딴'이라고 합니다.

**카시아:** 오… 당신이 모든 미술 작품에 딴죽 걸기가 취미라는 그분이군요.

**미딴:** 모든 작품이라니요? 좀 기분 상하는데요. 저도 나름 좋아하는 화가들과 작품들이 많습니다. 다만 아무리 생각해도 이해가 안 가는 데에만 딴죽을 걸죠.

**카시아:** 그래요. 그럼 걸어보세요.

**미딴:** 그럴까요? 그럼 먼저 이 책에 대해 딴죽을 걸어보겠습니다. 잭슨 폴록은 전형적인 마초형 헤테로인데 무슨 근거로 이 작가를 퀴어라고 하는 건가요?

**카시아:** 아, 이거 처음부터 세게 나오시는데요? 그럼 반대로 잭슨 폴록이 퀴어가 아니라는 결정적 증거는 어떤 게 있습니까?

**미딴:** 폴록의 주변 사람들은 폴록이 퀴어라는 작가님의 주장에 어이없

음 만랩 콧방귀를 뀔 겁니다. 간단하지 않습니까? 폴록은 수많은 여자들과 염문을 뿌렸고, 크래스너와 결혼해 가정생활을 유지했고, 또 자신의 아이도 원했잖습니까?

**카시아:** 사실 저도 처음에는 그렇게 생각했습니다. 폴록의 겉보기 등급은 마초남에 가깝지 동성애와는 거리가 멀어 보이죠. 하지만 그것도 편견입니다. 살아오면서 겉으로 보이는 모습이 전부가 아니라는 걸 많이 보아 왔겠죠?

**미딴:** 뭐… "사람을 절대 겉모습만 보고 판단하지 마라."라는 말은 압니다만, 그렇다면 오히려 폴록이 퀴어라는 증거 또한 없지 않습니까?

**카시아:** 바로 앞글에서 폴록이 자신의 양성애적 성향에 대한 고민을 아내 크래스너에게 어렵게 털어놓았다는 이야기를 읽었겠죠?

**미딴:** 양성애라… 그건 정신 분열과 알코올에 찌든 폴록의 객기에서 비롯된 몽상일 수도 있죠. 그가 퀴어라는 결정적인 증거나 증언 같은 게 있나요?

**카시아:** 증언이 있어요. 폴록의 젊은 시절 친구는 폴록이 10대 후반이었던 1931년 6월경 캔자스와 캘리포니아 사이를 오가는 기차 여행 중 동성애 경험을 했다는 고백을 들었다고 했죠. 또한 피터 부사라는 청년은 폴록의 동성애 행각을 확신했던 사람인데요. 그의 증언에 따르면 테네시 윌리엄스라는 사람이 자신과 동거하는 남자와 폴록이 술에 취해 서로 관계를 맺었다는 주장을 들었다는 이야기가 있습니다.

**미딴:** 쳇! 또 피터입니까? 피터 슐레진저, 피터 레이시, 피터만 세 번째군요. 그건 루머 아닐까요? 결국 구전이고, 일방적인 주장일 수도 있죠.

**카시아:** 맞습니다. 일방적 진술일 수도 있죠. 그런데 이런 주장들이 한 명이 아니라 여러 사람들에게서 일관되게 증언되고 있다면 이건 주

장을 넘어서 가장 객관성이 높은 하나의 증거가 될 수 있다는 건 미딴님도 잘 아실 텐데요.

**미딴:** "열 길 물속은 알아도 한 길 사람 속은 모른다."고 당사자의 마음 속으로 들어가지 않는 한 누구도 알 수 없는 것이 사람 마음이긴 한데… 그런데 말입니다. 정작 이슈를 만들기 좋아하는 미술계와 언론이 이 엄청나고 충격적인 사건과 증언들을 왜 세상에 알리지 않았을까요?

**카시아:** 레오나르도 다빈치를 똥줄 빠지게 연구한 전기 전문 작가 월터 아이작슨이 그를 동성애자라고 결론지었지만 이걸 제대로 아는 사람들이 몇이나 되겠습니까? 그 이유는 레오나르도가 평생을 걸 쳐 자신의 동성애적 취향을 비밀스럽게 숨겼기 때문일 겁니다.

**미딴:** 그렇다면 폴록도 레오나르도처럼 자신의 동성애적 성향을 숨겼 다는 말씀?

**카시아:** 오히려 폴록은 레오나르도처럼 자신을 철저하게 숨기지도 않았 어요.

**미딴:** 허~ 참… 미술계의 '제임스 딘' 마초 폴록이 양성애자라… 믿기 힘드네요.

**카시아:** 믿기 힘들다… 여성 편력이 강했던 마르셀 뒤샹이 은밀한 동성애 가 이루어지는 체스 클럽에서 매우 비밀스러운 삶을 살아온 이유 가 뭘까요? 그는 동성애에 대한 사회적 편견이 강했던 시대에 자 신의 성 정체성이 탄로 날까 봐 두려웠던 겁니다. 폴록을 오랜 시 간 관찰한 사람도 "폴록 자신이 잠재된 동성애적 기질이 있었고, 그가 그것을 어떻게 다루어야 할지 몰랐다."는 결론을 내렸습니 다. 또한 폴록 역시 뒤샹처럼 일생을 걸쳐 동성애자들이 있는 서 클을 자주 들락거렸다는 관련 기록도 있고요. 짐작건대 폴록도 뒤샹처럼 내부에서 분열하는 자신의 성 정체성 사이에서 무척 괴

로웠을 겁니다.

**미딴:** 음… 알겠습니다. 이 정도면 작가님의 주장에도 분명 타당성이 있는 것 같군요. 일단 이쯤에서 마무리하고요. 이제 본격적으로 딴죽을 걸겠습니다.

**카시아:** 뭐… 얼마든지.

**미딴:** 나름 제대로 된 딴죽을 걸기 위해 저도 폴록에 대해 연구 좀 하고 왔죠.

**카시아:** 얼마든지.

**미딴:** 전 솔직히 물감을 마구 뿌려댄 이 장난 같은 작품들이 천재 피카소의 가격을 능가한다는 게 도저히 납득이 안 갑니다. 제 생각인데 말입니다. 제2차 세계대전 승전 이후 초강국이 된 미국이 자신들이 가진 경제적·군사적 위상에 비해 너무도 초라한 문화적 핸디캡을 극복하고자 자국의 소프트 파워soft power[8]를 키우기 위한 전략으로 폴록을 포장하여 미국의 전설로 만들어낸 것이 아닐까요?

**카시아:** 와, 이거 아주 고급 딴죽인데요. 명화를 역사적 지식과 시대적 배경의 맥락으로 보는 것이야말로 가장 제대로 된 미술 감상법이죠. 미딴님 말씀대로 잭슨 폴록의 〈NO.5〉가 나올 당시 미국은 불과 십 수여 년 만에 자신의 몸집을 다섯 배 이상 키운 겁니다. 그것도 세계 대공황을 거친 시기에 말이죠.

**미딴:** 그러니까요. 그렇게 사기가 하늘을 찔렀던 미국은 그 엄청난 하드 파워hard power를 기반으로 수천 년간 미술을 지배해온 유럽에도 전혀 뒤질 게 없다는 것을 증명해야 할 때였죠. 말 그대로 경제적 영웅이 아닌 문화적 영웅이 필요했던 시기죠. 그래서 폴록을 무작정 띄워 인위적으로 미술의 신화를 만든 게 아니겠습니까? 이

---

8 군사력, 경제력 등의 물리적 힘에 대응되는 개념으로 정보 과학이나 문화, 예술 등에서 행사하는 영향력을 일컫는다.

게 사기가 아니고 뭡니까?

**카시야:** 그러니까 오래전부터 동네 꼬마들도 폴록처럼 유치원에서 물감을 뿌리고(드리핑) 떨어뜨리는(폴링) 행위를 해왔는데 그게 뭐가 대단하다고 미술의 혁신이고 나발이고 설레발을 치냐… 뭐 이런 말을 하고 싶은 거죠?

**미딴:** 그렇죠, 제 말이 바로 그겁니다. 그냥 싸구려 공업용 에나멜페인트를 미친 듯이 뿌려댄 게 도대체 뭐가 대단한 겁니까? 이건 그냥 '닥치고 폴록 띄워주기'식 조작극 아닙니까?

**카시야:** 사실 미국의 '폴록 띄워주기'가 아주 틀린 말은 아닙니다.

**미딴:** 그렇죠? 드디어 제 생각이 틀리지 않았다는 걸 인정하시는군요.

**카시야:** 그런데 폴록 작품을 직접 보기는 했나요?

**미딴:** 그걸 굳이 봐서 뭐합니까? 그냥 물감을 뿌린 것뿐인데….

**카시야:** 프랜시스 베이컨과 마크 로스코의 작품도 도판 사진만 보면 시시하지만 막상 직접 보게 되면 그 경외감에 몸이 경직되거나 한없이 눈물이 흘러내린다고 합니다. 폴록의 작품도 직접 보면 그 압도감에 놀라 미딴님이 지금 가진 그런 편견들을 그 자리에서 바로 버린다고들 하죠.

**미딴:** 글쎄요… 전 그림을 봐도 그닥 생각이 바뀌지 않을 것 같습니다만….

**카시야:** 어쩌면 그 편견 때문에 아예 처음부터 볼 마음이 없었던 건 아니고요? 물론 폴록이 시대를 잘 타고난 건 저도 인정합니다. 만약 폴록이 르네상스 시대에 태어났으면 아마 공방에서 낙제생으로 살다가 술에 취해 거리에서 칼을 맞고 객사당했을 것 같다는 생각도 해보고요. 그리고 '미국식 띄워주기'도 인정합니다. 하지만 그것과는 무관하게 폴록의 작품은 분명 기존 미술이 가진 전통의 틀과 형식을 완전히 깨버린 혁신적 사건이었던 건 분명합니다.

미딴: 혁신이라… "이 망할 놈의 피카소가 다 해 처먹었어."라고 폴록이 말한 것처럼 더 이상 할 게 없어서 하다 하다 못해 그렇게 물감을 뿌려댄 게 아닐까요?

카시아: 그렇다면 피카소가 다 해 처먹었기 때문에 인류의 미술은 결국 피카소에서 멈췄어야 된다는 논리인가요?

미딴: 아니… 뭐, 꼭 그런 건 아니지만… 이건 장난도 아니고 너무 파격적이지 않습니까? 이거 해도 해도 너무한 거 아닙니까?

카시아: 폴록의 드리핑과 폴링 그리고 붓으로 휘날리기는 미딴님이 생각하는 아동들의 물감 유희와는 차원이 다릅니다. 폴록이 정신 분석학의 쌍두마차 지크문트 프로이트S. Freud, 1856~1939와 카를 융Carl Gustav Jung, 1875~1961이 주창한 무의식의 세계에 영향을 받기는 했지만, 자신만의 독창적인 표현을 효과적으로 나타내기 위해 물감이 떨어지는 위치나 양을 심미적 감각으로 치밀하게 계산하여 작업했죠. 얼핏 보면 자신의 영혼이 움직이는 대로 자유롭게 뿌리고 떨어뜨리고 휘날려서 마구잡이로 그린 것처럼 보이지만 분명 폴록만의 의식적 필터를 거쳐 역동적으로 분출된 그만의 유니크한 창작 행위입니다. 한번 생각해 보세요. 막 그린 것처럼 보이는 인상주의 작가들의 작품이 현재 세상에서 가장 사랑받는 작품이자 크리스티 소더비 경매에서 가장 비싼 가격으로 거래되고 있는 건 미딴님도 잘 아시죠?

미딴: 인상주의 작품은 좀 다르죠. 색과 형이 아름답지 않습니까? 솔직히?

카시아: 아름답다는 기준이 뭘까요? 인상주의 작품이 처음 1874년 앙데팡당 전시회에 나왔을 때 당시 비평가 루이 르로이는 "집에 있는 도배지만도 못한 그림"이라고 조롱했죠. 비평가가 이 정도니 일반인들은 오죽했을까요. 너무 파격적이었던 거죠. 보세요. 100년 전 쓰레기 취급받던 뒤샹의 소변기도 지금은 각국의 갤러리들이

소유하기 위해 치열한 경쟁을 합니다. 그 소변기 하나가 모든 크리에이터들에게 영감을 주었으니까요. 폴록도 그 망할 놈의 피카소가 다 해 처먹어 더 이상 할 게 없을 것처럼 보였던 장벽을 시원하게 깨버린 겁니다.

미딴:  일단 뭐 혁신도 알겠고 개념도 알겠습니다만, 저같이 하루하루 먹고사는 사람들이 미술에 관심을 가지는 것 자체가 사치인지라 전 이해불가네요.

카시아:  그 말에는 슬프지만 전적으로 동감합니다. 지금의 우리는 살기 위해 사는 것이 아닌 살아남기 위해 사는 것처럼 살고 있으니까요. 미술이 사치가 된 것은 우리가 아름다움에 관한 이야기를 할 시간에 한 번도 만난 적 없는 연예인을 신적인 존재로 추앙하며, 유튜브 먹방에서 고기 씹는 소리를 들으며 한없는 카타르시스를 느끼는 허무한 존재가 되어버렸는지도 모릅니다.

미딴:  가만히 생각해 보니 저도 지난주 내내 직장 동료들과 지인들을 만나 한 이야기가 연예인 이야기나 주식 이야기밖에 없네요.

카시아:  적어도 오늘 저와 나누는 이야기는 그런 이야기는 아니지 않습니까?

미딴:  그래요… 저도 이렇게 누군가와 함께 미술 이야기를 진지하게 하는 것이 태어나 처음인 것 같습니다.

카시아:  왜 우리는 인생의 버킷리스트를 세계 여행으로 정할까요? 세계 여행이라는 것이 결국 그 나라 특유한 문화를 보러 가는 것이라고 인정하면서도 평소에는 미술에 대해 이렇게 반감을 가지고 있는 걸까요? 어차피 미국으로 여행을 가면 뉴욕현대미술관MoMA에서 꼭 만나야 될 작가가 잭슨 폴록인데 말입니다.

미딴:  동감합니다. 사실 제 인생의 최대 버킷리스트가 프랑스 파리에 가는 거거든요. 루브르 박물관에는 죽기 전에 꼭 한 번 가고 싶었어요.

**카시아:** 프랑스 파리와 루브르 박물관은 전 세계인들이 뽑은 첫 번째 버킷리스트죠. 그 이유는 그곳에 전시된 인류의 문화를 보러 가는 것이고, 그 문화의 정수는 바로 미술품이죠. 그게 인간만이 가질 수 있는 진정한 예술적 특권입니다.

**미딴:** 아… 먹고살기 바빠서 그 소중한 진리를 잊고 살았나 봅니다.

**카시아:** 중요한 사실은 잭슨 폴록의 액션 페인팅을 시작으로 미국은 전 세계를 주도하는 문화의 국제적 양식을 보유한 국가가 되었다는 겁니다. 폴록의 미술 신화는 이후에 발생한 미술 운동에 영감을 주어 미니멀리즘Minimalism과 행위 자체가 예술이 될 수 있다는 해프닝, 즉 퍼포먼스의 예술을 만들어내게 하는 결정적 계기를 만든 겁니다. 그 위대한 비디오 아트의 창시자인 백남준 작가도 사실상 폴록의 후예라고 볼 수 있습니다.

**미딴:** 잭슨 폴록을 보유한 국가라… 미국이 잭슨 폴록을 만든 것도 있지만 잭슨 폴록이 미국을 만들었다고 볼 수도 있겠네요.

**카시아:** "잭슨 폴록의 몸에 미국이라는 피가 흐르고 있다."라고 말한다면 이는 미국인들이 가장 좋아할 말일 것입니다. 그는 당시 사각형 캔버스에 오밀조밀한 그림을 그리던 유럽 화가들과는 다른 길을 선택했죠. 미국인들이 인디언에게서 강탈한 광활한 아메리카 대륙에 새로운 역사를 개척한 정신처럼 폴록은 거대한 캔버스를 마치 미국이라는 땅이라고 생각하고 그 안에 들어가 자유분방하게 춤을 추며 물감을 뿌려댄 거죠. 이걸 본 미국인들은 '폴록 홀릭'에 빠질 수밖에 없는 겁니다.

**미딴:** 자신의 몸을 캔버스 안으로 던져 영혼과 생명의 흔적을 남기는 그의 모습에서 미국인들은 자신들의 국가에 대한 자부심을 투사했던 거군요.

**카시아:** 미국인들은 개척자의 혈통을 가진 영웅을 원했고, 때마침 폴록이

나타나 물감 통을 들고 세상에 제대로 어퍼컷을 날려버린 거죠.

미딴: 개척자의 혈통이라… 개인적으로 폴록의 그림은 참으로 이해가 안 갔지만 그의 총명한 부인 리 크래스너가 자신의 모든 인생을 그에게 베팅할 정도였으니, 분명 폴록에게는 알 수 없는 마력이 있었을 것 같다는 생각을 해봅니다.

카시아: 미술계도 우상화 작업이 없지 않아 있기는 합니다. 중요한 건 리 크래스너가 본 폴록의 마력은 '그랜드캐니언'에서 시작됐다고 생각합니다.

미딴: 아니 갑자기 그랜드캐니언은 뭥미?

카시아: 명화를 만든 작가들에게 중요한 건, 모든 명화들에 오롯이 드러나는 코드들은 그들이 유년기에 겪은 강력한 내적 경험과 충격적 장면들이란 점입니다. 〈우먼 인 골드〉라는 영화를 보신 분들은 아시겠지만 전 세계 인기 명화 톱10에 랭크된 구스타프 클림트Gustav Klimt, 1862~1918가 '황금의 화가'가 된 것은 어릴 적 금 세공사인 아버지의 영향을 받은 것이죠.

하나 더 이야기할까요? 늘 자만심에 쩔어 있던 피카소가 유일하게 질투한 미술가이며, 20세기 프랑스의 대표적인 실존주의 철학자 천재 사르트르마저도 '최고의 예술가'라고 칭송한 조각가 알베르토 자코메티Alberto Giacometti, 1901~1966의 작품을 봅시다. 그의 조각품에서 인간의 형체가 돌과 나무의 느낌이 나는 것은 그가 울퉁불퉁한 계곡과 산이 자리 잡고 있는 스위스 남동쪽 알프스 산맥 한가운데인 '보르고노보'라는 작은 마을에서 태어나고 자라면서 받은 환경의 영향이라고 볼 수 있죠.

미딴: 작가님, 그건 좀 이상한데요. 그랜드캐니언과 폴록의 작품은 광활하다는 느낌 이외에는 시각적으로 잘 매칭이 되지 않습니다.

카시아: 그렇죠. 폴록의 회화적 생성의 비밀이 또 있습니다. 유년기에 폴

록의 부모는 1년 상간으로 모두 사망했고, 이후 곧바로 이웃집에 입양되었습니다. 그때 얻은 패밀리 네임이 바로 '폴록'이었죠. 그런데 지독한 알코올 중독자이자 토지 측량 업자였던 그의 양아버지는 양아들인 폴록의 손을 잡고 그랜드캐니언을 돌아다니며 그에게 치명적인 영감을 하나 선물해 줍니다.

미딴: 이거 좀 TMI 같은 느낌이… 그런데 어떤 영감을 선물한 거죠?

카시아: 늘 술에 취해 있었던 양아버지는 세계에서 가장 광활한 그랜드캐니언 협곡에 서서 바지를 내리고 대지를 향해 힘차게 오줌을 휘갈기는 강렬한 인상을 폴록의 가슴에 아로새겨 준 거죠. 그리고 그는 폴록이 8세가 되던 해 가정을 버리고 홀연히 집을 나가버렸고요.

미딴: 듣고 나니 재미있는 TMI네요. 원시를 머금은 그랜드캐니언과 오줌 드리핑… 액션 페인팅의 기원이군요.

카시아: 어릴 적 성장 환경의 중요성은 두말할 필요가 없죠. 한 가지 안타까운 사실은 지금 우리 아이들이 자라는 성장 환경이 사방이 꽉 막힌 콘크리트 아파트와 학원의 무덤뿐이라는 거죠.

미딴: 어쩌면 현대인들은 평생을 건물 안에 갇혀 살아가는지도 모른다는 생각을 해봅니다. 그에 비해 폴록은 인생 한 번 제대로 광기 있게 놀다가 떠났군요. 이 시점에서 '미술계의 이단아'라고 불리던 폴록의 기행을 구체적으로 알 수 없을까요? 그의 기행이 막연하게만 들려서요.

카시아: 기행이라… 인간이라는 존재가 뒷담화를 통해 진화한 것처럼 우리는 남 이야기를 빼놓고는 하루도 살아갈 수 없는 불쌍한 종이기도 합니다. 세상에서 가장 재미있는 3대 구경을 불구경, 싸움 구경, 남의 집 구경이라고 하죠. 여기서 남의 집은 사생활을 이야기하는 것으로 의미를 가질 수 있겠죠.

미딴: 맞습니다. 강 건너 불구경이나 싸움 구경도 결국 '남의 일'이라는 것으로 귀결되는 공통점이 있는 것 같습니다. 생각해 보니 내 집이 불타거나 내가 싸우면 괴롭지만 그것이 남의 일이면 재미있다고 생각하는 것이 슬퍼지네요.

카시아: 너무 서글퍼 마세요. 작가의 삶을 안다는 것 또한 미술을 이해할 수 있는 중요한 방법 중 하나입니다.

미딴: 전 세계인이 사랑하는 화가 빈센트 반 고흐가 지독한 알코올 중독자인데다가 자신의 오른쪽 귀를 잘라 창녀촌에서 허드렛일을 하는 소녀에게 준 것이나, 모딜리아니와 이중섭이 지독한 가난 속에서도 낭만적인 사랑꾼이었다는 이야기를 들으면 대가들의 전설적인 이야기들은 참….

카시아: 폴록은 천방지축 보헤미안이었고 자주 숨고 사라지기를 반복했지만 술이 있는 곳에는 여지없이 나타났죠. 중학생 시절부터 폭주를 일삼고 잠자는 시간을 빼놓고는 작업하는 시간까지도 담배를 입에서 떼지 않았던 것은 아마도 자신의 정신적 불안 증세를 약물과 니코틴으로 잠재우려는 심각한 의존증 때문이었던 것 같습니다. 1930년대 최악의 세계 대공황 속에서 20대를 맞이한 폴록은 실업 급여를 받아 매일같이 술을 마셔대는 등 복지 정책을 악용한 대표적인 불량 시민이었던 것도 맞고요.

미딴: 국가에서 예술을 부흥하기 위해 준 실업 급여를 받아서 물감을 산 게 아니고 술을 퍼마셨다니 이걸 뭐라고 설명해야 할지….

카시아: 그 뻔뻔함은 다양한 주사酒邪로도 드러납니다. 무일푼으로 뉴욕 아트 스튜던트 스쿨에 입학한 폴록은 허드슨강을 유람하는 학교의 공식 행사에서도 여지없이 술에 만취한 상태였고, 이윽고 교수님과 동기들이 함께 타고 있던 유람선의 전구를 모두 뽑아 강물에 투척하는 엽기적 사고를 저지릅니다. 칠흑같이 어두워진 선

내에서 뭉크급 공포와 불안에 떨던 동료들의 원성이 커지자 폴록은 사과는커녕 더 큰 민폐를 저지르죠.

미딴: 더 큰 민폐요? 뭐 강물 속에 던져진 전구를 다 건지기라도 하겠다고 했나요?

카시아: 어떻게 알았어요? 그는 동료들을 향해 "뭐가 불만들이냐! 내가 강물에 던진 전구를 전부 다 건져 오마."라고 고함을 지르며 갑판으로 올라가 입수를 시도합니다. 그런데 허드슨강은 바다와 강이 만나는 강이라 유속이 엄청나게 빨라 실제로 사람들이 자살을 선택하는 강으로 유명했죠. 만취한 그가 다음 날 지역 신문에 학교 행사 중에 시체로 발견되었다는 기사가 게재되는 걸 차마 지켜볼 수 없었던 동료들은 그를 육탄으로 막고 유람이 끝날 때까지 선박의 보일러실에 감금하는 사태까지 벌입니다. 이렇듯 폴록은 자신의 모든 본능과 욕망을 표출하고, 여기저기 온갖 사고를 저지르며 20대 시절을 보냅니다.

미딴: 왜 천재 작가들은 이런 기행들이 많을까요? 허드슨강의 일화를 들으니 폴록의 마지막 차량 사고는 사고가 아닌 자살에 가까운 일이 아닐까 하는 생각이 드는데요.

카시아: 미딴님의 말이 맞습니다. 그는 이미 20대가 되었을 때부터 허드슨강에서 수도 없이 자살을 시도한 사람이었어요. 그의 죽음에 대한 수많은 미술사가들의 기록을 보면 '자살처럼 보이는 사고'라는 표현을 접할 수 있습니다. 결국 그의 생명을 잠시 붙잡아 둔 것은 아내 크래스너와 그림이었던 것은 확실합니다.

미딴: 갑자기 드는 생각인데, 왜 빈센트 반 고흐나 마크 로스코, 장 미셸 바스키아 같은 수많은 천재 화가들은 요절하거나 자살로 생을 마감했을까요?

카시아: 천재들에게 유독 자살 충동이 많은 건 사실입니다. 괴테와 함께

추정 아이큐가 레오나르도에 필적한다는 '20세기의 가장 영향력 있는 철학자' 루트비히 비트겐슈타인Ludwig Wittgenstein, 1889~1951은 1차 세계대전 중 포탄이 떨어지는 최전선에 자원입대하여 생사가 오가는 참혹한 전장의 참호 속에서 조용히 앉아 글을 썼던 기인이었죠. 이후 포로수용소에 수감되어 석방까지 거부하며 완성한 책이 바로『논리철학 논고1922』라는 불후의 명저죠. 엄청난 천재였던 그는 양성애자였고 평생 자살 충동을 느꼈다고 합니다. 실제 그의 세 형도 모두 자살했고요.

미딴: '비트겐슈타인도 폴록도 둘 다 양성애자이고 자살 충동을 느꼈다, 그리고 이것은 천재의 전형이다.' 이건 너무 급진적인 일반화의 오류인 것 같은데요.

카시아: 어차피 예술은 세상 밖의 일이죠. 우리는 세상 안의 사람들이고요.

미딴: 하긴 미술사라는 것도 고증을 거쳤다지만 결국 저자가 가진 상상의 단면을 언어로 표현한 것뿐이죠. 구석기 시대의 선조들에게 동굴 벽화를 왜 그렸는지 물어보지 않는 한 그 누구도 정확한 사실을 알 수는 없죠.

카시아: 어찌 보면 미술을 망친 사람들이 우리 미학자들이 아닌가 하는 생각도 듭니다. 가끔은 있는 그대로 주어진 만큼만 봐줘야 하는데 말이죠.

미딴: 그런데 미학자들은 폴록의 작품을 추상표현주의라고 소개하는데 '추상'과 '표현주의'라는 이 두 개의 단어가 조합된 의미가 뭘까요?

카시아: 전 개인적으로 폴록을 보면 마치 빈센트 반 고흐가 다른 버전으로 환생하여 진화한 느낌을 지울 수가 없어요.

미딴: 폴록이 반 고흐의 또 다른 진화 버전이라고요? 그의 뮤즈가 고흐라는 말씀입니까?

카시아: 사실상 둘은 삶과 그림에서 많이 매칭됩니다. 첫 번째 매칭 포인트는 외모입니다. 저 역시 못난 얼굴을 가져서 절대 외모를 비하하려는 뜻은 아니지만 반 고흐의 외모를 주변 사람들이 '어글리맨'이라고 부른 것처럼 폴록 역시 매우 투박한 외모를 가지고 있었죠. 두 번째는 서포터의 존재입니다. 경제 능력이 없었던 반 고흐가 동생에게 빌붙어 살다시피 한 것처럼 폴록도 페기의 물질적 후원과 크래스너의 정신적 후원에 빌붙어 살다시피 했죠. 세 번째는 알코올 중독과 정신 분열입니다. 반 고흐는 초록 악마라고 불리는 압생트라는 술에 쩔어 있었고, 뇌전증과 측두엽 간질, 경계성 인격 장애 등에 의한 조울증과 망상 그리고 극심한 우울 증세를 보였고, 폴록은… 뭐 이미 충분히 이야기를….

미딴: 와! 빼박~~ 그러고 보니 고등학교 때 고흐의 그림이 현대미술의 표현주의에 영향을 미쳤다고 배웠었는데, 고흐는 폴록의 증조할아버지뻘 되는 거네요.

카시아: 그렇죠. 이 둘은 많이 닮아 있습니다. 반 고흐가 심각한 알코올 중독으로 정신병원에 있으면서 수많은 작품을 남긴 것처럼 폴록도 알코올 중독과 신경 쇠약으로 정신병원에 4달간 입원했을 때 많은 작품들을 남겼죠. 마지막으로 둘의 공통점은 죽음의 '4'와 관련됩니다. 반 고흐는 크리스마스이브 전날 새벽인 1888년 12월 23일 자신의 오른쪽 귀를 면도칼로 잘랐고, 일 년 반 뒤에 가슴에 총을 쏘고 총알이 관통한 채 자신의 집에서 죽음을 맞이하죠.

미딴: 4라는 숫자가 없는데요?

카시아: 반 고흐가 죽음을 맞이했던 그 옐로우 하우스는 1944년에 제2차 세계대전의 폭격으로 지구상에서 사라지죠. 바로 그해가 잭슨 폴록이 아내와 백년가약을 맺는 해였죠. 이후 폴록은 44세가 되어 자살에 가까운 사고로 지구상에서 사라지게 됩니다.

미딴: 아… 그런데 4와 44라는 숫자는 이 책에서 유독 많이 나오는 것 같습니다.

카시아: 그러게요. 전 전혀 의도하지 않았는데 참 많이도 나오는군요.

미딴: 이 두 명의 삶에 대한 매칭은 알겠고, 그럼 그림의 매칭은 어떤가 요?

카시아: 이탈리아 전성기 르네상스 시대에 레오나르도 다빈치, 미켈란젤로 부오나로티, 라파엘로 산치오라는 3대 거장들이 있었던 것처럼 근대 미술의 황금기에 등장한 후기 인상주의 미술에도 3대 거장들이 있죠. 그들이 바로 빈센트 반 고흐와 폴 고갱, 그리고 폴 세잔입니다. 이들이 각각 현대미술에 미친 영향은 미딴님이 학교에서 배운 대로 말하자면 이렇습니다. 폴 고갱의 원시주의적 회화는 훗날 야수파를 낳게 했고, 앙리 마티스라는 대가를 만들어 냅니다. 폴 세잔의 사물을 보는 다각적인 시점은 훗날 입체파를 낳게 했고, 훗날 파블로 피카소가 태어나게 되죠. 그렇다면 이제 한 명이 남았죠. 빈센트 반 고흐가 보여준 불멸의 영혼과 내적 감정이 소용돌이치는 터치는 훗날 표현주의에 영향을 주었고, 이것이 진화하여 추상표현주의의 창시자 잭슨 폴록을 낳게 한 겁니다.

미딴: 결국 반 고흐의 살아 숨 쉬는 불멸의 터치가 폴록에게 유전된 거군요.

카시아: 맞습니다. 반 고흐가 붓으로 춤을 추었다면 폴록은 몸으로 물감을 뿌리며 춤을 춘 거죠. 폴록의 뮤즈 반 고흐의 영혼이 결국 피카소라는 벽을 뛰어넘게 한 근원적 에너지가 된 겁니다.

미딴: 너무 신기합니다. 모든 것이 삼라만상처럼 연결되어 있군요. 미술이 가진 의미도 분명 있고요. 앞으로 미술에 대한 편견을 버리겠습니다. 앞으로 저 같은 미딴들을 만나면 제가 어떻게 설득을 해야 할까요?

빈센트 반 고흐 〈별이 빛나는 밤〉 1888 (좌), 잭슨 폴록 〈NO.5〉 1948 (우) | 불멸의 영혼 반 고흐의 삶과 소용돌이치는 내적 감정의 분출은 잭슨 폴록의 그것들과 많이 닮아 있다.

**카시아:** 굳이 설득하실 필요는 없어요. 어차피 사람은 보고 싶은 것을 보고 믿고 싶은 것을 믿으니까요. 사람도 호불호가 있는 것처럼 미술에 대해서도 호불호가 있는 게 당연하겠죠. 다만 미술이 기업가, 경제인, 정치인 등 인류의 모든 유명 인사들이 자신의 사회적 위상과 교양을 가늠하는 수단으로만 사용되지는 않았으면 합니다. 실존은 본질에 앞선다고 하죠. 우리 물질로 플렉스flex하지 말고 미술로 플렉스하는 실존을 보여주는 게 어떨까요?

**미딴:** 알겠습니다. 아 작가님! 오늘 이 시간부터 전 적어도 폴록에 있어서는 그게 가능합니다.

**카시아:** 예?

**미딴:** 전 이제 미술로 플렉스할 수 있어요!

**카시아:** 그럼 미딴님을 위해 미술 플렉스용 비밀 소스 하나 알려 드릴게요.

**미딴:** 오! 그게 뭡니까?

**카시아:** 레오나르도 다빈치와 프랜시스 베이컨 그리고 잭슨 폴록도 결정

적인 공통점이 하나 있습니다.

**미딴:** 이 세 분은 쉽게 매칭이 안 되는데요?

**카시아:** 이 세 명이 가진 공통점은 바로 '요리'입니다. 베이컨의 요리를 먹어본 볼링이라는 사람은 이런 말을 남겼죠. "친구 베이컨은 왕립 예술학교에서 퇴학을 당한 나를 위로해 주기 위해 나를 작업실로 초대했고 오믈렛 요리를 해주었습니다. 나는 다시는 먹어보지 못할 오믈렛을 먹었습니다. 모양도 아름다웠을 뿐만 아니라 맛도 훌륭했죠. 그는 정말 훌륭한 요리사였습니다."라고요.

**미딴:** 미술계의 잔혹사였던 베이컨이 요리를 잘했다니….

**카시아:** 잭슨 폴록은 레오나르도처럼 아예 요리책까지 썼는걸요.

**미딴:** 헐~ 이건 정말 믿겨지지 않네요. 미술계의 악동 잭슨 폴록이 요리책을?

**카시아:** 레오나르도가 『코덱스 로마노프Codex Romanoff』라는 요리책을 낸 것처럼 폴록도 자신만의 레시피를 오롯이 담은 『잭슨 폴록과 디너를Dinner With Jackson Pollock』이라는 책을 냈죠. 중요한 건 레오나르도의 요리는 너무 시대를 앞서가서 대중들이 외면했지만, 폴록은 자신만의 애플파이 레시피로 요리 경연 대회인 '피셔맨즈 페어Fisherman's Fair'에 참가하여 우승까지 차지할 정도로 타고난 요리 마니아였죠.

**미딴:** 천재들은 요리를 사랑하나 봅니다. 그런데 폴록은 술 마시고 사고 치기도 바쁜 와중에 언제 또 그렇게 요리책을 다 냈을까요?

**카시아:** 놀랍게도 정신병원에서 가져온 메모지나 종이에다 자신만의 레시피를 상세하게 적었더군요.

**미딴:** 실제로 요리를 즐겼다는 이야기군요.

**카시아:** 즐긴 정도를 넘어서서 그의 작업실 부엌에는 르크루제 냄비와 에바 자이젤 같은 명품 주방 요리 용품을 갖추고 있을 정도였죠. 실

제 레오나르도의 꿈이 요리사였던 것처럼 폴록의 요리책에는 자신을 화가가 아닌 빵 굽는 정원사이자 디너파티의 호스트라고 소개하기도 했죠.

**미딴:** 어쩌면 그들에게는 요리도 하나의 예술 작품이었던 것 같습니다. 그런데 왜 이 사실을 그동안 몰랐던 걸까요?

**카시야:** 『코덱스 로마노프』가 세상에 나온 지는 얼마 되지 않았어요. 그리고 대부분의 미술사 책과 미학 책에서 이 화가들의 요리에 대한 열정과 재능을 언급한 책이 거의 전무했던 것도 그 이유 중 하나고요.

**미딴:** 맨날 부동산과 프로야구에 먹방 얘기만 했었는데 이번에 친구들을 만나면 제대로 미술에 대해 플렉스할 수 있을 것 같습니다.

**카시야:** 오늘부로 '미딴'이라는 이름은 없는 걸로 해야겠습니다.

**미딴:** 지금부터 절 '미홀'이라고 불러주십시오.

**카시야:** '미홀'요?

**미홀:** 전 이제 완전히 '미술 홀릭'입니다.

David Hockney

Andy Warhol

JEAN-MICHEL BASQUIAT

Keith Haring

Frida Kahlo.

# 2부

## 현대미술을 이끈 알파 퀴어들

1부에서는 새로운 세상을 이루는 기준점인
고대 그리스의 퀴어 미술을 중심으로
네 개의 방점이 이어지는 연결 과정을 지켜봤다.
2부에서는 이 점들이 모여 인류 미술사에
또 다른 면을 보여주는 새로운 세상,
퀴어리즘을 이루는 과정을 보게 될 것이다.

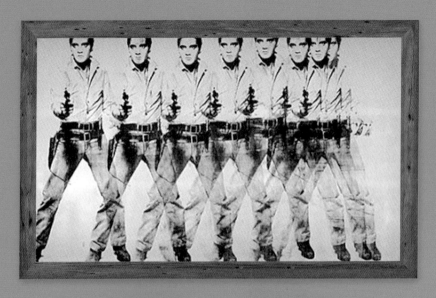

2008년 개인 거래 〈여덟 명의 엘비스〉 1억 달러 (약 1200억 원)

# 앤디 워홀

"팝아트의 황제? 됐고, 난 그냥 '그림 찍는 기계' 할래~"

# 게이 공장장 앤디 워홀, 팝아트의 교황이 되다

팝아트의 제왕 '앤디 워홀', 어릴 적 말더듬이 아웃사이더였던 그는

인생을 미술로 플렉스하면서 미국 화단의 벼락 스타가 되었다.

그런데 평생 독신으로 살았던 게이 워홀이

남성 혐오주의자 페미니스트의 총을 맞게 될 줄 그 누가 예상했겠는가.

"레즈비언이 쏜 총알, 앤디 워홀의 허파를 관통하다."

1968년 6월 3일, 또다시 뉴욕 맨해튼! 당시 셀럽들의 핫 플레이스로 떠오른 나이트클럽 '맥스의 캔자스시티'를 운영하는 어느 게이 사장이 다운타운 유니언 스퀘어 웨스트 33번지 데커 빌딩 6층에 위치한 '실버 팩토리'라는 스튜디오에서 32구경 반자동 베레타 권총에 의해 치명적인 총상을 입고 쓰러진다. 이 게이 사장이 맞은 세 번째 총알은 교묘하게 측면으로 비껴서 주요 장기들로 파고 들어가 양쪽 폐와 식도, 담낭, 간, 소장, 비장들을 관통했고, 오른쪽 옆구리에 커다란 사출구射出口[1]를 남겼다. 폐에 큰 구멍이 뚫린 그는 단 한 번의 숨도 제대로 쉴 수 없는 지옥 같은 고통 속에서 결국 의식을 잃었고, 이미 숨이 멈춘 그를 살리기 위해 의료진은 급하게 개흉開胸을 한 뒤 직접 심장을 마사지하여 간신히 그를 소생시킨다.

---

1 총알이 신체를 관통하여 지나간 뒷부분에 생긴 구멍

수술실에서 게이 사장의 손상된 비장이 적출될 무렵 범인은 타임스스퀘어의 한 교통경찰에게 유유히 걸어가 태연한 표정으로 자수를 한다. 그런데 아이러니하게도 이 범인은 남성 혐오 단체인 S.C.U.M.<sub>Society for Cutting Up Men; 남성거세결사단</sub>의 급진 페미니스트인 밸러리 솔라나스라는 여자였으며, 그녀의 총에 맞은 피해자는 누구보다 여자에 가까워지고 싶었던 미국의 대중 예술가이자 팝아트의 황제였던 앤디 워홀<sub>Andy Warhol, 1928~1987</sub>이었다.

'팝아트의 황제' 하면 맨 먼저 떠오르는 사람이 누구일까? 마르셀 뒤샹의 절친이자 그의 예술 유전자를 이어받았으며, 미술 교과서의 필수 아이템인 〈오늘날의 가정을 그토록 색다르고 흥미를 끌도록 만드는 것은 무엇인가?<sub>Just what is it makes today's homes so different, so appealing?, 1956</sub>〉라는 유명한 작품을 제작한 팝아트의 개척자 리처드 해밀턴? 벤-데이 도트<sub>Ben-Day dots</sub>[2]를 이용하여 만화를 예술의 경지로 끌어올렸으며, 2008년 1월 삼성 비자금 사건으로 세간을 떠들썩하게 했던 작품이자 우리 동네 삼척동자들도 한 번쯤은 다 봤다는 그 유명한 팝아트의 대표 아이콘 〈행복한 눈물<sub>Happy Tears, 1964</sub>〉을 그린 로이 리히텐슈타인? 한국의 청계천에 20m 높이로 우뚝 선 대형 조형물 〈스프링<sub>Spring, 2006</sub>〉을 제작한 팝아트의 대가 클래스 올덴버그? 현재 경매 시장에서 최고가를 달리는 작가이자 팝아트계의 대표적인 동성 연인이었던 재스퍼 존스와 로버트 라우센버그? 아니면 '슈퍼 팝'

---

2 미국의 프린팅 작가인 벤저민 헨리 데이 주니어(Benjamin Henry Day, Jr)가 자신의 이름을 따 1879년에 발명해 붙인 이름이다. 1950~60년대 미국의 만화책들은 도트 망점을 사용했는데 도트 프린터기의 무한 잉크 주입구에 CMYK 컬러(Cyan: 청록색, Magenta: 심홍색, Yellow: 노란색, BlacK: 검은색)가 있는 것처럼 당시 만화가들은 이 네 가지 색으로 그림자를 표현하고, 이것을 혼합하여 톤을 만들어 작품을 제작했다. 이때 나오는 망점들이 벤-데이 도트이다.

의 세계를 창조하며 요즘도 핫하게 활동하고 있는 현존하는 팝아트의 황제 케니 샤프?

황제의 자리를 노리는 사람들이 참 많기도 하다. 어디선가 한 번쯤 본 것 같기도 한 작품들이지만 작가 이름은 거의 기억나지 않는 이 수많은 팝아트의 대가들. 뭐 미술에 관심이 있는 사람들이야 '척 보면 안다'는 유명 작가들이겠지만 사실 일반 대중들에게는 무척 생소한 이름들이다. 그런데 우리에게 '팝아트의 황제' 하면 전혀 생소하지 않은 단 한 명의 이름이 있다. 그게 누구겠는가! 당연히 그의 이름은 '앤디 워홀'이다. 현대를 살아가는 문명인들 중 앤디 워홀의 이름을 모르는 사람은 거의 없을 것이다. 하지만 우리는 지금도 (그가 태어난 지 100년이 훨씬 지난 지금) 유명세가 하늘을 찌르고 있는 그를 얼마나 제대로 알고 있을까?

## 팝아트의 황제? 알고 보면 찌질이 '아싸'

쓰나미처럼 쏟아지는 수많은 인터넷 기사 속 그의 해시태그는 '팝아트의 거장', '팝아트의 선구자', '팝아트의 제왕', '팝아트의 교황', '팝아트의 디바' 등이다. 앤디 워홀이 자신의 예술적 삶 전체에서 펼친 기괴하고 도발적인 주제와 혁명적인 제작 기법, 그리고 상식을 깨는 파격적인 언행 등은 늘 그를 화제의 중심에 놓이게 했다. 그렇게 그의 삶은 미국 자본주의가 선사한 부와 유명세가 안겨준 화려함 그 자체였다. 그는 쾌락과 무한 방탕의 끝판이 벌어졌던 뉴

욕 스튜디오 54 클럽에서 실베스터 스탤론, 리처드 기어 등 당대 최고의 할리우드 스타들과 많게는 하룻밤에 여섯 군데의 파티를 즐길 만큼 밤낮을 가리지 않고 자신의 유명세를 즐겼던 파티광이었다. 그렇게 그의 삶은 관종關種 그 자체였다.

'관종' 앤디 워홀은 할리우드 최고 연예인의 뺨을 가볍게 후려갈길 만큼 세간의 인기를 누렸기에 그의 일거수일투족은 늘 언론과 파파라치의 표적이 되었다. 1960년대 뉴욕 미술계에서 지금까지 이렇게 지독스러운 관종은 없었다고 혀를 내두를 정도로 그는 남의 이목을 끌기 좋아했다. 그렇게 예술의 모든 영역을 넘나들며 늘 새롭고 기괴한 실험적 예술들을 선보여 예술계를 넘어 사교계에서도 질내 '인싸'로 군림하였다. 2차 세계대전 이후 막강한 부를 바탕으로 절대 강국이 된 미국에서 '문화 대통령'의 자리를 거머쥔 그를 필자가 '타고난 아싸'라고 말한다면 과연 여러분은 동의하겠는가? 그런데 앤디 워홀의 찐 삶은 아싸가 맞다.

낮과 밤이 다르고 동전의 양면이 다른 것처럼, 인간은 양면성이라는 불가항력적 모순을 품고 평생을 살아가야 하는 동물이다. 만약 당신이 외모와 성격 그리고 체질, 나아가 치명적인 트라우마까지 가지고 있는 콤플렉스 종합선물세트라면 과연 어떤 심정이겠는가? 그 종합선물세트를 늘 삶 전체에 끼고 다녔던 사람이 바로 팝아트의 황제 앤디 워홀이었다. "역경은 극복의 대상이지 굴복의 대상이 아니다."라는 말은 위대한 예술가와 창조가들에게 공통적으로 적용되는 말인 듯하다. 워홀의 창조적 삶도 다양한 환경적, 선천적, 후천적 역경 종합선물세트를 극복하는 것에서 시작

된다.

워홀은 찢어지게 가난한 체코슬로바키아에서 이민 온 광부의 아들로 태어났다. 그의 본명이 앤드루 워홀라Andrew Warhola인 것은 체코식 이름에서 비롯된다. 그렇게 그가 극복해야 할 콤플렉스는 이름에서부터 시작된다. 그는 어릴 적부터 매 순간 되뇌었던 "나는 이 세상 누구보다 유명해질 거야!"를 실천하기 위해 자신의 정체성을 하나씩 깨기 시작한다. 그가 자신의 삶을 '절대 아싸'에서 '절대 인싸'로 바꾸기 위한 첫 번째 방법은 바로 개명改名이었다. 그는 훗날 세상에서 제일 핫하고 잘나가는 뉴요커 예술가에 걸맞은 이름을 갖기 위해 전 세계 사람들이 자신을 편하게 부를 수 있도록 '앤드루 워홀라 주니어'라는 이름을 '앤디 워홀'로 개명하게 된다.

"세상사 모든 건 생각한 대로 말하는 대로 이루어진다."고 했던가? 스스로 앤디 워홀이 된 그는 그때부터 자기 세뇌를 하듯 "앤디 워홀은 유명해질 거야." "앤디 워홀은 부자가 될 거야."라는 말을 끊임없이 주변 사람들에게 말하고 다녔다고 한다. 그런데 불행히도 앤디 워홀에게 깨치고 나아가 끝내 이겨야 할 핸디캡은 한둘이 아니었다. 그는 인싸보다는 아싸로서의 천부적인 자질을 타고났기 때문이다.

우리가 알고 있는 화려하고 파격적인 관종주의자 앤디 워홀의 이미지와는 달리 어릴 적 그는 찢어지게 가난한 환경으로 내성적이며 소심했을 뿐만 아니라 유약함과 선천적 질병이라는 신체적 핸디캡을 가지고 태어났다. 워홀은 8살 때부터 멜라닌 세포 결핍으로 발생되는 백반증이라는 미용상 치명적인 선천적 피부 병변 질환을

앓고 있었고, 9살 때는 무도증[3]이라는 간헐적 발작 장애에 시달린 것도 모자라 그의 음낭에는 작은 혈관종이 자라고 있었는데 이로 인한 수치심과 부끄러움은 신경쇠약증으로 이어졌고, 결국 또래 친구들과 어울리지 못한 채 유년기를 왕따로 살아가야 했다.

불행히도 그의 외모 콤플렉스는 여기서 끝이 아니다. 백반증에 걸린 피부 표면은 심한 여드름이 분포하고 있었고, 외모의 중심이라고 불리는 코에는 알코올 중독자들에게서 보이는 출혈성 질환인 주사비酒齄鼻, 만성피지선 염증 즉 '딸기코'를 선천적으로 가지고 태어나 평생을 콤플렉스에 시달렸다. 가뜩이나 내성적인 성격인데다가 이렇게 다양한 질환으로 더 소심해진 그는 이로 인해 성년이 되어서도 심각한 병원 공포증이 있었다. 이렇게 그의 삶은 '아싸' 워홀로 끝나버렸을까?

그는 '인싸' 앤디 워홀로 다시 태어나기 위해 자신의 삶을 억누르는 껍데기들을 하나씩 깨버리기 시작한다. 물론 수줍고 내성적인 그가 마치 탄소 섬유로 꼬인 듯한 단단한 콤플렉스 껍데기를 혼자만의 힘으로 깨버렸다는 것은 거짓말일 것이다. 인간이 자신만의 힘으로 콤플렉스를 극복한다면 그것은 인간을 넘어선 신에 가까운 의지이기에 자신을 극복하게 해줄 조력자가 분명 있었을 것이다. 그것은 인류 역사를 이끌어 온 원천의 힘, 바로 아가페! 즉 부모와 가족의 사랑이었다.

다양한 콤플렉스로 인해 대인관계 기피증이 있었던 워홀은 비록

---

3 얼굴이나 손, 발, 혀 등이 불규칙적으로 움찔거리는 비정상적 운동이 발생하며, 본인 스스로 근육의 수축과 경련을 제어할 수 없는 불수의적不隨意的 장애가 나타나는 질환이다.

궁핍했지만 신실한 비잔틴 가톨릭 신앙을 가진 가풍 속에서 정서적인 안정을 유지하면서 주된 시간을 침대에 누워 라디오를 듣거나 자신의 방 안에서 유명 할리우드 배우들의 사진을 스크랩하며 살았다. 그러던 중 11세 때 그의 아버지가 결핵에 걸려 3년간 병상에 누워있다 합병증으로 인한 복막염으로 33세에 사망하면서 경제적 상황은 더 악화일로로 치달았다. 이렇게 워홀은 8세부터 10세까지 이어졌던 무도병으로 생사를 오가는 고통을 포함, 아버지의 죽음까지 유년기에서 사춘기에 걸쳐 총 7년을 죽음의 공포에 짓눌려 살게 되었다. 그를 이 죽음과 가난의 공포를 벗어나 세계적인 미술의 아이콘으로 거듭나게 해준 것은 어머니의 헌신적 사랑과 아버지가 사망하면서 그에게 남긴 작지만 위대한 유산에 있었다.

위대한 유산? 페기 구겐하임이 어릴 적 아버지로부터 받았던 거대한 상속이 떠오를지 모르겠으나 가난한 광부의 넷째 아들인 워홀에게 무슨 대단한 유산이 있었겠는가! 아버지가 남긴 유산이라 해봐야 고작 1500달러밖에 되지 않는 돈이었지만 이 돈은 워홀의 아버지가 평생 노동을 하며 우체국 저축 공제로 조금씩 모은 전 재산이었고, 죽기 직전 그는 자신이 평생 모은 이 돈 모두를 넷째 아들인 '앤드루 워홀라'의 교육비로 전액 사용하라는 유언을 남기고 세상을 떠난다.

워홀이 받은 1500달러는 페기가 받은 1000만 달러의 약 7000분의 1 정도밖에 안 되는 돈이었지만, 워홀에게 이 돈은 자신의 운명을 바꿀 수 있는 소중한 돈이었다. 아버지의 마지막 유언에 워홀의 남은 두 형은 이의를 제기하지 않았고 바로 3살 손위인 셋째 형

존 워홀라는 아버지를 대신해 동생을 보살피며 자신이 힘겹게 번 월급을 동생의 학비에 보탰다. 워홀은 정서적으로 셋째 형에게 평생 큰 의지를 했다. 그는 워홀이 성공한 이후에도 계속 연락을 주고받을 정도로 워홀의 정신적 지주이자 아버지의 역할을 대신했다.

아버지의 작지만 위대한 유산과 어머니의 사랑 그리고 아버지를 대신한 셋째 형의 헌신적 도움은 워홀이 껍질을 벗고 다시 태어나게 한 위대한 조력이었다. 그중 가장 큰 도움은 남편을 먼저 보내고 궁핍해진 상황에서 가정을 지키고 여러 자식을 돌보았던 어머니의 아가페였다. 사실상 그녀는 워홀의 아픔을 최전선에서 치료해준 사람이었다.

인간 질병 종합선물세트였던 워홀은 학창 시절 극심한 따돌림과 이지메를 당했고 결국 정상적으로 학교를 다니지 못한 채 늘 집에만 혼자 남게 되었다. 이렇게 우울한 9세를 맞이한 워홀에게 폴라로이드 카메라[4]를 사주며 세상을 늘 흥미롭게 보도록 하고 용기를 준 것이 그의 어머니 줄리아 워홀라Julia Warhola, 1891~1972였다. 현대 미술에서 앤디 워홀이 위대한 화가가 된 것은 어머니의 사랑과 헌신에서 비롯된다. '세상의 어머니는 위대하다.'는 말은 바로 그에게 적용된다.

가난한 과부 줄리아 워홀라는 남편의 때 이른 죽음과 자식의 지병, 그리고 어려운 가정 형편 속에서 세 아들[5]을 양육하는 와중에도

---

4 실제 성공한 이후에도 워홀은 마치 만화 〈스누피〉에 나오는 찰리 브라운의 친구 라이너스가 집요하게 담요를 안고 다닌 것처럼 그 역시 죽는 날까지 이 폴라로이드 카메라를 자신의 분신처럼 가지고 다녔다.
5 줄리아 워홀라가 낳은 네 형제 중 장남인 첫째는 미국 피츠버그로 이민 오기 전 사망했고, 앤디 워홀에게 남은 형제는 둘째 형과 셋째 형이었다.

워홀에게 매주 토요일 아침 피츠버그에 있는 카네기 박물관에서 그림 수업을 받게 했고, 워홀은 그림을 통해 스스로를 자가 치료하며 한없이 추락했던 자존감을 서서히 회복하였다.

워홀의 아버지가 살아있을 때도 가정 형편은 녹록지 않았다. 여러 탄광촌을 돌아다니며 번 수입으로는 네 가족이 겨우 입에 풀칠이나 하는 정도였기에 학교를 다니지 못하고 집에서만 조용히 앉아 그림만 그리는 워홀에게 스케치북이나 물감 등을 사줄 여유조차 없을 지경이었다. 그러나 그런 빠듯한 상황에서도 "난 막내아들의 재능을 무조건 믿어."라고 말하던 그의 어머니는 '달러 빚을 써서라도 내 아들은 내가 지킨다.'는 마음으로 수단과 방법을 가리지 않고 그림의 재료를 마련해 워홀의 손에 쥐여 주었다.

워홀에게 어머니표 '우주 유일'의 아가페적 지원은 여기서 끝나지 않는다. 워홀이 그림뿐만 아니라 영화에도 관심을 가지고 있다는 것을 안 그녀는 찢어지게 가난한 와중에도 영화와 만화를 집에서 실컷 볼 수 있도록 필름 프로젝터를 구입해 주었고, 아들이 사진에 관심을 갖자 폴라로이드 카메라를 사준 것도 모자라 지하 공간에 필름을 현상할 수 있는 암실까지 만들어 그의 숨은 끼와 재능을 마음껏 꽃피울 수 있도록 물심양면으로 도와주었다. 그녀의 믿음과 지지 덕분에 빈민가에 사는 은둔 소년의 허름한 방 안 작은 침대는 상상과 행복이 넘쳐나는 유토피아가 되었고, 이곳에서 미국 팝아트의 창조적 씨앗들은 발아를 준비하게 된다.

# 자신을 깨고 신화가 되다

앤디 워홀의 성공 요인은 앞서 언급한 어머니의 물질적 지원도 있었지만, 더 중요한 것은 워홀이 소박하고 고결한 인간이자 성실한 예술가로 자리 잡을 수 있도록 매주 성 패트릭 성당에서 함께 기도를 드리며 자식에게 끊임없는 정신적 사랑을 보여 주었다는 것이다. 이런 정신적인 지원은 유년기와 성장 과정에서 겪은 워홀의 고난과 역경을 극복하게 한 원천적 힘이 되었다. 또한 그가 자신의 콤플렉스를 극복하는 과정은 그만의 독특한 예술성과 패션 아이콘 형성에 결정적 영향을 주었다. 이제 그가 전형적인 히키코모리引き籠もり형 아싸에서 세계적인 인싸가 되기 위해 벌였넌 그만의 자기 깨기 전략을 하나씩 살펴보기로 하자.

그의 첫 번째 깨기 전략은 '앤디 워홀식 페르소나Persona[6] 전략'이었다. 그는 백반증과 딸기코 주사비라는 외모 콤플렉스를 깨기 위해 검은 선글라스와 짙은 메이크업으로 자신의 피부를 감췄고, 오랜 피부 질환으로 인해 20세 때 이미 급속도로 탈모가 진행된 자신의 머리를 가리기 위해 금·은발의 가발을 항상 본드로 접착하여 착용하고 다녔다. 또한 코에 대한 열등감을 깨고자 지금도 쉽지 않은 코 성형 수술을 1950년대 후반에 감행했다. 이러한 그의 다양한 페르소나 전략은 자신을 팝아트의 트렌드 자체로 깔롱지게 만들어

---

6 페르소나는 라틴어로 얼굴과 사람을 의미하는 프로소폰(πρόσωπον-prosōponn)에서 유래된 말로 동일한 의미를 가진 에트루리아어인 'phersu'의 어원을 가진다. 이 말은 고대 그리스의 연극배우들이 가면극에서 캐릭터의 성격 변화를 위해 썼다가 벗었다가 하는 탈, 즉 가면을 일컫는데 심리학 용어의 의미로는 타인에게 비치는 외적 성격을 나타내는 용어이며, 인격 또는 성격을 의미하는 단어 'personality'의 어원이 되는 말이다.

대중들에게 강력한 자기 플렉스를 선사했다.

두 번째 깨기 전략은 '경제적 궁핍으로부터의 해방 전략'이다. "예술은 고상하고 숭고한 영역이다. '인생은 짧고 예술은 길다.' 고로 예술가는 배고프고 고독한 직업이어야 한다."라는 말은 진리 아닌 진리처럼 통용되고 있다. 여기서 '예술은 배고픈 직업'이라는 공식을 제대로 깬 화가가 있다면 그건 탐욕과 욕정의 화신 파블로 피카소Pablo Picasso, 1881~1973일 것이다. 실제 미술사를 통틀어 생존 당시 성공한 작가는 그리 많지 않다. 이유는 간단하다. 경매에서 최고가로 거래되는 거의 모든 작품들은 한 시대를 뛰어넘는 파괴적 선구자의 역할을 수행한 것들이기에 화가의 비극적 죽음이라는 신화의 공식이 마무리되고 최소한 한 세대가 지나야 천재의 빛이 비로소 세상에 뿌려지는 것처럼 생존할 당시 화가들의 경제적 성공은 로또 당첨 확률만큼 희박한 것이었다.

하지만 유년기 찢어지게 가난했던 워홀의 삶은 그가 극복하고 깨야 할 또 하나의 과제였을 뿐이었다. 그는 찢어지게 가난했던 모딜리아나나 고흐와는 달리 "돈을 버는 것도 예술"이라는 삶의 좌우명을 스스로 확립하여 "비즈니스는 곧 최고의 예술이다."라는 말을 공공연하게 떠들고 다녔다. 돈과 명성을 쌓기 위해 스스로를 상업적 홍보물로 만들었고, 각종 유명 스타들을 작품 속 마케팅에 적극 활용하였다. 또한 그는 대중적 파급력을 가진 갖가지 미디어들을 사업적으로 이용하는 등 예술을 철저한 자본주의적 수단으로 만들어 '돈이 이끄는 삶'을 온몸으로 실천해 움직이는 예술 공장의 공장장이자 '1인 예술 기업' CEO가 되었다. 그가 빈민가에서 단돈 200

달러를 가지고 뉴욕에 온 지 38년 만에 남긴 재산은 부동산만 1억 달러이며 작품의 가격까지 더해 환산하면 대략 1조 원이 훌쩍 넘는다.

세 번째 깨기 전략은 '앤디 워홀식 관종 전략'이다. 워홀식 페르소나 전략이 콤플렉스의 극복이라면 '워홀식 관종 전략'은 외모와 경제난의 극복을 넘어서서 세계 최고의 인싸가 되기 위해 어릴 적부터 꿈꿔 왔던 스타에 대한 동경을 실현하고자 하는 욕망의 구체적 실현이었다. 그는 세상 그 어느 누구보다 유명해지고 싶었다.

"일단 유명해져라, 그렇다면 사람들은 당신이 똥을 싸도 박수를 쳐줄 것이다.Be famous, and they will give you tremendous applause when you are actually pooping." 앤디 워홀 어록과 관련되어 인터넷 블로그와 다양한 기사에 자주 떠도는 명언인 이 말은 사실 그가 직접 한 말은 아니다. 그는 다양한 인터뷰에서 최대한 말을 아끼는 신비주의 전략을 사용했다. 그 이유는 그의 이면에 숨겨진 소심한 성격에서 나오는 유약한 말투와 버벅거리며 말을 더듬는 핸디캡을 드러내지 않기 위한 자신만의 전략으로도 볼 수 있다. 그 일례로 그가 유명세를 타기 시작한 이후 수많은 인터뷰와 강연을 할 수밖에 없는 궁지(?)에 몰렸는데 창백한 얼굴과 수줍은 성격을 가진 그는 예술을 내세우지도 현란하게 설명하지도 않고 침묵과 말의 반속半速으로 응수했다. 워홀의 앵무새 전략은 통했다. 하지만 이것도 한계가 있었다. 길게 말해야 할 경우 그는 그의 오랜 친구 이반 캅을 대동했고, 청중의 모든 질문은 그가 대신 답변해 주었다. 이반 캅은 "그는 많은 강의에 초빙을 받았는데 항상 내가 동행하기를 요청했다. 사람들이 질문할 때마다 내가 대신 그의 철학을 대변하곤 했다. 왜냐하면, 그는 자기 스스로

철학을 말한 적이 없었기 때문이다."라고 말했다.

자기 철학을 이야기하지 않는 워홀식 신비주의는 자신의 작품에 대한 대중과 미술 평론가들에게 수많은 해석의 여지를 남기며 신비감을 더더욱 증폭시켰다. 하지만 한편으로는 자신의 명예를 드높이기 위해 대중 앞에 자신을 드러내는 것은 절대 피하지 않았다. 워홀식 관종 전략은 자신의 약점은 보완하고 강점을 이용하여 최대한 스스로를 상품화하는 드러내기식 전략이었다. 비록 그가 직접 한 말은 아니었지만 이 전략은 일명 "닥치고, 일단 유명해져라!" 전략이라고 볼 수 있다. 앤디 워홀의 관종 전략 알고리즘은 다음과 같다.

먼저 앤디 워홀은 자기 자신을 팝아트의 한 일부분으로서 대중에게 드러낸다. 그는 사교계의 파티와 자신의 미술 공장인 '팩토리'를 통해 할리우드의 대스타들과 유대 관계를 맺으며 자신의 유명세를 확장해 나가고자 했다. 스스로 미술 공장장이자 사교 클럽의 사장이 된 그는 순수 예술과 대중 사이의 벽을 허물어 '일상이 곧 예술이고, 그것이 또한 나의 삶이자 예술'이라는 자기 철학의 실현으로 스스로를 브랜드로 만들었다. 작품 또한 유명인들의 암묵적인 브랜드 가치를 훔쳐서 미술에 아무런 관심이 없었던 일반 대중들이 미술관의 높은 문턱을 깨부수고 쉽게 입장할 수 있는 기회를 제공하였다. 그가 자신의 명예를 끌어올리는 방법은 생존 전후의 유명인들과 자신의 일상을 예술로 끌어들이는 매우 복합적인 전략이었던 것이다.

유명인들의 죽음을 이용한 관종 마케팅은 다음과 같다. 그의 작품 중 크리스티 경매에서 1억 달러약 1200억 원에 판매된 〈여덟 명의 엘

비스Eight Elvises, 1963〉는 '로큰롤의 제왕'이자 약물 중독으로 인한 비극적 죽음의 신화를 품고 있는 20세기의 가장 영향력 있는 남성 스타를 모델로 선택했다. 그런즉 20세기 가장 유명한 여성 스타가 그의 예술 어망을 피할 수 있으랴. 1962년 당시 세계 최고의 섹스 심벌이었던 마릴린 먼로가 서른여섯의 나이에 수면제 과다 복용으로 인한 의문의 자살을 한 바로 다음 날, 워홀은 때를 기다렸다는 듯이 움직이기 시작한다. 그는 그녀가 20대 중반에 출연하여 먼로 신화를 세상에 알렸던 〈나이아가라Niagara, 1953[7]〉의 홍보용 사진을 구입하여 1964년까지 3년 동안 마릴린 먼로의 실크스크린 시리즈를 제작하였다. (청록의 마릴린Turquoise Marilyn, 1964은 2007년 래리 개고시언의 중개로 스티브 코언이라는 펀드 업계 회장에게 8000만 달러약 900억 원에 판매되었다.)

유명인과 죽음의 코드를 이용한 것이 비단 연예인뿐이었을까? 1963년 케네디 암살사건에 대해 워홀은 어떤 반응을 보였을까? 이 소중한 먹잇감을 그가 절대 놓칠 리가 없었다. 〈재키Jackie 시리즈〉(재키는 케네디 대통령의 부인 재클린 케네디의 애칭이다.)는 그렇게 탄생하게 된다. 국가 원수와 혁명가들 역시 그의 '관종 전략'에서 가장 강력한 MSG들 중 하나였다. 1972년 냉전 이후 미국과 중국이 역사적 수교를 발표하는 시점에서 워홀은 중국의 혁명가이자 공산당 지도자인 마오쩌둥毛澤東의 초상화를 제작한다. 이 전략은 성공했

---

7 세계적인 섹스 심벌 마릴린 먼로의 탄생을 전 세계에 알린 고전 영화 〈나이아가라〉는 한국의 제주도와 같이 미국의 신혼 여행지인 나이아가라 폭포를 배경으로 치정에 얽힌 살인과 미스터리를 다룬 영화이다. 전 세계적 '먼로 신화'의 신호탄을 날린 이 영화는 한 세기에 나올까 말까 한 신화적 존재인 먼로를 미국인들에게 제대로 각인시킨 영화였기에 이 영화의 홍보용 사진은 앤디 워홀에게 자신의 '관종 전략'에 최적화된 이미지 소스였을 것이다.

다. 이 작품이 공개되었을 때 '국가 원수 모독죄'로 분개하며 워홀을 죽이고 싶어 가가호호 칼을 가는 중국인들이 그 당시 어디 한둘이었겠는가!

이렇게 워홀은 자신의 유명세와 예술가로서의 명예를 위해 대중스타들의 인지도와 죽음을 이용했고, 사회 정치적으로 영향력 있는 유명 인물들을 '창작의 자유'라는 예술의 권력으로 마음껏 이용하면서 당시대의 대중들에게 자신만의 전략적 '관종 폭탄'을 무차별적으로 포격했다. 격동의 시대 한가운데에서 마치 한 시대의 거울처럼 그 시대의 명암을 모두 기록하려고 했던 사람이 바로 앤디 워홀이었다. 이에 대한 자신의 전략에 대해 워홀 본인은 이런 말을 남긴다.

"내가 마릴린 먼로나 엘리자베스 테일러의 이미지로 여러 작품을 만들었지만, 그들이 우리 시대 최고의 섹스 심벌이기 때문에 그랬던 건 아니다. 나는 마릴린 먼로를 그냥 평범한 사람이라고 생각한다. 그런데 내가 그녀를 이렇게 강렬한 색깔로 그린 이유는 아름다웠기 때문이다. 아름다웠기 때문에 예쁜 색으로 칠한 것이다. 그게 전부다. 어쩌면 다른 이유가 있었을 수도 있고…."

무언가 이상하지 않은가! 평범한 사람으로 작품을 만들었다? 엘비스 프레슬리, 마릴린 먼로, 존 F. 케네디, 마오쩌둥이 과연 평범한 사람일까? 앤디 워홀이 남긴 이 말을 과연 믿을 수 있을까? 유명인이지만 결국 평범한 사람이라고 말해야 옳은 것이 아닐까?

코카콜라가 아무리 유명해도 그 맛은 거리의 노숙자가 마시든, 100조 원의 재산을 가진 빌 게이츠가 마시든 결국 매한가지일 테니 말이다. 그가 표현한 유명인들도 같은 코카콜라를 마시고 죽음 앞에서 모두 평등하다는 것을 말하고 싶었던 것이 아닐까? 이 역설적인 표현은 누구나 즐길 수 있는 가벼운 팝아트가 결국 철학적 의미까지 포함하고 있다는 것을 말할 수 있는 게 아닐까?

이제 앤디 워홀이 역경과 고난을 극복한 마지막 전략을 살펴볼 시간이 왔다. 앤디 워홀의 마지막 네 번째 깨기 전략은 '가톨릭 신자로서의 성실함 전략'이다. 타락의 향연이 공공연하게 이루어졌던 뉴욕의 클럽에서 파티광이자 동성애자로서의 도발적인 행보와 기괴한 행동으로 대중에게 알려졌고, 자신의 미술 공장 팩토리에서 수많은 사람들과 함께 파격적 실험을 하기 위해 부랑아부터 유명인까지 모두가 들락거렸던 것을 감안했을 때 그는 분명 알코올 중독과 마약, 문란한 성생활에 찌들었을 것으로 보일지도 모른다. 그러나 그의 실제 모습은 규칙적이고 정돈된 생활을 했고, 어머니와 함께 죽는 날까지 성 패트릭 대성당의 예배에 단 한 번도 빠지지 않을 정도로 주일을 지키는 독실한 가톨릭 신자였다는 것이다. 그는 예술에 철저한 만큼 자신의 삶에도 충실했다.

이러한 철저한 자기관리는 그의 고난과 역경을 지켜주던 어머니가 물려준 종교적 가르침 때문이었을 것이다. 가난했지만 고결했던 이민 노동자 부모가 물려준 신앙의 힘은 그가 성공으로 가기 위한 종교적 신념과 맞물려 성실한 예술 활동의 또 다른 이면을 만들어준 것일는지도 모른다. 그와 함께 한 시대를 풍미했던 장 미셸 바스

키아가 마약 중독으로 이른 나이에 세상을 떠난 것과 매우 대조적인 것이다.

그는 자신의 건강을 지키기 위해 각종 영양제를 꾸준히 복용했고, 작품 판매로 막대한 거금을 거머쥔 이후로는 생명을 연장할 수 있는 대체의학과 민간요법을 실천했으며, 주치의를 통한 꾸준한 의료 상담, 건강 전담 도우미 고용, 꾸준한 헬스 운동을 통해 몸무게와 피부 관리를 실천하기도 했다. 그의 사망 후 공개된 그의 방은 충격적이었다고 한다. 기괴하고 화려했던 그의 삶의 모습과는 정반대로 마치 도를 닦는 불교 신자처럼 정갈하고 소박한 모습이었으니 말이다.

결론은 이렇다. '위기는 기회이고, 고난과 역경은 성공의 열쇠'라는 말처럼 앤디 워홀은 자신의 단점을 기회로 잡아 자신의 삶에 주어진 선천적 콤플렉스와 경제적 역경을 자력으로 극복한 훌륭한 전략가이자 예술 사업가였다. 하지만 모든 것을 이겨낸 그도 극복할 수 없는 것이 하나 있었는데, 그것은 예상치 못한 비극적 운명이었다. 그 비극적 운명의 사고들은 남들은 평생 한 번도 경험할 수 없다는 '벼락을 두 번 맞을 일'이 현실에서 일어난 듯한 '두 번의 총기 난사 사고'였다.

이 두 번의 총기 사고는 워홀 개인으로 보았을 땐 매우 불행한 일이었지만 역설적이게도 결과적으로 그의 미술사적 신화를 더 완벽하게 완성시켜 주는 행운(?)이 되었는지도 모르겠다. 공교롭게도 이 두 총기 사고는 모두 여성에 의해 이루어졌다. 두 명의 여자? 게이였던 그에게 여성이 관련된 이유는 무엇이었을까? 그에게도 여

자 연인이 있었던 걸까?

잭슨 폴록이 그의 신화를 완성시키는 과정에 세 명의 여신이 있었던 것처럼 앤디 워홀도 자신의 신화에 관여한 세 명의 여신이 있었다. 워홀의 세 여인들은 폴록의 세 여인들과는 색깔이 다르지만 예술적 신화를 완성하는 데 미친 영향은 동일하다. 앤디 워홀의 첫 번째 여신은 그에게 미적 영감을 선물해준 사랑스러운 예술의 여신 뮤즈 역의 에디 세즈윅, 두 번째, 세 번째 여신은 파괴와 죽음의 여신 칼리Kali 역의 도로시 포드바와 밸러리 솔라나스이다. 워홀 신화를 완성시킨 그녀들을 만나보자.

## 워홀의 첫사랑, 끝사랑

앤디 워홀은 미술계에서 공공연하게 알려진 대표적인 동성애자이다. 그런 이유로 그는 평생 독신으로 살았고, 그의 주위에 수많은 유명 스타들과 함께 그만큼 많은 남자 연인들이 있었다. 양성애자라기보다는 게이의 정체성을 가지고 있었던 그가 인생에서 단 한 번 사귀어 본 유일한 여성이 있었는데, 그녀가 바로 치명적인 매력과 패션 감각을 지녔던 1960년대를 대표하는 '잇걸IT Girl' 에디 세즈윅Edie sedgwick, 1943~1971이었다.

에디 세즈윅은 폴록의 여인이자 패트런이었던 페기 구겐하임을 너무도 많이 닮아 있다. 이 둘의 공통분모는 숨 막힐 듯이 괴기스러운 가풍과 불행한 가족사를 지니고 있었다는 것과 어마어마한 상속

을 받은 초갑부였다는 것이다.

　필자가 책의 재미를 위해 이 둘을 억지로 끼워 맞출 필요도 없는 것이 페기의 가족들이 불륜과 외도, 약물 중독과 자살 등 막장 드라마의 조연으로 감초 역할을 톡톡히 한 것처럼, 금수저로 태어난 에디 세즈윅 역시 홈스쿨링으로 고립되어 살면서 어린 시절부터 불륜을 일삼는 아버지에게 변태적인 성폭행을 당해 왔고, 유일한 핏줄인 두 오빠 중 한 명은 자신의 성 정체성이 게이임을 밝힌 뒤 26세에 넥타이로 목을 매 자살했다. 세즈윅의 또 다른 오빠는 자살로 추정되는 오토바이 사고로 고통 속에서 사망했고, 남은 유일한 혈육인 언니는 가족과 절연하였다. 그녀에게 남은 유일한 희망이었던 그녀의 어머니는 아버지의 성폭행으로부터 살아남으려고 호소하는 어린 딸에게 '헛소리'한다며 되레 정신병원에 강제 입원시킨다. (도대체 뭔 이런 콩가루가….)

　세즈윅의 가족사는 페기의 불행한 가족사보다 한층 더 업그레이드된 느낌이다. 수위가 점점 높아져 가는 막장 드라마로 종편에서 방송 불가 결정을 내릴 정도의 내용을 살아간 그녀의 파란만장한 삶에서 앤디 워홀이라는 게이 화가와의 만남은 한 줄기 빛이 될 수 있었을까? 어쩌면 앤디 워홀은 자신의 성적 지향을 뒤로하고 그녀의 치명적인 매력과 그녀가 가진 막대한 유산에 끌렸을지도 모른다. 어릴 적 가난 때문에 워낙 돈에 본능적인 집착을 했던 그 아니었던가! 여하간 1940년대 생임에도 175cm가 훌쩍 넘어 보이는 탈인간급 신체 비율과 동안 외모 그리고 21세기 모델 뺨치는 감각적인 패션 센스와 미래 지향적 얼굴을 지닌 초갑부 세즈윅을 자신

**에디 세즈윅** | 1960년대 패션 '잇걸'이었던 그녀는 모더니즘의 여왕 페기 구겐하임처럼 가혹한 성장기와 불행한 가족사 속에서 성장했으며, 갓 스무 살이 넘은 나이에 거대한 유산을 상속받았다. 그녀는 앤디 워홀의 여인이자 뮤즈이자 후원자였다.

의 여자로 만든 앤디 워홀은 당시 모든 남자들에게 부러움의 시선을 한 몸에 받는 '공공의 적'이었을 것이다.

비록 참혹한 가족사를 가졌지만 보이시한 짧은 머리에 매력적인 외모, 짙은 스모키 화장에 천진스럽고 순수함을 더한 그녀는 이기적인 신체를 베이스로 끝없이 샘솟는 개성과 자신감 그리고 탁월한 예술 감각을 발휘하는 1960년대를 대표하는 패션의 아이콘이었다. 우월하지만 슬픈 눈을 가진 그녀는 인생에서 가장 아름다운 시절인

22살의 나이에 무려 15살 연상인 앤디 워홀과 연인이 된다. 그런데 여기서 또 한 번의 반전이 이루어진다. 남녀 간의 관계는 당사자가 아니면 누구도 알 수 없는 은밀한 비밀이지만, 구전에 의하면 워홀은 세즈윅과 〈팩토리 걸Factory Girl, 2006〉이라는 영화를 함께 만들며 사랑을 꽃피우다가 시간이 얼마 지나지 않아 이 보석 같은 여인에게 싫증을 느끼고 결별을 선언했다고 한다. 이후 세즈윅은 워홀에게 매달려 일방적인 짝사랑을 표현했지만 결국 둘은 헤어지게 된다.

워홀과의 결별 이후 세즈윅은 미국 대중음악의 천재 작곡가이자 현존하는 전설 밥 딜런Bob Dylan, 1941~현재의 연인이 된다. 밥 딜런이 누구던가! 1901년 노벨상이 생긴 이후 처음으로 전통 음악 장르에 시적인 표현을 창조했다는 문학적 성취의 공로를 인정받아 120년 노벨상 역사상 대중음악 가수 최초로 노벨 문학상을 받았으며, 2020년 현재도 새 앨범을 발표해 떠오르는 별 BTS와 1위를 다투는 음악계의 살아있는 전설 아니던가!

전해지는 이야기로는 앤디 워홀이 천상의 매력녀 세즈윅을 매몰차게 차버린 반면, 세즈윅은 스스로 밥 딜런을 차고 그의 곁을 떠났다고 하니 이거 뭔가 앤디 워홀이 밥 딜런을 상대로 의문의 1승을 한 것은 확실한 것 같다. 밥 딜런은 그녀가 떠난 후 다른 여인과 결혼하였고 이후 세즈윅은 자신을 떠나게 한 앤디 워홀에게 돌아갔지만 게이로서의 성적 지향이 확고했던 앤디 워홀은 마약과 파티로 흥청망청 돈을 써 빈털터리가 된 그녀를 가혹할 정도로 외면했다.

이후 세즈윅은 맑은 영혼을 가진 남자 마이클 포스트와 결혼하면서 폭식, 알코올과 마약 중독을 치료받으면서 새 삶을 살아가는

것 같았다. 그러나 우연히 참여한 파티에서 한 취객에게 'fucking junkers ××같은 마약 중독자'라는 모욕적인 말과 함께 주변의 빗발치는 혐오와 비난의 폭탄 세례를 받고 집으로 도망치듯 돌아온 뒤 마약 중독 치료 과정에서 사용하는 신경안정제인 바르비투르를 과다 복용하여 결국 사망에 이르게 된다. 남편의 증언에 따르면 당시 그녀의 혈중 알코올 농도는 만취 상태인 0.17%였고, 신경안정제의 에탄올 중독 수치는 0.48인데다가 잭슨 폴록 뺨치는 '헤비 스모커'였던 그녀는 폐에 구멍이 뚫린 것처럼 고통스럽게 숨을 몰아쉬다가 사망했다고 전해진다. 28세의 꽃다운 나이에 사실상 약물 과다 복용에 의한 자살로 생을 마감한 것이다.

그녀의 삶은 비극적으로 끝나버렸지만 중요한 사실은 그녀가 워홀의 실험적 영화에 참여해 그에게 수많은 영감과 예술적 뮤즈로서의 역할을 해 주었다는 것이다. 돈이 최고였던 워홀이었지만 그의 영화는 상업적으로는 성공을 거두지 못했다. 하지만 워홀의 '팩토리 걸'로서 활동했던 세즈윅은 독창적이고 감각적인 패션 센스를 발휘하여 당시 주류 미디어 회사들의 극찬을 받게 된다. 예술계의 관종 워홀이 자신을 상품화하기 위해 투톤의 금색 가발과 검은 선글라스로 자기 이미지를 만들어낸 것처럼 그녀 역시 블랙 레오타드 레깅스와 초미니 드레스, 커다란 샹들리에 귀고리 그리고 은색 스프레이를 뿌린 파격적인 쇼트커트로 자신의 트레이드마크 룩을 창조해 냈다.

적어도 워홀에게 그녀는 삶의 연인으로서 그리고 뮤즈로서 예술적 시너지 효과를 선물해준 것은 확실하다. 사실상 불륜을 저지르

며 성적인 고통을 안겨준 아버지의 영향과 암울한 성장기로 인해 특이한 성적 세계관을 가지게 된 이유에서인지 그녀는 워홀과 친했던 게이들과의 만남에 이질감을 느끼지 않았다고 한다. 어쩌면 그런 이유 때문에 그녀는 워홀의 처음이자 마지막 여자 사람이 될 운명적 조건을 가지게 되었는지도 모른다. 그녀는 슬픈 과거를 안고도 특유의 천진함과 예술적 감각으로 워홀에게 굴러 들어온 복이 되었지만 결국 워홀은 그녀를 버렸다.

이때까지도 워홀은 전혀 몰랐을 것이다. 세즈윅과 헤어진 뒤 만나게 될 운명의 두 여인이 그의 인생에서 씻지 못할 충격과 고통을 안겨줄 '파괴의 여신'이라는 것을 말이다. 이제 워홀의 신화를 완성해준 두 여인을 만나기 위해 먼저 첫 번째 총성 소리를 따라 과거로 돌아가 봐야겠다.

## 워홀 신화를 완성시킨 충격들

### shot 1. 도로시의 총격 퍼포먼스

1963년 앤디 워홀은 뉴욕 맨해튼 47번가의 동편 231번지에 있던 옛 소방서 건물에 '미국식 민주주의 예술을 생산하는 공장'이라는 미명 아래 스스로 미술 공장장이 되어 '팩토리'를 차린다. 워홀의 진짜 목적은 이곳에서 자신만의 창작 소스뿐만 아니라 새로운 동성 연인을 만들어 내려고 한 것이다. 실제 워홀의 창작력은 상당

부분 팩토리의 문턱을 없앤 개방성에 기초하고 있었다. 그는 다양한 신분의 대중들과 어울리며 관찰하고 도발하기를 즐겼던 터라, 워홀 팩토리의 출입자들을 도무지 종잡기조차 어려울 지경이었다.

거리의 노숙자, 부랑자, 동성애자, 드랙퀸, 드랙킹, 매춘부, 유명 미술인, 정신병자, 마약 중개상, 유명 배우와 모델, 로커, 클럽의 어깨들, 뉴욕의 큐레이터 등이 뒤섞여 버린 팩토리는 그 자체로 하나의 현대 예술의 살아있는 작품이었다. 워홀은 그들로부터 아이디어를 얻었고, 그들은 워홀의 주인공이 되기도 했으며 희생양이 되기도 했다. 제 발로 걸어 들어오는 창작의 무한 소스들에 의해 거대한 공유 예술의 장으로 자리 잡은 팩토리에서 저절로 굴러 들어오는 예술적 영감의 꿀을 빨아대던 그에게 이곳이 모든 불행의 씨앗이자 자력으로 극복하기 힘든 극한의 트라우마를 선사할 곳이 될 줄은 공장장인 워홀 자신도 전혀 예상하지 못했을 것이다.

앞서 언급한 대로 1962년 마릴린 먼로의 갑작스러운 사망 이후 예술적 먹잇감을 포획한 워홀은 자신의 팩토리에서 전 세계에 워홀을 제대로 각인시켜 줄 명작 〈마릴린 먼로〉 시리즈를 제작한다. 워홀은 1964년에 빨간색, 주황색, 하늘색, 세이지 블루, 청록색 등 5가지 버전의 마릴린 먼로 실크스크린 작품을 제작 완성하고, 이 작품을 자신이 차린 자랑스러운 스튜디오인 팩토리에 보관하였다. 그리고 이는 워홀이 그토록 어렵게 극복했던 고난과 역경의 또 다른 시발점으로 작용하게 된다.

문제는 이곳이 신대륙 개척이라는 미명 아래 침략을 정당화했던 사피엔스들이 만든 미국이라는 나라였고, 1년에 100억 달러의

사업 규모를 자랑하는 총기 사업자들인 전미총기협회NRA, National Rifle Association가 '자유 개척 국가주의식' 프로파간다로 조작한 총기에 대한 권리를 합법적으로 만들어낸 나라였다는 것이다. 이런 상황에서 워홀이 아무리 실험적 정신이 강한 예술가라지만 뉴욕의 다양한 사람들을 자신의 스튜디오에 아무 조건 없이 들락거리게 했을 때 기본적으로 너무도 간과한 것이 인간이라는 종이 가진 호모 제노사이드의 성향이었다. 그렇게 앤디 워홀의 신화를 완성시킨 첫 번째 총격은 앤디 워홀 자신의 유토피아에서 시작된다.

1964년 가을, 40인치약 1m가량의 마릴린 먼로 시리즈가 모두 완성되고 이 작품들은 워홀 팩토리에 나란히 겹쳐져 보관된다. 이후 팩토리의 사진작가이자 워홀의 절친인 빌리 네임Billy Name의 친구인 도로시 포드바Dorothy Podber, 1932~2008가 팩토리 식구인 그레이트 데인Great Dane, 아이반Ivan 등과 함께 팩토리에 들어온다. 검은색 장갑을 끼고 검은색 가방을 든 도로시는 자신의 지인 빌리에게 간단히 인사한 뒤 4살 연상이자 별 안면도 없는 워홀에게 다가가 "내가 저기에 총을 쏴도 되겠니?"라고 대뜸 묻는다.

다양한 인종과 워낙 많은 사람들이 드나드는 개방형 팩토리였기에 공장장 워홀은 자신의 절친인 사진작가와 아는 식구들이 사진을 찍으러 왔나 보다 하고 대수롭지 않게 생각했을 것이다. 뭐 나이도 서른 초반인 비슷한 나이대의 여자가 웃으며 다가오자 "당신의 그림을 찍어도 되겠냐?"는 질문으로 잘못 들은 워홀은 팬심 가득한 방문자의 말이라고 생각한 뒤 늘 그래 왔듯이 일체의 경계 없이 무심결에 "그러던지."라고 대답한다.

위홀의 발사 허가(?)를 받은 도로시 포드바는 이내 장갑을 벗고 가방 안에 있는 리볼버 권총을 꺼낸 뒤 총을 들어 앤디 워홀을 겨눈다. 찰나의 순간 죽음의 정적이 흐를 때 도로시는 총구의 각도를 바꿔 이마를 정조준하여 지체 없이 사격을 가한다. 총성이 울리고 도로시의 총알은 정확히 목표물의 이마를 관통하게 된다. 앤디 워홀은 이렇게 허무하게 생을 마감했을까? 그나마 천만다행인 것은 도로시가 재조준해 쏜 이마는 앤디 워홀의 이마가 아니라 워홀이 심혈을 기울여 제작을 막 끝낸 그의 작품 속 마릴린 먼로의 이마였다.

그렇게 워홀을 팝아트의 거장으로 만들어준 대표작이자 널빤지 위에 가지런히 겹쳐진 네 점의 작품 더미 속 마릴린의 이마는 한 발의 총에 의해 모조리 깔끔하게 관통되었다. 운명의 장난이었을까? 다섯 점의 작품 중 빨간색, 주황색, 하늘색, 세이지 블루 마릴린 먼로 네 점은 단 350m/s[8] 만에 작품의 제목이 '총 맞은 마릴린들The Shot Marilyns'로 바뀌게 되었고, 5점 시리즈 중 우연히 청록의 마릴린Turquoise Marilyn만이 다른 곳에 놓여 있어 이 어처구니없는 참상을 피할 수 있었다. 도로시는 빌리에게 총알이 아닌 흡족한 웃음 한 방을 더 날린 뒤 권총을 다시 가방에 넣고 임무가 끝났다는 일종의 의식 행위처럼 검은 장갑을 다시 손에 꼈다. 그러곤 자연스럽게 "이봐 빌리! 어때? 마치 퍼포먼스 작품 같았지?"라는 말을 던지고는 팩토리를 유유히 빠져나간다.

도로시에게는 이것이 퍼포먼스 아트였겠지만 워홀은 총을 맞은

---

8 권총이 날아가는 평균 속도로, 초당 300~400m의 속도로 계산된다.

것과 진배없는 경험이었을 것이다. 워홀의 팩토리가 아무리 개나 소나 들어오는, 자유롭고 실험적 예술을 용인하는 '예술적 공생의 장소'라지만 작품 주인과 사전에 합의하거나 계획되지 않았던 총격 퍼포먼스(?)는 본래 소심남이었던 워홀에게 황당을 넘어선 공포와 전율이었을 것이다. 그도 그런 것이 도로시가 결과적으로는 자신이 아닌 작품을 쏘았지만 맨 먼저 그녀가 총구를 겨눈 것은 워홀이었으며, 워홀 자신이 몇 년을 공들여 제작한 분신 같은 이 작품들에 총을 쏜 뒤 웃고 돌아서 나가는 도로시의 얼굴을 떠올리는 순간 공장장은 이내 참기 힘든 분노가 치밀어 올랐다.

도로시의 기괴한 총격 퍼포먼스가 상식선에서 도무지 믿기 힘든 이야기겠지만 놀랍게도 지금의 예술가들 중에는 도로시와 같은 작가들이 많은 것 또한 사실이다. 포스트모더니즘에서는 아방가르드적 파괴와 혁신의 또 다른 장벽을 넘기 위해 '애브젝트 미술[9]'이라는 장르를 대중들에게 향유시키려는 작가들이 있다. 미국의 행위예술가인 크리스 버든Chris Burden, 1946~2015은 도로시 포드바가 이 엽기적인 실험적 퍼포먼스를 자행한 지 7년 뒤인 1971년, 고작 25세의 나이에 캘리포니아의 한 갤러리에서 관객을 초대한 뒤 자신의 친구를 시켜 준비된 장총으로 자신의 몸에 총을 쏘게 한다. 약 4~5척의 거리에서 발사된 총알은 그의 왼쪽 팔의 상완 삼두근육의 외측두를 관통한다. 관객들은 살점이 튕겨져 나가고 그의 팔에서 피가 철철 흘러내리는 장면을 목격하며 작가의 의도대로 '전혀 상상할 수

---

9 애브젝트 미술(abject art)은 혐오와 불쾌감을 불러일으키며, 기이하고 거북스러운 물질이나 육체를 통해 작가의 예술 정신을 표현한다.

없었던 갑작스러운 일이 벌어지는 순간'을 제대로 선사받았을 것이다. 도로시가 이 광경을 보았더라면 "쩌는데? 자네 아주 깔롱 한 번 제대로 부릴 줄 아는 젊은이구먼!" 하며 칭찬했을는지도 모르겠다.

퀴어 뒤샹의 정신세계를 이어받은 후예답게 1970년대의 개념미술 작가들 중에는 이런 파격적인 실험을 하는 작가들이 많았지만, 1960년대 초 아무리 동물적 창작 본능을 발휘하는 개방적인 사고를 가진 워홀이라고 해도 도로시 포드바의 이 무례하고 위험한 행동은 당시 그에게 충격이었을 것이다. 공포와 불쾌에 휩싸인 워홀은 도로시의 친구이자 팩토리의 사진작가인 빌리에게 최대한 감정을 억누르며 말한다. "제발… 그녀에게 다시는 이곳에 오지 말라고 해."

참으로 기괴한 사건이었지만 더 기괴한 일은 팩토리 출입 평생 금지통보를 받은 그녀의 범법 행동이 아방가르드 예술계에서 '혁명적 퍼포먼스 예술'이라며 호평을 받았다는 것이다. 이 어처구니없는 사건으로 인해 그녀는 일약 미술계의 이슈메이커가 되어 언론의 주목을 받게 된다. 도로시는 다 계획이 있었던 걸까? 워홀이 유명 스타의 죽음, 일상품들이 가지는 아름다움, 정치인들의 인지도와 유명세를 이용해 거대한 성공을 거둔 것처럼 도로시 역시 워홀의 유명세를 제대로 이용해 자신을 세상에 알린 것이다.

무언가 조금 멜랑꼴리한 느낌이 있지만 어쨌거나 이슈에 늘 목말라 있는 미술계와 언론은 이 사건을 대서특필하기에 이른다. 결과적으로 도로시의 총기 발사 행위예술 '공연 작품'은 아방가르드 예술계에서 호평을 받은 것뿐만 아니라 일부 언론에서는 "도로시 그녀는 스릴 넘치는 도전과 대담함의 힘을 가졌다. 그녀의 존재 자

체가 곧 예술의 힘이다."라는 기괴한 찬사까지 받게 된다. 유명세를 제대로 탄 그녀는 작가로서의 활동과 여성 미술계에서 인정도 받게 되었다. 여기서 중요한 것은 결과적으로 최대 피해자일 것 같았던 앤디 워홀에게는 이 해프닝이 워홀 신화의 또 다른 플롯이 되어 새로운 차원의 가치를 생산하게 되었다는 것이다. 총격 사건이 수많은 기사에 오르락내리락하면서 워홀의 인지도는 더 급상승하게 되었고, 작품 가격 또한 천정부지로 치솟게 된다.

총 맞은 작품의 가격이 오르다니 이건 또 무슨 총 맞을 소린가. 보통 훼손된 작품은 아무리 명화라고 해도 절반 이하로 가격이 떨어지거나 판매 가치를 잃어버리는 게 미술계 작품 가격 산정의 일반적인 통념이다. 하지만 예외도 있다. 이탈리아의 전위예술 작가 루치오 폰타나Lucio Fontana, 1899~1968가 회화와 조각의 극한 공간 개념을 창조하기 위해 캔버스를 날카로운 칼로 사정없이 찢어버린 작품을 내놓은 이후, 뒤샹의 다다 유전자를 이어받은 포스트모던 작가들은 높은 곳에 올라가 자신의 몸을 미리 준비된 캔버스 한 복판으로 떨어뜨려 거대한 몸 구멍을 만든 뒤 처참하게 뻥 뚫려버린 구멍 난 캔버스를 바로 전시장으로 옮기지 않았던가!

그렇게 앤디 워홀의 '총 맞은 마릴린' 네 점은 곧바로 유명 콜렉터가 사들였고 그가 사망한 지 2년이 약간 지난 1989년 5월, 〈총 맞은 빨간 마릴린Shot Red Marilyn〉은 뉴욕 크리스티 경매 초기 산정 예상 가격인 407만 달러의 두 배가 되었다. 당시 경매에서 거래된 워홀의 그림 중 가장 높은 가격이다. 9년이 지난 1998년 5월 크리스티 경매장에 〈총 맞은 오렌지 마릴린Shot Orange Marilyn〉이 나왔고, 이전

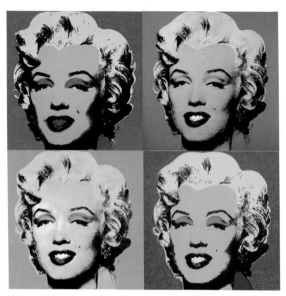

위 .그림 중 도로시 포드바의 총을 맞지 않은 마릴린 먼로는 어느 것일까?

레드 버전보다 두 배가 넘는 가격인 1730만 달러에 판매되며 다시 총 맞은 마릴린의 기록이 깨졌다.

그런데 5개의 마릴린 중 유일하게 살아남은 청록의 마릴린은 어떻게 되었을까? 이 또한 유일한 생존자라는 점에서 더 큰 가치를 인정받아 총 맞은 두 번째 마릴린이 팔린 뒤 다시 9년 뒤인 2007년에 무려 8000만 달러에 팔리게 되었다. 이번에는 9년 만에 두 배가 아닌 8배가 오른 가격이었다. 중요한 것은 앞으로도 도로시의 총에 맞은 마릴린들과 총 맞지 않은 생존 마릴린의 기록들은 계속해서 깨질 것이라는 점이다. 최후의 승자는 총 맞은 마릴린들일까? 아니면 살아남은 단 한 명의 마릴린일까?

여하간 결과적으로 현재 포스트모던 미술계의 관점에서 보았을 때 도로시가 56년 전 쏜 총알은 워홀의 노력과 예술 영혼을 파괴하

지 않았다는 결론이 나온다. 그렇다고 해서 독자 여러분이 지금 총을 들고 미술관에 가서 마구 총을 쏜 뒤 "나는 도로시 포드바를 오마주했다! 이것은 단지 퍼포먼스다."라고 외치는 순간 썩 좋은 결말을 기대하기는 힘들 것 같다. 뒤샹의 소변기든, 폴록의 물감 뿌리기든, 베이컨의 잔혹 미술이든 예술계에서 모든 걸 가져가는 사람은 '퍼스트 무버개척자, 선도자'의 몫이니 말이다. 다만 예외 조건이 하나 있다. 책임은 본인이 지되 그들보다 더 멋있고 더 혁신적이고 더 창조적인 퍼포먼스를 보여준다면 후세가 다시 평가할 수도 있을 것이다.

그런데 워홀에게 첫 번째 총을 쏜 여인 도로시 포드바는 그녀의 과감한 퍼포먼스만큼 현대미술에 큰 족적을 남겼을까? 불행하게도 워홀 팩토리의 개방 정책은 실패였다는 것을 그녀의 삶이 증명해 준다. 그녀는 그녀가 보여준 엽기적 기행답게 삶 자체도 비정통적인 방법으로 살았다. 마약 확보를 위해 자신이 고용한 여자를 의사 진료실로 보내는가 하면 불법 낙태 수술 의뢰 서비스를 운영하고, 위조 수표 기계 관련 일도 하는 등 그녀의 행보는 성실한 삶을 살아가는 워홀과는 달리 세간의 평판이 좋지 않았다.

그녀는 우연히 만난 남자들과 페티시즘fetishism적인 독특한 성적 취향의 만남을 추구했으며[10], 수년에 걸쳐 세 번의 결혼을 했는데 세 번째 남편은 두 명의 남녀 애인을 가진 양성애자였다. 그녀의 나이 54세에 남편이 사망하고 이후 20년 이상을 홀로 살다가 이스트 빌리지의 아파트에서 75세의 나이를 끝으로 자연사하게 된다. 생을

---

10 영국 런던의 일간지인 「더 텔레그래프(The Telegraph)」에 따르면 "도로시 포드바가 만난 한 남자 친구는 은행가였는데, 그녀는 그의 회사 금고 바닥에서만 성관계를 가졌다고 한다."라는 기사를 남겼다. (Telegraph.co.uk. Retrieved 2013.12.04.)

마감하기 전 그녀는 이런 말을 남긴다. "나는 평생이 형편없고 저질 스러웠다. 사람들에게 더러운 속임수를 쓰는 것이 바로 내 전문 분야이다." 아니 다행이다. 그런데 혹시 이것도 그녀의 계획된 '인생 퍼포먼스?' 혹자는 도로시 그녀를 파격을 넘는 또 하나의 파격을 창출하는 '아방가르드적 퍼포먼스의 여제'라고 부르며, 유명 화가들과 함께 어깨를 견주어 여성 미술 전시회에 소개하는 사람이 있다. 반면, 그녀 자신이 스스로를 평한 것처럼 사람들의 유명세나 더러운 속임수를 통해 자신의 욕망을 채우는 사람으로 평가하기도 한다.

그녀는 아티스트일까? 아니면 그냥 사기꾼일까? 아니면 남을 이용해 자신의 탐욕만을 좇은 기회주의자일까? 선택은 독자들의 몫이지만… 그런데 불현듯 잭슨 폴록의 연인 루스 클리그만이 떠오르는 이유는 뭘까? 이야기가 여기서 끝나면 좋으련만 어디선가 또 다른 총성이 들려온다. 다시 시간을 돌려 그 현장으로 가보자.

### shot 2. 페미니스트의 총격, 범죄인가 예술인가 혁명인가

이번에는 찐이다! 도로시의 총격 사건이 다소 웃픈 해프닝으로 끝났다면 그건 밸러리 총격 사건의 최종판을 위한 프리퀄일 뿐이었다. 도로시 총격 사건 이후 워홀은 더 승승장구하게 되고, 1968년 1월경 그의 팩토리는 4년 만에 소방서 건물에서 시작되었던 '실버 팩토리'를 버리고 유니언 스퀘어 웨스트 33번지 데커 빌딩 6층으로 자리를 옮긴다. 한 번의 총격 사건으로 충격을 받은 워홀은 도로시 같은 검증되지 않은 무법의 카우걸(?)들을 작업실에 받아들일

수 없었다.

하지만 평소 철저한 성격의 워홀도 자신에게 다가올 운명적 신화의 마지막 퍼즐을 맞춰줄 거대한 어둠의 비극을 비켜갈 수는 없었다. 이번에는 진짜가 나타난 것이다. 서두에서 언급했던 강력한 급진 페미니스트 밸러리 솔라나스Valerie Solanas, 1936~1988가 그의 팩토리에 등장한 것이다. 그런데 페미니스트였던 그녀와 워홀에겐 어떤 연결고리가 있을까?

먼저 밸러리가 워홀을 왜 죽이려고 했는지 그 이유부터 알아봐야 한다. 사건이 발생하기 전 그녀는 영화까지 예술의 영역을 넓혔던 워홀을 찾아가 자신이 만든 대본을 넘기며 연극 제작을 부탁한다. 워홀은 밸러리의 각본을 받기는 했으나 크게 대수롭지 않게 생각했고 이후 그녀의 부탁을 거절한다. 그렇게 시간은 흘러갔고 과대망상증에 빠져 있던 밸러리는 워홀과 그의 일당이 자신의 각본을 훔치려고 한다는 이상한 상상에 스스로 휩싸인다.

이때부터 밸러리는 워홀을 의심하고 자기의 각본을 워홀이 몰래 사용하고 있다고 생각하며 억지를 부리기 시작한다. 그녀의 연극 각본의 내용은 "남자가 한 명도 없는 세상을 만들겠다."는 내용이었고, 만약 워홀이 자신의 각본을 거부하면 "앤디 워홀을 쏴 죽일 거야. 그러면 내가 유명해져서 결국 내가 쓴 각본으로 연극을 할 수 있을 거야."라며 주변에 공언하고 다녔다. 이건 도로시와 같은 전략이었던 것 같다. 밸러리의 억지와 항의에 못 이겨 워홀은 이 찰거머리 같은 여인을 떼어버리기 위한 회유성 방책으로 1968년 6월 3일 자신의 영화 〈나는 남자〉에 단역으로 출연시킨다. 하지만 이 정도

로 그녀의 성을 채우기에는 턱없이 모자랐고, 오히려 그녀의 살인 욕구는 더 강력해졌다. "지구상의 모든 남성을 거세하여 죽이겠다."는 포부를 가진 그녀에게 단역 출연은 실망이었고, 이내 워홀이 그녀 자신을 무시하고 있다고 생각하며 증오심을 점점 더 키워갔다.

사건 당일에도 밸러리는 워홀의 지인에게 이미 살인 예고를 했지만 경찰은 이를 무시했고, 결국 그녀는 워홀을 죽이기 위해 유유히 팩토리로 향한다. 팩토리 입구에 도착한 밸러리는 워홀의 동료이자 일원인 모리세이와 마주쳤고 "거기서 뭐하냐?"는 모리세이의 질문에 "앤디에게 돈 좀 꾸려고 기다린다."는 엉뚱한 말을 남긴다. 모리세이는 상태가 심히 안 좋아 보이는 그녀에게 "앤디는 오늘 팩토리에 오지 않는다."며 에둘러 집으로 돌려보내려고 했으나 밸러리는 "앤디를 끝까지 기다리겠다."고 말하고 오후 정각 2시가 되어서 결국 팩토리 안으로 들어가게 된다. 모리세이는 재차 "앤디는 오늘 안 온다니까?"라고 했으나 밸러리는 무슨 확신에서인지 엘리베이터를 타고 내리기를 반복하며 워홀을 집요하게 기다렸고, 결국 워홀과 엘리베이터에서 만나게 된다. 아무것도 모르는 워홀은 6층 팩토리로 올라가는 엘리베이터 안에서 자신을 살해하러 온 밸러리에게 "메이크업이 잘 되었네?"라는 칭찬까지 던지고 엘리베이터 문은 열린다.

워홀이 밸러리와 팩토리로 들어오는 것을 목격한 모리세이는 바로 그 순간 그녀가 위험한 행동을 할 인물이라는 것을 확신하고 "당장 꺼지지 않으면 흠씬 패버리겠다."고 위협적인 말투로 강력한 최후 경고를 하게 된다. 하지만 밸러리는 조금도 동요하지 않았다. 잠시 후 전화벨이 울렸고 워홀이 전화를 받는 순간 모리세이는 투

덜거리며 화장실로 향했다. 바로 그 순간 밸러리는 워홀을 향해 총알을 발사한다. 다행히 두 발은 빗나갔고, 워홀은 재빨리 탁자 밑으로 몸을 숨긴다. 밸러리는 침착하게 탁자를 향해 걸어가 몸을 숨긴 워홀을 정확히 조준하고 세 번째 총알을 발사한다. 이후 밸러리는 총성을 듣고 황급히 도망가는 미술 평론가 마리오 아마야를 사격하여 엉덩이를 맞히었고, 그다음 워홀의 매니저 프레드 휴즈를 쏘려고 했으나 급탄 불량으로 실패하게 된다. 중상을 입은 워홀은 콜럼버스 마더 카브리니 병원으로 실려가 흉부를 열어 심장을 살린 뒤 비장을 적출하는 5시간의 대수술을 받았고, 끝내 목숨을 건지기는 했지만 수많은 장기들이 손상을 입어 평생 수술용 코르셋을 입고 살아야 했다.

밸러리는 바로 경찰서에 가서 총기를 반납하고 자신이 워홀을 쏘았다고 자수한다. 이후 불법 총기 소지와 살인 미수로 재판이 진행되었고, 재판 중 변호사 대신 자신이 직접 스스로를 변호했다. 밸러리는 워홀 살해 동기로 자신의 극본을 채택해 주지 않아 앙심을 품은 것이 아니라 그가 자신의 작품에 대한 권리를 가지고 있다고 주장하며 이렇게 말한다. "나는 아무 때나 사람을 쏘지 않는다. 그리고 아무 이유 없이 쏘지 않는다. 앤디는 나를 구속하고 자물쇠를 채우고 통 속에 처박았다. 내가 한 일은 옳았고 단 한 점의 후회도 없다. 난 나의 행동이 도덕적 행동이었다고 생각한다. 한 가지 후회가 있다면 내가 그를 빗맞힌 것이다. 그것이야말로 나의 가장 비도덕적인 행동이라고 생각한다. 난 사격 연습을 했어야 했다."

이 뻔뻔하고 황당한 말을 직접 들은 재판장은 밸러리를 벨뷰 병

원으로 보내 정신 감정을 받도록 명령했고, 다음 해 1월 만성적 편집 조현병 진단을 받은 그녀는 정신병에 의한 심신 미약 상태가 일부 인정되어 징역 3년형을 선고받고 1년을 복역한 뒤 출소하게 된다. 이렇게 법에 의해 처벌받는 것으로 끝나면 그만이건만 밸러리에 대한 법을 넘어선 평가들이 세상을 떠들썩하게 흔든다.

위홀에게 벌어진 이 두 번째 총격 사건은 또다시 언론의 먹잇감이 되었고 더불어 급진 페미니스트들의 절대 관심사가 된다. 그렇게 밸러리 솔라나스 역시 도로시 포드바에 이어 단번에 대중의 각광을 받는 데 성공한다. 각종 언론 매체는 그녀를 추앙하는 기사를 연일 쏟아냈고, 소설가 노먼 메일러는 그녀를 '여성주의의 로베스피에르Robespierre'라고 했다. 전미여성협회NOW라는 페미니즘 단체는 "밸러리를 석방시키라."며 집단 시위를 벌이는가 하면 단체 대표인 티그레이스 앳킨슨은 그녀를 '여성 인권 최초의 걸출한 챔피언', '여성주의 운동의 히로인heroine'이라고 추앙하였다. 이 단체의 구성원이면서 변호사이자 여성해방 운동가인 플로린스 케네디는 밸러리를 '여성주의 운동의 가장 중요한 대변자'라고 불렀다. 이렇게 수많은 저명한 페미니스트들은 밸러리 솔라나스에 대해 열렬한 지지 입장을 표명했다.

법원의 판결은 차치하고 밸러리가 그토록 위홀을 살해하려고 했던 의도가 과연 급진 페미니스트들의 지지를 받기 위함이었을까? 살해 의도에 대한 답을 법정에서 그녀가 한 말을 통해 인용하자면, 그 이유는 "그가 내 인생에 너무 많은 영향을 끼쳤다."는 것이었다.

안타깝게도 밸러리의 총격 이후 위홀은 죽는 마지막 날까지 밸

러리가 자신을 다시 공격할지 모른다는 공포에 떨다 죽었다. 워홀의 절친 빌리 네임은 "그는 너무 예민해져서 머리 위에 손이라도 올리면 펄쩍 뛸 정도였다."라고 말했다. 워홀은 그녀의 예고 살인을 매일같이 두려워했다. 워홀을 죽이고자 하는 밸러리의 평생 목표는 그가 폐병으로 사망하게 되면서 수포로 돌아갔다. 그녀는 출소 후 정신병원을 전전하다가 1년 뒤 폐렴으로 사망했는데 구전에 따르면 사망 당시에도 워홀을 어떻게 죽일까 고민하는 말을 하다 죽었다고 전해진다.

여기까지는 단순히 워홀과 관련된 충격 사건의 전말이었다. 위대한 미술은 시대적 배경, 고난과 역경, 성장의 뮤즈, 개인의 빛나는 창조적 에너지에서 비롯된다고 볼 수 있다. 그렇다면 이 두 번의 충격적 사건이 앤디 워홀식 팝아트에는 어떤 영향을 미쳤을까? 불행히도 이 두 번의 사건은 워홀의 순수한 대중 미술에 대한 철학이 변질되는 계기를 만들어 준다. 작품 제작 기법인 표면적 형태의 팝아트성은 변화가 없었지만, 비주류 대중을 위한 예술이었던 팝아트가 주류 기득권을 위한 예술로 방향성을 급선회하게 되었다. 다시 말해 워홀의 팝아트가 변질되기 시작한 것이다.

### shot 3. "이 사람은 유명한 앤디 워홀입니다"

인생사… "하나를 얻으면 하나를 잃는다."고 하지 않았던가. 도로시 포드바의 엽기 행각이 결과적으로 워홀의 인지도에 신호탄을 날렸다면 밸러리 솔라나스는 고통과 함께 워홀의 유명도에 종지부

를 찍는 행운을 동시에 선사한 여신이었던 걸까? 밸러리의 총에 맞아 저승을 잠깐 찍고 돌아온 워홀은 이 사건으로 그가 늘 원하던 대로 세계적인 이슈를 몰고 와 '워홀식 관종주의'의 성공을 이루었지만, 한편으로 그가 추구했던 대중의 대중에 의한 대중을 위한 '팝아트의 기본 철학'이 무너졌으며 안타깝게도 그동안 그가 보여주었던 빛나는 창의력 또한 퇴색하기 시작했다.

사실상 총에 맞을 당시 그는 죽은 목숨이었다. 어떻게 보면 워홀의 돈 욕심이 그 스스로를 살린 것일 수도 있다. 이게 무슨 소리인가 하면 만약 워홀이 부유한 예술가가 아닌 가난한 반 고흐와 같았다면 (고흐는 총에 맞은 채 수 km를 걸어서 집에 도착해 자신의 침대에서 사망했다.) 구급차에서 혹은 수술실에 들어가지도 못하고 죽음을 맞이했을는지도 모른다는 이야기이다. 그가 응급차에 실려갈 때 그의 매니저가 그토록 강력하게 강조해서 외쳤던 말이 "이 사람은 유명한 앤디 워홀입니다. 그는 부유합니다."였으니 말이다.

생사를 오가는 상황에서 워홀의 매니저는 왜 굳이 워홀이 부자라는 것을 재차 강조하여 말했을까? 지금 미국 의료체계는 과거 현명한 흑인 대통령에 의해 소수자들을 배려하는 '오바마 케어'가 실행되긴 했지만 여전히 터무니없이 비싼 의료비는 달라진 게 없다. 영화 〈범죄 도시〉에서 인간 악마 장첸의 대사를 인용해 보면 워홀이 살던 시절의 미국 의료 시스템은 '돈 없으면 죽어야지'식으로 지금보다 더하면 더했지 나은 상황이 아니었다. 그런 이유로 워홀의 돈 욕심이 결국 자신의 목숨을 살렸다고 해도 과언이 아닐 것이다.

죽음을 넘나든 고통 속에서 살아 돌아온 워홀은 이전의 포용력

있고 활발한 과거의 그가 아니었다. 워홀의 팩토리는 개나 소나 말이나 누구나 드나들 수 있었던 장소가 아니라 돈 파티를 즐기는 상류 계층과 부잣집 철부지 자제들만이 입장할 수 있는 VVVIP용 다이아몬드 팩토리로 삽시간에 변질되었고, 워홀을 만나려면 보안 요원을 거쳐야 했다. 서민을 위한 미술로 시작했던 워홀은 생사를 오간 수술 이후로 과거 유년기 경제적 궁핍에 의해 형성된 '머니 지상주의'가 더 심해져 돈 많은 졸부들의 허세와 과시욕을 채워줄 수 있는 초상화를 주문받고 제작하기에 이른다.

"돈 되는 일이라면 뭐든 해라."라는 영화 속 장첸의 말대로 돈 만드는 기계가 된 그의 예술 태도와 작품들로 인해 '누구나 함께할 수 있는 대중 미술'이라는 철학적 정체성에 곰팡이가 끼기 시작했다. 밸러리 총격 사건 이후 11년 뒤인 1979년 휘트니 미술관에서 〈앤디 워홀: 1970년대의 초상Andy Warhol: Portraits of the 1970s〉전이 열렸을 때 과거 순수했던 예술가 워홀이 아닌 '안티anti 팝아트 화가 워홀'이 되어버린 그의 모습을 보며, 그를 사랑하던 대중들과 미술계의 비평가들 사이에서는 워홀의 미술사적 가치를 폄하하는 분위기가 팽배하기 시작했다.

그는 신이 아닌 인간이기에 어쩔 수가 없었다. 총격에 의한 죽음의 트라우마는 과거 소심했던 워홀의 아싸 핸디캡을 눈뜨게 했고, 동성애자로서 가지고 있는 불안감이 더더욱 증폭되게 된다. 이때즈음 자신의 주변 지인들이 에이즈AIDS로 하나씩 죽어가는 모습(비틀스의 멤버 존 레넌과 요셉 보이스와 같은 유명 아티스트들의 죽음 그리고 특히 동성애자로서 자신의 지인들이 약물에 찌들고 위험한 성관계로 인

해 하나둘 에이즈로 죽어가는 것)을 보며 워홀은 자신의 녹음 일기를
통해 이런 말을 남긴다.

### 1982년 9월 18일 토요일

"음, 너무 걱정된다. 내가 아무것도 안 해도 '게이의 암'에 걸릴 수 있다."

### 1985년 7월 23일 화요일

"뉴스는 온통 파리의 록 허드슨이 에이즈에 걸렸다는 소식으로 도배됐다.

사람들은 이제 그가 동성애자였다는 사실을 믿을 것 같다.

예전에는 그 얘기를 아무도 믿지 않았다."

매일 에이즈의 두려움과 공포에 시달렸던 워홀은 자신이 잠복기
를 거쳐 언제 에이즈가 발생할까 늘 노심초사했으며, 이 와중에 얄
미운 밸러리는 정신병 진단을 받고 출소한 뒤 '에브리웨어 에브리
데이 에브리타임 올웨이즈' 워홀을 어떻게 죽일까만 고민하고 있는
상황이었다.

밸러리의 총알에 있던 심리적 파상풍균이 워홀의 몸 전체에 퍼져
그를 괴롭히고 있는 상황이 얼마 안 되어 워홀은 결국 그가 늘 걱정했
던 에이즈도 아닌, 총격에 의한 후유증도 아닌, 밸러리의 암살도 아닌
그냥 폐에 물이 차서 갑작스럽게 사망한다. 의료 시술상 간단히 폐에
고인 물을 빼면 되는 상황이었는데 무슨 이유에선가 의료진의 응급
처치가 몇 시간이나 지연되는 바람에 워홀은 허무하게 사망하게 된다.
당시 의료 사고의 책임을 물었던 간호사는 한국인 조모 씨였다.

마치 고故 신해철의 거짓말 같은 의료 사고 죽음처럼 워홀은 모든 역경과 풍파를 이겨냈음에도 결국 허망한 의료 사고로 사망했다. 더 거짓말 같은 것은 1987년 그가 유년기부터 평생을 어머니와 함께 다녔던 뉴욕 성 패트릭 대성당에서 열린 앤디 워홀 추모 미사의 날짜가 하필이면 만우절인 4월 1일이었던 것이다. 워홀이 남긴 재치와 웃음 그리고 키치Kitsch 바이러스가 마지막으로 성당에 퍼졌던 건지 당일 추도 미사에 참석한 유명 연예인들과 정치인 그리고 명사들의 사진 속 얼굴을 보면 추도 미사가 아닌 만우절 기념행사 클럽에 온 듯한 표정으로 모두 환하게 웃고 있다.

워홀이 생전에 자신이 한 말이 현실이 될 것이라는 것을 그는 이미 알고 있었던 것인가? 파란만장하게 살다 간 그는 죽어서 관에 들어가게 되었지만 그가 생전에 남긴 말은 죽음마저도 팝아트적 철학이 듬뿍 묻어나는 말이었다. 하늘에서 워홀도 함께 이 광경을 보고 과연 웃었을지 아니면 허탈해했을지는 필자가 한 번도 죽어보지 않아서 잘 모르겠으나, 그가 생전에 남긴 말은 다음과 같다.

"사람들이 장례식에 가면 늘 죽은 이의 관을 들여다보고 '그 얼굴 화장 봤어? 정말 잘 됐더라.' 하고 이야기하곤 한다. 사실 그들은 죽은 사람을 애도하러 온 게 아니라 꽃이나 화장을 얘기하러 온 것이다. 그리고 며칠이 지나면 그들은 다른 곳에서 스타를 보기 위해 줄을 서서 기다릴 것이다."

그는 어머니의 유지에 따라 피츠버그의 가톨릭 묘지에 나란히 안장되어 있다. 그의 묘는 가톨릭 신자의 묘비답게 작은 대리석에

그의 이름과 생몰년대만 간단하게 기록된 간소하고 소탈한 무덤이지만, 그 묘비 앞에는 평생 돈과 명예를 좇아 살아온 자본주의 팝아트의 전설적 인물답게 그를 사랑했던 수많은 대중들이 던진 주화가 차곡히 쌓여 있다. 그는 그의 소망대로 죽어서도 돈을 벌고 있는 것이다.

## 작품 속에 숨겨진 번뇌와 집착

이제 앤디 워홀 깨기의 마지막 시간이 온 것 같다. 우리는 막연하게 워홀을 '팝아트의 청사진'으로 바라보면서 그의 화려한 삶을 동경했는지 모르겠지만 정작 비주류 성 소수자로서의 그의 삶은 결코 평탄치만은 않았다. 1등만 기억하는 더러운 세상에서 1등이 된 자의 화려한 스포트라이트 뒤에 숨겨진 적나라한 이면들을 이야기하고 싶어 하는 사람은 별로 없을 것이다. 하지만 이 또한 누군가는 언급해야 할 것 같아서 마지막 이야기를 이어가고자 한다. 이것이 그의 진정한 예술 세계를 알 수 있는 가장 진실한 증명이라고 필자는 확신하기 때문이다.

먼저 그의 삶과 작품 속에 숨겨진 동성애자로서의 애환과 번뇌를 이야기함으로써 앤디 워홀의 예술적 정체성의 끝을 살펴보는 시간을 가지고자 한다. 예를 들어, 뉴욕 세계 박람회의 참가 작품으로 파빌리온 건물 외벽에 설치한 워홀의 30m 대형 사이즈 작품 〈13명의 수배자들Thirteen Most Wanted Men, 1964〉을 보자. 가까운 경찰서 대문에 붙어 있는 현상 수배범 포스터처럼 이 작품에 등장하는 범죄자들은

뉴욕 경찰청이 최악의 흉악범으로 분류한 극악무도한 범죄자들의 면상이다.

이 작품은 혐오감을 준다는 정치인들의 반대로 철거 및 교체 명령이 내려졌지만 워홀이 작품을 교체하지 않고 항의의 표시로 자신의 시그니처 컬러인 은색 페인트로 직접 자기 작품을 훼손하면서 전시가 자동 중단된 작품이다. 정치인들은 어떤 이유로 당대 가장 핫한 작가의 작품을 포기했을까?

이 수배자들 작품 시리즈는 워홀이 보여준 자기 참회의 의미를 가지고 있다는 걸 사람들은 잘 모른다. 흉악범과 워홀이 무슨 상관관계가 있었겠느냐마는 이 작품 주제는 동성애자로서 자기 정체성에 관한 비유일 수 있다. 결국 자신은 정통 가톨릭교인이면서 범죄자이자 아싸라는 것이다. 어머니의 지고지순한 종교적 가르침에도 결코 피할 수 없었던 성 소수자로서의 삶에 대한 끊임없는 고민과 고통, 이렇게 퀴어 워홀의 성 정체성은 그의 예술 세계에서 굉장히 심오하고도 근본적인 문제였다.

**앤디 워홀 〈13명의 수배자들〉** 1964 | 훼손 전후로 나뉜 위 사진 속 작품에는 한국의 연쇄 살인마 강호순처럼 극악무도한 범죄 행각과는 관계없이 호감형인 미남의 얼굴에 집중한 워홀의 사고가 드러난다. 실제 13명의 수배자 중 요셉이라는 인물의 얼굴은 매우 호감형이었으며 미남이었다.

동성애에 대한 워홀의 집착은 상상 이상이었다. 우리는 워홀을 캠벨 수프와 마릴린 먼로, 그리고 코카콜라로 알고 있지만 그의 작품에는 우리가 모르는 29금 작품이 따로 숨겨져 있다. 그의 성적 욕구를 오롯이 충족시켜 주는 29금 작품 내용은 파격 그 자체였다. 실버 팩토리에서 자신의 영화에 등장하는 배우들이 성관계를 가지는 장면, 워홀의 동성 연인이 자는 모습, 미국 남창들의 이미지, '카우보이'들이 나누는 사랑, 실오라기 하나 걸치지 않은 남자의 올 누드와 성기까지… 1950년대 그는 20대 시절부터 남성의 성기를 그리기 시작했으며 뉴욕 현대미술의 위대한 패트런인 트루먼 카포티처럼 동성애자 예술 문화를 선망했다. 그는 자신의 동성애 선망에 대해 이런 말을 남긴다.

"세상에는 본인이 직접 참여해야 되는 두 가지가 있다.
섹스와 파티."

우리가 알고 있는 아름답고 부유한 할리우드 대스타들과 유명 정치인들을 단순히 자신의 작품을 위한 모델로서 간택했을 뿐 우리가 알지 못하는 워홀의 또 다른 작업은 남성 육체를 주제로 한 아트북 출간과 노골적인 남자 누드 사진으로 진행되었다. 앤디 워홀을 추적한 전기 작가이자 워싱턴포스트의 최고 미술 비평가인 블레이크 고프닉Blake Gopnik, 1963~현재은 워홀이 '펠라티오 전문가'였고, 호남형 작가 트루먼 카포티라는 남자에게 집착하며 스토킹을 했다고 밝힌다.

워홀이 남자 특히 남근에 집착했다는 사실은 그가 호감형 남자

앤디 워홀 〈바나나 앨범 재킷〉 1967

를 보았을 때 앞뒤 재지도 않고 던졌던 다소 무례한 제안에서 드러
난다. 그는 마음에 드는 남자를 만나면 십중팔구 이런 말을 던졌다.
"제가 당신의 페니스를 그려도 될까요?"

　앤디 워홀의 바나나 그림은 티셔츠에 새겨져 지금 수많은 사람
들이 입고 다닐 정도로 대중적으로 유명한 작품이다. 1967년 벨벳
언더그라운드&니코의 앨범 커버 디자인으로 잘 알려진 워홀의 대
표 아이콘 바나나는 땡전 한 푼 없는 무명의 언더그라운드 밴드에
게 무료로 그려준 앨범 재킷에 사용되기도 하였다. 당시에는 찐 대
세 비틀스가 있었기에 이 앨범은 성공을 거두지 못했지만 워홀이
만들어준 앨범 재킷은 20세기 최고의 앨범 커버로 인정되며 스테
디셀러의 위용을 과시한다.

　당시 발매된 앨범 재킷의 바나나 꼭지 부분을 벗기면 핑크색 속
살이 나오는데 이렇게 노골적인 외설성과 혐오의 소지가 있는 이
앨범 재킷은 대중적 인기를 아직도 누리고 있으며, 지금도 많은 수
집가들의 타깃이 되고 있다. 그의 남근 선망의 예술적 해석도 결국
성공한 것이다. 그런데 어린 학생들이 이 바나나의 의미를 제대로

알고 티셔츠를 입고 있는 건지를 생각했을 때는 다소 민망한 마음이 들기도 한다.

어쨌거나 원조 퀴어 레오나르도 다빈치와 마르셀 뒤샹, 그리고 프랜시스 베이컨과 앞으로 언급할 키스 해링과 현존 최고의 작가 데이비드 호크니 등도 '남근 선망'에 대한 자신의 판타지를 작품 세계에 적용했다. 그것이 은밀하든 은유적이든 비유적이든 변형되었든 간에 각자의 미술적 창조 기법의 테두리 안에서 끊임없이 예술적 표상의 결과물로 존재하게 했던 것이다. 워홀의 남근 선망은 뒤샹과는 달리 삶에서 공공연하게 실천되었다는 것이 조금 다른 점이라고 할 수 있을까? 본인이 반드시 직접 참여해야 하는 자기 규율로서의 섹스에 탐닉했던 워홀은 수많은 동성 연인들과의 성교로 인해 가뜩이나 선천적으로도 결함이 많았던 워홀의 항문에는 물혹과 사마귀가 자주 발생해 수차례 수술까지 받기도 했다고 그의 전기 작가 고프닉은 전한다.

돈과 명성 그리고 성에 대한 솔직한 욕망이 삶의 전부였던 그는 분명 미래를 내다보는 능력을 가지고 있었다. 워홀 전문가 빈센트 프레몽은 인터뷰에서 이런 말을 남긴다. "그는 미래를 꿰뚫어 보는 남다른 예지력을 가졌다. 그는 자신이 배웠던 모든 것을 해체하고 수용하면서 전혀 새로운 형태의 미술 세계를 개척했다. 그렇게 그는 미술의 흐름을 바꾸어 놓았다." 앞서 말했듯이 그의 작품은 콜라와 수프 통만 있는 게 아니다. 그의 작품은 삶과 죽음의 철학적 고찰, 유명인의 자살로 본 삶의 가치에 대한 본질적 해석, 재난과 사고에 대한 미국사회의 이중성, 소수자 차별에 대한 슬픈 사회적 자화상, 인종 폭

동에 따른 사회 갈등을 자신의 팝아트에 오롯이 담아냈다.

이 모든 이야기의 결론은 자신을 극복하고 팝아트의 영웅으로 우뚝 선 신화가 된 워홀의 인생은 '성공적'이라는 것이다. 그는 페르소나의 가면을 썼고 캠프camp의 삶으로 자신을 위장했지만 그것 역시 그의 계획된 고도의 창의적 전략이었다. 인류 미술의 경매 역사에서 마魔의 1000만 달러 벽을 깬 것도, 1억 달러를 돌파한 것도 워홀이었다. 그는 떠났지만 그의 '깨기'는 아직도 진행형이다.

오늘날 워홀의 작품이 슈퍼 컬렉터들의 '최우량주'로 자리 잡은 이유는 뭘까. 현대미술에서 그의 창의성이 가지고 있는 미술사적 의미? 숱한 이슈를 몰고 다녔던 관종주의 전략? 팝아트에서 그가 가지고 있는 거물급 인지도? 이러한 화려한 미사여구를 제하고 다른 이유를 대보고자 한다.

25마리의 고양이를 키우는 수줍은 집사였던 그는 지구상의 모든 사람들 중 누구보다 병약하고, 누구보다 심약한 결함투성이이자 허물 많은 인간이었다. 그런 그가 미술계의 최고가 된 이유는 자신의 단점을 극복하기 위한 피눈물 나는 자기 깨기의 노력이 빚어낸 결과가 아닐까 생각해 본다. 혹자는 잭슨 폴록이 유럽의 미술대권이 최강국 미국으로 이양되는 시점에서 나온 국가 수혜주였던 것처럼 미국 미술의 차기 대항마로 바통을 이어받은 것이 워홀이라고 말하는 비평가들도 많으나 중요한 것은 그는 시대를 앞서간 선구자였다는 것이고, 아직도 지금의 미술가들은 지금 이 순간조차도 그의 혁신적인 미술 세계를 겨우 따라잡아 가고 있다는 것이다.

# 두 번째 총격의 진실

급진 페미니스트이자 워홀 신화를 완성시킨 두 번째 총격의 주인공 밸러리 솔라나스도 도로시의 말처럼 이 극악무도한 살해를 퍼포먼스로 하려고 했던 걸까? 이에 대해 여성주의자 하딩James Martin Harding은 밸러리의 워홀 저격 사건이 도로시에 이어 또 하나의 '연극적 퍼포먼스'라고 믿는다. 그 이유는 그녀가 총을 쏜 뒤 다급히 도망친 것이 아니라 팩토리 탁자 위에 총을 넣어 왔던 종이봉투, 자기 주소, 생리대를 두고 나왔다는 이유 때문이다. 밸러리의 지지자들은 그녀가 생리대를 두고 나온 것에 주목하며 남성의 거세와 생리대의 상징성은 "공공적 금기이며 전위예술 안에서도 쉬쉬하던 기초적 여성 경험에 대한 주목"이라고 주장했다.

필자는 어느 누구의 주장이건 비하할 생각은 없다. 그런데 한 가지 아쉬운 것은 있다. 밸러리가 그토록 죽이고 싶었던 남자 앤디 워홀은 여자가 되고 싶어 자신의 예술 작품에도 드랙퀸을 실천하는 성 소수자였다는 것이며, 밸러리 역시 성적 착취를 받는 레즈비언 성 소수자였다는 것이다. 실제 워홀은 당시 소수자인 게이 남성과 여성이 범죄자 취급을 받는 우울한 시대 상황을 한탄하며 시대의 편견이 선사하는 수치심에 한없이 눈물을 흘렸던 인권 수호자였다. 그런데 밸러리는 왜 페미니스트들이 저주하는 남자와는 거리가 먼 앤디 워홀마저 무조건적으로 제거의 대상에 포함시킨 걸까?

그녀가 남자를 증오하게 된 첫 번째 단서는 어릴 적부터 아버지로부터 받아온 성적 학대에서 시작된 것으로 판단된다. 밸러리의 회고록을 살펴

보면 그녀는 아버지의 성폭력으로부터 살아남기 위해 미국 뉴저지에서 가출한 뒤 거리를 전전하며 생존을 위해 매춘부 생활을 했다고 한다. 이것은 남성에 대한 증오감을 더 증폭시키는 도화선이 되었을 것이다.

그녀는 20~30대에 이루어진 매춘부의 삶을 통해 여성에 대한 남성의 성 착취와 차별에 대한 반감이 더 커졌으며, 유년기 겪었던 학대로 인해 정서적 결함이 병으로 더 진화했을 것이다. 고난의 삶이었지만 그런 그녀에게 글 쓰는 열정과 재주가 있었고, 어쩌면 이를 통해 자신의 비참한 삶을 극복하려고 노력하고 꿈을 꾸었을는지도 모른다. 하지만 그녀의 노력에도 현실의 벽은 너무 높았고 그렇게 그녀의 정신적 아픔이 곪아갈 무렵 불행히도 워홀이 마침 그 타이밍에 그녀의 인생에 포착된 것이다.

별다른 일면식도 없는 워홀이 그녀의 표적이 된 것은 성공한 남자에 대한 부러움과 시기심 그리고 불특정 다수 중 하나의 표적으로 살해에 집착할 수 있는 유명인이자 관련 예술인으로서의 대상이 된 때문이다. 여기까지가 그녀에 대한 연민의 감정을 느끼게 하는 자료의 소개이다. 하지만 모든 이야기는 한쪽의 주장만 들어서는 안 된다. 양쪽의 입장을 다 들어야 한다. 그래야 가짜뉴스에 부화뇌동하는 일이 발생하지 않을 것이다.

그녀와 관련된 논문과 기사를 찾아본 결과 그녀에게는 도무지 풀리지 않는 모순들이 너무도 많았다. 그녀는 스스로 레즈비언이라고 하면서 남성들과 매춘을 했고, 나중에는 혼동 끝에 스스로 무성애자라고 주장했다. 하지만 그녀의 가까운 친척과 지인들은 그녀의 주장을 하나하나 반박하는 증언을 했다. 첫 번째, 그들은 "밸러리가 식당에서 종업원으로 일한 적은 있었지만 매춘부로 일한 적은 단 한 번도 없었다."고 이야기했으며, 두 번째는 그녀가 아버지로부터 상습적인 성폭행을 당했다는 주장과는 정반대로 실제 그녀의 아버지는 자신의 딸 밸러리를 금지옥엽으로 아꼈다는 것이며, 세 번째는 밸러리가 아버지를 증오하기는커녕 평생을 아

버지와 연락하며 부녀간의 애틋한 정을 주고받았다는 것이다.

누구의 말이 옳든 간에 중요한 사실은 도로시와 밸러리가 워홀을 표적으로 총을 쐈다는 것이고, 이 둘은 워홀의 유명세를 이용하여 자신들을 세상에 알리고자 하는 공통분모를 가지고 있었다는 것이다. 이것은 앤디 워홀이라는 한 개인에게는 매우 가슴 아픈 사건이었으나, 결과적으로는 그가 '팝아트의 전설'이 되는 과정에 필요했던 신화적 요소에 종지부를 찍어주는 중요한 사건이었다. 자의든 타의든 앤디 워홀은 이를 통해 그의 회화 전략인 '관종의 끝'을 제대로 실현하게 된 건 엄연한 사실이다.

2010년 개인 거래, 현존 화가 최고가 기록(기네스북 등재) 〈깃발〉 1억 1천만 달러(약 1246억 원)

# 재스퍼 존스

"위대한 미국? '그딴 건' 난 잘 모르겠고~~"

# 고요(ZEN)의 세계로 간 네오다다이스트

# 민족주의 이데올로기를 거세한
# 재스퍼 존스

푸하하~
예술은 숭고하다고?
웃기고 있네~

개뿔~ 그냥
아무 생각 없이 그려~
그게 바로
예술이야~

마르셀 뒤샹 시즌2! 냉전의 시대, 이념의 서슬 퍼런 칼바람이 불던 시절,

그는 위대한 성조기에 왁스를 바르고 촛농을 떨어뜨렸다. 이 순간이 바로 팝아트의

서막이 열리는 순간이었다. 피카소를 넘어선, 잭슨 폴록을 또다시 넘어서려 했던

재스퍼 존스는 지금 미국 미술의 살아있는 전설이 되었다.

"팝아트의 아버지, 국가의 존엄을 훼손하다."

2차 세계대전 이후 세계는 구★소련과 미국을 중심으로 한 거대 양국과 동맹국들을 중심으로 동서 진영이 나뉘어 극도의 긴장 모드로 돌입한다. 양국은 실제 혈전만 치르지 않았을 뿐 할리우드 첩보 액션 스릴러 영화의 단골 메뉴인 핵무기와 첩보전 그리고 우주 진출과 같은 기술 개발 경쟁 등으로 극한의 대립 양상을 보였고, 이 서슬 퍼런 칼바람이 불던 시절을 우리는 '콜드 워Cold War', 즉 냉전시대라고 불렀다.

일촉즉발! 냉전의 중심에 선 미국은 그 어느 때보다 국가에 대한 애국심이 강조되는 상황이었다. 그런데 이 비장한 분위기에서 퀴어 마르셀 뒤샹의 다다이즘 정신을 네오다다Neo-Dada로 바통 터치한 또 한 명의 퀴어 화가가 위대한 미국의 성조기 위에 신문지를 갈기갈기 찢어 오려붙이고, 그 위에 뜨거운 왁스를 바르는가 하면 그 것도 모자라 촛농을 떨어뜨리는 변태스러운(?) 작업을 펼친다. 지금

의 법으로 따지면 형법 제3장 105조 국기 모독죄에 해당되는 범죄를 저지른 이 반애국주의자 화가에게 미국은 처벌은커녕 50년 뒤 순수 미술 작가 최초로 대통령 자유 훈장을 수여한다. 이 작가의 이름은 바로 미국 팝아트의 선구자, 재스퍼 존스Jasper Johns, 1930~현재였다.

재스퍼 존스는 뉴욕 다다이즘 작가이다. 미술로 방귀 좀 뀐다는 사람들은 다 아는, 아니 미술 좀 모르는 사람들도 한 번쯤은 들어본 다다이즘은 기존의 모든 문명과 전통을 거부하고 실존주의로 무장한 파괴주의자들의 예술이었다. 이 파괴적 정신을 상징하는 단어 '다다'는 프랑스 말로 해석하면 어린 아기가 옹알이할 때 뱉어내는 도저히 그 의미를 알아들을 수 없는 원초적인 의성어에서 유래한다. 오늘도 태어난 지 얼마 안 된 프랑스 아기들은 이렇게 옹알거린다. "다다~ 아다다다~ 아다다아아~."

언제나 쉽고 뻔한 이야기들을 어렵게 포장하기 좋아하는 고상한 미학자들은 다다라는 말이 독일어 '취미'에서 유래했다고 주장하는가 하면, 작가의 '반문화에 대한 정신적 태도와 사조 그 자체'라고 또다시 거창하게 재해석하는 언어적 허영을 떨기도 한다. 그런데 사실 별거 없다. 다다라는 말은 아기가 아무 생각 없이 '어버버부' 하는 것처럼 말 그대로 '아무 의미 없는 의미'를 가지고 있을 뿐이다. 이유는 간단하다. 다다이즘의 원조 마르셀 뒤샹은 기존의 전통적 미술을 아무 생각 없이 제대로 가지고 노는 기존 가치의 전복자였기 때문이다.

그런 이유로 아무 이유 없는 '다다'라는 말 자체는 기존의 가치를 부정하는 방법인 조롱과 장난 그 자체의 목적에 부합되기에 다

다이스트들이 카무플라주camouflage[1]하기에 최적의 단어 아니었을까?

이렇게 다다이즘 작가들은 '안티anti의 미학'을 통해 기존의 예술이 가진 기득권을 모두 무너뜨리고 예술을 우리의 현실로 데려온다. 그런데 다다이즘은 치명적인 모순에 빠지게 된다. 그 이유인즉 자기가 만든 다다이즘이라는 예술을 다시 부정해야 하는 이른바 자기 파괴의 덫이라는 셀프 모순에 빠지게 된 것이다.

자신이 놓은 덫에 제대로 걸려버린 다다이스트들은 결국 자기를 파괴하는 임무까지는 완수하지 못했지만 주류 문화에 대한 파괴 정신을 담은 그들의 여운은 지금까지 남아 포스트모던 미술의 정신적 축이 되었고, 이 정신은 결국 주류가 아닌 비주류 대중들에게 제대로 한 방 먹힌 팝아트로 재탄생하게 된다. 결론은 그렇다. 마르셀 뒤샹의 예술적 파괴 정신은 잭슨 폴록의 다분히 개인주의적이며 난해한 추상표현주의를 거부한 재스퍼 존스로 이어지고, 이로 인해 팝아트의 포문은 활짝 열리게 된다. 이렇듯 퀴어 작가들이 인류 미술사에서 서로가 촘촘한 그물망 같은 인연의 끈을 이어가고 있다는 것 또한 우연의 일치로는 설명될 수 없는 그들만의 특유한 유전적 고리가 있음이 분명해 보인다.

그런데 단일 민족이 아님에도 유독 애국심이 강한 미국인들이 존스의 반예술적 사고에 의해 처절하게 훼손된 반애국주의적 성조기를 보면서 왜 한없는 젠zen[2]의 자유를 느끼고 이에 열광했을까? 그가 훼손한 성조기는 왜 세상에서 가장 비싼 성조기이자 그를 역

---

1 카무플라주란 군인들의 은폐·엄폐용 위장 혹은 변장을 의미하며 속임수를 의미하기도 한다. '다다'라는 말은 다다이스트들의 장난이 섞인 위장용 속임수라고 볼 수 있다.
2 '무념무상(無念無想)'의 불교 사상을 말한다.

사상 최고가 작가의 반열에 오르게 한 예술 작품이 되었을까? 여기에 대한 해답을 찾기 위해 대전제를 하나 깔고 이야기해 보고자 한다. 그 대전제는 매우 간단명료하다. "비싼 그림에는 다 이유가 있는 법이다."라는 것이다.

<h2 style="text-align:center">반<sub>反</sub>애국주의자가 만든 깃발이<br>가장 비싼 성조기가 된 이유</h2>

명품 가방이 비싼 데에는 다 그만한 이유가 있는 것처럼 비싼 그림에도 분명 다 그만한 이유가 있다. 하지만 일반 대중들이 보았을 때 그의 누더기 같은 성조기는 도저히 납득 불가한 작품이었다. 더더군다나 시대 분위기가 그랬다. 표현의 자유가 예술이 가질 최후의 보루이자 권리라는 것은 일정 부분 공감하지만, 왜 하필이면 냉전의 시대에 철저한 애국심으로 무장해야 할 엄중한 사회적 분위기 속에서 이 작품이 인정받았냐는 말이다. 이제부터 그 이유에 대한 실타래를 하나하나 풀어 보기로 하자.

### reason 1. **심미안이라는 각막의 이식**

앞선 퀴어 화가들인 뒤샹과 베이컨 그리고 폴록의 작품이 세상에 처음 나왔을 때와 매한가지로 재스퍼 존스가 성조기를 모티브로 제작한 〈깃발Flag, 1954〉을 세상에 처음 내놓았을 때의 파장은 혹평과

비난이 함께했다. 그러나 이번에는 찬사의 비중 또한 만만치 않았다. 왜냐하면, 미술을 보는 대중의 의식이 과거와는 달라진 상황이었기 때문이다. 국가의 부와 경제적 여유는 대중에게 문화를 향유할 수 있는 심미안이라는 각막을 이식해 주었기 때문이다.

낯섦에 대한 비난은 늘 예정된 수순이었지만 '성조기'를 소재로 작품을 만든 작가가 하필이면 조롱과 반항의 다다이즘 정신을 이어받은 네오다다이스트Neo-Dadaist 존스의 작품이었기에 네오다다의 의미를 잘 알고 있는 비평가들에게 이건 불을 보듯 뻔한 반애국주의적 발상으로 간주될 수밖에 없었다. 당연히 비평가들은 분주해졌고 그의 작품 사상이 국기 모독죄라는 확실한 심증을 가지고 존스를 찾아가 따져 묻는다. "당신은 이 작품을 그냥 '깃발'이라고 그린 거냐? 아니면 '성조기'라고 그린 거냐?" 존스는 무심한 표정으로 바로 대답했다. "둘 다." 존스의 대답 한마디에 그가 '반애국주의자'인지 아니면 '자랑스러운 위대한 미국 시민'인지에 대한 모든 궁금증은 일단락 풀린 건 사실이지만 존스의 무심한 대답을 들은 비평가들은 별다른 소득 없이 등을 돌려 허탈하게 돌아갈 수밖에 없었다.

"둘 다."라는 그의 대답은 어떤 의미를 가지고 있을까? 사실상 그는 관람객, 즉 수용자에게 다시 작품을 만들어줄 기회를 제공한 것이다. 마치 역사의 타임캡슐로 표면이 매장되어 버린 이 익숙하면서도 낯선 성조기에서 관람객들은 국가적 자부심과 함께 미국의 위대한 개척 정신을 떠올렸을지도 모르고, 어쩌면 누군가는 다종인이 모여 최단 기간에 이뤄낸 자유 민주주의에 대한 자긍심을 느꼈을지도 모를 것이다. 또 한편으로 어떤 이는 자유주의를 표방한 신

제국주의와 지금까지도 풀리지 않는 흑인 인종 차별, 자본주의의 폐단으로 나타난 부의 불평등과 더 커져가는 양극화 현상, 석유 전쟁으로 피의 살육을 정당화시킨 절대 강국의 추한 민낯 등의 다양한 단면들을 연상할 수도 있었을 것이다.

누구의 생각이 맞을까? 하지만 중요한 것은 그 해답을 가지고 있어야 할 작품의 원작자조차 작품을 해석할 수 없다는 것이 함정이라는 것이다. 이제 재스퍼 존스의 신개념 미술의 세계로 빠져들어 가기 전에 먼저 그가 우리에게 할 말이 있다고 하니 그의 말을 한번 들어보자.


"나는 내가 만들어서 기쁠 만한 것을 만든다.

나는 그림이 어떤 의미를 담고 있는지 전혀 모른다.

그림의 의미를 설명하는 건 화가가 할 일이 아니다.

화가는 어떤 이유를 의식하지 않고 그저 그림을 그릴 뿐이다.

깃발도 그저 그리고 싶어 그렸을 뿐이다."


## reason 2. 우연을 가장한 필연적 결과물

"사람이 사람을 사랑하는 데 무슨 이유가 있나요?"라는 말처럼 존스는 마치 "화가가 그림을 그리는 데 무슨 이유가 있나요?"라고 반문하는 것 같다. "난 내가 그린 그림이 어떤 의미가 있는지 모르겠다."는 그의 말은 마치 무념무상의 불교 사상인 젠을 연상시킨다. 그냥 아무 생각 없이 무의식적으로 그림을 그렸다는 그의 말은 정

말 사실일까? 그는 이에 대한 이상야릇한 작품 제작 에피소드에 관해 이렇게 말한다.

"어느 날 난 커다란 미국 국기를 그리는 꿈을 꿨고, 다음 날 잠자리에서 일어난 뒤 이 꿈을 따라 곧바로 나가서 재료를 사 와 작업을 시작했다. 그렇게 아주 오랫동안 그림을 붙잡고 늘어졌는데, 그 작품은 완전 썩어빠진 듯한 작품처럼 보였다. 그냥 가구에 사용하는 가정용 에나멜페인트로 그렸거든. 그건 엔간해선 잘 마르지도 않아. 그러다가 우연히 머릿속에서 무언가가 떠올랐다. 그건 바로 납화법!"

이 말인즉슨 자신은 애당초 성조기를 그릴 계획조차 없었는데 어느 날 갑자기 꿈에서 계시를 받고 그림을 그리다가 그림이 썩은 것 같은 느낌이 들어 이 작품을 영구히 보존할 수 없을까 생각하던 중 우연히 떠오른 것이 고대 이집트 화가들이 작품 보존을 위해 사용했던 납화법이었고, 여기에 아무 의미를 두지 않고 그냥 무의식의 흐름에 따라 만들어낸 것이 〈깃발〉이라는 이야기이다.

비싼 그림에는 뭔가 엄청난 창작의 고통을 수반하는 일련의 과정들이 있을 줄 알았는데, 그냥 자다 깨서 꿈속의 그림을 그렸고, 그것이 미국을 대표하는 미술 작품이 되었으며 또한 이것이 팝아트의 효시가 되었다는 것이다. 그가 굳이 거짓말로 말을 지어낼 하등의 이유가 없는바 결국 "그냥 우연히 꾼 꿈 하나가 미술의 역사를 새롭게 만들어 냈다."는 결론이 도출된다. 무언가 거창한 것을 기대했던 사람들에게는 작품 탄생의 비화가 무척 허무할 수도 있을 것 같다. 한편으로 다시 생각해 보면 이 결과 또한 성공적인 것이, 존

스가 추구한 네오다다의 예술 목적이 영속성을 추구하지 않고 순간적으로 행하고 사라지는 것을 추구한 허무주의를 베이스에 깔지 않았던가!

하지만 필자가 보았을 때 그의 작품은 '우연을 가장한 필연적 결과물'이다. 왜냐하면, 그의 작품은 3살 때부터 그림을 그리고 24살에 천재의 호칭을 받게 된 존스의 천부적 기발함에서 비롯되었기 때문이다. 어쨌거나 중요한 사실은 뉴욕의 쇼윈도 장식 알바를 하던 갓 스무 살이 지난 재스퍼 존스를 순식간에 국제적인 유명 작가로 만들어 주고, 천재의 반열에 올려놓은 작품이 바로 이 〈깃발〉이라는 점이다.

그렇다면 그가 세상을 놀라게 한 성조기라는 일상의 소재와 납화법이란 고대의 기법이 가지는 미술사적 의미와 가치는 무엇일까? 이 두 개의 키워드를 따라 그의 사고 속으로 들어가 보면 해답이 나올 것 같다. 먼저 첫 번째 키워드인 그의 꿈속에 등장한 성조기와 그의 관계를 이야기해 보자.

모두가 알다시피 인간의 정신은 의식과 무의식의 세계로 이루어진다. 꿈이라는 무의식의 세계도 어찌 보면 그 바탕은 의식의 세계에서 쌓인 자의식의 다양한 태도들이 왜곡된 형상으로 도출되어 나온 것들이다. 존스의 자의식에 자리 잡은 성조기는 그에게 어떤 의미를 가지고 있었을까?

심층 심리학적 입장에서 보았을 때 꿈의 심상心象, mental image, 즉 꿈속에서 등장하는 마음의 이미지들은 무의식적 정신에 의해 나오는 것이다. 하지만 꿈을 과거 성장기의 충격적 사건이나 원초적인 성

적 욕망과 관련지어 인과적으로 해석한다면 꿈의 메커니즘에는 분명 개인의 사적인 경험적 의미가 기저에 깔려 있을 것이다. 그렇다면 그의 무의식 속에 깊숙이 자리 잡은 꿈의 단면 속으로 들어가 볼 필요가 있다.

성조기와 재스퍼 존스의 관계는 그의 정체성과 연관이 될 정도로 각별하다. 그의 이름 자체가 성조기와 관련이 있기 때문이다. 그의 이름은 미국의 독립전쟁 당시인 1776년 6월 28일 사우스캐롤라이나의 설리번 아일랜드 전투 중 영국 군대의 집중포화 속에서 자신의 목숨을 걸고 미국을 상징하는 국기를 끝까지 보호한 전쟁 영웅 윌리엄 재스퍼 중사Sergeant William Jasper, 1750~1779에서 따온 이름이다. 당시 주지사가 재스퍼의 국기 수호에 대한 영웅적 용맹함을 높이 사서 포상으로 명예의 검을 수여할 정도로 그는 유명한 인물이었다.

이렇게 보았을 때 재스퍼 존스에게 성조기는 자신의 출생 시점부터 남다른 관심의 대상이었을 것이다. 여기에 더해 그는 한국전쟁에 참전한 용사였다. 이렇듯 유년기부터 성년이 되는 23살까지의 특별한 기억들은 모두 층층이 레이어로 겹쳐져 그의 '정체성'의 일부가 되었을 것이다. 전쟁이 끝나고 1954년 뉴욕에 돌아와서 바로 꿈에 나타나 그린 첫 번째 그림이 성조기였으니 말이다. 물론 본인은 그저 꿈이었다고 말하지만 그의 꿈속에 나타난 성조기가 그의 작품 세계와 필연적으로 접속된 부분은 십분 이해가 된다.

그건 그렇다 치고 고대 이집트와 그리스의 납화 기법은 왜 그에게 선택된 걸까? 필자의 생각에는 성조기와 납화법의 낯선 만남은 그의 성 정체성과 연관이 있다고 본다.

## reason 3. 새로움을 깨는 또 다른 새로움

'동성애와 성조기의 연관성?' 너무도 이질적인 조합이겠지만 이는 엄연한 존스 특유의 회화적 연결 코드이다. 존스의 〈깃발〉은 마치 여러 층을 이루는 다단 케이크를 만들어 가는 것처럼 표면에 미국 사회의 다양한 이슈를 다룬 신문 기사 따위를 스크랩하여 잘라 붙여 레이어를 만들고 그 위에 유화 물감과 뜨거운 왁스 안료를 녹여 기존의 레이어들을 매장하는 납화법으로 작품을 완성했다.

납화법wax encaustic이라는 단어에 나오는 '엔카우스틱encaustic'은 '색을 구워 넣는다'는 뜻으로, 고대 이집트와 그리스 화가들이 벽화나 판지에 그렸던 화법이다. 이는 안료 자체를 벌꿀 또는 송진에 녹여 겹겹이 칠해 나가면서 바탕이 사라지지 않고 보이게 하는 방식이다.

존스는 이렇게 우리가 예전에 '그림' 하면 떠올리던 유성 물감으로 캔버스 표면을 코팅하여 물성을 차단한 느낌이 아니라 속살이 투명하게 드러나는 방식의 색소 밀랍 기법으로 자신만의 특유한 기법을 재창출하였다. 이는 중세 미술의 거장 얀 반 에이크Jan van Eyck, 1395?~1441가 15세기에 최초로 유화 물감을 사용하여 그림을 그리기 시작한 이래로[3] 무려 5세기 동안 인류의 회화 공식으로 자리 잡았던 '캔버스 위에 유화 물감으로 그린다.'라는 공식을 완전히 깨버린 것이다. 이렇게 겹겹이 쌓인 상징물과 다양한 물성들로 두꺼운 층

---

3 수많은 문헌에서 얀 반 에이크가 유화 물감을 최초로 사용한 화가로 기록하고 있다. 그러나 유화 물감은 그 이전에도 존재했었다. 필자의 사견으로는 '최초로'보다는 '제대로'라는 표현을 하는 것이 맞다고 생각한다.

재스퍼 존스 〈깃발〉 1954 (좌) 부분도 (우) | 표면 위에 무수히 겹쳐진 아티클과 텍스트의 조합, 그리고 촛
농처럼 흘러내리는 뜨거운 왁스 안료 아래에 매장되어 어렴풋이 보이는 수많은 형상들을 지켜보던 관람객
들의 심정은 과연 어땠을까?

을 이룬 〈깃발〉은 마치 그림이라기보다는 '사물'에 가깝다는 느낌
이 드는 게 맞다.

"고대 기법을 사용한 게 뭐 그리 대단한 일인가?" 하고 반문하는
사람도 있을 것이다. 하지만 존스는 그 기법을 자신만의 회화 방식
으로 바꾸었다. 잭슨 폴록의 추상표현주의로 미국은 세계 미술의
흐름을 뉴욕으로 옮겼지만, 액션 페인팅이 가지는 작가의 주관적
예술 세계로 인해 난해함을 느꼈던 대중들은 성조기라는 익숙한 소
재가 존스에 의해 다시 〈깃발〉로 태어나는 것을 보며 미술의 또 다
른 가능성을 보았을 것이다.

사실상 서양 미술의 역사는 안티反 개념이 만들어낸 혁명의 연
속이었다. 기존의 상식을 깨는 새로운 미술이 나타나고 주류 미술
의 흐름이 되면 그 미술은 전통이 되고 다시 전통을 무너뜨리는 새
로운 혁신들이 나온다. 신神 중심의 중세 미술에 대한 안티의 개념
으로 나온 혁명이 인간 중심의 르네상스였지 않은가! 미술 경매 시
장에서 최고가의 대다수를 점유하고 있는 19세기 미술은 안티와

안티의 연속이었다. 르네상스의 안티는 르네상스를 이어받은 신고전주의의 고리타분한 회화 세계를 깬 낭만주의, 낭만주의의 안티는 서사적 과장에 대한 거품을 완전히 걷어낸 사실주의, 사실주의의 안티는 회화의 시각적 단편성을 깬 인상주의, 인상주의의 안티는 색에 대한 집착을 깨고 작가 개개인의 미적 세계관과 개성을 존중하는 미술적 창조의 사고로 보여준 후기 인상주의라고 할 수 있듯이 말이다.

'혁신을 깨는 혁신', '파격을 깨는 파격'은 세상을 바꾼 퀴어 화가들에게도 같은 패턴으로 되풀이되었다. 1919년 퀴어 뒤샹이 변기 〈샘〉을 전시하면서 인류 미술의 역사를 눈으로 보는 시각적 회화에서 머리로 생각하는 개념의 미술로 전복한 것처럼, 그의 뒤를 잇는 퀴어 존스 역시 피카소를 넘어서 미국을 대표하는 잭슨 폴록의 새로움을 깨는 또 다른 새로움에 대한 '예술의 전복자'가 된 것이다.

## 성조기에 담긴 존스의 퀴어적 혁신?

그런데 납화법으로 다시 태어난 이 성조기가 그의 성 정체성과 관련이 있다는 말은 무슨 근거로 한 말일까? 퀴어 작가이기에 가능한 파격적 예술 행보는 그들이 가진 특유의 성 정체성과 밀접한 연관성을 가진다. 미술을 단순히 시각적 감상으로 본다면 수박 안에 있는 달콤한 과육은 평생 맛보지 못하고 계속 수박만 끌어안고 주야장천 겉핥기만 하다가 끝날 것이 자명하기 때문이다. 작가인 존

스 본인이 '아무 생각 없이' 그림을 그렸다고 해서 관람자까지 작품을 '아무 생각 없이' 본다면 2017년 세계 기네스북에 현존 화가 중 최고가로 등재된 이 세계적 명화는 그냥 재활용 분리배출조차 불가한 더럽혀진 성조 누더기(?) 폐기물로 보일 수밖에 없을 것이다.

명화의 가치를 아는 사람들은 작품이 가지고 있는 시대 배경과 당대의 미술사적 흐름 그리고 결정적으로 작가의 정체성을 알고 있는 교양인들이다. 미국의 모든 리더들은 이 교양을 지니고 있었고, 현재도 그렇다.

앞서 필자는 존스의 명화를 관조적 관점으로 살펴보기 위해 시대 배경(공산주의의 소련과 자본주의의 미국이라는 냉전)과 당대의 미술 사조(추상표현주의를 깬 뉴욕다다의 실험 정신)를 언급했다. 이제 뭐가 남았겠는가? 작가의 정체성, 즉 존스라는 한 인간이 가진 존재에 대한 자아의 본질만이 남았다. 그 정체성 중 가장 강력한 오라aura를 가진 존스의 동성애적 성 정체성은 그의 작품 속 비밀을 풀 수 있는 혹은 우리가 그동안 몰랐거나 숨겨 왔던 결정적인 히든 키이다.

그는 레오나르도가 〈모나리자〉에 수많은 '비밀 코드'를 심어 놓은 것처럼 오늘날의 자신을 있게 한 〈깃발〉에 수많은 비밀들을 매장해 놓았다. 스스로도 말하기를 "누구도 내 작품을 해석해 내지 못할 것이다."라며 공공연하게 자랑할 정도로 그는 자기 비밀 수호자였다. 작가가 밝히지 않는 이상 절대 열 수 없는 비밀의 문, 마지막 '히든 키'라는 작가의 정체성은 결국 찾을 수 없는 것일까? 그는 1973년 한 인터뷰에서 자신의 작품 의도에 대해 이렇게 말한다.

"나는 내 작품에 나의 자아가 노출되는 것을 원치 않는다. 잭슨 폴록의 추상표현주의는 개인의 자아와 정체성이 곧 작품과 유사한 것이므로 그들을 벤치마킹했으나 결국 난 내 감정을 일치시킬 수 있는 그 어떤 것도 할 수 없음을 발견했다. 그래서 나는 작품에 '나의 모든 것을 배제하려고 했고 그것은 내가 아니다.'라고 말할 수 있는 방식으로 작업한 것이다."

존스는 기존 추상표현주의 화가들이 보여주었던 다분히 개인적인 자아 표출에 회의와 거부감을 느꼈다. 그래서 자신의 미술에 주관적 관념을 가능한 한 최대로 제거함으로써 자신의 감정과 정체성을 작품 속에 드러내는 것을 피했다. 그런데 그건 존스 자신만의 생각일 뿐이었다.

아이러니하게도 고상한 비평가뿐만 아니라 일반 관람객들마저 존스의 작품을 보면서 그의 미학적 관점을 파악하여 작품에서 드러나는 이미지를 떠나 작가의 성 정체성에서 비롯된 동성애의 코드를 발견하는 일이 벌어진다. 그것은 바로 프랜시스 베이컨이 보여준 마조히즘과 마르셀 뒤샹이 보여준 은밀한 관음의 본성을 이끌어내는 두 작가의 회화적 전략과 일치한다. 우리가 메르피라미드의 깊숙한 미로 속에 숨겨진 파라오의 비밀에 원초적 호기심을 느끼는 것처럼, 실제 작품을 관람하지 않는 이상 육안으로는 도저히 확인할 수 없는 그의 작품 속에 어렴풋이 매장된 다양한 이미지들을 관람자들이 훔쳐보고 싶어 하는 관음적 욕망을 증폭시킴으로써 자신의 작품이 끊임없는 상상의 잔가지들로 팽창할 수 있는 무한한 생명력을 지닌 신화로 존재하게 한다.

이렇듯 그의 숨김과 은폐의 미학적 카무플라주 전략은 관람자들에게 그가 만든 비밀의 방에 구멍을 뚫고 관음적 본능의 욕망을 충족시키고자 하는 인간의 본성을 절묘하게 자극한다. 뜨거운 왁스 안료에 중층으로 매장된 아티클들은 알비노의 피부에서 드러나는 동맥과 정맥처럼 깃발 안에 매장되어 있다가 고요한 적막을 뚫고 서서히 드러나면서 관람객들의 아드레날린을 한없이 분출시킨다. 이때 그들은 우주 한가운데에서 블랙홀과 웜홀이 느껴지는 무한의 카오스적 혼돈을 느끼게 되고 말로 설명하기 힘든 몽환적 상태에 빠져들게 된다.

필자의 말이 너무 추상적이고 장황한가? 그렇다면 우리가 좋아하는 과학적 귀납법으로 증명해 보자. 최근 〈모나리자〉가 현대 과학의 첨단 장비로 수많은 비밀 코드가 풀리는 것처럼, 존스의 작품도 1977년 조앤 카펜더Joan Carpender에 의해 적외선 분석이 되면서 작가 자신의 자아 정체성을 은폐하는 과정에서 남겨 놓은 신문 기사들과 콜라주에서 존스의 수많은 사적인 텍스트를 발견하게 된다.

그가 성조기에 매장한 은밀하고 사적인 텍스트는 무엇이었을까? 존스가 은폐하고 매장했던 아티클 속 텍스트에는 'Pipe Dream'이라는 문구가 있다. 이는 미술 교과서에 단골로 등장하는 〈이미지의 반역La trahison des images(ceci n'est pas une pipe, 1929)〉이라는 파이프를 소재로 작품을 제작했던 관습적 사고의 파괴자 르네 마그리트Rene Magritte, 1898~1967에 대한 존스의 관심과 존경을 증명하는 것으로 볼 수 있다.

그런데 존스가 은폐한 아티클 'Pipe Dream'은 무슨 뜻일까? 담

뱃대 꿈? 영어로 해석하면 담뱃대로 아편을 피워 몽롱한 상태에서 꾸는 꿈, 즉 '허무맹랑한 꿈'이라는 뜻을 지닌 관용구이다. 냉전 시대에 미국은 물론 지금까지도 한국에서 이어지고 있는 확증편향確證偏向의 늪처럼 미국 내에서 자신의 정치 이념과 반대되는 진보적 사고를 가진 사람들은 모두 빨갱이로 간주하여 축출하려고 하는 공포 정치의 단어, 매카시즘McCarthyism에서 비롯된 허망한 꿈을 이야기하는 것이다. 이렇게 본다면 성조기와 애국심을 조소하고자 했던 의도는 아니더라도 미국 사회의 미개한 사고에 대한 조소인 것은 확실하다.

존스가 존경한 마그리트는 마치 음악이 대상을 구체적으로 재현할 수 없는 것처럼 구석기 벽화로 시작하여 르네상스를 거쳐 수백만 년을 이어서온 대상을 재현하는 기존 미술의 관습적 전통을 깨고 이미지와 텍스트의 결합을 시도했다. 앤디 워홀의 팝아트를 낳게 한 씨과일이 존스였다면 존스식 회화의 원천이자 설대 뮤즈는 마그리트였던 것이 확실하다. 그럼 팝아트의 프로메테우스가 마그리트라는 것인가? 존스가 마그리트의 예술적 사고를 물려받은 것은 그렇다 치고 이를 통해 그만의 독창적 예술 세계가 나오게 된 성 정체성의 구체적 발로는 무엇일까?

재스퍼 존스의 오랜 동성 연인이자 네오다다의 쌍두마차 로버트 라우셴버그Robert Rauschenberg, 1925~2008와의 인연은 그의 작품 세계에 오롯이 남아 있다. 한국전쟁 참전을 마치고 이듬해 뉴욕으로 들어온 존스는 쇼윈도 알바 일을 하던 중 5살 연상인 라우셴버그를 만나 동성애 커플이 된다. 1961년 그와 결별할 때까지의 7년은 그의

작품 세계에서 가장 중요한 시기였으며, 서로에게 육체뿐만 아니라 예술적 즐거움을 공유할 수 있는 소중한 동반자였다.

이들의 예술 경향도 성 정체성에서 기인된 것이라고 본다. 존스는 왜 자신의 작품 의도를 철저하게 은폐하고 매장하면서도 드러내고자 했을까? 〈깃발〉에서 보았듯이 내성적 성향이었던 존스의 정체성은 마치 레오나르도와 같이 시대적 편견의 눈을 두려워하면서 자신의 작품 속에 은폐적 성향을 띠는 작품들을 제작한다. 더욱 본질적인 문제는 주류 집단에서 배제된 존스의 성 정체성은 그만의 도전 정신으로 승화되고 결국 이것이 反모더니즘의 태도와 이어진다는 점이다.

그의 작품에는 자아에 대한 일체의 개념을 없애겠다고 한 것과 달리 자신의 동성애에 대한 비밀 코드가 그대로 담겨 있다. 작품 속에 그의 연인 라우셴버그의 흔적이 담겨 있는 것이다. 작품 속 왼쪽 하단에 은폐된 아티클에는 라우셴버그가 자라난 'Port Arthur, Texas'가, 오른편에는 라우셴버그가 묵었던 호텔의 주소와 전화번호가 새겨진 라벨 텍스트가 있다. 그 밖에 수많은 작품에 그의 연인 라우셴버그와의 만남, 추억, 행복, 이별, 그리움 등 라우셴버그에 대한 열렬한 애정이 담겨 있는 다양한 서사적 요소들이 들어 있다. 다음 장에 등장하는, 존스가 세운 현존 작가 최고가를 갈아치우며 서로 경쟁하고 있는 또 하나의 퀴어 화가 데이비드 호크니의 작품 세계도 존스의 그것과 같다.

# 깨고, 하고, 더 하고, 더 하기

존스의 작품에는 지문이 많이 등장한다. 이는 자신을 숨기면서 정체성을 드러내는 방법이다. 폴록도 자신의 작품에 손자국을 남겼다. 존스는 〈깃발〉을 제작하면서 "나는 내가 만들어서 기쁠 만한 것을 만든다."고 회술했다. 작업을 하는 과정이 창작의 고통 따위는 개나 줘버린 뒤 알 수 없는 무의식적 쾌감에 따라 움직였다는 이야기이다. 자신의 작품에 퇴폐적인 성적 메타포를 과감히 구사했던 그가 미국 사회의 이모저모를 가위로 조각내 덕지덕지 붙여 만든 성조기 위에 뜨거운 촛농을 뚝뚝 떨어뜨리는 장면을 상상해 보라. 그는 작품을 제작할 때 "난 그저 내가 기뻐할 만한 것을 아무 생각 없이 그린다."라고 말했다. 이렇게 보았을 때 그는 성조기의 아름다운 표면을 무의식적으로 만들어가는 과정에서 남근적 표상을 상정한 뒤 그 위에 촛농을 떨어뜨리며 일종의 '회화적 사디즘'을 통한 성적 쾌감을 느낀 것이 아닐까?

그의 작품 〈석고상이 있는 과녁Target with Plaster Casts, 1955〉에서 과녁 위에 설치된 개폐 상자 안에 은폐되어 숨겨진 남자의 성기와 귀, 유두, 손, 발 등의 조형물들을 보았을 때 이는 남성 신체에 대한 욕망을 소장하고자 하는 본능의 충족인 동시에 당시 퀴어와 동성애에 대한 억압적 사회 분위기 속에서 파편화된 신체를 자신만의 공간에 비밀스럽게 닫아 놓아 자신의 성 정체성에 대한 좌절감을 표현한 것이 아닐까? 이러한 과정은 자신의 불만 욕구를 채울 수 있는 무의식의 흐름에 따른 결과라고도 볼 수 있다. 베이컨이 성적 마조히즘을 추구하고 악의 형상으로 '자가 미술 치

료'를 했다면, 존스는 성조기에 촛농을 떨어뜨리면서 성스러운 미국의 상징에 자신의 사디즘적 욕구를 충족시킨 걸까?

모든 해답은 작가 자신이 가지고 있을 것이다. 그는 지금도 살아있지만 본인 역시 자신의 작품에 대한 명확한 답을 찾지 못하고 있다. "화가가 되기 위해서는 당신의 모든 것을 포기해야 한다. 당신 자신도 그리고 좋은 화가가 되려는 욕망까지도…" 하지만 명확한 것은 있었다. 그것은 존스만의 고차원적인 사고에 의한 작업 방식이었다. "무언가를 하세요. 거기에 더 하세요, 그리고 거기에 더 하세요." 그가 그린 깃발은 '성조기가 아닌 깃발'이었으며, '깃발이 아닌 성조기'였다. 그의 깃발에 있던 48개의 별은 이제 50개로 바뀌었다. 이전까지 합치면 총 26번 성조기가 변했고 앞으로도 변할 것이다. 존스는 기존의 것들을 깨고 무언가를 하고 거기에 더 하고 그리고 거기에 더 했다.

결과는 창대했다. 그의 깨기와 더 하기는 미술사에 지대한 영향을 미쳤다. 추상표현주의의 헤게모니에 잠식되어 있던 뉴욕의 미술계는 새로운 대안을 찾아야 할 시점에 있었고, 소외받고 있었던 절대 다수의 대중들과 미술 사이에 막혀 있던 예술적 허영의 바리케이드를 과감히 부숴야 했다. 이 바리케이드를 부술 수 있도록 오함마를 들어 작가들의 새로운 파괴적 실험들에 원천적 힘을 넣어준 것이 바로 퀴어 재스퍼 존스였다. 그의 깨기는 결국 1960년대를 풍미한 해프닝Happening, 플럭서스Fluxus, 미니멀리즘을 태동하게 하였고, 결정적으로 지구상에 있는 모든 인간들이 미술을 함께 향유할 수 있는 팝아트의 불씨를 앤디 워홀에게 물려주었다.

미포를 위한 특별한 만담
## 존스의 또 다른 세계 '시뮬라크르'

이미 '인류 미술의 전복자' 마르셀 뒤샹과 베이컨과의 만담으로 미술 만렙을 채워가고 있는 미포님과 함께 팝아트의 씨앗이 된 재스퍼 존스를 만나 그의 미술 철학을 들어보고자 한다. 이제부터 여러분은 철학을 통해 미술과 더 가까워지는 시간을 가지게 될 것이다. 이를 위해 화가 재스퍼 존스와 함께 고대 철학자 한 분을 이 자리에 소환해 보았다.

**미포:** 그림 한 점으로 기네스북에 오르신 분을 만나 뵙게 되어 영광입니다.

**존스:** 자네가 나의 최애 뮤즈이자 포스트모더니즘의 선구자이신 마르셀 뒤샹님을 만나 미술 만렙을 채웠다는 그 미포 맞는가? 개념미술에서 표현주의, 그리고 영화 인문학까지 아주 거침이 없구먼….

**미포:** 아이고, 몸 둘 바를 모르겠습니다. 여전히 전 아직도 미포에서 완전히 벗어나지 못했습니다. 사실 고백하건대 존스님 작품에서 또 막혔습니다.

**존스:** 뒤샹님을 이해했다면 장사 끝나고 셔터 문 내린 건데… 나는 또 왜?

**미포:** 솔직히 존스님 작품도 뒤샹 뺨칠 만큼 파괴적이라 또다시 난관에 부딪혔다고나 할까요?

**존스:** 잠깐… 그런데 난 아직 엄연히 살아있는 사람인데, 이 망자의 공간에 나를 소환한 이유는 무엇인가? 나이 90이라고 산송장 취급하는

건 아닐 테고….

미포: 오해십니다. 그건 아니고요… 존스님의 회화에 대한 이해를 돕기 위해 다른 고대 시대의 망자를 모셨거든요.

존스: 나를 이해하기 위해 고대 예술가를 소환했다는 건가? 나와 관련이 있는 고대 예술가가 계신다면 소크라테스나 그분의 수제자인 플라톤 정도일 텐데….

미포: 아니 어떻게 아셨습니까? 소크라테스 맞습니다.

존스: 아니 이 사람아, 이왕 소환할 거면 그 친구도 불러오지 그랬나! 나보다는 천 배 만 배 더 만나 뵙고 싶을 텐데….

미포: 누… 누굴 말씀하시는 건지?

존스: 누구긴. 말하지 않았는가? 스티브 잡스 그 친구지!!

미포: 아 몰랐습니다. 잡스 형님은 일전에 여기에서 레오나르도 큰형님을 만나셨어요. 그런데 미술가뿐만 아니라 철학자도 만나길 원하셨군요. 이거 참 처음 듣는 생소한 정보인데요?

존스: 자네 정말로 그 친구가 한 말을 모르나? "I would trade all of my technology for an afternoon with Socrates. 만약 내가 소크라테스와 오후 한때 잠시라도 담소를 나눌 수 있다면 나는 그것과 나의 모든 기술을 맞바꿀 수 있다."라는….

미포: 애플의 모든 것과 바꿀 정도로? 소크라테스님은 정말 대단한 분이군요.

존스: 무려 예수님, 부처님과 어깨를 나란히 하시는 인류의 4대 성인聖人 아니시던가!

미포: 그분의 뭐가 대단하기에 애플의 모든 것과 바꿀 정도일까요?

- 소크라테스 등장 -

**소크라테스**: 자네들 날 불렀는가?

미포: 헐….

존스: 오 마이 갓!

소크라테스: 너무 놀라지들 말게. 나도 놀랐네. 그래… 자네들이 나를 통해
알고 싶은 진리가 무엇인가?

미포: 무식한 사람이 용기 있는 거라고 감히 여쭙고 싶습니다. 전 솔직히
존스님의 미술이 왜 대단한 평가를 받는지 그 이유를 잘 모르겠습
니다.

소크라테스: 바로 옆에 그가 있는데 아주 대놓고… 하지만 '모르는 걸 모
른다고 말할 수 있는 용기' 그게 바로 이데아로 갈 수 있는 인간의
위대한 힘이지.

미포: 네? 전 단지 제가 모른다는 것을 인정했을 뿐인데….

소크라테스: 그게 바로 '무지의 힘'일세. 자신이 모른다는 것을 알고 인정
했을 때 진정한 앎, 즉 진리를 향해 나아갈 수 있는 거지.

미포: 무지의 힘? 모르는 것을 모른다고 말하는 것이 힘이라는 이야기입
니까?

소크라테스: '무지에 대한 자각'은 자기와 세상을 다른 눈으로 보게 해주
지. 나와 함께 그 새로운 눈을 떠보지 않겠나?

존스: 전 선생님의 그 유명한 산파술이 뭔지 조금 알 것 같습니다. '무지無
知의 지知' 즉 이그노라무스Ignoramus, 우리는 모른다를 깨닫는 순간 인류는
과학으로 비선형적인 혁명을 이루어 내었죠.

소크라테스: 자네 성조기 작품은 매우 인상적으로 보았다네. 기존 예술
의 도그마를 완전히 깨버렸더구먼… 내가 이야기한 그 시뮬라크
르simulacre로 말이야.

존스: 과찬이십니다. 전 단지 프로이트와 카를 융이 말한 무의식의 세계
에서 작품을 만들었을 뿐입니다.

미포: 잠깐만요! 두 분 말씀은 너무 어려워서 제가 알아듣기 힘드네요. 무

의식의 세계는 이미 잭슨 폴록을 통해 들었지만… 그리고 이데아도 들어본 적은 있는데 시뮬라크르는 또 뭡니까?

**소크라테스:** 자네가 본 존스의 성조기 작품이 바로 시뮬라크르야. 모두가 알다시피 난 책을 쓰지 않아서 내 제자 플라톤이 책을 통해 내 말을 남겼지.

**미포:** 플라톤! 중학교 도덕 시간에 잠깐 배웠던 기억이 납니다. "인간은 사회적 동물이다."라는 그 위대한 말을 남긴 아리스토텔레스의 스승이자 서양 철학의 2000년을 완전히 결정지은 소크라테스님의 제자분이 바로 그분이셨군요. 그런데 그분이 말씀하신 시뮬라크르가 뭡니까? 그리고 그것이 존스님의 성조기와 무슨 관련이 있는 거죠?

**소크라테스:** 입시로 학생들을 옭아매 100년을 못 내다보는 한국에서도 철학 수업을 하긴 하나 보구먼. 시뮬라크르의 개념은 존스 자네가 말해 보게나.

**존스:** 제가 감히 소크라테스님 앞에서 어찌 풍월을….

**소크라테스:** 무슨 소리! 자네가 바로 팝아트의 원조이자 팝아트의 프로메테우스 아니던가.

**미포:** 그렇다면 결국 팝아트도 '시뮬라크르'로 설명 가능하다는 이야기군요.

**소크라테스:** 가능하네. 자네가 알고 있는 현실의 세계는 결국 이데아의 복제일 뿐이네. 이 세계라는 것은 이데아와 현실 그리고 시뮬라크르 이렇게 세 개의 모습으로 나뉘어 있다네. 생각해 보게. 자네의 감정과 행동이라는 것도 생명과학으로 보았을 때 유전된 호르몬과 뉴런 그리고 시냅스에 의해 결정되는 거지. 결국 현실은 모두 감각으로 복제되고 해석되는 이데아의 허상들일 뿐이지.

**미포:** 그럼 지금 제가 살고 있는 이 모든 현실은 결국 복제고, 원본은 없다는 말씀인가요?

**존스:** 잠시만요, 선생님. 이 부분은 이 친구에게 좀 어려울 것 같아 이 시

대 사람들이 알아듣기 쉽게 제가 좀 거들겠습니다. 미포 자네 한번 들어보게나. 우리가 살고 있는 세상 모든 현실은 사실 원본, 즉 이데아의 복제라네. 그 현실을 복제한 것이 바로 우리가 보고 있는 세상이지.

**미포:** 그건 아까도 이야기했던 건데요? 이 세상은 복제의 복제일 뿐이라고….

**존스:** 예를 들어보겠네. '미키마우스'는 쥐를 복제해서 만들었고, '헬로키티'는 고양이를, '뽀로로'는 펭귄을 복제했지. 그런데 이 복제의 복제, 즉 시뮬라크르가 과연 허상일까? 실제로 이들은 유기적 생명체가 아니지만 살아있는 쥐나 고양이 펭귄보다 더 강력한 생명력을 가지고 우리의 삶에 영향을 주고 있지 않는가?

**미포:** 오! 그렇네요. 말씀하신 그 캐릭터들은 실제 살아있는 원본도 아닌 녀석들이 원본보다 더 강력한 힘을 가지고 우리의 삶에 영향을 주고 있죠.

**소크라테스:** 음~ 풀어서 말하자면 그 시뮬라크르들이 바로 인간의 상상력이 가진 힘이라네.

**미포:** 그렇다면 이데아는 뭔가요?

**소크라테스:** 이데아는 현실에서는 실재하지 않는 최상의 가치이지. 즉 우주 만물의 이상적 모범이라고 볼 수 있지.

**미포:** 아~ 존스님처럼 좀 쉽게 말씀해 주실 수 없나요. 저 같은 뇌 구조를 가진 사람들은 선생님의 말씀이 너무 추상적이고 난해해서 이해가 잘….

**존스:** 내가 보기에 인간이 추구해야 할 이데아는 '아름다움'이라고 생각하네. 나도 성조기를 그리면서 오직 무의식 속에 있는 아름다운 표면만을 생각했지. 스티브 잡스도 그 이데아를 알고 싶어서 자신의 모든 것을 걸고서라도 소크라테스님과 담소를 나누고 싶었던 게

아닐까?

미포: 아름다움의 이데아라… 그러고 보니 애플 브랜드 마크도 결국 사과라는 원본의 시뮬라크르네요. 그리고 인류 문명의 지도를 바꿔버린 스마트폰도 기존의 기술들이 복제되고 또 복제된 잡스만의 시뮬라시옹Simulation 전략이고요.

소크라테스: 훌륭하네. 진리를 찾기 위해 스스로 깨달아 가는 과정… 둘의 대화가 참으로 아름답구먼.

미포: 원본의 복제… 시뮬라크르… 미국을 상징하는 성조기라는 복제를 다시 복제한 〈깃발〉… 이 깃발은 미키마우스처럼 또 다른 생명력을 가진 존재가 된 것이고, 이것이 결국 앤디 워홀의 코카콜라, 캠벨 수프, 마릴린 먼로라는 복제의 복제를 만들게 한 팝아트의 기원이 된 거고요.

존스: 오호~ 이제 자네는 내 작품을 이해할 수 있는 지구상에서 몇 안 되는 사람이 되어 버렸네그려.

미포: 갑자기 번뜩하고 시뮬라크르의 이미지가 하나 떠올랐습니다. 작가님의 성조기 작품과 쌍두마차를 이루는 작품에서 마블 히어로 〈캡틴 아메리카〉의 방패 문양이 말이죠.

존스: 놀랍구먼, 그럼 미국의 히어로가 가지고 다니는 방패가 내 작품에서 시뮬라크르 된 건가?

미포: 전 늘 예술을 무의미하고 비효율적인 잉여 활동이라고 생각했던 사람 중 한 명이었습니다. 그런데 이제 완전히 명확해졌습니다. 이제 이 코너는 끝을 내야 될 것 같습니다. 전 이제 미포가 아니거든요.

소크라테스: 음… 벌써 하산하려고 하는가? 아까 그 스티브 잡스라는 친구가 진리를 찾기 위해 나를 그토록 애타게 찾았다고 하는데, 난 그 친구나 만나러 가야겠네….

미포: 정말요? 저도 같이 가면 안 될까요? 소크라테스님?

**존스**: 저 역시 평생을 제 성 정체성에 대해 고민하고 또 고민했었는데⋯ 저도 잠깐만이라도 그 대화에 참여하면 안 될까요?

**소크라테스**: 허허~ 자네들⋯ 내 산파술을 맛보고 싶은 건가? 알았네. 언제나 환영이라네. 그럼 진정한 이데아의 아름다움을 찾아 나와 함께 떠나보겠는가?

〈**깃발**〉**의 복제의 복제**(좌), 〈**과녁**Target〉 1961(우상단), 〈**캡틴 아메리카**〉**의 방패 문양** 편집(우하단) | 성조기가 복제의 복제가 된 것처럼 캡틴 아메리카의 방패 문양은 성조기의 요소인 별과 스트라이프가 존스의 작품 〈과녁〉의 원형 문양과 결합되어 복제된 것 같은 느낌을 자아낸다. 우연의 일치라고 보기에는 너무도 정확한 비율의 결합이다.

2018년 크리스티 경매, 생존 화가 최고가 기록 〈예술가의 초상〉 9030만 달러(약 1023억 원)

# 데이비드 호크니

"날 알고 싶어? 어렵지 않아~ 난 '존재 자체가 예술이고 장르'니까~"

지극히 사적인 것, 그것이 바로 예술

# 동성애는 내 창작의 샘, 데이비드 호크니

내 눈을 바라봐~

넌 행복해질 거야!
나의 넘치는 스웩~
으로~

지금 이 순간 살아있는 작가 중 가장 '핫'한 예술가를 한 명만 떠올리라면

누구나 주저 없이 호크니를 떠올릴 것이다. 왜일까?

그의 그림은 청명하고 경쾌하며, 아름다운 형과 색으로 누구에게나 사랑받고 있기

때문이다. 그리고 하나 더! 그의 동성애적 사랑에 대한 솔직한 고백까지도….

# David Hockney

"근대미술? 현대미술? 극사실주의? 입체파? 팝아트?
굳이 말하자면, 호크니즘!"

1839년 8월 19일 사진기가 발명되었다는 공식적인 발표가 난 그날 프랑스의 화가 폴 들라로슈Paul Delaroche, 1797~1856는 '회화의 죽음'을 알렸다. 그날 이후 타고난 손재주로 먹고산 환쟁이들의 밥줄은 완전히 끊어질 지경에 이르렀다. 이제 인류의 역사와 삶의 현장에 대한 기록은 화가들의 몫이 아닌 사진기의 몫이 되어버렸기 때문이다.

화가들과 사진기의 본격적인 혈투가 시작되면서 인상주의 화가들은 인간의 눈으로 본 새로운 색채와 찰나의 빛이 주는 감동을 그려내며 사진기의 능력을 넘어서려고 했고, 이후 빈센트 반 고흐가 태양과 별을 그리며 불멸의 영혼을 남기더니 이윽고 파블로 피카소는 사진이 보여주는 2차원의 재현을 마음의 눈으로 본 다시점multiview의 세상으로 재창조해 버린다.

사진기를 넘어 인류 미술의 한 획을 그은 반 고흐와 피카소의 유

전자는 영국의 한 퀴어 화가로 이어져 그가 가진 감각의 세포들을 활짝 열었고, 그는 현재 퀴어 재스퍼 존스와 함께 생존 최고가 화가의 경쟁을 계속 이어가고 있다. 그의 이름은 바로 '21세기 영국의 살아있는 피카소' 데이비드 호크니David Hockney, 1937~현재이다.

'현대미술의 살아있는 전설'
'현시대에서 대중들에게 가장 사랑받고 있는 예술가'
'생존 작가 중 세계에서 가장 비싼 그림을 그리는 화가'
'20~21세기를 통틀어 현대미술에서 가장 영향력이 있는 화가'

위 조건을 모두 충족시키는 예술가를 한 명만 꼽으라면 "그는 바로 데이비드 호크니이다."라고 말할 수 있을 정도로 그의 그림을 사랑하는 사람은 전 세계적으로 광범위하게 많다. 2019년 3월 아시아 국가 중에서는 최초로 한국이라는 나라에서 데이비드 호크니의 대규모 개인전이 열렸을 때 개막 이후 단 3일 만에 관람객 수가 1만 명을 넘더니 전시 종료까지 누적 관람객 수가 38만 명이 넘을 정도로 그의 인기는 지금 이 순간도 하늘을 찌를 정도의 기세이다.

놀라운 사실은 그가 아직도 살아있는 작가라는 것이고, 더 놀라운 것은 보수적 성향이 강한 초유교주의 DNA를 아직도 장착하고 있는 한국이라는 나라의 중심 '서울'에서 '동성애 화가'라는 사회적 편견을 등에 얹고 열린 전시회라는 점에서 시사하는 바가 크다. 이 시사점이 의미하는 것은 무엇일까? 간단하게 말하자면 한국인들의 문화 예술에 대한 의식 수준이 급격히 높아졌다는 점과 성 소수자

들을 바라보는 편견의 눈이 빠른 속도로 사라지고 있다는 것이다. 다시 말해 한국인들은 예술을 향유할 수 있는 보편적 인류애를 가진 '고상한 민족'으로 업그레이드되어 가고 있는 것이다.

아직도 동성애에 반대하는 일부 극보수주의자들과 언론도 서울시립미술관에 몰려오는 수많은 고상한(?) 관람객들 앞에서 동성애 화가의 전시에 반대하는 피켓 시위와 거센 비난의 기사를 1면에 게재하기에는 스스로 얼굴이 빨개질 정도로 창피했을 것이다. 이것이 바로 이념과 편향을 모두 넘어서는 예술의 힘이다. 놀라운 사실은 관람객 중 절대다수가 20~30대가 주를 이루었을 거라는 예상과 달리 10대를 포함 50~60대 중장년층의 수가 3분의 1을 차지한 것이다. 우리는 정말 '고상한 사피엔스'가 되어 가고 있는 것일까? 과거 인류가 인종 차별, 민족 차별, 계급 차별, 성 차별, 성 소수자 차별이라는 오랜 편견의 벽을 넘어 지금까지 온 것은 '인류의 정의'라는 명제의 오랜 숙제를 풀 수 있는 고도의 의식 수준 변화에서 비롯된 것이다.

호크니의 작품이 이토록 사랑받는 또 다른 이유는 무엇일까? 위대한 작가가 남긴 하나의 작품은 자신의 인생을 함축해서 담은 한 편의 시이자 음악이다. 호크니는 오래전부터 자신의 비밀스러운 사생활을 공유한 회화의 세계를 펼쳐 왔다. 이것이 바로 수많은 대중들에게 사랑받고 있는 호크니 회화 코드의 핵심인 '동성애 코드'이다. 그의 예술적 발자취는 동성애자로서의 정체성을 드러내는 일련의 서사시적 과정이면서 자신의 삶에 대한 자전적 고백이었고, 호크니만이 가질 수 있는 가장 강력한 예술의 원천적 힘이었다.

# 동성애는 나의 회화 코드

## code 1.  정체성을 찾아서

독일 나치와 미영 연합군이 대치하던 2차 세계대전이 한창이던 시절 앨런 튜링Alan Turing, 1912~1954이라는 영국의 한 천재 수학자는 승산이 없었던 독일과의 전쟁에서 당시 에니그마Enigma라고 칭해졌던 독일군 잠수정이 보유한 난공불락의 암호를 결국 풀어내며 영국은 이길 수 없는 전쟁에서 승리하게 되었고 오랜 시간 이어질 것 같았던 전쟁의 종식을 앞당겼다. 그의 알고리즘과 암호학은 오늘날 생각하는 컴퓨터인 인공지능을 낳게 한 원천이 되었으며, 우리는 그를 '컴퓨터 과학의 할아비지'라고 추앙한다.

"화가 이야기를 하다 말고 뜬금없이 컴퓨터의 할아버지에 관한 썰을 왜 푸는가?"라며 '생뚱맞음'을 느끼시는 분이 계실는지 모르겠지만, 이 이야기가 호크니의 독특한 회화 세계를 이해할 수 있는 시대적 맥락과 관련이 있으니 조금만 참고 계속 읽어 주시길 바란다.

에니그마가 만들어낸 1해垓 5900경京의 암호를 풀어버린 이 난세의 영웅에게 영국은 어떤 포상을 내렸을까? 불행하게도 영웅의 말로는 허망했다. 인종 청소라는 미명 아래 자행된 나치의 야만적 침략 전쟁에서 컴퓨팅적 사고 하나만으로 수많은 인류를 구해낸 튜링에게 자국인 영국은 그가 동성애 행각을 벌였다는 이유로 경찰을 보내 즉각 체포한 뒤 1952년 법정에 세워 징역 10년형 또는 화학적 거세형 중 양자택일을 할 것을 선고한다. 인생은 선택의 연속이

고 잘못된 선택의 결과는 되돌릴 수 없는 것! 징역이 두려웠던 그는 화학적 거세를 선택했지만 이것이 그를 죽음으로 몰고 갈 것이라고는 생각하지 못했던 것 같다.

여성 호르몬 투여로 인한 신체의 급격한 이상 변화 속에서 2년 동안 이어지는 극심한 상실감과 신체적·정신적 고통을 견디지 못한 그는 결국 시안화칼륨, 즉 청산가리를 넣은 사과를 스스로 먹고 41세의 젊은 나이에 자살하게 된다. 그가 사망한 지 약 60년이 지난 2013년 12월 24일 크리스마스이브에 영국 황실은 이른바 '앨런 튜링 법'을 적용하여 그의 동성애 범죄를 사후 사면하였다. 참으로 안타까운 것은 그가 징역형을 선택하고 5년만 더 버텼더라면 동성애자로서의 존엄적 행복을 보장받는 동시에 한 과학자로서 세상에 더 많은 족적을 남겼을지도 몰랐을 텐데 하는 아쉬움이 있다. 그 이유는 1967년 영국이 21세 이상의 남성 간 동성애를 처벌하는 법을 폐지했기 때문이다.

천재 튜링의 오랜 연구들이 이제 막 열매를 맺어 가고 있는 순간 그를 허무한 죽음으로 몰고 간 것이 동성애인 것처럼 1950~1960년대의 시대가 바로 영국의 천재화가 데이비드 호크니가 활동했던 시기였다. 이렇게 극보수주의의 헤게모니로 잠식되어 있는 살벌한 영국의 사회적 분위기 속에서 프랜시스 베이컨이 자유의 도시 뉴욕에 정착한 것처럼 호크니 역시 성적 자유를 찾아 뉴욕으로 떠난다. 그때까지는 누구도 몰랐을 것이다. 이곳에서 생존 작가 중 최고가의 작품이 나오게 될 줄은….

사실이 그렇다. 그가 자신의 성 정체성을 찾아 뉴욕으로 떠나지

않았다면 그를 대표하는 이 위대하고 유명한 작품들은 결코 세상에서 빛을 보지 못했을 것이다. 왜냐하면 그의 대표 작품은 수영장과 남자 그리고 물과 햇살로 이루어졌기 때문이다. 잠깐, 수영장과 남자? 물과 햇살? 뭔가 썩 어울리지 않는 조합이다.

음양오행상 상극에 해당되는 이 회화적 조화는 일반적인 눈과 다른 독특한 눈을 보유한 퀴어 호크니에게 낯설고 새로운 시각적 형상을 연상시키는 최적의 조합이었는지도 모른다. 어쨌거나 어린 시절부터 그는 우중충하고 늘 안개가 낀 영국을 벗어나 퀴어들의 천국이었던 고대 그리스의 맑고 쾌적한 날씨를 뺨치는 온화한 캘리포니아의 자연과 동성애자들의 천국인 뉴욕을 동경한다. 하지만 가난한 젊은이였던 그는 영국을 떠날 용기와 꿈은 있었지만 정작 비행기표를 살 돈은 없었다.

서양의 양육 문화가 전반적으로 그렇듯 갓 스물이 되어 독립을 하게 된 호크니는 유독 수줍음이 심하고 경제적으로도 매우 빈궁했다. 차비조차 아껴야 했던 그가 어떻게 오직 그림 하나로 아메리칸 드림의 꿈을 이루었는지 살펴보기 위해 호크니가 20대 초반 영국 왕립예술학교Royal College of Art에 입학한 뒤 학창 시절 때 있었던 일화를 하나 이야기해 보자. 그의 타고난 미술적 감각과 천부적 재능이 어느 정도였는가 하면, 안 그래도 학교에서 그만의 천재적 오라aura를 뿜뿜 뿜어냈던 그에게 학교는 졸업에 즈음하여 당시에는 거금이었던 100파운드 수표를 갑자기 건네준다. '어라? 나한테 갑자기 왜 돈을 줄까?' 호크니는 매우 어리둥절했다. 그 이유를 알고 보니 자신이 참가했는지조차도 기억하지 못했던 미술대회에서 1등을 하여

포상과 함께 상금을 받은 것이었다.

위대한 화가에게 반전과 파격은 필수이다. 정작 학교는 그에게 최고상을 주었지만 그는 학교의 권위와 싸웠다. 일개 대학생 한 명이 자신에게 최고상을 수여한 교수단 전체와 전쟁을 벌인 것이다. 지금도 권위적인 대학 문화이건만 가뜩이나 보수적인 영국의 1960년대 초반 대학 문화에서 호크니의 맞짱은 참으로 불가사의한 일이 아닐 수 없었다. 교수단의 권위에 맞서 싸운 호크니는 졸업을 위해 필수적으로 통과해야 할 논문인 야수파에 관한 일반 연구 과제를 신랄하게 비판한다. "교수님, 도대체 이 일반 연구 과제가 뭘 의미하는 겁니까? 왜 모델 드로잉 수업을 없애고, 우리가 왜 이런 무의미한 과제를 해야 하는 건가요?"

예나 지금이나 학교의 답변은 일관성이 있는 것 같다. 학교 측의 답변은 이러했다. "이건 교육부의 지침이니 무조건 따라야 한다네. 실제 학생들이 실기에 치우쳐서 무지한 상태로 졸업하는 것에 대한 민원이 많다네." 이 앵무새 같은 '지침과 민원 때문에~'라는 답변에 호크니는 말한다. "무지하고 무식한 미술가는 없습니다. 미술가라면 무언가 알고 있습니다. 나에게 중요한 것은 인간을 탐구하는 것입니다."

보통 학생들은 말은 이렇게 하고 못 이기는 척 툴툴대며 졸업을 위해 연구 과제를 제출했을 것이다. 하지만 호크니는 이 연구 논문에 전혀 시간을 투자하지 않고 자신이 원하는 대로 자신만의 미술을 탐구했다. 결과는 뻔했다. 담당 교수는 호크니에게 F학점을 주었고, 졸업 불가 판정을 내렸다. 이 소식을 들은 호크니는 "졸업과 같

은 권위주의자들이 만든 제도적 허상은 나에게 의미 없다."라고 말하며 마치 학교를 조롱하듯 자신의 졸업 증서를 에칭 판화로 직접 제작하여 스스로에게 수여하는 퍼포먼스를 벌인다.

영국의 왕립예술학교는 이 무례하고 발칙한 학생에게 어떤 조치를 취했을까? 결과는 호크니의 승리였다. 학장은 호크니에게 회화 부문 최고상인 금메달을 수여하며 학교 규정을 바꿔 그를 졸업시킨다. 이유는 그의 타고난 재능을 교수들도 잘 알고 있었고, 호크니가 신분만 학생이었지 커도 너무 커버렸기 때문이다. 실제로 당시 호크니는 이미 자신의 재능 하나만으로 언론의 관심 대상에 올랐고, 학생 신분임에도 전속 거래상과 작품을 주로 팔 정도로 유명세를 톡톡히 치르고 있던 중이었다. 호크니가 학교를 원한 것이 아니고, 학교가 호크니를 필요로 했던 것이다.

비록 세상에 완전히 알려지지 않은 신인 작가였지만 졸업과 동시에 호크니는 자신을 세상에 처음 알린 개인전에서 작품을 팔아 큰돈을 거머쥐게 된다. 이제 돈은 생겼겠다. 그에게는 당연한 수순이 남았을 뿐이다. 그렇게 호크니는 어린 시절 동경의 도시였던 캘리포니아를 향해 떠난다. 캘리포니아에 도착한 그는 그곳의 그림 같은 풍경과 온화한 날씨, 가가호호 갖춰진 개인 수영장 위로 눈부신 햇살이 내리쬐는 광경에 한껏 매료되었다. 이후 도착한 동성애자의 천국 뉴욕은 그동안 영국에서 봉인되었던 자유로운 예술 영혼을 완전히 해방해 버리면서 그만의 독특한 회화 코드를 완성시킨다. 그 코드는 바로 동성애와 수영장이라는 지극히 사적인 조합이었다.

## code 2. 데미안이 알려준 메시지

지극히 사적인 이 두 개의 코드는 그만의 독특한 감각과 감성으로 표현되면서 오직 호크니만이 표현할 수 있는 위대한 작품 세계를 탄생시키게 된다. 이후 그는 오로지 붓 하나로 시작하여 로스앤젤레스의 부촌인 할리우드 언덕과 말리부에 그림같이 아름다운 대저택을 구입하면서 아메리칸 드림을 이루게 되었다.

호크니가 오직 자신만의 힘으로 자수성가하여 세계에서 가장 유명한 화가의 반열에 오른 것은 사실이지만 세상사 모든 만물의 이치란 게 혼자만의 힘으로 이루어지는 것은 없다. 반복되는 이야기지만 위대한 화가의 곁에는 운명 같은 뮤즈가 늘 함께하였다. 호크니가 그의 미술적 영감을 빈센트 반 고흐와 파블로 피카소에게 상속받은 것은 본인 스스로 인정한 부분이다. 그리고 지금의 그는 반 고흐도 피카소도 아닌 데이비드 호크니 자체로 세상에 기억되고 있다.

그렇다면 그의 회화 세계를 더 특별하게 만들어준 또 다른 뮤즈들은 누구일까? 유년기 그의 사상적 배경을 만들어준 가정과 지인들도 있겠지만 통상적 개념을 넘어서 그만이 가진 낯설고 독특한 예술 세계는 퀴어적 성향에서 비롯된 수많은 동성애 뮤즈들로부터 탄생하게 된다. 그들을 만나기 위해 다시 호크니의 유년기와 젊은 시절인 왕립예술학교 시절로 시계의 침을 돌려보자.

호크니의 유년 시절은 지금으로 따지면 안개 낀 하늘과 공장 굴뚝에서 피어오르는 스모그가 대기에 짙게 깔린 우울한 공단 도시 요크셔 브래드퍼드에서 시작된다. 그의 첫 번째 뮤즈는 바로 아버

지였다. 회계사로서 나름 사회적 신분이 높았던 그의 부친은 아들 호크니에게 신분 계급의 모순을 늘 이야기할 정도로 합리적인 사고를 가진 사람이었다. 호크니가 여덟 살이 될 무렵 그의 아버지가 오래된 자전거를 수리하면서 사포질을 한 자전거의 얼룩덜룩한 프레임에 페인트를 묻혀 칠하는 과정을 보고 호크니는 넋을 놓는다. 어릴 적부터 그는 남들과 보는 시각이 달랐나 보다.

'원색의 페인트를 흠뻑 먹은 두꺼운 붓이 표면을 완전히 지배하여 덮어버려 새로운 사물의 색으로 바뀌는 과정'을 보며 경이로운 감정을 느낀 그는 아버지와 함께 물감이 칠해진 그림책과 미술관에서 수많은 그림들을 접했다. 또한 영화를 사랑했던 부친의 영향을 받아 할리우드에 대한 끊임없는 동경, 사춘기 시절 깨닫게 되었던 자신의 동성애적 감정에 아름다운 행복을 안겨준 에로틱하고 관능적인 서퍼 보이들의 모습, 동성애의 자유와 활기가 가득한 뉴욕 도시의 거리 등의 화면을 보며 성년이 되기 이전에 이미 그는 로스앤젤레스와 사랑에 푹 빠져 있었다. 이후 호크니는 동성애자로서의 성 정체성을 드러내는 작업, 물의 이미지 표현에 대한 탐구, 사진을 활용한 작업 방식 등을 이어갔다. 무엇보다 인생의 중요한 사람들을 이 시기 로스앤젤레스에서 만난다.

물론 그의 예술적 행보가 그냥 자연스럽게 물 흐르듯 손쉽게 이루어진 것은 아니다. 앞서 언급했듯이 수줍은 성격의 타고난 성격을 완전히 바꾸어준 뮤즈가 하나 있었으니 바로 학창 시절 그에게 데미안 같은 존재였던 키타이R. B. Kitaj라는 동기였다. 키타이가 호크니에게 미친 영향은 사고 체계의 전반을 휘두를 정도로 강력했다.

키타이가 호크니를 대학에서 처음 만났을 때 그의 나이는 스물여덟이었는데 이는 갓 스무 살인 동기들과 비교했을 때 상대적으로 더 큰 격차를 보여주었을 것이다.

그는 호크니의 데미안이 될 충분한 조건들을 모두 갖추고 있었다. 나이보다 더 들어 보이는 무섭고 냉철한 외모와 진지한 작업 자세, 그리고 원숙하고 지적인 말투와 행동이 어린 호크니에게는 미지의 영역이자 선망의 대상이었을 것이다. 결정적으로 그는 원양어선을 타고 산전수전을 겪으며 전 세계를 떠돌아다녔었고, 이미 아이를 가진 기혼의 가장이었기에 내성적이고 소심한 성격의 호크니에게는 그가 '데미안의 현실판 버전'으로 느껴졌을 것이다.

앞서 대학에서 교수단 전체와 맞짱을 뜰 정도로 호기스러운 호크니를 내성적이고 소심하다고 표현한 것이 다소 이해가 안 갈 수도 있겠으나 호크니의 바로 이 대담성에 영향을 준 사람이 그의 '데미안' 키타이이다. 호크니의 성격이 원래 내성적이라고 한 건 필자의 일방적 주장이 아니다. 팝아트의 절대 인싸 퀴어 앤디 워홀이 자기 플렉스의 모습과는 정반대의 내성적인 성향이 있었던 것처럼 호크니 역시 동성애의 사회적 편견 탓인지 아니면 타고난 성격 때문이었는지, 우리가 그의 예술적 플렉스를 보아온 겉보기 등급과 달리 그의 원래 성격 자체는 매우 소심하고 내성적이었다.

그는 자신감과 패기에 넘쳐 권위주의에 맞서 싸우고 졸업 증서 따위도 거부할 정도로 세상 다 초월한 것 같은 대담함을 보여주었지만 키타이를 만나기 전까지는 예민한 아싸 소심남이었다. 일례로 그는 왕립예술학교 입학 당시 심한 위압감을 느꼈다. 말 그대로

찌질함이 극에 달하여 자신감이 제로 상태였던 것이다. "나는 화가로서 가망이 없어. 영국의 런던 사람 모두가 나보다 훨씬 나을 거야." 이것이 현존하는 최고가 작가의 입에서 나올 말이던가. 자신감이 극도로 결여되어 있던 호크니는 자신의 실력으로 입학을 하고도 소심함이 극에 달했다. "처음 입학 후 나는 무엇을 해야 할지도 몰랐습니다. 그래서 한 2주일에 걸쳐서 아주 세심하게 주의를 기울여 두세 점의 해골 드로잉을 그렸습니다. 단지 난 그저 무엇이라도 해야 할 작업이 필요했습니다."

이렇듯 소심한 호크니는 지푸라기를 잡는 심정으로 무작정 그림을 그렸고 그런 호크니에게 첫 번째 용기를 준 이가 바로 키타이였다. 키타이가 어떤 사람인가? 평소 진중하고 무서운 모습으로 바보들의 행동에 참을 수 없다는 듯 주변의 많은 사람들에게 노골적으로 적대감을 표하는, 예술에 대한 확고한 소신을 가진 남자가 이니었던가! 키타이는 호크니가 지푸라기를 잡고(?) 그린 해골 드로잉을 보고 이런 말을 한다. "나는 여러 원양 어선을 타고 세계 각지의 외지를 떠돌아다니며 일한 돈으로 뉴욕과 빈의 미술 학교에서 공부를 했고 꽤 많은 경험치를 쌓아 여기에 왔다. 그런데 네 그림은 여태껏 내가 본 그림 중 가장 능숙한 솜씨로 그려낸 가장 아름다운 드로잉이라고 생각한다."

그냥 말로만 끝나는 것이 아니었다. 키타이는 검은색 짧은 머리에 큰 원형 안경을 쓰고 있는 소심한 호크니의 드로잉을 그 자리에서 5파운드를 지급하고 산다. 학생이 학생의 그림을 산다는 것 또한 파격적인데다 마치 산처럼 커 보였던 존재인 키타이가 자신의

작품을 산다는 이야기를 듣고 호크니는 내부에 존재했던 자신의 본래 모습을 비로소 만나게 된다. 그건 바로 예술적 소신과 자신감을 가진 또 다른 자아의 호크니였다. 이때부터 키타이와 호크니는 서로 운명적 이끌림으로 만남을 가졌고, '젊은 사회주의자'라는 이념적 공통점을 가지고 평생의 우정을 쌓아가기 시작했다. 만날 사람은 어떻게든 운명처럼 만난다고 했던가! 실제 둘의 공통점은 참으로 유사했다. 호크니를 알기 위해서는 키타이와의 일화를 이야기할 필요가 있다. 키타이는 호크니의 부캐를 메인 캐릭터로 만들어준 최고의 뮤즈였기 때문이다.

키타이는 어린 시절 음울한 산업공단 지역인 클리블랜드 지역에서 자라면서 그의 조부가 읽었던 이디시어Yiddish語로 쓰인 「데일리 포워드」를 읽으며 자랐다. 호크니 역시 우울한 분위기의 산업도시 브래드퍼드에서 인류 평등의 가치에 대한 확고한 소신과 신념을 가진 부친의 영향 아래 아버지가 읽었던 좌익성 신문 「데일리 워커」를 읽으며 자랐다. 어릴 적 사회주의적 좌파의 사상적 환경에서 자란 매우 유사한 성장 배경을 바탕으로 급속도로 친분이 강화된 둘은 '야심에 가득 찬 외래종'이라고 말하며 서로를 인정하였고, 예술적 동지로서의 관계를 유지하며 학창 시절을 보냈다.

이후 소심하고 내성적이던 호크니의 작품 세계가 아직 확립되지 않았을 무렵 깊은 고민에 빠진 호크니에게 키타이는 그의 작품 세계가 나아갈 방향에 대한 결정적인 직격타를 시원하게 한 방 날린다. "이봐 호크니, 뭘 그리 고민하나? 넌 정치, 채식, 동성애자로서의 성적 지향 등 개인적인 관심사들이 그렇게 많이 있는데, 왜 그런

것들을 그리지 않고 생각에만 빠져 있는 거니?" 이 말에 호크니는 무언가 머리에 핵폭탄 한 방을 제대로 맞은 뒤 큰 해방감이 몰려오는 듯한 느낌이 들었다. "옳은 지적이야 키타이! 바로 그거야. 그게 내가 나에게 가지는 불만이었어. 나는 그동안 나 자신으로부터 비롯되는 수많은 느낌과 생각들을 그림으로 그리지 못했어."

키타이의 결정적 조언 한 방으로 호크니는 동성애자로서의 삶이 행복해지는 길, 그리고 자신만의 예술적 색채를 확고히 할 수 있는 방법이 바로 자신의 자전적 이야기를 그림으로 그리는 것이라는 결론을 내린다. 키타이의 조언 덕분일까? 호크니의 그림은 이날 이후부터 당시 추상표현주의와 개념미술이 추구했던 전통적 기법과 사고에서 벗어나 새로움과 파격을 향해 가는 아방가르드적인 성격을 지향하기보다는 지극히 자존적이며 개인적인 생각과 삶의 방향을 그리고자 했다. 호크니는 키타이의 조언에 따라 자신에게 중요한 것이 무엇인지 찾기 시작했고, 자신의 가치, 성향, 삶, 판단을 존중하며 작업을 시작했다.

호크니는 초기 작품을 조심스럽게 추상으로 시작했으나 당시 팽배해 있던 추상에 대한 맹목적 신념을 버리고 오직 호크니만의 색채를 가지기 위한 첫 번째 문제 해결을 위해 뽑아든 코드는 '개인적인 메시지'였다. 그는 키타이로부터 그림에 글자를 추가하는 낯선 방법을 배운 뒤 자신만의 개인적인 메시지를 그림 안에 단어 형태로 은밀하게(?) 삽입하는 것이 중요하다고 판단했고, 그 단어가 가진 이미지가 다분히 인간적인 면이 있다는 점에서 단어 하나하나가 여러 인물들 같다는 생각을 했다. 그림 표현에 단어를 배치하면 보

는 이는 즉각적으로 그 단어를 읽게 되기에 그림은 그저 물감이 가진 물성에서 끝나지 않기 때문이다.

호크니의 초기 추상 작품에 등장한 단어는 스티브 잡스가 그토록 존경했던 화가이자 시인이었던 윌리엄 블레이크의 동명의 시1794에서 가져온 단어 '타이거Tyger'였다. 지금은 보편화된 시도였지만 당시에는 파격성이 보였던지라 그의 그림을 지켜본 동료들마저 조롱할 정도였다. "그림 위에 글씨를 쓰다니 웃기는 일이구먼… 너도 잘 알겠지만 지금 네가 그린 그림은 말도 안 되는 짓이야." 동료들의 말에 호크니는 오히려 엉뚱한 말로 응대한다. "너희들이 내 작품에서 무언가 새로운 것이 나오고 있는 것같이 느낀다니 난 너무 기분이 좋구나." 사실 호크니가 '나온다'고 한 것은 다름 아닌 본인 자신이 나오고 있는 중이었기 때문이다. 호크니로서는 대성공인 것이다.

그 뒤 몇 년에 걸쳐 호크니의 그림은 점차 고백이 되어 갔다. 그림 위에 쓰인 문구는 젊은 동성애 남성으로서 자신의 삶을 가리키며 그가 어떤 사람인지를 드러낸다. 〈세 번째 사랑 그림The Third Love Painting, 1960〉에는 작가 자신에 대한 경고 '그건 아니야, 호크니 그것을 받아들여'라는 문구와 얼스 코트 지하철 화장실 벽에 쓰인 문구도 함께 담겨 있다. 다분히 개인적인 고백이 그대로 그림에 녹아있는 작품이다.

1961년에 제작된 두 작품 〈함께 껴안고 있는 우리 두 소년We Two Boys Together Clinging〉, 〈인형 소년Doll Boy〉 같은 작품에는 사람의 형상이 다시 나타나면서 거칠고 다듬어지지 않은 추상표현주의적 요소들을 담고 있다. 즉, 야만적인 원시적 현대미술인 장 뒤뷔페부터 괴기

스러운 형상의 프랜시스 베이컨 등의 회화적 형상이 다양하게 복합적으로 뒤섞여 있다. 그렇지만 그건 기존의 껍질을 벗고 새로움을 추구하려는 호크니의 깨기 과정이었으며, 그 안에서는 스멀스멀 오직 호크니만의 색깔이 조금씩 눈을 뜨고 있는 형상들이 포착되기 시작한다.

키타이의 조언과 예술적 영향 아래 호크니는 자신만의 미술 세계를 펼쳐나갈 수 있는 가장 근원적인 힘과 방향을 얻었다. 그 덕분에 호크니는 1960년대 미술의 거대한 흐름에 잠식되지 않았고, 오히려 창조적 역행을 거듭하며 이후 끊임없이 자신의 부캐를 만들어 새로운 작품을 시도했다. 호크니는 과거의 주류 미술을 깨고 스스로 주류가 되었던 퀴어 프랜시스 베이컨, 퀴어 잭슨 폴록, 퀴어 앤디 워홀, 퀴어 재스퍼 존스가 만들어낸 거대한 미술의 시대적 흐름에 편승하는 것을 거부했다. 그들 역시 기존의 예술이었고 호크니 역시 낯섦을 추구하는 퀴어였기에 추상표현주의나 하드에지 추상, 팝아트, 뉴욕다다 등 어느 쪽에도 속하지 않는 철저한 독고다이特攻隊의 길을 걸었다.

호크니가 현대 아방가르드의 어떤 범주에도 속하지 않은 것은 오히려 그만이 가진 가장 큰 강점이었다. 독일의 표현주의 미술화가 프랑크 아우어바흐Frank Helmut Auerbach, 1931~현재가 이야기한 것처럼 "호크니의 작업은 이 시대 현대 회화의 규칙에 전혀 들어맞지 않는다."는 것은 엄연한 사실이다. 인류 역사에서 미술의 흐름은 기존 미술에 대한 반反의 개념이었다. 베이컨도 폴록도 워홀도 이러한 미술의 흐름과 방향을 잘 알고 있었고, 기존의 질서를 파괴하고 낯설

고 새로운 방향을 추구하였기에 호크니가 독자적으로 펼쳐나간 미술은 그런 흐름을 완전히 무시한 것이라고 볼 수 있다. 이에 대해 아우어바흐는 이렇게 결론을 내린다.

"우리는 동시대를 살면서 현대미술이 무엇인지에 대해 들었지만, 호크니의 그림은 '현대미술은 이러해야 한다'는 암묵적 규칙을 모두 무너뜨렸고, 이것은 매우 굉장한 것이었다."

호크니는 마치 자신의 부캐들이 계속해서 원본을 깨고 새로운 양식을 바꾸는 것에 대해 자신을 거부하는 것이 아니라, 단지 "이 모퉁이를 지나 다음 모퉁이를 돌면 무언가 새로운 것이 있는지를 알고 싶은 것뿐"이라고 답변했다. 누군가는 호크니가 현대미술의 흐름을 역행한 퇴행적 예술가라고 평하는 사람들도 있지만, 그건 호크니를 잘 모르고 하는 이야기이다. 그는 83세가 된 지금 이 순간에도 자신만의 색깔로 끊임없이 새로운 시도를 하고 있다. 현재 작업하고 있는 아이패드를 통한 회화적 작업이 그러하다. 이렇듯 시대의 주류를 거부하고 지극히 사적이며 개인적인 작품 세계로 끊임없이 장르를 바꾸며 실험적인 작품을 내놓고 있는 그를 '호크니라는 존재, 그 자체가 장르이고 예술이다.'라는 말로 표현해야 적합할 것 같다.

중요한 사실은 호크니의 작품 세계에 원천적 힘을 제공한 뮤즈가 있었다면 그건 바로 키타이라는 것이다. 잭슨 폴록의 여인 뮤즈가 모두 유대인이었던 것처럼 키타이 역시 유대인이었다. 이렇게

한 사람은 유대인의 피를 물려받은 범세계주의자였고, 다른 한 사람은 요크셔의 호기심 많고 수줍은 성격의 동성애자였다. 중요한 것은 둘 다 지적인 성향을 타고났고 재능 또한 누구보다 넘쳤다는 것이다. 키타이가 제안한 예술적 영감과 모험은 호크니 자신을 찾으라는 알고리즘의 첫 번째 명령어였으며, 그 명령어에는 "너 자신의 성 정체성을 찾으라."가 포함되어 있다. 이제 호크니의 독특한 회화 세계를 만들어 간 그만의 동성애 코드를 찾기 위해 그의 동성 연인들을 만나봐야 할 시간이 온 것 같다. 타임머신을 타고 1961년 초여름의 뉴욕으로 떠나가 보자.

## code 3. 수영장의 그 남자

1961년 초여름, 소심하고 가난했던 호크니는 대학 시절부터 벌었던 큰돈을 손에 쥐고 어린 시절부터 꿈꾸어 왔던 꿈의 도시로 가기 위해 뉴욕행 비행기를 탄다. 그와 함께 뉴욕에 갔던 이는 키타이가 아닌 영국 왕립예술학교 동창인 마크 버거Mark Berger였다. 버거는 호크니가 동성애자임을 밝힌 사람으로서 그 역시 같은 동성애자였다. 호크니는 버거와 함께 동거를 시작하면서 뉴욕에 완전히 감동하게 된다. 뉴욕은 도발적일 정도로 매혹적이었고 활기에 넘치는 도시였으며 자신과 같은 동성애자들의 생활이 체계적으로 보장되어 있는 곳이었다.

당시 영국에선 동성애가 불법이었기에 호크니에게 뉴욕은 탈출을 넘어 정신적 · 육체적으로 완전한 해방감을 누리기에 확실한 곳

이었다. "무릉도원이 예 아니던가!"를 연신 내뱉던 호크니는 새벽 거리에 나가 소호의 술집에서 자유의 날갯짓을 한껏 펼치고 삶의 행복을 만끽했다. 마르셀 뒤샹과 앤디 워홀이 드랙퀸으로 부캐를 만든 것처럼 그는 키타이가 선사해준 자존감으로 자신의 다른 부캐를 만들고자 시도했다.

호크니는 뉴욕의 미술관에 자신의 판화 작품 몇 점을 200달러에 판매한 뒤 곧바로 예술적 플렉스를 시도했다. 미국의 화려한 고급 양복을 구입한 뒤 TV 광고에서 "금발이 더 재미있게 논다는 게 사실인가요?"라는 말을 듣자마자 금발 염색을 하고 두꺼운 테의 검은 원형 안경으로 완전히 새로운 사람으로 탈바꿈했다. 관종주의자 살바도르 달리의 콧수염과 앤디 워홀의 금발 가발처럼 그 역시 자신을 대중에게 어필할 수 있는 호크니만의 부캐 이미지를 셀프 메이킹한 것이다. 요크셔의 거센 사투리 억양을 가진 촌스럽고 소심한 미대생이었던 호크니는 빨간색 넥타이에 금색 재킷 정장을 입고, 강렬한 검은 뿔테 안경에 금발 머리 그리고 반짝이는 금색 더스트 백을 들고 거리를 활보하는 완전히 핫한 스웨거가 되었다.

대중적 이미지로 자신을 상품화하는 데 성공한 호크니의 유명세는 미국에서도 먹히기 시작했다. 미술계와 패션계에서 가장 핫한 존재가 되면서 자신의 성적 자유를 찾아 마치 성지 순례를 하듯 궁극적 종착지인 동성애자의 천국 로스앤젤레스로 향한다. 레오나르도의 사생활을 파헤친 전기 작가로 월터 아이작슨이 있었다면, 호크니의 전기 작가로는 마르코 리빙스턴이 있다. 호크니를 치밀하게 연구한 리빙스턴은 호크니가 키타이를 만나고 공개적으로 커밍

아웃을 한 뒤 뉴욕과 로스앤젤레스에서 보여준 그의 삶과 작품에서 나타난 일련의 변화에 대해 이렇게 말한다.

"그의 새로운 자신감은 이전보다 더욱 솔직함을 추구하게 했다. 불과 몇 달 사이에 호크니는 조용하고 내성적인 사람에서 대담하고 사교적인 사람으로 바뀌었고, 초기 작품의 폐쇄적이고 우울한 특성은 사라지고 정신없을 정도로 활력이 넘쳐났다."

이 시기에 제작된 그의 작품 중 존 레치의 소설『밤의 도시』에서 영향받아 탄생한 회화들이나 그리스 시인 콘스탄틴 카바피의 시에서 영감을 받아 제작한 〈에칭 시리즈〉에는 남성의 누드화 속에서 육체적 사랑을 서정적으로 다룬 동성애적 주제가 드러난다. 하지만 로스앤젤레스에서 만난 가장 결정적 운명의 만남은 바로 그의 인생을 송두리째 바꿔버린 동성 연인 피터 슐레진저<sub>Peter Schlesinger, 1948~현재</sub>와의 만남이었다.

1966년 29세가 된 호크니는 미술계의 유명인이 되어 서른이 되기도 전에 산타크루즈에 있는 캘리포니아대학교 로스앤젤레스 캠퍼스, 즉 UCLA에서 미술사범대학교 교수로 재직하면서 미술 교사 지망생들을 대상으로 드로잉을 가르쳤다. 자유로운 영혼을 가진 이 퀴어 교수는 열심히 학점을 쌓아 제도권으로 들어가려는 학생들을 보며 그들과 함께 하는 수업에 말할 수 없는 따분함과 지루함을 느꼈다. 호크니가 누군가? 자신이 학생이던 시절 교수들의 권위에 맞서 싸우다가 졸업 증서를 작품으로 만들어 조롱을 일삼던 불량 학생(?)의 대명사 아니었던가!

따분함이 이어지던 어느 날 산페르난도 출신 보험판매원의 열여

덟 살짜리 아들이자 화가 견습생인 피터 슐레진저가 그의 강의에
들어왔다. 교수 호크니는 그를 처음 보는 순간 첫눈에 사랑에 빠지
게 된다. 한국으로 따지면 미성년자인 남자 제자에게 사랑의 감정
을 느낀 것이다. "이게 무슨 말도 안 되는 BL 웹툰을 능가하는 막장
이야기냐?"라고 할지 모르겠으나 호크니는 젊고 아름다운 피터를
만나는 순간 로스앤젤레스에 처음 도착했을 때 느꼈던 성적 흥분을
능가하는 느낌으로 가득 차게 되었고, 두 사람은 스승과 제자, 화가
와 모델로 교류하며 결국 연인으로 발전하였다. 이후 5년간 호크니
는 피터의 육체적인 아름다움을 비롯하여 자신의 동성애적 코드를
한동안 그렸었다.

피터와의 사랑의 향연을 통해 그의 그림은 기쁨과 행복으로 가
득 차게 된다. 호크니의 대표 작품인 〈수영장 시리즈〉는 이렇게 세
상의 빛을 보게 된다. 피터는 호크니에게 단순히 성적인 욕망의 분

**데이비드 호크니**(좌)**와 피터 슐레진저**(우) | 호크니가 피터를 처음 만났을 때 뜨겁게 샘솟았을
예술적 호르몬은 마치 그의 회화 세계가 가진 햇살과 욕망의 물처럼 한없이 투명하고 청량감
있게 일렁거렸을 것이다.

출만을 위한 대상이 아니었다. 그는 호크니에게 '수영장 화가'라는 수식어를 만들어줌과 동시에 인간에 대한 보다 본질적인 탐구를 가능하게 해준 정신적 뮤즈로서의 역할을 해주었기 때문이다.

피터는 분명 호크니가 세계적인 화가로 거듭나기 위한 과정에서 결정적 역할을 한 뮤즈였던 것이 분명하다. 수영장에 있는 피터를 그리면서 그만의 독특한 회화적 코드가 완전하게 정착되어 가고 있었기 때문이다. "누가 뭐래도 이 작품은 호크니의 작품이다."라고 말할 수 있을 그런 회화적 독보성을 말이다. 이 설명은 그의 그림을 보면 알 수 있다.

〈닉의 수영장에서 나오는 피터Peter Getting Out Of Nick's Pool〉에서 가장 눈에 띄는 것은 사실상 피터가 아닌 수영장의 잔물결이다. 세필을 이용해 정밀하게 그려낸 일렁이는 흰색 잔물결선은 호크니가 가장 공을 들인 부분으로 최대한 단순하고 무미건조하게 처리된 수영장의 가장자리와 사각 건물의 색감 그리고 모양과 대비된다. 정작 주제라고 볼 수 있는 피터의 육체 또한 물결의 동적인 요소와 달리 다분히 절제된 감정으로 그려진 정적인 형태를 취하고 있다. 유독 다른 작품에 비해 더 짙고 인위적으로 표현된 물결선은 현실성이 떨어지는 상징적 표현이기에 그 강렬함은 사진에서 느낄 수 없는 강력함으로 다가온다. 호크니는 이 작품을 통해서도 피터의 육체에서 뿜어져 나오는 성적 욕망을 최대한 절제하면서 물결의 청량한 색과 선의 움직임을 통해 관람객이 끊임없는 상상의 세계를 펼쳐갈 수 있도록 유도하고 있다.

만약 반대로 이 그림이 피터의 육체에 대한 적나라한 표현과 사

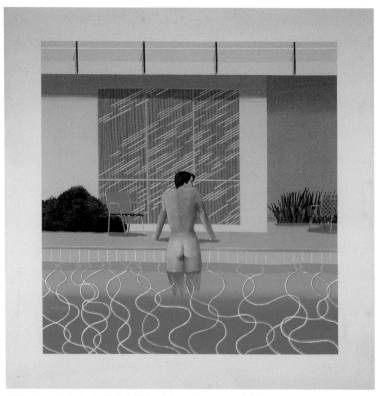

**데이비드 호크니 〈닉의 수영장에서 나오는 피터〉** 1966(213×213.4cm) | 이 작품을 보면 호크니는 분명 그림을 그리면서 창작의 고통보다는 행복감을 더 느꼈을는지도 모른다. 그는 자신의 행복한 감정과 성적 욕망을 그림으로 담아 영원히 보존할 수 있다는 소유욕을 충족시켜 주지 않았을까?

진과 똑같은 물결 표현 그리고 주변 배경의 정밀한 묘사로 그려졌다면 그건 그냥 사진기가 담은 아무 의미 없는 내용이 될 것이다. 다시 말해 호크니의 특별한 눈으로 이 모든 것이 재해석되고 아름답게 재탄생된 것이다. 호크니에게 피터는 그의 예술적 심성의 깊이를 더 특별하게 만들어줄 수 있는 마력을 가지고 있었던 존재였기에 그가 만나 왔던 동성 연인들과는 다른 차원의 만남을 가진다.

'피터의 특별함'에 대한 증거는 이렇다. 프랜시스 베이컨처럼 호

크니는 로스앤젤레스에서 머물렀던 초창기에는 "나는 섹스가 전부다."라고 말하며 한없이 수많은 성적 욕망들을 좇았지만 피터를 만난 후 달라졌다. 1967년 초 피터는 샌타모니카 피코 불러바드에 있는 호크니의 아파트로 옮겨 왔다. 호크니는 그를 육체적 관계로서의 대상을 넘어서 영혼을 나눌 동반자로서 받아들인 것이다. 그가 연인과 동거를 한 것은 이때가 처음이었다.

이렇게 두 사람의 사랑이 깊어지면서 호크니의 작품은 다시 한번 바뀌게 된다. 수영장과 청명한 날씨, 투명한 햇살 속 물결과 피터와의 만남이 가져온 결과는 호크니를 세상에 알려준 운명적 요소들이었다. 그런 이유로 호크니의 작품들 중 가장 고가에 거래되는 것이 바로 〈수영장 시리즈〉이다.

그런데 그는 왜 그토록 수영장과 물에 집착했을까? 수영장은 따사로운 햇살 아래에서 선명하게 드러나는 완전히 벌거벗은 남자의 육체를 당당하게 관찰할 수 있는 장소였기 때문이다. 헤테로들에게는 분명 외설적이고 불편하게 들릴 수도 있다. 사실상 아직도 이어지고 있는 남성 중심의 이 사회에서 전라全裸의 여성들은 잡지나 영화에서 어렵지 않게 접할 수 있다. 반대로 남자의 누드가 일상의 매체와 풍경에서 적나라하게 등장하는 경우는 극히 드문 일이다. 호크니의 그것은 마치 근대 유럽의 발레 공연장에서 펼쳐진 음탕하고 추한 성 착취의 민낯까지는 아니겠지만, 관음적이고 탐미주의적인 호크니의 예술 세계가 펼쳐지는 곳이 수영장이었던 것은 어찌 보면 당연한 귀결일 수도 있다.

## 명화를 감상하는 방법, 후경 분열의 법칙

2018년 생존 화가 최고가 작품인 〈예술가의 초상〉은 왜 1000억 원이 넘는 천문학적인 가격으로 판매될 정도의 가치를 가지게 된 것일까? 단순히 시각적인 아름다움으로 접근하면 그 가치를 논하기에 턱없이 부족하다. 그렇다면 만약 우리가 단순한 시각적 감상이 아닌 이른바 관조적 감상을 통해 그의 작품을 해석한다면 1023억 원이라는 금전적 가치의 이유를 공감할 수 있는 데 더 가까워질 수 있지 않을까? 관조를 통한 숭고의 힘이야말로 지구상의 생명체 중에서 오직 인간만이 가진 지적 능력이라면 이제 그 힘을 이용해 명화를 감상하는 방법인 후경 분열의 법칙을 통해 호크니의 최고가 작품을 파헤쳐 보기로 하자.

니콜라이 하르트만은 "예술 작품은 우리를 위한 존재이자 우리에 대한 존재이다."라는 말을 남겼다. 이는 시지각의 활동과 관조의 활동이 있을 때 그림은 비로소 예술적 가치를 가지게 된다는 말이다. 쉽게 풀어서 이야기하면 먼저 작품을 감각기관인 눈으로 보고 아름다움을 인식한 뒤, 인간이 가진 숭고의 힘으로 그 작품이 가지고 있는 본질적 진리를 마음의 눈으로 또 한 번 본다는 것이다. 이렇게 관조적 감상을 통해 미술을 보는 과정과 절차를 '후경 분열의 법칙'이라고 한다.

이 용어는 미술에 막 관심을 보이려고 하는 일반 독자들에게는 심한 거부감을 일으킬 소지가 다분하다. "아, 이 사람도 결국 고상하고 잘난 척하는 미학자였구나. 결국 당신도 이빨을 드러내고 난해한 용어를 쓰는 거임?"이라는 속단을 하지 말기를 부탁드린다. 이 법칙은 작품을 감상할

때의 간단한 비법을 알려주는 일종의 레시피라고 생각하면 편하다. 간단히 말해 우리 인간이 단세포에서 다세포로 분열하여 진화하면서 만들어진 것과 똑같은 원리라고 생각하면 된다.

우리 인간이 밥만 먹고 살기 위해 이 세상에 태어난 것이 아닌 것처럼 인간이 동물과 구별되는 여러 가지 특이점 중 하나가 바로 예술을 향유할 수 있는 능력을 가졌다는 것이다. 우리가 보는 밤하늘의 별이 동물이 보는 그것과는 전혀 다른 개념으로 바뀐다고 말하면 적당할까? 예를 들어, 우리 인간이 '쇼팽의 전주곡 4번'을 들으며 한없이 눈물을 흘리거나 '드뷔시의 아라베스크 1번'을 들으며 여수 밤바다의 야경 속에 일렁이는 밤바다와 떠나간 첫사랑의 애잔한 추억들을 떠올릴 수 있는 것은 동물이 듣고 느끼는 그것과는 다르기 때문이다.

하르트만은 지각을 "인간의 시지각을 통해 작품의 물리적 특징을 감지하는 것"이라고 했고, 관조는 "수용자의 분열 작용을 통해 작품의 정신적 내용을 관조하는 것"이라고 했다. 그렇다면 이 과정을 관조적 감상을 위한 작품 분석의 과정인 후경 분열의 법칙을 통해 설명해 보자.

후경 분열의 법칙 첫 번째! 시각적 감상과 관조적 감상의 과정처럼, 전경은 우리가 액면 그대로 접하는 미술 작품의 물리적 표상에 대한 느낌과 해석이다. 우리는 작품의 전경을 본 뒤 관조로 가기 위해 그 전경에서 떠오르는 정신적 내용의 세계로 들어간다.

하르트만이 추구한 작품을 보는 관조의 세계는 곧 작품의 존재론적 구조 분석을 말한다. 좀 어려운가? 전경이 물적인 계층이라면 후경은 정신의 계층이다. 후경은 우리의 뇌에서 네 번의 분열을 일으키는데 대개 4개의 계층으로 분열되는 구조를 이루고 있다.

먼저 관람자는 전경을 통해 받아들여진 시각적 정보를 통해 작품의 캔버스 위에 덮인 물감층으로 표현된 색과 형과 공간을 보고, 후경으로 들어가 '생명의 계층'인 인물의 외모와 복장을 본다. 그 뒤 '심리의 계층'으

**후경 분열의 법칙을 통한 작품 분석 과정**

전경

후경 분열

관조

창작

로 넘어가 그 인물의 외면이 가진 정신적 내용 즉 캐릭터의 성격과 복잡한 감정의 심리를 보고, '이념의 계층'까지 가면 작가의 이념적 사상과 철학 또는 작가의 비밀스러운 감정 등을 읽는다. 그리고 마지막으로 '미지의 계층'이 더 열리는데 이것은 관람자인 수용자가 느끼는 객관적으로 규정할 수 없는 미지의 해석적 영역인 것이다.

이렇게 모든 분열이 끝나면 하나의 명화는 말로 표현하기 힘든 이상적인 감동의 상태로 들어가게 된다. 이것이 바로 후경 분열의 법칙을 통한 감상이며 관조적 감상이다. 인간이 지닌 복잡한 감정의 고리들이 하나의 이상적 감동으로 다가왔을 때 비로소 우리는 미술 작품 한 점이 선사하는 거대한 메시지를 무한의 향유로 받아들일 수 있는 것이다. 이것이 바로 예술이 우리에게 안겨주는 이데아의 세계가 아닐까?

"우리는 인간으로 살아가면서 한평생 이러한 감동을 한 번만이라도 제대로 느껴보고 떠날 마음의 여유를 가지고 있는가?"라는 질문에 지금의 현실은 비관적이지 않을 수 없다. 농업 혁명과 4차에 걸친 산업 혁명은 감정의 부재를 더 가속화시켜 우리를 자동화의 우리로 몰아넣었기 때문이다. 말이 길었다. 이제 관조의 세계로 들어가 보자.

### 후경 분열의 법칙으로 보는 〈예술가의 초상〉

1. 전경: 호크니가 가진 특유의 회화적 기법과 소재

❶ 2차원의 캔버스 화폭에 아크릴을 사용한 표층, 아크릴 안료를 사용하여 청량감이 느껴짐(단, 덧칠할수록 느낌이 탁해지므로 수정 없이 가급적 한 번에 그려야 함). 평면성이 강한 표면에 집중하기 위해 철저한 계획과 세심한 붓질이 수반됨(깔끔한 윤곽과 포근한 햇살의 느낌을 단순한 느낌으로 안겨줌). ❷ 친근감 있고 세련된 색감이 작가 개인의 감각적 역량을 엿볼 수 있게 함. → 이어서 후경

## 2. 후경 I(생명의 계층): 인물의 외모와 복장 그리고 새로운 공간

❺ 물속에 잠겨 물의 색에 자연스럽게 융화되는 수영복을 입고 연인 피터를 향해 헤엄쳐 가는 작가 자신의 모습(작은 붓 터치로 세밀하게 표현된 물의 일렁거림과 물에 잠겨 있는 남자의 육체를 오묘한 색감을 이용해 깊이감을 드러냄. 사진으로 표현할 수 없는 고도의 감각적인 해석) ❻ 연인 피터가 호크니를 내려다보며 깊은 생각에 빠진 모습 ❷ 단순하고 간결한 풍경과 ❸ 수영장의 배경은 최대한 절제된 단순한 해석인 데 반해 이와는 대조적인 인물과 물의 세밀한 작업 ❼ 강렬한 보색 대비로 피터의 존재를 부각시키는 붉은 재킷 ------→

## 3. 후경 II(심리의 계층): 자신과 연인 피터의 심리적 관계를 표현

❹ 수영장에서의 물은 호크니의 예술 세계를 표상함. ❻ 5년간 동거 끝에 헤어진 연인 피터는 아직 자기만의 예술 세계를 구축하지 못한 채 심각한 얼굴로 호크니를 바라보고 있음. ------→

## 4. 후경 III(이념의 계층): 동성애에 대한 자전적 내용 속 비극적인 요소

삶과 예술의 부조화를 볼 수 있음. 수영장에 배치된 두 남자는 서로 다른 예술과 감정 세계에서 갈등하고 있는데, 어떤 분야의 주류에 편입하지 못한 아싸라고 느껴질 때 물 밖의 남자를 바라보면 묘한 동질감이 느껴질 수 있는 대목임.

또한 헤어진 연인에 대한 작가의 동정적인 감정과 이제는 함께할 수 없는 떠나간 연인에 대한 연민이 드러남. 이와는 반대로 여전히 진행되고 있는 작가로서의 예술적 욕망과 동성애자로서의 욕망도 드러남.

이는 고대 그리스에서의 사제 관계로 이루어지는 동성애(중장년 남자 후원자이자 스승와 청소년 남자 수동적인 제자, 그리고 다시 청소년 남자가 장년이 되면 미소년 제자를 찾는 구조)에 대한 해석으로 보았을 때 작가는 피터가 아

직 장년의 위치에 접어들지 못하고 자신을 정신적으로 의지하고 있는 상태로 상징함. -------→

5. 후경 Ⅳ(미지의 계층): 한 퀴어 작가의 삶이 인류에게 전달하는 메시지
관람자(수용자)의 해석을 달면 무한의 해석이 가능해짐.

물 밖의 남자에게서 자신이 느껴지는가?
물속의 남자는 과연 호크니 자신일까?
물속의 남자는 어떤 존재를 의미할까?
우리는 어디로 가고 있는 걸까?

예술적 감상의 분열을 경험한 소감이 어떠하신가? 막상 해보니 말만 고상할 뿐 별거 아니라는 것을 느꼈을 것이다.

이 작품은 후경 분열의 내용과 여지가 많다. 호크니와 그의 연인 피터에게는 비극적 내용이지만 감상하는 대중들과 콜렉터들은 작가의 은밀하고 비밀스러운 자전적 요소를 한 폭의 그림으로 소유할 수 있다는 점에서 그 가치는 더 증가하게 된다. 이것이 이 작품이 비싼 이유이다.

호크니는 당대의 어떤 예술가 부류가 되기를 거부하고 오직 자신만의 예술 세계를 깨고 또 깨며 아름다운 퇴행으로 자신을 스웩했다. "회화가 사진보다 낫다."는 그의 말처럼 인공지능이 절대로 할 수 없는 단 하나가 있다면 그것은 바로 미술일는지도 모른다. 인공지능은 예술을 흉내 낼 수는 있겠지만 살아있는 생명체가 가진 비극과 철학 그리고 영혼의 이미지까지 담아낼 수는 없을 것이다.

우리가 반 고흐가 남겨준 '불멸의 영혼'을 사랑하는 것처럼 호크니 역시 우리에게 그만의 영혼을 남겨주고 있는지도 모른다. 그렇다면 호크니식 예술 영혼은 어떻게 설명할 수 있을까? 고대 이집트의 화가들은 회화

에서 본질적 각도를 중요시했다. 본질적 각도란 "내가 중요하게 여기는 것을 강조해 그린다."는 회화 전략이다. 어쩌면 호크니는 이 전략을 20세기에도 받아들여 자신만의 특유한 영혼으로 구현해낸 것이 아닐까? 그의 작품은 어찌 보면 현대미술의 주류 트렌드에서 퇴행적인 결과물일 수도 있고, 지극히 사적이고 주관적이면서도 또한 지극히 대중성을 가진 복합성을 지니고 있다. 무엇보다 가장 중요한 것은 그가 구순九旬을 향해 가는 고령의 나이임에도 그의 회화적 진화가 21세기인 지금 이 순간도 여전히 '현재 진행형'이라는 점이다.

## '데이비드 호크니' 인터뷰 중에서

Q. 팔순이 넘으셔도 여전히 현재 진행형이시군요. 당신은 당신이 살아 온 시대의 모든 기술과 매체를 사용하시는 것 같습니다. 지금 사용하 고 계시는 아이패드는 어떤 매체라고 생각하십니까?

A. 아! 이건 진정 새로운 매체입니다. 종이의 저항성이 조금 그립겠지 만 그 대신 훌륭한 유동성을 얻을 수 있었습니다. 아이패드에서는 많 은 다양성이 생깁니다. 실제 표면이 아니기 때문에 그것을 혹사할 일 이 없습니다. 예를 들어, 전통 기법의 수채화는 약 세 겹의 칠이 최대 치입니다. 반면 아이패드는 어떤 것 위에 무엇이든지 겹겹이 얹을 수 있습니다. 아이패드는 경계 없는 종이와 같습니다.

세상에서 가장 많이 상품화된 작품들 〈날개 달린 천사〉 낙서만 수백 만 달러

# 키스 해링

"내가 아동화가라고? 내 실상은 '하드코어' 그 자체지~"

"네버랜드에서 벌어진 스너프 하드코어 포르노그래피"

1980년대 뉴욕의 한복판에 자리 잡은 어느 전시회장에서 차마 눈을 뜨고 쳐다볼 수 없는 괴기스러운 광경이 펼쳐진다. 풍선처럼 부풀어 오른 인간의 뇌가 빅뱅처럼 터져버리는가 하면, 발정 난 미키 마우스와 피노키오가 빨간 귀두를 드러낸 채 발기된 자신의 성기를 잡고 있고, 마녀의 형상을 한 괴기스러운 노파가 달마시안 강아지를 거꾸로 잡아 담뱃불로 지지며, 흉측한 괴물들이 인간을 통째로 집어삼키며 서로 펠라티오를 하고, 통째로 몸통이 절단된 인간의 커다란 구멍에서 수없이 많은 뱀들이 튀어나오며, 인간과 인간, 개와 개가 서로 위치를 바꾸며 집단 애널 섹스를 하며 수간 난교를 벌이는가 하면, 사지가 찢겨나간 사람의 몸에서 팔다리가 돋아나고, 성기를 찔러 살인을 저지른 한 인간이 거대한 톱니가 달린 인간 트랩에 찍혀 처참하게 죽는다.

행여 꿈에나 나올까 두려운 이 그로테스크하고 하드코어적인 변

태 성욕과 잔혹한 이미지들의 재현을 통해 종말의 디스토피아를 담은 이 엽기적인 작품들을 그린 작가는 반전·반핵 운동과 아동 인권을 위해 평생을 바친 전 세계 아동들의 우상이며 그래피티 아트의 전설적인 거장, 키스 해링Keith Haring, 1958~1990이다.

## 영원한 피터팬을 꿈꾼 해링의 잔혹 동화

키스 해링의 삶과 작품 세계는 지극히 단순하면서 심오하고, 아동적이면서 잔혹하고, 때론 순수하면서 변태적인 '이분법적 영역'을 가볍게 넘나든다. 그렇기에 그에 대한 이야기를 한다는 것은 마치 수학자들이 세계 7대 수학 난제를 푸는 것처럼 참으로 어려운 '미술의 난제'였다. 전 세계에서 전 연령층에게 가상 사랑받는 대중적인 팝아트 화가를 한 명 꼽는다면 지체 없이 그를 꼽을 수 있다. 그래서 그의 슬프도록 아름답고 순수하면서도 잔혹한 동화를 풀어가는 데 있어 어떤 방향을 가지고 첫 단추를 풀어야 할지 수많은 고민과 고민을 거듭했다.

그러던 중 만화를 사랑하는 피터팬으로 시작하여 31세라는 젊은 나이에 당시 동성애자들에게 내려진 하늘의 저주라 불리던 HIV human immunodeficiency virus, 에이즈 원인 바이러스에 감염되어 비극적 사망을 맞이할 때까지 그의 인생을 있는 그대로 가감 없이 이야기하는 것이 가장 옳은 방법이라는 결론을 내렸다. 이미 하늘에 있는 그 또한 이를 원할 것이라 믿는다. 위대한 예술가들이 남긴 흔적은 그들이 살아

간 삶과 시대 그 자체의 흔적이기에 먼저 그의 어린 시절로 돌아가 진정한 그의 모습을 만나봐야겠다.

만약 해링이 에이즈에 걸려 사망하지 않고 생존해 있다면 58년 개띠 형님이 약술 한잔 거하게 하시고 뉴욕의 새벽녘 번화가를 배회하는 모습을 지금 이 순간 목격할 수 있겠지만, 안타깝게도 그는 이미 30년 전에 세상을 떠났다. 하지만 그가 10년 동안 작품 활동을 하며 남긴 광범위한 예술적 유산은 지금 우리 주변에 오롯이 남아 아직도 살아 숨 쉬고 있다.

## scene 1. 만화를 사랑한 피터팬의 어린 시절

1958년 5월 4일 옥수수밭이 끝을 모를 정도로 펼쳐져 있는 펜실베이니아 리딩이라는 깡촌에서 1남 3녀 중 맏이로 태어난 해링은 미술과는 거리가 먼 성장 환경에서 자랄 수밖에 없었다. 그런데 그의 예술적 영감의 후원자가 존재했으니 그는 바로 그의 아버지 알렌이었다.

"아버지는 저를 위해 카툰의 캐릭터들을 직접 만들어 주셨습니다. 제가 유년기에 아버지께서 그려 주신 그 캐릭터들은 하나의 선을 이용한 것과 카툰적 윤곽을 가지고 있는 것이어서 지금 제가 그림을 그리는 방식과 일맥상통합니다."

해링의 아버지 알렌이 만들어준 캐릭터는 무엇이었을까? 그 문제의 캐릭터들은 월트 디즈니와 닥터 수스의 카툰에 나오는 인물이거나 텔레비전TV용 애니메이션에 나오는 만화 영웅들이었다. 사실 이것이

해링만의 특별한 예술적 성장기의 비화라고 말하기에는 좀 부족함이 있다. 신화적인 요소나 극적인 요소가 별로 드러나 보이지 않기 때문이다. 하지만 그것 역시 편견이다. 같은 문화권에 살았더라도 그것을 흡수할 수 있는 능력은 모두 다르기 때문이다. 그것도 아버지가 캐릭터를 제대로 만들어줄 수 있는 가정이 과연 몇이나 되겠느냐마는 중요한 것은 해링의 예술적 흡수력이었다. 그도 그런 것이 만화를 사랑하는 아버지를 제외하면 가정환경 자체가 보수적이었기 때문이다.

그의 가정은 전형적인 미국의 보수적 가정이었다. 그의 부친 알렌은 AT&T 전자 회사의 관리직원이었고, 어머니 조앤은 전업주부였다. 그렇기에 그는 누구보다 전형적인 미국의 보수적인 환경 속에서 유년기를 보낼 수밖에 없었다. 어린 해링은 이 견고한 가정의 울타리를 벗어나기가 힘들었을 것이다. 그나마 해링이 유일하게 최신 정보를 얻을 수 있는 곳이 하나 있다면 그곳은 가끔 들르는 할머니 댁에 있는 「룩」과 「라이프」 월간지 정도였을 것이다.

1958년생 개띠들의 또 하나의 강력한 정보 창구는 텔레비전이었다. 그는 이 매체를 통해 베트남 전쟁과 인류의 달 착륙을 목격하면서 미국 우월주의의 힘도 느꼈을 것이다. 하지만 그는 브라운관을 통해 경험한 다양한 동시대의 사건을 접하면서 점차 사회 문제에 대한 의식을 가지게 되었다. 이것이 바로 해링이 가진 차별화된 예술 유전자이다.

어쩌면 어린 해링의 낯선 유전자는 보수적인 가정 환경과 사회, 그리고 미술과 갤러리라는 고정된 프레임을 깨고 싶었을는지도 모

른다. 그는 이러한 기존의 권위를 스스로 깨기 위해 10대 시절, 마약과 술을 실험하면서 자신의 자립성과 의지력을 공공연하게 증명하고자 했다. 물론 그의 그래피티 신화는 탄탄한 실기력을 베이스로 깔고 시작된다. 전설적인 거리 미술가가 되기 전 해링의 유년기 드로잉은 그의 모든 예술적 기본 골격을 만드는 예비 작업이었다. 큐비즘의 대가 피카소가 유년기에 마치 살아있는 듯한 새를 그려낸 것처럼 그가 16세에 그린 섬세한 사물 묘사와 표지 디자인은 우리가 알고 있는 단순한 선과 색으로만 그리는 해링의 그림이 아니었다. 그렇다면 유년기 시절 아버지의 만화적 도움 외에 그의 인생에 결정적 영향을 미친 뮤즈는 과연 누구였을까?

## scene 2. 해링, 뮤즈들과의 운명적 키스[1]

그의 자전적 회고에 따르면 그가 결정적으로 미술에 발을 디딘 계기는 워싱턴에 위치한 허시혼 미술관으로의 단체 여행에서 시작된다. 해링이 미술관에서 만난 사람은 그의 인생의 길에 정확한 이정표를 제시하였다. 해링이 만난 그 화가는 다름 아닌 팝아트의 아버지 퀴어 앤디 워홀이었고, 그의 마음을 흔들어 놓은 작품은 오늘날의 워홀을 있게 한 마릴린 먼로의 연작이었다. 비록 그 당시 절대 거장이었던 워홀을 직접 만나지는 못했지만 워홀의 작품을 만나는 그 순간 평생을 미술가로 살아가기로 결심하게 되었다.

---

1 문예체로 '부드럽게 닿다'의 의미

1976년 고등학교를 졸업한 해링은 피츠버그에 있는 아이비 전문미술학교에 등록하고 부모님의 조언에 따라 광고 그래픽 과정을 밟기 시작한다. 지금으로 따지면 "이과 못 가면 굶어 죽는다."식의 '자식의 안정적 삶이 최우선인 교육'은 그 당시 미국에서도 적용되었나 보다. 한번 생각해 보자. 거리에서 자신의 예술혼을 펼치고 누구보다 자유로웠던 미적 사고를 삶에서 실천한 보헤미안 같은 키스 해링에게 과연 상업용 광고 그래픽 디자이너라는 말이 어울리는 옷이었을까? 스티브 잡스가 철학과 1학년을 중퇴하고 애플을 창립했던 것처럼 그 역시 1학년을 마치고 학교를 중퇴한 뒤 뉴욕의 지하철과 거리로 뛰쳐나갔다.

대학을 포기하고 거리로 나가 생계를 이어나간 해링의 삶은 어땠을까? 여기서 퀴어 화가들의 기이한 공통점 하나가 발견된다. 레오나르도가 20대 때 보조 요리사로 출발하여 젊은 시절의 대부분을 그림보다는 요리에 대한 원대한 꿈을 실천해 나갔고, 망나니 폴록이 술에 취해 있는 시간을 빼고는 모든 시간을 그림과 요리에 심취해 개인 요리책을 만들 정도였던 것처럼 해링 역시 20대 초반 사회에서 처음 선택한 직업이 어느 화학 회사의 보조 요리사였다. 그런데 그의 요리에 대한 열정도 미술이라는 운명을 피해가게 할 수는 없었다.

요리와 미술은 아름다움을 추구한다는 점에서 같은 목적을 가진다. 그렇다고 해서 "요리 덕분에 위대한 화가가 될 수 있었다."라는 말은 무언가 어울리지 않는다. 하지만 미술계의 거장들에게는 그들이 어디서 무엇을 하든 결국 미술의 세계로 들어올 수밖에 없는 필

연적 운명이 있는가 보다. 그는 요리를 좋아한 덕에 이 회사의 카페테리아에서 첫 전시를 여는 기회를 가지게 되었고, 해링은 이 전시에서 자신의 드로잉 작품을 처음으로 선보였다.

"될 사람은 뭘 해도 결국 된다."는 말처럼 스티브 잡스의 이야기를 또 한 번 언급하지 않을 수 없다. 잡스가 자퇴한 학교에서 고전인문학을 도강盜講하고 대학 도서관에서 수많은 고대의 철학서와 인문 서적을 탐독한 것처럼 해링도 자퇴 이후 요리사로 생계를 이어가는 중에도 잡스처럼 대학의 시설물을 사용하고 세미나에 참석해 도강했다. 정식 학생 신분이 아닌데도 말이다. 그뿐인가? 학교 도서관을 이용해 장 뒤뷔페, 스튜어트 데이비스, 잭슨 폴록, 파울 클레, 알폰소 오소리오, 마크 토비에 관한 책을 모조리 섭렵했다. 생각해 보면 책을 좋아하는 건 레오나르도, 뒤샹, 베이컨, 그리고 해링의 공통 사항임이 확실하다. 물론 그 모든 것을 가능하게 하는 것은 퀴어 화가들의 공통적인 호기심 호르몬에서 비롯되는 것이겠지만 말이다. 생각해 보면 책을 좋아하지 않는 세계적인 위인들이나 사업가들은 사실상 단 한 명도 없다.

앤디 워홀과 수많은 책들이 그의 예술적 정서의 출발점이었다면 해링이 20세부터 죽을 때까지 단 10년이란 기간 동안 자신만의 독특한 미술 세계를 펼치며 본격적인 활동을 시작하는 데 결정타를 날려줄 뮤즈가 한 명 더 필요했을 것이다. 그 절묘한 타이밍에 여지없이 해링의 인생을 완전히 결정지어 줄 가장 강력한 뮤즈 한 명이 운명처럼 나타난다.

9회 말 투 아웃 투 스트라이크에 날린 만루 홈런같이 그에게 마

지막 결정적 영감을 준 뮤즈는 1977년 해링이 19세 되던 해 피츠버그에 있는 카네기 인스티튜트 미술관에서 열렸던 피에르 알레친스키Pierre Alechinsky, 1927~현재의 회고전 작품들이었다. 해링은 이 전시를 계기로 자신의 예술 세계에 대한 확신을 가지게 된다. 알레친스키를 만난 지 꼭 1년이 되던 해인 1978년 그는 피츠버그 미술 공예 센터에서 소규모 드로잉과 회화 전시를 성공적으로 열었다.

피에르 알레친스키는 도대체 어떤 사람이었을까? 벨기에를 대표하는 화가 알레친스키는 동양의 서예에서 나오는 굵은 추상적 선에 흥미를 느끼면서 특수 기호와 여러 가지 조형 요소들을 조합하고 병렬並列하여 표현하는 매우 독특한 추상적 화풍을 가진 것이 특징이다. 잭슨 폴록의 패트런 페기 구겐하임이 작품을 소장할 정도

**피에르 알레친스키 〈리놀로그 Ⅱ〉** 1972(48×65.5㎝) | 알레친스키는 어린이의 그림과 낙서 같은 본능적 표현을 통해 가면, 동물, 전설적 존재 등을 무의식의 세계로 표현한 추상 작업을 선보였다. 이렇듯 해링은 알레친스키의 창작 코드를 그대로 물려받아 자신만의 작품 세계로 재탄생시킨다.

로 그의 작품 세계는 매우 독창적이다. 알레친스키의 타시즘Tachisme
에 의한 오토매틱한 제작 방법과 아동이 지닌 본능적 형태에 영향
을 받은 해링은 그의 그림을 단순하게 시뮬라시옹simulation하지 않고
자신만의 색으로 새롭게 재탄생시킨다. 기존의 모든 위대한 것들도
피카소라는 체를 거치면 완전히 다른 세계의 미술로 바뀌는 것처럼
해링 또한 그런 능력을 가지고 있었다.

알레친스키가 다양한 장르를 넘나들며 "미술가의 사명은 대중의
창조적인 잠재력을 일깨우는 자발성의 표현"이라고 말한 것처럼
해링 역시 가장 단순한 선과 만화적 표현으로 대중들이 감았던 눈
을 자발적으로 활짝 뜨게 해주었다. 알레친스키의 '사명'처럼 해링
은 작품을 제작하기 시작한 처음부터 작품과 소통하는 관람자에게
중요한 역할을 부여했다.

"나는 종국의 의미가 제시되지 않은 작품을 가능한 한 많은 개인이 다양
하고 많은 아이디어로 탐험하고 경험하는 미술에 흥미가 있다. 관람자는
작품의 리얼리티와 의미 그리고 개념을 창조하는 또 하나의 예술가이다.
고로 나는 아이디어를 종합하는 중개자에 불과하다."

관람자에게 역할 부여(?), 수용자의 작품 해석에 대한 무한 확장,
이건 마치 마르셀 뒤샹, 재스퍼 존스, 앤디 워홀, 데이비드 호크니
등 선배 퀴어 화가들이 추구한 예술적 소신을 그대로 보는 것 같다.
그의 그림이 단순하면서도 심오하다는 말이 바로 여기서 입증된다.

## scene 3. 키스 해링의 동성애 코드

프랜시스 베이컨이 시골의 농장에서 채찍질을 당하다가 새로운 예술을 펼칠 수 있는 뉴욕에 도착하면서 자신의 성을 제대로 만난 것처럼 해링도 피츠버그의 지리적 제한과 창조와 관련된 환경의 한계를 깨닫고 가족을 떠나 뉴욕으로 이주하게 되었다. 그곳에서 그 역시 베이컨처럼 자신의 동성애적 해방감을 느꼈고, 이때부터 물 만난 고기처럼 자신의 성 정체성에 대한 커밍아웃을 공공연하게 하게 된다.

뉴욕에서 예술적 동지와 성 정체성을 찾으려는 해링의 목표는 완전히 들어맞았다. 그는 뉴욕에 도착해 시각예술학교에 등록했고, 같은 학교 동료인 케니 스카프로부터 운명적 만남을 소개받게 된다. 그의 이름은 함께 그래피티 미술을 개척한 '검은 피카소'로 불리던 요절한 천재 화가 장 미셸 바스키아이다. 해링은 이전부터 같은 처지의 길거리 미술가 출신인 바스키아가 보여준 유니크한 태그Tag에 관심을 보여왔던 터라 만난 순간부터 호감을 가지게 되었다.

해링은 뉴욕에 온 순간부터 자신의 생각과 느낌을 쉬지 않고 그림으로 토해냈다. 낮에는 미친 듯이 그림을 그리고 가까운 미술관에 들르는 등 끊임없는 예술적 삶을 추구했으며, 밤에는 자신의 진정한 성性을 찾아 바나 클럽 또는 동성애자들의 욕장을 방문하였다. 아동들이 사랑하며 대중들이 환호했던 그의 그림에도 동성애 코드가 들어가 있을까? 우리가 잘 몰랐을 뿐 마르셀 뒤샹, 재스퍼 존스, 앤디 워홀이 노골적으로 남근을 표현한 것처럼 그 역시 같은 피가

흐르고 있었다.

퀴어 작가들이 노골적으로 남근을 상징하는 작품을 만든 것처럼 해링도 남근을 상징하는 작품을 수없이 제작했다. 이는 성과 관련된 드로잉이 해링의 예술 및 삶과 얼마나 밀접한 관련이 있는지를 말해 준다. 예를 들어 21살이 되던 해 자신이 다니는 학교의 동료이자 동성 연인인 케니 스카프에게 헌정한 〈무제untitled, 1979〉라는 커다란 작품 속에는 오로지 동일한 크기의 상징적 표현만이 반복되어 빼곡히 그려져 있을 뿐이었다. 그 상징은 모두 남근이었다.

그가 단순화해서 그린 남근의 상징을 자세히 살펴보면 세 개의 아치로 이루어진 남성의 성기로서 귀두 부분의 전체 영역을 빨간 초크로 강조했음을 알 수 있다. 이 수많은 성기들은 종이 가장자리에 맞춰 서로 겹치거나 닿지 않게 나란히 배열되어 있다. 같은 해 해링은 이와 같은 대형 작품을 또 하나 남기게 된다. 성의 해방에 대한 기쁨의 향연이었을까? 왜 퀴어 화가들은 그토록 남근에 집중했을까?

이유는 간단하다. 그들은 남근을 그리면서 예술가로서 그리고 한 인간으로서 행복감을 느꼈을 것이기 때문이다. 무려 186cm에 달하는 거대한 화폭에 오로지 빼곡히 그려진 남근의 수는 무려 799개[2]였다. 사랑하는 연인을 위해 별과 종이학을 접어 선물하는 것처럼 해링의 동성 연인 케니 스카프는 결과적으로 둘만의 특별한 기념일에 종이학 1000마리 대신 해링이 그린 남근 799개를 선물 받은 것

---

2 필자가 작품 속에 있는 핑크빛이 도는 빨간 초크 귀두 부분을 상징하는 색을 기준으로 숫자를 세어 보았더니 그 수가 정확히 799개였다.

이다. 상상하건대 이 낯선 선물을 받은 케니 스카프의 감정은 아마도 종이학 1000마리가 담긴 유리병을 받는 행복과 같았을 것이다.

## 어둠의 해링

키스 해링의 전기를 살펴보면 그의 작품 세계와 관련된 동성애의 코드가 얼마나 밀접한 연결고리로 이어져 있는지 알 수 있다. 다음은 해링의 전기 속에서 밝혀진 동성애의 쾌락과 공포 그리고 죽음의 카테고리들에 대한 일련의 증언과 자전적 기록들이다.

"키스 해링의 하루살이는 대개 동일한 패턴을 가진다. 낮에는 미친 듯이 그림과 관련된 모든 일에 몰두하다가, 밤이 되면 바나 클럽 또는 동성애자들의 욕장을 방문하였다."

"성교하는 사람들, 인간과 괴물, 동물이 뒤섞여 벌이는 난교 파티, 난해하게 변형되어 분리된 남녀의 성기 등은 그로테스크하면서도 엽기적이다. 이는 동성애자로서 성에 대한 자기 결정권을 나타내는 주제 의식의 발로로 생각될 수 있다."

"1980년대 내내 나는 항상 내가 에이즈의 후보자가 될 수 있음을 알고 있었다. 뉴욕의 구석구석에는 온갖 종류의 난잡한 행위들이 있었고, 나는 그것의 일부였기 때문이다."

키스 해링은 낮과 밤이 다른 인간이었기에 그의 작품은 낮과 밤의 세계관이 극명히 분리되어 드러난다. 그의 미술적 결과물은 빛과 어둠, 사랑과 타락, 천국과 지옥의 세계를 넘나드는 유토피아 vs. 디스토피아적 세계관의 향연이었다. 하지만 우리는 그를 '밤의 해링'이 아닌 '낮의 해링'으로만 기억하고 있는지도 모른다. '어둠의 해링'이 창조한 단테의 〈신곡〉 속 지옥의 모습을 보고 싶지 않은가?

낮과 밤, 빛과 어둠, 삶과 죽음, 선과 악, 천국과 지옥, 진실과 거짓, 본능과 이성, 긍정과 부정, 평화와 전쟁, 사랑과 증오, 금욕과 탐욕, 정의와 불의가 늘 함께했던 인류의 삶 속에서 해링은 자신이 살아가는 시대의 이분법적 가치에 대해 논하고 싶었고, 자신에게 운명처럼 주어진 성의 쾌락과 고통에 대해 끊임없이 고민했던 것이 분명하다.

'21세기의 흑사병'으로 불리며 신이 동성애자들에게 내린 저주라는 비과학적인 주장도 이제는 역사의 추억이 되었지만, 1980년대 당시 에이즈는 창조주가 내린 최고의 형벌로 인식되는 분위기가 팽배했다. 커밍아웃이 쉽지 않았던 당시의 사회적 분위기 속에서도 해링은 자신이 동성애자임을 떳떳하게 밝혔다. 대중적 인기를 한 몸에 받고 있던 핫한 작가가 세상에 던진 이 '퀴어 부심¹'이 넘치는 발언으로 인해 그는 동성애자들 사이의 혁명적 인물로 부상했고, 퀴어들의 절대적 우상이 되었지만 에이즈를 피할 수는 없었다. 1988년 에이즈 보균 사실을 알게 된 그는 시한부의 죽음을 앞두고 어떤 생각을 했을까?

**키스 해링 〈무제〉** 1985(305×457cm) 부분도 | 중세 지옥을 연상시키는 이 작품은 동성애자로서의 성적 욕망과 관련된 잔혹한 성적 폭력의 모습을 다루고 있다. 그가 전성기 시절 제작한 낙천적이고 명랑하며, 활기차고 생명력 넘치는 작품의 이면에는 '밝음 뒤에 위험한 어둠'이 자리 잡고 있다. 그가 지닌 무의식 세계에서는 성에 대한 강박관념과 치명적인 저주인 에이즈 바이러스에 대한 공포와 불길한 기운의 잠재의식들이 늘 함께하고 있었던 것이 아닐까?

언제 세상을 떠날지도 모른다는 두려움은 오히려 그의 에너지를 더 극대화시켰다. 면역 결핍의 공포는 새로운 예술로 바뀌었고, 세상을 향한 보편적 예술을 위한 예술로 변모했다. 죽음에 직면한 그는 탄생, 인생, 죽음 등 우리의 삶에 대한 깊은 성찰을 작품으로 승화시킨다. 그는 과거의 직업 세계에서 좀 더 확장된 자신의 예술관을 펼치기 시작한다.

어둠이 짙어질수록 빛은 더 찬란해지는 법이다. 그는 남아 있는 얼마 안 되는 삶을 자신이 가지고 있는 미술적 재능을 완전히 불태워 세상의 빛으로 만들고자 했다. 죽음은 그에게 인생의 새로운 새벽을 선사했고, '어둠의 해링'에서 '빛의 해링'으로 완전히 변하게 된다.

## scene 4. 빛의 해링

죽음을 목전에 둔 인간의 하루는 일 년처럼 소중하다. 우리는 우리에게 주어진 소중한 일상의 행복을 무의미하게 허비하며 살아가고 있는지도 모른다. 만약 우리가 내일 죽는다는 마음으로 하루를 산다면 그 하루는 얼마나 값진 생일까? 2년이 채 남지 않은 자신의 생을 부여받은 해링은 빛의 해링으로 거듭난다. 이때부터 해링은 신이 자신에게 부여한 재능을 이용하여 반마약 운동, 반핵 운동, 반전 운동, 인종차별 반대 운동, 에이즈 예방 운동에 자신의 모든 역량을 쏟으며 꺼지는 불꽃이 아닌 활활 타오르는 마지막 불꽃처럼 살아가게 된다. 물론 동성애자의 인권 운동 역시 그가 놓쳐서는 안 될 숙명적 임무였다.

오해의 소지가 있을까 이야기하지만, 그가 에이즈 판정을 받은 시점부터 반전과 인권 운동에 참여한 것은 아니었다. 빛의 해링은 예전부터 존재했지만 그가 어둠의 해링을 완전히 버린 것은 죽음이 예견된 그 순간부터였다. 1988년 이후 그의 작품에 등장하는 무의식 속에 존재한 어둠의 세계는 반전과 반핵 그리고 에이즈 퇴치를 위한 시각적 형상으로 존재할 뿐이었다.

해링은 아이들을 유독 사랑했고 그들과 함께 작업하는 것을 삶의 가장 큰 기쁨의 하나로 생각했다. 뉴욕의 '자유의 여신상' 100주년 기념행사 때 걸린 해링의 대형 그림은 그가 어린이 900명과 함께한 협동 작품이었다. 10층 높이의 거대한 방수포에 해링이 여신상의 굵은 라인을 그리면 900명의 아이들은 3일 동안 6차례에 걸

쳐 각자의 동심을 이용해 자유롭고 순수한 영혼을 채워 넣었다. 그는 뉴욕 팝아트의 신성이 된 이후에도 가난한 어린이들을 위한 기부를 멈추지 않았다. 1980년대 해링은 전 세계를 돌아다니며 대형 벽화를 그리게 된다. 그는 단순히 미술을 통해 부와 명예만을 좇는 탐욕스러운 예술가가 아니었음이 분명하다.

그 이유는 그가 밝고 명랑한 아동의 눈을 장착하여 그림을 그렸지만, 사회적 문제와 계층 간 모순에 대해 늘 비판했고, 가난한 대중과 소외받은 계층에 대해 앞장서서 계몽했기 때문이다. 마약 퇴치를 위한 〈단속Crack Down, 1986〉, 뉴욕시 할렘가에 그린 벽화 〈마약은 인생을 망친다Crack is Wack, 1986〉, 어린아이들을 위한 〈프랑스 파리 네커 어린이 병원 기둥의 벽화1987〉, 그리고 당시 분단의 상징이었던 〈독일 베를린 장벽의 벽화1986〉, 〈네덜란드 암스테르담에서의 벽화1986〉에는 그의 선한 에너지가 담긴 순수한 땀과 노력의 발자취가 남아 있다.

세상에 선한 빛을 뿌렸던 그는 생의 마지막에 어떤 그림을 남겼을까? 그에게 다가온 죽음의 공포와 두려움은 오히려 자아의 내부에 존재하고 있는 생명의 탄생과 신비의 에너지를 더 강력하게 증폭시켰다. 그의 작품에 아기와 임신부가 자주 등장하는 이유는 간단명료하다. 칠흑 같은 죽음의 블랙홀로 빨려 들어가고 있는 그에게 '생명'이란 그 무엇보다 빛나는 주제였기 때문이다. 이후 그는 죽음을 생명의 코드로 변경하거나 잉태의 환희를 보여주는 작품을 그리며 자신의 서명이자 태그로 '빛나는 아기'를 사용했다. 그에게 아기는 자신이 닮고 싶은 의미의 형상으로서 '빛의 해링'에게 "가장

기어 다니는 이 〈빛나는 아기〉는 우리가 우주로부터 받은 수많은 기운을 뿜어낸다. 무한의 에너지를 가진 아기는 세상의 모든 위험들을 헤쳐 나가며 온 세상을 기어 다닌다.

순수하고 긍정적인 존재"였기 때문이었다.

　그는 사망하기 이틀 전까지 붓을 놓지 않았다. 마지막으로 그가 그린 유작은 무엇이었을까? 그 그림은 바로 〈빛나는 아기〉였다. 그에게 아기는 불멸·영생의 아이콘이었다. 〈빛나는 아기〉를 통해 해링이 인류에게 던지고자 한 메시지는 무엇이었을까? 해링만의 고유한 이 아기 캐릭터는 순수하고 연약하지만 성스럽게 빛나고 세상의 모든 죄를 사해 주기 위해 태어난 긍정적인 에너지를 가지고 있는 아기 예수의 이미지라는 해석이 지배적이다. 그 이유는 이 아기를 둘러싸고 있는 빛이 성스러운 존재인 성모 마리아를 둘러싼 헤일로Halo, 後光를 차용한 것이기 때문이다. 해링은 세상을 떠나고 없지만 오늘날까지 이 아기는 찬란한 빛을 발하며 인류에게 기쁨의 메시지를 퍼뜨리고 있다.

미포를 위한 특별한 만담
# 키스 해링의 숨겨진 이야기들

'영원한 피터팬을 꿈꾼 퀴어 화가' 키스 해링에 대해 아직 못다 한 이야기들이 남아 있다. 해링과의 라포rapport 형성을 위해 이제는 미술 포기자라고 부르기도 민망해진 '미포'가 미술과 담을 쌓은 대중들을 위해 '미술 외교관'의 역할을 자청하며 이 자리에 나왔다. 이제 키스 해링에게 숨겨진 수많은 이야기들을 시작해 보자.

**미포:** 저도 이제 30대 중년(?)이고, 작가님도 58년 개띠시니까⋯ 제가 그냥 편하게 형님이라고 불러도 될까요?

**해링:** 내가 좀 일찍 떠났을 뿐이지, 뭐 그리 많은 나이도 아닌데 편하실 대로⋯ 난 아메리칸American, 어차피 반말이 익숙하니 시크하게 말 놓겠네.

**미포:** 만담을 나누기 전에 뭔가 오해를 하나 풀고 갔으면 합니다. 전 미포였을 때도 형님의 작품만큼은 정말 좋아했습니다. 지금도 제 옷장에는 해링 형님이 만드신 캐릭터들이 새겨진 티셔츠들이 있습니다.

**해링:** 내가 세상을 떠난 지 30년이 지났는데⋯ 아직도 내 캐릭터가 좀 먹히나?

**미포:** 쫌이라뇨! 유니클로, 아디다스, 코치, 라코스테 등의 회사에서 형님의 다양한 캐릭터가 백팩, 슈즈, 파우치, 캡, 필통 등에 콜라보되며

형님의 캐릭터는 계속 살아서 우리 곁에 있습니다. 기성품은 약과죠. 형님이 그토록 원했던 학교와 거리의 곳곳에 있는 벽화에도 캐릭터들이 살아 숨 쉬고 있습니다. 그리고 한류 스타들도 형님의 캐릭터를 사랑합니다.

**해링:** 한류 스타? 혹시… 나 빅뱅 좋아하는데? 서… 설마 지드래곤?

**미포:** 형님, 돗자리 까셔야겠습니다. 빅뱅의 지드래곤은 이미 10년 전에 형님의 하트 캐릭터를 자신의 오른팔에 타투로 새겨 넣을 정도로 형님의 광팬입니다.

**해링:** 이거 영광인데….

**미포:** 빅뱅의 멤버 중 지드래곤만 형님의 광팬이 아닙니다. 탑의 경우 새로운 패션의 영감이 필요할 때 퀴어 영화인 〈벨벳 골드마인Velvet Goldmine, 1998〉이나 퀴어 디자이너 이브생 로랑의 삶을 다룬 다큐멘터리 〈이브생 로랑의 라무르Yves Saint Laurent, l'amour fou, 2011〉를 보고 자신의 패션 스타일을 결정할 정도로 퀴어 예술에 관심이 많고요. 탑과 지드래곤은 형님의 캐릭터가 새겨진 옷을 입고 공연장에 자주 나타났습니다.

**해링:** 한류 스타가 퀴어 문화에 관심을 가져주다니 그나저나 한국의 문화도 많이 바뀐 것 같군.

**미포:** 형님도 '팝아트계의 BTS' 아닙니까?

**해링:** 팝아트에는 앤디 워홀 큰형님과 장 미셸 바스키아 동생도 있으니 난 좀 빼주게나. 아! 미안, 로이 리히텐슈타인도 있네. 그리고 그렇게 막 갖다 붙이면 BTS 팬들이 화낼 텐데….

**미포:** 하~ 이야기가 삼천포로 빠지는 것 같습니다. 이제 질문을 시작하겠습니다. 형님 정도의 대중적 감각과 재능이면 굳이 길거리나 지하철역에 그림을 그리고 경찰을 피해 도망 다닐 필요 없이 그냥 정식 화가로 전시해도 될 것 같은데, 왜 그렇게 험난한 그래피티의

길을 걸으셨나요?

**해링**: 사람들이 아직도 잘 모르는 게 있군. 내 길거리 그림이 민초인 대중들에게서 호응을 얻었을 때도 난 주류 미술 비평가들에게 엄청난 조롱과 원색적인 비난을 받았다는 사실을… 이건 아무도 모르는 사실일걸?

**미포**: 형님 그림도 처음에는 조롱의 대상이었다고요? 위대한 화가들에게 조롱과 비난은 정말 필수 코스군요. 하긴 그 위대한 미켈란젤로의 불후의 명작 〈최후의 심판〉도 처음 공개되었을 때 교황청의 실세인 비아조 다 체시나라는 사람이 "이 그림은 교회가 아니라 목욕탕이나 술집에 어울리는 그림"이라고 독설을 퍼부었다고 들었습니다. 어이가 없어서… 심지어 〈최후의 심판〉인데!

**해링**: 그러니까 말일세. 내가 본국인 미국에서 인정받았다고 생각하시는 분들이 많으실 텐데, 실상은 좀 달라. 내가 이해할 수 없었던 것은 10년간 전 세계를 돌며 내 그림이 수많은 대중들에게 알려진 그 순간에도 내 작품은 미국의 힘 있는 주류 미술 기관과 미술관 세계에서 계속 거부당했다는 것이지. 사실상 내가 죽기 직전까지도 미국의 주류 미술인들은 나를 외면했었어.

**미포**: 허얼~ 천하의 형님을 거부하다니… 이건 금시초문이면서도 도무지 믿기 힘든 이야기네요. 전 1980년대 미국에서 형님이 가장 잘나가는 화가로 인정받고 있는 줄 알았습니다.

**해링**: 뭐 어떤 면에서 난 그들의 거부가 기쁘기도 했어. 왜냐하면 내가 대항해서 싸울 권위가 있었기 때문이지. 어차피 난 풀뿌리 미술가야. 나의 진짜 지지자들은 고상한 미술관이나 엘리트 미술 전시 기획자들이 아닌 거리의 대중들이었고… 음~ 아니야… 어차피 세상 떠난 마당에 좀 솔직해질 필요가 있겠군. 사실 나도 한낱 인간에 불과한지라 민초들에게 사랑받는 것도 중요했지만 다른 한편으로

는 주류 미술관의 인정을 받지 못한 것이 내심 고통스럽기도 했어.

미포: 형님… 고통받으실 필요 없습니다. 지금은 전 세계 주류 미술관들이 형님의 작품을 앞다투어 순회 전시하고 있습니다.

해링: 생각해 보니 난 캔버스에 어울리는 사람이 아니야. 난 늘 캔버스라는 감옥에서 해방되고 싶었어. 뉴욕 지하철의 광고판, 버려진 쓰레기통이나 문짝, 옷가지, 자동차, 비행정, 가공되지 않은 비닐이 내게 가장 적합한 예술적 공간이었지.

미포: 형님이 사망하신 지 30년이 지난 지금도 형님의 작품은 캔버스에 존재하지 않습니다. 전 세계 수많은 사람들의 티셔츠와 스마트폰 케이스, 음료수 포장지, 애플리케이션의 배경 화면 그리고 목, 가슴, 팔, 다리, 발목, 옆구리 등에 형님의 그림이 문신으로 새겨져 우리의 가장 가까운 일상에서 살아 숨 쉬고 있으니까요.

해링: 하긴 엄밀히 말하자면 내가 처음부터 주류 미술관을 버린 거지, 그들이 나를 버린 게 아니었지. 맞네… 그러고 보니.

미포: 형님도 데이비드 호크니처럼 기존의 권위와 싸우려고 대학 학위를 자발적으로 거부했다고 들었습니다.

해링: 뭐… 거부라기보다는 제도권 교육에서는 더 이상 내가 배울 게 없었어.

미포: 그런데 형님에게 반가운 소식일지 모르겠지만, 형님이 돌아가시고 10년 뒤에 모교로부터 형님에게 학위가 수여된 건 모르셨죠?

해링: 죽고 나서 뭔 학위를….

미포: 형님도 혈기 왕성한 20대 초반에는 도시 곳곳에 게릴라 드로잉 쇼를 보여주고 먹튀형 그림을 그리시느라 참 고생이 많으셨을 것 같습니다. 도대체 얼마나 도망쳐 다니신 겁니까?

해링: 나도 그 방면에는 꽤 이골이 난 사람이었지만 경찰들과 역무원들도 만만한 상대가 아니었지. 내가 거리에서 불법으로 그림을 그리

는 게 업이었던 것처럼 그들도 나를 잡는 게 업이었으니.

미포: … 많이 잡히셨나요?

해링: 내 기억에는 위반 딱지만 1000통이 넘었었고… 역무원들과 매일 쫓고 쫓기다가 결국 경찰에 연행되어 수갑이 채워진 것도 부지기수였지.

미포: 1000번요? 저 같으면 포기할 텐데… 그걸 어떻게 버텼습니까?

해링: 이게 참 기가 막힌 게, 내가 점점 대중들에게 유명해지면서 어느 날부터 날 체포하는 횟수가 점점 줄더니 나중에는 경찰들이 "저 녀석은 체포하면 안 되는 거물 낙서쟁이"라고 인식하면서 일종의 특권 같은 게 생기더라고. 그러니 오히려 스릴감이 떨어져서 그림 그리는 재미가 영 시원찮게 되어버렸어.

미포: 아… 불법을 합법으로 만드는 형님의 '금손' 대단하십니다. 그러고 보니 형님도 재스퍼 존스님처럼 기네스북에 이름이 나와 있더군요.

해링: 아, 내 그림으로 만든 '세계에서 가장 큰 직소jigsaw 퍼즐'을 말하는 거군. 아이들이 퍼즐을 맞추며 즐거워만 한다면 나로서는 행복할 뿐이지.

미포: 형님의 그 아동적 순수함과 끝없는 동심 에너지는 어디서 나오는 겁니까?

해링: 그냥 난 어릴 적부터 만화가 좋았어. 미국 초등학생들이 가장 많이 읽는 책인 닥터 수스의 만화를 보면서 고정관념을 깨고 '장난스러운 상상력'을 키웠지. 내가 그린 디즈니의 캐릭터들을 어머님도 냉장고에 붙여주셨고… 내가 얼마나 그림을 좋아했냐면 내가 초등학생 때 하나뿐인 자전거를 팔아 그림 도구를 살 정도였으니 할 말 다했지.

미포: 결론은 일종의 타고난 본능이라는 말씀이십니까?

해링: 그냥 난 무언가 알 수 없는 미술적 욕망이 늘 분출한 것 같아. 어느

날이었어. 하루는 지하철을 타고 학교를 가려던 중 빈 검정 광고판을 발견했는데 순간적으로 그림 그리기에 딱 알맞은 곳이라고 느끼게 되었지. 그래서 다시 역 밖으로 나가 가게에서 무작정 흰색 분필을 사 와서 그림을 그리기 시작했어. 그 검은색 광고판은 그림 그리기에 '딱'이었지. 생명, 사랑, 죽음 등의 그림은 뉴욕 지하철 승객들과의 대화가 시작되는 큰 계기가 되었지. 지하철을 드나드는 수많은 사람들은 내 그림에 대해 궁금해했고, 그들이 나에게 물어보는 것에 난 무척 놀라고 감동받았어. 그렇게 내 무의식은 운명처럼 분필을 들고 있었던 거지.

미포: 하필이면 분필을 선택하신 이유가 뭡니까?

해링: 이유는 무슨… 빨리 그리고 튀어야 되니까 그렇지.

미포: 네??

해링: 농담 아닌데… 무의식적으로 즉흥적인 형태를 그리려면 선의 끊김이 없어야 돼. 초크를 사용하면 잠시라도 선을 멈출 필요 없이 한 번에 그릴 수 있지.

미포: 그게 말이 쉽지… 그 큰 공간을 한 선으로 이어서 정확히 그린다는 게 보통 사람들에게는 상상도 못 할 일이죠. 형님처럼 먹튀형 그림을 그리려면 물리적 시간의 한계에 늘 봉착하기 때문에 경찰을 피하기 위해서는 가능한 한 빨리 작업해야 하고, 수정 또한 할 수 없는 상황이기에 한 치의 실수도 용납하지 않는 고도의 테크닉을 가져야 하는 거죠.

해링: 칭찬은 고맙긴 한데, 나야 뭐 초등학교 시절부터 시험지에 문제는 풀지 않고 주야장천 그림만 그린데다 명색이 화가가 그 정도는 해야지….

미포: 사람들이 형님의 단순한 그림을 보고 그림을 못 그리기 때문에 이렇게 그린다는 사람들도 있습니다. 이게 바로 미포들이 미술을 대

하는 세계관이죠. "이런 건 나도 그리겠다.", "이게 쓰레기냐 그림이냐."식의 세계 말입니다. 실제 형님은 고등학교 때 미술대회 1등을 차지하고 그 그림을 부자 부부가 사려고 했다는 일화가 있을 정도인데 말입니다.

**해링:** 피카소는 안 그런가? 나만 그런 게 아니고 다 그래….

**미포:** 우리 미포들은 형님 그림이 그냥 아동들이 열광하는 가벼운 그림으로만 알고 있었는데 당시 남아프리카공화국의 흑인 인종차별 문제부터 핵전쟁의 공포와 핵무기에 대한 반대 의지 그리고 마약 퇴치와 에이즈 예방 등 수많은 사회적 문제에 대한 메시지를 대중에게 던지려고 하셨던 것 이제 잘 알겠습니다.

**해링:** 가벼운 그림으로 대중과 만나 그 속에 있는 메시지를 더 많은 사람이 본다면 그게 바로 그림 그리는 사람의 소명 아니겠는가? 자기만 알아볼 수 있는 허세나 떠는 그림은 예술이 아니야. 미술은 대중과 최대한 가까워져야 해. 몇몇 돈 많은 사람들만의 전유물이 아니라 어린이도 내 그림을 가지고 있을 권리가 있어. 사실 난 고상한 미술과 담을 쌓고 사는 당신과 같은 일반 대중들과 더 가까워지고 싶었지.

**미포:** 예술적 허세를 거부하시는 저 당당함. 형님의 예술은 거리 예술의 가치 그리고 미술관이나 화랑에 잘 가지 않는 이들이 어떻게 예술을 경험하고 즐기도록 도와줬는지 일깨워 주는 작품들입니다. 〈빛나는 아기〉 아이콘과 〈짖는 개〉 아이콘, 〈날개 달린 천사〉 아이콘 등 형님의 그림 속에서 밝고 명랑하고 활기차게 움직이고 있는 캐릭터들을 보면 엘리트 의식에 쩔은 난해한 그림이 가져오는 벽을 무너뜨려 자연스럽게 그림에 다가가게 되고, 그렇게 그림을 보며 수많은 생각을 하게 되니 제가 보기에는 형님이 찐이십니다.

**해링:** 그렇지. 미술은 그것을 보는 관람자의 상상력을 통해 생명을 얻어

야지 작가의 전유물이 되어서는 안 되는 거야. 소통이 없는 미술, 그것은 미술이 아니야. 나는 20세기의 이미지를 만드는 미술가의 역할을 수행하기 위해 노력해 왔고, 미술가로서의 내 소명이 가진 함의와 책임을 다하기 위해 죽기 전 10년간을 매일같이 노력했어. 그때마다 더 확고해진 내 생각은 "미술은 소수의 사람들만 즐기는 엘리트의 영역이 아니다."라는 사실이지. '모든 사람을 위한 미술'이 바로 내 작업의 지향점이야.

**미포:** 10년이라는 시간 동안 한 인간이 담아내기 힘든 실로 방대한 작업이었죠. 전 형님의 진정성이 작품의 가장 큰 특징이라고 생각합니다. 형님의 개인적인 성 정체성부터 사회적인 이슈까지 삶에 대한 특별한 애정을 담고 자신의 모든 감성을 극과 극을 오가며 진솔하게 담아낸 형님만의 예술 세계 말입니다.

**해링:** 나는 예술가로 태어났고, 따라서 예술가답게 살아야 할 책임이 있다고 생각해. 나는 그 책임이 무엇인지 알아내려고 무척 애를 썼어. 내가 세상을 위해 할 수 있는 역할은 그림을 그리는 것이었고, 숨이 멎는 그 순간까지 가능한 한 많은 사람들을 위해 그림을 그려주고 싶었어. 그렇게 그림은 사람과 세상을 하나로 묶어 주었고, 마법처럼 내 삶과 함께했어. 그렇게 내 삶은 곧 그림이었고 그림은 곧 내 삶이었어.

**미포:** 미술을 엘리트들이나 지성인들만이 즐기는 소유물이 아닌, 즉 고급 미술이 아닌 대중 미술로의 변모를 꾀한 것… 그것이 곧 팝아트의 철학이군요.

**해링:** 내가 만든 팝샵Popshop은 돈이 없는 어린이들도 내 작품을 구입할 수 있게 한 장소였지. 그나저나 난 나의 정신적 지주이신 워홀 형님을 만나러 가겠네. 여기 한 번 나오신 것 같았는데 그때 왜 나를 안 불렀는가?

미포: 형님은 안 모신 게 아니고 이 책의 작가가 형님을 히든카드로 숨겨 놓은 거죠.

해링: 그건 자네가 잘 모르고 하는 말이네… 퀴어 작가 중 가장 전설적인 히든카드가 아직 두 장 남았는데?

미포: 그게 누군가요?

해링: 누구긴 누군가! 나보다 강력한 그래피티 화가 '검은 피카소' 장 미셸 바스키아! 그리고 또 한 명은 비밀일세.

미포: 아! 너무하십니다. 이렇게 밀땅을… 어쨌거나 감사합니다. 제게 팝 아트의 찐 철학을 알려주셔서!

해링: 자네는 다음부터 이 코너를 없애 주게. 이미 나보다 더 뛰어난 미술적 안목을 가지고 있는 것 같은데….

미포: 과찬이십니다. 제가 과거에 미포였으니 이 책이 끝날 때까지 미포들의 대변인이자 대리인 역할을 수행하겠습니다.

해링: 그래? 그럼 언제든 내가 필요하면 날 소환하게. 난 자네 같은 대중들이 날 원하면 돈도 그 어떤 것도 필요 없으니 아무 걱정 말고….

미포: 네! 그럼 이 책에서 유일하게 흑인이신 바스키아님을 만나러 가겠습니다.

해링: 잘 생각했네. 바스키아의 그림이 바로 흑인의 역사이자 흑인의 삶이거든. 그나저나 요즘 미국은 인종차별 문제가 어째 더 퇴보하고 있는 것 같네. 그렇게 싸우고 투쟁했건만 아직도 이 모양이니.

미포: 그러게요. 비주류와 불평등의 문제는 오직 인간이 만든 인공지능이 풀어야 할 몫인가요? 정말 같은 인간으로서 자괴감이 듭니다….

해링: 너무 슬퍼 말고 어서 바스키아의 전설을 만나러 가시게나. 그의 작품에도 이 문제를 해결할 해답이 있으니….

2017년 소더비 경매, 미국 작가 중 최고가(현재진행형) 〈무제〉 1억 1050만 달러(약 1251억 원)

# 장 미셸 바스키아

"내 그림이 뭘 따온 거냐고? 작곡가에게 물어봐.

음표는 어디서 따오는지"

하위문화의 신화가 된 검은 피카소의 낙서

# 비주류 바스키아,
# 백인 예술계의 주류가 되다

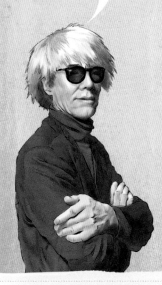
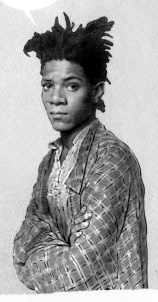

바스키아~ 너...
얼마나 유명해
지고 싶니?

딱! 형님
만큼만?

맨해튼 골목에서 마리화나를 피우며 거리에 낙서를 하던 16세 노숙자 소년은
앤디 워홀처럼 세상에서 가장 유명한 사람이 되고 싶었다.
그는 이제 선망과 동경의 대상이었던 앤디 워홀을 넘어 피카소의
아성마저 넘어서려 하고 있다. 그 흑인 소년의 이름은 바로 장 미셸 바스키아다.

JEAN-MICHEL BASQUIAT

"검은 예술가의 반란은 한 퀴어 화가로부터 출발했다."

2016년 8월 12일 브라질 리우데자네이루 바하 올림픽파크 내 수영장에서 벌어진 여자 개인 자유형 수영 경기에서 미국의 시몬 마누엘Simon Manuel, 1996~현재이 흑인 선수로는 최초로 수영에서 올림픽 신기록을 세우며 금메달을 획득한다. 그녀는 경기를 마치고 기자들과의 인터뷰에서 전 세계를 향해 전혀 예상치 못한 소감을 툭 던진다. "오늘 이후로 나를 '흑인 수영 선수'가 아닌 그냥 '수영 선수'로 불러주길 바란다."

오늘날까지도 흑인들은 예술, 체육, 문학 등 수많은 분야에서 편견과 차별에 맞서 싸우고 있다. 그런데 미합중국 최초의 흑인 대통령 버락 오바마는 과연 흑인이었을까? 오바마의 아버지는 케냐 출신의 아프리카인이었고 어머니는 유럽계 백인이었으며 그녀의 선조는 유대인이었다. 결국 그의 유전 정보를 거슬러 올라가면 아프리카, 아랍, 앵글로 색슨, 유대인의 피가 모두 섞여 있음을 알 수 있

다. 하지만 그가 피부색에서 비롯된 편견과 차별을 극복하고 결국 천조국의 우두머리가 된 것처럼 인류의 미술계에도 이를 극복하고 '최초'라는 타이틀을 거머쥔 화가가 있었으니 그의 이름은 바로 '팝 아트계의 검은 피카소' 장 미셸 바스키아Jean-Michel Basquiat,1960~1988이다.

## 검은 피카소를 만나기 전, 풀어야 할 숙제

'레이시즘racism'은 21세기 현재에도 여전히 진행형이다. 인종 차별의 폭력성은 암묵적 상식으로 용인되고 있는 상황이다. 간단히 스포츠를 예로 들어보자. 우리는 아직도 백인은 테니스와 수영을 잘하고, 흑인은 농구와 권투를 잘하며, 황인은 양궁과 골프를 잘한 다고 말한다. 이는 엄밀히 말해 편견과 차별의 오해가 낳은 난센 스nonsense이다.

우리는 살면서 "흑인은 수영을 못한다."는 이 비과학적 선입견에 대해 진지하게 의문을 품어본 적이 단 한 번이라도 있었던가? 1960 년대 이전까지 미국의 수영장은 흑인의 출입을 금지했다. 테니스는 또 어떤가? 불과 반세기 전 영국 귀족과 신사의 전유물이었던 고상 한 운동 테니스는 미국으로 넘어온 이후 흑인이 넘볼 수 없는 넘사 벽의 영역이었다. 1960년대 미국의 버지니아주에서 "흑인은 테니 스를 칠 수 없다."라는 법안이 만들어질 정도였으니 수영과 테니스 는 백인들의 인종 우월주의가 만든 엘리트 스포츠의 암흑사였던 것 이다.

1975년 흑인인 아서 애시Arthur Ashe, 1943~1993가 테니스의 본고장 영국의 윔블던에서 남자 단식 최고령의 나이로 정상에 오르던 날 "흑인은 원래 테니스를 못한다."는 논리가 인종 차이가 아닌 인종 차별 문제에서 비롯된 거짓이었음을 세상에 알리는 계기가 되었을 것이다. "동양인은 양궁을 잘한다."는 말은 또 얼마나 허무맹랑한 이야기인가! 그렇다면 동양인이 신체 구조상 양궁에 불리한 팔 구조를 가지고 있는 건 어떻게 설명할 것인가? 흑인 테니스 영웅 아서 애시는 이후 인권운동가로 활동하던 중 수혈을 받다가 에이즈에 감염된다. 발병 뒤 그는 에이즈 퇴치 운동에 나서 편견과 맞서 싸우며 이런 말을 남긴다. "난 사실 에이즈보다 흑인이라는 것이 더 고통스럽다. 에이즈는 나의 몸을 죽이지만 인종 차별은 나의 정신을 죽이기 때문이다."

단지 피부가 검다는 이유로 흑인이 받았어야 할 그 장고의 고통은 어떻게 설명해야 할까? 지금도 이어지고 있는 성 차별, 인종 차별, 민족 차별, 성 소수자 차별 문제는 인류의 지적 수준이 어느 정도까지 고도화되어야 풀릴 숙제인 걸까? 이 단순한 숙제가 그토록 풀기 힘든 난제로 아직까지 남아 있는 이유는 무엇일까? 현생 인류에 대한 인종 분류는 크게 코케이션족Caucasian, 백인, 몽골리안족Mongolian, 황인, 니그로족Negro, 흑인으로 나뉜다. 그런데 인종을 분류한다는 발상 자체가 얼마나 모순 덩어리인가! 종의 개념을 생각해 보라. 진돗개가 셰퍼드와 교배를 하거나 시베리안 고양이와 샴 고양이가 교배를 하면 자손이 나올 수 있지만, 고양이와 표범 그리고 개와 사자가 교배하면 자손이 나올 수 없다. 이처럼 상호 교배하여 나온 자

(좌측부터) **니그로족, 몽골리안족, 코케이션족** | AI가 만든 인간 품종(?)을 비교해 보자. 피부와 두상 골격을 비교해 보면 흑인의 두상은 장두형으로 움푹 들어간 눈과 긴 사지를 보았을 때 인종학적으로 굳이 따진다면 피부만 다를 뿐 백인에 더 가깝다. 하지만 정작 백인 우월주의자들은 황인과 흑인이 서로 비슷하다는 맹목적 신념을 가지고 있다.

손이 번식할 수 있는 생식력을 지녀야만 결국 같은 종인 것이다.

이런 매우 기초적인 생물학적 종의 개념에서 보았을 때 인종을 나눈다는 말 자체가 얼마나 웃긴 이야기인가. 더 웃긴 것은 '신의 저주'로까지 불리던 아프리카 흑인의 피부색이 검은 이유와 관련된 것이다. 이는 단순히 지구의 지역별 자연환경에 석응해 이상적으로 진화하는 과정에서 변이된 멜라닌 색소의 차이일 뿐이지, 있지도 않은 종의 구분과 우열의 근거가 될 수 없다. 멜라닌 색소의 차이는 아름다운 진화의 흔적이다. 흑인의 피부가 검은 이유는 뜨거운 태양 아래 자외선으로부터 피부를 보호하기 위해 멜라닌 색소가 많이 생성되었기 때문이고, 반대로 북유럽의 온화한 기후에서 진화한 백인들은 멜라닌 생성이 필요 없기에 색소가 적어 피부가 얇고 혈관이 드러날 정도로 하얀 피부를 가지게 된 때문이다.

피부색뿐일까? 백인 우월주의에 따른 외모 차별 문제는 또 어떤가? 백인에 비해 황인의 눈이 작고 코가 낮으며 사지의 길이가 짧은 것 또한 3만 년 전 중앙아시아로 이동한 인류가 빙하기의 혹한을 뚫고 동쪽 추운 지역의 환경에서 살아남기 위해 체온 이탈을 최소화하려는 진화의 결과에서 비롯된 것이다. 복잡하게 생각할 것도

없다. 북극의 극한 기후에 적응하여 살고 있는 이누이트족Innuit族이 백인도 흑인도 아닌 황인이라는 사실이 이를 방증한다.

만약 당신이 뉴욕의 어느 한적한 공원에서 영국의 세터Setter, 스페인의 스파니엘Spaniel, 캐나다의 뉴펀들랜드Newfoundland, 벨기에의 블러드하운드Bloodhound 등의 견종들을 교배시켜 탄생된 골든 리트리버Golden Retriever를 보고 견주에게 "그 개가 순종입니까?"라고 물어본다면 그 말 자체가 난센스인 것처럼 누군가 당신에게 "당신은 백인 순종입니까?"라고 물어보는 것 자체가 난센스라는 것이다. 암컷 말이 수컷 당나귀와 교배하여 노새mule를 낳을 수 있고, 암컷 호랑이가 수컷 사자와 교배하여 라이거liger를 (자연 상태에서는 불가능하지만 인공적으로) 낳을 수는 있지만, 이렇게 태어난 중간 잡종은 더 이상의 번식을 할 수 없는 것처럼 상호 무한 번식이 가능한 흑인, 백인, 황인은 결국 모두 같은 단일종이다.

그래도 아직 이해가 안 간다면 보다 알기 쉽게 이야기해 보자. 전 세계 약 400여 품종의 개가 가진 유전 정보를 거슬러 올라가면 결국 지구상의 모든 개의 공통 조상은 늑대로 결론지을 수 있는 것처럼, 길게도 아니고 아주 짧게 인류의 인종 분화를 DNA로 역추적하면 결국 우리 모두는 '아프리카 출신의 흑인'이었다는 결론이 나온다. 더군다나 진화의 맨 마지막에 출현한 것은 백인이 아니라 황인이다. 자, 백인 혈통 우월주의나 아리아인의 우생학과 같은 흑백 논리 자체가 얼마나 가소로운 개념인지 이제 알겠는가?

이러한 인종 차별적 개념 자체가 더더욱 무의미한 것은 지금의 인류는 어느 곳이든 이동할 수 있고, 어느 종족과도 교배할 수 있는

시대에 접어들었으며, 영양 섭취 또한 동일해졌기에 외형적 모습과 신체의 차이는 먼 훗날 역사 교과서에나 등장하는 신기한 이야기가 될 것이다. 이렇게 보았을 때 글로벌 다문화 사회에서 지역과 인종 그리고 민족의 차이를 논한다는 것 자체가 얼마나 허무한 것인가. 그럼 이제 우리는 검은 피카소 바스키아를 만날 준비를 모두 끝냈다. 인종 차별에 대한 인류학적 모순을 언급한 이유는 바스키아 작품의 관조적 감상을 위한 시대적 · 사회적 배경을 알기 위함이었다.

## 바스키아 성공 신화 코드

퀴어 화가들을 이야기함에 있어 독자 여러분은 무언가 알 수 없는 의문에 빠졌을는지도 모른다. 그 의문은 이것일 것이다. "고대 그리스 로마 미술 이후 20세기까지 인류의 미술 역사상 위대한 화가 중 왜 한 명도 흑인이 없었을까?"

이러한 의문의 해답이 바로 바스키아라는 흑인 화가이다. 화가 바스키아는 편견과 차별을 딛고 문학, 과학, 경제, 사회 분야 최고가 된 최초의 흑인들과 함께 미술의 주류 화단에서 최고의 자리에 오른 '최초의 흑인 화가'라는 중요한 역사적 의미를 가진다. 그 의미는 흑인의 역사가 드디어 어둠의 전환점을 돌아 정상적인 궤도로 서서히 돌아오고 있다는 것을 의미한다. 최초의 흑인 화가 바스키아가 그림을 통해 세상에 던진 메시지는 인종 차별과 시대적 모순 그리고 흑인 영웅들에 관한 이야기이기에 그의 회화 세계가 펼쳐낸

미술사적 의미를 이해하는 데 흑인의 역사는 가장 핵심적인 요소임이 분명하다.

현대미술의 신화가 된 장 미셸 바스키아를 단지 흑인이라는 호기심 어린 눈으로 바라본다면 그 또한 잠재된 차별적 시각이 적용된 것이다. 이제까지 소개한 퀴어 화가들을 호기심 어린 눈으로 바라보는 것도 같은 맥락이다. 이제 편견의 눈을 버리고 바스키아라는 한 인간이 어떻게 역경을 딛고 일어나 뉴욕에서 성공했는지 그의 신화적 요인들을 한 땀 한 땀 있는 그대로 이야기해 보고자 한다.

## code 1. 바스키아에게 왕관을 씌워준 어머니

"우리 모두에게 부여된 생명의 근원은 어머니요, 세상의 모든 어머니들은 자식의 거울이다." 1960년대 후반 뉴욕현대미술관MoMA에서 어린 아들의 손을 붙잡고 전시장에 들어온 마틸드 안드라데스Matilde Andrades, 1934~2008라는 한 푸에르토리코계 흑인 여성이 피카소의 〈게르니카〉를 보며 오열을 한다. 그림을 보고 눈물을 흘리는 어머니의 모습을 보며 이 어린 소년은 큰 충격과 함께 어머니가 느꼈던 그림에 대한 동질적 감정을 공유하게 되었고, 이때부터 그는 화가가 되기로 결심했는지도 모른다. 이렇게 누구보다 예술적 감수성이 높았던 어머니의 선천적·후천적 유전자를 물려받은 소년이 바로 바스키아였다.

바스키아에게 어머니의 예술적 기질은 그의 신화가 시작되는 가장 강력한 코드였다. 1960년대 당시 많은 흑인들의 생활수준은 백

인에 비해 형편없이 낮았고, 빈민가를 구성하는 대다수 사람들 또한 흑인이었다. 이에 반해 바스키아의 어머니는 그에게 양질의 교육 환경을 제공하였다. 그녀는 어린 바스키아의 손을 잡고 뉴욕의 메트로폴리탄, 현대미술관, 브루클린 등의 여러 미술관을 돌아다니며 그에게 새로운 세상을 열어 주었고, 어릴 적부터 퀴어 레오나르도처럼 관찰력이 뛰어나고 글과 그림을 함께 노트하는 것을 좋아했던 아들 바스키아에게 수많은 회화 책과 그림 도구를 사주는 강력한 조력자였다. 이렇게 바스키아 신화의 첫 번째 코드는 그의 어머니로부터 시작된다.

바스키아를 드문드문 알고 있는 일반 대중들은 그가 16세에 가출하여 뉴욕의 소호 거리에서 마리화나를 피우며 본능적으로 그림을 그려댄 흑인 비행 청소년으로 알고 있거나, 미술 교육을 전혀 받지 않은 빈민가 출신의 문맹 화가였기에 기성 미술과 차별되는 순수한 원시적 형태와 색감을 표현할 수 있었다는 매우 잘못된 정보를 가지고 있다. 이는 과대 포장을 좋아하는 찌라시 언론의 짜깁기 정보일 뿐이다. 바스키아의 실상은 흑인 가정이었지만 매우 부유한 회계사라는 직업을 가진 아이티계 흑인 이민자의 아들이었으며, 4살 때 이미 읽기와 쓰기가 가능했고, 미술에 대한 천부적 재능을 일찍이 보여주었다. 어머니의 열정으로 바스키아는 브루클린 미술관의 어린이 회원으로 등록되었으며, 11세 때 이미 조기 교육으로 프랑스어, 스페인어, 영어 3개 국어를 유창하게 말하고 쓸 수 있었다. 이렇듯 어릴 적부터 나타난 영재성으로 그는 영재 전문고등학교인 시티애즈스쿨City-as-School에서 공부하였다.

그가 노숙자가 된 것은 부모의 이혼으로 아버지가 친권을 가지게 되면서 어머니에 대한 그리움과 상처가 깊어졌고, 마침 사춘기에 접어들어 아버지와의 갈등도 심각해져 가출이 반복되면서부터다. 그렇게 자발적 노숙의 길로 접어들었을 뿐, 그의 아버지는 바스키아를 끝없이 붙잡아 집으로 데려오기를 반복하고 또 반복했다. 하지만 바스키아는 거리에서 회화의 자유를 찾았고 영재 학교를 허락 없이 자퇴했다. 분노한 아버지는 그를 아예 집에서 내쫓아 버렸

**마틸드 안드라데스**

| 남편과의 이혼 | 그레이 해부학과 미술도구 | 뉴욕의 모든 미술관 관람 |
| --- | --- | --- |
| 아버지와의 불화와 가출 | 스페인어와 다양한 미술매체 제공 | 풍부한 미적 감수성과 당대 미술의 배경지식 제공 |

거리에서 노숙자 생활을 하며 그래피티 예술 활동을 하게 됨.

해부학적 지식과 미적 감각을 보유하게 되었고 자신만의 독창적 문자를 신비스러운 언어로 구사함.

어머니가 유년기부터 미술관을 돌며 아들에게 미적 감성을 풍부하게 키워줌.

**바스키아의 어머니가 물려준 미술 헤리티지** | 바스키아의 독창적인 회화 코드는 사실상 그의 어머니가 모든 토대를 만들어준 것이나 다름없다. 그의 어머니는 음악적 재능도 물려주었다.

다. 이후 그는 거리를 전전하며 고독하고 상처받은 자신의 영혼을 그래피티로 승화시켰다. 사실상 바스키아의 그림에 나오는 근원적 특징들은 모두 그의 어머니에게서 비롯된다고 해도 과언이 아니다.

바스키아의 신화 코드는 결국 어머니의 영향이 9할 이상을 차지한다. 그가 21세까지 거리에서 노숙을 하면서 미술을 시작했던 것도 어머니의 이혼에서 비롯된 것이었으며, 어머니의 예술적 감수성을 선천적·후천적으로 물려받은 것도 그가 어릴 적 어머니로부터 배웠던 스페인어와 그녀가 제공해준 해부학 책에서 비롯된 것이다.

한번 상식적으로 생각해 보자. 고작 8살 난 자신의 어린 아들이 교통사고로 팔에 복합 골절상을 입고 비장을 적출할 정도로 내장이 손상되어 장기 입원했을 때 만화책이나 게임기 같은 상난감이 아니라 『그레이 해부학Gray's Anatomy』 책을 선물로 줄 어머니가 세상에 과연 몇이나 되겠는가! 더 놀라운 것은 8살짜리 아이가 입원실 침대에서 의학 전문서의 고전이자 표본인 이 해부학 책을 좋아했으며 이를 이해하고 정독했다는 것이다.

## code 2. 바스키아가 왕관을 씌워준 흑인 영웅들

키스 해링 하면 떠오르는 대표적인 상징적 아이콘이 '빛나는 아기'와 '짖는 개' 그리고 '날개 달린 천사'라면 바스키아에게는 전 세계적으로 유명한 '왕관' 아이콘이 있다. 마치 성모 마리아의 머리 위에 존재하는 헤일로처럼 바스키아의 그림에 단골 메뉴처럼 반복적으로 등장하는 이 크라운crown, 왕관은 과연 어떤 의미를 가질까?

# JEAN-MICHEL BASQUIAT

바스키아의 트레이드마크 왕관 아이콘은 저작권의 상징, 공증인의 도장, 위대한 흑인 영웅의 존경과 찬미 등 여러 가지 의미를 지닌다. 이 여러 의미 중 가장 강력한 의미를 지니고 있는 것은 바로 흑인 영웅들이다. 왕관을 쓴 흑인 영웅들의 등장은 흑인 차별, 인종 문제, 사회적 불평등에 대한 메시지를 전달함에 있어 뉴욕 미술계에 만연한 인종주의적 차별에 대항하고자 함이었고, 바스키아는 그의 작품 속 거의 모든 장면에 그가 숭상하고 흠모했던 위대한 흑인 영웅들을 대거 포진시킨다. 이 영웅들은 모두 백인들의 차별을 이겨내고 최고의 자리에 오른 흑인 뮤지션, 권투 선수, 야구 선수들이었다.

바스키아의 회화에 등장하는 흑인 영웅들을 만나면 그가 왜 끊임없이 그들을 오마주하고 자신을 동일시하려고 했는지 알 수 있다. 이 영웅들은 세 가지 섹션인 권투와 야구 그리고 재즈 뮤지션으로 나누어 설명할 수 있는데, 재즈의 존경은 그의 어머니가 미술뿐만 아니라 음악에도 영향을 미쳐서 그는 거리에서 미술을 하기 전에 밴드를 결성하고 DJ로 일할 정도였다. 특히 마일즈 데이비스와 맥스 로치의 음악과 힙합, 블루스, 라틴·아프리카 전통 음악에 심취해 있었다. 사실상 그가 흑인 영웅들을 등장시킨 것은 자신도 그들과 동일시되고자 하는 일종의 자기 주문 같은 주술적 의미였을는지도 모른다. 이는 그가 생전에 남긴 말에 잘 나타나 있다.

"열일곱 살부터 난 늘 스타가 되기를 꿈꿨다.

난 찰리 파커, 지미 헨드릭스와 같은 우상들을 항상 염두에 두고 있었고,

사람들이 유명해지는 방식에 대해 많은 낭만을 느꼈다."

이제 그의 작품 속에 등장했던 흑인 영웅들을 몇 명 소개하고자 한다. 우리는 이들을 통해 바스키아가 불평등한 세상에 던지고자 했던 통한의 메시지를 느낄 수 있을 것이다.

바스키아의 첫 번째 왕관을 쓴 흑인 영웅은 재키 로빈슨Jackie Robinson, 1919~1972이다. 남북전쟁에서 북부군이 승리하고 사실상 노예제의 종식을 알리는 노예 해방을 선언했던 에이브러햄 링컨이 암살된 날은 1865년 4월 15일이다. 그런데 운명의 장난처럼 82년 뒤인 1947년 4월 15일 미 프로야구 역사상 처음으로 인종차별의 사슬을 끊고 흑인 선수가 메이저 리그에 데뷔하게 된다. 그는 야구를 통해 또 다른 해방을 선언한 것이다. 그가 바로 미국의 전설적 야구 선수 재키 로빈슨이다. 짐 크로우법이라는 인종차별법에 의거해 백인들과 같은 식당, 같은 버스 좌석, 같은 화장실을 쓸 수 없었던 것처럼 야구 역시 메이저 리그에서 뛸 수 없었던 시대에 그는 차별과 굴욕을 딛고 땀과 노력 그리고 실력 하나로 미국 사회의 편견을 깬 최초의 흑인 메이저 리거가 된 것이다.

바스키아의 두 번째 왕관을 쓴 흑인 영웅은 행크 에런Hank Aaron, 1934~2021이다. 중년의 나이라면 누구나 공감할 이야기가 있다. 어린 시절 책장에는 위대한 홈런왕 '베이브 루스'가 가가호호 꽂혀 있었을 것이다. 그런데 놀라운 사실은 지금도 그를 홈런왕으로 기억하

는 학생들이 많다는 것이다. 백인 우월주의가 아직도 만연하고 있다는 증거일까? 실제 홈런왕은 따로 있는데 말이다. 그가 바로 행크 에런이다.

1973년 메이저 리그 시즌이 끝났을 때 행크 에런은 베이브 루스의 통산 최다 홈런에 한 개 뒤진 713호 홈런을 기록하게 됐다. 이제 새로운 기록 달성은 시간문제였다. 곧 다음 시즌이 다가오면서 루스의 기록이 깨질 것을 우려한 백인 우월주의자들은 행크 에런에게 온갖 살해 위협을 가했고, 하루 3000여 통에 달하는 협박 편지를 보냈다. 이러한 극심한 인종차별 상황에서 1974년 행크 에런은 4월 4일 시즌 첫 경기 첫 타석에서 홈런을 때려내 루스와 같은 714호 홈런 타이기록을 세웠다. 그리고 나흘 후인 4월 8일 그의 소속 팀인 애틀랜타 홈에서 구단 사상 최다인 5만 3775명의 관중이 모인 가운데 LA 다저스와 경기를 했다. 그러나 많은 관중들 속에 정작 메이저 리그 커미셔너인 보위 쿤은 자리에 없었다. 역사적인 날에 리그 수장이 불참했다는 것은 이해하기 어려운 처사였다.

이런 냉대 속에서도 에런은 경기에만 집중했고 4회말 2번째 타석에서 백인 투수의 2구째 공을 받아쳐 좌측 담장을 넘기는 715호 홈런을 날렸다. 이 홈런은 미국 메이저 리그의 새로운 역사가 쓰이는 순간이자 야구에서 흑인에 대한 편견과 차별의 오랜 고통도 날려버리는 순간이었다. 이후 에런은 40개의 홈런을 더 추가하고 통산 755홈런1위, 2297타점1위, 3771안타3위, 2174득점3위의 기록을 남기고 1976년 은퇴했다. 그리고 그는 1982년 명예의 전당에 헌액되었다. 편견과 차별의 장벽을 넘는 이 두 명의 흑인 야구 영웅의 투

쟁 과정이 얼마나 험난했었는지는 이루 말로 표현하기조차 힘들 것이다. 1997년 빌 클린턴 대통령은 이 흑인 야구 영웅들을 위해 "오늘날, 모든 미국인들은 재키 로빈슨에게 특별한 감사를 표해야 한다고 생각합니다."라는 말을 남긴다.

흑인 권투 선수는 어떨까? 아마 이들과 같은 투쟁의 시간을 거쳐 최정상에 올랐을 것이다. 바스키아의 그림 속 영웅으로 등장하는 슈거 레이 로빈슨Sugar Ray Robinson, 1921~1989은 우아하고 유연한 테크닉과 송곳같이 날카롭고 빠른 펀치력으로 11년 동안 127연승이라는 전무후무한 기록과 함께 통산 175승 108KO승으로 복싱 역사상 올 타임 NO.1에 선정된 선수다. 그는 링 밖에서 다양한 민족의 여인들을 비서처럼 데리고 다니며 최고급 의상에 돈을 불 쓰듯 쓰는 등 자신의 부를 한껏 플렉스했다. 그의 방탕한 생활은 바스키아에게도 영향을 미쳤다. 또한 그것이 자신의 삶을 단축하게 될 줄은 바스키아 자신도 몰랐을 것이다. 또한 독일 아리아인의 영웅 막스 슈멜링을 이기며 히틀러에게 백인 인종우월주의자들의 굴욕적 패배감을 선물했던 불패 신화의 주인공 조 루이스Joe Louis, 1914~1981 역시 그의 영웅이자 시대가 낳은 기념비적 존재이다.

그의 진짜 관심사였던 음악 부문의 흑인 영웅은 또 누굴까? 바스키아는 흑인 음악가들의 존재를 백인 예술 세계에서 살아가는 자신의 입장과 동일시했다. 레오나르도 다빈치의 진짜 관심사가 요리였던 것처럼 바스키아의 진짜 관심사는 재즈 음악이었다고 말해도 과언이 아니다. 그는 당시 랩 음반을 제작한 최연소 예술가였고, 입버릇처럼 그림을 그만두고 음악만 하고 싶다고 말하고 다녔

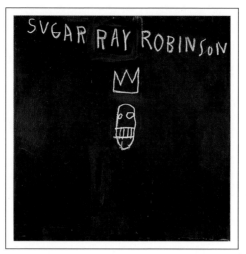

**바스키아 〈무제〉** 1982(106.5×106.5cm) | 슈거 레이 로빈슨의 왕관
은 곧 자신의 왕관을 의미하는 것일 수도 있다.

다. 그리고 자신에게 가장 큰 영향을 미친 것이 음악이라고 생각하
며 살았다. 그래서 1941년에 즉흥 연주와 혁신적인 음계로 재즈 역
사에 가장 중요한 센세이션을 일으킨 찰스 파커 주니어Charles Parker, Jr.
1920~1955는 그에게 절대 영웅 그 자체였을 것이다.

흑인들의 힙합과 랩이 백인의 주류 문화와 고전적 예술의 창작
성에 도전장을 내밀었다면 미술에서는 바스키아가 흑인의 역사를
내세워 낙서 회화Graffiti Art로 도전장을 내밀었다고 하면 적절한 표현
일까? 이렇듯 바스키아는 위대한 흑인 영웅들에게 왕관을 씌워줌
으로써 숭배와 경외 그리고 한없는 존경심을 드러냄과 동시에 유독
흑인이 끝까지 두각을 드러내지 못했던 유일한 분야인 미술을 통해
자신을 그들과 같은 절대 영웅이라는 것을 우회적으로 나타내고자
했던 것이다.

흑인의 기원과 투쟁의 역사 그리고 백인들의 오만과 편견이 만들어낸 한恨의 정서가 바스키아의 작품에 면면히 녹아있는 것은 분명한 사실이다. 그런데 이국적 열대 우림의 풍경을 극사실적이면서도 몽환적으로 그려냈던 위대한 원시미술 작가 앙리 루소가 일평생 동안 단 한 번도 아프리카 정글에 가보지 못했던 것처럼 아프리카의 모든 영혼을 담은 바스키아 역시 죽기 직전에 단 한 번 가본 것을 제외하고는 평생 아프리카에 가본 적이 없다는 것 또한 아이러니한 일이기도 하다. "나는 작업을 할 때 예술에 대해 생각하려 하지 않는다. 그저 삶에 대해 생각하려고 한다."라는 그의 말처럼 결국 그의 삶은 흑인의 삶 그 자체가 아니었을까?

## code 3. 바스키아에게 왕관을 씌워준 화가 영웅

바스키아가 그린 흑인의 영혼들이 세상에 알려지게 된 것은 그의 천재성 플러스 절묘한 타이밍에서의 운명적 만남들도 포함된다. 그의 출발은 전혀 화려하지 않았다. 아버지와의 불화로 가출한 후 노숙자로 전전하면서 17세 때 그래피티 화가 알디아즈Aldiaz와 친구들과 마리화나를 피우며 세이모SAMO라는 조직을 결성하여 맨해튼 거리의 벽과 지하철역에 스프레이로 그림을 그리기 시작한다.

사실상 그의 초기 작품들은 현대 도시 문화에 대항하여 무정부주의를 지향하는 저항적인 언더그라운드 작품들이었다. 거리의 철부지 흑인 노숙자 바스키아는 세이모, 즉 "Same old shit!흔해 빠진 이 개똥같은 것들아"을 욕설처럼 주절거리며 1977년 뉴욕의 소호 거리에서 경

찰의 단속을 피하며 날다람쥐처럼 도망 다녔다. 그랬던 그가 세계적으로 유명해지게 된 것은 다름 아닌 그의 화가 영웅 앤디 워홀을 만나면서 시작된다.

어린 바스키아에게 앤디 워홀은 그야말로 넘사벽의 영역이었다. 하지만 길거리를 전전하며 자신의 그림을 엽서로 만들어 생계를 이어가던 그에게도 천재일우千載一遇의 기회가 왔고 그는 그 기회를 놓치지 않았다. 그토록 만나고 싶었던 앤디 워홀이 뉴욕현대미술관 앞 레스토랑으로 들어가는 모습을 목격한 바스키아는 자신이 만든 포스트 카드를 들고 안에 들어가 다짜고짜 워홀에게 말한다. "한 장에 10달러인데 사실래요?" 매우 짧은 순간이었다. 워홀은 엽서들을 이리저리 훑어본 뒤 말한다. "좋은데, 오 신선해! 그런데 손이 많이 가지 않은 그림이군. 5달러로 하죠." 바스키아는 말한다. "당신 작품도 손이 많이 간 건 아니잖아요." "……." 결국 워홀은 바스키아의 엽서를 그 자리에서 모두 구입한다. 그리고 몇 년 뒤 길거리에서 유명세를 올리고 있던 바스키아는 앤디 워홀의 사업가적 촉에 걸려 미국의 유명한 화상畵商과 거부巨富들을 소개받게 되었고, 흑인 화가라는 희소성과 특이한 원시적 그림을 무기로 고삐 풀린 말처럼 세상에 알려지기 시작한다.

바스키아에게 늘 선망의 대상이자 정신적 지주였던 앤디 워홀과의 만남과 그의 적극적 후원 덕에 흑인 노숙자의 꿈은 현실로 이루어진다. "무려 서른 살의 나이 차이가 남에도 서로를 존중했던 둘은 이후 마음까지 터놓는 막역한 사이가 되었고, 죽는 날까지 예술적 동지로 남게 된다."라고 말하면 좋겠지만, 이는 이상적인 상상의 단면일

뿐이었다. 현실이라는 미술계의 사파리는 그렇게 만만하지 않았다.

"예술이야말로 확실한 돈벌이 수단이다."라는 확고한 예술적(?) 신념을 가지고 있었던 앤디 워홀에게 검은 피부를 가진 바스키아는 뉴욕의 미술 시장에서 상품적 가치가 충분한 이용 수단이었을지도 모른다. 또한 영화 〈겟 아웃 2017〉의 세계관처럼 바스키아가 가진 젊은 육체는 노쇠해져 버린 백인 워홀에게 충분히 치명적인 매력이었

**키스 해링**(좌)**과 앤디 워홀**(가운데) **그리고 바스키아**(우) | 바스키아는 꿈에도 그리던 앤디 워홀과 함께하며 세상에서 가장 유명해질 수 있는 워홀식 지원 사격을 받지만 꿈과 현실 사이에는 엄청난 단차가 존재하고 있었다.

**도슨트톡** 바스키아는 워홀을 '아버지를 넘어서는 영적 후원자'라고 치켜세웠고, 워홀은 바스키아의 천재성을 단번에 알아보고 자신이 가진 재력과 인맥을 동원해 그를 마케팅함과 동시에 그의 젊음과 신선한 예술의 피를 한물간 자신의 심장에 긴급 수혈을 했을 것이다. 바스키아와 워홀의 관계는 아름다운 예술적 동지이자 서로의 부족한 부분을 채워주는 뮤즈였다. 일부 사람들은 둘의 관계를 매우 부정적인 시각으로 바라보기도 했지만 어쨌거나 워홀이 바스키아에게서 본능적으로 느꼈던 돈맛은 예술의 상품화에 눈이 먼 자본주의적 논리에 입각한 뉴욕의 갤러리들과 절묘한 시기에 맞물리게 되었다. 바스키아라는 독특한 희소성을 가진 캐릭터는 워홀이나 뉴욕 미술의 사업가들에게 매우 구미 당기는 먹잇감이었을 것이다.

을 수도 있었을 것이다. 바스키아가 워홀의 그리스식 미소년 제자 역할을 했다는 사실은 뉴욕 미술계에 암묵적으로 공인된 사실이었다. 그도 그런 것이 워홀은 바스키아를 만난 뒤 10년 동안 예술적 동지로 함께 일하면서 점차 바닥을 드러내고 있는 창작의 곳간에 젊음의 열정과 창조의 에너지라는 곡물들을 차곡차곡 채웠을 것이며, 실제로 이 둘은 함께 여행을 다니며 서로의 얼굴을 그려주고 예술적 영혼의 교분을 쌓은 우정을 넘어선 사이였으니 말이다.

필자의 견해가 너무 부정적인 측면을 이야기한 것이라 생각하는지도 모르겠다. 단지 인생이라는 짜인 각본 속에 바스키아라는 흑인이 운 좋게 승차했다고는 말하기 힘든 것 또한 사실이다. 그 이유는 우리가 간과하고 있었던, 그가 유년기부터 보여주었던 천재적 재능이 확인되었다는 점 때문이다. 그와 더불어 인류 미술사에서 그동안 단 한 번도 등장하지 않았던 이 흑인 화가의 기행적 행보는 전설을 만들기에 충분하고도 넘치는 매력을 가졌기에 워홀의 집중사격을 받은 바스키아의 깜짝 등장은 그야말로 혁신 그 자체였다. 그리고 그의 존재는 대중들에게 서서히 식상해지기 시작했던 워홀리즘에 신선한 대안이 될 수 있었을 것이다.

바스키아가 팝송의 전설 마돈나와 철부지 시절 연인 사이였다는 것도 그의 신화를 더 증폭시킬 수 있는 퍼즐 중 하나였을 것이다. 갑작스러운 부와 명예는 아직 어린 그에게 감당하기 힘든 것이었을 것이다. 정해진 수순이었다. 준비되지 않은 불안한 영혼에 마약이라는 악마가 죽음의 향기를 뿜고 그에게 다가왔다. 그렇게 젊은 바스키아는 성공의 속도만큼 생의 속도도 빨리 소멸해 가게 된다.

## code 4. 위대한 신화의 완성 공식

갑작스러운 유명세가 과연 바스키아에게 행복만을 가져다주었을까? 길거리에서 자유롭게 생의 향기를 내뿜던 세이모의 창립자는 이제 거리미술의 CEO가 아닌 막강한 힘을 가진 주류 갤러리들의 피고용인 자격으로 뒤바뀌면서 결과적으로 그림을 찍어내는 기계로 전락하게 된다. 밀려들어 오는 주문을 감당하기 위해 24시간 그림만 그려대야 하는 그에게 자유로 향할 수 있는 유일한 돌파구는 아마도 마약이었을 것이다.

결국 '작가의 요절은 위대한 신화의 완성'이라는 불변의 공식이 바스키아에게도 적용될 수밖에 없었던 것일까? 그의 명성이 국제적으로 높아질수록 마약 중독의 강도는 더더욱 강해져 갔다. 검은 피카소라는 별칭과 함께 '미술계의 제임스 딘'이라는 별칭은 반항적 이미지의 대명사인 잭슨 폴록만이 소유한 것이 아니었다. 바스키아 역시 사회 비판적인 반항의 아이콘이었기 때문이다. 하지만 애석하게도 그의 반항적 기질과 샘솟은 원시적 에너지는 아주 찰나의 순간에 영원히 사라지게 된다.

1988년 8월, 88서울올림픽이 열리기 직전 정신적 지주이자 절친이었던 앤디 워홀이 의문의 의료 사고로 갑자기 세상을 떠나자 그의 불안 증세는 더 심각해졌다. 워홀이 사망하고 1년 뒤, 그는 흑인 화가의 신화가 되기 위한 마지막 단추를 끼우듯 헤로인 과다 투여로 27세의 젊은 나이에 생을 마감하게 된다. 17세 때부터 찰리 파커와 지미 헨드릭스를 동경하고 그들을 너무도 닮고 싶어 했던

바스키아는 정확히 10년 뒤에 자신의 영웅들과 똑같은 방식으로 요절한 것이다.

너무도 이른 나이에 생을 마감했지만 그가 남긴 회화적 유산은 오늘날의 대중들에게 여전히 강력한 이미지로 살아남아 퍼져나가고 있다. 그는 자신이 남긴 말대로 자신의 삶을 그리다가 스스로 생을 마감한 것이 아닐까? 죽어도 죽지 않는 미술의 영혼을 남긴다는 것은 어쩌면 화가들의 가장 큰 예술적 특권인지도 모르겠다. 비록 그의 육신은 사라졌지만 그가 흑인 영웅들에게 씌워준 왕관은 살아남아 이 시대 비주류 영웅들의 머리 위에 다시 씌워지고 있다.

"많은 노숙자들이 임원이었다.

무지한 동풍의 탄원처럼 세이모는 신의 대책이다."

......

"내가 곧 대중이다. 난 대중의 눈이요, 목격자요, 비평가다."

TV 기자와의 인터뷰
# 바스키아의 회화 세계를 읽을 수 있는 대화들

바스키아가 죽기 전 작업실에서 남긴 유명한 인터뷰는 그의 예술 영혼을 읽을 수 있는 중요한 단서이다. 이제 그와의 마지막 라포를 만들어 보자.

기자:     (사방으로 둘러싸인 바스키아의 작품들을 보며) 이 글들을 해석해 줄래요?

바스키아: 해석? 해석은 무슨. 그냥 글자예요.

기자:     예, 알아요. 어디서 따온 글자들이죠?

바스키아: ⋯모르겠어요. 음악가는 음표를 어디서 따오나요? ⋯그럼 당신은 말을 어디서 따오죠?

기자:     오호~ 좋습니다. 당신은 자신을 원시 표현주의자 정도로 생각하십니까?

바스키아: 원시인? 나한테 유인원을 말씀하시는 겁니까?

기자:     당신은 화가입니까? 흑인 화가입니까?

바스키아: 흑인 화가? 나는 다양한 색을 씁니다. 까만색만 쓰진 않아요.

기자:     ⋯.

바스키아: 나는 '크레올Creole[1]'입니다. 크레올은 아프리카와 유럽의 혼혈이
라는 거죠. 아이티의 아프리카인들은 프랑스 말을 많이 씁니다.

기자: 아! 부친께서 아이티 출신이죠. 크레올이라… 사람들이 당신을
'아프리카의 흑인 아이'라고 부르는데 그건 어떠세요?

바스키아: 누가 날 그렇게 부르나요?

기자: 「타임」 매거진이요.

바스키아: 노노노노 아뇨, 「타임」지에서는 절 미술계의 '에디 머피'라고 했
어요.

기자: 제가 실수를 했군요. 뭐 하나 밝히고 갑시다. 당신은 흑인인데
중상류층 가정에서 자랐죠? 부친께서는 회계사이시고요. 그런
데 왜 뉴욕의 톰킨스 광장에서 노숙을 한 겁니까?

바스키아: ….

기자: 당신은 지금 워홀과 백인 미술 사업가들에게 자신이 이용당하
고 있다고 생각하시나요? 아니면 빈민가 흑인 화가인 당신이
백인 이미지를 거꾸로 이용했나요?

바스키아: 빈민가요? 워홀이 날? 워홀이 굳이 날 이용할 필요가… 이용하
지 않았습니다. … 다른 사람들은… 이건 날 좀 곤란하게 만드
는군요. 다른 사람들은 가능해요. 그들은 날 이용하고 있을지도
모르죠.

기자: 사실입니까?

바스키아: ….

기자: 마돈나와 4개월간 동거를 했죠?

---

1 크레올은 포르투갈어 '크리울루(crioulo)'에서 유래한 것으로, 식민지에서 태어나고 자란 유럽인의 후예를 의미한다. 바
스키아는 두 언어를 혼용하여 크레올의 유산을 공유하는 흑인 영웅들을 자신과 동일시했고, 이를 통해 백인 주류 미술
계에 맞서 최고의 스타이자 영웅이 되는 자신의 모습을 나타내고자 한 것이다.

바스키아: ….

기자:   모친께서는 지금 정신병원에 계시죠?

바스키아: ….

기자:   화나셨나요?

바스키아: 지금 화났냐고요?

기자:   아뇨, 화가로서 화가 났냐고요. 일반적으로….

바스키아: ….

기자:   ….

바스키아: ….

기자:   좋습니다. 인터뷰 감사합니다.

2018년 크리스티 경매, 중남미 및 여성화가 최고가 〈숲 속의 두 누드〉 800만 달러(약 91억 원)

# 프리다 칼로

"내 인생 최고의 복수는 바로, 내 안의 진정한 나를 찾은 거야~"

# 복수로 깨어난 바이섹슈얼, 프리다 칼로

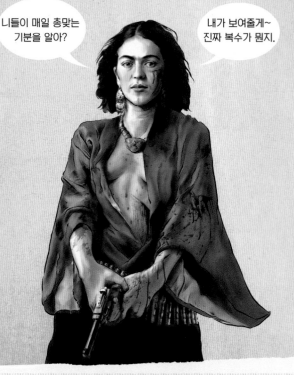

쓰나미처럼 가혹하게 몰려오는 육체와 정신의 고통이 커져갈수록

그녀의 예술적 영혼은 더더욱 강해져 갔다.

긴 겨울을 버티고 피어나는 봄꽃처럼 고통과 죽음의 절망 속에서

스스로 꽃을 피운 그녀의 영혼은 이제 캔버스에 오롯이 아로새겨져 있다.

"3중 방탄유리 천장을 스스로 깨고 하늘로 비상한 작은 비둘기"

1925년 9월 17일, 2000명 정원 중 단 35명의 여학생만이 합격한 멕시코 최고의 명문 멕시코시티 국립예비학교[1] 의과 진학 과정반에 매력적인 일자 눈썹을 가진 한 여학생이 있었다. 그녀는 집에 두고 온 양산을 가져오기 위해 갈아탄 멕시코식(?) 대형 지프니 버스에 올라탄 지 얼마 지나지 않아 맞은편에서 달려오는 경전차와 정면충돌하는 사고를 당하게 된다. 이 사고로 이 어린 소녀의 몸은 처참하게 산산조각이 나버린다.

소녀의 부상은 심각하다 못해 참혹함 그 자체였다. 선천적 기형을 앓았던 골반은 세 조각이 나버렸고, 어릴 적 앓은 소아마비로 성장이 멈춘 오른쪽 다리는 탈골되었으며, 발은 완전히 으스러졌다. 11조각으로 골절된 왼쪽 다리와 왼쪽 어깨 탈골, 갈비뼈와 척추가

---

[1] 프리다 칼로는 1922년 멕시코 최고의 중등 교육기관인 에스켈라 나시오날 프레파라토리아(Escuela Nacional Preparatoria)에 입학했다. 그때 그녀의 나이는 15세였다.

부서졌으며, 버스 손잡이 철봉이 허리에서 자궁을 지나 질을 관통하였다. 그때 그녀의 나이는 고작 18세였다. 그녀의 어미는 깁스에 갇혀 미라처럼 누워 있는 그녀에게 캔버스와 붓을 선물했고, 이때부터 그녀는 의사가 아닌 다른 꿈을 가지게 된다. 이 소녀가 바로 중남미 최고가 작가이자 전 세계 여성화가 중 최고가의 반열에 오른 '비극에서 피어난 천재 화가' 프리다 칼로Frida Kahlo, 1907~1954이다.

## 비주류의 편견을 딛고 철의 꽃이 된 여인

고대 그리스 로마 미술 이후 20세기까지의 위대한 화가 중 왜 단 한 명도 '흑인'이 없었을까? 우리는 이 의문에 대한 해답을 이미 장 미셸 바스키아에게서 찾았다. 그렇다면 이제 마지막 의문을 제기할 시간이 왔다. "고대 그리스 로마 미술 이후 20세기까지의 위대한 화가 중 왜 단 한 명도 '여자'가 없었을까?"

우리는 이 의문에 대한 해답을 프리다 칼로에게서 찾고자 한다. '퀴어리즘'의 마지막 이야기는 단순히 장고의 인류사에서 억압받고 차별받은 흑인과 여자라는 두 비주류의 성공 신화로 끝나지 않는다. 이 둘은 그냥 비주류가 아닌 비주류의 비주류인 '퀴어'였기에 이들이 이뤄낸 미술 신화는 '불가능의 가능'을 넘어 확률적으로 설명될 수 없는 영역의 세계로 우리를 인도하기 때문이다.

우리는 이미 퀴어리엔테이션을 통해 종의 학살, 성의 차별, 민족주의적 살육, 종교 전쟁, 소수자의 학대에 대한 인류의 잔혹한 역사

의 발자취를 살펴본 바 있다. 퀴어리엔테이션에서 도출할 수 있는 하나의 결론은 비주류는 늘 제거의 대상이었다는 것이며, 알고 보면 비주류에 대한 적대와 분리의 개념도 결국 인간의 미개함에서 비롯되었다는 것이다.

이제 미개함의 추는 조금씩 정의의 방향으로 기울고 있다. 버락 오바마가 미국 최초의 흑인 대통령이 된 지 13년이 지난 지금2021년 기준, 미국에서 여성 참정권이 부여된 지 100여 년 만에 카멀라 해리스Kamala Harris, 1964~현재가 첫 여성 부통령에 임명되었다. 이는 단지 '미국 여성의 승리'라는 의미로 끝나는 것이 아니다. 자메이카 혈통 아버지와 인도 혈통 어머니의 유전자를 물려받은 그녀는 백인 남성 우월주의 미국 사회에서 그동안 깰 수 없었던 '꿉박 3종 세트'인 흑인, 아시아인, 여성이라는 차별과 편견의 '3중 방탄유리 천장'을 완전히 깨부숴버린 것이다.

버락 후세인 오바마[2]는 2살 때 부모의 이혼으로 정서적 고통을 받고 자랐으며, 케냐·유럽·무슬림 출신의 출생 배경을 안고 있다. 그뿐만 아니라 백인·아시아인과 함께 성장하며 정체성의 혼란으로 청소년 시절 마약을 하며 방황했다. 그러나 그 모든 절망과 편견을 극복하고 미합중국 최초의 흑인 대통령이 되었고, 카멀라 해리스[3]는 7살 때 부모의 이혼과 여성이자 흑인 그리고 아시아계 힌두교인이라는 종교적 편견과 피부색의 차별을 딛고 정치계에 도전

---

2 버락은 아프리카 남동부 지역 언어인 스와힐리어로 '신의 축복을 받은 자'이며, 후세인은 이슬람교도 무슬림인 조부의 이름을 땄고, 오바마는 부친의 고향 케냐 루오족의 남자 이름이다. 이름으로만 보았을 때 아랍과 아프리카인의 정통성을 이어받았다.
3 카멀라는 인도 힌두교의 언어인 산스크리트어로 '연꽃'을 의미한다.

하여 미합중국 최초의 흑인 여성 부통령이 되었다.

미술계에도 미국·유럽 중심의 주류 기득권 세력의 편견과 중남미 여성이라는 인종적 한계 그리고 육체와 정신의 좌절과 고통을 모두 이겨내고 '중남미 최초의 여성 최고가 화가'라는 기록을 세운 사람이 바로 프리다 칼로이다. 이제 척박한 비극의 대지 위에 홀로 피어난 철의 야생화 프리다를 만나보자.

## 운명의 전환점을 만든 극한의 고통들

고대 그리스 퀴어 철학자 플라톤이 말한 비극의 부활을 누구보다 간절히 원했던 '철학의 거인' 프리드리히 니체Friedrich Nietzsche, 1844~1900는 말한다. "신은 죽었다. 현상의 세계에서 인간의 모든 생은 고통의 연속이다. 그리고 삶에서 가장 중요한 것은 이 고통을 극복하는 것이다."

통상적으로 인간이 겪는 고통은 크게 육체적 고통과 정신적 고통으로 나눌 수 있다. 이 고통은 두 개의 영역이지만 이를 인지하는 뇌의 영역은 결국 하나인 것처럼 현실의 삶에서 밀려오는 두 개의 고통이 물리적으로 동시에 발생하는 것은 뇌 과학적으로 불가능하다. 하지만 프리다 칼로에게 육체의 고통이라는 단어는 돌연변이 바이러스처럼 끊임없이 무한 반복되어 그녀의 삶 전체를 지배하면서 그녀의 영혼을 끊임없이 갉아먹은 동시에 정신의 고통마저 동시다발적으로 발생하였다. 그녀가 겪은 끝을 알 수 없는 심연의 고

통이 도대체 어느 정도이기에 사람들은 그녀를 '아즈텍의 저주받은 여인'이라 불렀던 것일까?

프리다 칼로의 첫 번째 고통은 선천적 골반 기형에서 출발한다. 태어날 때부터 임신이 불가능한 상태로 태어난 이 어린 소녀는 7살 때 폴리오바이러스에 의한 전염병에 감염되어 척수성 소아마비에 걸려 오른쪽 다리가 마비되었다. 이렇게 정상적인 성장이 멈춰지게 되면서 유년 시절 '목발의 프리다'로 불리며 친구들의 놀림을 받게 된 그녀는 이후 소심하고 내성적인 성격으로 자라게 된다. 이때까지만 해도 그녀에게는 이 모든 고통을 만회할 총명함이 있었기에 "신은 공평하다."라는 말에 따라 모든 것이 원만하게 상쇄되는 줄 알았다. 하지만 "신은 죽었다."는 니체의 말이 적용된 것일까? 신은 그녀에게 공평하지 않았다. 이제까지 그녀에게 다가온 고통은 고작 서막에 불과한 것이었기 때문이다.

소아마비를 이겨내며 멕시코 최고의 명문교인 국립예비학교에 당당히 합격한 뒤 의사의 꿈을 막 키워가던 그녀에게 찾아온 두 번째 고통은 남자 친구와 함께 탄 버스가 전차와 정면충돌하는 대형 사고에서 시작된다. 이 사고로 인해 소아마비로 이미 약해진 그녀의 가녀린 육체는 산산조각이 나버렸다. 온몸이 석고 덩어리에 갇힌 채 미라처럼 누워 있던 그녀에게 유일한 희망은 전차에 함께 타고 있었던 같은 예비학교 남자 친구인 알레한드로 고메스 아리아스였다. 프리다와 달리 가벼운 경상을 입은 그는 정치적 사상과 육체적 교감을 함께 나누며 사실상 프리다에게 '남편'이라고 여겨졌던 존재였기에 그녀는 자신이 병상에서 할 수 있는 유일한 방법인 그

림을 통해 그를 향한 열렬한 사랑 고백을 이어간다.

화가로서 그녀의 첫 작품은 19세에 그린 자화상에서 출발한다. 프리다는 그림 속에 자신을 투사해 알레한드로의 사랑을 갈구하며 이 그림을 선물로 바쳤지만 정작 준남편(?)인 남친 알레한드로는 병상에서 처참하게 망가진 몸으로 누워 있는 프리다가 앞으로 다시는 걸을 수 없을 것 같다는 의사의 소견을 엿듣고, "너와 나의 사랑은 영원해. 그러니 걱정 마. 우리 꼭 다시 만날 거야."라는 신파극에나 나올 법한 구라를 남긴 채 도망치듯 독일로 유학을 떠나버린다.

**프리다 칼로 〈붉은 벨벳 옷을 입은 자화상〉** 1926(79.7×60cm) | 프리다가 병상에 누워 19세 때 그린 첫 번째 작품은 사실상 남자 친구인 알레한드로에게 보내는 구애의 그림 편지라고 할 수 있다. 이 그림과 함께 보낸 편지에 "이 그림을 잘 보이는 곳에 걸어두고 나를 잊지 말아줘."라는 내용을 적어 그림 속 자신을 '물망초'와 같은 꽃으로 생각해 달라는 애절한 메시지를 전했다.

프리다에게는 이것이 첫 번째 실연의 고통이었지만 그녀는 몰랐을 것이다. 이것이 앞으로 다가올 사랑하는 남자의 배신과 관련한 서막에 불과하다는 것을⋯.

참혹한 전차 사고는 그녀를 의사가 아닌 화가로 만들게 하는 결정적 운명의 전환점을 만들어 주었다. 병상에서 "이제 더 이상의 재활치료는 의미 없다."는 의사 소견을 들을 정도로 그녀의 육체는 말 그대로 절망 그 자체였다. 소아마비가 만들어낸 그녀의 '나무다리'는 비틀리고 짓이겨졌으며, 선천적 기형인 골반은 세 조각이 나 있었고, 척추는 산산조각이 난데다가 결정적으로 버스의 승객용 손잡이 철제 파이프가 옆 가슴을 뚫고 골반을 지나 질을 뚫고 허벅지를 관통한 상태였기에 퇴원 후 다시 예비학교에 간다는 것은 사실상 불가능한 일이었다.

엎친 데 덮친 격으로 1920년대 당시 멕시코는 버스 사고에 대한 보험의 개념 자체가 없었고, 애가 넷이나 딸린 가난한 독일 이민자 사진 기사인 그녀의 아버지가 모든 치료비를 감당한다는 것은 사투에 가까운 일이었다. 이는 그녀가 의사 과정을 밟을 교육비의 지원 자체가 끊겼음을 의미하는 것이었다. 하지만 프리다는 희망의 끈을 놓지 않았고, 그녀의 불행한 사고는 그녀의 삶 전체를 바꾸는 터닝 포인트가 되었다.

입원한 지 수개월이 지날 무렵 전신에 석고 붕대를 한 채 병상에 누워 있는 딸 프리다를 달래주기 위해 그녀의 어머니는 특별히 맞춤 제작한 이젤과 거울을 딸에게 선물했고, 어릴 적부터 사진 기사인 아버지로부터 '셀카 장인'의 재능을 물려받은 그녀는 그날부터

자신을 더 치밀하게 관찰하고 자화상을 그리며 그 지옥 같은 고통을 하루하루 견뎌냈다. 가정의 재정은 파탄 나고 있었지만 그녀의 아버지는 프리다가 걸을 수 있을 거라는 희망을 버리지 않고 고액의 치료비를 모두 감내해 냈다. 그러던 중 프리다는 준남편(?) 남친인 알레한드로에게 네 번째 자화상 그림을 우편으로 선물하지만 눈에 뻔히 보이는 신파극으로 이별을 고하고 몸과 마음이 이미 떠나버린 남자 친구는 아무런 반응을 보이지 않았다.

만약 프리다의 삶이 여기서 끝났다면 천재 추상화가 바실리 칸딘스키Василий Кандинский, 1866~1944는 그녀의 그림을 보고 눈물을 흘리지 못했을 것이고, 그녀는 루브르 박물관이 선택한 최초의 남미 화가가 되지 못했을 것이며, 파블로 피카소가 그녀의 그림에 반해 손 모양 목걸이를 선물하며 "우리는 누구든 결코 그녀처럼 그리지 못할 것이다."라고 말하는 유명한 일화가 탄생하지 않았을 것이고, 바스키아의 연인이자 당대 미국 최고의 팝스타 마돈나가 그녀의 그림을 열렬하게 구입하지 않았을 것이며, 멕시코의 500페소 지폐에 그녀의 얼굴과 그림이 새겨져 있지 않았을 것이고, 우리는 그녀를 페미니스트의 우상이자 중남미 최고의 화가, 그리고 여성 작가 최고가 화가로 기억하지 못할 것이다. 그리고 또 하나, 그녀가 위대한 퀴어 화가였다는 사실도….

끔찍하고 가혹했던 병상에서 보낸 9개월 동안 미술로 자가 치료한 그녀는 마치 알에서 깨어나듯 깁스를 풀고 기적처럼 다시 걷게 된다. 육체의 고통과 실연의 절망을 겪고 난 뒤 오히려 그녀의 생명력과 삶의 의지력은 더더욱 강인해진다. 그녀가 깁스를 풀고 처음

했던 것은 생물학적 이분법을 거부하는 페미니스트 퀴어의 행보인
'드랙킹Drag King'이었다. 마치 게임 캐릭터가 각성覺醒하듯 그녀는 남
성 정장을 입고 잘생긴 '안소니'가 되어 가족사진을 찍는다. 그리고
2년 뒤 알레한드로를 향한 일방적 사랑의 구애가 의미 없음을 깨닫
게 된 그녀는 가혹한 육체적 고통을 스스로 이겨낸 것처럼 정신적
으로도 자립하게 된다.

이후 프리다는 멕시코 공산당에 가입하여 행동하는 사상가가 되
었고, 그녀가 15살 때 우연히 만났던 멕시코의 위대한 국민 화가를
6년 만에 운명처럼 또다시 만나게 된다. 그녀는 몰랐을 것이다. 그가 그
녀의 인생에서 가장 큰 세 번째 고통을 안겨줄 사람이었다는 것을….

**병상에서 회복한 후 처음 찍은 가족사진** 1926 | 맨 오른쪽이 프리다 칼로. 끔찍한 사고의
고통과 실연은 그녀를 다시 깨어나게 했다. 다시 깨어난 그녀가 첫 번째로 선택한 것은 그녀
의 내부 깊숙이 자리 잡고 있었던 동성애자로서의 자아 정체성이었다. 그녀는 병상에서 회
복하자마자 바이섹슈얼 퀴어들의 '남장 여자' 행위인 드랙킹을 보여준다. 이때까지만 해도 가
족들은 그녀가 강인한 페미니스트적 사고관으로 이러한 행동을 했을 거라 생각했을 것이다.

# 식인 두꺼비[4]와 불사조 비둘기의 만남

잭슨 폴록이 만난 세 명의 운명적 여신들을 기억하는가? '회자정리 거자필반會者定離 去者必返', 즉 "만남이 있으면 반드시 헤어짐이 있고, 떠난 자는 반드시 돌아온다."는 불경佛經의 말처럼 덧없는 우리네 인생에서 남녀의 운명적 만남과 사랑은 피할 수 없는 숙명일 것이다.

인생에는 스포일러가 없듯이 선천적 신체 결함과 참혹한 사고의 운명처럼 그녀가 절대 만나지 말았어야 할 또 하나의 예상치 못한 어두운 고통의 그림자는 그녀의 나이 갓 15살 때 드리워지기 시작한다. 그녀의 삶을 끝없는 고통의 향연으로 몰고 간 사람은 희대의 바람둥이이자 여성 편력의 끝판을 보여주는 멕시코의 대표 국민 화가 디에고 리베라Diego Rivera, 1886~1957였다.

1922년, 파리 유학을 마치고 돌아와 멕시코에서 꽤 잘나가는 벽화가였던 디에고 리베라가 멕시코시티 국립예비학교의 볼리바르 강당에 '인간의 창조'라는 주제로 교육부에서 주문한 프레스코 벽화를 그리고 있을 때였다. 이를 호기심 어린 눈으로 훔쳐보던 어린 학생 무리들 중 한 소녀가 친구들로부터 떠밀리다시피 작업실 안으로 들어오게 된다. 여자의 살 냄새라면 사족을 못 쓰는 이 중년의 탐미주의자는 무려 21살이나 어린 소녀를 보며 N번방 뺨치는 성욕을 내뿜는다. 그것도 자신의 내연녀가 쌍심지를 켜고 여자를 경계하고 있는 그 순간에도 말이다. 디에고는 프리다를 처음 본 순간을

---

4 디에고는 약 두 달간 자신의 친구들과 시체공시소에서 신선한 시체를 공급받아 식인을 즐겼는데, 그중에서도 '비네그레트 소스를 곁들인 여성의 뇌'를 가장 선호했다고 한다.

이렇게 회상한다.

"이 어린 소녀는 보기 드문 품위를 지녔고, 확신에 찬 모습이었다. 눈에서는 야릇한 빛을 뿜어냈고, 가슴이 봉긋 솟아오르기 시작하여 마치 어린아이같이 귀여우면서도 기묘한 성숙미를 갖추고 있었다." 디에고가 자신을 보며 소아성애(?)적인 성욕을 느끼는지 마는지도 몰랐던 작고 어린 소녀는 이 호색한 거대 뚱보에게 "일하는 모습을 좀 더 지켜보고 싶으니 하던 대로 계속 작업을 하세요."라고 당차게 말한다. 둘의 만남은 디에고의 내연녀 루페의 쌍심지 레이저 덕분에 이렇게 끝나는 듯했지만, '거자필반'의 원칙대로 정확히 6년 뒤인 1928년 21살이 되던 해 프리다는 이 호색한을 다시 만나게 된다.

사고 치료비로 인해 급격하게 가세가 기운 집안 형편을 돕기 위해 그녀가 할 수 있는 것은 자신의 그림을 파는 것이었다. 그녀는 같은 좌익계 공산당원이었던 티나 모도티의 소개로 당시 제일 잘나갔던 화가 디에고를 무작정 찾아가 자신의 그림을 팔아줄 것을 청한다. 한 번 만난 미인은 절대 잊어버리는 적이 없는 바람둥이 DNA를 가진 디에고는 21살이 된 그녀를 만나자마자 곧바로 15살 때의 풋풋한 첫 만남을 기억하는 한편 그녀의 천재성이 뿜어져 나오는 그림을 보고 경탄을 금치 못한다.

불혹이 지난 중년의 뚱보 거인과 갓 스물이 넘은 여인의 케미chemistry는 그림뿐만이 아니었다. 당시 멕시코 공산당원이었던 프리다의 정치적 사상과 관심사는 디에고와 정확히 일치했고, 예술과 사상이라는 사랑의 공통분모 덕분에 디에고는 무려 21살 차이의

나이를 극복하고 21살의 여인과 교제한 지 1년이 채 안 된 1929년 8월 21일 부부의 연을 맺게 된다.

전 세계를 통틀어 딸을 둔 아버지 중 사위를 마음에 들어 하는 사람이 과연 몇이나 될까? 프리다의 아버지 기예르모 칼로Guillermo Kahlo, 1871~1941는 최진사 댁 셋째 딸처럼 자신의 딸들 중 셋째인 프리다를 유독 편애할 정도로 '예뻐라' 했고, 사고 후에도 딸의 회복을

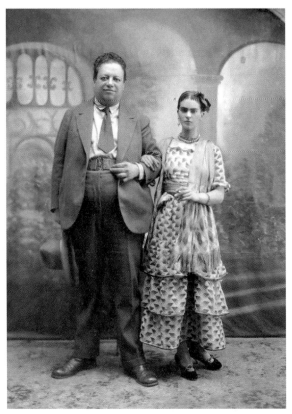

**거대 식인 두꺼비와 비둘기의 언밸런스 웨딩 포토** | 누구나 결혼식장에 가면 신랑과 신부를 본 뒤 귓속말로 던지는 한마디 "야, 쟤 뭐냐? 세상 잘난 척은 혼자 다 하더니만…", "캬~ 여자가 아깝다.", "저게 오빠냐 아빠냐?", "돈이 참 무섭구나."라는 뻔한 뒷담화가 아마 이 결혼식에서도 여기저기서 속삭여졌을 것이다.

위해 자신이 가진 모든 재산을 걸면서 금지옥엽으로 키웠다. 이렇게 눈에 넣어도 아프지 않은 셋째 딸이 장모와 고작 띠동갑인 중년의 아재를 결혼 상대라고 데려왔을 때 부모의 격렬한 반대는 불을 보듯 뻔한 일이었을 것이다.

멀쩡한 사윗감이 와도 기분이 탐탁지 않을 판에 두꺼비 뺨 제대로 후려갈기는 싱크로율을 가진 외모에 중년의 인격이 과도하게 도드라지는 불룩 튀어나온 배, 그리고 한 바퀴도 아닌 거의 두 바퀴 띠동갑 나이 차이가 나는 불혹이 넘은 남자가 "따님을 저에게 주십시오. 장인~." 하며 웃음 인사할 때 아버지의 마음은 억장이 무너지는 감정이었을 것이다. 그걸로 끝이면 다행인 것이 "자식이 그렇게 사랑한다는데 그걸로 된 거다."라며 푸념하듯 결혼을 허락하기에는 도저히 용납이 안 되는 결정적인 아킬레스건이 있었다. 그건 바로 이 사내가 여인의 살만을 탐닉하는 소문난 섹스 중독자였다는 것이며, 복잡한 여자관계와 여성 편력으로 두 번 이혼하고 6명의 자녀를 둔 '돌싱남'이었다는 것이다. 그뿐인가? 그의 또 다른 정부情婦들은 늘 그의 주변을 맴돌았다.

프리다의 어머니는 "사람은 고쳐 쓰는 게 아니다. 타고난 성품은 절대 변하지 않아. 특히 바람기는 더더욱!"이라는 선조의 지혜로운 가르침에 따라 그와의 결혼을 결사반대했지만 이미 디에고에게 콩깍지가 제대로 씐 프리다는 디에고에게 결혼 이후 '정조를 지켜줄 것'을 굳게 약속받은 뒤 부모의 승낙을 받아 결국 결혼하게 된다. 물론 디에고를 아는 주변인들은 이 둘의 결혼이 몇 개월 안에 깨질까를 내기하고 있었다.

## step 1. 디에고식 배뇨, 초막장 드라마의 서막

사피엔스가 좋아하는 막장 드라마에도 일종의 등급이라는 것이 있다. 불륜, 패륜, 도박, 사기, 마약, 간음, 간통을 주재료로 하는 막장 드라마의 각본가들조차도 최소한의 현실성을 확보하기 위해 적당한 수위 조절을 하건만 디에고가 자신을 주연으로 직접 찍어낸 막장 드라마에는 등급이나 수위 조절 따위는 존재하지 않았다. 그의 막장을 군이 표현한다면 막장 위의 막장인 '초막장'이었던 것이다.

디에고의 바람둥이 DNA 때문에 늘 불안에 시달리던 프리다는 남편의 여성 편력 증세를 치료하기 위해 잭슨 폴록의 아내 리 크래스너처럼 자신의 모든 것을 걸고 그의 예술적 지원자가 되기로 결심한다. 그녀는 미술가로서 자신의 삶을 포기하고 디에고의 블랙홀에 스스로 들어가 자신의 인생을 그의 예술 세계에 맡겼고, 한 남자의 아내로서 아가페적 헌신을 실천한다. 하지만 "개 버릇 남 주나."라는 말처럼 전처와 전처 사이에 낳은 아이들과 함께 위·아래층을 공유하며 신혼 생활을 하는 상황에서 디에고는 미안한 마음을 품고 살기는커녕 자신의 섹스에 대한 배설 욕구를 채우기 위해 수많은 모델들과 '뜨밤'을 나눈다. 잦은 고통은 신경을 둔감하게 만든다고 했던가. 부부의 언약을 헌신짝처럼 저버린 디에고의 잦은 외도가 계속 이어지자 프리다는 그가 남긴 말 한마디에 위안(?)을 느끼며 남편의 외도에 아예 두 눈을 감아버리기로 결심한다.

"프리다, 난 여자들과 단지 섹스를 할 뿐이지 결코 사랑을 하는 것이 아니야. 나의 외도는 일종의 '배뇨' 같은 거야. 이 점을 이해해

줬으면 해." 이게 무슨 귀신 씻나락 까먹는 소리인가! 하지만 프리다
는 이 말을 듣고도 참고 또 참으며 디에고의 마음을 잡기 위해 부부
의 연을 이어줄 가장 단단한 끈인 아이를 갖기 위해 노력했고, 이윽
고 원했던 임신에 성공한다. 그러나 프리다의 신화가 만들어지기에
는 '예술의 신'이 그녀에게 내릴 고통은 아직 한참 부족했나 보다.

프리다는 진심으로 아기를 원했지만 선천적 골반 기형과 사고
로 세 조각 났던 골반, 그리고 곳곳이 부서진 몸으로 인해 의사로부
터 '출산 불가능'이라는 소견을 받았다. 하지만 그녀의 모성 본능은
그보다 강했다. 결국 임신을 강행한 프리다의 골반과 자궁은 배 속
태아의 성장을 버티지 못했고, 그녀의 첫 번째 아기는 낙태용 흡입
기에 의해 산산조각이 나버린다. 하지만 그녀는 포기하지 않고 두
번째 임신을 했으나 그녀의 강한 모성 본능을 이긴 것은 더 강하게
부서진 그녀의 육체였다. 이때부터 그녀의 절망과 좌절은 극에 달
하고 잠시 놓았던 붓을 다시 들어 자신의 고통을 화폭에 담으며 예
술적 자가 치료에 돌입한다.

하지만 그녀에게 고통이란 끊임없이 밀려오는 밀물 같은 것이었
다. 세 번째 임신도 석 달 만에 난소 발육 부진으로 실패하고, 유산
의 고통이 가시기도 전에 그녀의 어머니가 폐암으로 임종을 맞이
하게 된다. 이 모든 고통을 치유할 잠깐의 회복도 허락되지 않은 채
6살 때부터 소아마비로 평생 자신을 괴롭혔던 말라비틀어진 오른
쪽 나무다리에 문제가 생기기 시작했고, 결국 발가락을 절단하는
수술까지 받게 된다.

이 말도 안 되는 고통이 여기서 끝나면 좋으련만 고통 위에 또

다른 고통을 능가하는 고통이 그녀에게 또다시 다가오게 되었다. 그것은 남편 디에고와 막내 여동생 크리스티나의 간통이었다. 디에고는 한 여인이 감당하기 힘든 세 번의 유산과 발가락 절단, 그리고 모친의 사망으로 인해 고통으로 몸부림치는 그 과정에서도 자신의 배설 욕구를 참지 못하고 결국 인간이 넘어서는 안 될 선을 넘는 금수禽獸만도 못한 짓을 저지른 것이다. 프리다는 디에고와 사랑의 추억을 쌓았던 작업실에서 남편이 자신의 여동생 크리스티나와 뜨겁게 몸을 뒹구는 장면을 목격한 후 결국 이성을 잃게 되었고, 남편과의 결별을 선언하며 이런 말을 남긴다.

**프리다 칼로와 자매들의 어릴 적 사진** | 왼쪽부터 크리스티나 칼로, 이사벨 칼로, 프리다 칼로. 사진 속 프리다의 오른쪽 나무다리가 더더욱 가련해 보이는 건 왜일까? 평생을 함께 추억을 쌓으며 자라온 여동생과 남편의 차마 눈을 뜨고 볼 수 없는 적나라한 간통 현장을 직접 목격한 프리다의 심정은 과연 어떠했을까? 프리다의 각성은 이때 시작되었을 것이다. 그리고 그녀가 세상에 보여줄 예술혼도….

"나는 일생 동안 두 번의 큰 사고를 당했는데, 첫 번째 사고는 전차와 충돌한 것이고, 두 번째 사고는 디에고를 만난 것이다." 프리다의 이 슬픈 모놀로그에 남편 디에고는 이렇게 화답한다. "나는 이상하게도 한 여자를 사랑하면 사랑할수록, 더 많은 상처를 주고 싶었다. 프리다는 이런 나의 역겨운 여성 편력으로 인한 수많은 희생양 중 가장 대표적인 여자였을 뿐이다."

식인 두꺼비의 파렴치한 발언을 들은 프리다는 더 이상 좌절하거나 고통스러워만 할 수 없었다. 프리다는 그냥 거리의 음식물을 찾아 명을 이어가는 도시의 비둘기가 아니라 고통을 받으면 받을수록 더 강해지는 '불사조 비둘기'였기에 그동안 남편을 위해 놓았던 붓을 다시 들고 디에고의 여자가 아닌 화가 프리다가 되기로 결심한다. 이렇게 그녀는 모든 좌절의 비극 속에 숨겨져 있던 자아를 찾아 꺼냈고, 이를 화폭에 토해내기 시작한다.

### step 2. 불사조 비둘기, 복수의 날개를 펴다

불륜 막장 드라마의 마지막 공식은 역시 복수다. 디에고가 창조한 초막장 불륜 드라마가 너무도 엽기적이었기에 그만큼 좌절과 상심의 깊이 또한 컸던 그녀는 결국 남편과의 결별을 선언하고 15살때 제 발로 뛰어 들어간 디에고의 블랙홀에서 빠져나온다. 이후 오랜 별거 기간 동안 그녀는 고통에 몸부림치며 방구석에 처박혀 신세 한탄이나 하고 있었을까? 그녀가 어디 그냥 보통 여자던가. 그녀는 비극을 예술로 승화시킨 미술계의 신화이자 페미니스트의 우

상 프리다 칼로가 아니던가! 이렇게 프리다의 화려한 복수의 날갯
짓은 시작된다.

사실상 6살 때 소아마비에 걸린 그 순간부터 불사조 비둘기는
탄생되었다. 고통의 깊이가 깊고 강해질수록 그녀의 내면은 더더욱
단단해졌던 것처럼 이 불사조 비둘기는 자신의 불운한 운명에 굴복
하지 않고 막장에 맞짱으로 맞서 싸우는 길을 선택하게 된다. 드디
어 그녀의 초맞짱(?) 복수 드라마가 본격적으로 시작된 것이다.

프리다의 복수는 두 가지 모드로 전개되었다. 하나는 '눈에는 눈
이에는 이', 즉 '간통에는 간통' 방식의 함무라비 법전식 맞바람 전
략이고, 또 하나는 자신의 예술적 우상이었던 디에고를 예술로 넘
어서기 위한 '그림으로 맞짱 뜨기' 전략이었다. 만약 앤디 워홀을
저격한 남성 거세 결사단 급진 페미니스트 밸러리 솔라나스가 프리
다의 결단을 보았다면 아마도 '원조 페미니스트의 탄생'이라며 쌍
수를 들고 찬양했을지도 모르겠다.

함무라비 법전식 맞바람 전략은 국제적 불륜(?)으로 시작되었다.
참으로 시기적절한 것이 남편과의 별거가 시작되자마자 프리다의
지성과 열정의 향기에 취한 일본계 미국인 천재 조각가 이사무 노
구치Isamu Noguchi, 1904~1988가 프리다를 유혹했고, 프리다 역시 젊고 매
력적인 외모를 가진 그와의 맞바람용 프리섹스를 거부하지 않았다.
그런데 덩치만 크고 나이만 들었지 여전히 충동적이고 자기밖에 모
르는 미성숙한 두꺼비 디에고는 '내로남불'형 호르몬을 내부에서
마구 분비하며 아내의 맞바람에 극한의 질투심을 느끼게 된다.

이기적인 디에고는 여전히 뻔뻔함의 진수를 보여준다. 정작 본

인은 두 번째 전처의 여자 친구, 수많은 작품 속 누드모델, 영어 선생, 개인 조수들과의 불륜도 모자라 아내의 여동생을 건드리며 최악의 막장을 만든 이후 프리다와의 결별 중에도 일말의 망설임도 없이 다시 프리다의 오랜 친구와 육체를 섞는 파렴치한 행동을 일삼았다. 그럼에도 그는 정작 프리다의 첫 번째 불륜에 적반하장식 분노를 표출한 것이다.

그런데 디에고는 벽화를 그리고 바람피우기도 바쁜 와중에 아내의 프라이빗한 간통 사실을 어떻게 알게 되었을까? 프리다는 별거 중이던 남편 디에고에게 "나도 당신처럼 다른 남자와 몸을 섞었는데 이제 그동안 내가 받은 끔찍한 고통을 코딱지만큼이라도 알겠어?"라고 자신의 맞바람을 당당하게 알리며 복수의 서막을 올린다. 이제 그녀의 복수는 막 시작일 뿐이건만 프리다가 받은 고통을 코딱지보다 더 크게 느끼게 된 디에고는 극한의 분노에 휩싸이며 곧바로 노구치를 찾아가 총을 겨누고 "내가 널 한 번만 더 만나는 날에는 그날이 네 제삿날이다."라며 멕시코 마피아처럼 아내의 내연남을 협박한다.

멕시코가 어떤 나라인가! 마약을 위해서라면 FBI나 CIA와의 전쟁도 불사하는 지구 최강의 갱단을 보유한 나라 아니던가! 멕시코 마피아 뺨치는 디에고의 외모와 총기 살해 협박에 깜놀한 노구치는 결국 프리다와 결별하지만 그의 결별과 무관하게 오뉴월 한 서리가 내릴 것 같은 프리다의 심장은 숨어 있었던 진짜 자아를 동원해 찐복수를 시작한다.

그녀의 두 번째 맞바람은 프리다식 복수에 운명처럼 최적화된

인물이었다. 그는 인류 최악의 살인마 스탈린과 맞짱을 뜬 러시아 마르크스주의 혁명가 레온 트로츠키Leon Trotsky, 1879~1940였다. 이 거물 정치인이 프리다의 복수에 최적화된 운명이라고 말한 이유가 뭘까? 그것은 남편 디에고가 트로츠키를 사상적인 것뿐만 아니라 인간적으로도 무한 존경했기 때문이다. 디에고는 스탈린으로부터 암살 위협을 받고 있던 트로츠키의 망명과 은닉을 목숨 걸고 도왔고, 결국 그 은닉처를 시골에 있는 처갓집 코요아칸에 마련하였다.

프리다는 자신의 집에서 남편 그리고 트로츠키, 그녀의 아내 나탈리아 세도바Natalia Sedova와 함께 생활하는 상황에서도 대담하고도 비밀스럽게 트로츠키와 사랑을 나누었다. 그녀의 복수는 치밀했다. 그녀는 디에고가 자신의 여동생 크리스티나와 성관계를 맺었던 그

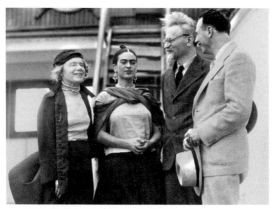

**프리다 칼로와 트로츠키의 비밀스러운 불륜이 이루어지던 때** | 오른쪽 둘째부터 레온 트로츠키, 프리다 칼로, 트로츠키의 아내 나탈리아 세도바. 무려 서른 살 가까운 차이가 나는 트로츠키와의 불륜은 남편 디에고에게 안겨준 프리다의 두 번째 복수극이었다. 그런데 죽음을 불사하고 트로츠키와 함께 망명한 아내 나탈리아 세도바에게는 이 무슨 날벼락 같은 시추에이션인가. 이번에는 역으로 트로츠키가 불륜의 저주를 받은 걸까? 트로츠키는 프리다와의 관계 이후 스탈린이 보낸 KGB 암살자의 얼음도끼(등산용 곡괭이)에 머리를 찍혀 다음 날 사망한다.

장소에서 트로츠키와 섹스를 즐기기도 했다. 하지만 이것은 복수의 시작일 뿐이었다. 복수가 조금씩 더 진화될수록 프리다는 예술가로서의 자존감을 찾았고, 남편 디에고의 그늘로부터 벗어나는 것을 넘어 예술가로서의 사회적 성공 또한 거머쥐게 된다. 놀랍게도 디에고는 아내가 불륜을 저지르는 것과는 무관하게 그녀의 예술을 전폭 지원하기 위해 뉴욕 미술관에 적극적으로 자신의 아내를 소개한다. 프리다가 예술가로 성장하면서 잠재되어 있던 그녀의 성 정체성도 함께 성장했고, 비로소 그녀는 자신의 동성애에 눈을 뜨게 된다.

### step 3. 바이섹슈얼 프리다의 예술적 해방

자고로 복수는 또 다른 복수를 낳을 뿐이다. 아무 죄도 없는 트로츠키의 아내가 프리다의 불륜 복수로 인해 무고한 피해자가 되었으니 이제 이쯤에서 그녀의 복수가 끝나면 좋았으련만 프리다의 복수는 여기서 끝나지 않았다. 사진작가인 부친의 영향이었는지 이후 프리다는 뉴욕에서 가장 핫한 사진작가였던 15살 연상 니콜라스 머레이Nickolas Muray, 1892~1965라는 사진작가와 누드 사진까지 찍으며 낭만적인 사랑을 나눈다. 그리고 이것으로도 부족했는지 그녀는 유년기부터 쭉 느껴왔던 자신의 또 다른 성性을 찾아 초막장 불륜의 마지막 복수를 시작하게 된다. 그것은 다름 아닌 프리다식 복수의 마지막 행보인 바이섹슈얼 맞바람이다.

남편 디에고와의 결별 이후 다시 붓을 잡게 된 프리다는 그녀만의 독특한 불멸의 예술혼을 불태우며 초현실주의식 새로운 고백의

장을 열어 뉴욕의 미술계를 뒤흔들게 된다. 애초부터 판매 목적이 아니라 자신의 고통을 자가 치료하기 위해 무의식의 세계를 끌어내 작품을 제작했던 원초적이고 본능적인 그녀의 그림들은 새로움을 갈구했던 뉴욕 미술 브로커들과 화단의 관계자들로부터 호평을 얻었다. 이후 그녀는 「타임」지에 소개될 정도로 큰 거물이 된다. 전시되었던 그녀의 그림은 수집가들에 의해 순식간에 팔려나갔고, 그녀는 남편 디에고의 금전적 도움이 필요하지 않게 되면서 마음껏 자신의 자아를 찾아 자유로워질 수 있었다. 그리고 그 자유는 그녀 내부에 숨겨져 있던 성을 꺼냈고, 그때부터 그녀는 자유롭게 동성과의 사랑을 즐기기 시작한다.

그렇게 프리다가 여성으로서의 편견과 차별에 맞서 자신의 새로운 자아를 찾아 떠난 마지막 여정은 자신과 같이 편견에 맞서 싸워이겨낸 동성 예술가들과의 만남이었다. 프리다가 진정한 자유를 찾기 위해 선택한 '갇혀 있던 성의 해방'은 페미니스트들의 주목을 받게 된다. 그녀가 페미니스트의 우상이라고 불리게 된 것도 바로 이런 이유 때문이다. 인류는 고대 그리스 시대를 제외하고 중세 시대부터 20세기 중반까지 LGBT 퀴어들을 극도로 혐오하고 배척했으며, 그들에 대한 편견을 정상적인 마인드라고 인식하였다. 여성이라는 생물학적 성 또한 마찬가지였다. 하지만 프리다는 '여성'과 '퀴어'라는 자신의 양쪽 날개를 속박한 사회적 쇠사슬을 스스로 끊어내고 새로운 날개를 펼쳤다.

진정한 자유를 찾아 프랑스로 날아간 프리다는 육감적인 몸매를 가진 프랑스 최고의 엔터테이너이자 반인종차별주의 인권운동가였

던 흑인 여가수 조세핀 베이커Josephine Baker, 1892~1965와 뜨거운 사랑을 나눈다. 프리다는 그녀와 함께 공개적으로 양성애자임을 커밍아웃하였고, 이로써 당시 사회의 모든 관습과 편견을 부숴버리기로 결심한 것이다. 흑인 양성애자 가수와 남미 양성애자 화가라는 타이틀을 가진 두 여인의 당당한 사랑은 단지 성 소수자의 가십거리로만 해석되는 것이 아니라 위대한 예술이란 어디든 어떤 때든 그 어느 누구든 간에 모든 사람들에게서 나올 수 있다는 강력하고 환상적인 메시지를 전달한다. 그런데 프리다의 동성 연인은 그녀뿐이었을까?

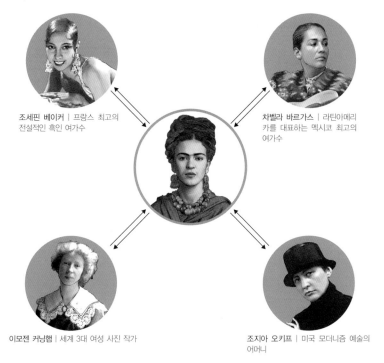

조세핀 베이커 | 프랑스 최고의 전설적인 흑인 여가수

차벨라 바르가스 | 라틴아메리카를 대표하는 멕시코 최고의 여가수

이모젠 커닝햄 | 세계 3대 여성 사진 작가

조지아 오키프 | 미국 모더니즘 예술의 어머니

**프리다 칼로와 그녀의 동성 뮤즈들** | 프리다의 동성 연인들은 인권운동가이거나 자존감이 강한 예술가들이었으며, 남성 우월주의와 인종 차별주의에 정면으로 맞서 싸운 여인들이었다. '유유상종類類相從'이라고 했던가! 프리다의 연인들은 그녀를 무척이나 닮아 있다.

프리다의 동성 연인들은 음악, 사진, 회화의 영역에서 여성이라는 한계를 극복하고 자신의 예술 분야에서 최고가 된 페미니스트의 우상들이었다. 이들은 육체적으로든 정신적으로든 그녀와 매우 특별한 교감을 나누었으며, 그들 역시 프리다와 마찬가지로 20세기 예술계에서 매우 특별한 존재들이었다. 프리다의 한 맺힌 그림처럼 멕시코 여인들의 한을 노래한 차벨라 바르가스Chavela Vargas, 1919~2012는 라틴 아메리카를 대표하는 전설적 여가수였고, 현실의 모습을 있는 그대로 진솔하게 담아낸 여성 사진작가 이모젠 커닝햄Imogen Cunningham, 1883~1976은 미국이 자랑하는 세계 3대 여성 사진작가 중 한 명이었다. 그리고 여성이라는 이유만으로 불공성한 편견과 차별에 맞서 남성들의 독무대였던 미국 화단에서 '꽃'이라는 주제를 통해 세상의 편견을 깨고자 했던 화가 조지아 오키프Georgia O'Keeffe, 1887~1986는 미국인이 가장 사랑하는 화가 중 세 손가락 안에 꼽히는 화가다.

조지아 오키프는 그 당시 어떤 주류들의 사조와도 연관되지 않은 자신만의 독특한 미술 세계를 구축하며 미국 모더니즘 예술의 어머니이자 미국 현대미술 최고의 여성 거장으로 손꼽히고 있는 인물이었다. 그녀의 인생은 프리다의 인생과 마치 평행이론이 적용된 것처럼 많은 부분이 닮아 있었다. 나이 든 남편의 후광에 대한 편견과 여성 화가로서 겪어야 했던 고통의 역경들을 이겨낸 두 여성의 만남은 서로에게 예술적 영혼과 고통을 함께 나눌 수 있는 소중한 존재였을 것이다. 이는 프리다가 1933년 3월 1일 오키프에게 보낸 고백성(?) 편지에 잘 나타나 있다. "저는 당신 생각을 많이 하고 있고, 당신의 아름다운 손과 눈의 예쁜 색깔을 잊을 수 없습니다. 다

시 또 만나요. (중략) 조지아, 당신을 굉장히 좋아합니다."

프리다가 사랑했던 조지아 오키프에게는 어떤 특별함이 있었을까? 그녀는 여성에 대한 미술계의 편견과 차별에 대한 자신의 생각을 단 한마디로 깔끔하게 정리해 버린다. "남자들은 날 '가장 뛰어난 여류 화가'라고 깎아내렸지만, 난 내가 세계에서 가장 '위대한 화가' 중 한 명이라고 생각한다." 오키프의 말이 조금도 틀리지 않은 것이 우리가 말하는 '여류 화가'라는 말 자체도 매우 어이없는 단어이다. 단순하게 생각해 보자. 우리가 피카소를 말할 때 그를 '위대한 남류 화가 피카소'라고 부르는가?

기존의 사회 규범에 대한 저항과 두 여성 예술가의 성적인 연대는 전통적으로 남성이 지배해온 음악계와 예술계의 냉혹한 강자 독식형 사파리에서 단순히 살아남았다는 게 아니라 사회적으로 성공했다는 의미를 부여할 수 있다. 결론은 이렇다. 프리다식 복수 모드의 마지막은 결국 그녀가 남편 디에고보다 예술적으로 성공했다는 것이다. '눈에는 눈', '예술에는 예술'의 마지막 복수는 사실상 그녀의 승리로 돌아갔다고 볼 수 있다. 그녀의 예술적 승리는 매우 간단히 증명할 수 있다. 지금 세상은 이 둘을 떠올릴 때 '디에고의 아내 프리다'가 아니라 '프리다의 남편 디에고'로 기억하기 때문이다.

함무라비 법전식 불륜과 뉴욕에서의 작가적 성공을 거두고 멕시코로 돌아온 프리다에게 디에고는 아내의 불륜에 극노하며 "서로가 간통에 대해서는 내성이 생긴 듯하니 내친김에 아예 내가 다른 여자와 결혼할 테니 이혼해 달라."고 요청한다. 디에고의 의견을 해석하자면 "난 당신을 사랑하지만 육체가 온전하지 않은 당신과는

정신적인 사랑만이 가능하고, 더 젊고 아름다운 여성이 자신의 울타리 안에 들어왔으니 결혼이라는 인간들이 만든 제도에 연연하지 말고 너도 프리하게, 프리다답게 살아라."라고 제안한 것이다.

이미 남편의 그늘에서 벗어나 자립이 가능할 정도를 넘어 '탈디

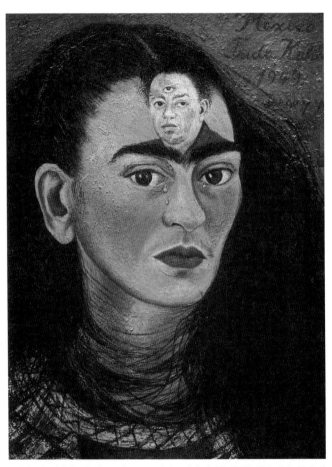

**프리다 칼로 〈디에고와 나〉** 1949(79.7×60cm) | 그녀의 마지막 사랑은 결국 디에고였다. 사망하기 5년 전에 그린 자화상 속 프리다의 이마에 박힌 세 개의 눈을 가진 디에고는 그가 그녀에게 준 세 번의 고통과 좌절을 상징한다. 극도로 절제된 표현 속에서 프리다의 머리카락은 그녀의 목을 조르며 날카로운 상처를 남기듯 움직이고 있다. 이는 프리다의 무의식 속에서 사랑할수록 더 큰 배신을 주었던 그에 대한 심연의 분노를 담고 있는 것이다.

에고급' 거물이 된 그녀는 이미 미술 주류계의 맛을 느꼈기에, 더이상 뻔뻔한 남편에게 기댈 필요도 복수할 가치도 못 느낀 걸까? 마지막 순간까지 파렴치한 디에고의 제안을 받아들여 둘은 결국 이혼하게 된다. 하지만 프리다는 프리하지 못했다. 그녀의 가슴은 늘 뜨거웠다. 한번 들어온 사랑은 절대 밖으로 버리지 않는 게 그녀의 특성이기에 디에고와의 이혼 이후 그녀의 건강은 급속도로 악화되었고, 처음 전차 사고가 일어난 그때의 고통을 다시 겪으면서 병원에 갇히게 된다.

반전의 반전은 막장 드라마의 필수 요소다. 난봉꾼 디에고의 성호르몬에 변화가 생긴 걸까? 아니면 나이 들면 남자들은 다 철든다는 말이 맞는 걸까? 이 무지막지했던 난봉꾼 디에고는 그녀를 떠나 미국에서 활발한 작품 활동을 벌이다 전처인 프리다의 건강 상태가 심각하다는 이야기를 듣고 이혼한 지 1년 만에 다시 간절한 청혼과 함께 서로의 영혼에 더 이상 상처를 주지 않겠다는 각서를 쓰고 둘은 다시 두 번째 결혼을 하게 된다. 프리다가 디에고와 10년간 이어온 부부의 연을 끊은 뒤 다시 백년가약을 맺은 두 번째 남편도 결국 또 디에고 리베라였다. 그와의 재결합으로 그녀는 과거의 사랑과 자신의 우상을 되찾았는지는 모르겠으나 이혼 후 이어져온 폭음으로 소아마비와 전차 사고의 후유증은 더 악화되었고, 그녀의 육체는 빠른 속도로 죽음을 향해 치닫게 된다.

그렇게 그녀는 전차 사고 후 아름다움의 구속인 코르셋이 아닌 의료용 철제 코르셋을 입고 처음 붓을 들었던 그때의 침대로 돌아가 병상에서 끝까지 그림을 그리게 된다. 생을 통틀어 총 33번이나

이어졌던 수술은 그녀의 인생 전체에서 반복되었고, 소아마비로 말썽을 부렸던 오른쪽 다리가 썩어 들어가기 시작하여 그녀와 평생을 함께했던 애증의 '목발 다리'는 결국 절단하게 된다. 1954년 6월 2일 건강 악화로 병상에서 사투를 벌이는 과정에서도 그녀는 반미 공산주의자 시위에 휠체어를 타고 참여하며 페미니스트의 우상답게 자신의 영혼과 사상에 대한 마지막 불꽃을 태웠다. 그날은 그녀가 사망하기 고작 한 달여 전이었다.

고통과 절규의 시간 속에서 평생을 버틴 그녀는 병상에서 마지막까지 그림을 그리다가 그토록 고통스러웠던 삶의 무게를 모두 던져버리고 마지막 말을 남긴 채 생을 마감하게 된다.

"내 마지막 외출이 행복하기를…
그리고 다시는 이곳으로 돌아오지 않기를 바란다."

### 미포, 그 마지막 이야기
## 퀴어리즘 작가를 소환하다

　10인의 퀴어 화가들에 대한 대서사시는 이제 모두 끝났다. 미포의 마지막 대화 상대는 이 책의 작가 멘세 카시아Mense Cassia이다. 이제 그를 소환해 본다.

**미포:**　만나고 싶었습니다. 작가님.

**카시아:**　반갑네요. 그런데… 아직 살아있는 나를 이렇게 소환하는 것은 망자의 영을 소환하는 소환수님께 너무 무례한 게 아닌지….

**미포:**　아기 재우고 남은 반찬 모아 간신히 찬밥에 물 말아 먹는 미포들이나 주말에도 일해야 간신히 먹고사는 저 같은 직장인들이 지구 어딘가에 있는 작가님을 만나는 것 자체가 불가능한 일이죠. 뭐! 이럴 때 소환수님의 능력을 조금 사용하는 게 큰 잘못은 아니라고 봅니다.

**카시아:**　그건 그렇죠. 우리가 이 지구상에서 만날 확률은 그동안 미포님이 만나왔던 망자들과 비교해도 크게 보면 별반 차이가 없죠.

**미포:**　그러니까요. 망자나 작가님이나 도긴개긴입니다. 그래서 용기 내 마지막 만담을 위해 작가님의 영을 소환했습니다.

**카시아:**　이제는 '미술 포기자'가 아닌 '미술 포에버'가 되셨는데, 저와 하고 싶은 이야기가 더 있을까요?

미포: 돌직구 들어갑니다. 이 책의 마지막을 흑인과 여성 퀴어 화가로 선택하신 이유가 뭔가요?

카시아: 누구보다 잘 아실 텐데요. 제가 의도하고 그 두 분을 선택한 게 아니고 운명처럼 그분들이 제 책에 들어온 겁니다. 사실상 이 책은 제가 쓴 게 아니고 그들의 삶이 쓴 책입니다. 전 그냥 글로 그들의 영혼을 대필한 것뿐이고요.

미포: 겸손이 오지시네요. 농구에서 말하는 '왼손은 거들 뿐', 뭐 이런 건가요?

카시아: 솔직히 전 이 글을 쓰면서 그들의 영혼이 제 안에 들어온 느낌을 여러 번 받았습니다. 아… 뭐 그렇다고 제가 신들렸다는 건 절대 아니고요. 어느 순간 제가 쓰는 글이 아니라 그들의 영혼이 쓰는 것 같은 느낌마저 들더라고요.

미포: 퀴어 작가들이 작가님께 쥐여준 영혼의 펜으로 쓴 글이라… 일반인들에게는 잘 와닿지 않는 말인데요. 그럼, 예를 들어 이 책의 마지막 작가인 프리다 칼로에게서 느낀 영혼이 뭐죠?

카시아: 아니 갑자기 이런 질문을… 음… 전 개인적으로 그녀의 영혼을 아즈텍의 여신 코아틀리쿠에Coatlicue라고 느꼈습니다.

미포: 멕시코의 아즈텍 문명이요? 그 퀴어리엔테이션에서 에르난 코르테스가 침략하여 삽시간에 사라져 버린 그 문명을 다시 언급하시는 건가요?

카시아: 이 책을 제대로 읽으셨군요. 프리다의 남편 디에고도 그녀를 아즈텍의 여신으로 생각했을 겁니다. 이 둘은 너무도 닮아 있거든요.

미포: 그 여신이 도대체 어떤 여신이길래….

카시아: 말이 필요 없으니 그냥 눈으로 먼저 보시죠.

미포: 오… 이거 완전 기대되는데요. 우리 프리다님을 너무 닮은 여신이라….

**멕시코 인류학 박물관의 아즈텍 여신상**

미포: 아니, 작가님 도대체 이 여신이 프리다의 어디와 닮았다는 건가요. 프리다님을 무슨 괴물 취급하시는 건지….

카시아: 아… 그건 오해고요. 생김새가 좀 그럴 뿐, 이 여신은 멕시코 아즈텍 문명에서 우주의 여신이자 대지의 어머니입니다. 전 이 여신이 가진 양성兩性에 주목했어요. 이 여신은 남쪽 하늘에서 빛나는 400개의 별들을 낳은 '어머니 신'이기도 하면서 죽음을 먹고 자라는 존재이기도 했지요. 결국 프리다처럼 여성이면서 양성이고, 삶과 죽음의 고통 속에서 죽음을 먹고 자란 그녀와 같은 의미를 가진 여신이라고 생각한 거죠.

미포: 아! 이 여신은 프리다가 운명의 고통과 맞서 싸우며 자신의 안에 생명을 가지려고 했던 그 강력한 투쟁심과 어머니로서의 모성애를 연상하게 해주는 캐릭터군요.

카시아: 창조와 파괴는 프리다의 인생 전체를 관통하는 상징적 의미죠. 프리다는 죽는 마지막 순간까지 진통제를 복용하고 정치적으로 투쟁했어요. 그녀는 평범한 삶을 파괴했고, 남성 중심 미술에 대한 예술적 파괴도 시도했죠. 그녀의 내부에 자리 잡은 강력한 두 개의 성 또한 이 여신이 가진 양성의 영혼과 같아요.

**미포:** 창조를 위한 파괴, 그리고 자신의 목숨을 파괴하면서까지 지키려 했던 모성애….

**카시아:** 그렇죠. 그녀는 아즈텍의 여신답게 이런 말을 남겼죠. "고통, 기쁨, 죽음은 존재를 위한 과정일 뿐… 이 과정의 혁명적 투쟁이야말로 지성을 향해 열린 문이다."

**미포:** 캬~ 이거 쩌는데요. 인간의 희로애락은 결국 존재를 위한 과정일 뿐이다. 그런데 작가님! 개인적으로 프리다와 관련된 책이나 기사를 보면 모두 대중의 관음증을 상업적으로 이용하여 그녀의 특이한 사생활 엿보기에만 치중하는 것 같다는 생각이 듭니다. 이것이 그녀의 신화를 제대로 이해하는 데 걸림돌이 되지는 않을까요?

**카시아:** 맞는 말입니다. 그런데 그녀의 그림은 그녀의 사생활 그 자체인지라 시중의 책들이나 인터넷 기사 내용은 일종의 '프리다의 그림 고백에 대한 사생활 염탐' 정도로 타협하시죠. 그녀의 회화 작품 143점 중 무려 55점이 자화상이었던 것을 보면 대중의 관음증 이전에 자기 자신에 대한 관음증도 분명히 존재했었다고 봅니다.

**미포:** 제가 보았을 때도 프리다는 자신을 끔찍이도 사랑한 작가인 것은 분명합니다. 마치 렘브란트가 자신의 자화상을 100여 점 남긴 것과 같은 맥락이겠죠.

**카시아:** 그녀는 우리에게 알려진 것보다 훨씬 더 강한 멘탈을 가진 여성이었어요. 주변의 증언에 따르면 그녀가 '디에고의 그늘'이었다기보다는 되레 아버지뻘 되는 거구의 디에고를 정신적으로 쥐락펴락했다는 증언들도 많거든요. 예를 들어 160cm에 40kg대 몸무게를 가진 프리다가 자신보다 무려 세 배 차이가 나는 140kg을 훌쩍 넘긴 디에고를 유아용 장난감으로 가득 채운 욕조에 앉

혀서 마치 갓난쟁이 아들을 씻기듯이 때를 밀어주는 걸 의식처럼 치른 것도 그렇고요.

미포: 욕조에 유아용 장난감… 두꺼비 디에고… 아… 순간 상상해 버렸습니다. 누가 그러더군요. "만약 그녀가 디에고라는 난봉꾼을 만나지 않았더라면 과연 그녀만의 독특한 창의성이 발휘되었을까?"라는 그래도… 그건 좀….

카시아: 안타깝게도 "내가 준 이 엄청난 고통 덕분에 프리다가 성공할 수 있었다."라는 디에고의 주장도 일부 일리가 있는 말입니다. 밉든 곱든 간에 디에고가 그녀의 삶에 미친 영향이 곧 그녀의 삶이었고, 그 삶이 곧 그녀의 예술 세계 전반을 결정지은 것은 분명한 사실이니까요. 우리가 알고 있는 프리다의 이름도 남편의 영향이죠. 프리다의 원래 이름은 프리에다Frieda인데 남편을 너무도 사랑했기에 남편의 이름 디에고Diego와 알파벳 수를 맞추기 위해 'e'를 빼고 프리다가 된 것도 그렇고요.

미포: 그건 좀 쉽게 동의하기 힘드네요. 작가님의 말대로라면 디에고가 프리다에게 안겨준 절망과 고통이 전적으로 그녀의 예술 세계에 큰 도움을 준 것처럼 들리는데요?

카시아: 다시 한 번 안타깝지만 팩트만 이야기하자면, 디에고가 극악무도한 인간인 건 맞지만 프리다의 예술적 성공에 결정적인 도움을 준 것도 부인할 수 없는 사실입니다. 부부간의 사적인 문제는 차치하고 아내의 재능을 높이 산 디에고는 별거 중에도 프리다의 첫 개인전을 위해 물심양면으로 최선을 다했죠.

미포: 자신에게 복수의 복수를 거듭하던 아내의 예술적 성공을 위해 디에고가 최선을 다했다고요? 정작 프리다는 남편의 노력이 달가웠을까요?

카시아: 사람들은 이 부부의 불륜형 막장 복수극에만 관심을 보였지, 정

작 두 명이 서로의 심장에 난도질하는 와중에도 서로에 대한 깊은 애정의 끈이 남아 있었다는 사실을 잘 모르고 있죠.

**미포:** 프리다가 복수극을 벌이는 와중에도 디에고에 대한 사랑이 남아 있었다는 말씀입니까? 이건 정말 아닌 것 같은데요. 작가님, 서로에 대한 사랑이 조금이라도 남아 있었다면 프리다가 어떻게 그토록 가혹하게 복수의 맛에 탐닉한 걸까요?

**카시아:** 또다시 팩트만 이야기하자면, 프리다가 잠깐 사랑에 빠졌던 구소련의 정치적 거물 트로츠키에게 그림 선물 공세를 하며 "내 사랑을 모두 담아 레온 트로츠키에게"라는 편지를 보냈음에도 트로츠키가 결별 중인 자신의 남편 디에고를 개인적인 감정으로 차별하는 일이 생기자 "이 늙은 노인네는 정말 피곤한 존재다."라며 면전에서 욕을 하고 화를 냈다고 합니다. 그런 이유 때문에 프리다는 트로츠키가 참혹하게 암살당한 이후 경찰에 불려가 무려 열두 시간 동안 가혹한 심문을 받은 것 또한 엄밀한 팩트입니다. 이 사건을 계기로 전처가 너무나 걱정된 디에고는 캘리포니아에 있는 자신의 작업실로 와주기를 간청했고, 경찰의 심문에 트라우마가 생긴 프리다는 곧바로 짐을 꾸려 리베라에게 달려갑니다. 그렇게 이혼한 지 1년 만인 그해 12월 8일 둘은 재혼하게 되고요.

**미포:** 이거, 까면 깔수록 디에고와 프리다의 관계는 정말 신비로운 정신세계를 가진 자들의 향연이군요. 저는 제가 가진 상식으로는 이 상황이 뭐가 뭔지 잘 모르겠습니다.

**카시아:** 아마도 프리다는 남편에게 당한 고통을 복수하는 과정에서도 남편에 대한 애증이 더 깊은 내면에 자리 잡고 있었던 것 같습니다. 이건 디에고 역시 마찬가지였고요. 프리다의 친한 지인들은 둘의 재혼에 대해 반대하기보다는 "디에고는 프리다에게 의지할 수 있는 단단한 반석이 되어주었다."라고 말했으니까요.

**미포:**  아니 아무리 그래도 그렇지. 파렴치한 가정파괴범 디에고가 성경에 나오는 반석이 되다니 나 원 참⋯ 어쨌거나 그 친구들⋯ 정작 결혼은 결사반대했었는데 재혼은 적극 찬성했군요. 부부는 싸우면서 정이 든다고 미운 정 고운 정 다 든다는 그⋯ 애증이라는 말이 와닿기는 합니다만, 이 둘이 만든 드라마는 아직도 일반인인 제가 가진 상식으로는 도저히 납득이 안 가는 게 저만의 생각은 아닐 듯합니다.

**카시아:**  둘의 관계가 납득이 가는 거였다면 프리다의 신화는 없었겠죠. 그런데 프리다의 인생을 다룬 수많은 책들은 그녀가 마치 맞바람으로 복수의 향연을 펼쳤다는 막장 드라마식 전개만을 이야기하는데 전 조금 생각이 다릅니다. 분명 이 둘은 재혼할 당시 서로 부부간의 정조를 지킬 필요가 없다는 쌍방 합의 계약을 맺었습니다. 평생 정절을 요하는 일부일처제가 진화(?)하는 것처럼 이 둘은 이미 80년 전에 탄력적 일부일처제를 실천하게 된 거죠.

**미포:**  탄력적 일부일처제라⋯ 서로 사랑은 하지만 육체의 구속은 받지 않겠다는 건데, 사실 20만 년 동안 인류가 진화하는 동안 일부일처제가 시작된 건 고작 1만 년 전의 이야기죠.

**카시아:**  인류학적인 관점으로 봤을 때 일부일처제는 농업혁명이 시작되면서 생겨난 가부장제의 성격을 담고 있습니다. 남자는 가족 부양 vs. 여자는 내조와 양육이라는 의무가 주어지다가 이것이 남녀 간의 결혼을 통한 사랑의 결실이라는 로맨틱한 프레임이 씌워지게 된 거죠. 프리다가 페미니즘의 우상이 된 이유 중의 하나가 자신의 예술적 의지로 디에고의 그늘에서 벗어난 것도 있지만, 바로 이 견고했던 결혼의 통념을 깬 이유도 있습니다. 뭐 어찌 보면 프리다이기에 디에고와 살 수 있었고, 디에고이기에 프리다와 부부의 연을 이어갈 수 있었다고도 볼 수 있죠. 그래서 우

리에게 알려진 사랑 vs. 복수의 이분법적인 사고로 이 둘을 이해한다는 것은 분명 문제가 있습니다.

미포: 짚신도 다 제짝이 있다는 말처럼 부부의 연은 마치 우주의 섭리라고도 볼 수 있을 것 같습니다. 제가 태어난 것도 우주의 역사로 보았을 때 확률상 불가한 탄생이라고 중학교 때 과학 선생님께서 말씀해 주신 기억이….

카시아: 제가 문송文悚이라 우주의 역사까지는 잘 모르겠으나… 프리다는 비록 불행과 고통의 땅 위에서 피어난 예술의 꽃이지만, 둘의 운명은 결과적으로 부부이자 예술적 동지로서 만날 필연적 운명이었던 건 부인할 수 없는 사실이지요.

미포: 저기 작가님….

카시아: 네?

미포: 그… "서당 개 삼 년이면 풍월을 읊는다."고 이 책의 마지막 작가인 바스키아와 프리다 칼로는 알게 모르게 수많은 공통분모가 있는 듯합니다.

카시아: 오… 이거 기대되는데요? 제가 미포님께 한 수 배워도 되겠습니까?

미포: 일단 둘은 화단의 비주류였던 흑인과 여성이었고요. 혈통이 각각 다른 두 부모를 두었다는 점, 정신병과 우울증을 가진 두 어머니의 예술적 후원이 있었다는 점, 팝아트의 거장 앤디 워홀과 멕시코의 3대 벽화가인 디에고 리베라의 유명세를 등에 업었다는 것과 이 거장들과의 만남 뒤에 양성애라는 자신의 성 정체성을 찾은 점, 그리고 둘 다 파블로 피카소에게 극찬을 받았다는 점이 그렇죠. 아… 그리고 바스키아가 팝스타 마돈나와의 열애로 자신의 유명세를 더한 것과 그 마돈나가 또 프리다의 작품을 구입하여 프리다의 작품이 유명세를 더한 것도 묘하게 이어지고요. 단 하나 다른 점이 있다면 바스키아는 거의 자살에 가까운 약물 중

독으로 젊은 나이에 요절했지만 프리다는 죽음과 싸우다가 결국 폐 질환으로 요절했다는 것밖에는….

**카시아:** 어떻게 그런 공통분모를 생각해 내셨는지… 그런데 마지막에 다 르다고 했던 것도 같은 공통분모를 가지고 있다고 볼 수 있어요. 언론에서는 프리다가 47번째 생일을 맞고 일주일 후 폐색전증 pulmonary embolism으로 사망했다는 보도가 나가기는 했지만 많은 사 람들은 그녀가 스스로 자살한 것이라고 판단합니다.

**미포:** 그럼 생의 마지막 순간마저도 바스키아와 프리다가 일치한다는 이야기인가요?

**카시아:** 바스키아는 죽기 직전 극도의 우울증에 시달리며 자살이라고 해 도 무방할 정도의 마약 과다 투여로 생을 마감했죠. 프리다도 우 울증에 시달렸고요.

**미포:** 우울증이 있다고 해서 불사조 프리다가 자살할 사람은 아닌 듯 한데요.

**카시아:** 프리다의 정신력은 정말 가공할 만하죠. 하지만 그녀도 불사조이 기 전에 한 인간이자 여자입니다. 프리다의 전기 작가 헤이든 헤 레라Hayden Herrera도 그녀가 자살한 것이라고 결론지었죠. 이유는 소아마비로 그녀를 평생 괴롭히던 오른쪽 다리의 괴저로 인해 무릎 아래 부분을 절단한 이후 우울증이 심해졌고, 이후 약물 과 다 복용으로 최소 한 번 이상은 자살을 시도했었으니까요. 그녀 가 사망하기 직전 남긴 일기장의 마지막 페이지에는 검은색으로 그린 죽음의 천사가 하늘로 날아오르는 장면이 있습니다. 그리고 그 뒤에는 유언으로 보이는 글귀까지 나왔고요.

**미포:** 아! 그 말이 유언이었군요. "나의 마지막 외출이 행복하기를, 그 리고 다시는 이곳으로 돌아오지 않기를…."

**카시아:** 맞습니다. 요절한 천재 작가들은 자살하기 전 마지막 그림을 남

겠습니다. 빈센트 반 고흐가 총으로 자살하기 전 남긴 작품 〈밀밭 위의 까마귀1890〉에는 낮으로 표현된 생명의 황금 들판에서 밤으로 표현된 지평선 위 어둠을 향해 떼 지어 날아가는 검은 까마귀들죽음을 통해 자신의 자살을 예고했고, 스티브 잡스가 사랑한 작가 마크 로스코도 손목을 긋고 피범벅이 되어 죽기 전에 그린 〈무제1970〉에서 온통 피로 얼룩진 캔버스에 칼로 손목을 긋는 듯한 흔적이 보였고, 잭슨 폴록이 자살에 가까운 음주운전 사망 사고 직전에 그린 작품 〈레드, 블랙, 실버1956〉도 차량의 색 바탕에 피가 튀기며 죽음의 검은 형상이 가운데 놓여 있는 작품이었죠. 그리고 미포님이 앞서 언급한 바스키아가 약물 중독으로 죽기 직전 그린 〈죽음과 합승1988〉도, 프리다가 검은 죽음의 천사가 하늘을 나는 장면을 그린 것처럼, 이미 죽은 흑인의 시체가 해골만 남은 말을 타고 어디론가 향하고 있는 작품이었습니다.

**미포:** 자살로 요절한 천재 화가들의 마지막 유언에 해당되는 그림 이야기를 들어보니 그들의 고뇌가 전달되는 것 같아 왠지 숙연해지는 기분입니다.

**카시아:** 죽음 이야기가 나오는 걸 보니 이 책도 마무리할 때가 된 것 같군요.

**미포:** 이 책은 끝나지만 퀴어 화가들이 저에게 남겨준 불멸의 영혼은 영원히 제 가슴에 남을 것 같습니다. 혹시 퀴어리즘2를 집필하실 생각은 없으신지?

**카시아:** 2편은 없습니다. 우리 시대에서의 퀴어리즘은 이 책으로 끝입니다. 혹시 모르죠. 2천 년에서 3천 년 뒤에 또 다른 퀴어 예술가들의 이야기가 책으로 나올지도. 그런데 제 생각에 그때까지 우리 사피엔스가 멸종하지 않고 살아남는다면 '퀴어'라는 말, '성 소수자'라는 개념 자체가 완전히 사라질 것 같습니다.

**미포:** 저는 작가님이 마지막에 하고 싶으신 말씀이 무언지 정확히 알고 있습니다. 정작 우리 자신도 비주류였음에도 나와 다르다는 이유로 우리는 그들을 틀린 사람으로 간주하고 살아왔던 거죠. 저부터 많은 생각들이 주마등처럼 지나가네요.

**카시아:** 이 책 자체를 색안경을 끼고 보시는 분들도 분명 있으실 겁니다. 저 역시 아무것도 모르던 어린 시절 흑인, 이슬람인, 공산주의자, 성 소수자들에 대한 편견이 있었으니까요. 모두가 조금씩만 확증편향確證偏向, confirmation bias[5]의 오류들을 버리고 이성의 눈으로 숙고하여 그들을 다시 생각한다면 아직도 흑인, 종교, 사상, 성적 취향의 차이와 관련해 벌어지고 있는 야만적 폭력들이 지구상에서 완전히 사라질 텐데 말입니다.

**미포:** 그런 날이 분명 조만간 오리라 믿습니다. 이 책이 세상에 나온 것만 봐도 희망이 보이니까요.

**카시아:** 미포님과의 대화가 즐거워지는 것을 보니 이 책을 쓰길 잘했다는 생각이 드는군요. 감사합니다.

**미포:** 그동안 감사했습니다. 자가님. 이전에는 없었던 전혀 다른 미술의 눈을 장착했으니 죽는 날까지 행복하게 미술 작품을 감상할 수 있을 것 같습니다.

**카시아:** 뉴욕현대미술관에서 혹시 절 만나면 미포님은 그땐 누군가의 도슨트가 되어 계시겠군요.

**미포:** 전 이제 미술 포기자에서 미술 도슨트가 되어버렸네요. 미술 포에버!

---

5 확증편향은 '자기가 보고 싶은 것만 본다.'는 의미로, 자신이 가지고 있는 사상, 신념, 철학을 확증하는 증거만 선호하고 몰입하는 성향을 말한다.

# 이제는 말해버린 그들의 이야기

Σειρήνες Seirēn

고대 그리스 퀴어들이 만든 신화는 인류 문명의 근간이 되었다.
"오늘날 우리는 다리를 벌려 우리를 유혹하는 세이렌 로고를 찾아
스타벅스 커피를 즐기는 것이 일상이 되지 않았는가!"

21년 전 이 책을 처음 쓰고자 마음먹었을 때가 기억난다. 어쩌면 난
항상 "세상은 퀴어 화가들의 신화를 편견 없이 있는 그대로의 모습으
로 봐줄까?", "역시 아직은 이 책이 세상에 나올 때가 아닌 건가?" 하는
깊은 고민의 늪에서 허우적거리며 살고 있었는지도 모른다. 하지만 언
젠가 시대가 바뀌고 대중의 편견이 허물어진 뒤 운명이 나를 선택해
준다면 이 책은 꼭 내 손에 의해 쓰일 거라 막연하게나마 생각했었고,
21세기에 살고 있는 난 21년을 그렇게 하루하루 기다려 왔는지도 모
른다.

한편으로는 지구 반대편 어딘가에서 나와 같은 생각을 가진 사람이 분명 있을 것이기에, 그가 나 대신 퀴어 화가들의 신화를 담은 책을 써 준다면 이를 겸허히 받아들일 준비 또한 늘 되어 있었다. 하지만 그런 기대감을 가슴에 품고 서점에 들를 때마다 그들의 이야기가 담긴 책은 여전히 없었고, 발걸음을 돌릴 때마다 점점 더 확고해진 것은 "그들의 영혼이 나에게 기회를 주고 있는 거야."라는 생각이었다.

그렇게 시간이 지났다. 세월이 참 야속하게도 흐른 것 같다. 김광석의 '서른 즈음에'를 들으며 이 책을 구상했던 젊었던 나는 이제 반백 살이 되어 가고 있고, 그 세월의 깊이만큼 퀴어 화가들의 오랜 발자취 위에 새로운 발자국들이 하나둘 찍혀 가고 있었다. 어쩌면 그들이 장고의 역사 속에서 만들어간 신화 같은 운명처럼 나 역시 그 운명에 이 끌려 이 책을 써 내려갔는지도 모른다. 이 책에 퀴어 화가들이 남긴 수많은 영혼의 울림들이 배어 있는 것처럼 그 영혼을 담는 데 도움을 준 소중한 운명의 연들은 내 가슴에도 배어 있다.

어쩌면 논란의 중심에 설지도 모르는 이 책을 높이 평가해준 C출판사의 대표님과 내 샘플 원고를 전 직원이 꼼꼼히 읽어본 뒤 출판사 내부의 찬반 입장이 팽팽했을 때 일면식도 없는 나를 글 하나만 보고 큰 목소리(?)로 지지해 주신 담당 부장님과 편집장님, 그리고 이 책이 세상에 나올 수 있도록 최후의 방점을 찍어주신 K사 회장님의 강력한 전

화 멘트 또한 전화 너머로 건너 들어 가슴에 새겨 넣었다. "이 책은 꼭 세상에 나와야 합니다."

이분들의 용기와 선택은 내가 새벽을 뚫고 글을 쓸 수 있는 힘의 원천이었다. 이 책의 소프트웨어에 과학적 소스를 지원해준 운명들 또한 기억한다. 퀴어 화가들의 뇌를 분석하는 데 도움을 준 한림대학교 뇌신경센터 김영은 교수님과 카이스트 락사 뇌과학연구소 최정윤 박사님, 프리다 칼로의 불행한 사고를 의학적으로 분석해 주신 흉부외과 응급의학과 전문의 이희성 교수님, 뒤샹이 무심코 던진 말 한마디를 해석하기 위해 민망한 질문에도 얼굴을 붉히며 답변해준 프랑스어 원어민 강사 쥘리, 그리고 퀴어 화가들과 그들의 은밀한 사생활을 다룬 국내 자료의 부족으로 이와 관련된 해외 미술 전문 사이트와 논문의 원문들을 하루가 멀다 하고 귀찮게 묻고 또 물어도 단 한 번의 불평도 없이 밤이고 주말이고 새벽이고 수시로 고민하며 난해한 영어 원문을 흔쾌히 번역해준 (前)수원외고 영어 교사 송은탁, 추성학 형님, 경기과학고 영어 교사 조준호 벗에게도 미안함과 고마운 마음을 함께 담아 이 글에 남긴다.

어쨌거나 21년 전 나의 상상은 결국 현실이 되어 이제 책으로 나오게 되었다. 그리고 21년 전 그들을 어느 날에는 분명 전시회장에서 만날 것이라는 상상 또한 여지없이 현실이 되고 있었다.

2019년 나는 국립현대미술관에서 마르셀 뒤샹을 만났고, 같은 해 동대문 디자인 플라자에서 키스 해링을 만났다. 그리고 서울시립미술관에서 데이비드 호크니를 만났을 때 그들의 이야기는 이미 오래전부터 이 책에 담기고 있었다. 공교롭게도 2020년 11월 잠실 롯데 뮤지엄에서 바스키아를 만났던 날은 그에 관한 글이 마침 끝나는 날이었다.

이제 낯선 행성에서 온 예술가들의 이야기 퀴어리즘 시즌2는 수천 년 뒤 다음의 운명을 받아들일 후손이 써주길 바라며, 부족했던 이 모든 집필의 여정을 여기서 마친다.

**멘세 카시아**

최 찬

# 참고 문헌

**퀴어리엔테이션 > 세계 최고가 미술품 순위**
- 1위 https://www.hani.co.kr/arti/international/america/819297.html
- 2위 https://www.wowtv.co.kr/NewsCenter/News/Read?articleId=A201202060106&resource=
- 3위 https://www.hankyung.com/life/article/2017070282241
- 4위 https://www.hani.co.kr/arti/PRINT/690798.html
- 5위 https://www.yna.co.kr/view/AKR20180515082500009?input=1195m
- 10위 https://www.yna.co.kr/view/AKR20120503083700009
- 11위 https://www.hankyung.com/life/article/2017052154441
- 13위 http://news.heraldcorp.com/view.php?ud=20131125000392&md=20140409160145_BL
- 15위 https://news.sbs.co.kr/news/endPage.do?news_id=N1005269239&plink=ORI&cooper=NAVER
- 16위 https://www.news1.kr/articles/?3478826
- 18위 https://www.chosun.com/site/data/html_dir/2020/04/15/2020041500105.html?utm_source=naver&utm_medium=original&utm_campaign=news
- 21위 https://en.wikipedia.org/wiki/Belle_Haleine,_Eau_de_Voilette
- 22위 https://www.hurriyetdailynews.com/frida-kahlo-painting-sells-for-record-price-99156
- 23위 https://www.widewalls.ch/magazine/keith-haring-artwork
- 그 외 순위 『세상에서 가장 비싼 그림 100』 이규현, 알프레드, 2015

**프롤로그**
- 『On Human Nature』, Edward O. Wilson, Harvard University Press, 1978.
- 『다양성 시대』 이종구, 서울경제경영, 2019.
- https://news.joins.com/article/7334387/ 2012.02.10.

## 1부> 3천 년 서양미술의 모든 시작

**아청법 위반자, 레오나르도 다빈치의 이중생활**
- 『Sexual Differentiation of the Brain』, Roger A. Gorski, NIEHS, 1986.
- 『Secret Lives of Great Artists: What Your Teachers Never Told You About Master Painters and Sculptors』, Elizabeth Lunday, Quirk Books, 2014.
- 『El CODEX ROMANOFF』 레오나르도 다빈치, 김현철 역, 노마드, 2019.
- 『Mona Lisa. The History Of The World's Most Famous Painting』, Donald Sassoon, HarperCollins, 2001.
- https://weekly.donga.com/List/3/all/11/80213/1/ 2006.09.18.
- http://www.etoday.co.kr/news/view/1547511/ 2017.10.11.
- https://www.sisain.co.kr/news/articleView.html?idxno=15738/ 2013.02.18.
- http://divertimentodavinci.blogspot.com/2008/02/do-you-see-leonardos-hidden-penis-art.html/ 2008.02.09

**'예술'로 성전환 수술을 한 마르셀 뒤샹**
- 『데이빗 호크니의 눈에 진실한 회화』 전영백, 서양미술사학회논문집, 2018.
- 『마르셀 뒤샹 혹은 로즈 셀라비?』 강승완, 미술사연구회, 2000.
- 『로즈 셀라비여, 왜 재채기를 하는가?』 윤진섭, 미술세계, 2002.
- 『예술의 융합』 양은희, 현대미술학논문집, 2014.
- 『포스트모던 페미니스트 미술의 단초로서의 뒤샹의 섹슈얼리티』 최정은, 한국여성철학, 2002.
- 『현대미술의 거봉 마르셀 뒤샹, 그의 전략들』 김찬동, 열린시학, 2005.
- 『마르셀 프루스트에서 앤디 워홀까지 - 정신과 육체 사이에서 고통스러워한 9인의 삶 상상병 환자들 외』 미술세계 편집부, 2015.

**조커가 사랑한 화가, 프랜시스 베이컨**
- 『거울 속의 괴물들』 김형술, 계간시작, 2006.
- 『감성에서의 수동적 종합으로서 회화-마니에시슴에서 베이컨까지』 서동욱, 범한철학, 2013.
- 『현대미술운동의 뉴 리더를 찾아서 - 굴절된 인간상,프란시스 베이컨 장 뒤뷔페』 김인환, 미술세계, 2007.
- 『들뢰즈의 질료적 예술론 연구』 양순영, 인문과학연구, 2010.
- 『감각의 논리: 철학자 들뢰즈가 화가 베이컨에게 배운 것』 김영철, 아시아교육연구, 2019.
- 『베이컨에 대한 페미니스트들의 비판과 베이컨의 수사학』 이종흠, 수사학, 2006.

- 「혼란 속에서 떠오른 실제적 이미지의 포착 - 프란시스 베이컨」 미술세계 편집부, 미술세계, 1985.
- 「프란시스 베이컨 회화의 리얼리즘 연구」 미술사 연구회, 2009.
- 「MS Auction / 경매 따라잡기-크리스티 소더비 2.5~2.9 런던 경매 - 프란시스 베이컨의 초상화 연구2 최고가에 낙찰」 유다연, 미술세계, 2007.
- https://www.irishtimes.com/culture/books/francis-bacon-sex-and-painting-that-was-his-life-1.2403284/ 2015.10.24

### 피카소를 저주한 바이섹슈얼, 잭슨 폴록
- 「잭슨 폴록, 미술사에 물감을 떨어뜨린 화가」 정민영, 대한토목학회지, 2017.
- 「현대회화의 기수 미국 (II) - 액션페인팅과 팝 · 옵 아트」 미술세계 편집부, 1985.
- 「선(禪)과 잭슨 폴록」 이승훈, 시와 세계, 2004.
- http://www.nyculturebeat.com/?mid=Art&document_srl=3364220, 2014.09.01
- http://www.nyculturebeat.com/?mid=Art&document_srl=3103807, 2014.09.03
- https://www.nytimes.com/1990/01/25/arts/new-biography-new-debates-on-jackson-pollock.html/ 2013.01.25
- https://hyperallergic.com/61329/jackson-pollock-and-john-cage-an-american-odd-couple/ 2012.12.03
- https://www.latimes.com/archives/la-xpm-1990-06-03-ca-862-story.html/ 1990.06.03

## 2부> 현대 미술을 이끈 알파 퀴어들

### 게이 공장장 앤디 워홀, 팝아트의 교황이 되다
- 「1950~1960년대 앤디 워홀의 작품에 나타난 젠더 정체성 연구」 정수미, 서양미술사학회논문집, 2011.
- 「앤디 워홀과 그의 예술의 신학적 해석」 김학철, 한국기독교신학논총, 2011.
- 「앤디 워홀의 프론티어」 강태희, 현대미술사학회, 2009.
- 「공공의 장, 공공의 적-스펙터클의 비판적 행위로서의 앤디 워홀(Andy Warhol)의 13인의 지명수배자」 오윤정, 인물미술사학, 2012.
- 「앤디 워홀의 자화상에 대한 연구」 신지영, 현대미술사학회, 1994.
- 「마르셀 프루스트에서 앤디 워홀까지 - 정신과 육체 사이에서 고통스러워한 9인의 삶 상상병 환자들 외」 미술세계 편집부, 2015.
- 「Warhol, Pop, Camp」 강태희, 현대미술사학회, 2005.
- 「자신을 탐구해 성공한 화가 앤디 워홀」 박희숙, 고시계, 2010.
- 「Abstraction and Death: Andy Warhol's Late Works」 강태희, 현대미술사학회, 2012.
- 「Andy Warhol's Frontier: The Good, The Bad, The Indifferent」 강태희, 현대미술사학회, 2009.
- 「[WORLD TOPIC 해외미술_France] 앤디 워홀 전 Le Grand monde d'Andy Warhol」 손소은, 미술세계, 2009.
- https://ko.wikipedia.org/wiki/%EB%B0%B8%EB%9F%AC%EB%A6%AC_%EC%86%94%EB%9D%BC%EB%82%98%EC%8A%A4A4
- https://www.openculture.com/2020/10/andy-warhol-edie-sedgwick-on-merv.html/ 2020.10.26.

### 민족주의 이데올로기를 거세한 재스퍼 존스
- 「재스퍼 존스 작품에 나타난 다의적 의미 구조에 관한 연구」 임주희, 서양미술사학회, 2002.
- 「언프레임드 아티스트(우리가 몰랐던 예술가들의 일상)」 메리 포레스타 저, 지에이북스 편집부 역, 2019.
- 「세상에서 가장 비싼 그림 100」 이규현, 알프레드, 2014.
- http://news.khan.co.kr/kh_news/khan_art_view.html?art_id=201207262159255#csidx046b31d3cc7b85591158bf1f724cce6, 2012.07.26.
- https://www.huffpost.com/entry/did-moma-closet-jasper-johns-and-robert-rauschenberg_n_2766032, 2013.02.26.
- https://www.bing.com/videos/search?q=Jasper+Johns+sexuality&docid=607995802866158527&mid=78803E6B729C1656249678803E6B729C16562496&view=detail&FORM=VIRE, 2020.05.21.
- https://www.bing.com/videos/search?q=Jasper+Johns+sexuality&docid=608054467800206310&mid=82495229C82E7BB0E8F082495229C82E7BB0E8F0&view=detail&FORM=VIRE, 2011.04.07.
- https://www.queerty.com/did-moma-closet-jasper-johns-and-robert-rauschenberg-20130227, 2013.02.27.

## 동성애는 내 창작의 샘, 데이비드 호크니

- 『현대 미술의 이단자들』 마틴 게이퍼드, 주은정 역, 을유문화사, 2019.
- 『UK_David Hockney』, Lee, Hae bin, Monthly Art Magazine, 2017.
- 『데이빗 호크니의 눈에 진실한 회화』 양순영, 인문과학연구, 2010.
- 『[현대사진 순례(1)]회화에 사진을 도입한 '데이빗 호크니'』 김민숙, 미술세계, 1984.
- 『데이비드 호크니의 방문을 통한 회화의 시간성 연구』 임정은, 현대미술사연구, 1993.
- 『데이비드 호크니(David Hockney)의 초기 구상회화에 나타나는 언어적 요소와 평면 인식에 관한 연구』 김행지, 서양미술사학회, 2012.
- 『A Study on Expressed Painting for Anxiety and Theatricality - Focused on David Hockney's Painting』, Jung, Mi-Jung, Cho, Khee-Joo, East-West Art and Culture Studies Association, 2016.
- 『더 큰 그림들, 더 많은 보는 법들: 데이비드 호크니 2019.3.22~8.4 서울시립미술관 서소문본관』 권태현, 미술세계, 2019.
- https://www.galeriemagazine.com/peter-schlesinger-david-hockney/ 2016.
- http://www.etoday.co.kr/news/view/1547511/ 2017.10.11.
- https://www.sisain.co.kr/news/articleView.html?idxno=15738/ 2013.02.18

## 동심파괴자 키스 해링, 퀴어들의 우상이 되다

- 『키스 해링』 알렉산드라 콜로사, 김율 역, 마로니에북스, 2006.
- 『[키스 해링展] 당신은 역시 슈퍼 스타』 최유진, 미술세계, 2010.
- 『키스 해링, 불멸을 자신하며 부르던 80년대의 랩소디』 구지훈, 미술세계, 2019.
- 『팝아트 기법을 적용한 문화상품에 대한 소비자 인식 비교 연구』 진현아 외 2인, 디지털디자인학연구, 2015.
- https://www.queerportraits.com/bio/haring
- https://www.haring.com/!/selected_writing/sex-is-life-is-sex
- https://www.economist.com/1843/2019/06/13/how-keith-harings-art-forced-us-to-talk-about-aids/ 2019.06.13.
- https://theconversation.com/why-did-the-ngv-put-keith-haring-back-in-the-closet-129443/ 2020.01.13.

## 비주류 바스키아, 백인 예술계의 주류가 되다

- 『[영국, 프랑스, 미국, 일본] FRANCE BLACK PICASSO, JEAN MICHEL BASQUIAT - 바스키아 탄생 50주년을 기념하며』 손소은, 미술세계, 2010.
- 『장 미셸 바스키아(Jean-Michel Basquiat)의 낙서회화와 크레올. 중남미연구』 유화열, 이화국, 중남미연구소, 2009.
- 『바스키아라는 화가를 아십니까』 김인환, 미술세계, 2006.
- 『논이 고른 책: 벽에 낙서한 바스키아는 감옥에 갔을까』 신관식, 논, 2007.
- 『장-미셸 바스키아/미술관 안과 밖의 경계에서』 김주원, 미술세계, 1997.
- 『영화와 미술/줄리안 슈나벨의 <바스키아>』 정장진, 미술세계, 2003.
- https://m.post.naver.com/viewer/postView.nhn?volumeNo=27917224&memberNo=45998005, 2020.04.06.
- https://www.instiz.net/pt/4801412/
- https://lgbthistorymonth.com/jean-michel-basquiat

## 복수로 깨어난 바이섹슈얼, 프리다 칼로

- 『프리다 칼로의 정신병리』 이병성, 한국심리학회, 2006.
- 『방어기제 관점으로 본 페미니즘 작가 자화상의 자아치유 요인 연구 - 프리다 칼로(Frida Kahlo)와 천경자의 작품을 중심으로』 정영인, 한국디자인포럼, 2009.
- 『음식의 전쟁-숨겨진 맛의 역사』 톰 닐론 저, 신유진 역, 루아크, 2018.
- 『프리다 칼로 & 디에고 리베라』 르 클레지오 저, 신성림 역, 다빈치, 2002.
- 『프리다 칼로』 헤이든 헤레라 저, 김정아 역, 민음사, 2003.
- 『Frida Kahlo: A Contemporary Feminist Reading』, Bakewell, Lisa, a Journal of Women's Studies, 1993.
- 『프리다 칼로 재발견하기: 잔인한 현실, 지독한 사랑을 넘어』 이민수, 미술세계, 2016.
- 『프리다 칼로의 자화상에 나타나는 성 정체성의 문제』 조혜옥, 현대미술사연구, 2003.
- https://owlcation.com/humanities/When-Frida-Kahlo-Set-Her-Eyes-on-Josephine-Baker/ 2020.04.13.
- https://www.gaystarnews.com/article/16-most-inspiring-things-about-bisexual-artist-frida-kahlo060714/2014.07.06
- https://www.biography.com/news/frida-kahlo-real-rumored-affairs-men-women/ 2020.07.14.

### 퀴어리엔테이션

- <게르니카> 태피스트리 모작, 저자 제공
- 카렌족 여성 © R.M. Nunes/Shutterstock.com
- 전족 © wellcomecollection/Public Domain
- GONE WITH THE WIND 1939 MGM film with Vivien Leigh at left and Hattie McDaniel © Pictorial Press Ltd/Alamy Stock Photo
- 니캅을 착용한 여성 © Powerofflowers/Shutterstock.com
- 부르카를 착용한 여성 © Jono Photography/Shutterstock.com
- 에티오피아 수르마족 여성의 쟁반 © Nick Fox/Shutterstock.com
- 인도 아파타니족 여성의 야삐울루 © David Evison/Shutterstock.com

### '예술'로 성전환 수술을 한 마르셀 뒤샹

- <Fountain>, 1917 © Association Marcel Duchamp / ADAGP, Paris - SACK, Seoul, 2021
- <L.H.O.O.Q.>, 1919 © Association Marcel Duchamp / ADAGP, Paris - SACK, Seoul, 2021
- <Nude Descending a Staircase (No.2)>, 1912 © Association Marcel Duchamp / ADAGP, Paris - SACK, Seoul, 2021
- <The Bride Stripped Bare by Her Bachelors, Even (The Large Glass)>, 1915-1923 © Association Marcel Duchamp / ADAGP, Paris - SACK, Seoul, 2021
- <Bottle Rack>, 1914 © Association Marcel Duchamp / ADAGP, Paris - SACK, Seoul, 2021
- <Objet dard>, 1951 © Association Marcel Duchamp / ADAGP, Paris - SACK, Seoul, 2021
- <Female Fig Leaf>, 1950 © Association Marcel Duchamp / ADAGP, Paris - SACK, Seoul, 2021
- <Interior view of Etant donnés: 1° la chute d'eau / 2° le gaz d'éclairage (Given: 1. The Waterfall /2. The Illuminating Gas)>, 1946-1966 © Association Marcel Duchamp / ADAGP, Paris - SACK, Seoul, 2021
- 샘표 간장 신문 광고, 1964 © 샘표
- 스티브 잡스 © Matthew Yohe/Wikimedia Commons
- Bicycle with Duchamp © Association Marcel Duchamp / ADAGP, Paris - SACK, Seoul, 2021

### 조커가 사랑한 화가, 프랜시스 베이컨

- <Three Studies of Lucian Freud>, 1969 (CR Number 69-07) © The Estate of Francis Bacon. All rights reserved. DACS - SACK, Seoul, 2021
- Francis Bacon in Raincoat, c.1967 (John Deakin) © The Estate of Francis Bacon. All rights reserved. DACS - SACK, Seoul, 2021
- <THREE STUDIES FOR FIGURES AT THE BASE OF A CRUCIFIXION> 1944 (CR Number 44-01) © The Estate of Francis Bacon. All rights reserved. DACS - SACK, Seoul, 2021
- <SELF-PORTRAIT WITH INJURED EYE>, 1972 (CR Number 72-02) © The Estate of Francis Bacon. All rights reserved. DACS - SACK, Seoul, 2021
- <TRIPTYCH MAY-JUNE>, 1973 (CR Number 73-03) © The Estate of Francis Bacon. All rights reserved. DACS - SACK, Seoul, 2021
- <CRUCIFIXION>, 1933 (CR Number 33-01) © The Estate of Francis Bacon. All rights reserved. DACS - SACK, Seoul, 2021
- <THREE STUDIES FOR A CRUCIFIXION>, 1962 (CR Number 62-04) © The Estate of Francis Bacon. All rights reserved. DACS - SACK, Seoul, 2021

**피카소를 저주한 바이섹슈얼, 잭슨 폴록**

**게이 공장장 앤디 워홀, 팝아트의 교황이 되다**

**민족주의 이데올로기를 거세한 재스퍼 존스**

**동성애는 내 창작의 샘, 데이비드 호크니**

**동심파괴자 키스 해링, 퀴어들의 우상이 되다**

- <Icon 3 (Angel, three works)>, 1990 © Keith Haring Foundation
- <untitled>, 1985 © Keith Haring Foundation
- <(Radiant Baby from Icons series)>,1990 © Keith Haring Foundation
- Pierre Alechinsky with Christian Dotremont, <Linolog II>, 1972 © Pierre Alechinsky / ADAGP, Paris - SACK, Seoul, 2021

**비주류 바스키아, 백인 예술계의 주류가 되다**

- <Untitled>, 1982 © The estate of Jean-Michel Basquiat / ADAGP, Paris - SACK, Seoul, 2021
- 니그로족, 몽골리안족, 코케이션족 @ https://generated.photos/
- <Crown with Signature> © The estate of Jean-Michel Basquiat / ADAGP, Paris - SACK, Seoul, 2021
- <Untitled (Sugar Ray Robinson)>, 1982 © The estate of Jean-Michel Basquiat / ADAGP, Paris - SACK, Seoul, 2021
- Keith Haring, Andy Warhol and Jean Michel Basquiat, 1984 © 2021 The Andy Warhol Foundation for the Visual Arts, Inc. / Licensed by SACK, Seoul

**복수로 깨어난 바이섹슈얼, 프리다 칼로**

- Leon Trotsky with his wife Natalia Sedova and Mexican artist Frida Kahlo © Fine Art Images/ Heritage Images/alamy Stock Photo

# 퀴어리즘

**1판 1쇄 인쇄** 2021년 7월 30일
**1판 1쇄 발행** 2021년 8월 9일

**지 은 이** 최찬
**펴 낸 곳** 씨마스21
**펴 낸 이** 김남인

**총　　괄** 정춘교
**편　　집** 윤예영
**교　　열** 최성우
**디 자 인** 이기복, 김영수
**마 케 팅** 김진주

출판등록 제 2020-000180호 (2020년 11월 24일)
주소 서울특별시 강서구 강서로33가길 78
전화 02-2268-1597(174)
팩스 02-2278-6702
홈페이지 www.cmass21.co.kr
이메일 cmass@cmass21.co.kr

**ISBN** 979-11-974302-5-1 (03600)